광야와 도시

광야와 도시
– 건축가가 본 기독교 미술

초판 1쇄 인쇄 2017년 6월 9일
초판 1쇄 발행 2017년 6월 20일

지은이 | 임석재
펴낸이 | 지현구
펴낸곳 | 태학사
등 록 | 제406-2006-00008호
주 소 | 경기도 파주시 광인사길 223
전 화 | (031)955-7580~1(마케팅부) · 955-7587(편집부)
전 송 | (031)955-0910
전자우편 | thaehak4@chol.com
홈페이지 | www.thaehaksa.com

값은 뒤표지에 있습니다.

ISBN 978-89-5966-790-1 93600

건축가가 본
기독교 미술

광야와 도시

임석재

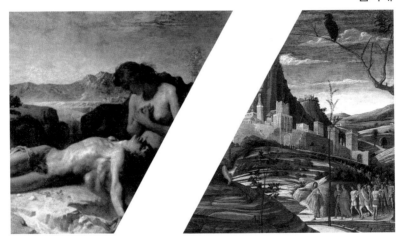

태학사

서문

나는 왜 이 책을 쓰게 되었는가(1) – 성경과 기독교 미술을 배경 공간으로 보다

이 책은 제목에서 알 수 있듯이 기독교 미술에 나타난 광야와 도시라는 두 가지 배경 공간을 해석한 책이다. 해석의 기준은 좁게는 성경과 미술 양방향이며, 크게는 공간을 바라보는 건축가의 시각이다. 광야와 도시는 기독교 미술 이전에 이미 성경에서부터 중요한 두 가지 배경 공간이다. 성경적 의미가 큰 기독교 교리 주제이기도 하다. 성경 사건은 대부분 광야 아니면 도시를 배경으로 삼아 일어났다고 할 수 있다. 광야와 도시는 또한 기독교 미술에서도 대표적인 배경 공간이다. 대부분 성경 사건을 그린 것이기 때문에 일면 당연하다. 기독교 미술 작품에서 인물과 사건을 담는 공간 배경은 거의 광야 아니면 도시이다.

이 책은 이런 전제 아래 광야와 도시라는 주제를 성경의 관점에서 먼저 살펴본 뒤, 그 내용을 기준으로 기독교 미술에 나타난 두 공간의 내용과 특징에 대해서 살펴본 책이다. 이 주제를 다루게 된 출발점은 사실 '도시'이다. 나의 전공과 연관성이 높은 주제를 찾다 보니

도시로 관심이 향한 것이다. 개인적 호기심도 한몫했다. 도시는 오래 전부터 공부해 보고 싶었고 저술하고 싶었던 주제였다. 도시는 건축의 인접 분야 가운데 인테리어와 함께 건축과 연관성이 가장 높은 분야이다. 건축 전공자들 가운데 일정 수는 도시를 함께 보는데, 나도 그 가운데 한 명이다. 이렇게 보았을 때 이 책은 도시에 관한 나의 첫 번째 저서이기도 하다.

여기에 기독교와 미술에 대한 관심을 더했다. 성경이라는 거대한 정신세계와 기독교 미술이라는 또 하나의 거대한 예술 세계를 들여다보고 싶었고 나의 전공을 대입하다 보니 그 통로로 배경 공간을 택하게 된 것이다. 먼저 도시를 살펴보았다. 성경과 기독교 미술에서 바라보는 도시를 공부했다. 그런데 중요한 사실을 알게 되었다. 도시보다 광야가 먼저라는 사실이었다. 자연스럽게 '광야'에 대한 관심으로 옮겨 가서 광야에 대해 공부했다. 그리고 '광야와 도시'를 인간 존재의 공간과 장으로서 짝으로 파악하게 되었다.

광야와 도시는 떼려야 뗄 수 없는 관계에 있다. '광야'는 '자연'으로 볼 수 있으며 이렇게 되면 '도시'와 짝을 이루어 인간의 존재를 담는 가장 보편적인 두 가지 공간이 된다. 이생에서 인간이 살아가는 곳은 결국 자연 아니면 도시 둘 중 하나이기 때문이다. 그래서인지 성경에서도 거의 모든 사건은 광야 아니면 도시에서 일어난다. 건물 실내도 일부 있는데 이는 도시의 일부분으로 볼 수 있다. 교리적으로도 둘은 엮여 있다. '죄'를 매개로 '징벌과 구원'의 이중주를 합작한다. 광야는 인간의 원죄가 낙원을 실낙원으로 만들면서 탄생했다. 처음 시작은 첫 번째 광야인 '죄로 물든 이 땅'으로서의 광야였다. 도시는 원죄에 이은 두 번째 죄의 산물로 태어났다. 가인이 인류 최초의

살인 사건을 저지른 뒤 하나님의 용서의 손길을 뿌리치고 하나님에게서 '유리'되어 자신을 지키고자 세운 것이 인류 최초의 도시 '에녹'이었다. 이후 도시는 스스로를 우상화하며 하나님께 대적하는 집단 주체로 타락해 갔다.

이에 하나님은 한편으로 죄의 타락이 심한 도시를 심판하시고, 다른 한편으로는 구원 계획을 작동하시며 믿음의 선지자들을 통해 끊임없이 용서와 사랑의 말씀과 계시를 전하신다. 말씀과 계시가 선포되는 공간 역시 광야였다. 두 번째 광야가 탄생하는 순간이다. 하나님의 뜻이 이루어지는 장소로서의 '성스러운 광야'이다. 하나님은 인간에게 도시에 살지 말고 광야에 머물면서 당신의 용서와 은혜를 받고 구원 계획을 따르라고 말씀과 계시를 전하신다.

나는 왜 이 책을 쓰게 되었는가(2) – 자연에 대한 관심은 '광야'로 이어지고

광야와 도시라는 두 가지 공간 요소를 책의 주제로 잡은 데에는 이상과 같은 성경과 미술의 배경 이외에 나의 개인적인 경험도 중요하게 작용했다. 이 가운데 광야에 대한 관심은 자연에 대한 관심에서 비롯되었다. 나는 자연에 관심이 많다. 개인적으로도 그렇고 학문적으로도 그렇다. 학문적으로는 한국 전통 건축을 동양 사상으로 해석한 여러 권의 책에서 이미 이야기했다.

서양의 자연관과 관련해서는 2011년에 출간한 책 『임석재의 생태건축』에서 연구한 적이 있다. 생태건축을 서양의 자연사상 관점에서 본 것인데, 그 가운데 기독교가 절반 이상을 차지했다. 성경과 기독교에서 자연을 보는 여러 가지 시각을 연구한 것이다. 아직 '광야'라는 구체적인 존재 공간까지 파고들지는 못했다. 좀 더 보편적인 창조

대상으로서 자연에 대한 시각을 연구했다. 이때 느꼈던 바는 성경에서는 자연을 그다지 좋게 바라보지 않는다는 것이었다. 물론 자연 또한 하나님의 창조물이기 때문에 성경에도 자연을 성스럽게 보는 시각이 있다. 하지만 인간과 이분법으로 가르면서 인간 밖의 위험한 세계로 보는 시각 또한 강한 것이 사실이다.

의외였다. 우리가 일상적으로 아는, 특히 동아시아 사상에서 바라보는 '좋은 자연'과는 거리가 있기 때문이다. 성경 시대 이후, 실제 현실 기독교의 역사를 봐도 자연을 이상화하는 정도는 약한 편이었다. 어쨌든 당시에는 '의외'라는 생각을 품은 채 더 깊이 들어가지 못했다. 『임석재의 생태건축』은 서양의 자연사상 역사에 관한 책이었고, 기독교는 그 가운데 하나여서 기독교만 깊이 연구할 수 없었기 때문이다. 그 대신 다음에 기회가 되면 이 주제에 대해 좀 더 연구해보겠다는 계획을 가지고 이 책은 마무리했다.

이번에 기독교 미술을 접하면서 이것이 '광야'라는 개념과 연관이 있다는 것을 알게 되었다. 성경에서는 자연이 인간의 죄와 얽혀 있기 때문에 무작정 하나님의 성스러운 창조물로만 볼 수 없는 것이었다. 성경에서 자연을 바라보는 시각은 광야를 둘러싸고 진행된 '낙원 → 실낙원 → 죄의 광야 → 성스러운 광야'의 복합 단계로 세분화된다는 것이 이번 책을 쓰면서 한 단계 발전한 나의 결론이다.

기독교에서 광야라는 주제는 우리가 자연을 바라보는 시각에 중요한 도움을 줄 수 있다. 자연은 여전히 중요하다. 기술이 발전하면서 자칫 인류 문명이 자연을 극복했거나 자연과 분리되어 살게 되었다고 생각하기 쉽지만 이것은 착각이다. 우주계의 어느 생명체가 단 일초라도 자연에서 분리되어 살 수 있단 말인가. 그런데 현대 한국인들

의 자연관에는 기독교가 알게 모르게 많은 영향을 끼친다. 그 내용도 우리가 전통적으로 알고 있던 도가와 불교의 친자연관과 차이가 있다. 기독교에서도 자연과 함께하고 자연을 따르라고 가르치는 것은 같지만, 그 내용은 앞에 말한 것처럼 '낙원 → 실낙원 → 죄의 광야 → 성스러운 광야'의 네 단계로 복층화 되어 있다. 자연을 우리 인간의 죄와 연관 지어 해석하는 것이다. 이런 시각은 현대 한국 문명이 나아갈 방향에 중요한 길잡이가 될 수 있다.

나는 왜 이 책을 쓰게 되었는가(3) – '도시'에 대한 근본적인 고민

도시에 대한 관심은 좀 더 일상적인 경험에서 기인한다. 나는 도시에서 태어나서 평생 도시에서 살았다. 다수의 한국인, 아니 다수의 현대인과 마찬가지로 내 인생에서 도시 생활은 의심할 여지가 없는 당연한 초기 조건이었다. 다른 선택의 여지도 없었다. 나는 도시 속에서 나름대로 열심히 살았다. 열심히 공부했고, 직업 생활도 열심히 했고, 가정을 꾸려 사랑하는 가족과 열심히 살았다. 도시를 열심히 즐기기도 했다. 도시의 여러 가지 시설을 최대한 이용했다. 나는 도시인이다. 나의 도시 일생은 즐겁고 보람 있는 편에 속한다.

그런데 그 이면에 항상 찝찝함이 남아 있었다. 즐겁고 보람된 생활 이면에는 무엇인가 늘 찌꺼기 같은 것이 남았다. 한 가지 즐거우면 이유 모를 불쾌감이나 허탈감 같은 것이 동전의 앞뒷면처럼 함께했다. 술 마신 다음 날 아침의 숙취 같은 것이 도시 생활의 즐거움과 쾌락 뒤에 늘 따라다녔다. 오랜 기간 이런 불쾌감과 허탈감의 정체를 찾아내려 했다. 처음에는 불만족인 줄 알았다. 어느 순간부터 그것이 영적인 문제라는 것을 알게 되었다. 영적으로 채워지지 않는, 아

니 영을 갉아 먹는 '무엇인가 죄 같은 것'이 도시 생활에 내재되어 있다는 것을 알게 된 것이다. 부족하다는 뜻의 불만족이 아니었다. 보다 근원적이고 원천적인 것이었다. 도시 생활은 아무리 잘해도 무언가 죄를 짓는 것 같은 느낌이 늘 따라다녔다.

번화가를 기웃거린다. 번쩍이는 네온사인과 시끄러운 음악 소리는 처음에는 감각을 자극하며 쾌락을 준다. 그 사이를 쏘다니는 젊고 아름다운 선남선녀들을 보는 것만으로도 즐겁다. 아마도 나의 일평생은 이런 생활이었을 것이다. 이미 고등학교 때부터 검은 교복을 입고 당시 막 개장한 '롯데 일번가'로 나들이를 나가곤 했다. 이런 습관은 대학교에 진학하고 성인이 된 뒤에 더 심해졌다. 하지만, 늘 뭐라 말로 표현할 수 없는 허탈감과 공허함이 뒤따랐다. 허한 마음을 채우기 위해 또 번화가로 나간다. 이렇게 십 년, 이십 년 살다 보니 영은 점점 고갈되고 정신과 마음에는 피로의 무게가 쌓여 갔다.

도시를 탈출하려 많은 시도를 해보았다. 경기도 광주로 이사를 가서 5년을 살아 보았다. 출퇴근이 힘들고 교외 생활이 적적해서 나의 직장 신촌에서 가까운 고양시로 이사를 와서 사실상 도시 생활에 다시 합류했다. 앞에 이야기한 『임석재의 생태건축』을 집필할 당시에는 자연사상에 푹 빠져서 남해안 쪽 순천이나 삼천포 같은 곳에 20여 평짜리 전세라도 얻어서 집필실을 마련하려고도 했지만, 전세 계약 직전까지 갔다가 돈이 부족해서 그만두었다. 결국 도시를 탈출하려는 계획은 이런저런 이유로 실패했다. 내가 이상해서가 아니었다. 도시인들은 90% 정도의 다수가 시골에 내려갔다가 적응 못 하고 유턴한다. 좀 더 현실적인 기준으로 말하면 인간의 보편적인 군집 본능일수도 있다. 길게 이야기할 것도 없이 직장이 서울인데 퇴직을 하지

않는 이상 도시를 탈출한다는 가정 자체가 성립될 수 없는 것이다.

도시에 대한 나의 불완전한 경험은 기독교를 믿게 되면서 성경에서 그 근거를 찾는 탐구로 이어졌다. 소돔이라는 악명 높은 도시를 하나의 예로 삼아 성경에서도 도시를 안 좋게 볼 것이라는 막연한 생각이 직관으로 떠올랐다. 기독교 미술을 보았다. 내 추측과 크게 다르지 않았다. 중세 기독교 도시를 이상적으로 그린 약간의 예외를 제외하고 대부분의 도시를 어둡게 그렸다. 성경을 뒤지며 성경에서 도시를 바라보는 시각을 공부했다. 내 생각은 정확했다. 내가 생각했던 것보다 훨씬 과격한 부정적 시각이 창세기부터 요한계시록까지 성경을 가득 채우고 있었다.

나는 최소한 도시에서도 구원이 있을 것이라고 믿었다. 그래야 나의 신앙생활이 성립되니까. 그러나 성경에서는 도시 자체는 구원이 없다는 무서운 경고를 하고 있었다. 여기에서 도시 자체와 도시에 사는 거민(＝일상어의 시민과 같은 개념)과 구별해야 한다는 것도 알게 되었다. 물론 하나님께서 도시에서 살아가는 개개인에게는 구원의 통로를 열어 주셨다. 그러나 도시 전체는 인간의 죄를 악화시키는 또하나의 커다란 영, 그것도 타락한 영이라는 사실을 알게 되었다.

주변의 몇몇 기독교인에게 성경에서 도시를 바라보는 시각에 대해서 물어보았다. 모두들 왜 그런 걸 따지느냐고 되물었다. 하나님께서 도시 자체에는 구원이 없다고 보시는 내용이 성경에 있다고 하면 잘해야 잘못된 시각이요, 조금 심하게 말하면 이단이라고도 했다. 도시 자체와 도시 거민을 구별해야 한다고 답하면, 둘이 같은 것이지 왜 다르냐고 했다. 공간 환경의 종류에 대해서도 마찬가지였다. 도시와 농촌과 자연은 성경적으로 큰 의미가 없다고 생각하는 것 같았다.

물론 맞는 말이다. 나 역시 그렇게 생각한다. 학교 수업이나 대중 강연 등에서 기회만 되면 건축 이야기 틈틈이 예수가 육신이 찢기면서 대속을 치른 사건의 본질은 '똥통 속에서도 구원이 있다'라는 복음을 전한 것이라는 기독교 신앙의 ABC를 이야기한다. 어느 곳에 살든지 주변 환경과 상관없이 하나님을 굳게 믿는 것만이 기독교 신앙의 유일한 본질이다. 감옥소나 사창가에도 구원은 있는 것이다. 하나님은 아무리 썩은 곳이라도 마다하지 않으시고 달려가셔서 인간을 구원하며 애태우신다.

하지만 성경을 잘 읽어 보면 하나님이 도시에 대해서 고민한 내용이 생각보다 많이 나온다. 하나님이 쓸데없는 고민을 하실 리는 없다. 이런 고민이 타당하다는 사실을 앞에서 언급한 도시 경험에서 확신할 수 있었다. 이런 확신은 신앙생활에 도움이 될 수 있다. 내가 기독교와 성경의 관점에서 도시에 대해 이야기한 것은 기독교를 오도하기 위한 것이 아니다. 기독교를 더 잘 이해하고 신앙생활을 더 잘하기 위해서이다.

신앙적으로 고꾸라지거나 회의에 빠지는 등의 실패 없이 꾸준하게 신앙생활을 하신 축복받은 분이라면 이번 책은 낯설 수 있다. 열심히 그리고 잘 믿기만 하면 될 터인데 쓸데없이 걱정하는 것으로 보일 수도 있다. 그러나 신앙생활을 하는 중간에 수도 없이 고꾸라지거나 회의에 빠지는 실패를 경험하신 분들, 특히 그 이유를 애타게 찾으신 분들이라면 이 책에서 해답 가운데 하나를 찾으실 수 있지 않을까 기대해 본다.

인간의 '죄성'을 이해하는 데 도움이 되고, 도시의 위험 요소를 신앙적으로 구별하고 깨닫는 데 도움이 된다. 많은 기독교인이 열심히

믿는데도 마음은 여전히 불안하고 영적으로 성장하지 못한다고 힘들어 한다. 그 이유는 물론 신앙심이 부족한 데에 있고, 한 걸음 더 들어가면 인간의 '죄성(罪性)'에 있을 것이다. 그런데 환경이 신앙생활에 영향을 미치지 않을까 하는 생각이 들었다. 도시 환경은 신앙생활을 방해하는 요소를 많이 품고 있지 않을까, 하나님이 도시에 대해서 고민하신 이유도 여기에 있지 않을까.

도시 환경이 우리에게 끼치는 영향을 분초 단위로 나눠서 살펴보자. 나의 마음과 영이 도시 환경에 반응하는 바를 분초 단위로 들여다보자. 신앙심이 일어났다가 물벼락 맞은 불꽃처럼 단 몇 초 만에 사그라지는 경험은 대부분의 신앙인이 겪는 과정일 것이다. 하루에도 수백 번 일어나는 일이며 특히 일요 예배를 끝내고 교회를 나오는 순간부터 충만했던 성령이 순식간에 빠져나가는 경험을 한다. 그런데 대부분 그 이유를 잘 모른다. 이유는 여러 가지일 것이다. 인간의 뿌리 깊은 '죄성'은 너무 당연하고 가장 기본적인 이유라 더 말할 필요도 없다. 나는 도시 환경이라는 요소도 그런 이유 가운데 하나로 제시하고 싶다.

도시 생활은 우리의 당연한 일상이 되어 버려서 신앙적으로 해가 되는지 도움이 되는지를 따지는 것조차 무의미해졌다. 인류 역사 수천 년을 거치면서 인간의 죄는 너무 많이 쌓이고, 종류도 다양해지고, 다이아몬드나 강철보다도 더 단단하게 굳어져 버려서 공간 환경을 구별하고 따지는 것은 무의미할 수도 있다. 그렇기 때문에 어느 곳에 살고, 어느 곳에 있든지 오로지 하나님을 열심히 믿는 일만이 기독교 신앙의 본질일 것이다.

그러나 성경 내용에 충실할 경우, 하나님이 왜 성경을 통해 인간에

게 도시에 대한 고민을 주셨을까 질문해 볼 필요가 있다. 특히 앞에 이야기한, 내가 도시에서 경험한 것들을 느낀 경우라면 더 그렇다. 나는 내 안에 들어왔던 성령이 순식간에 빠져나가는 신앙적 실패가 수십 년 도시 생활을 하면서 쌓인 쾌락의 죄 때문이라는 확실한 경험을 할 수 있었다. 그리고 그 내용을 성경에서 하나님이 도시에 관해 고민하시는 모습에서 다시 한 번 확인할 수 있다. 어쨌든 도시라는 주제를 둘러싼 나의 고민은 계속되었고, 지금도 계속되고 있으며, 그 결과물로 이번 책을 내게 되었다.

책의 구성 – 성경과 기독교 미술의 만남

이 책의 구성은 '성경 반, 미술 반'이다. 1부와 2부로 나누어 각각 8장으로 엮었다. 1부에서는 성경에 나오는 광야와 도시의 내용을 선별, 정리, 해석했다. 1장은 책 전체를 끌고 들어가는 장으로서 기독교 미술 작품 네 점을 예로 삼아 광야와 도시를 어떻게 해석하는가에 따라 성경과 미술 모두에서 다양한 가능성이 열릴 수 있음을 말했다. 2장은 성경에서 광야가 중요한 자연 환경으로 등장하게 된 배경으로 성경 무대의 지질이 광야임을 말했다. 3장과 4장에서는 성경 내용을 근거로 두 가지 광야인 '죄로 물든 이 땅'과 '하나님의 뜻이 이루어지는 곳'에 대해 말했다. 5장에서는 이상의 내용을 종합해서 성경에서 광야란 결국 하나님의 가르침인 '유목 가치'가 전파되는 곳이라는 결론을 이끌었다.

6~8장은 성경에서 보는 도시의 기독교적 의미에 대해서 살펴보았다. 6장에서는 인류 최초의 도시인 '에녹'이 탄생하게 된 과정 및 그 과정에서 형성된 도시의 죄에 대해서 말했다. 7장에서는 하나님

께서 도시와 거민을 분리해서 대하시는 내용에 대해서 말했다. 도시는 그 자체로 타락한 영을 가졌기 때문에 거민은 가능한 한 도시에서 분리되어야 하며, 그렇지 못할 경우 하나님은 도시에 사는 의인들을 보고 멸망과 구원을 판단하신다는 내용을 말했다. 8장에서는 하나님이 도시를 대하시던 두 가지 태도인 '멸망과 구원의 이중주'에 대해서 네 가지 주제로 나누어서 말했다.

이번 책의 주요 텍스트는 단연 '성경'이다. 지금까지 썼던 책들에도 성경을 인용한 경우가 있었지만 분량이 적었던데 반해, 이번 책에서는 책의 절반 정도가 성경 내용이다. 인용한 성경은 개역개정이며 지면 관계상 각 장과 절의 전체 구절을 다 싣지 못하고 필요한 부분만 발췌했음을 밝힌다. 성경은 워낙 여러 내용이 여러 층위에 걸쳐 복합적으로 얽혀 있기 때문에 말하고자 하는 방향에 필요한 부분만 발췌해서 인용하곤 한다. 물론 이것이 단편적이기 때문에 갖는 위험성은 잘 알고 있으며 이럴 경우에는 가능한 한 앞뒤의 전 문맥을 집어넣었다.

2부에서는 기독교 미술에 나타난 광야와 도시를 선별해서 그 속에 담긴 미술과 기독교의 의미를 설명하고 해석했다. 미술사에서 중요한 내용과 성경의 의미를 연관 지어 해석했다. 9~12장에서는 기독교 미술에 자주 나타난 네 가지 광야를 선정해서 각 장에 담았다. 가인의 광야, 노아의 광야, 심판의 광야, 마리아의 광야 등이다. 13장과 14장에서는 기독교 미술에 나타난 도시를 살펴보았다. 13장에서는 도시를 죄의 이미지로 그린 대표적인 양식 사조인 매너리즘에 대해 말했다. 14장에서는 죄의 도시를 대표하는 이미지 주제인 '폐허'에 대해 말했다. 15장과 16장은 광야와 도시를 통합해서 보았다. 기

독교 미술에서 둘의 통합 주제를 대표하는 '겟세마네 동산에서의 고뇌'를 선정해서 그 속에 담긴 광야와 도시의 복합적 관계를 말했다.

2부의 여덟 장은 미술 내용이기 때문에 화가와 작품을 선정하는 데 규칙이 있는 것이 좋다. 이 책에서는 대체적으로 다음의 규칙을 정했다. 우선 각 장에서 내건 광야와 도시의 주제를 그린 주요 작품들을 나열해서 가볍게 살펴보았다. 이 가운데 대표 화가의 대표작을 선정해서 자세하게 해석했다. 해석의 방향은 크게 첫째, 선정 주제에 대해서 성경에서 말하는 내용과 연계시켰다. 둘째, 순수한 미술의 관점에서 광야와 도시를 그린 내용을 해석했다. 셋째, 성경 내용과 미술 내용을 연계시켜 해석했다. 넷째, 그 결과 나온 광야와 도시의 여러 가지 의미 및 둘의 복합적 관계에 대해서 말했다.

기독교 미술은 그 자체가 워낙 큰 분야이고 그림 수도 매우 많기 때문에 선정 기준이 중요하다. 이 책에서는 69점을 소개했다. 크게 보면 한쪽으로 쏠리지 않고 다양성을 유지하려 했다. 세부적으로는 네 가지 기준으로 선정했다. 첫째, 시기로 보면 주로 중세~르네상스(매너리즘 포함)에 집중했으며 시간의 끈을 앞뒤로 늘려 일부 비잔틴과 18~19세기 그림도 선정했다. 중세~르네상스에 집중한 이유는 이 두 시대가 기독교 미술의 황금기이자 성경 속 사건을 사실적으로 그린 기독교 미술의 표준 시대였기 때문이다. 둘째, 지역을 기준으로 하면 유럽 미술의 양대 축이라 할 수 있는 이탈리아와 알프스 북쪽에 균등하게 배분하려 했다. 셋째, 이 시기 기독교 미술을 이끈 주요 화가들을 가능하면 골고루 선정하려 했다. 넷째, 광야와 도시를 잘 드러내고 이 주제와 관련해서 할 이야기가 많은 작품을 선정했다.

개신교가 본 가톨릭 미술

이 책을 관통하는 기독교 내용에 대한 설명이 필요하다. 전 세계를 기준으로 하면 기독교는 가톨릭, 개신교, 동방정교의 세 흐름이 가장 크다. 우리나라에서는 동방정교를 빼고 보통 가톨릭과 개신교로 나눈다. 이 책에서 다루는 내용은 둘 모두를 포함한다. 성경 부분과 미술 부분에 각각 해당된다. 인용한 성경 및 광야와 도시를 해석하는 시각은 개신교이며, 미술 내용은 가톨릭이다. 개인적으로는 개신교도인데 기독교 미술은 대부분 가톨릭 미술이기 때문이다. 기독교 미술이란 개념 자체가 성립 시기를 기준으로 보면 서양 중세에 시작해서 르네상스 시기 사이에 전성기를 누렸기 때문에 엄밀히 말하면 가톨릭 미술이다. 가톨릭에서는 '교회 미술'이라는 말을 쓰기도 한다.

어쨌든 이런 점에서 이 책에서 말하는 기독교 내용은 '개신교가 본 가톨릭 미술'로 요약할 수 있다. 두 종교는 같은 뿌리에서 나왔지만 차이가 있기 때문에 이런 시도는 불일치를 낳을 수도 있다. 하지만 반대로 좀 더 다양하고 새로운 내용을 낳을 수도 있다. 가톨릭 미술을 가톨릭의 관점에서 해석한 책은 이미 많이 나와 있다. 이 책에서는 기존에 없는 새로운 해석을 시도하려 했다. 그 첫 번째가 '광야'와 '도시'라는 특정 주제를 기준으로 잡은 것이다. 두 번째는 바로 '개신교가 본 가톨릭 미술'이다.

'개신교가 본 가톨릭 미술'이라는 말 속에 기독교, 나아가 종교에 대한 나의 개인적인 시각이 들어 있기도 하다. 나는 기본적으로 종교 화해론자이다. 종교를 가지고 싸우는 것은 득보다는 실이 많다는 생각이다. 온 세상이 죄와 악으로 물들어 모든 사람이 정신적, 영적 고통에 시달리고 있다. 종교끼리 힘을 합해서 사람들을 이런 고통에서

구원하려 노력해도 모자랄 판에 내 종교가 진짜고 네 종교는 가짜라며 싸우는 것은 가슴 아픈 일밖에 되지 않는다. 다른 나라의 종교전쟁을 차치하고, 우리나라를 보면 일차적으로는 개신교와 가톨릭 사이의 문제이고, 확장하면 개신교와 불교 사이의 문제이다. 나는 개신교이지만 가톨릭과의 공통점을 찾아 함께 이야기하고 싶다. 불교에 대해서도 마찬가지여서, 이렇게 보면 나는 종교 통합론자이기도 하다.

이 책에서 소개하고 있는 성모마리아와 성인 등의 주제는 개신교에서는 의견을 달리하는 대표적인 가톨릭 교리이다. 좀 더 원론적으로 보면 개신교에서는 기독교 미술 자체를 우상이라며 거부하는 경향이 강하다. 요즘은 개신교에서도 예수 그림까지는 인정하는 편이나 처음 종교개혁이 일어났을 때 신교도들이 했던 중요한 일들 가운데 하나가 성당에 부착된 중세 기독교 미술 작품들을 뜯어내서 파괴하거나 불태워 버리는 것이었다. 하나님의 일을 인간의 생각이나 손으로 형상화하는 것을 거부하는 것이다.

하지만 나는 가능하다면 종교 사이의 공통점을 찾고 싶다. 종교 사이의 다른 점은 '차이'로 서로 존중하며, 자신이 믿는 종교의 근본을 훼손하지 않는 범위 내에서 타 종교를 이해하고 함께 이야기하는 것이 종교를 믿는 아름다운 태도라고 믿고 있다. 이런 취지에서 '개신교가 본 가톨릭 미술'이라는 시도에 대해 나는 '범기독교'라는 말을 쓰고 싶다. 평소 좋아하는 말이기도 하다. 개신교와 가톨릭 사이의 화해를 시도한다는 의미를 담고 있기 때문이다. 두 종교의 차이는 당연히 있는 것이고 이것 역시 당연히 인정해야 하는 것이지만, 나는 개신교와 가톨릭이 싸우는 데 반대한다. 안 그래도 인간의 본성이 평생 갈등과 미워함 속에서 허덕이며 살다 가게 되어 있는데, 종교가

이것을 조금이라도 치유해야지 신앙심을 전제로 다른 종교를 비난하고 싸움을 가르치는 것은 위험하다고 본다.

이런 배경 아래, 개신교의 시각에서 가톨릭 미술을 해석하는 데에서 오는 불일치에 대해서 양해의 말씀을 구하고자 한다. 개신교의 관점에서 보면 그림을 설명하는 과정에 등장하는 용어나 교리 등에서 낯선 내용이 나올 수 있을 것이다. 가톨릭의 관점에서 보면 광야와 도시라는 개념을 설명하고 이를 그림에 적용, 해석하는 시각과 용어 등에서 역시 낯선 점이 있을 것이다. 이런 문제점을 너그러운 마음으로 이해하는 대신, '범기독교'라는 관점에서 둘 사이의 공통점을 찾으려는 노력으로 봐주기를 부탁드린다. 확장과 다양성의 측면에서 이전에 접하지 못했던 새로운 내용을 발견할 수 있지 않을까 기대해 본다.

기독교 정신을 현대적으로 해석하는 시도

나는 크리스천이자 건축사학자이다. 기독교 신앙인과 예술사 전공자의 두 관점에서 이 책을 썼다. '광야와 도시'라는 두 가지 배경 공간은 성경과 기독교 미술 모두에서 매우 중요한 교리이자 미술 요소임에도 불구하고 그동안 제대로 연구되지 않았다. 기독교 관련 서적에 '광야'나 '도시'가 들어간 경우는 있지만, 대부분 따로 말하고 있다. 둘을 앞뒤로 이어 함께 연구한 예는 찾기 쉽지 않다. 더욱이 이 두 주제를 기독교 미술과 연관 지은 예는 국내는 물론이고 세계적으로도 없다고 봐도 무방할 것이다. 이 점이 이 책의 생명이며 성경과 기독교 미술을 바라보는 양쪽 시각 모두에서 새로운 기여를 했다고 자부하고 싶다.

성경의 관점에서 보면, 성경과 문화·예술을 연계해서 연구하고

해석하는 것이다. 이는 기독교를 현대적으로 재해석하는 작업의 일환이다. 개인적으로 이 문제에 관심이 많다. 성경에서 전하는 하나님의 말씀과 현대 문명 사이의 불일치에 대해서 오랫동안 생각해 오고 있었다. 오로지 성경만을 따를 경우 현대 상황과 안 맞는 부분이 발생한다. 물론 이것에 대한 기독교적 답은 사실 간단하다. 하나님 말씀이 당연히 우선이다. 시대와 장소, 즉 시간과 공간을 초월한 절대 진리이기 때문에 지금 시대라고 다를 것은 하나도 없다. 성경 전체는 2017년 대한민국에 모두 진리이다. 불일치가 발생하는 것 자체가 신앙심이 부족한 것으로 본다.

하지만 이와 동시에 내 주변의 많은 크리스천을 보면 성경 말씀과 현대 생활 사이에서 간극을 발견하고 당황해한다. 개인적으로도 거시 차원의 기독교 정신 자체는 시간과 공간을 초월한 진리라는 믿음에 의심이 없다. 하지만 성경을 미시적으로 뜯어보면 '2017년 대한민국'이라는 시간과 공간에 간극이 있다는 생각이다. 이런 차이를 교리적으로 이해하고 극복하지 못하는 점이 현대의 신앙생활을 어렵게 만드는 요인 가운데 하나라고 생각한다.

이 문제에 대한 해결책은 여러 가지가 있을 것이다. 나는 성경의 기본 말씀, 즉 기독교 정신의 핵심을 붙들면서 세부 내용은 현대적으로 재해석하는 일이 그 가운데 하나라고 오랫동안 느껴 왔다. 신앙생활에 도움이 되기 위해서 성경을 다양한 각도에서 이해하자는 취지이다. 성경을 문화 텍스트로 설정하고 미술과 연계시켜 해석하는 일은 좋은 예가 될 것이다. 감성과 문화 융합이 주도하는 21세기 현대 문명에서, 이런 시대 유행이 자칫 쾌락의 죄로 빠지지 않게 제어하면서 기독교 정신과 성경의 가르침을 일상 코드로 해석할 수 있기 때

문이다. 기술과 자본이 지배하는 현대에 성경 말씀과 일상생활 사이에서 발생하는 차이를 문화·예술을 매개로 삼아 극복하자는 취지이다. 그리고 그 첫 번째 결과물로 이번 책을 내게 되었다.

이 대목에서 양해의 말씀 하나를 구하고자 한다. 건축학도가 성경과 기독교에 대해서 말하는 문제이다. 나는 신학자나 목회자가 아니다. 그렇기 때문에 이 책의 내용 가운데에는 신학적 관점에서 오류도 있을 수 있다. 하지만 신앙인의 관점에서 하나님의 사랑을 전하는 이야기이기 때문에 불경죄가 아니라면 전공 차이로 이해해 주기를 부탁드린다. 정통 신학자나 목회자 이외에 다양한 전공의 관점에서 기독교를 다양하게 해석하는 일이 필요하다는 생각이다.

이 책은 성경과 기독교에 대해 신앙인과 학술 연구의 중간 정도가 될 것으로 스스로 판단한다. 신앙심이 깊은 분이 보면 신앙적으로 아쉬움이 클 수 있다. 반대로 순수하게 학술적 접근을 기대하셨던 분이라면 신앙적 시각을 곳곳에서 발견할 것이다. 이것이 애매한 줄타기일 수 있으나 반대로 생각하면 이 책의 특징 내지는 장점이 될 수도 있다고 생각한다. 이는 나 자신이 기독교에 대해서 갖는 시각과 태도이기도 하다. 나 스스로는 기독교인임에 틀림없으나 우리나라의 전형적인 기독교인들과는 다른 태도를 취하고 있다. 현실 기독교와 가능하면 거리를 유지하면서 성경을 직접 연구해서 인간이 개입하기 이전의 순수한 하나님의 말씀과 가르침에 조금이라도 가까이 가려는 태도를 취하고 있다. 나의 직업 전공을 신앙생활과 연관시키는 작업은 여기에서 중요한 부분을 차지한다. 이번 책은 그런 생활이 낳은 아주 작은 열매이다.

기독교 미술 연구에 새 지평을 열기를 기대하며

기독교 미술을 해석하는 관점에서 이 책의 의미를 설명해 보자. 나름대로 새로운 시도를 했다고 자부하고 싶다. 이전의 기독교 미술 책에 대해서 모니터링을 해보았다. 서양 책들은 비교적 다양한 시각으로 봤지만, 한국 책들은 제한적이었다. 거의가 구약 성서와 신약 성서의 사건 중심으로 구성되었다. 그 내용과 구성도 사전에 가까운 경우가 많았다. 간단한 정보를 사전처럼 나열하는 정도였다. 이보다 조금 드문 경우가 대표 화가 중심으로 소개하는 것이다. 하지만 이 경우도 구성만 다를 뿐 내용은 앞의 사전식 책과 크게 다르지 않았다.

저자만의 시각이 돋보이는 경우가 드문 점도 아쉬웠다. 다른 책을 폄하하려는 것은 아니지만, 대부분 서양 책을 번역하거나 편역하는 수준에 머무른 것을 볼 수 있었다. 실제로 나는 우리나라 미술 전문 출판사에서 나온 기독교 미술 책의 영어 원서를 여러 권 가지고 있다. 어떤 경우는 번역이나 편역을 숨기고 저술처럼 포장한 경우도 있다.

성경 속 사건 중심으로 보는 사전식 구성은 기독교 미술의 기본에 해당되는 것으로 가장 먼저 해야 할 일이다. 이런 점에서 한국 기독교 미술 책들은 첫 번째 단계에 도달했다고 생각된다. 그런데 문제는 그 다음 단계로 나아가지 못하고 있다는 점이다. 기독교 미술을 통해 성경과 미술 모두에서 읽어 낼 수 있는 내용이 무궁무진하다. 이제 이 보물들을 캐내야 할 순서가 기다리고 있다. 나의 이번 책은 이런 시도에서 작은 징검다리 돌을 하나 놓았다고 자부하고 싶다.

지금까지 나온 기독교 미술 책들에서는 배경 공간에 대한 설명이 거의 없었다. 이 책은 이런 한계를 넘어서고자 했다. 그 방향은 크게 다섯 가지이다. 첫째, 광야와 도시라는 개념 주제어를 중심으로 기

독교 미술을 정리, 구성했다. 둘째, 이것을 미술사와 미학의 중요한 개념들과 연계해서 해석했다. 셋째, 앞의 두 내용을 마지막으로 성경 교리의 관점에서 해석했다. 넷째, 최종적으로 이를 통해 '죄와 구원의 이중주'라는 주제를 여러 각도에서 다양하게 제시했다. 다섯째, 이런 네 가지 시도를 통해 기독교를 현대적으로 이해하고 해석하는 데에 도움을 구했다. 기독교 미술은 보통 성경과 기독교가 우선이고 미술은 그 다음으로 생각하는 것이 표준인데 그 반대 방향으로의 해석을 시도한 것이다.

이런 시도는 기독교 미술에 관한 서양 책들을 기준으로 해도 분명히 새로운 것이다. 내가 서양의 책들을 모두 본 것은 아니지만, 소장하고 있는 책들 가운데 상당수가 서양미술에 관한 것이고 그 가운데 다수가 기독교 미술에 관한 것이다. 이 가운데 광야와 도시를 배경 공간이라는 하나의 주제로 묶어서 성경과 미술 양쪽을 깊이 있게 파고든 예는 아직 보지 못했다.

이상과 같은 새로운 시도를 통해 나는 이 책이 기독교와 미술을 바라보고 해석하는 방향에서 중요한 기여를 하기를 기대한다. 이는 신앙인의 관점이기도 하고 예술사학자의 관점이기도 하다. 현대는 물질과 기술이 주도하는 대표적인 세속 문명으로서 많은 사람이 정신적, 영적 어려움에 시달리고 있다. 이것을 치유하는 데에는 종교가 최고이며 그 다음이 문화·예술이라고 확신한다. 나는 정신적, 영적으로 힘든 한국 사회에 나의 학문 연구가 조금이라도 도움이 되었으면 하는 바람에서 이 두 주제를 합해서 한 권의 책으로 쓰게 되었다.

서양미술, 확장하면 서양 문명 전체에서 기독교 미술이 차지하는 비중과 중요성은 매우 크다. 현대에 오면서 화가들은 더 이상 기독교

주제를 그리지 않는다. 현실 세계에서도 기독교는 물질과 기술의 힘에 밀려 점차 그 역할이 축소되어 가는 듯 보인다. 현실 세력으로서의 기독교는 과거 중세나 르네상스 시대에 비해 현저히 약해진 것이 사실이다. 그러나 현대 물질문명의 폐해가 극심해질수록 오히려 정신 종교로서 기독교의 역할과 중요성은 더욱 커지고 있다. 단 그 방향이 앞에서 말했듯이 과거 종교 시대와 같을 수는 없을 것이다. 그 방향은 두 가지가 되어야 한다.

하나는 기독교에 남아 있는 고대 종교의 미신 요소를 걷어내고 하나님이 전하는 말씀을 현대에 맞게 숭고한 가치관으로 환원해서 생활에 적용해야 한다. 과거 영국 청교도의 믿는 방식이 아메리카 인디언을 사탄으로 규정하고 그 땅을 하나님이 믿는 자들에게 준 선물이라고 생각하는 쪽이었다면, 현대인들이 믿는 방식은 성경에서 절제와 수양의 가치관을 발견하고 하나님의 영도 아래 그 가치를 삶에 반영하는 쪽이 되어야 한다.

또 하나는 문화·예술과 연계해서 믿는 것이다. 기독교 미술은 좋은 예가 될 것이다. 미술 감상이라는 즐거운 심미 활동을 통해 성경 말씀을 확인하고 연관시키면 하나님이 인간에게 바라시는 것이 무엇인지 아는 데 도움이 될 것이다. 과거 중세 기독교의 믿는 방식이 십자군 전쟁 같은 것이었다면, 현대인들이 믿는 방식은 기독교 미술을 감상하고 즐거움과 평안을 얻는 쪽이 되어야 한다. 문화·예술이라는 세속 활동 속에서 하나님의 말씀을 확인하고 그 계율을 받을 수 있다. 아름다운 예술 작품을 감상하는 즐거운 행위를 통해 하나님의 존재를 확인하고 가르침을 받는 것이라 그 효과는 더없이 성스러울 것이다.

이 두 방향은 현대 기독교가 나아갈 새로운 방향 가운데 하나라고 생각한다. 정통 신학 연구 및 목회는 당연히 계속되어야 한다. 이것이 없다면 기독교 자체가 존재할 수 없다. 여기에 더해 하나님의 말씀을 더 잘 이해하고 현대 생활에 맞게 더 잘 믿기 위한 개혁 작업이 필요한데, 나는 그것을 위의 두 가지로 제시하고 싶다. 그럴 경우 정통 신학자나 목회자가 아닌 나 같은 사람도 일정한 참여를 할 수 있다. 정통 신학자나 목회자가 보면 많이 부족할 수도 있는 이번 책을 감히 내밀 수 있는 이유이기도 하다.

건축과 미술 시리즈 집필 계획

나는 미술에 관심이 많다. 그림과 조각을 감상하는 것도 좋아한다. 외가 쪽은 화가의 피가 흘러서 가족과 친척 가운데 미술 전공자가 여러 명이다. 그 피가 나에게는 한 방울도 오지 않아서 그림은 정말 못 그리지만 미술 작품을 보는 것은 좋아한다. 전시도 종종 보러 다닌다. 내가 소장하고 있는 13,000여 권의 책 가운데 미술 책은 큰 부분을 차지한다. 미술가 작품집이 700여 권 되고, 각 시대별 미술사 책과 미학 책이 이것의 몇 배쯤 된다. 책을 쓸 때건 보통 때건 이 책들을 넘겨 가면서 미술 작품을 보노라면 마음이 편해지고 즐거워진다. 여러 가지 상상력도 떠오른다.

나는 그림을 못 그린다. 하지만 그림 보는 것은 좋아한다. 무척 좋아한다. 그림을 보면 기분이 좋아진다. 건축 역사 이론인 내 전공과도 연관이 있다. 언제부터인가 건축역사학자의 관점에서 그림을 해석하는 버릇이 생겼다. 주변 사람들에게 그 내용을 이야기해 보고 내가 쓰는 책에도 부분적으로 섞어 보니 결과가 괜찮았다. 학교 수업이

나 대중 강연도 마찬가지였다. 건축과 미술을 비교하면서 설명하니 반응이 좋았다. 전달하고자 하는 내용이 더 잘 이해가 되었다거나 한 가지 주제를 보는 시각이 넓어졌다 등등이었다. 무엇보다 미술을 새롭게 볼 수 있어서 좋다고들 했다. 미술을 미술로만 보던 때에는 모르던 새로운 해석이 가능하기 때문이다. 건축에 대해서도 같은 반응이었다. 미술까지 더해서 보니 건축을 이해하는 폭과 깊이에 확장이 있었다고 했다.

내 전공은 건축 역사 이론이다. 미술과 연관이 많다. 미술에 대한 관심을 전공과 연관시키는 일이 내 연구에서 중요한 부분을 차지한다. 그 결과물로서 건축과 미술 시리즈는 나의 집필 주제에서 중요한 부분을 차지한다. 건축을 미술과 연관시켜 해석하거나 미술 가운데 건축적 성격이 강한 내용을 주로 연구한다. 지금까지 정식으로 두 권을 출간했다. 『건축과 미술이 만나다, 1890-1940』과 『건축과 미술이 만나다, 1945-2000』의 두 권이다. 이외에도 여러 권의 건축 책에서 미술 이야기를 부분적으로 섞어서 소개했다. 내 책들은 건축 책치고는 대체적으로 미술 작품이 많이 들어가는 편이다.

앞으로는 본격적으로 건축과 미술 시리즈에 정성을 쏟을 계획이다. 50 중반을 넘기면서 인생 후반전에 대한 계획을 생각하게 되었다. 이런저런 욕심이 떠오르긴 했으나 내 본분을 지켜 연구와 저술에 전념하기로 했다. 2016년 후반 온 나라를 떠들썩하게 한 정치사회의 부정 사건들을 보면서 이런 생각을 더욱 다지게 되었다. 본분을 벗어나서 욕심을 부리면 결국 탈이 나게 되어 있다. 내가 누구인지 조금 보게 되었고 그런 내가 가장 잘할 수 있고 사회에도 긍정적인 기여를 할 수 있는 길은 본분을 지켜 연구와 저술에 전념하는 것이라는 결론

을 얻었다. 인생 후반전의 집필 주제를 준비하면서 미술이 큰 부분을 차지하게 되었다. 개인적으로 관심 있는 주제를 연구하면 나도 즐겁고 행복하며 결과물도 좋아서 사회에 조금이나마 도움이 될 것이다.

이번 책을 쓰기 전에 지난 2년여간 앞으로 미술 주제를 집필하는 데 필요한 준비 작업을 겸해서 했다. 힘들지만 보람 있고 즐거운 작업이었다. 1,000여 권의 미술 책에서 20여 만 장의 그림을 검토한 뒤 300여 개의 개념 주제어로 분류했다. 이 가운데 건축이나 도시와 관련이 높은 그림을 12,000장 정도 스캔 받았으며 이를 다시 150여 개의 개념 주제어로 분류해서 폴더를 만들었다. 이 일을 하는 데에 꼬박 2년이 걸렸고 그래서 2016년에는 책을 한 권밖에 출간하지 못했다. 이번 준비 작업을 기반으로 앞으로는 활발한 저술 활동을 계속해 나갈 것을 약속 드린다.

어쨌든 이번 준비 작업에서 수십 개의 흥미로운 집필 주제들이 쏟아져 나왔다. 사실 건축과 미술을 연관시킬 수 있는 주제는 무한대로 다양하다고 보면 될 것이다. 그 가운데 여러 가지 현실적인 여건 등을 고려해서 내가 직접 쓸 수 있는 것 주제만 뽑아도 수십 가지는 쉽게 된다. 물론 이 주제들 모두에 대해 쓸 수는 없겠지만 가능하면 앞으로도 미술 자료를 보강하는 일은 꾸준히 해나갈 것이며 지금까지 분류한 주제들 가운데 독자들께서 좋아하실 만한 것들을 골라 책으로 계속 써나갈 계획이다.

이번 책은 그 가운데 첫 번째 결과물이다. 건축과 미술 시리즈 전체로 보면 세 번째 책이다. 건축은 공간 예술이기 때문에 나 역시 공간 해석에 가장 자신이 있다. 그런 건축가의 눈으로 배경 공간을 해석했기 때문에 기독교 전공자와 미술 전공자들이 못 보던 것들을 새

롭게 봤으리라 기대해 본다. 앞으로 쓸 책들도 마찬가지일 것이다. 미술과 관련된 다양한 내용들을 건축의 시각에서 새롭게 해석하거나 혹은 더 쉽게 이야기해서 미술 가운데 건축과 관련된 내용에 대해 중점적으로 쓰게 될 것이다.

　마지막으로 감사의 말씀으로 맺고자 한다. 졸고를 출간해 주신 태학사에 감사의 마음을 전한다. 좋은 출판사를 소개해 주신 박수밀 선생님께 감사의 말씀을 드린다. 사랑하는 나의 가족, 아내와 두 딸에게 사랑과 감사의 마음을 전한다. 힘든 인생길, 서로 격려하고 끌어주며 신앙생활을 같이 해온 내 주변의 모든 범기독교인에게 감사의 말씀을 전한다. 무엇보다 죄인의 입으로 당신의 이야기를 할 은혜를 주신 하나님께 영광을 돌린다.

<div style="text-align:right">2017년 4월 13일 심재헌(心齋軒)에서</div>

목차

서문 4

1부 광야와 도시의 성경적 의미

1장 기독교 미술의 배경 공간-광야와 도시 34
 기독교 미술의 배경 공간-광야와 도시 34
 세 장의 예수 십자가 처형 그림 38
 배경 광야 장면을 기준으로 다시 읽는 예수 십자가 처형 45
 배경 도시 장면을 기준으로 다시 읽는 예수 십자가 처형 48

2장 광야의 탄생-성경 무대의 지질학적 특징 52
 성경 무대의 지질학적 특성-비옥한 초승달 vs 척박한 광야 사막 52
 성경 29권에 등장하는 '광야' 55
 성경 속 광야의 여러 지명 59

3장 성경의 두 가지 광야(1)-죄로 물든 이 땅 62
 성경이 기록한 거칠고 척박한 광야 62
 죄로서의 광야(1) – 원죄의 산물, 실낙원 65
 죄로서의 광야(2) – 실낙원 이후 구약 부분 70
 음행, 아골 골짜기, 이 땅의 죄 – 광야의 여러 상태 73
 '죄'로 일독하는 성경의 역사 – 인간 죄의 보편적인 패턴 76

4장 성경의 두 가지 광야(2)-하나님의 뜻이 이루어지는 곳 83
 '죄'에서 '구원'으로(1) – 광야의 양면성 83
 원시 구족 신앙의 배경으로서의 광야 – 멸망과 구원의 이중주 87
 구원의 구도(1) – 징벌 뒤 '긍휼-회복-소망' 91
 '죄'에서 '구원'으로(2) – 광야의 기적과 역설 95
 은혜의 약속으로 믿음이 완성되는 곳 97
 구원의 구도(2) – '물질적 은혜-긍휼과 믿음-영적 은혜' 102

5장	광야란 결국-하나님의 유목 가치를 실현하는 곳	106
	"먹을 만큼만 거두라" - 광야와 유목 가치	106
	창세기의 교훈 - 유목 가치 vs 정착 가치	110
	구약 성서가 가르치는 유목 가치 - 정착 가치를 꺾다	114
	광야의 유목 가치 - 하나님의 긍휼과 은혜	117
6장	도시의 탄생-가인, 에녹을 건설하다	122
	성경 속 도시의 위치 - 현실과 크게 다르지 않아 보인다	122
	창세기 원죄 사건 - '저주'는 도시를 예언하고	126
	가인의 에녹 건설(1) - 죄의 오묘한 심리적 증폭 과정	131
	가인의 에녹 건설(2) = 네 번의 유리＋정착 가치의 심화＋자기 절대화	136
	'실낙원-광야-도시' - 에녹의 일곱 가지 죄	142
7장	도시와 거민의 분리 문제-도시는 독립적 인격체이다	150
	에녹 이후, 성경 속 도시의 다양한 모습	150
	도시와 거민의 이중주(1) - 도시와 거민을 분리하지 말라	155
	'도시 자체'와 거민의 이중주(2) - 도시와 거민을 분리하라	158
	도시의 의인화 - 도시는 독립적 인격체이다	161
8장	성경 속 도시의 운명-'심판 vs 구원'의 네 가지 주제	166
	도시는 심판과 멸망의 대상 - "불을 보내어 궁궐들을 사르리라"	166
	도시가 멸망할 때(1) - "네게 남은 자는 살육을 당하리라"	170
	도시가 멸망할 때(2) - "내 백성아 거기서 나와"	173
	창세기 19장 - 소돔의 멸망과 롯의 구원	176
	도시 전체가 구원 받다 - 요나와 니느웨	183
	구원과 멸망의 이중주 - 니느웨의 두 가지 교훈	187
	소돔과 니느웨 - 구원과 멸망의 역설적 양면성	190

2부 기독교 미술 속 광야와 도시

9장 가인의 광야-심리적 절망과 갈색의 광야 196
 '회화적 광야'의 다양성 = 화가 이름×성경 사건 196
 '가인과 아벨'의 세 가지 구도와 레온 보나의 〈아벨의 죽음〉 200
 보나의 '가인의 광야' - 심리적 접근과 황갈색, 암갈색의 흙 208
 '땅 → 엉겅퀴 → 흙 → 흙 → 흙' - 아담의 실낙원에서 가인의 광야로 210

10장 노아의 광야-심판과 구원의 이중주 215
 노아의 방주 - 다섯 가지 미술 주제 215
 얀 반 스코렐의 〈대홍수〉 - 풍경과 인체로 그린 심판의 광야 227
 노아의 부재 - 죄의 심판을 고발하는 미술적 장치 233
 가인의 부재에서 노아의 부재로 - 죄는 증폭되고 237
 심판 뒤의 구원 - '제2의 창조'와 '제2의 아담' 240
 천지창조는 '제2의 창조'로 이어지고 243
 '죄' 이후의 새로운 창조 - '긍휼-용서-은혜-부활'의 계획 245

11장 최후의 심판과 심판의 광야-"해가 검어지고" vs "다시는 사망이 없고" 250
 디르크 보우쓰의 〈저주받은 자의 추락〉과 심판의 광야 250
 요한계시록과 최후의 심판 260
 실낙원과 대홍수 - 추방에서 대청소로 점증되는 심판 263
 십자가 처형과 신약 정신 - '최후의 구원' vs '최후의 심판' 275
 심판과 구원의 이중주는 반복되고 277

12장 마리아의 광야-스푸마토로 그린 암굴 283
 성모마리아의 다양한 가톨릭 미술 주제 283
 레오나르도 다빈치의 〈암굴의 성모〉 - 스푸마토와 광야의 '변환' 290
 '광야'로 완성되는 하나님의 말씀 293
 르브룅과 달리의 광야 - 십자가 처형에 동굴 광야를 반복하다 300

13장 '죄의 도시', 매너리즘으로 그리다 309
 죄로 물든 도시 모습에 잘 어울리는 매너리즘 화풍 309
 니콜로 델 아바테의 〈물에서 구출되는 모세〉 - 도시로 표현한 척박한 죽음 315
 붕괴된 고전 조화 - 상상으로 그린 죄의 도시 324
 폐허 이미지 - 외적 형태로 도시의 '죄'를 말하다 327

14장 '죄의 도시', 폐허로 상징화하다 331
마르텐 반 헤엠스케르크의 로마 유적 기록 작업 331
마르텐 반 헤엠스케르크의 〈성 히에로니무스가 있는 풍경〉 - 로마 폐허의 종합 모음 337
파노라마 풍경의 큰 그릇에 담은 폐허 342
폐허가 된 로마 - 세 가지 미술 장치로 죄의 도시를 그리다 348
폐허로 고발한 도시의 죄 - "주민이 없어 완전히 황무지가 될 것이다" 351
줄리오 클로비오의 〈십자가의 예수와 마리아 막달레나〉 - 공간외포를 채운 폐허 355

15장 예수의 광야와 예루살렘-겟세마네 동산에서의 고뇌 364
마가복음과 기독교 미술이 전하는 겟세마네 사건 364
만테냐와 벨리니 - 서양미술사의 흥미로운 교차점 377
〈겟세마네 동산에서의 고뇌〉를 주고받은 만테냐와 벨리니 384
겟세마네 광야와 예루살렘 - 죄와 구원의 이중주 388

16장 만테냐의 고전 성화와 벨리니의 서정 풍경화
-광야와 도시로 전하는 구원의 승리 395
만테냐(1) - 고전주의로 그린 도시와 인체 395
만테냐(2) - 자연 모방으로 표현한 예외자의 고독 407
만테냐(3) - 회화로 구축한 광야와 도시의 장경 411
벨리니(1) - 빛 원근법으로 그린 서정적 광야 415
벨리니(2) - 빛과 색의 시인이 쓴 따뜻한 인본주의 419
벨리니(3) - 여명의 고독을 석양의 고독으로 전치하다 427
벨리니(4) - 광야와 도시, 구원의 완전한 승리 430

참고 문헌 434
그림 목록 442
찾아보기 448

1부

광야와 도시의

성경적 의미

<div align="center">

1장

기독교 미술의 배경 공간

– 광야와 도시

</div>

기독교 미술의 배경 공간 – 광야와 도시

그림은 사람이 그리는 가상세계이다. 사실주의를 표방하고 대상을 아무리 똑같이 그린다고 해도 그림은 실체와 같을 수 없다. 화가의 화풍이라는 각색 요소가 개입하게 되어 있다. 사실주의가 아니고 처음부터 창의성을 추구한다면 더욱 그렇다. 그림 세계의 가상성은 더 심해진다. 화가가 구도를 짜고 내용을 기획하고 구성한다.

화가가 그림을 그리기 위해서는 시간과 공간 모두에서 그리고자 하는 한 가지 순간을 잡아내야 한다. 현실에서 그림 대상은 끊임없이 변화하면서 무한대의 다양한 상태로 존재한다. 화가는 이 가운데 특정 시간과 공간의 상태를 선택해서 그려야 한다. 그리고자 하는 대상의 존재 상태에 대해서 아주 많은 '제한'을 가해야 된다는 뜻이다.

제한은 '액자'라는 한정된 틀을 만든다. '액자'는 캔버스를 끼우는 진짜 액자일 수도 있고 프레스코를 그리는 건물 벽면일 수도 있으며 지하철 객차의 외부 면일 수도 있다. 하다못해 담뱃갑 종이일 수도 있다. 중요한 것은 '액자'는 '화면'을 낳는다는 점이다. 화면은 물리

적 공간인 동시에 시간의 시점이다. 화가들은 화면이라는 한정된 틀로서 자신이 설정한 시간과 공간을 확정한다. 화면이라는 제한된 시공간 속에서 예술 능력을 발휘하고 예술세계를 구현한다. 화면에서는 화가와 양식사조에 따라 여러 가지 예술 처리가 탄생하고 다양한 예술 주제가 성립된다.

화면은 '배경 공간'을 제공한다. 화가들은 배경 공간 위에 미술적 사건을 그린다. 배경 공간은 크게 두 가지로 나뉜다. 자연환경과 인공 환경이다. 자연환경은 초원, 숲, 산, 강, 들판 등이며 미술 화면에서는 주로 '풍경'으로 등장한다. 인공 환경은 도시, 건물, 실내 등이다. 도시와 건물은 자연 풍경화에 포함되기도 하지만 일부 화가들은 이런 도시건축만 전문적으로 그리기도 한다. 그래서 '도시풍경'이나 '건축풍경'이라는 말로 따로 부르기도 한다. 실내는 주로 정물화와 관련이 높지만 도시건축과 마찬가지로 실내만 전문적으로 그리는 화가들이 있어서 '실내화'라는 소 장르가 따로 있다.

기독교 미술도 마찬가지이다. 자연환경과 인공 환경의 두 가지를 액자 화면 속의 배경 공간으로 갖는다. 장면 모습도 일반 미술과 같다. 하지만 기본 개념은 다르다. 기독교 미술의 배경에 대해서는 보통 '풍경'이라는 말을 쓰지 않는 편이다. 기독교 미술에서 자연환경은 '광야'라는 기독교만의 의미를 갖는다. 인공 환경 역시 종류와 모습은 일반 미술과 같은 도시건축과 실내이지만 기독교만의 의미를 갖는다. '광야'처럼 한 단어로 정의하기는 어렵지만 '성읍'이라는 말을 많이 쓰며 그 의미는 크게 보면 광야와 같다고 할 수 있다. 우리에게는 '소돔', '바벨론', '예루살렘' 등의 실제 도시 이름이 더 친숙하다.

모든 그림이 그렇겠지만 기독교 미술에서 배경 공간의 중요성은 각별하다. 배경 공간은 사건 및 등장인물과 함께 기독교 미술의 내용을 구성하는 3대 축 가운데 하나이다. 이 셋은 함께 작동해서 성경 말씀, 즉 기독교 교리를 전달한다. 아담, 하와, 가인, 노아, 모세, 예수, 마리아, 사도 등 성경의 주요 인물들이 등장해서 기독교 사건들을 벌이는 곳이 바로 '광야'와 '도시'라는 배경 공간이다. 기독교 미술의 내용은 대부분 사건을 중심으로 구성되기 때문에 배경 공간이 특히 중요하다. 등장인물과 배경 공간을 합해야 비로소 전달하려는 기독교 사건이 완성된다. 배경 공간은 그림의 내용 및 기독교적 의미를 이해하는 데 필수적이다.

광야와 도시는 성경이 기록되고 성서 기독교가 성립된 공간 배경이다. 성경의 시작부터 끝까지 끊임없이 두 배경에 대한 이야기가 나온다. 성경과 기독교는 이스라엘 백성이 아라비아 반도의 광야와 도시라는 공간 배경 속에서 천 몇백 년이라는 시간을 살아오면서 경험한 하나님의 이야기를 바탕으로 성립된 것이다. 이 두 공간 배경은 백성들의 생활과 역사, 세계관과 종교관, 가치관과 인간관 등과 화학적으로 하나가 되어서 기독교와 분리해서 생각할 수 없다. 광야와 도시는 기독교 교리를 담고 있는 대표적인 상징 요소이다. 또한 기독교가 이스라엘의 구족(救族) 신앙을 넘어 세계 인류 보편의 종교로 확장되는 내용이 들어 있다.

기독교 미술에서 배경 공간은 그 자체가 독립성을 갖는 중요한 소재이자 주제이다. 기독교 미술은 무엇보다 해석이 중요한데 배경 공간은 여기에서 중요한 역할을 한다. 기독교 미술의 내용과 의미를 온전하게 이해하려면 광야와 도시가 성경에서 갖는 상징적 의미를 알

아야 한다. 때로는 풍경화 속의 풍경처럼 배경 공간이 사건과 등장인물보다 더 중요한 역할을 하기도 한다. 화풍 전체에 걸쳐 광야와 도시가 펼쳐지면서 이 두 배경 공간을 통해 성경 말씀을 전하는 그림도 제법 된다. 이런 점에서 '기독교 풍경화'라는 별도의 명칭을 붙일 수도 있다.

기독교 미술에서 배경 공간은 한 가지 중요성을 추가로 갖는다. 실제 본 적이 없는 장면을 그렸으며 이것을 통해 성경의 내용을 전달한다는 점이다. 그런데 아무도 본 적 없는 이 장면이 성경과 기독교의 역사에서는 실제로 일어났던 사건들이다. 구약과 신약은 유대인의 역사라 할 수 있으며 이 가운데 신약은 다시 로마 역사의 일부이기도 하다.

아무도 본 적이 없지만 실제로 일어났던 사건을 그려야 한다는 이 두 가지 조건은 각각 '가상'과 '사실'에 해당된다. 둘은 상반된다. 기독교 미술은 이런 상반되는 두 조건 모두를 만족시켜야 하는 어려움이 있다. 이런 점에서 신화 그림과 비슷하다. 차이는 기독교 미술은 성경의 교리와 기독교 신앙을 전달해야 한다는 점이다. 일반 풍경화가 화가가 직접 겪고 본 것을 그린 경우가 많은 것과 중요한 차이이다. 이 때문에 기독교 미술은 해석이 더 중요해지는데 여기에서 배경 공간이 차지하는 비중이 커진다.

기독교 화가들이 배경 공간을 그린 장면을 보면 재미있는 점을 발견할 수 있다. 기독교 미술의 전성기는 중세와 르네상스이다. 이 시기 화가들은 몇천 년 전의 성경 속 사건들을 그릴 때 실제로 보지 못했기 때문에 상상에 의존할 수밖에 없었다. 그래서인지 여러 화가가 똑같은 주제를 그렸는데도 장면과 내용이 서로 크게 다르다. 어떤 화

가들은 자신이 살던 시대의 자연 경치와 도시건축 장면을 배경 공간
으로 사용한다. 중세 화가들은 배경 도시를 중세 도시의 모습으로 그
린 반면 르네상스 화가들은 고전 도시의 모습으로 그린다. 일단 자기
가 살고 있는 도시, 자기가 보고 경험한 도시로 그릴 수밖에 없는 것
이다. 그러나 모두가 이런 것은 아니다. 어떤 화가들은 고증의 도움
을 받아 가능한 한 성경 무대나 성경 시대의 모습에 가깝게 그렸다.
또 어떤 화가들은 자신만의 상상력을 발휘해서 아예 새로운 배경 공
간을 그렸다.

　이런 차이점은 모두 기독교 미술의 예술성과 의미를 풍성하게 해
준다. 배경 공간의 특징은 기독교 화가들의 상상력을 표출하는 중요
한 통로이다. 이것을 파악하고 이를 다양하게 해석하는 일이 기독교
미술을 이해하고 감상하는 중요한 포인트이다. 일반 풍경화의 시각
이 개입할 수 있는 지점이기도 하다. 해석의 기준과 관점을 배경 공
간으로 잡으면 기독교 미술은 '기독교 풍경화'가 될 수 있다.

세 장의 예수 십자가 처형 그림

그렇다면 성경에서 광야와 도시가 갖는 기독교적 의미는 무엇일까.
다음 장에서 자세히 살펴보기 전에 배경 공간을 어떻게 해석하는가
에 따라 기독교 미술의 내용이 달라지는 예를 살펴보자. 여기 세 장
의 그림이 있다(도 1-1, 1-2, 1-3).

　미술사에서 보면 세 그림은 공통점이 있다. 모두 독일 후기 고딕
작품이며 예수의 십자가 처형 주제를 그렸다. 화가의 이름을 알지 못
하거나, 안다고 해도 잘 알려지지 않은 인물이다. 미술사에서 이 그
림들에 대해 논하는 내용 역시 통상적이며 비슷하다. 우선 기독교 미

1-1 니콜라스 스피어링(Nicolas Spiering), 〈십자가에 못 박힌 그리스도(Christ Nailed to the Cross)〉
(1480년경)

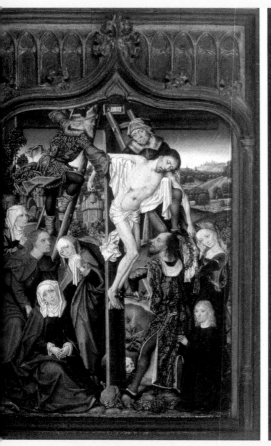

1-2 본 두 폭 제단화의 대가(Master of the Bonn Diptych), 〈십자가 강하(The Descent from the Cross)〉(1485년경)

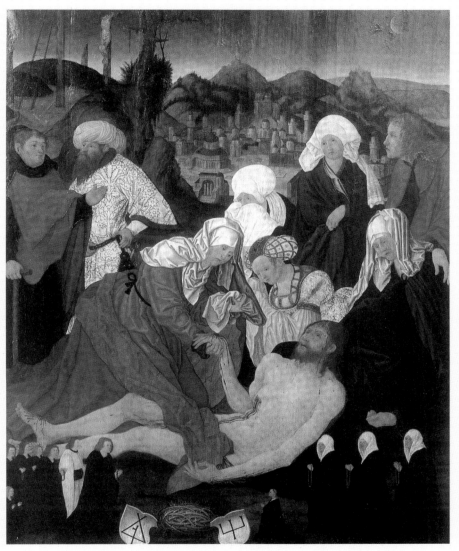

1-3 그리벤가(家) 기념비(Memorial for the Grieben family), 〈그리스도에 대한 애도(Lamentation of Christ)〉(16세기 초)

술에서는 성경의 사건 내용에 대한 설명이 중심을 이룬다. 여기에 등
장하는 예수의 십자가 처형은 너무 유명하고 일반인들도 잘 아는 것
이다. 일반 미술사에서는 주로 미술과 관련된 내용에 더 치중한다.
각 그림에 나타난 미술적 처리와 특징, 각 그림이 미술사에서 갖는
시대적 의미, 앞뒤 화가들 사이의 영향 관계 등이다. 이를 기준으로
세 그림을 설명해 보자.

 스피어링의 그림은 무엇보다 개인 요소 혹은 일상 요소를 기독교
미술에 도입한 점이 중요하다. 화면 속에서 일상용품이 주인 자리를
차지하면서 실내 정물화 구도를 나타낸다. 십자가 처형이라는 기독
교 최대 사건을 벽에 걸린 액자를 통해 연극을 감상하듯 보여준다.
이런 시도는 두치오(Duccio)나 조토(Giotto)가 먼저 시작했으며 스피
어링이 이것을 받아들여 따른 것이다. 일반화하면 15세기 중반에서
16세기 초의 독일 후기 고딕은 이탈리아 중세 대가들의 영향을 받았다.

 본 두 폭 제단화에서는 왼쪽 그림이 〈십자가 강하〉이다. 이 그림에
대한 미술사적 관심은 대부분 영향 관계에 맞추어져 있다. 동시대 쾰
른을 중심으로 한 라인스쿨 후기 고딕에 네덜란드 영향을 섞어 자신
만의 화풍을 이룬 것으로 평가할 수 있다. 라인란트 후기 고딕의 특
징은 사다리가 두 개인 점과 등장인물의 숫자 등이다. 네덜란드 영향
은 같은 제목의 그림을 그린 로히어르 판 데르 베이던(Rogier van der
Weyden, 1400~1464)의 〈십자가 강하(The Descent from the Cross)＝십
자가에서 내려지는 그리스도〉(1450년경)가 대표적인 예이다(도 1-4).
T자형 십자가, 사다리, 예수의 자세와 의상, 등장인물의 종류, 이들
의 의상 및 배치 등 여러 면에서 영향을 보여준다.

 그리벤가 기념비 역시 영향 관계가 가장 중요한 미술사적 내용이

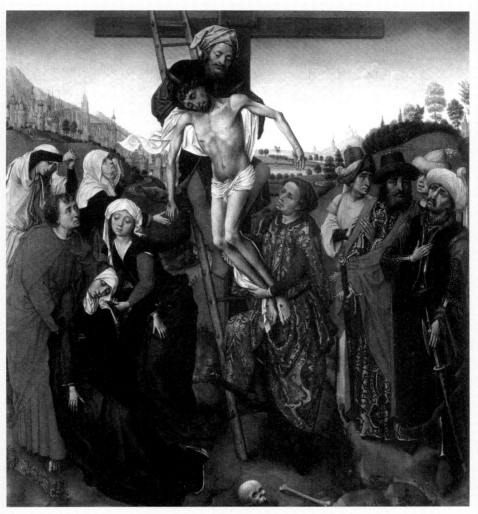

1-4 로히어르 판 데르 베이던(Rogier van der Weyden), 〈십자가 강하(The Descent from the Cross)=십자가에서 내려지는 그리스도〉(1450년경)

다. 알브레히트 뒤러(Albrecht Dürer, 1471~1528)가 뉘른베르크의 도미니크 교회를 위해 그린 그림을 모델로 삼았다. 더 크게 보면 프랑켄(Franken) 지역의 후기 고딕에서 영향을 받은 것인데 이런 영향 관계는 호엔촐레른가(家)(Hohenzollern)가 뉘른베르크와 그리벤 일대를 지배하면서 나타난 현상이다. 또한 기독교 미술을 큰 교회가 아닌 개인 가문의 기념비에 그린 이유는 당시 독일에 불던 종교개혁의 여파 때문이다. 루터교가 기독교 도상을 허용하지 않으면서 큰 교회의 기독교 미술 작품을 파괴하자 이를 피해 '있을 것 같지 않은 곳'에서 제작해서 숨겨 보관했기 때문이다.

이상의 내용은 모두 중요한 미술사의 내용이다. 세 그림을 이해하는 데 필수이며 서양미술사 전개 과정에서도 중요한 내용이다. 하지만 중요한 한 가지가 빠져 있다. 바로 배경 공간에 대한 설명이다. 세 그림 모두 광야와 도시를 배경 공간으로 삼았다. 인물, 사건, 배치 구도, 영향 관계 등에 치중하다 보면 이런 배경 장면은 별 생각 없이 당연하게 받아들이게 된다. 예수의 십자가 처형이라는 주제와 견주어도 배경 장면은 이상할 것 없이 무난해 보인다.

세 그림은 모두 전형적인 기독교 미술 작품인데 기독교적 내용은 대부분 성경 속 사건, 즉 십자가 처형에 대한 설명에 국한된다. 하지만 성경에서 광야와 도시가 갖는 다양한 기독교적 의미를 알고 나면 많은 것을 놓쳤음을 알게 된다. 배경 공간이라는 관점에서 세 그림을 보면 여러 가지 의문점이 생기고, 그것에 답하다 보면 통상적인 기독교 미술이나 서양미술사에서 몰랐던 새로운 내용들을 알게 된다. 이런 내용들은 그림의 의미에 깊이를 더해 주고 감상을 다채롭고 풍성하게 해준다.

배경 광야 장면을 기준으로 다시 읽는 예수 십자가 처형

배경 장면인 광야를 기준으로 다시 보자. 스피어링의 그림에서 배경 광야는 푸른 자연이다. 십자가와 예수가 위치한 앞쪽 배경과 먼 뒷산 배경 모두 그렇다. 전체적인 색감이 언뜻 밝고 건강해 보인다. 자연 자체만 보면 하늘과 들판 모두 푸르다. 들판은 언뜻 초원으로 보이기도 한다. 그러나 그 속에서 벌어지는 사건은 자못 처절하다. 1480년 대 그림치고는 등장인물들의 얼굴 표정도 비교적 생생하다. 고통스러워하고 비통해하는 표정을 생생하게 그린 편이다. 예수는 십자가에 매달려 고통에 겨워하며 죽음을 앞두고 있다. 광야가 상징하는 인간의 죄를 잘 그려 냈다.

죄의 사건을 대입해 보니 밝은 자연 배경이 건강한 것이 아니고 거꾸로 처연해 보인다. 이 푸른색은 건강한 밝은 색이 아니고 파르르 떠는 추운 색이 된다. 파란색의 표면 처리를 자세히 봐도 그렇다. 생명의 기운이 넘치는 초원이 아니다. 오래된 나무 문의 페인트가 벗겨진 빛바랜 색에 가깝다. 배경은 초원이 아닌 인간 죄를 상징하는 광야가 된다. 모습은 광야가 아니지만 의미는 광야이다. 사건과 배경을 합해 보면 그림의 내용은 인간의 '죄'를 강조한 것이 된다. 성경에서 십자가 처형 사건은 죄, 대속(代贖), 믿음, 성육신, 용서, 구원 등 여러 가지 의미가 있는데, 배경 해석을 더하면 이 그림은 인간의 죄를 표현한 것이 된다. 배경이 여러 가지 의미에서 하나를 특정하는 기능을 갖는 것이다. 사건을 담는 배경 공간의 성격이 이렇게 중요하다.

본 두 폭 제단화를 보자. 자연 배경보다는 등장인물이 차지하는 면적이 더 크다. 배경 자체는 그다지 황량해 보이지 않는다. 바닥 바탕은 풀이 없다는 점을 빼면 중립적, 사실적으로 그렸다고 할 만하다.

도시를 에워싸고 있는 자연환경도 대체로 푸르다. 자연 배경을 이원
화했다고 볼 수도 있다. 십자가 주변은 상대적으로 더 황량하고 뒤쪽
배경은 초원 지대처럼 푸른 구릉지가 펼쳐진다. 그런데 전체 화풍은
광야의 느낌이 강하다. 왜 그럴까. 십자가 처형이라는 사건을 '죄'의
개념으로 제시하는 장치들을 넣었기 때문이다. 먼저 눈에 들어오는
것이 십자가 뒤에 조금 가려 있는 해골이다. 이는 '마른 뼈'라는 주제
로 성경에서 인간의 죄를 상징하며 기독교 미술에서는 주로 예수 십
자가 처형 장면의 바닥에 등장한다. 이는 매우 전형적이고 단편적인
장치이다.

또 다른 중요한 장치로 등장인물을 들 수 있다. 화려한 꽃무늬 옷
을 입고 있는 두 명이 눈에 들어온다. 사다리 위에 서서 예수를 십자
가에서 내리는 사람은 아리마대의 요셉(Joseph of Arimathea)으로 예수
의 유해를 자기 무덤에 안치한 인물이다. 이 내용은 마태복음 27장
57~61절에 나온다. "저물었을 때에 아리마대의 부자 요셉이라 하는
사람이 왔으니 그도 예수의 제자라 빌라도에게 가서 예수의 시체를
달라 하니 이에 빌라도가 내주라 명령하거늘 요셉이 시체를 가져다
가 깨끗한 세마포로 싸서 바위 속에 판 자기 새 무덤에 넣어 두고 큰
돌을 굴려 무덤 문에 놓고 가니…"라고 했다.

아래에서 못을 뽑는 사람은 니고데모(Nicodemus)라는 바리새인이
다. 고대 유대의 의회 의원인데 예수와 대화를 나누다가 감명을 받아
예수의 숨은 제자가 된 인물이다. 어둠 속에서 예수를 섬긴 제자가
되었다. 이 내용은 요한복음 3장 1~16절에 나온다. 예수에게 '한 번
세상에 나온 인간이 어떻게 다시 태어날 수 있느냐'고 물은 인물이
다. 예수는 그 답으로 성경 전체에서 최고의 구절로 꼽히는 3장 16절

의 "하나님이 세상을 이처럼 사랑하사 독생자를 주셨으니 이는 그를 믿는 자마다 멸망하지 않고 영생을 얻게 하려 하심이라"라고 말씀하셨다.

두 명 모두 '브로카토(brocaded cloak)'라는 의복 양식으로 처리했다. '꽃무늬가 있는 자카드(jacquard) 직물의 피륙' 양식이다. 옷감은 두꺼운 비단이며 그 위에 색실, 금실, 은실 등으로 화려한 장식을 놓았다. 색채도 밝고 화려한 원색을 자랑한다. 두 사람 모두 성경에는 '부자'로 나오기 때문에 이런 옷을 입고 있는 것이 사실적일 수 있다. 그러나 예수의 행색과 강하게 대비된다. 예수는 발가벗겨진 채 로인 클로스(loincloth)를 입고 있다. 이 옷은 1장의 천을 스커트 모양으로 만든 뒤 살을 싸서 기저귀를 차는 식으로 허리에 감아 고정시키는 방식이다. 더운 지방에서 흔한 의상이다. 성경의 무대가 된 지역에서도 고대 이집트부터 성경 시대에 걸쳐 널리 입었다. 더하여 예수의 몸통에는 칼에 찔린 자흔(疵痕)이 있다.

두 인물의 의상과 예수의 모습 사이에 나타나는 이런 강한 대비는 기독교적으로 전하는 메시지가 있다. 두 인물의 의상은 '물질'을 상징하며, 예수의 모습은 이와 반대로 '물질의 경계' 혹은 '물욕의 절제'를 상징한다. 십자가 처형이라는 사건까지 함께 보면 더 그렇다. 이 대비 구도는 곧 하나님의 뜻을 전하는 것이다. 가장 존귀하신 예수가 가장 비천한 모습으로 십자가에서 처형당하게 놔두신 것이 하나님의 뜻이다.

이렇게 보면 두 인물의 화려한 브로카토 의상은 인간의 '죄'에 해당된다. 하지만 두 인물 중 한 명은 예수의 사체를 보관했고, 다른 한 명은 예수의 숨은 제자가 되었다는 것은 인간의 죄가 하나님의 구원

계획에 굴복했다는 것을 뜻한다. 즉 하늘의 영광이 용서와 사랑이라는 가장 성스러운 방법으로 이 땅의 죄를 극복한 것이 된다. 이런 내용을 바탕으로 그림을 다시 보면 배경이 광야로 느껴지는 이유를 알수 있다. 성경에서 광야가 갖는 여러 가지 의미 가운데 첫 번째가 인간의 '죄'이기 때문이다.

배경 도시 장면을 기준으로 다시 읽는 예수 십자가 처형

이번에는 도시를 기준으로 다시 읽어 보자. 스피어링의 〈십자가에 못 박힌 그리스도〉에서는 도시가 거의 보이지 않는다. 거리, 크기, 모양, 위치 등 모든 면에서 그렇다. 등장인물들 뒤로 언덕과 산이 몇 겹을 이루고 그 너머에 아주 작게 그렸다. 도시가 아니고 건물 한두 채만 있는 것 같기도 하다. 모양도 희미해서 뾰쪽한 첨탑이 두세 개 있는 것 말고는 어떻게 생겼다고 말하기 힘들다. 이런 도시 처리에 대해서 두 가지 해석이 가능하다.

하나는 도시에 특별한 의미가 없는 것이다. 이럴 경우 이 그림의 배경은 광야로 국한된다. 도시를 전혀 안 그린 것은 아니지만 배경에서 의미 있는 지분을 갖지 못했다고 볼 수 있다. 또 하나는 도시가 광야에 담긴 죄의 의미 속에 포함되는 것이다. 도시는 광야가 펼쳐나가는 풍경의 흐름 속에 자연스럽게 위치한다. 광야와 도시의 화풍도 차이 없이 같은 분위기로 처리했다. 성경에서 도시는 광야를 뛰어넘어 훨씬 더 강력한 죄의 공간으로 정의되지만 여기에서는 그 정도의 독립적 의미를 갖지 못하고 광야의 연속으로 처리했다. 광야의 스산한 분위기가 지배하는 부정적 죄의 모습을 돕는다. 광야에 담긴 죄의 의미를 강화하면서 십자가 처형의 성경적 의미를 강조하는 기능을 한다.

본 두 폭 제단화의 대가의 〈십자가 강하〉에서는 도시가 좀 더 가깝고 뚜렷해졌다. 예수 왼편 뒤에는 근경에 가까운 큰 건물이 보인다. 오른편 뒤에는 도시 원경을 두 개 배치했다. 이 그림의 도시에 대한 해석은 양면적일 수 있다. 스피어링의 그림에 비하면 도시에 좀 더 신경을 쓴 것이 확실하다. 도시의 존재를 눈으로 확인할 수 있다. 그러나 성경적 의미를 부여하는 독립적인 역할을 하기에는 여전히 부족해 보인다. 왼쪽 근경은 잘려서 온전하지 않기 때문에 무슨 역할을 하는지 알기 어렵다. 오른쪽 두 개는 너무 멀어서 원경 이상의 의미를 갖기는 힘들다. 이처럼 크지도 작지도 않은 중간 상태의 양면성 때문에 한 가지 명확한 의미를 부여하기가 힘든 것이다.

이 그림에서 도시는 배경의 구색을 갖춘 풍경 요소로 보는 것이 정확할 것이다. 도시의 모습도 상징적인 쪽보다는 사실적인 쪽에 가깝다. 왼쪽 근경은 건물 종류까지 알 수 있을 정도로 자세하게 그렸다. 오른쪽의 두 원경은 대기 원근법을 적용해서 실제 도시 풍경을 보는 것 같은 느낌을 냈다. 앞쪽과 뒤쪽에 각각 하나씩 그렸는데, 앞쪽 도시는 크지는 않지만 더 뚜렷하고 뒤쪽 도시는 희미하게 그려서 실제 눈에 보이는 장면을 살리려 했다.

광야와 연관 지어 보아도 같은 해석이 가능하다. 본 두 폭 제단화에서 도시는 이원화된 광야 가운데 뒤쪽의 푸른 초원 구릉지에 속한다. 이는 도시를 '죄'의 의미에서 분리시키겠다는 의도로 볼 수 있다. '죄'는 앞쪽의 거친 광야 및 그 위에서 자행되는 십자가 처형에 집중하고 뒤쪽 배경은 이것을 받쳐주는 단순 '풍경'으로 처리한 것이다. 도시는 이런 단순 풍경에 속한다. 현실 환경을 구성하는 요소로 한정했다. 자연 풍경과 도시 모습이 알프스 이북 지역의 실제 농촌과 중

세 도시에 가까운 것도 이런 해석을 뒷받침한다.

그리벤가 기념비의 〈그리스도에 대한 애도〉에 오면 도시는 더 명확해진다. 거리, 크기, 모양, 위치 등 모든 면에서 그렇다. 도시는 등장인물들 뒤쪽 화면 한가운데를 차지하고 있다. 거리는 근경은 아니지만 원경도 아니다. 길지 않은 시간에 도달할 수 있는 거리를 유지한다. 모습도 예루살렘임을 알 수 있을 정도로 뚜렷하게 그렸다. 크기가 큰 편은 아니지만 위치가 한가운데이고 모습이 뚜렷해서 실제 크기보다 커 보인다. 도시는 배경에서 핵심 위치를 차지한다.

광야와 함께 보자. 등장인물이 커서 화면 앞쪽을 가득 채우면서 예수와 십자가 주변의 바닥은 사실상 사라졌다. 광야는 뒷배경의 먼 산만 있을 뿐 거의 그리지 않았다. 이 그림에서 배경 공간의 중심은 예루살렘이라는 도시이다. 도시가 독립적인 의미를 갖는다. 자세히 살펴보자. 모습이 사실적이긴 한데 분위기는 어둡다. 회갈색 한 가지 색으로 처리해서 생명이 죽은 스산한 분위기이다. 사람이 살 것 같지 않은 모습으로 그렸다. 그렇다면 실제 모습은 어땠을까.

당시 예루살렘의 모습이 어떠했는가에 대한 기록은 물론 남아 있지 않다. 그러나 예수가 예루살렘에 입성할 때에는 많은 백성이 나와 감람나무를 흔들며 열렬히 환영했다. 따라서 최소한 사람이 사는 도시의 모습은 갖추었을 것으로 보인다. 그런데 이 그림에서는 매우 음산하고 기분 나쁜 회색으로 그렸다. 생명이 하나도 없는 공포 영화의 세트장 같다. 사람이 살지 않는 죽은 도시의 모습이다. 죄로 물든 광야에 대응되는 도시 모습인 것이다. 예수가 십자가 처형을 당하는 순간에 예루살렘은 강력한 죄로 뒤덮인 광야와 다름없어진 것이다. 이 그림에서 예루살렘은 도시가 갖는 죄의 의미를 대표하는 상징적인

모습을 띠고 있다. 광야가 빠진 배경에서 그 역할을 대신한다. 그래서인지 예루살렘 주변의 자연 배경은 녹색을 썼는데도 전혀 건강해보이지 않는다. 전체적으로 회갈색 분위기가 강하다.

　이상과 같이 광야와 도시라는 두 가지 대표 배경 공간을 포함시켜 해석하면 '십자가 처형'이라는 성경 사건은 풍요롭고 다양한 의미를 갖게 된다. 혹은 판에 박은 내용을 벗어나 디테일한 의미를 확정할 수 있다. 이처럼 광야와 도시는 기독교 미술을 한 단계 깊이 들어가 이해하는 데 큰 도움을 준다. 이것을 위해서는 광야와 도시가 성경에서 갖는 다양하고 포괄적인 의미부터 살펴보자.

<div align="center">

2장

광야의 탄생

– 성경 무대의 지질학적 특징

</div>

성경 무대의 지질학적 특성 – 비옥한 초승달 vs 척박한 광야 사막

첫 번째 지질학적 특징부터 살펴보자. 기독교 신앙의 특징은 이스라엘 백성들이 살면서 실제로 경험했던 역사적 사건을 중심으로 구성된다는 점이다. '실제로 경험'이라는 말은 구체적인 시공간적 배경을 전제로 한다. 성경은 이런 구체적인 배경 속에서 계시된 하나님의 말씀을 기록한 경전이다. 성경이 유대인의 민족 역사와 유대인의 하나님 체험을 합한 것이라고 볼 때 성경의 활동 무대와 배경 공간이 '광야'가 되는 것은 사실 당연하다. 성경은 이 지역을 지리적 배경으로 삼아 그 기후 풍토 아래에서 이스라엘 백성들이 수천 년에 걸쳐 자신들의 일상생활과 풍습 속에서 여호와를 경험한 신앙을 기록한 책이기 때문이다.

이때 실제적이고 구체적인 공간은 곧 성경 시대의 지리적 지역, 즉 성경 무대가 된다. 범위에 따라 셋으로 나눌 수 있다. 가장 넓게는 고대 중동 지역 전체이다. 중간 범위로 보면 이스라엘을 중심으로 한 아라비아 반도의 지중해 연안 일대 및 그 내륙 지역이다. 좁게 보면

성경에 나오는 '가나안 땅'이다. 가나안 땅은 이스라엘, 즉 팔레스타인의 옛 명칭 혹은 기독교 명칭이다. 보통은 요단강 서쪽 일대를 말한다.

성경의 배경이 된 지역의 지질학적 특징은 양면적이다. '비옥한 초승달(Fertile Crescent)'이라 불리며 비옥하고 풍요로운 땅으로 보기도 하지만 이와 반대로 척박하고 황량한 땅이기도 하다. 서로 반대되는 두 가지 성질이 공존하는 점이 이 지역만의 특징이라고 할 수 있다. 결국 관건은 둘 가운데 어느 것을 선택해서 어떤 의미와 가치를 부여할 것인가가 된다. 기독교 교리와 성경의 가르침은 이 가운데 '척박하고 황량한' 쪽을 선택했으며 이런 시각이 다시 기독교 미술의 광야 모습에 반영되었다. 왜 그랬을까.

'비옥한 초승달'은 동쪽의 이란 고원에서 시작해서 '티그리스 강-유프라테스 강-시리아-팔레스타인'을 거쳐 이집트 나일강 하류에 이르는 띠 모양의 지역이다. 그 모양이 초승달을 닮아서 이런 이름이 지어졌다. 이 지역이 비옥하다는 것은 상당 부분 사실이다. 우선 티그리스 강, 유프라테스 강, 나일강 유역은 실제로 매우 비옥하다. 반면 팔레스타인은 척박하다. 세 면이 사막과 빈 들로 막혀 있다. 그 대신 팔레스타인은 유럽, 아프리카, 아시아의 세 대륙이 만나는 꼭짓점에 해당된다. 예로부터 다양한 인종과 민족과 문명이 교차하면서 교류와 교역이 많았다는 뜻이다. 지질학적으로는 척박하지만 사회적, 경제적으로는 풍요로울 수 있었다는 뜻이다. 또한 팔레스타인 지역 가운데에서도 일부(예를 들어 가나안 땅 같은 곳)는 목축과 농사가 가능했기 때문에 상대적으로 비옥했다고 할 수 있다.

그런데 성경의 무대는 넓게는 비옥한 초승달 지역 전체에 해당되

며 좁게는 팔레스타인에 국한된다. 결국 성경의 무대는 보기에 따라 비옥할 수도 있고 척박할 수도 있는 것이다. 같은 지리적 환경인데 두 가지 특징이 공존하는 양면성을 보인다. 양면성은 충돌한다. '비옥'과 '척박'이 충돌하는 것이다. 구약의 신 여호와는 '척박'을 가르친다. 이스라엘의 지질학적 특징도 둘 가운데 고르라면 척박이 맞을 것이다. 이스라엘 백성은 오랜 광야 생활에서 척박의 미학을 신의 가치로 모시게 되었다. 그리고 그들을 괴롭히는 주변 강대국의 비옥의 미학에 대항한다. 팔레스타인의 척박한 지질학적 특징이 기독교 미술의 광야 모습으로 나타나는 것도 이 때문이다.

실제로도 이스라엘 지역은 지리적 환경이 그다지 좋은 편이 아니다. 서쪽이 바다로 막혀 있고 나머지 삼면은 사막이 둘러싸고 있다. 우리가 이 지역을 생각할 때 쉽게 떠오르는 '메마른 땅'과 같은 상태이다. 그만큼 거친 환경이 이 지역, 특히 아라비아 반도의 대표적 이미지로 자리 잡았다는 뜻이다. 이 사막이 아래에서 살펴볼 성경에 등장하는 각종 이름의 '광야'에 해당된다. 성경 여러 곳에서도 이 지역이 살기 힘들다고 기록하고 있다. 대표적으로 신명기 11장 10~11절을 보자. "네가 들어가 차지하려 하는 땅은 네가 나온 애굽 땅과 같지 아니하니… 산과 골짜기가 있어서 하늘에서 내리는 비를 흡수하는 땅이요"라고 했다. 지형은 산과 골짜기로 되어 있는데 나무가 울창한 산이 아니고 물이 부족한 산이다. 비를 흡수하는 척박한 바위산이다. 아라비아 반도의 광야를 대표하는 색이 '암갈색' 혹은 '황갈색'인 이유이다.

'비옥한 초승달'이라는 대목도 '전쟁'이라는 다른 기준에서 보면 반대의 결과를 낳는다. 이스라엘이 속한 아라비아 반도의 홍해 해안

선 일대는 고대 성경 시대 때 전쟁이 빈번하게 일어나서 황폐한 상태로 머물렀다. 이는 바로 '광야'의 상태에 해당된다. 왜 전쟁이 많았을까. 이 일대는 다양한 민족이 모여 살면서 이들 사이의 다툼이 많았을 뿐 아니라 메소포타미아 문명과 이집트 문명 사이의 전쟁도 많았다. 특히 메소포타미아와 이집트의 전쟁이 중요한 변수였다. 인간사의 상식으로 봐도 먹을 것이 많으면 경쟁이 치열한 법이다. 이는 인간에게 고통을 준다. 풍요롭다고 좋아할 일만은 아닌 것인데, 사실이런 역설이 성경을 관통하는 기독교 정신의 핵심이다. 이것이 광야의 '척박의 미학'으로 나타난 것이다.

성경 시대 때 이 일대의 강자는 메소포타미아와 이집트였다. 두 문명은 세계사 책에 나오는 인류 4대 문명 발상지에 해당된다. 두 세력은 지중해 일대의 지배권을 놓고 충돌하곤 했는데, 서로를 직접 침략하지 않은 대신 주로 중간 지점에서 전쟁을 치렀다. 어차피 두 지역 모두 막강한 힘을 가지고 있어서 어느 한쪽이 다른 쪽을 완전히 패망시켜 점령하는 일은 불가능했다. 서로의 존재를 인정하는 대신 아라비아 반도에 대한 지배권을 다퉜는데, 하필 이스라엘 일대가 지리적으로 보아 전쟁하기 좋은 곳이 되어 버린 것이다.

성경 29권에 등장하는 '광야'

이상과 같이 성경과 기독교 신앙을 탄생시킨 지리적 배경을 지질학적 특징에 따라 분류하면 대체로 '광야'에 속한다고 할 수 있다. 실제로 성경에도 '광야'에 대한 언급이 여러 곳에 걸쳐 지속적으로 나온다. '광야'라는 단어를 직접 쓰기도 하고 광야에서 파생되거나 광야의 상태를 지칭하는 내용들을 언급하기도 한다. 최소한 '빈 들', '사

막', '황무지' 등 세 단어는 성경에서 광야와 같거나 유사성이 큰 단어로 사용된다. 등장 횟수도 많을 뿐 아니라 내용과 뜻도 다양하다. 성경 내에서 분포된 범위도 넓어서 첫 권인 창세기에서 마지막 권인 요한계시록까지 나온다.

성경의 기독교적 사건 속에 이 지역의 지질학적 특징이 스며들어 나타나는 것은 당연하다고 할 수 있다. 특히 구약에 강하게 남아 있는 원시 구족 신앙의 특징에 대한 일차적인 설명이 될 수 있다. 이스라엘 백성이 가졌던 구원의 바람은 둘로 나타난다. 강대한 주변 이민족의 침입을 이겨내는 것과 거친 광야 생활에서 살아남는 것이다. 성경에 수없이 등장하는 '광야'의 다양한 내용은 이렇게 살아남고 싶어 하는 바람과 그것을 실천하는 과정이 여러 갈래로 구체화되어 나타난 것들이다. 광야에서의 거칠고 힘든 삶을 물리적으로 극복하기는 힘들기 때문에 하나님에게 기대어 종교적으로 극복하려던 것이었다. 이는 곧 심리적 극복이자 상징적 극복인 것이다. 이 과정에서 광야의 기독교적 의미, 즉 바탕 개념이 탄생하게 되었다.

성경의 내용은 '광야'라는 주제 하나로 정리할 수 있다. 매우 두꺼운 책인 성경의 핵심 내용을 기독교 정신이라는 기준으로 간단히 요약했을 때 '광야'라는 개념은 그 한가운데를 관통하는 공간 배경이다. 성경의 모든 내용을 담을 수는 없지만 기독교 정신을 구성하는 중요한 축 가운데 하나이다. 성경에서 광야가 수없이 언급되는 만큼 광야에 관한 내용 및 의미가 다양하여 종합해서 정리할 필요가 있다.

우선, 양적인 측면을 보자. 가톨릭 성경은 73권(구약 46권, 신약 27권), 개신교 성경은 66권(구약 39권, 신약 27권)의 책으로 구성되는데 개신교 성경을 기준으로 했을 때 최소 29권에 광야가 등장한다. 여기

서 '등장'이라는 말은 단지 단어만 언급된 것이 아니고 '광야'가 갖는 기독교적 의미를 포함했다는 뜻이다. 단순히 단어만 나온 것을 기준으로 하면 성경의 전 책에 다 나온다고 할 수 있다. '등장'을 기준으로 하면 29권이 되는데, 그렇더라도 이는 여전히 적은 숫자가 아니다. 직접 '광야'라는 단어를 쓰지 않고 다른 단어를 썼더라도 '광야'의 의미를 설명한 것이면 여기에 해당된다.

'광야'가 등장하는 29권의 책 제목을 소개하면 다음과 같다. 먼저 구약을 보면, 총 39권 중 20권에 등장한다. 구약 모세오경은 창세기, 출애굽기, 레위기, 민수기, 신명기의 총 5권인데 5권 모두에 등장한다. 구약 역사서는 총 12권인데 이 가운데 여호수아, 사사기, 사무엘상, 사무엘하, 열왕기상, 열왕기하 등 6권에 등장한다. 구약 시가서는 총 5권인데 욥기와 시편의 2권에 등장한다. 구약 대선지서는 총 5권인데 이사야, 예레미야, 에스겔 등 3권에 등장한다. 소선지서는 총 12권인데 호세아, 요엘, 아모스, 스가랴 등 4권에 등장한다.

다음 신약을 보자. 총 27권 중 9권에 등장한다. 신약 사복음서는 마태복음, 마가복음, 누가복음, 요한복음의 총 4권인데 4권 모두에 등장한다. 신약 역사서는 사도행전 1권인데 여기에 등장한다. 신약 바울서신은 총 13권인데 고린도전서와 고린도후서 2권에 등장한다. 신약 공동서신은 총 8권인데 히브리서 1권에 등장한다. 신약 예언서는 요한계시록 1권인데 여기에 등장한다.

'광야'가 등장하는 책의 성격을 통해 성경에서 말하고자 하는 '광야'의 의미를 받아 보자. 우선 신약보다 구약에 훨씬 많이 등장한다. 이는 일차적으로 '광야'가 예수 탄생 이전에 이스라엘 백성들의 종교관을 반영하는 개념임을 말해 준다. 구약에서는 모세오경, 역사서,

대선지서 등에 특히 많이 등장한다.

신약에서는 사복음서에 많이 등장한다. 예수의 주요 활동 무대가 '광야'였기 때문이다. 마태복음에 특히 많이 등장하는데 이는 마태복음이 예수님을 이스라엘 민족의 족보 속에서 정의하기 때문이다. 사복음서는 모두 예수의 생애를 기록한 책이지만 성격이 조금씩 다르다. 각 책의 1장 1절을 보면 알 수 있는데 마태복음은 예수를 '아브라함과 다윗의 자손'으로, 마가복음은 '하나님의 아들'로 정의한다. 누가복음은 '우리 중에 이루어진 사실'로, 요한복음은 '태초에 말씀이 계시니라'로 각각 시작한다. 마태복음의 이 말씀은 예수의 행적을 구약에서 광야를 대표하는 인물인 아브라함과 다윗의 연장으로 보겠다는 뜻이다. 그렇다 보니 광야가 중요해진다. 사복음서 이후부터는 광야에 대한 언급이 줄어드는데, 이는 사복음서 이후의 책들이 제자들의 전도서여서 '광야'라는 개념과 거리가 멀기 때문이다.

'광야'라는 말은 기독교를 믿지 않는 일반인들에게도 어느 정도 친숙하다. 바로 유명한 '모세의 광야'이다. '광야' 하면 가장 먼저 떠오르는 성경 속 인물이 바로 모세일 것이다. 성경 내용을 아는 사람이라면 여기에 '40년 방랑'을 추가해서 '모세와 광야에서의 40년 방랑'이 된다. 그래서인지 성경에서 '광야'라는 단어가 가장 많이 나오는 곳 역시 이 내용을 기록한 출애굽기, 민수기, 신명기 등 세 책일 것이다. 모세의 출애굽기와 40년 광야 생활을 기록한 책이 이 세 권이기 때문이다. 여기에 창세기와 레위기를 더해서 모세오경이라고 부르는 것도 그 때문이다. 역사적으로나 지리적으로도 성경에서 언급하는 광야는 대부분 애굽을 탈출한 이스라엘 백성이 머물렀던 가나안 남쪽과 동쪽을 말한다. 바로 '모세의 광야'에 해당되는 지역이다.

성경 속 광야의 여러 지명

성경은 광야의 특정한 지명들을 언급한다. 히브리어 성경을 기준으로 하면 '광야'에 해당되는 히브리어인 '미드바르'라는 단어가 붙는 지명에 해당된다. 이들 지명 대부분은 뒤에 '광야'가 붙지만 일부는 '사막'이나 '거친 땅' 등 비슷한 의미의 다른 말이 붙기도 한다. 일부 위치가 밝혀진 곳도 있지만 이들 지명의 정확한 위치는 현재 대부분 밝혀지지 않았다. 성서 지리학이나 성서 고고학 등의 학문에서 연구하는 중요한 것 가운데 하나가 이런 성경 속 광야의 현재 위치를 찾는 일이다. 다만 구약 성서의 배경이 되는 이스라엘 백성들의 활동 지역에 분포되어 있었던 것만은 확실하다.

위치가 밝혀졌거나 광야의 성격을 조금이라도 알 수 있는 지명을 보면, 가나안의 남쪽 경계선인 네겝 지역, 아라비아 사막, 은둔의 처소인 유대 광야, 시내 반도를 중심으로 한 황량한 땅, 시내 사막, 엘림과 시내 산 사이의 신 광야 등이다. 하지만 위치가 확인되지 않은 광야들이 더 많다. 브엘세바 광야, 바란 광야, 수르 광야, 벧아웬 광야, 아라바 광야, 가데스 광야, 마온 광야, 모압 광야, 에돔 광야, 기브온 거친 땅, 엔게디 광야, 다메섹 광야 등이다. 성서 고고학자들도 이러한 광야들의 위치를 특정하지 못하고 있는데, 대체적으로 팔레스타인을 중심으로 남쪽에서 시계 반대 방향으로 수르, 신, 바란, 아라바, 에돔, 모압 등이 나오고 북쪽에 다메섹이 있었을 것으로 추정한다.

이런 곳들은 성경 속 여러 사건의 배경을 이루는 광야나 사막들이다. 몇 가지 예를 보면, 이미 창세기부터 등장한다. 창세기 21장 14절은 "아브라함이 아침에 일찍이 일어나 떡과 물 한 가죽부대를 가

져다가 하갈의 어깨에 메워 주고 그 아이를 데리고 가게 하니 하갈
이 나가서 브엘세바 광야에서 방황하더니"라고 했다. 하갈은 아브라
함의 아내 사라의 여종으로 아브라함의 아들 이스마엘을 낳은 사람
이다. 그런데 '하갈'은 '이주', '도망'이라는 뜻이 있다. 여러 번 광야
에서 방황하는 운명에 처했기 때문이다. 브엘세바 광야도 그 가운데
하나였다. 이 경우 광야는 하갈의 이름대로 '이주'와 '도망'의 의미가
된다.

　여호수아 15장은 여호와가 여호수아에게 계시를 통해 유다 자손의
지파에게 나누어준 땅의 경계 및 그곳에서 이들이 건설한 수십 개의
성읍을 나열하고 있는데, 이 과정에서 여러 개의 광야 지명이 나온
다. 15장 1절은 "또 유다 자손의 지파가 그들의 가족대로 제비 뽑은
땅의 남쪽으로는 에돔 경계에 이르고 또 남쪽 끝은 신 광야까지라"
라고 했다. 이들 중 일정 수는 시내 반도를 중심으로 한 황량한 땅인
데, 15장 61절의 "광야에는 벧 아라바와 밋딘과 스가가와"라는 구절
이 이 지역을 일컫는 것으로 알려진다.

　신 광야는 여러 곳에 등장한다. 신 광야가 엘림과 시내 산 사이에
있다고 특정한 대목은 출애굽기 16장 1절이다. "이스라엘 자손의
온 회중이 엘림에서 떠나 엘림과 시내 산 사이에 있는 신 광야에 이
르니 애굽에서 나온 후 둘째 달 십오일이라"라고 했다. 민수기 13장
17~24절은 모세가 가나안 땅을 점령하기 전에 탐색하는 내용을 기
록한 부분인데 그 가운데 21절은 "이에 그들이 올라가서 땅을 정탐
하되 신 광야에서부터 하맛 어귀 르홉에 이르렀고"라고 했다. 민수
기 33장은 모세와 아론의 인도로 애굽을 떠난 이스라엘 자손들의 노
정을 기록한 부분인데 그래서 그런지 많은 지명과 광야 이름이 나온

다. 11~12절에 '신 광야'가 나오며 14절에서 "알루스를 떠나 르비딤에 진을 쳤는데 거기는 백성이 마실 물이 없었더라"라고 하면서 광야 생활의 척박함을 기록하고 있다.

책을 기준으로 보면 민수기에 광야 이름이 많이 나오는 편이다. 앞의 신 광야 이외에도 10장 12절의 바란 광야, 21장 11절의 모압 광야 등의 이름을 기록하고 있다. 모세오경에 등장하는 이런 광야들은 모세의 출애굽과 40년 광야 생활이 벌어졌던 지리적 배경을 이룬다. 역사서에서는 사무엘상 23장 24~25절의 마온 광야와 24장 1절의 엔게디 광야, 사무엘하 2장 24절의 기브온 거친 땅, 열왕기상 19장 15절의 다메섹 광야, 열왕기하 3장 8절의 에돔 광야 등이 대표적이다.

이외에도 앞에 나열한 20여 가지의 각종 광야 이름이 성경 곳곳에 등장한다. 이런 광야들은 이스라엘 백성의 일상생활 공간을 이룬다. 이런 이름들이 나오는 성경 부분을 보면 이들이 머물고, 이동하고, 사람을 만나 이런저런 사건을 벌이고, 도망가고 쫓고, 싸우고 화해하고, 나누어 갖고 빼앗고 등등 모든 일상이 일어나고 있다. 우리로 치면 동네 이름에 해당되는 보편적인 일상 공간이다. 이것들을 합하면 이스라엘 백성의 역사가 진행된 지리적 배경이 된다. 이런 내용을 기독교적으로 해석하면 이들이 여호와 하나님으로부터 계시와 교훈을 받아 여러 어려움을 이겨낸 성경의 무대가 된다.

그래서 성경 속 광야 이름에는 이스라엘 백성의 역사를 이끈 지도자와 선지자들의 이름이 함께 나온다. 하지만 그와 동시에 이들이 끊임없이 하나님의 뜻에 불순종하는 죄를 짓는 땅이기도 하다. 그렇기 때문에 광야가 등장하는 부분 및 그 속에서 벌어진 성경 속 사건들은 모두 기독교적으로 중요한 의미와 가르침을 담고 있다.

<div align="center">

3장

성경의 두 가지 광야(1)

- 죄로 물든 이 땅

</div>

성경이 기록한 거칠고 척박한 광야

이처럼 성경은 광야의 다양한 종류에 대해 기록하고 있다. 낯선 고유명사인 이런 지명들은 성서 고고학자가 아니면 사실 별로 중요하지 않을 수 있다. 특히 시공간적으로 멀리 떨어져 있는 우리에게는 더욱 그렇다. 우리에게 중요한 것은 '광야'에 담긴 기독교적 의미, 즉 성경이 '광야'를 통해 우리에게 말하고자 하는 기독교 정신과 교리의 내용들이다. 이것 역시 세분하면 광야의 지명만큼 다양할 수 있는데 크게 두 가지로 정리할 수 있다. 하나는 '죄로 물든 이 땅'이고, 또 하나는 '하나님의 뜻이 이루어지는 곳'이다.

3장에서는 '죄로 물든 이 땅'으로서의 광야를 먼저 살펴보자. 이 내용은 다시 세 단계로 이루어진다. 첫째, 죄의 증거로서 광야의 거칠고 척박한 상태를 기록한 구체적인 내용이다. 둘째, 이런 척박함의 원인으로서 '죄'의 여러 종류에 대한 기록이다. 셋째, '죄'를 기준으로 성경의 역사를 일독하는 내용이다. 각각을 살펴보자.

첫째, 성경이 기록한 거칠고 척박한 광야이다. '광야'를 사전적으

로 혹은 지질학적으로 정의하면 '거칠고 거주하기가 부적당하여 경
작지로 사용하기가 힘든 넓은 지역'이다. 한마디로 '넓고 거친 들판'
이다. 산악 지대와는 구별되어서 어느 정도 평지여야 한다. 완전히
경작 불가능한 상태만 광야라고 하지는 않는다. 포괄적으로는 경작
하지 않은 땅이나 목초지, 샘이 있고 비도 극히 조금이나마 내리는
지역, 오아시스 등을 포함한 지대를 가리킨다.

　성경에 등장하는 수많은 광야 구절은 다양한 언어로 거칠고 황량
한 상태를 묘사하고 있다. 우리가 일반적으로 사용하는 광야의 상태
나 의미와 같다. 생명이 자랄 수 없고 거친 맹수가 출몰하며 큰 공포
를 느낀다고 했다. 하지만 이것은 표면적 묘사일 뿐이다. 그 속에는
매우 무겁고 큰 기독교 교리가 들어 있는데 바로 '죄'의 개념이다. 성
경은 광야의 황폐한 원인을 죄에서 찾는다. 죄 때문에 황폐해졌고 죄
와 만나고 죄가 쌓인 공간이 광야인 것이다. 성경에는 이런 상태에
대한 묘사가 여러 곳에 나온다. 앞의 지질학적 정의를 더 구체화한
내용들이다. 크게 자연적, 물리적 상태와 인간적 요소로 나눌 수 있다.

　자연적, 물리적 상태를 묘사한 구절에는 다시 여러 단어가 등장한
다. 가장 포괄적으로 정의한 책은 민수기로 20장 5절에 "이 곳에는
파종할 곳이 없고 무화과도 없고 포도도 없고 석류도 없고 마실 물
도 없도다"라고 했다. 무화과와 포도는 성경적으로도 생명력을 상징
하는 과일나무인데 이런 것들이 없고 마실 물도 없다고 했다. 이 구
절을 일상어를 써서 사전적으로 정의하면 "농사와 수확이 불가능한
땅" 혹은 "개간하여 농사짓기에는 부적합한 크고 넓은 대지"가 된
다. 예레미야 2장 2절에서는 "씨 뿌리지 못하는 땅, 그 광야"라고 압
축적으로 말한다.

씨를 뿌리지 못하는 이유를 설명한 구절들도 많다. '황무지의 사막'이라서 그러하다고 했고 '바위투성이와 산악 지역'이라서 그렇다고도 했다. 씨를 뿌리지 못하자 '들가시와 찔레가 자라는 곳'이 되었고 '수풀 지역'이 되었다. 때로는 동물들이 등장하는데, 이사야 13장 21~22절에는 "타조가 깃들이고, 들양이 뛰고, 승냥이가 부르짖고, 들개가 울 것"이라고 했다. 이외에도 들나귀, 시랑, 이리, 독수리 등 우리가 아는 사막 동물들이나 거친 맹수들이 출몰한다. 아니면 동물 앞에 '들'자가 붙기도 한다. 이렇게 짐승들이 부르짖는 소리 때문에 '크고 두려운 처소'라고 했다.

인간적 요소도 있다. 상식적인 정의는 '사람이 살지 않아 삭막하고 죽음을 연상하는 쓸쓸한 곳'이다. 예레미야 2장 6절은 이런 상태를 절실하게 묘사한다. "그들이 우리를 애굽 땅에서 인도하여 내시고 광야 곧 사막과 구덩이 땅, 건조하고 사망의 그늘진 땅, 사람이 그 곳으로 다니지 아니하고 그 곳에 사람이 거주하지 아니하는 땅을 우리가 통과하게 하시던 여호와께서 어디 계시냐 하고 말하지 아니하였도다"라고 했다. 욥기 38장 26절은 이를 한 줄로 압축한다. "누가 사람 없는 땅에, 사람 없는 광야에 비를 내리며"라고 했다.

또 다른 인간적 요소로 '약탈자들이 출몰하여 여행자에게 위험을 주는 곳'을 들 수 있다. 고린도후서 11장 26~27절은 사도 바울이 전도 여행에서 광야를 통과할 때 사람에게 느꼈던 위협을 전한다. "여러 번 여행하면서 강의 위험과 강도의 위험과 동족의 위험과 이방인의 위험과 시내의 위험과 광야의 위험과 바다의 위험과 거짓 형제 중의 위험을 당하고 또 수고하며 애쓰고 여러 번 자지 못하고 주리며 목마르고 여러 번 굶고 춥고 헐벗었노라"라고 했다. 광야에는 대표

적인 위험 세 가지가 있다 했다. 강과 바다와 시내, 사막 등과 같은
자연적 위험, 강도와 동족과 이방인 등 사람에게서 받는 위험, 굶고
목마르고 잠을 못 자고 춥고 헐벗는 생활적 위험이다.

　예레미야애가 4장 19~20절은 사람에게서 받는 위협을 전한다.
"우리를 뒤쫓는 자들이 하늘의 독수리들보다 빠름이여 산 꼭대기까
지도 뒤쫓으며 광야에서도 우리를 잡으려고 매복하였도다 우리의 콧
김 곧 여호와께서 기름 부으신 자가 그들의 함정에 빠졌음이여…"라
고 했다. 이런 인간적 위험 요소는 중세 때 유럽 전역에서 큰 열풍이
불었던 순례 여행에서도 큰 위협이 되었다. 하지만 이런 위험을 무릅
쓰고 목숨을 걸고 목적지에 도달하는 순례 여행이야말로 인간의 죄
로 물든 광야를 하나님의 뜻이 이루어지는 곳으로 바꾸는 성스러운
행위일 수 있다.

죄로서의 광야(1) - 원죄의 산물, 실낙원

둘째, 척박함의 원인으로 성경의 여러 곳에 기록된 죄의 내용들이다.
죄로서의 광야 개념을 기록한 부분이다. 성경으로 넘어가면 '죄'라는
중요한 개념이 따라붙는다. '죄' 개념이 집약된 것이 성경에서의 '광
야'이다. '광야'는 '죄'를 받는 중요한 장치이자 '죄'를 상징하는 배경
공간이다. 하나님이 인간을 위해 마련해 주신 낙원을 원죄로 망쳐 생
명이 죽은 거친 '광야'로 만든 것이다. 이는 기독교 미술에 등장하는
척박하고 황량한 광야 모습에 대한 답이기도 하다. 그렇다면 무슨 죄
를 그토록 지었다는 것이며 이것이 광야와 무슨 연관이 있다는 것일
까. 여기에도 두 종류가 있다.

　우선 포괄적이고 보편적인 죄의 개념이 있다. 원죄의 일반성을 가

져온 것으로, 이 땅의 인간사가 진행되는 현세를 죄로 물든 곳으로
보는 것이다. 인간은 이 땅에서 영원한 안식처를 갖지 못한다고 본
다. 성경과 찬송가에 자주 등장하는 '나그네'라는 단어가 이를 상징
한다. 기독교에서는 확실히 이 땅을 원죄가 가득한 위험한 곳으로 본
다. 이런 개념을 공간 배경으로 상징화한 것이 '광야'이다. 세상을 좀
살아 본 사람은 어느 정도 동의할 수 있는 주장이다. 젊었을 때에는
그래도 세상에 희망을 걸고 싶고, 세상을 살 만한 곳이라 느끼며 세
상에서 재미를 찾고 의미를 부여한다. 그러나 나이가 들수록 세상은
점차 힘든 일이 많아진다. 인생의 석양쯤 해당되는 노년기에 과거를
되돌아보면 세상은 거친 곳이고 그곳을 힘들게 헤쳐 온 지난날이 스
쳐 지나간다. 주마등 같은 기억 속 곳곳에 나의 죄가 박혀 있음을 보
게 된다.

　다음으로 구체적이고 세부적인 죄의 내용과 개념이 있다. 이는 성
경의 중요한 한 축을 이룬다. 성경에서 광야를 '죄'와 연관해서 언급
한 부분은 여러 곳에 해당된다. 이미 창세기부터 시작된다. '모세의
광야'가 나오게 된 배경이 먼저 있었는데 바로 창세기의 원죄 사건이
다. 그래서인지 정작 가장 먼저 광야의 출처로서 '죄'에 대해 말한 곳
은 성경의 첫 권인 창세기이다. '광야'라는 단어를 직접 쓴 경우는 많
지 않고 '땅'이라는 단어를 써서 '죄로 물든 광야'의 기본 개념을 정
립하고 있다. 성경에서 '광야'라는 단어에 따라붙는 수많은 부정적
의미는 모두 인간 스스로가 저질러 유발한 것이라는 뜻이다.

　성경에서 광야는 인간의 원죄 및 이로 인해 피할 수 없게 된 고통
스러운 땅 위의 현실을 상징한다. 광야는 인간의 원죄로 인해 황량해
졌다. 에덴 낙원을 실낙원으로 망친 원죄 사건이 그 근거이자 출발점

이다. 광야에서 벌어진 수많은 사건 가운데 죄와 관련된 부분에 초점을 맞춘다. 세상을 살아가면서 겪는 수많은 힘든 일과 고통은 실은 안 겪어도 되는 것인데 인간이 지었던 죄 때문에 겪는 것이다. 광야는 이처럼 '죄'가 초기 조건으로 내재되어 있는 인생 자체와 인간 사회, 즉 현생을 상징한다.

창세기 1장 9~31절을 보자. 태초에 하나님이 첫째 날과 둘째 날에 빛과 궁창을 각각 창조하신 다음, 셋째 날부터 여섯째 날에 이르는 기간 동안 창조하신 이 땅의 모습을 기록한 부분이다. 셋째 날에는 물을 내시고 풀과 채소와 나무를 창조하셨으며, 넷째 날에는 낮과 밤을 갈라서 주관하셨다. 다섯째 날에는 물과 하늘에 각각의 생명체를 종류대로 창조하셨으며, 여섯째 날에는 땅 위의 생명체를 그 종류대로 창조하신 뒤 드디어 마지막으로 하나님의 형상을 따라 아담을 창조하셨다.

여기에서는 아직 인간의 죄가 생겨나서 망치기 이전의 아름답고 조화로운 상태를 보여준다. 각 날의 창조를 마친 마지막 부분은 "하나님이 보시기에 좋았더라"라는 구절로 반복해서 끝을 맺는다. 특히 여섯째 날에는 이 구절이 두 번 반복된다. 땅 위의 생명을 창조하신 뒤에 좋아하셨으며 아담을 창조하신 마지막에는 '심히 좋았더라'로 천지창조의 대업을 완성하신다. 이처럼 원래 이 땅의 모습은 하나님이 모두 다섯 번이나 좋아하실 정도로 보기 좋은 상태로 창조되었다. '보기 좋다'는 것은 결국 죄가 없이 완전한 평화의 상태를 의미한다. 에덴이 상징하는 '낙원'이다.

창세기 2장은 에덴동산과 하와의 창조에 관해 말한다. 이어 3장에서 아담과 하와의 원죄로 인하여 이 땅이 죄의 실낙원이 된 내용

이 나온다. 1~13절에서는 원죄를 짓는 과정이 나오며 17~19절에서 그로 인해 이 땅이 황폐한 광야로 말라 버린 내용이 나온다. 몇 구절만 보자. "땅은 너로 말미암아 저주를 받고 너는 네 평생에 수고하여야 그 소산을 먹으리라", "땅이 네게 가시덤불과 엉겅퀴를 낼 것이라", "너는 흙이니 흙으로 돌아갈 것이니라" 등이다. 3장 마지막 24절은 아담과 하와가 에덴동산에서 추방당하는 일로 끝을 맺는다. "하나님이 그 사람을 쫓아내시고 에덴 동산 동쪽에 그룹들과 두루 도는 불 칼을 두어 생명 나무의 길을 지키게 하시니라" 하였다.

이른바 '저주의 하나님'이 시작되는 부분이다. 성경 곳곳에는 하나님이 화를 내시며 인간을 꾸짖는 구절이 나오는데 이를 합해서 '저주의 하나님'이라고 부른다. 그 시작이 인간의 죄와 마찬가지로 성경의 시작 부분인 창세기부터 나오는 것이다. 언뜻 완전무결하신 하나님께서 화를 내시는 것이 이해가 안 될 수 있지만, 그 배경에는 '공의(公義)'가 있다. 일상어로는 '정당한 의로움'이라는 뜻인데, 기독교에서는 '선악을 공평하게 제재(制裁)하는 하나님의 적극적인 성품'이라는 뜻이다. 하나님이 화를 내시는 경우는 반드시 인간이 죄를 저지른 때에 한정된다. 인간처럼 아무 때나 자기 욕심을 따라 화내시지 않는다. 그래서 하나님의 화는 공정한 것이며 '저주'라는 말을 붙여 이를 역설적으로 상징화한다. 광야는 인간의 죄에 대한 하나님의 공의와 저주의 산물로 생겨난 것이다.

이 구절을 가만히 들여다보고 있으면 여러 생각이 든다. 우선 '가시덤불과 엉겅퀴'라는 구절이다. 앞에서 소개한 이스라엘 지역의 지질학적 특징에 해당되는 수목 종류이다. 사사기 8장 7절과 16절에서는 '들가시와 찔레'가 나온다. 그만큼 이 지역에는 마른 땅에 자라는

이런 관목들이 흔하다는 뜻이다. 지구상에는 이런 황무한 땅만 있는 것은 아닐 것이다. 예를 들어 알프스 기슭의 푸른 초원도 있는데 하필 가시덤불과 엉겅퀴를 언급한 것은 성경 무대의 지리적 환경에서 영향을 받은 것으로 보인다.

과학적으로 따지고 들 일만은 아니다. 더 중요한 것은 인간의 인생에 담긴 이른바 '죄성(罪性)' 혹은 '죄다움'이다. 창세기는 지구 자연환경이 마냥 좋기만 하지 못하고 때로는 척박하고 혹독한 이유가 인간이 지은 죄로 인해 '저주'를 받았기 때문이라고 말한다. 조금 상상력을 발휘해 보면 지상에 옥토보다 황무지가 훨씬 더 많고, 겨울은 춥고 여름은 더운 등등 자연환경이 불친절한 이유가 인간의 죄 때문이라고 확장해서 생각할 수 있는 것이다. 그리고 인간은 그 대가로 평생 척박한 땅을 갈며 수고하는 삶을 살아야 하는 벌을 받는다.

우리는 이런 '벌'이 갖는 기독교적 의미를 잘 알아야 한다. 인간의 탐욕은 '벌'을 받는 과정에서도 끊임없이 죄를 짓는 우를 범한다. 성경은 놀라운 단어로 이를 '경고'한다. 바로 '소산(所産)'이라는 단어이다. '내가 일한 데에 따라 얻는 결과물'이란 뜻이다. 창세기 3장 17절에서 '평생', '수고', '소산'이라 했다. '소산'이 '평생 일하는 수고' 즉 일상적인 직업 활동이 되는데, 예레미야 12장 13절에서는 "그 소산으로 말미암아 스스로 수치를 당하리니"라고 했다. 직업 활동을 하되 욕심부리고 반칙을 저지르는 죄를 지으면 세속에서는 성공하더라도 결과적으로 '수치'가 될 것이라는 경고이다. 실제 현실에서도 큰 돈을 모으고 높은 자리에 오르는 성공이 오히려 독이 되는 경우가 많은데, 이런 역설이 사실은 성경의 가르침인 것이다.

창세기 3장은 여기에서 끝나지만 우리는 이 과정에서 인간을 괴롭

히는 각종 마음의 고통이 생겨났음을 추측해 볼 수 있다. 마음의 고통 가운데 많은 부분이 바로 우리를 둘러싸고 있는 자연환경과 대립하기 때문에 나오는 것이다. 자연환경은 하나님이 인간의 터전으로 마련해 주신 '낙원'인데, 그것을 인간의 원죄로 말미암아 '실낙원'으로 만들었으니 말이다. 그리고 그런 실낙원과 맞서 수고하며 땅을 갈다 보니 심성도 거칠어져 죄는 끊임없이 이어지고 커져만 가는 것이다.

죄로서의 광야(2) – 실낙원 이후 구약 부분

창세기 4장에서는 곧바로 원죄의 구체적인 악행이 뒤따른다. 아담의 장남 가인이 동생 아벨을 죽이는 인류 최초의 살인 사건이다. 살인은 '폭력'이라는 죄로 일반화될 수 있다. 폭력은 괜히 생기지 않는다. 마음에 원인이 있다. 하나님이 제물을 받아주시는 일을 놓고 가인이 아벨에게 품었던 질투심과 경쟁심이 원인이다. 질투와 경쟁은 분노를 낳고 폭력에까지 이른다. 이로써 인간의 원죄는 폭력으로 더 악화되었다. 원죄에는 없던 폭력이라는 새로운 죄가 생겨났다. 폭력에 이르는 4단계인 '질투 – 경쟁 – 분노 – 폭력'이 갖추어졌다. 폭력은 늘 일어나는 일상사가 되면서 세상을 뒤덮어 버렸다. 이 땅은 모든 인간이 스스로 마음의 고통을 겪고 서로를 해하며 못살게 구는 '광야'가 되어 버렸다.

창세기에서 실낙원을 정의하면서 예견했던 광야가 고착화되었다. 이후 성경을 통틀어 광야는 반복적으로 등장하면서 주요 배경이 된다. 앞 장에서 말했듯이 성경을 구성하는 66권(가톨릭은 73권) 가운데 29권에서 광야에 대한 내용이 등장한다. 이 내용들을 보면 두 가지 광야가 섞여 나오는 것이 보통이다. 그렇더라도 한 가지 공통점이

있는데, 광야를 '척박한 곳'으로 보는 내용을 따로 떼어서 볼 수 있다는 점이다. 보통은 두 가지 광야 가운데 첫 번째에 해당되는 '죄로 물든 이 땅'의 내용이 먼저 나오고, 뒤이어 '그럼에도 불구하고 하나님이 구원을 포기하지 않으면서 당신의 뜻을 실현하는 곳'이라는 두 번째 개념이 나온다. 몇몇 곳에서는 두 가지 광야가 섞이지 않고 '죄로서의 광야'만 나오기도 한다.

'죄로서의 광야'에 해당되는 내용을 모아 보자. 구약에서 '죄로서의 광야' 개념이 중요하게 나오는 곳은 모세오경과 선지서 두 곳이다. 우선 모세오경의 두 번째 책인 출애굽기부터 바로 등장한다. 광야를 대표하는 '모세의 광야'에 대한 설명 부분이다. 이 내용은 모세오경의 나머지 세 책인 레위기, 민수기, 신명기에서 반복된다. '모세의 광야'는 두 가지 광야가 섞이면서 광야의 복합적 개념을 대표하기 때문에 아래에서 따로 살펴볼 것이다.

구약에서 '죄로서의 광야' 개념이 자주 등장하는 책은 주로 선지서이다. 대선지서의 이사야, 예레미야, 에스겔 등 세 책과 소선지서의 호세아가 대표적이다. 이외에 역사서에서는 여호수아가 대표적이다. 신약에서도 광야는 여전히 중요한 배경 공간인데 사복음서와 공동서신이 대표적이다. 사복음서는 예수에 관한 기록이기 때문에 당연히 예수가 광야에서 행했던 여러 행적 부분에서 광야의 의미가 풍부하게 제시된다. 공동서신은 히브리서와 베드로후서가 대표적이다. 지면 관계상 이 내용을 다 살펴보지 못하고 구약 부분만 보도록 하자.

선지서를 먼저 보자. 이사야는 40장 3~8절과 60장 1~3절에서 광야에 대해 기록한다. 공통점이 있는데, 광야의 죄를 구체적으로 언급하지 않은 대신 이 땅에서의 삶이 갖는 원천적 불완전성을 하나님의

영광과 하늘나라의 완전성과 대비하고 있다. 40장 6~8절은 "… 모든 육체는 풀이요 그의 모든 아름다움은 들의 꽃과 같으니 풀은 마르고 꽃이 시듦은 여호와의 기운이 그 위에 붊이라 이 백성은 실로 풀이로다…"라고 했다. 들의 꽃은 아름답더라도 마르기 마련이다. 들은 곧 광야이다. 인간의 존재란 광야에서 유한한 삶을 살다가 죽게되어 있는데 이는 풀이 마르고 꽃이 시듦과 같다. 광야의 유한함에 대해 말하고 있다. 이는 곧 이 땅에서의 삶이 덧없고 일순간일 뿐이라는 말이다.

그러나 바로 다음 구절이 "우리 하나님의 말씀은 영원히 서리라 하라"이다. 광야의 불완전성을 하나님의 영원성과 대비시킨다. 비슷한 의미가 40장 3~5절에 먼저 나온다. "… 너희는 광야에서 여호와의 길을 예비하라 사막에서 우리 하나님의 대로를 평탄하게 하라 골짜기마다 돋우어지며 산마다, 언덕마다 낮아지며 고르지 아니한 곳이 평탄하게 되며 험한 곳이 평지가 될 것이요 여호와의 영광이 나타나고 모든 육체가 그것을 함께 보리라…." 광야 자체로는 불완전하며 오로지 하늘의 영광만이 험한 광야를 살 만한 곳으로 바꿀 수 있다.

선지서에는 광야의 척박함을 음행의 대가로 보는 책이 많다. 예레미야와 호세아가 대표적이다. 성경에서 보는 큰 죄는 폭력, 음행, 자기 우상화, 물욕 등 네 가지인데, 이 두 책은 낙원을 실낙원으로 망친 죄를 음행으로 보는 것이다. 예레미야 3장 2~3절은 광야의 척박함을 매우 강력하게 음행과 연관 짓는다. "네 눈을 들어 헐벗은 산을 보라 네가 행음하지 아니한 곳이 어디 있느냐… 음란과 행악으로 이 땅을 더럽혔도다 그러므로 단비가 그쳤고 늦은 비가 없어졌느니라 그럴지라도 네가 창녀의 낯을 가졌으므로 수치를 알지 못하느니라"

라고 했다. 섬뜩한 경고이다. 음행을 악으로 규정하며 '창녀의 낯'으로 상징화했다. 이 죄로 이 땅을 더럽혔으며 비가 내리지 않아 산이 헐벗게 되었다.

음행, 아골 골짜기, 이 땅의 죄 – 광야의 여러 상태

호세아는 음행을 경고하는 내용에서 최고봉이라 할 만하다. 1장 2~6절과 2장 1~7절에서 연속으로 나온다. 1장 부분에서는 음란한 자들을 맞아 낳은 후손에 대해 "피를 갚으며 이스라엘 족속의 나라를 폐할 것", "이스라엘의 활을 꺾고 다시는 긍휼히 여겨서 용서하지 않을 것" 등의 말씀으로 경고한다. 광야라는 단어를 직접 쓰지는 않았지만 아래의 2장 부분과 함께 보면 대체적으로 광야의 척박함과 황폐함을 상징하는 말들로 해석할 수 있다. 이 부분에서 더욱 중요한 것은 음행에 대한 단죄는 이스라엘 백성이라 할지라도 피해 갈 수 없다는 점이다. 구약의 많은 부분이 이방 민족 즉 애굽과 바벨론에 대한 저주와 복수로 점철되어 있지만, 이런 구족 신앙을 초월하는 가르침으로 음행에 대한 단죄를 경고하고 있는 것이다. 이는 인간의 죄가 민족 구별을 초월한 인류 보편적인 문제라는 뜻이다.

호세아 2장 1~7절은 1장보다 더 직접적이고 살벌하다. "… 내가 그를 벌거벗겨서 그 나던 날과 같게 할 것이요 그로 광야 같이 되게 하며 마른 땅 같이 되게 하여 목말라 죽게 할 것이며 내가 그의 자녀를 긍휼히 여기지 아니하리니 이는 그들이 음란한 자식들임이니라… 그러므로 내가 가시로 그 길을 막으며 담을 쌓아 그로 그 길을 찾지 못하게 하리니 그가 그 사랑하는 자를 따라갈지라도 미치지 못하며 그들을 찾을지라도 만나지 못할 것이라…"라고 했다.

저주의 하나님이라는 말이 괜히 나온 것이 아님을 알 수 있다. 인간들끼리 주고받는 저주와는 차원이 다르다. 단순한 욕이 아니다. 성스러움이 느껴지는 종교적 역설이 들어 있다. '공의'가 바탕에 깔리기 때문이다. 음행이라는 죄에 대해 하나님의 공의가 강력히 선포되는 성스러운 구절이다. 섬뜩한 저주의 말들이 나오는데 광야의 황폐함을 적절하게 상징한다. 경전에 나오는 말이 맞나 싶을 정도로 거칠긴 하지만 그만큼 '죄'의 심각성에 대해 경고하는 말로 이해할 수 있다. 죄를 특정하시고 강력히 경고하시며 그 대가를 광야의 상태로 제시하신다. 죗값은 '길을 못 찾고 사랑하는 사람을 못 만나는 것'이다.

역사서인 여호수아 7장 24~26절은 '아골 골짜기'에 대해서 말하는 부분이다. 광야를 골짜기로 보는 대표적인 부분이다. 인간의 죄로 생겨난 곳인데 이때의 죄는 탐욕과 도둑질이다. 그에 대한 단죄의 내용은 전쟁에서의 참패와 도둑질한 장본인들의 비참한 죽음이며 이를 대표하는 상징 개념이 '근심'과 '괴로움'이다. 마른 뼈가 구르는 절망과 죽음의 땅이다. 마른 뼈는 예수가 십자가 처형을 당한 골고다 언덕을 상징하는 장치이기도 하다. 골고다는 처형 장소였기 때문에 늘 해골이 구른다. 마른 뼈와 해골은 모두 죽임, 죽음, 사체 등을 상징한다. 여호수아의 아골 골짜기 부분을 요약하면 이렇다.

아골은 여리고 성 남쪽에 있는 골짜기이다. 가나안 정복 전쟁 당시 여리고 성을 함락시킨 아간이 도둑질을 해서 그와 가족이 돌에 맞아 처형된 곳이다. 여리고 성 전투에서 승리한 뒤 아간은 하나님의 지시를 어기고 하나님의 것으로 구별되어야 할 전리품을 훔쳤다. 이 때문에 이스라엘은 도저히 질 수 없는 아이 성 전투에서 참패한다. 그 원인이 아갈의 도둑질 때문임이 밝혀지자 온 이스라엘 백성이 아간이

훔친 전리품들을 불사르고 그 가족을 아골 골짜기에서 돌로 처형한 뒤 그곳에 돌무덤을 쌓았다. 이렇게 해서 아골 골짜기는 마른 뼈가 굴러다니면서 '근심'과 '괴로움'을 뜻하는 곳이 되었다.

　죄로 물든 이 땅 혹은 죄로서의 광야 개념은 찬송가와 복음 성가에서도 자주 등장한다. 노래 가사이기 때문에 압축적으로 광야의 죄를 말한다. 찬송가와 복음 성가 가운데 광야를 노래한 가사들은 이 땅의 죄와 하늘의 영광을 대비시킨 내용이 많다.

　찬송가 357장 〈주 믿는 사람 일어나〉 하나만 열어 봐도 "이 세상 모든 마귀", "온 인류 마귀 궤휼로 큰 죄에 빠지니", "주 예수 믿는 힘으로 온 세상 이기네"라는 가사가 넘쳐난다. 이 세상을 온통 마귀가 들끓어 인간을 타락시키는 곳으로 정의한다. 세상을 한 덩어리로 묶어 '온 세상'이라 했다. 인간 세계는 어디를 가도 안전하지 못하다는 뜻이다. '궤휼(詭譎)'이라는 어려운 한자 단어도 등장한다. '교묘하고 간사스러운 속임수'라는 단어이다.

　찬송가 275장 〈날마다 주와 멀어져〉에서는 "날마다 주와 멀어져… 방탕한 길로 가다가 / 메마른 들과 험한 산 갈 바를 몰라 헤매며 영 죽게 된 지경에서 / 내 죄를 담당하신 주 새 소망 비춰 주시니… / 나 집에 돌아갑니다… 새사람 되어 살려고 나 집에 돌아갑니다"라고 했다. 이 땅에서의 삶을 광야에서 헤매다 죽게 된 지경이라 했고, 여기에서 벗어나 살 길은 오로지 내 죄를 대속하는 주 예수를 믿고 하나님의 품인 본향으로 돌아가는 것뿐이라고 했다.

　찬송가 445장 〈태산을 넘어 험곡에 가도〉에서는 죄로 물든 이 땅을 험곡과 캄캄한 밤으로 상징화했다. 모두 광야를 헤매는 상태이다. 이 땅은 캄캄한 밤에 험곡을 헤매는 것이니 위험하기 짝이 없다. 반

면 하늘은 밝은 빛이 인도하여 영광이 넘치는 이상향이라고 노래한다. 복음 성가 〈이 땅의 황무함을 보소서〉에서는 제목에서부터 아예 이 땅을 황무한 곳이라고 단정 지었다. 이 땅은 우리의 죄악이 넘쳐나고 기초가 무너졌으며 우상을 섬기는 곳이라고 했다. 모두 죄의 광야에서 벌어지는 일들이다. 여기에서 벗어나 구원받을 길은 하나님의 긍휼과 용서밖에 없다. 성령의 힘으로 부흥되어 진리에 이르러야만 치유되는 죽음의 병이다. 주님의 나라가 임해야만 치유되는 광야의 병이다.

'죄'로 일독하는 성경의 역사 – 인간 죄의 보편적인 패턴

셋째, '죄'를 기준으로 성경 역사를 일독한다. 성경에서 기록하고 있는 광야의 다양한 상태와 모습을 관통하는 개념은 '죄'이다. 물론 '죄'만 말하는 것은 아니다. '죄'는 '구원'과 함께 기독교 신앙을 구성하는 핵심 개념 가운데 하나이다. 성경의 내용을 압축할 수 있는 개념은 여럿인데 '죄와 구원'도 그 가운데 하나이다. 성경에서 말하는 죄와 구원의 관계는 매우 복합적이다. 그 내용은 가히 '죄와 구원의 이중주'라 할 만하다. 죄는 구원과 함께 생각해야 한다. 하나님께서 죄를 지적하시고 공의의 분노를 퍼부으시며 저주를 던지시는 것도 구원을 염두에 두시기 때문이다.

하지만 이는 역설적으로 보면 인간의 죄가 그만큼 크고 무겁다는 뜻이기도 하다. 성경이 죄에 대해서만 말하는 것은 아니지만 죄는 성경에서 빠질 수 없는 중요한 개념이자 교리이다. 두꺼운 성경책의 둘째 페이지부터 등장해서 성경을 관통하며 근간을 이룬다. 성경은 '죄'라는 주제어에 따라 읽고 해석할 수 있다. 특히 성경을 이스라엘

백성의 역사서로 볼 경우 시간의 흐름에 따라 벌어졌던 일들을 죄를 기준으로 일독할 수 있다. 이스라엘 백성은 여호와 하나님과의 신앙 관계에 따라 파란만장한 역사를 살았는데 그 한가운데에 이들 백성이 저질렀던 '죄'가 자리한다. 이는 인간의 보편적인 죄의 패턴으로까지 일반화할 수 있다.

창세기의 원죄는 이스라엘 백성의 역사 속 '죄'로 이어진다. 곧바로 가인의 살인죄가 벌어진다. 이후 구약 성서에 등장하는 수많은 낯선 이름이 말해 주듯이 이스라엘 백성은 자손을 낳고 민족을 이루게 되지만 나라를 이루어 한곳에 정착하지 못하고 이곳저곳을 떠돌게 된다. 이들은 에덴동산에서의 원죄 이후 계속 불신앙의 삶을 살고 있었다. 나라를 갖지 못하고 이집트에서 노예 생활을 하다가 여호와를 절대신으로 모실 것을 맹세한 뒤 여호와의 도움으로 모세의 인도 아래 출애굽에 성공했다.

이들은 가나안 땅에 정착하기를 간절히 소망했다. 원래 가나안 사람들이 살고 있던 곳인데 기원전 12세기경 팔레스타인이 점령하면서 팔레스타인으로 불려졌다. 이후 다시 이스라엘이 점령하면서 이스라엘 땅이 되었다. 구약 신앙에서 이 땅은 여호와가 이스라엘 백성들에게 약속한 땅이라는 믿음이 있었다. 원래 여호와의 땅인데 그의 백성을 위해 선택하여 선물로 주기로 약속한 땅이라는 믿음이다. 이런 내용은 창세기, 신명기, 호세아, 이사야, 시편 등 성경 여러 곳에 등장한다. 이는 고대 민족이 국가를 건설하는 과정에서 나타나는 시조(始祖)와 택지(擇地)의 개념으로 이해할 수 있다. '젖과 꿀이 흐르는 땅'이라는 표현에서 알 수 있듯이 가나안은 척박한 광야가 주를 이루는 아라비아 반도에서 보기 드문 기름진 곡창지대였기 때문에, 이스라

엘 백성들이 이곳을 유난히 간절하게 원했을 수 있다.

이스라엘 백성이 가나안 땅을 점령한 때를 고고학에서는 기원전 11세기경으로 보는데, 구약 성서에서는 기원전 1500년 전후의 모세 시대에 해당된다. 성서 고고학에서는 홍해 탈출을 기원전 1446년으로 보기 때문에 현실 고고학과 다소 차이가 난다. 어쨌든 이스라엘 백성들은 가나안 정복 전쟁을 승리로 이끌며 광야에서의 40년 유랑 생활을 끝내는 데 성공했다. 이 과정에서 기원전 1406년 모세가 사망하고 여호수아가 후계자로 임명되었다.

창세기에서 시작해서 가나안 땅에 들어가기까지의 과정을 그린 다섯 권의 책이 구약 모세오경 혹은 구약 율법서이다. '창세기-출애굽기-레위기-민수기-신명기'의 다섯 권이다. 레위기는 성막에서 수행되는 각종 제사 제도 및 성결한 삶에 대한 율례를 기록한 책이다. 민수기는 출애굽한 이스라엘 백성이 요단 동편 모압 평지에 당도하기까지의 과정을 기록한 책이다. 모압 평지에 도달한 시기는 광야에서 38년을 방랑한 뒤였으므로 가나안 땅에 들어가기 2년 전으로 볼 수 있다. 신명기는 40년간 광야 생활을 마친 모세가 애굽에서의 노예 생활을 경험하지 못한 신세대에게 가나안 땅에서 지켜야 할 하나님의 율법을 설교한 내용을 기록한 책이다.

그러나 정작 꿈에 그리던 가나안 땅에 정착한 이스라엘 백성은 올바로 정착하지 못했다. 여러 가지 시행착오를 반복하면서 계속 하나님께 잘못을 저지르고 시련을 겪게 된다. 이런 기간은 여호수아가 사망한 기원전 1375년경부터 사무엘이 등장하는 기원전 1050년경까지 300여 년간 계속되었다. 이 시기는 성경에서는 '사사 시대'에 해당되는데, 아직 왕국을 세우지 못한 이스라엘 지파 연맹체 시대였다.

'사사(士師, judge)'란 이런 어려운 때에 이스라엘 백성을 이끌던 지도자를 말한다. 이들의 지도는 올바른 신앙생활을 이끄는 영적인 측면은 물론이고 그 외에 정치적, 군사적, 사법적 지도까지 포함하는 포괄적이고 전반적인 것이었다. 구약 성서의 사사기는 옷니엘, 에훗, 삼손 등 6대사와 삼갈, 돌라, 야일 등 6소사를 합해 총 12사사에 대해 기록하고 있다.

이후 왕국을 세우려는 바람과 노력이 결실을 맺어 사울을 초대 왕으로 삼아 통일왕국 시대를 열게 되었다. 그 뒤를 이어 이스라엘 왕국의 실질적 건국 왕이라 할 수 있는 다윗이 등극해서 신정왕국의 면모를 갖추게 된다. 다시 그 아들 솔로몬을 거치면서 이스라엘 왕국은 전성기를 누린다. 그러나 솔로몬이 죽고 기원전 930년부터 왕국은 남북으로 갈라진다. 남 왕국 유다는 예루살렘을 수도로 삼아 다윗의 후손이 왕통을 이었다. 북 왕국 이스라엘은 사마리아를 수도로 삼았다.

이 시기를 분열왕국 시기라 한다. 두 왕국은 각각 수십 명의 왕을 거치며 이어졌지만 모두 반복해서 타락의 죄를 지었다. 그 징벌로 이 민족의 끊임없는 침탈에 시달리며 수십 번의 전쟁을 치러야 했다. 결국 북 왕국은 기원전 722년에 앗수르에 의해 패망했다. 남 왕국은 기원전 605년에 바벨론의 침탈로 유다 백성이 포로로 끌려가기 시작했으며, 기원전 586년경 바벨론에 의해 예루살렘이 함락되면서 패망했고 성전이 파괴당했다.

여호수아와 사사기를 거쳐 통일왕국 시기와 분열왕국 시기의 일을 기록한 책들이 구약의 역사서이다. 사무엘상은 통일왕국 시대 첫 백 년 동안의 전환기 역사를 기록한 책이다. 사무엘하는 사울의 죽음

과 다윗의 통치기를 기록한 책이다. 열왕기상은 '다윗의 죽음-솔로몬 시기-왕국 분열-북 왕국 왕 아합의 죽음'에 이르는 120여 년 역사를 기록한 책이다. 열왕기하는 북 왕국 왕 아하시야 시대부터 남북 왕국의 멸망과 포로 시대까지 300여 년 역사를 기록한 책이다. 상하로 구성된 역대기 역시 사무엘서나 열왕기서와 동시대의 역사를 기록했다.

분열왕국 시기는 이른바 선지자들의 시대와 겹친다. 선지자란 하나님으로부터 계시를 받아 하나님의 뜻과 섭리를 전하는 대예언자를 말한다. 이들은 이스라엘 백성들의 분열과 혼란과 범죄함을 꾸짖으며 하나님의 창조 계획이 실패했음을 통감하고, 그 대신 메시아가 도래할 것을 예언했다. 이 시기는 이스라엘 역사에서 가장 힘든 기간이지만 그와 동시에 하나님의 섭리가 가장 잘 드러나는 기간이기도 하다. 또한 '난세에 영웅'이라는 말을 증명이라도 하듯 여러 걸출한 선지자의 영적 활약이 빛나던 시기이기도 하다. 인간의 잘못으로 나라가 힘들어지자 하나님은 주요 선지자들을 연달아 보내셔서 나약한 죄인인 인간들을 끝까지 포기하지 않고 구원하려 하셨다. 이 부분은 하나님의 절대주권과 능력이 유한한 인간사에 간여하심을 보여주는 대표적인 곳이다.

주요 선지자들을 연대순으로 보면 '오바댜-요나-아모스-호세아-이사야-다니엘-에스겔-스가랴-말라기' 등으로 이어지는데, 이들의 시대는 분열왕국 직후부터 시작해서 멸망과 바벨론 포로 시대를 거쳐 기원전 400년경의 신·구약 중간 시대까지 약 500년 동안 이어졌다. 이들 선지자들의 활약 및 이들이 전한 하나님의 말씀을 기록한 책이 구약 예언서이다. '이사야-예레미야-예레미야애가-에스

겔-다니엘'의 대선지서 5권과 12권의 소선지서로 구성된다. 이들 이
외에 선지서를 남기지 않은 엘리야와 엘리사를 더해 구약에는 총 18
명의 선지자가 등장한다. 처음에는 주로 북 왕국에서 나왔으며 중간
의 중첩기를 거쳐 후반부에는 주로 남 유다에서 나왔다. 북 왕국에서
5명, 남 유다에서 13명이 나왔다.

　바벨론에서 70여 년간 포로 생활을 한 뒤 기원전 538년에 예루살
렘으로 귀환이 시작되어 여러 차례에 걸쳐 진행되었다. 하지만 귀환
뒤에도 예루살렘 재건은 쉽지 않았다. 이스라엘 백성들은 여전히 분
열되었고 힘든 복구 작업에 불평을 늘어놓으며 죄를 반복했다. 귀환
직후부터 시작된 에스라의 종교개혁 이후 기원전 400년경까지 '에스
라-느헤미야-에스더' 등의 지도자가 백성들의 귀환을 인도하고 귀
환 뒤에는 이들을 어르고 달래고 가르치며 이끌었다. 구약 역사서의
마지막 세 책인 에스라, 느헤미야, 에스더는 그 내용을 기록한 책들이다.

　그러나 이스라엘 백성의 신앙심과 생활 태도는 크게 나아지지 않
았고 이후 예수의 신약 시대 사이에 약 400년간의 신·구약 중간 시
대가 있었다. 이 기간 동안에는 기원전 333년에 알렉산드로스 대왕
이 팔레스타인을 점령했다. 이어 기원전 63년에 로마 장군 폼페이우
스가 이 지역을 다시 점령한 뒤 이 지역은 로마가 임명한 왕들에 의
해 다스려지게 되었다.

　이상은 구약 성서 및 그 속에 나타난 이스라엘 역사를 간단히 요약
한 내용이다. 이 내용은 기독교 미술의 광야 배경을 이해하는 데 필
요하다. 왜냐하면 이 내용 속에 기독교 교리를 구성하는 하나의 정형
적 패턴이 반복되기 때문이다. 그 한가운데를 '죄'가 관통한다. 이스
라엘 백성이 여러 가지 죄를 반복적으로 지으면서 여호와께 불순종

한다. 여호와 하나님은 이에 분노해서 징벌을 내리고, 이스라엘 백성은 놀라고 겁이 나서 회개한다. 그러면 여호와께서는 여러 지도자와 선지자를 구원자로 보내 이들을 안정시키고 이끄신다.

이런 패턴은 일차적으로는 구약 성서 속에서 이스라엘 백성이 여호와께 불순종하면서 짓는 이스라엘의 죄이자 기독교적 죄이다. 하지만 모든 인간이 인생을 살아가면서 현실에서 짓는 일반적이고 보편적인 죄와 같다. 이것은 구약 기독교가 이스라엘 백성의 민족 종교나 구족 신앙을 넘어 인류 보편의 종교가 될 수 있는 중요한 근거이다. 기독교가 인류 보편의 종교가 되는 지점을 흔히 신약의 예수로 보는데, 이미 구약에서도 그 가능성이 갖추어진 것이다. 하필 인간의 '죄'가 그 근거인 것이 안타까울 뿐인데, 이는 인간의 죄성이 얼마나 뿌리 깊은지를 보여주는 것이기도 하다. '죄'를 중심으로 한 이런 패턴은 여러 가지 개념으로 이루어지는 기독교 교리를 이어주는 핵심 고리이다. 광야는 이런 죄를 대표하는 공간 배경이다. 기독교 교리의 핵심이자 인류 전체의 영원한 미제인 '죄'에 대해 말하는 공간 장치인 것이다.

4장
성경의 두 가지 광야(2)
- 하나님의 뜻이 이루어지는 곳

'죄'에서 '구원'으로(1) - 광야의 양면성

이상과 같이 광야는 일단 '죄'의 공간이다. 인간의 죄로 인해 생명이 없는 곳이다. 이 땅의 현실에서 인간의 삶이 갖는 한계는 자신이 저지른 죄에서 기인한다. 그러나 여기서 끝이 아니다. 광야는 하나님의 뜻이 이루어지는 곳이라는 반전이 일어나며 구원의 교리로 발전하는 공간이다. 역설의 종교라는 기독교 특징을 잘 보여준다. 이렇게 위험이 가득 찬 곳이었기 때문에 광야는 이적이 가장 많이 베풀어진 곳이었다. 하나님이 항상 임재하셨던 곳이다. 여기에서 두 번째 광야의 의미가 탄생한다. '하나님의 뜻이 이루어지는 곳'이다.

　비록 인간이 원죄로 말미암아 낙원을 실낙원으로 망쳤지만 하나님은 인간을 탓하기만 하지는 않는다. 두 번째부터는 죄를 용서하신 하나님의 구원 계획이 시작되는 개념이다. 하나님은 구원 계획을 실행하는 공간 배경으로 광야를 택하셨다. 척박하고 황량한 광야, 인간의 죄로 인해 망가진 실낙원, 여호와께서 인간에게 진노하시고 벌을 내리셨던 바로 그곳에서 이번에는 구원 계획을 전하시고 인간을 이끄

시며 그 계획을 실천하시는 것이다.

언뜻 이해가 되지 않는다. 크고 화려한 도시도 아니요, 꽃으로 뒤덮인 아름다운 자연도 아니다. 튼튼한 성읍도 아니고 기름진 곡창지대도 아니다. 구원은 복되고 성스러운 일이니 이런 곳들이나 최소한 잘 지은 교회와 어울리지 않을까. 왜 하필 광야일까. 그 이유는 '유목 가치'에 있다. 하나님의 뜻, 하나님이 인간에게 바라시는 것이 바로 '유목 가치'이며 이것이 오롯이 담긴 곳이 '광야'이기 때문이다. 하나님은 유목 가치를 계시로 삼아 그 뜻이 담긴 광야에서 정착 가치의 탐욕을 꾸짖고 인간을 구원으로 이끄신다.

거꾸로 생각하면 더 쉽다. 화려한 도시나 아름다운 자연이나 기름진 곡창지대에 인간을 놓는다고 생각해 보자. 그 다음에 인간이 할 일은 뻔하다. 도시의 쾌락에 탐닉하고, 자연을 훼손하고, 곡창지대에서 더 많이 수확하려고 발버둥 칠 것이다. 이런 것들은 하나님이 바라시는 바가 아니려니와 더욱이 죄지은 인간이 구원을 받기 위해 회개하는 것과는 정반대이다. 최소한의 생존 조건만이 주어지는 광야에 거해야 인간은 비로소 죄를 뒤돌아보고 회개하며 하나님의 가치를 받들어 구원의 길에 들어설 수 있게 된다.

하나님이 인류를 무조건 구원하는 것은 아니다. 그 계획은 단편적 사건이 아니고 여러 층위에 걸쳐 일어나는 복합적이고 초월적인 수많은 사건으로 이어진다. 실타래처럼 복잡하게 얽혀 있고 하나님만 그 전모와 참뜻을 알고 계시는 매우 복잡한 구도이다. 인간은 그 전모를 알 수도 없으려니와 알려고 해도 안 된다. 각자의 죄를 자복하고 처절하게 회개하며 오로지 하나님의 긍휼만 기도해야 용서받을 수 있다. 그 한가운데에 광야가 있다. 광야에서 벌어지는 일 또한 복

잡하고 복합적이다. 저주와 긍휼이 섞여 있다. 척박과 은혜가 동시에 일어난다. 벌한다고 했다가 바로 이어서 구원을 한다고 한다.

반대되는 일들이 섞여 일어나는 것처럼 보여 혼돈스럽다. 그러나 '하나님의 구원의 뜻'을 기준으로 보면 모두 의미가 있고 목적이 있는 일들이다. 복합성은 양면으로 정리할 수 있다. 좋은 일과 나쁜 일 두 가지가 섞여 있다. 처음에는 나쁘게 보이지만 기독교 교리로 볼 때 하나님의 뜻이 담겨 있는 것이다. 죄가 벌어지고 사탄이 시험하는 곳과 이것을 이겨내 하나님을 만나는 곳이 대비 구도를 이룰 뿐이다.

광야는 이런 다양한 양면적 사건을 담아내는 성경의 대표 공간이다. 하나님이 인간을 연단시키는 곳, 하나님의 길을 예비하며 기다리는 곳, 하나님이 인간을 만나 주시는 곳, 어려운 상황 속에서도 인간에게 살 만한 은혜를 베푸시는 곳, 하나님이 약속을 지켜 자신의 뜻을 실현하시는 곳, 믿음이 완성되고 하나님과의 관계가 회복되는 곳, 인간이 마지막으로 구원받을 수 있는 곳 등 실로 무궁무진한 기독교적 성스러움이 압축된 곳이다.

성경에는 광야의 양면성에 대해 말하는 부분이 많다. 이번에도 대선지서의 이사야와 에스겔이 대표적이다. 성경의 선지자들은 광야의 종말론적 변화에 대하여 성령을 우리에게 부어 주실 때 광야는 정의가 실현되는 곳으로 바뀔 것이며, 그곳에 하나님의 영광과 광채가 나타나게 될 것이라고 예언했다. 광야에서 행하는 은혜와 이적과 구원을 말한 다음에는 반드시 에스겔 34장 30절의 "그들이 내가 여호와 그들의 하나님이며 그들과 함께 있는 줄을 알고 그들 곧 이스라엘 족속이 내 백성인 줄 알리라 주 여호와의 말씀이라"와 같은 취지의 말로 마무리한다.

이사야에서는 여러 곳에서 이런 내용을 증명한다. 이사야 6장 9~10절에서는 "… 너희가 듣기는 들어도 깨닫지 못할 것이요 보기는 보아도 알지 못하리라 하여… 그들이 눈으로 보고 귀로 듣고 마음으로 깨닫고 다시 돌아와 고침을 받을까 하노라"라고 했다. 정반대되는 일을 말하고 있다. 전반부는 죄에 빠진 상태이며, 후반부는 하나님을 만나 고침을 받은 상태이다. 물론 이 두 절만 보면 '광야'라는 단어는 없다. 양면성이 반드시 광야에서 일어났다고 볼 수 없다는 뜻이다.

그러나 6장 11절과 12절에서 각각 "이 토지는 황폐하게 되며"라는 표현과 "이 땅 가운데 황폐한 곳이 많을 때까지니라"라는 표현을 사용해서 양면성이 일어난 배경 공간이 광야임을 밝히고 있다. 6장의 마지막 절인 13절은 "… 밤나무와 상수리나무가 베임을 당하여도 그 그루터기는 남아 있는 것 같이 거룩한 씨가 이 땅의 그루터기니라 하시더라"라고 끝냄으로써 황폐한 광야가 최종적으로 희망의 씨앗을 품는 구원의 땅임을 밝히고 있다.

이사야는 뒤이어 여러 곳에서 '광야'라는 단어를 직접 사용하면서 그 양면성에 대해 반복적으로 예언한다. 32장 13~16절에서는 "내 백성의 땅에 가시와 찔레가 나며… 마침내 위에서부터 영을 우리에게 부어 주시리니 광야가 아름다운 밭이 되며…"라고 했다. 35장 1~2절에서는 나쁜 일을 빼고 곧바로 좋은 일을 예언한다. "광야와 메마른 땅이 기뻐하며 사막이 백합화 같이 피어 즐거워하며 무성하게 피어 기쁜 노래로 즐거워하며…"라고 했다. 41장 18~20절과 51장 3절도 마찬가지다. 각각 "내가 헐벗은 산에 강을 내며 골짜기 가운데에 샘이 나게 하며 광야가 못이 되게 하며 마른 땅이 샘 근원

이 되게 할 것이며…"와 "나 여호와가 시온의 모든 황폐한 곳들을 위로하여 그 사막을 에덴 같게, 그 광야를 여호와의 동산 같게 하였나니…"라고 했다.

에스겔 34장 25~29절 역시 나쁜 일을 빼고 좋은 일을 직접 예언한다. 이 부분은 전형적으로 여호와 하나님의 은혜와 도움으로 광야가 축복을 받아 지상낙원처럼 된다는 설명에 해당된다. "… 그들이 빈들에 평안히 거하며 수풀 가운데에서 잘지라… 내 산 사방에… 복된 소낙비를 내리리라 그리한즉 밭에 나무가 열매를 맺으며 땅이 그 소산을 내리니… 내가 여호와인 줄을 그들이 알겠고 그들이 다시는 이방의 노략 거리가 되지 아니하며 땅의 짐승들에게 잡아먹히지도 아니하고 평안히 거주하리니… 그들이 다시는 그 땅에서 기근으로 멸망하지 아니할지며 다시는 여러 나라의 수치를 받지 아니할지라"라고 했다.

원시 구족 신앙의 배경으로서의 광야 – 멸망과 구원의 이중주

시각을 조금 바꿔보면 광야의 복합성은 구약에 강하게 남아 있는 원시 구족 신앙의 특징에 대한 일차적인 설명이 될 수 있다. 구원의 바람은 둘로 나타난다. 강대한 주변 이민족의 침입을 이겨내고 거친 광야 생활에서 살아남는 것이다. 성경에 수없이 등장하는 '광야'의 다양한 내용들은 이렇게 살아남고 싶어 하는 바람과 그것을 실제로 실천하는 과정이 여러 갈래로 구체화되어 나타난 것들이다. 광야에서의 거칠고 힘든 삶을 물리적으로 극복하기 힘들기에 하나님에게 기대어 종교적으로 극복하는 것이다. 이는 곧 심리적 극복이다.

구약 성서에는 이스라엘 백성들이 주변 강대국들의 억압에서 벗어

나고 싶어 하는 절실한 바람이 곳곳에 기록되어 있다. 이런 바람 및 이것이 구체적으로 이루어지는 내용들은 선지자들이 여호와를 향한 신앙심을 전파하는 대목에서 중요한 역할을 차지한다. 그런 신앙심에 대한 선물로 구원이 주어지는 것으로 이해될 수 있다. 그리고 이런 구족 사건이 벌어지는 공간 배경 역시 광야이다. 구족 사건은 두 방향이다. 하나는 이민족이 멸망을 당하는 것이고, 다른 하나는 이스라엘 백성이 구원을 받는 것이다.

에스겔 31장은 이민족의 멸망을 기록한 대표적인 부분인데 그 내용을 요약하면 다음과 같다. 앗수르에 있는 백향목이 크고 아름다우나 이로 인해 교만해져서 여호와의 단죄를 받는다. 여러 민족의 손에 넘겨져 찍힘을 당해 황폐해져서 짐승들의 거처가 되어 버린다. 중간에 위로받는다는 말이 나오긴 하나 결국 지하에 내려가 멸망한다. "구덩이로 내려가는 자와 함께 지하로 내려가게, 쇠잔하게, 죽임을 당함, 그늘 아래에 거주" 등의 말들로 이를 표현했다.

에스겔 36장 1~15절은 이스라엘 백성의 구원을 기록한 부분이다. 여호와를 알고 믿음으로써 그 은혜로 이방 족속의 침략과 지배에서 벗어나 번성하게 되는 내용이다. 요약하면 '멸망과 구원의 이중주'가 된다. 1~4절은 이민족과 이방 족속이 이스라엘 백성들을 침략하여 못살게 굴다가 멸망시킨 내용이다. "… 원수들이 네게 대하여… 너희를 황폐하게 하고 너희 사방을 삼켜 너희가 남은 이방인의 기업이 되게 하여 사람의 말 거리와 백성의 비방 거리가 되게 하였도다… 산들과 멧부리들과 시내들과 골짜기들과 황폐한 사막들과 사방에 남아 있는 이방인의 노략 거리와 조롱 거리가 된 버린 성읍들에게…"라고 했다.

36장 5~15절에서는 사정이 완전히 역전된다. 5~7절은 여호와께서 자신의 이스라엘 백성을 노략하고 멸시하며 수치스럽게 만든 이방인에게 똑같이 복수한다는 내용이다. 여호와는 맹렬히 질투하고 분노하면서 수치를 되돌려주는 복수를 하신다고 했다. "주 여호와께서 이같이 말씀하시기를 내가 진실로 내 맹렬한 질투로 남아 있는 이방인과 에돔 온 땅을 쳐서 말하였노니 이는 그들이 심히 즐거워하는 마음과 멸시하는 심령으로 내 땅을 빼앗아 노략하여 자기 소유를 삼았음이라… 내가 내 질투와 내 분노로 말하였나니 이는 너희가 이방의 수치를 당하였음이라… 내가 맹세하였은즉 너희 사방에 있는 이방인들이 자신들의 수치를 반드시 당하리라"라고 했다.

8~15절은 이렇게 이방인을 물리쳐 내쫓은 다음에 이스라엘이 번창하는 내용이다. 죽었던 땅이 되살아나고 인구와 짐승이 늘어나며 건축과 성읍이 번성한다고 했다. 이방인에게 침략 당하기 전의 지위를 되찾을 뿐 아니라 오히려 그 전보다 낫게 대우받으며 다시는 멸망 당하고 비방과 수치를 받지 않을 것이라고 했다. 이 모든 것은 여호와의 은혜라고 했다. "너희 이스라엘 산들아 너희는 가지를 내고 내 백성 이스라엘을 위하여 열매를 맺으리니… 내가 또 사람을 너희 위에 많게 하리니 이들은 이스라엘 온 족속이라 그들을 성읍들에 거주하게 하며 빈 땅에 건축하게 하리라… 너희 전 지위대로 사람이 거주하게 하여 너희를 처음보다 낫게 대우하리니 내가 여호와인 줄을 너희가 알리라… 다시는 그들이 자식들을 잃어버리지 않게 하리라… 여러 나라의 수치를 듣지 아니하게 하며…"라고 했다.

구구절절 이스라엘 백성들이 주변의 강대국 이방인들에게 얼마나 시달렸는지 알 수 있으며 이에 대한 복수심 또한 얼마나 컸는지 알

수 있다. 여호와를 믿는 절대 신앙을 전제로 여호와께서 자기들을 못 살게 군 잔인한 이민족들을 섬멸해 주시기를 간절히 빈다. 이런 승리가 한 번으로 끝나지 않고, 여호와의 품 안에서 영원히 안정과 번영을 누리기를 간절히 빈다. 약소민족의 처절한 구족 신앙을 엿볼 수 있다.

광야는 이번에도 이런 구족 신앙의 배경 공간이 된다. 우선 이민족 강대국의 침입을 받아 나라가 망하는 비극이 일어난 광야는 황폐한 땅으로 정의된다. 에스겔 36장 3절에서 "너희를 황폐하게 하고"라고 했으며 곧이어 4절에서 "황폐한 사막"이라고 했다. 그 저주는 성읍에까지 미쳐서 버려졌다 했다. 땅과 성읍이 모두 멸망했음을 말한다. 이런 멸망은 이방인의 말거리, 비방거리, 노략거리, 조롱거리가 되었다고 했다.

구족 신앙이 작동하여 해방과 승리가 일어나는 곳 역시 광야이다. 사정이 바뀌어 여호와를 향한 절대 신앙의 선물로 은혜가 내리는 곳 역시 광야인 것이다. '황폐한 사막'이 회복되어 사람과 짐승이 번성하게 된다. 멸망당해서 사람들이 떠나 비었던 성읍에 다시 건축 활동이 활기차게 진행된다. "이스라엘 산들아 너희는 가지를 내고 내 백성 이스라엘을 위하여 열매를 맺으리니… 내가 너희 위에 사람과 짐승을 많게 하되 그들의 수가 많고 번성하게 할 것이라"라고 했다.

이처럼 광야는 죄로 시작하지만 결국 구원에 이르는 곳이다. 두 가지 광야는 분리되고 구별되는 것이 아니고 섞여 있기 때문에 광야를 말하는 성경 구절에서는 두 뜻이 섞여 나오거나 앞뒤로 나란히 붙어 나오는 경우가 대부분이다. 따라서 하나님의 뜻이 이루어지는 곳이라는 의미의 광야를 말하는 구절들은 대부분 죄로 물든 이 땅의 광야

를 말하는 구절들과 중복되는 것이 보통이다. 하지만 죄보다는 구원에 무게가 실린다. 하나님은 단죄하시고 징벌하시는 하나님이 아니고 구원하시는 하나님이기 때문이다. 이런 내용을 전하는 성경 내용은 무척 많다. 지면 관계상 그 내용을 모두 소개하지는 못하고 대표적인 몇 가지만 정리하면 다음과 같다. 이는 곧 하나님이 광야를 통해서 인간에게 주시는 은혜의 종류와 같다.

구원의 구도(1) – 징벌 뒤 '긍휼–회복–소망'

광야가 탄생한 기독교적 원인은 물론 죄에 대한 징벌이다. 광야는 인간이 저지른 죄에 대한 하나님의 저주로 시작되었다. '저주하시는 하나님'이다. 그러나 하나님은 인간을 포기하지 않으셨다. 벌은 내리시지만 인간 종을 완전히 멸족시키지 않으셨다. 회개를 전제로 구원 계획을 세우셨다. 구원의 첫 번째 단계는 긍휼이다. 사랑이 개입하는 대목이다. '저주의 하나님'이 '사랑의 하나님'이 되는 지점이다. 긍휼은 기본적으로 사랑하는 마음인데, 사랑 가운데에서도 애처롭고 불쌍하게 여기는 마음이다. 인간을 사랑하시되 죄를 짓고 괴로움 속에 평생을 살아가는 인간을 안쓰럽고 불쌍하게 여기시는 것이다. 인간의 죄에 대해서 분노만 하지 않으시고 구원하려고 마음먹게 되신 이유이다. 인간의 죄를 괘씸하게만 여기지 않으신 것은 한마디로 이런 인간이 불쌍하기 때문이다. 긍휼은 죄의 회복을 의미한다. 인간을 죄에서 구해내고 회복시키기 위해 매를 들면 저주와 징벌이요, 사랑으로 감싸 주시면 긍휼이다.

하나님이 이렇게 긍휼을 베푸시는 곳 가운데 하나가 광야이다. 물론 광야에서만 긍휼을 베푸시는 것은 아니다. 도시에서도 베푸신다.

군이 광야냐 도시냐를 구별할 필요도 없다. 하나님은 인간이라는 존재 자체가 있는 곳이면 어디든지 포기하지 않으시고 죽는 순간까지 끝까지 쫓아오셔서 긍휼을 베푸신다. 다만 기독교적으로 볼 때 하나님의 긍휼을 이해하기 위해서는 광야의 의미를 아는 것이 도움이 된다. 왜냐하면 죄에 대한 징벌로 탄생한 곳이 광야이기 때문이다. 징벌이 긍휼로 바뀌는 위대한 기적을 이해하기 위해서는 광야를 이해하는 것이 큰 도움이 된다. 광야를 통해 하나님이 일하시는 방식을 이해하고 이를 통해 하나님이 인간에게 품고 계신 영원한 사랑의 시각을 이해할 수 있다.

단계가 있다. 가장 먼저 죄에 대한 징벌이 있다. 그냥 넘어가시지 않는다. 그러나 징벌만 하고 끝내시지도 않는다. 그랬다면 인류는 진즉에 멸망했을 것이다. 뒤이어 긍휼에 대한 하나님의 선포가 있다. 이는 죄를 용서하고 회복시켜 주신다는 뜻이다. 긍휼은 죄의 회복에 대한 약속과 소망으로 발전한다. '긍휼-회복-소망'의 3단계이다.

첫째, '긍휼'을 보자. 긍휼이란 단어는 성경에서 가장 많이 나오는 단어 가운데 하나인데, 광야와 관계된 부분은 호세아 1장과 2장이 대표적이다. 호세아 1장 5~6절과 2장 1~7절은 앞 장의 죄의 땅 광야에 대한 설명에서 나왔던 부분이다. 골짜기와 광야에서 음행의 죄에 대한 징벌을 내리는 내용을 기록하고 있다. 간단히 반복해 보면, "그날에 내가 이스르엘 골짜기에서 이스라엘의 활을 꺾으리라 하시니라… 내가 다시는 이스라엘 족속을 긍휼히 여겨서 용서하지 않을 것임이니라"라고 했고, "… 그로 광야 같이 되게 하며 마른 땅 같이 되게 하여 목말라 죽게 할 것이며 내가 그의 자녀를 긍휼히 여기지 아니하리니…"라고 했다.

징벌은 바로 긍휼이 없는 것이다. 즉 긍휼을 거두고 긍휼히 여기지 않는다는 뜻이다. 그러나 바로 뒤이어 1장 7절에서 여호와께서 "내가 유다 족속을 긍휼히 여겨 그들의 하나님 여호와로 구원하겠고 활과 칼이나 전쟁이나 말과 마병으로 구원하지 아니하리라 하시니라"라며 긍휼을 베풀 것을 약속하신다. 벌 받을 것을 경고하는 말 다음에 구원을 포기하지 않을 것을 약속하시는 이런 구도는 성경 여러 곳에 반복적으로 등장한다. '긍휼'이라는 단어 대신 여러 가지 은혜를 베푸시며 인간이 더 이상 욕심의 죄에 빠지지 않게 노심초사하시는 구도이다.

하나님의 정체는 '저주'가 아니라 '사랑'임을 증명하는 구도이다. 이런 구도를 앞뒤가 안 맞는 모순으로 받아들이면 안 된다. 저주의 경고는 애타게 인간의 죄를 꾸짖으시는 것이며, 마무리는 긍휼과 구원, 즉 사랑을 베푸시는 것이다. '인간의 죄'를 기준으로 하면 결국 '저주'와 '사랑'은 같은 것이 된다. 이것이 성경의 힘이다. 기독교를 역설의 종교라고 부르는 이유이기도 하다. 인간사에서는 자기모순인 것이 성경에서는 모두 인간을 구원하시려는 하나님의 간절한 소망이라는 큰 틀에 함께 속한다. 이것이 인간을 죄에서 건져 구원으로 인도하시는 하나님의 일하시는 방식이다.

둘째, '회복'을 보자. 이사야 13장과 14장 1절이 대표적인 부분이다. 13장은 바벨론에 대한 경고이다. 이 가운데에는 민족을 구별하지 않고 이스라엘 백성도 포함시키신다. 13장 4절의 "많은 백성의 소리"와 "열국 민족이 함께 모여", 5절의 "온 땅을 멸하려", 7절의 "모든 손의 힘이 풀리고 각 사람의 마음이 녹을 것이라", 9절의 "그 중에서 죄인들을 멸하리니", 13절의 "만군의 여호와" 등이 그 근거이다.

이어 8절부터 징벌의 내용이 참으로 다양하게 나온다. 9절의 "잔혹히 분냄과 맹렬히 노하는 날"이라는 구절이 말하듯, 하나님이 진노하셔서 민족을 가리지 않고 각종 고통과 슬픔을 내리시는 내용이 13장 22절까지 이어진다. 이 가운데에는 '죄의 땅으로서의 광야' 개념도 있다. 9절의 "땅을 황폐하게 하며", 13절의 "하늘을 진동시키며 땅을 흔들어", 14절의 "그들이 쫓긴 노루나 모으는 자 없는 양 같이", 20~22절의 "아라비아 사람도 거기에 장막을 치지 아니하며 목자들도 그 곳에 그들의 양 떼를 쉬게 하지 아니할 것이요 오직 들짐승들이 거기에 엎드리고 부르짖는 짐승이 그들의 가옥에 가득하며 타조가 거기에 깃들이며 들양이 거기에서 뛸 것이요 그의 궁성에는 승냥이가 부르짖을 것이요 화려하던 궁전에는 들개가 울 것이라" 등이 대표적인 구절들이다.

이번에도 여기서 끝나지 않는다. 곧이어 14장 1절에 '긍휼'을 베푸시는 말이 나온다. '긍휼'은 다름 아닌 '회복'이다. "여호와께서 야곱을 긍휼히 여기시며 이스라엘을 다시 택하여 그들의 땅에 두시리니 나그네 된 자가 야곱 족속과 연합하여 그들에게 예속될 것이며"라고 했다. 이어 2~8절에 긍휼의 구체적인 내용이 나오는데 이 가운데 7~8절이 광야와 관계된 구절이다. "이제는 온 땅이 조용하고 평온하니 무리가 소리 높여 노래하는도다 향나무와 레바논의 백향목도 너로 말미암아 기뻐하여 이르기를 네가 넘어져 있은즉 올라와서 우리를 베어 버릴 자 없다 하는도다"라고 했다. 이는 앞 장의 여러 곳에서 죗값의 징벌로 나타났던 황폐한 광야가 하나님의 긍휼로 회복한 것으로 볼 수 있다.

'죄'에서 '구원'으로(2) – 광야의 기적과 역설

셋째, '소망'을 보자. '소망'의 세속적 의미는 '단순한 바람'이지만 기독교적 의미는 '신앙심을 바탕으로 하나님께 의존함'이다. 긍휼은 죄를 회복시키고 소망의 약속으로 발전한다. 앞에 나왔던 아골 골짜기가 좋은 예이다. 여호수아 7장 24~26절에서 이 골짜기는 탐욕과 도둑질이라는 죄에 대한 징벌의 저주를 받아 '근심'과 '괴로움'이라는 뜻을 갖는 절망과 죽음의 땅이 되었다고 했다. 그러나 호세아 2장 14~20절에서는 회개와 믿음을 통해 회복을 약속받는 곳이 된다. 이 부분이 들어가 있는 호세아 2장 8~20절은 가나안의 토속신 바알을 섬긴 죄에 대한 징벌과 회복의 소망을 대비시켜 인간을 회개와 믿음의 장으로 인도하는 내용이다.

호세아 2장 8~13절은 징벌의 내용인데 이번에도 예외 없이 섬뜩한 저주가 난무한다. 하지만 이번에도 역시 이것만 보아서는 안 된다. 뒤이어 14절부터 화해와 용서가 나온다. 14절에서는 "그러므로 보라 내가 그를 타일러 거친 들로 데리고 가서 말로 위로하고"라며 두괄식으로 용서를 먼저 선포하신다. 그리고 용서의 배경 공간이 '거친 들' 즉 광야임을 밝힌다. 용서의 방법은 죄에 빠진 인간을 말로 타이르고 위로하는 것이다. 이어 15절과 18절에서 용서는 소망으로 발전한다. 15절은 "거기서 비로소 그의 포도원을 그에게 주고 아골 골짜기로 소망의 문을 삼아 주리니 그가 거기서 응대하기를 어렸을 때와 애굽 땅에서 올라오던 날과 같이 하리라"라고 했고, 18절은 "그 날에는 내가 그들을 위하여 들짐승과 공중의 새와 땅의 곤충과 더불어 언약을 맺으며 또 이 땅에서 활과 칼을 꺾어 전쟁을 없이하고 그들로 평안히 눕게 하리라"라고 했다.

물론 무조건 주시는 것은 아니다. 16~17절과 19~20절에는 믿음
의 조건들이 나온다. 두 가지이다. 16~17절은 "… 네가 나를 내 남
편이라 일컫고 다시는 내 바알이라 일컫지 아니하리라 내가 바알들
의 이름을 그의 입에서 제거하여 다시는 그의 이름을 기억하여 부르
는 일이 없게 하리라"라고 했다. 첫 번째 조건은 이방 신을 섬기는
어리석음에서 벗어나는 것이다. 다음 19~20절은 "내가 네게 장가
들어 영원히 살되 공의와 정의와 은총과 긍휼히 여김으로 네게 장가
들며 진실함으로 네게 장가 들리니 네가 여호와를 알리라"라고 했
다. 두 번째 조건은 공의와 정의와 진실함이다.

이로써 죄의 징벌로 괴로움의 땅이었던 광야는 소망으로 전환되는
회복의 처소를 상징하게 된다. 성경 전체를 통틀어 가장 위대한 기
적이자 가장 거대한 역설이다. 기독교 신앙에서 '광야'가 중요한 이
유이다. '광야'를 통해 기독교 신앙이 성숙할 수 있는 근거이다. 광야
에 나타나는 기적과 역설은 죄인인 인류를 구원하는 사건과 같은 개
념이다. 이를 자연환경과 공간 배경에 적용한 쌍둥이 사건이다. 죄
로 말미암아 풀 한 포기 없어진 황량하고 척박한 광야, 그곳 그 똑같
은 장소에서 오로지 회개와 믿음만을 전제로 회복의 싹이 트고 소망
의 열매를 맺게 되는 것이다. 다시 인간에게 거꾸로 적용해 보자. 죄
로 괴로움을 지어 피폐해진 인간 역시 똑같은 그 상태에서 회개와 믿
음을 기반 삼아 '새 것'으로 회복되어 생명의 싹을 틔우고 희망을 노
래할 수 있게 된다. 외모를 바꾸고, 지위와 계급을 바꾸고, 아파트 평
수를 늘려서 회복되는 것이 아니다.

인간이 죄를 지어 하나님이 주신 낙원을 실낙원의 광야로 망쳐 놓
았는데 이것을 고스란히 회복하셨다. 단순히 자연만 회복한 것이 아

니다. 구원과 소망을 함께 주셨다. 구원과 소망은 자연과 인간 모두에게 향한다. 거꾸로 인간을 기준으로 보자. 하나님의 구원 계획은 굳이 말할 필요 없이 기독교 교리를 관통하는 핵심이다. 그러나 인간만 구원하신 게 아니다. 인간이 살아갈 자연환경도 함께 구원하셨다. 아담을 창조하시고 에덴동산을 주셨던 것과 같은 구도이다. 단 인간이 낙원을 망쳤기 때문에 이번에는 조건이 붙는다. 죽을 때까지 끊임없이 회개하며 믿어야 된다. 그렇지 않으면 광야는 언제라도 생명이 죽은 척박한 땅이 되어 버린다. 마치 인간이 다시 죄를 지어 공포와 허무의 괴로움에 빠져 허우적거리게 되는 것 같이 말이다.

이사야 43장 19~20절에도 비슷한 내용의 약속이 나온다. "보라 내가 새 일을 행하리니 이제 나타낼 것이라 너희가 그것을 알지 못하겠느냐 반드시 내가 광야에 길을 사막에 강을 내리니 장차 들짐승 곧 승냥이와 타조도 나를 존경할 것은 내가 광야에 물을, 사막에 강들을 내어 내 백성, 내가 택한 자에게 마시게 할 것임이라." 하나님께서 '새 일'을 행하시지만 공간 배경의 종류와 물질적, 외향적 조건은 바뀐 것이 없다. 똑같은 광야요, 똑같은 사막이다. 들짐승과 승냥이와 타조도 원래 있던 것이다. 하지만 그곳에 길과 강을 내고 그 짐승들이 여호와를 존경하게 바꾸는 새 일을 하시는 것이다. 회개하고 믿음을 가진 하나님의 백성은 이렇게 낸 물과 강을 마셔 죄인에서 회복되고 비로소 소망의 생명을 품게 된다.

은혜의 약속으로 믿음이 완성되는 곳

소망의 약속은 은혜로 이어진다. 가장 큰 은혜는 광야에서 죽지 않게 삶을 유지시켜 주시며 인도해 주시는 것이다. 성경은 여러 종류

의 광야의 은혜를 기록하고 있는데 아무래도 가장 대표적인 것은 '모세의 40년 광야 생활'을 인도하신 은혜일 것이다. 이른바 '구름 기둥-불 기둥-만나-홍해의 기적'의 4종 세트는 그 핵심이다. 출애굽기 13~17장과 느헤미야 9장 등이 이 내용을 기록한 대표적인 책들이다.

　구름 기둥과 불 기둥을 먼저 보자. 출애굽기 13장 21절은 "… 낮에는 구름 기둥으로 그들의 길을 인도하시고 밤에는 불 기둥을 그들에게 비추사 낮이나 밤이나 진행하게 하시니"라고 했고, 신명기 1장 33절은 "… 밤에는 불로, 낮에는 구름으로 너희가 갈 길을 지시하신 자이시니라"라고 했다. 망망대해 같은 광야에서 어디로 갈지 몰라 절망에 빠진 이스라엘 백성들에게 낮에는 구름 기둥을, 밤에는 불 기둥을 각각 내보내셔서 이들이 갈 길을 지시하고 인도하신 것이다.

　은혜는 곧 믿음을 담보한다. 광야는 은혜를 체험하고 은혜로 살아가면서 믿음을 완성하는 곳이다. 믿음 자체가 은혜의 클라이맥스이다. 은혜와 믿음은 기독교 신앙을 구성하는 대표적인 짝 개념이다. '구름 기둥-불 기둥-만나-홍해의 기적'의 4종 세트는 물질적 은혜이다. 이것이 진정한 은혜가 되기 위해서는 정신적 은혜로 성숙하고 영적 은혜로 승화해야 한다. 믿음이 그것이다. 성경에서 은혜를 기록한 부분 다음에는 대체로 믿음의 내용이 이어진다. 여호와께서 믿음을 원하시며 명령하거나 이스라엘 백성들이 은혜를 증거로 받들어 믿음을 가지는 내용들이다.

　사막과 바위산과 잡초만 무성한 광야에서 구름 기둥과 불 기둥을 보면서 이스라엘 백성들은 하나님이 자신들을 버리지 않고 늘 함께 하신다고 확신하게 되었다. 이는 위로와 평안의 믿음을 낳았다. 바꾸어 말하면 이스라엘 백성들이 경건한 믿음을 바탕으로 모범적인 신

앙생활을 했던 때가 바로 이 광야 생활을 할 때였다. '젖과 꿀이 흐르는 땅' 가나안을 점령해서 살 때도 아니요, 왕국을 세운 뒤 수도 예루살렘에서 살 때도 아니었다. 이런 때에는 오히려 타락해서 하나님의 심판에 직면하게 된다.

모세의 40년 광야 생활은 반대였다. 신앙심은 확신에 찼고 경건했으며 하나님의 말씀만을 믿고 따랐다. 왜 그럴까. 척박하고 황량한 광야에 내던져져 살 길이 막막하고 불만이 가득 찼을 때 사람들은 비로소 세상의 중심이 땅이나 자신들이 아니라 하늘이자 하나님임을 알게 된 것이다. 풀 한 포기, 물 한 방울이 비로소 귀한 줄 알게 되어 겸손해지고 이것을 내려 주시는 하나님의 은혜를 깨닫게 되는 곳이 광야인 것이다. 내 능력으로 벌고, 만들고, 이루어 살아가는 것이 아니고, 하나님이 주셔서 살아가게 된다는 것을 깨닫게 되는 곳이 광야이기 때문이다. 그리고 하나님은 그에 대한 보답으로 은혜를 주셨다.

출애굽기와 느헤미야는 모세의 40년 광야 생활을 은혜와 믿음의 짝 개념 관점에서 기록한 대표적인 책이다. 확장하면 포괄적으로 광야의 은혜를 대표하는 부분이다. 출애굽기 14~16장을 살펴보자. 14장 1~9절은 이스라엘 백성들이 애굽을 탈출하자 바로 왕이 군사를 보내 이들을 잡으러 추격하는 내용이다. 10~14절은 이스라엘 백성들이 이 때문에 두려움에 사로잡혀 모세를 원망하자 모세가 여호와께서 우리를 위해 싸울 것이라며 위로하는 내용이다. 15~17절에는 여호와께서 모세에게 홍해 바다를 갈라지게 해줄 것이라 약속하셨으며, 21~22절에서는 그대로 실행하셨다. 26~31절에서는 애굽 군사가 그 뒤를 쫓아오다가 바닷물이 다시 합해져서 빠져 죽게 되었으며 이를 본 이스라엘 백성들이 "여호와를 경외하며 여호와와 그의 종

모세를 믿게" 되었다.

출애굽기 15장 1~21절은 대체로 앞 14장의 내용을 '믿음'의 관점, 즉 믿게 된 다음에 복기하는 내용이다. 뒤이어 22절부터 다른 종류의 은혜가 나온다. 22~25절에서는 마른 사막에서 물이 없어 고생하자 마실 물을 마련해 주셨다. 바로 뒤이어 믿음의 길을 마련해 주신다. 25절 뒷부분에서는 은혜를 증거로 "여호와께서 그들을 위하여 법도와 율례를 정하시고 그들을 시험하실새"라고 했으며, 26절에서 "이르시되 너희가 너희 하나님 나 여호와의 말을 들어 순종하고 내가 보기에 의를 행하며 내 계명에 귀를 기울이며 내 모든 규례를 지키면 내가 애굽 사람에게 내린 모든 질병 중 하나도 너희에게 내리지 아니하리니 나는 너희를 치료하는 여호와임이라"라고 하시며 '율법'과 '계명'을 예언하신다.

출애굽기 16장은 먹을 것을 내려 주시는 은혜이다. 구도는 앞과 비슷하다. 1~15절에서 이스라엘 백성들이 광야에서 배가 고파 모세를 다시 원망하자 여호와께서 이를 들으시고 먹을 것을 내려 주셨다. 뒤이어 믿음을 명령하신다. 이번에는 율법과 계명이 아니고 절제의 가르침이다. 16~22절에서는 여호와께서 주신 식량을 "먹을 만큼만 거두라"는 내용이 핵심이다. 물질을 축적하려는 욕심을 경계하는 가르침이다.

경계는 안식일의 계명으로 이어진다. 23~29절에서는 일곱째 날은 안식일이니 곡식을 거두지 말고 하나님께 예배를 드리라는 계명이다. 안식일의 예배는 믿음을 제식(制式)으로 압축하였다는 중요성이 있다. 노동으로 물질을 얻는 수고를 하루 쉬라는 뜻이기도 하다. 그냥 예배를 받기만 하시겠다는 것이 아니다. 이번에도 은혜를 통한

다. 우선 물질적 은혜를 주신다. 일곱째 날인 안식일에는 곡식을 거두지 않으므로 그 전날인 여섯째 날에 곡식을 두 배로 주신다고 하셨다. 여섯째 날 전에 욕심을 부려 더 많이 거둘 때에는 다 먹지 못하고 썩었던 곡식이, 하나님이 안식일의 예배를 위하여 여섯째 날에 주신 두 배의 곡식은 썩지 않았다. 하나님은 이 가운데 일부를 예배를 준비하는 데에 사용할 것을 명령하셨다.

곡식을 통해 나타나는 물질적 은혜는 곧 예배라는 영적 은혜로 승화된다. 일곱째 날 안식일에 드리는 예배는 은혜의 압축판이요, 최절정이다. 일주일 동안 세속에서 지은 죄를 고백하고 회개하며 용서받는 성스러운 제식이다. 병들고 오염된 영성이 깨끗해지고 치유를 받는 기적을 체험하는 영적 사건이다. 이것이 하나님이 일하시는 방식이다. 물질적 은혜를 주시되 인간은 이것을 축적하려 해서는 안 된다. 꼭 필요한 것만 받고 은혜에 감사하며 이것을 영적 은혜로 승화시켜야 한다. 이 일을 행하시는 곳이 광야이다.

출애굽기 16장 31절에서는 '만나'가 등장한다. 이스라엘 족속은 하나님이 내려 주신 양식을 만나라 하였는데 깟씨 같이 희고 맛은 꿀 섞은 과자 같았다. 어린아이의 말로 밥을 이르는 '맘마'와 비슷한 발음 때문에 우리에게도 친숙한 '만나'는 이스라엘 백성이 40년 광야 생활에서 하나님께 은혜로 받은 생명 양식이라는 뜻이다. 출애굽기 이외에도 민수기 11장 7~9절, 시편 105편 40절 등 여러 곳에 언급되는데 원래는 '이것이 무엇이냐?'는 뜻이다. 하늘에서 갑자기 먹을 것이 떨어지니 놀라서 묻는 데에서 이름이 붙은 것이다. 출애굽기 16장 35절에는 "이스라엘 자손이 사십 년 동안 만나를 먹었으니"라고 했다. 광야 생활 40년 내내 하나님이 먹을 것을 내려 주신 것이다. 하

나님을 믿으며 "먹을 만큼만 거두어도" 거친 광야 생활을 살아가는
데에 아무 문제가 없는 것이다.

구원의 구도(2) – '물질적 은혜-긍휼과 믿음-영적 은혜'

다음으로 느헤미야 9장 9~22절을 살펴보자. 모세의 40년 광야 생활
을 모세오경이 아닌 역사서에서 기록한 점이 특이하다. 9장은 총 38
절인데 선지자 느헤미야가 당시까지 이스라엘 백성들의 믿음의 역
사를 비판적 관점에서 기록한 내용이다. 이 가운데 9~22절이 앞의
출애굽기 내용을 기록하고 있다. 출애굽기와 대체로 비슷한데 분량
이 적은 대신 다양한 종류의 은혜 및 믿음의 완성을 압축적으로 기
록했다. 앞의 출애굽기에 없는 내용도 있는데 긍휼이 함께 나오는 것
이다.

　단어 중심으로 대표적인 부분을 나열하면 다음과 같다. 우선 물질
적 은혜를 보면, "홍해, 이적, 바다를 갈라지게 하사, 낮에는 구름 기
둥, 밤에는 불 기둥, 굶주림 때문에 그들에게 양식을 주시며, 목마름
때문에 그들에게 반석에서 물을 내시고, 주겠다고 하신 땅을 들어가
서 차지하라, 주의 만나" 등이다. 긍휼과 믿음의 영적 은혜는 "시내
산에 강림, 말씀하사 정직한 규례와 진정한 율법과 선한 율례와 계
명을 그들에게 주시고, 거룩한 안식일을 그들에게 알리시며, 용서하
시는 하나님, 은혜로우시며 긍휼히 여기시며, 크신 긍휼, 주의 선한
영, 그들을 가르치시며"라고 했다. 마지막으로 이상과 같은 '물질적
은혜-긍휼과 믿음-영적 은혜'를 베푸시는 곳이 바로 광야인 것이다.
"그들을 광야에 버리지 아니하시고", "사십 년 동안 들에서 기르시
되 부족함이 없게 하시므로"라고 했다.

이처럼 은혜와 믿음의 짝 구도는 '물질적 은혜-긍휼과 믿음-영적 은혜'로 한 번 더 세분화되며 승화된다. 이 셋은 앞뒤 순서를 의미하는 것이 아니다. 동시에 혹은 앞서거니 뒤서거니 함께 작동하며 구원의 구도를 이룬다. 이런 3중 구도는 앞서 언급한 출애굽기와 느헤미야 이외에도 성경 여러 곳에서 반복적으로 구사된다. 이는 곧 하나님이 죄로 타락한 인간을 구원으로 이끄는 일을 하시는 대표적인 방식이기도 하다. 구원의 구도를 대표한다는 뜻이다.

이때, '물질적 은혜'라는 말이 오해를 불러일으키기 쉬우니 조심해야 한다. 이는 하나님이 큰 재물을 내려 주시면서 믿음을 유도한다는 뜻이 절대 아니다. 이와 반대로 출애굽기에서 주신 "먹을 만큼만 거두어도"라는 말씀이 핵심이다. 오히려 물질 욕심을 경계하는 절제의 가르침이다. 이 가르침이 믿음과 하나 되어 나를 둘러싼 모든 물질을 하나님의 은혜로 감사히 받으면 영적 은혜로 승화된다는 뜻이다. 몇 가지 대표적인 예를 더 보자.

요엘 2장 13~32절을 보자. "… 너희 하나님 여호와께로 돌아올지어다 그는 은혜로우시며 자비로우시며… 그 뒤에 복을 내리사… 너희는… 금식일을 정하고… 백성을 모아 그 모임을 거룩하게 하고… 그 때에 여호와께서 자기의 땅을 극진히 사랑하시어… 내가 너희에게 곡식과 새 포도주와 기름을 주리니 너희가 이로 말미암아 흡족하리라 내가 다시는 너희가 나라들 가운데에서 욕을 당하지 않게 할 것이며… 들의 풀이 싹이 나며 나무가 열매를 맺으며 무화과나무와 포도나무가 다 힘을 내는도다… 이른 비를 너희에게 적당하게 주시리니… 하나님 여호와의 이름을 찬송할 것이라… 그 후에 내가 내 영을 만민에게 부어 주리니 너희 자녀들이 장래 일을 말할 것이며 너희 늙

은이는 꿈을 꾸며 너희 젊은이는 이상을 볼 것이며 그 때에 내가 또 내 영을 남종과 여종에게 부어 줄 것이며 내가 이적을 하늘과 땅에 베풀리니 곧 피와 불과 연기 기둥이라… 누구든지 여호와의 이름을 부르는 자는 구원을 얻으리니…"라고 했다.

성경에서 보는 '물질'의 의미를 압축적으로 담고 있다. '금식일'과 '거룩'이 전제되어야 한다. 물질은 '적당하게' 주신다. 이를 '찬양'해야 한다. 다시 '내 영을 만민에게' 부어 주신다. 보라. '금식일-거룩-적당-찬양'으로 이어지는 4종 세트는 인간이 '물질'을 대해야 하는 태도를 말한다. '참고 절제하며 최소한의 것을 찬양으로 감사히 받으면 거룩해진다.' 그러면 비로소 '영적 충만'에 이른다. 서로 대립되는 '물질'과 '영'이 하나님의 은혜 아래 하나로 합해지는 위대한 순간이다. 이것이 '물질'에 대한 성경의 정신이다.

'물질적 은혜-긍휼과 믿음-영적 은혜'의 구원 구도는 '광야의 선지서'라 할 만한 이사야에서 빠질 수 없다. 이사야 6장 13절(마지막 절)은 "… 밤나무와 상수리나무가 베임을 당하여도 그 그루터기는 남아 있는 것 같이 거룩한 씨가 이 땅의 그루터기니라 하시더라"라고 끝냄으로써 황폐한 광야가 최종적으로 희망의 씨앗을 품는 구원의 땅임을 밝히고 있다. 32장 15~16절은 "마침내 위에서부터 영을 우리에게 부어 주시리니 광야가 아름다운 밭이 되며 아름다운 밭을 숲으로 여기게 되리라 그 때에 정의가 광야에 거하며 공의가 아름다운 밭에 거하리니"라며 영적 은혜와 물질적 은혜가 다르지 않은 것임을 가르친다.

이사야 35장 1~2절은 "광야와 메마른 땅이 기뻐하며 사막이 백합화 같이 피어 즐거워하며 무성하게 피어 기쁜 노래로 즐거워하며 레

바논의 영광과 갈멜과 사론의 아름다움을 얻을 것이라 그것들이 여호와의 영광 곧 우리 하나님의 아름다움을 보리로다"라며 광야에 생명이 도는 물질적 은혜가 여호와의 영광과 같다고 가르친다. 51장 3절에서는 "나 여호와가 시온의 모든 황폐한 곳들을 위로하여 그 사막을 에덴 같게, 그 광야를 여호와의 동산 같게 하였나니 그 가운데에 기뻐함과 즐거워함과 감사함과 창화하는 소리가 있으리라"라며 광야를 위로하여 구원하는 일은 최종적으로 에덴의 회복과 같은 것임을 선포하신다.

　호세아 2장 21~23절도 긍휼과 믿음을 통해 에덴이 회복될 것을 예언한다. "여호와께서 이르시되 그 날에 내가 응답하리라 나는 하늘에 응답하고 하늘은 땅에 응답하고 땅은 곡식과 포도주와 기름에 응답하고 또 이것들은 이스르엘에 응답하리라 내가 나를 위하여 그를 이 땅에 심고 긍휼히 여김을 받지 못하였던 자를 긍휼히 여기며…그들은 이르기를 주는 내 하나님이시라 하리라 하시니라"라고 했다. '여호와-하늘-땅-곡식과 포도주와 기름-이스르엘'로 이어지는 긍휼과 구원의 기적을 말한다. 기적을 일으킨 조건은 하나님의 이름을 부른 믿음임을 분명히 밝히신다. 이때 이스르엘 골짜기에 풍년이 드는 광야의 회복은 실낙원 사건에서 서로 유리되었던 하늘과 땅이 응답해서 하나가 되는 일임을 밝히신다. 척박해서 흉년이 드는 광야의 어려움은 땅이 하늘에서 유리된 죄에 의한 것인데 믿음과 긍휼을 통해 이를 극복하고 생명을 거두는 풍년의 은혜를 받게 되는 것이다.

<div align="center">

5장

광야란 결국
– 하나님의 유목 가치를 실현하는 곳

</div>

"먹을 만큼만 거두라" – 광야와 유목 가치

이상과 같이 하나님의 뜻이 이루어지는 광야에는 다양한 의미가 있다. 이를 종합해서 '유목 가치'로 요약할 수 있다. 광야는 하나님이 자신의 가르침인 유목 가치를 여러 층위에 걸쳐 단계적으로 실천하시는 공간 배경이다. 그렇다면 유목 가치란 무엇일까. 여러 가지로 설명할 수 있다. 우선 크게 보면, 두 번째 광야의 핵심 개념으로, 첫 번째 광야의 핵심 개념인 '죄'와 반대 짝을 이룬다. '광야'에 담긴 상반되는 기독교적 개념 두 가지를 다른 말로 표현한 것이다.

성경에는 '유목 가치'라는 말이 직접 나오지는 않지만, 성경을 관통하는 기본 정신은 바로 이 '유목 가치'이다. 여호와와 예수가 앞뒤를 이어 제시하는 수많은 계시와 복음과 가르침이 결국은 '유목 가치'인 것이다. 반면 '죄'라는 단어는 성경에 수없이 나온다. 앞에서 보았듯이 성경의 역사는 이스라엘 백성이 지은 '죄'의 역사이다. 일반화하면 인간이 짓는 수많은 종류의 '죄'를 모아 놓은 집합장이다. '유목 가치'와 '죄'는 이처럼 성경과 기독교를 구성하는 핵심 개념이

며 이 둘이 합해져서 집약된 것이 '광야'라는 배경 공간인 것이다.

　성경 무대의 상반되는 지질학적 특징인 '비옥'과 '척박'도 두 가지 광야에 대응될 수 있다. 이 대응은 다소 주의를 요한다. 물리적 모습만 보면 '척박'이 첫 번째 광야에, '비옥'이 두 번째 광야에 맞는다. 하지만 기독교 정신에서 보면 반대가 된다. '비옥'은 정착 가치를 상징하면서 '죄'에 대응되기 때문에 오히려 첫 번째 광야의 뜻에 합당하고, '척박'은 유목 가치를 따르겠다는 믿음과 순종을 상징하기 때문에 두 번째 광야의 뜻에 합당하다.

　이상의 내용들을 다 합하면 기독교 교리 전체가 된다. 성경에서 정의하는 광야의 여러 가지 의미는 인류 보편적인 기독교 교리와 매우 잘 맞는다. 기독교 교리의 시작은 인간의 원죄이고 그 끝은 하나님의 인류 구원이다. 원죄는 인간의 탐욕에서 시작되었으며 이것은 하나님의 뜻에 크게 어긋난다. 인류가 구원을 받기 위해서는 탐욕을 없애 원죄를 씻어야 하는데 풍요로운 환경에서는 이것이 불가능하다. 그렇기 때문에 하나님은 인간을 '광야'로 보내 일종의 '고행'을 시키신다.

　괜히 고생 시키시는 것이 아니다. 그래야만 욕심을 절제하게 되고 신앙심이 회복되기 때문이다. 이때 하나님이 인도하시는 가치가 바로 유목 가치이다. 광야는 비록 인간의 죄로 인해 실낙원으로 생겨났지만, 하나님은 바로 그 똑같은 장소에서 유목 가치로 인간을 구원으로 인도하신다. 하나님은 광야에서 인간들이 회복되어 가는 과정을 즐거운 마음으로 지켜보시며 긍휼을 베푸시고 믿음을 선포하시며 구원 계획을 주신다.

　다음으로 유목 가치를 정의해 보자. '유목'이라는 단어가 오해의

소지가 있기 때문에 주의를 요한다. '유목 생활'이라는 말 대신 '유목 가치'라는 말을 쓰고자 한다. 초원으로 가서 말 타고 살라는 뜻이 아니라, 어디에서 살든 '유목 정신'을 가치관으로 삼으라는 뜻이다. 유목 가치를 세속적으로 정의하면 유목민의 초원 생활을 지탱하는 생활 원리이자 사회 지혜이다. 유목 생활은 목초지를 따라 옮겨 다닌다. 여기에서 몇 가지 중요한 원리와 지혜가 나온다. "한곳에 오래 머물지 않는다. 식량과 재물은 꼭 필요한 만큼만 거두고 취한다. 식량과 재물을 쌓아 두어 봤자 이동해야 되기 때문에 소용이 없다. 식량과 재물이 생기면 모으지 않고 함께 나눈다. 남지도 부족하지도 않고 모두 만족한다. 소유와 축적보다 더 중요한 것은 적절한 때에 이동하는 것, 즉 시간과 때의 가치이다. 공간의 점유보다 시간의 무서움이 우선이다. 자연의 섭리에 순응하며 인간의 힘으로 무엇인가를 억지로 하려는 욕심을 안 부린다. 그렇기 때문에 주관적 인간관계보다는 객관적 공의가 작동한다. 늘 이동하고 자연에 순응하기 때문에 인위적 고집이 적고 변화를 수용한다. 공간을 차지해서 담을 치는 '재공간화'보다 공간을 옮겨 다니는 '탈공간화'가 사회를 지배한다. 이는 개방적 생활 태도로 이어진다. 계급이 있긴 하되 인위적 서열이나 권력 세습보다는 직능 효율에 따른다" 등이다.

　물론 실제로 초원이나 광야에서 유목 생활을 하는 인구는 얼마 되지 않는다. 역사적으로도 그러했으며, 현대로 오면 유목 생활의 대표 격인 몽골조차도 빠르게 도시화되어 가고 있다. 그렇다고 도시와 일상을 버리고 초원으로 나가 유목 생활을 하자는 것도 물론 아니다. 상징화해서 봐야 한다. 유목 정신과 가치를 따르자는 것이다. 유목민을 지배하는 위와 같은 원리와 지혜는 그대로 인간의 본능과 탐욕을

제어하는 하나의 가르침이 될 수 있다. 앞에 나열한 유목 가치의 구체적인 내용 하나하나를 인간의 탐욕과 대비시켜 보자. 모두 탐욕을 절제하라고 가르치고 있다. 다양한 얼굴로 드러나는 인간의 탐욕을 여러 각도에서 바라보며 절제하라고 가르친다. 이것을 종합해서 유목 가치라 부를 수 있다.

성경은 이것을 한마디로 요약해 준다. 앞에 나왔던 "먹을 만큼만 거두라"이다. 출애굽기 16장 16절, 18절, 21절에 연달아 나온다. 먹을 만큼만 거두었을 때 나타나는 현상에 대해 16장 18절에서는 "많이 거둔 자도 남음이 없고 적게 거둔 자도 부족함이 없이"라고 했다. 유목 가치의 핵심을 관통하는 가르침이다. 사실 하나님이 인간에게 바라는 일상생활도 이것 하나로 요약된다. 하지만 인간의 죄도 이것 하나를 지키지 못해서 발생한다.

여기가 기독교 신앙이 탄생하는 지점 가운데 하나이다. 인간의 노력만으로는 "먹을 만큼만 거두라"는 명령을 지키지 못한다. 오직 믿음으로 성령이 임하셔야 가능하다. 거꾸로 성령이 임하셔서 일어나는 변화의 기적도 이것으로 집중된다. 하나님을 진심으로 한 번이라도 만나게 된다면, 그전에 나를 지배하고 있던 수많은 욕심이 소리 없이 사라지는 신성한 기적을 경험하게 된다. 이 기적이 일어나는 곳이 광야이다. 하나님이 인간에게 긍휼을 베푸시고 인간을 연단시키며 인간에게 소망을 주고 인간을 만나 주시는 이유 역시 인간이 이것 하나를 지키는 것을 보고 싶으시기 때문이다. 그리고 하나님은 이 모든 일을 벌이시는 배경 공간으로 광야를 택하셨다.

이렇게 보면 유목 가치는 하나님의 가르침을 한 단어로 요약한 개념이라 할 수 있다. 특히 물질과 관련한 가르침을 대표한다. 무엇보

다도 구약의 여호와 하나님은 전형적인 유목신이다. 유목신의 성격은 구세주 예수까지 이어진다. 예수를 단적으로 '목자'라고 부른다. 사복음서에서 예수의 가르침과 행적 가운데 많은 부분을 '양 치는 일'에 비유한다. 여호와와 예수가 신·구약 성경을 관통하여 가르치는 교훈은 '유목 가치'이다. 하지만 여호와는 그렇게 편협하지 않다. 단순히 그것이 당신의 가치라서 명령하고 바라시는 것이 아니다. 유목 가치는 객관적으로 보더라도 인간을 탐욕의 원죄에서 구원하는 가르침이기 때문에 이를 명령하시는 것이다. 기독교가 인류 보편의 종교가 될 수 있는 근거이다.

창세기의 교훈 – 유목 가치 vs 정착 가치

유목 가치는 창세기부터 시작된다. 창세기는 유목 가치를 정착 가치와 대비시키며 인간 원죄의 속성과 이후 전개될 인류 문명의 운명을 압축적이며 상징적으로 예언한다. 하나님은 원죄 이전의 아담에게 에덴동산을 "먹을 만큼만 거두어도" 영생을 누릴 수 있게끔 마련해 주셨다. 어떤 면에서 에덴동산이 인류에게 던지는 기독교의 교훈도 결국 이것이다. 2장 9절을 보자. "여호와 하나님이 그 땅에서 보기에 아름답고 먹기에 좋은 나무가 나게 하시니 동산 가운데에는 생명 나무와 선악을 알게 하는 나무도 있더라"라고 했다. 16~17절에서는 "여호와 하나님이 그 사람에게 명하여 이르시되 동산 각종 나무의 열매는 네가 임의로 먹되 선악을 알게 하는 나무의 열매는 먹지 말라 네가 먹는 날에는 반드시 죽으리라 하시니라"라고 했다.

　이 두 구절 속에는 두 가지 중요한 상징 의미가 들어 있다. 하나는 처음에 하나님이 아담에게 원하셨던 삶은 유목 생활이었다는 것이

다. 아담이 먹고 사는 방법에 대해 '농사'나 '땅을 갈게'라는 단어는 아직 등장하지 않는다. 땅에서 나무가 나게 하시고 선악을 알게 하는 나무의 열매만 제외하고 임의로 먹으라고 하셨는데, 이것이 바로 유목 생활과 일치한다. 다른 하나는, 유목 가치만 지키면 영원한 생명을 얻게 된다는 것이다. '생명 나무'가 이를 상징하는 단어이다.

이 두 가지를 합하면 유목 가치가 된다. 원죄 이전의 가치이며 죄로 망가진 인간을 구원할 수 있는 가치이다. 목회에 자주 등장하는 "우리가 살아가는 세상과 우리가 벌어서 먹고 사용하는 물질은 모두 하나님이 주신 것이다. 하나님을 믿고 따르면 먹고 사는 데에 지장 없이 주신다. 그 이상을 바라지 말라"라는 말과 동의어이다.

그런데 아담과 하와는 이를 지키지 못하고 원죄를 짓는다. 창세기 3장 6절은 원죄의 내용을 "먹음직, 보암직, 지혜롭게 할 만큼 탐스러움"으로 요약했다. 이 셋은 인간의 탐욕을 압축적으로 대표하고 상징한다. '먹음직'은 식욕을 상징하며 이는 식량과 재물을 축적하려는 욕심, 즉 물욕과 탐욕으로 발전한다. '보암직'은 시각 욕구를 상징한다. 시각은 인간의 오감 가운데 가장 즉각적이고 강렬하다. 따라서 시각 욕구는 인간의 감각 쾌락을 상징하는 것이 된다. '지혜롭게 할 만큼 탐스러움'은 인간의 지적 욕구를 상징한다. 여기에서 우월 욕구와 경쟁심과 시기가 발생한다.

이 셋은 정착 가치에 해당된다. 식욕과 시각 욕구와 지적 욕구는 모두 '정착 생활-농업 가치-탐욕'의 산물, 혹은 이것과 동의어이다. 농업 생활은 정착을 통해 풍년을 이루고 풍요로운 물질을 축적하기 위해 시작된 인류 역사의 혁명 사전이다. 인류 역사 전체에서 가장 큰 혁명인 신석기 혁명이다. 성경은 이것을 위험한 인간 욕심의 시작

으로 상징화한다. 농업 자체가 나쁘다는 것은 아니다. 여기에서 파생된 탐욕의 가치가 나쁘고 위험하다는 것이다. 유목 생활과 유목 가치를 구별했듯이 농업 생활과 정착 가치를 구별하고자 한다. 농업에 대한 오해를 피하기 위해 여기에서는 '정착 가치'라는 단어를 사용하고자 한다.

농업이 발달하면서 인간은 점점 더 기름지고 풍족한 음식과 각종 감각적 쾌락을 탐하게 된다. 이렇게 탄생한 정착 가치는 유목 가치와 반대된다. "한곳에 오래 머문다. 머물면 고이고, 고이면 썩는다. 식량과 재물이 생기면 쌓아 저장한다. 남으면 늘 남고 부족하면 늘 부족하다. 그러나 아무도 만족할 줄 모르고 행복하지 않다. 남아도 부족하고 부족해도 부족하다. 소유와 축적이 삶의 목적이자 가치가 된다. 더 많은 추수를 위해 인간의 힘으로 자연을 이기려 한다. 이렇게 쌓은 재물을 기반으로 가문이 형성된다. 가문을 기반으로 권력을 축적한다. 기득권을 가지고 대대손손 부귀영화를 구축한다. 쌓아 둔 재물을 기반으로 생활하기 때문에 떠나지 못하고 한곳에서 대를 이어 산다. 가문의 기반으로 공간을 점유하고 담을 치는 '재공간화'가 지배한다. 재공간화 된 땅에 더 큰 곳간을 짓고 가득 채운다. 변화를 거부하고 폐쇄적 생활이 지배한다. 온갖 종류의 인위적 서열이 지배한다. 가치 판단은 객관적 공의가 아닌 서열이 높은 사람의 주관적인 인간관계를 중심으로 이루어진다" 등이다.

이러한 인간의 탐욕은 인간이 정착 가치를 좇으면서 발생했다. 여호와께서 정착 가치를 경계하는 이유이다. 인간의 탐욕은 '물을 고이려' 하는데, 여호와는 '물이 고이면 썩는다'고 안타까워하시며 유목 가치로 인도하신다. 인간은 한곳에 오래 머물며 재물과 권력과 관습

을 쌓고 싶어 한다. 하지만 쌓으면 타락하고 부패하게 마련이다. 고인 물이 썩는 이치에 대해서 출애굽기 16장은 "… 모세가 그들에게 이르기를 아무든지 아침까지 그것을 남겨두지 말라 하였으나… 더러는 아침까지 두었더니 벌레가 생기고 냄새가 난지라"라고 압축적으로 말한다.

결국 아담의 원죄가 정착 가치라는 이야기이다. 더 근본적으로는 선악과 자체가 정착 가치라는 이야기이다. 선악과를 먹지 말라는 명령을 지키지 못한 것은 유목 가치를 버리고 정착 가치를 좇았다는 뜻이다. 그 대가는 엄청났다. 무엇보다도 죽음을 피할 수 없게 되었다. 창세기 3장 22절은 다시 말한다. "여호와 하나님이 이르시되 보라 이 사람이 선악을 아는 일에 우리 중 하나 같이 되었으니 그가 그의 손을 들어 생명 나무 열매도 따먹고 영생할까 하노라 하시고." 하나님은 유목 가치인 생명 나무와 정착 가치인 선악과가 함께 할 수 없음을 분명히 하셨다. 인간에게 둘 중 하나를 선택하라 하신다. 이후 인간의 역사는 어리석게도 정착 가치를 선택했고 다시 '고통과 수고'라는 대가를 치르게 되었다.

창세기 3장 16절은 "또 여자에게 이르시되 내가 네게 임신하는 고통을 크게 더하리니"라고 했다. 임신은 풍요와 다산을 상징한다. 농업신은 다산의 바람과 강하게 엮여 있다. 하지만 그것은 마냥 좋기만 한 것이 아니며 고통이 수반된다. 3장 19절에서는 남자에게 "네가 흙으로 돌아갈 때까지 얼굴에 땀을 흘려야 먹을 것을 먹으리니 네가 그것에서 취함을 입었음이라"라고 했다. 3장 23절은 "여호와 하나님이 에덴 동산에서 그를 내보내어 그의 근원이 된 땅을 갈게 하시니라"라고 했다. 정착이 일어나고 농업이 시작된 사건을 상징한다.

정착 가치인 물질 풍요가 인류 역사를 이끄는 가운데 인간은 그 덫에 걸려 영육에 고통을 받으며 평생을 괴로움 속에 살 것임을 안타까워 하시며 예견하신 것이다. 정착 가치가 인간의 탐욕을 상승시켜 죽을 때까지 육체적, 정신적 고통을 겪게 될 것임을 경고하신다.

구약 성서가 가르치는 유목 가치 – 정착 가치를 꺾다

창세기에서 아담과 하와가 저지른 유목 가치와 정착 가치의 충돌 사건은 이후 성경을 관통하며 계속 반복된다. 유목 가치를 여호와 하나님의 뜻으로, 정착 가치를 인간의 죄로 각각 상징화해서 대응시킬 수 있다면 성경의 거의 모든 주요 사건은 이 둘의 충돌 사건으로 해석할 수 있다. 멀리 갈 것도 없다. 아담의 실낙원 사건 이후 곧이어 등장하는 장남 가인의 살인 사건은 유목 가치와 정착 가치의 충돌로 일어난 것이다.

　　창세기 4장 2~5절을 보자. "… 아벨은 양 치는 자였고 가인은 농사하는 자였더라 세월이 지난 후에 가인은 땅의 소산으로 제물을 삼아 여호와께 드렸고 아벨은 자기도 양의 첫 새끼와 그 기름으로 드렸더니 여호와께서 아벨과 그의 제물은 받으셨으나 가인과 그의 제물은 받지 아니하신지라…"라고 했다. 가인은 땅에 얽매인 농업 가치를, 아벨은 정착하지 않는 유목 가치를 각각 상징한다. 여호와는 정착 가치인 가인의 땅의 소산은 받지 않고 아벨의 유목 가치는 받으셨다. 가인의 제물은 농업 생산물인데 이는 기본적으로 축적 욕심을 바탕에 두고 있으므로 유목신인 여호와가 싫어하실 수밖에 없다. 아담과 하와의 원죄가 이어지면서 더 커졌음을 암시한다.

　　5절 후반절에서 7절로 계속된다. "… 가인이 몹시 분하여 안색이

변하니 여호와께서 가인에게 이르시되 네가 분하여 함은 어찌 됨이
며 안색이 변함은 어찌 됨이냐 네가 선을 행하면 어찌 낯을 들지 못
하겠느냐 선을 행하지 아니하면 죄가 문에 엎드려 있느니라…"라고
했다. 가인의 분노는 정착 가치와 유목 가치의 충돌을 상징한다. 여
호와가 가인의 제물을 받지 않으신 것은 정착 가치인 인간의 탐욕이
만족되지 못한 것을 상징하는데, 이것이 결국 인간이 분노하는 원천
이라는 가르침이다. 여호와는 이런 충돌을 '선'이라는 기준을 들어
분명히 경고하신다. 가인이 유목 가치가 아닌 정착 가치를 추구한 것
을 '선을 행하지 않은 것'으로 단정하시며 그 결과가 '죄'가 되었음을
경고하신다. 이후 다 아는 바와 같이 인류 최초의 살인 사건이 발생
한다. 정착 가치의 탐욕이 살인에까지 이를 수 있는 것이다.

한 가지 예만 더 들어보자. 이사야 13장에는 바벨론에 대한 경고
및 하나님이 진노하셔서 내리는 각종 징벌이 나오는데, 이 가운데 유
목 가치와 정착 가치의 대결 구도가 등장한다. 5~14절에 연이어 나
오는 "온 땅을 멸하려", "보라 여호와의 날 곧 잔혹히 분냄과 맹렬히
노하는 날이 이르러 땅을 황폐하게 하며 그 중에서 죄인들을 멸하리
니", "내가 세상의 악과 악인의 죄를 벌하며", "땅을 흔들어 그 자리
에서 떠나게 하리니", "각기 본향으로 도망할 것이나" 등의 말을 종
합하면 다음과 같다.

민족을 구별하지 않고 인류 전체를 향하여 죄를 징벌하신다. 그 기
준은 이방이 아닌 '악'이다. 징벌의 내용은 땅을 '죄로 물든 광야'로
만들어 버리는 것이다. 이는 곧 정착 가치를 벌한다는 뜻이다. 땅을
끼고 벌어진 인간의 탐욕을 벌한다는 뜻이다. 17절을 보면 명확해진
다. 징벌을 행하는 주체에 대하여 "보라 은을 돌아보지 아니하며 금

을 기뻐하지 아니하는 매대 사람을 내가 충동하여 그들을 치게 하리 니"라고 했다. 금과 은은 정착 가치를 대표한다. 이것을 대수롭지 않 게 여기는 것은 유목 가치이다. 곧 유목 가치로 정착 가치를 치신다 는 뜻이다.

13장 마지막 20~22절에서 유목 가치의 승리를 종말론적 언어로 강력하게 선포하신다. "… 아라비아 사람도 거기에 장막을 치지 아 니하며 목자들도 그 곳에 그들의 양 떼를 쉬게 하지 아니할 것이요 오직 들짐승들이 거기에 엎드리고 부르짖는 짐승이 그들의 가옥에 가득하며 타조가 거기에 깃들이며 들양이 거기에서 뛸 것이요 그의 궁성에는 승냥이가 부르짖을 것이요 화려하던 궁전에는 들개가 울 것이라…"라고 했다. 가옥과 궁성과 화려하던 궁전은 정착 가치를 상징하고, 장막과 목자와 온갖 들짐승은 유목 가치를 상징한다. 유목 가치는 정착 가치를 꺾는다. 그러나 회개하지 않는 정착 가치는 유목 가치의 은혜를 받지 못하고 멸망해서 거칠고 척박한 광야, 즉 '죄의 땅'으로 남는다.

이처럼 성경에는 실로 수많은 사건이 벌어지고 수많은 역사가 기 록되는데, 중요한 기독교 사건은 하나님이 바라시는 유목 가치와 인 간이 바라는 정착 가치가 충돌하면서 벌어지는 것들이다. 성경 역사 를 인간의 죄의 역사라고 했을 때 '죄'는 정착 가치로 상징화할 수 있 다. 죄를 꾸짖으시고 긍휼과 믿음을 주셔서 인간을 구원하시는 하나 님의 계획은 유목 가치로 상징화할 수 있다.

여호와와 바알의 대결도 마찬가지이다. 성경 곳곳에 등장하는 가 나안의 토속신 바알은 정착 가치를 대표한다. 바알은 전형적인 농업 신이었다. 여호와가 가나안을 점령해서 바알을 꺾는 것은 결국 절제

와 금욕의 유목 가치가 축적과 탐욕의 정착 가치를 꺾는 상징적 사건이다. 이스라엘 백성들이 가나안 땅을 점령한 것은 단순한 영토 약탈이 아니다. 여호와가 이스라엘 백성에게 '젖과 꿀'을 선물로 주신 것도 아니다. 정착 가치로 부패한 가나안 땅에 유목 가치를 가지고 들어가서 그들을 회개시키고 그 땅을 정화해서 깨끗한 삶을 살게 하라는 기독교적 사명과 소명을 주신 것이다. 이것은 여호와가 전 인류에게 원하시는 것이다. 전 인류에게 던지는 가치이자 인류의 삶을 인도하시는 방향이다. 모든 인류가 농업을 중단하고 유목 생활로 돌아가라는 뜻이 아니다. 농사를 짓고 도시에 모여 살되, 어디에서 살든 각자의 위치에서 위와 같은 정착 가치의 위험을 버리고 유목 가치를 좇아 실천하라는 것이다.

광야의 유목 가치 – 하나님의 긍휼과 은혜

유목 가치는 하나님이 인간을 메마른 광야에서 굶어 죽게 놔두시지 않는 긍휼과 은혜와 맞닿는다. 성경을 관통하는 한 가지 대표적인 흐름은 하나님의 돌보심으로 인간이 생존할 수 있다는 것이다. 우리는 늘 '먹고살기 힘들다'고 불평하지만, 성경은 다르게 말한다. 하나님은 인간이 먹고살기에 부족하지 않게 주셨다고 분명히 말한다. '먹을 만큼' 주셨다고 말한다. 신명기 10장 12~15절을 보자. 하늘과 땅과 만물은 본래 하나님 여호와께 속한 것이라고 했다. 그러나 필요 이상으로 주시지 않는다. 광야에 내리는 여호와의 은혜는 "먹을 만큼" 곧 유목 가치의 범위 내에서이다. 신명기 11장 14절은 "여호와께서 너희의 땅에 이른 비, 늦은 비를 적당한 때에 내리시리니 너희가 곡식과 포도주와 기름을 얻을 것이요"라고 했다. 하나님이 주시는 광야

의 은혜는 '이른 비, 늦은 비를 적당한 때에' 내려 주시는 것까지이다. 출애굽기에서 말씀하신 '먹을 만큼'과 동의어이다.

성경 어느 곳에도 하나님의 은혜가 금은보화를 창고 가득 쌓아 주신다는 말은 없다. 결국 비옥함의 조건은 하나님의 은혜이되 유목 가치의 범위 내에서이다. 인간은 이것을 감사하는 마음으로 풍족하고 충분하게 받아들여야 한다. 그리고 이것을 지키며 이것만으로 살아가야 한다. 그러면 인생은 힘들지 않으며 굶어 죽지도 않게 된다. 소담한 항아리는 물이 마르지도, 넘치지도 않으며 늘 찰랑찰랑 차는 성스러운 기적 속에서 평생을 안정 속에 산다. 족함을 아니 풍족하게 되는 것이다. 많이 갖는다고 풍족해지는 것이 아니다. 풍족의 기준은 내 안에 있지, 내 밖에 쌓는 재물의 양에 있지 않다.

이것을 은혜로 알고, 하나님의 사랑의 증거로 알고 하나님을 경외하고 섬기며 찬양해야 한다. 풍족을 알고 감사하니 이것이 복이고 은혜이다. 창고 가득 금은보화를 바라며 '적당한 때의 이른 비, 늦은 비'와 '먹을 만큼'이 이것에 크게 못 미친다고 원망하고 욕심부려서는 안 된다. 하박국 3장 17~19절은 말씀하신다. "비록 무화과나무가 무성하지 못하며 포도나무에 열매가 없으며 감람나무에 소출이 없으며 밭에 먹을 것이 없으며 우리에 양이 없으며 외양간에 소가 없을지라도 나는 여호와로 말미암아 즐거워하며… 주 여호와는 나의 힘이시라…" 무화과나무, 포도나무, 감람나무, 밭, 우리의 양, 외양간의 소는 정착 가치 및 여기서 발생하는 물질 욕망을 상징한다. 이것이 없을지라도, 아니 없어야만 행복해질 수 있다. 그냥 없어서는 안 된다. 그 자리를 여호와로 채워야 한다. 그러면 여호와는 나의 힘이 되어 주신다.

　이 부분은 기독교 교리의 핵심을 이루는데 그 참뜻을 잘 헤아려 받아야 한다. 자칫 잘못하면 하나님께 열심히 기도하면 물질 풍요를 주신다는 기복 신앙으로 귀결된다. 실제로 많은 기독교인이 이렇게 기독교를 믿고 있으며, 이는 동서양을 막론하고 현실 기독교가 『기독교 죄악사』라는 책이 나올 정도로 인류 역사에서 지속적으로 죄를 지은 이유이기도 하다. 멀리 갈 것도 없이 성경 속 이스라엘 백성의 실패한 역사 자체가 직접적이고 대표적인 예이다. 하나님의 뜻, 즉 기독교 교리가 만약 이런 기복과 물질 풍요였다면 기독교 미술의 광야도 비옥하고 기름진 옥토로 그렸을 것이다.

　하나님의 뜻은 정반대이다. 현실 기독교의 부족한 모습과 기독교 정신, 즉 하나님의 뜻은 구별해야 한다. 하나님이 목축과 농사에 풍요를 주시는 범위는 유목 가치 내에서이다. 일상생활 방식에서 물질을 바라보는 기본적인 가치관까지 끊임없이 절제하고 참으며 부지런히 일하고 노력해야 한다는 것이다. 신앙생활의 요체를 말씀하고 계신 것이다. 그렇게 되면 아무리 척박한 땅일지라도 감사히 먹고살 만큼의 수확이 가능하다는 가르침이다. 하지만 사람들은 농업신에 따라붙는 풍요와 물욕의 가치를 좇으면서 유목신인 여호와께 이것을 바란다. 그러면 이 땅은 영원히 생명을 맺지 못하는 메마른 광야로 남게 된다. 죄의 땅 광야가 되는 것이다.

　다시 신명기 11장 16~17절을 보자. "… 다른 신들을 섬기며 그것에게 절하므로 여호와께서 너희에게 진노하사 하늘을 닫아 비를 내리지 아니하여… 멸망할까 하노라." 여기에서 다른 신들을 섬긴다는 것은 물론 일차적으로는 순수하게 신앙적으로 기독교의 유일신을 강조한 것이다. 말 그대로 이슬람, 불교, 각국의 토속신 등 이방

신을 섬기는 것이다. 상징화하면 농업신의 물질 가치를 섬긴다는 뜻이기도 하다. 인간의 탐욕은 물질조차도 신으로 섬기게 되는데 이것도 '다른 신'에 들어간다. 유목신인 여호와는 이 출처가 농업신이라고 본다. 그럴 경우 멸망하게 되는데 이는 진짜로 멸망하는 것일 수도 있지만, 욕심을 크게 잡았기 때문에 수확은 늘 거기에 못 미쳐 인간 스스로 불평불만에 허우적대다가 무너져 버린다는 뜻이다.

종합하면 가장 바람직한 인생은 조금 부족한 상태에서 욕심을 크게 줄이고 주어진 상황에 감사하며 최선을 다해서 열심히 사는 것이다. 이렇게 산다면 신기하게도 마치 샘물이 마르지도 넘치지도 않고 늘 적당한 양이 찰랑찰랑하듯 궁핍하지 않고 기본적인 생활을 유지할 수 있다. 이런 기본적인 생활을 부족한 것으로 여기지 않고 다시 감사한 것으로 여길 수 있으면 그것이 이생에서 누릴 수 있는 최고의 행복이 된다. 이것이 성경에서 가르치는 하나님의 뜻을 한 문장으로 요약한 것이다. 또한 기독교 미술에 나타나는 광야 모습을 이해하는 핵심이며 그것으로부터 배울 수 있는 최선의 교훈이자 하나님 섭리이다. 광야는 이처럼 위대한 곳이다.

성경 역사에서 고난을 상징하는 인물, 그리고 하나님만 바라보며 그 고난을 이긴 믿음을 대표하는 인물 요셉이 애굽의 바로 왕과 나눈 대화가 하나님의 유목 가치를 압축적으로 상징한다. 요셉이 형들에 의해 애굽 땅에 노예로 팔려갔다가 바로 왕의 눈에 들어 총리대신이 된 뒤 가족들이 가나안 땅의 기근을 피해 애굽으로 건너오자 왕에게서 고센 땅을 받는 장면이다. 요셉은 자신들을 주의 종이라 하며 '목자', '목축', '나그네'라는 말을 여러 번 사용한다.

창세기 46장 31절~47장 9절이다. "요셉이 그의 형들과 아버지의

가족에게 이르되 내가 올라가서 바로에게 아뢰어 이르기를 가나안 땅에 있던 내 형들과 내 아버지의 가족이 내게로 왔는데 그들은 목자들이라 목축하는 사람들이므로… 바로가 당신들을 불러서 너희의 직업이 무엇이냐 묻거든 당신들은 이르기를 주의 종들은 어렸을 때부터 지금까지 목축하는 자들이온데 우리와 우리 선조가 다 그러하니이다 하소서… 요셉이 바로에게 가서 고하여 이르되… 바로가 요셉의 형들에게 묻되 너희 생업이 무엇이냐 그들이 바로에게 대답하되 종들은 목자이온데 우리와 선조가 다 그러하니이다… 바로가 요셉에게 말하여 이르되… 그들이 고센 땅에 거주하고 그들 중에 능력 있는 자가 있거든 그들로 내 가축을 관리하게 하라… 바로가 야곱에게 묻되 네 나이가 얼마냐 야곱이 바로에게 아뢰되 내 나그네 길의 세월이 백삼십 년이니이다 내 나이가 얼마 못 되니 우리 조상의 나그네 길의 연조에 미치지 못하나…"라고 했다.

<div align="center">

6장

도시의 탄생

- 가인, 에녹을 건설하다

</div>

성경 속 도시의 위치 - 현실과 크게 다르지 않아 보인다

성경에서 도시는 광야와 함께 공간 배경의 양대 축을 이룬다. 성경은 도시에 관한 많은 이야기를 담고 있다. 언급된 분량과 내용, 기독교적 의미 등에서 광야보다 많으면 많았지 적지는 않을 것이다. 성경이 시작하는 창세기부터 등장해서 끝나는 요한계시록에 이르기까지 수백 개의 도시 이름이 등장하며 도시의 각종 역사가 차곡차곡 쌓여 기록되어 있다.

　성경이 도시에 대해서 갖는 시각은 복합적이다. 감정도 복잡하다. 성경에서 도시는 실제 존재했던 역사적 현장이자 상징 알레고리라는 양면성을 갖는다. 성경에서 도시가 겪는 운명은 단선 구도가 아니다. 광야처럼 '죄 vs 구원'의 양면 구도도 아니다. 더 복합적이다. 그 의미 또한 다양하다. 성경에서 말하고자 하는 내용들, 기독교 교리의 많은 내용이 도시가 상징하는 의미 속에 담겨 있다. 이런 상징적 의미는 시공간을 뛰어넘어 21세기 한국의 현대 대도시들에 너무도 생생하게, 몇천 배는 더 증폭되어 고스란히 반복된다.

성경의 정신을 더 깊이 이해하고 기독교 신앙이 한 단계 성숙하기 위해서는 기독교가 정의하는 도시의 의미를 알아야 한다. 기독교를 더 잘 믿기 위해서 도시의 의미를 아는 것은 필수적이다. 왜냐하면 많은 기독교인이 열심히 믿는데도 신앙적으로 발전하지 못하고 매일 그 자리에 머무르며 신앙적으로 실패하는 이유 가운데 도시가 큰 부분을 차지하기 때문이다. 도시는 처음부터 하나님의 뜻에 반항하면서 탄생했다. 도시를 축조하고 구성하며 유지하는 가치는 하나님의 가치와 같이 갈 수 없는 것들이다. 현대 기독교인들은 80% 이상이 대도시에 산다. 그러면서 도시의 가치에 종속되어 있다. 그렇기 때문에 이들의 신앙이 나아지지 못하는 것이다.

서양 문명, 넓게는 인류 문명의 역사는 도시의 역사라고 해도 좋을 정도로 도시는 인간 생활을 구성하는 첫 번째 조건 가운데 하나이다. 인류 역사는 도시의 비중이 점점 높아져 가는 역사였다. 현대는 완전한 도시 문명이 되었다. 인구의 70~80%가 도시에 살며 농촌은 철저하게 도시에 종속되어 있다. 현대 문명의 가치는 대부분이 도시의 가치이다. 도시는 얼마 남지 않은 농촌을 계속 흡수하고 있다. 빈 들판에 건물이 없다고 농촌이 아니다. 현대 문명에서 농촌은 사라졌다고 볼 수도 있다. 왜냐하면 농촌을 이루고 이끌어가는 가치 역시 도시의 가치이기 때문이다. 도시는 우리의 존재와 분리해서 생각할 수 없게 되었다. 너무 당연한 존재 환경이어서 초기 조건처럼 되었다.

도시의 존재 이유를 의심하는 사람은 없다. 도시는 현실과 세상과 동의어이다. 도시가 없어지는 날은 지구가 멸망하는 날이 될 것이다. 지구는 멸망해도 도시의 물리적 구조물 자체는 남을 것이다. 다만 그 속에서 살아가는 사람들만 멸종될 것이다. 도시는 너무나 거대한 현

실이다. 도시 생활에서 상처를 받고 도시가 안 맞으면 조용히 귀농하면 될 뿐이다. 물론 그렇다고 도시의 가치의 손아귀에서 빠져나갈 수는 없다. 그저 건물과 자동차와 북적이는 사람들만 안 보고 살 뿐, 도시의 가치에 중독된 삶은 하나도 변하지 않는다.

더욱이 도시에서 상처를 받았을 경우 도시 자체, 혹은 도시의 가치가 자기를 해쳤다고 생각하기는 쉽지 않다. 그 속의 사람들이나 지나친 경쟁 구도가 자기를 해쳤다고 생각한다. 그저 내가 도시 속 경쟁에서 져서 낙오한 것이라고만 생각한다. 한때 서양의 과격한 반문명 운동에서 도시의 해체를 주장한 적은 있지만, 도시의 거대한 현실 앞에서 모두 철없는 몽상으로 끝나 버렸다. 도시는 인간 존재 그 자체와 동의어이다.

성경도 피상적으로 보면 크게 다르지 않다. 이미 창세기부터 낯선 고대 아라비아 반도의 수많은 도시가 등장한다. 성경의 전 역사는 도시를 배경 공간으로 삼아 진행된다. 현대 문명과 마찬가지로 성경에서도 도시는 그저 너무나 당연한 초기 조건이다. 도시의 의미에 대해 따로 생각해 볼 여지는 없어 보인다. 도시를 따로 떼어 내지 않고 성경을 읽고 공부하고 기독교를 믿어도 아무 문제가 없어 보인다. 더욱이 도시의 기독교적 의미를 부정적으로 생각하기는 정말 힘들다. 성경 속에서도 도시는 언뜻 보면 너무나 거대한 상식이다.

성경의 역사에서 도시가 겪는 운명도 상식적 범위에 머문다. 죄의 크기에 따라 망했다 흥한다. 타락한 도시는 벌 받아 망하고, 믿음이 경건한 도시는 복 받아 흥한다. 일반적인 신앙 구도와 차이가 없어 보인다. '신앙심의 크기에 따른 흥망의 운명'이라는 기준에서 보면 도시는 일반적인 믿음과 차이가 없을 수도 있다. 성경도 특별히 도시

를 의식하지 않고 믿음 하나에만 집중해도 구원을 받을 수 있음을 곳곳에서 밝히고 있다. 예수의 전도와 구원 활동도 대부분 도시를 배경으로 이루어졌다. 성경 속에도 도시는 그저 현실로 읽힐 뿐이다. 기독교 신앙은 현실 속에서 죄와 싸우며 인간을 회개시키고 구원으로 인도하는 종교이다. 그렇기 때문에 도시를 일반적인 신앙 구도 속에 포함시켜 함께 생각해도 무방할 수 있다.

하지만 성경을 읽으면서 도시에 관해서 조금만 주의를 기울여 공부하게 되면 그 속에 많은 뜻이 담겨 있음을 알 수 있다. 이미 가인이 에녹을 건설하는 과정에 등장하는 단어들은 하나하나가 기독교적으로 의미심장한 것들로서, 그 이후 전개될 성경의 힘든 역사를 예언하고 있다. 성경 이곳저곳에 등장하는 바벨론은 기록된 책에 따라 그 내용이 조금씩 차이가 난다. 기독교 신앙이 조금 성숙해지면 이런 차이들이 기독교적으로 매우 큰 의미를 담고 있다는 것을 조금씩 알게 된다. 이런 식으로 성경에 등장하는 수많은 도시를 둘러싸고 일어났던 기독교적 사건들, 이 도시들이 겪었던 운명을 기록한 단어들을 모아 놓고 보면 매우 중요한 기독교 교리를 이루게 된다.

이 내용들을 살펴보기 전에 먼저 성경에서 이야기하는 도시의 탄생부터 살펴보자. 결론부터 단적으로 말하면, 적어도 성경에서 도시는 '죄'로부터 탄생했다. 이 무슨 말인가. 우리에게 수없이 많은 즐거움을 주고 직업과 물질을 제공하는 도시가 죄의 산물이라니. 내 집도 도시요, 내가 다니는 학교와 일터도 도시인데, 그렇다면 모든 사람이 죄 속에서 평생을 산다는 말인가.

기독교 교리를 기준으로 볼 때 도시의 다양한 의미 가운데 가장 대표적인 것은 '죄'이다. 앞의 정착 가치에 담긴 기독교적 '죄' 개념 한

가운데에 도시가 있다. 땅을 점령하고 성을 쌓아 재공간화를 이루었다. 곡식과 재산을 축적하고 무기와 군사를 모았다. 정보와 기술과 지식과 지혜도 쌓았다. 도시는 이 모든 것을 담는 '죄'의 큰 그릇으로 탄생했다. 욕심, 교만, 경쟁, 지배, 전쟁, 폭력, 살육, 약탈 등으로 이어지는 일련의 인류 욕심의 본거지가 도시이다. 도시에서의 삶은 눈을 뜨면 경쟁으로 시작해서 잠자리에 들어서도 머릿속으로, 꿈속에서도 경쟁한다. 세속에서는 이런 욕심을 문명 발전의 원동력으로 본다. 승자에게는 부와 명예를 준다. 하지만 기독교에서 보면 모두 하나님의 자리를 대신 차지하고 앉은 우상일 뿐이다. 인간이 죄를 지어 하나님이 떠난 빈자리를 인간의 욕심으로 채워 우상으로 섬기기 위해 건설한 것이 도시이다.

창세기 원죄 사건 – '저주'는 도시를 예언하고

언뜻 말이 안 되는 주장 같지만 성경의 창세기는 이런 내용을 기록하고 있다. 성경에 나오는 최초의 도시는 가인이 건설한 에녹이다. 에녹은 하루아침에 건설되지 않았다. "로마는 하루아침에 건설되지 않았다"와 같지만 내용은 반대이다. 에녹은 가인이 저지른 여러 겹의 죄의 산물로 건설되었다. 아담과 하와의 원죄까지 더해진다. 가인의 죄는 원죄를 이어받은 것이다. 에녹은 우연히 탄생한 것도, 갑자기 건설된 것도 아니다. 인간 죄의 필연적인 결과이다. 도시가 죄의 산물로 탄생할 수밖에 없는 필연성을 말한다. 에녹이 탄생한 이후도 마찬가지이다. 도시는 성경에 나오는 많은 죄가 벌어지는 공간이 될 수밖에 없는 필연성을 갖는다. 인간 죄의 역사와 쌓이고 죄와 함께 가는 필연성을 갖는다.

왜 그럴까. 하나님의 천지창조를 기준으로 보자. 원래 하나님의 천지창조 계획에 도시는 없었다. 하나님이 처음 인간에게 주신 생활환경은 에덴 낙원이었다. 따로 도시를 짓지 않고서도 영생을 누릴 수 있는 자연 상태의 환경이었다. 창세기의 에덴동산 관련 구절들을 보면 채집만으로도 생활이 가능했던 곳으로 추측할 수 있다. 유목 가치와도 맞닿는다. 하나님의 계획에 도시는 없었다. 하나님의 첫 번째 창조는 말씀으로 시작한다. 두 번째 창조는 우주 만물, 자연환경, 생명체 등 물리적 창조였다. 세 번째 창조는 영성을 가진 인간과 인간이 살아갈 낙원의 창조였다. 하나님의 창조는 여기에서 끝난다. 아직 도시가 없다. '창세기 천지창조 편에서 도시는 태어나지 말았어야 할 공간이었다'라고까지 말하면 너무 심한 것일까.

그런데 도시는 태어났고 건설되었다. 그렇다면 성경에서 도시는 어떻게 태어났을까. 두 가지 사건의 결과이다. 하나는 아담과 하와의 원죄 사건이고, 또 하나는 가인의 살인 사건이다. 원죄는 도시의 탄생을 불길하게 예언한다. 가인의 살인죄는 도시 건설을 직접 감행한다. 두 사건은 하나로 연결된다. 시기적으로 보면 원죄와 추방 사건 바로 뒤를 이어서 가인의 살인 사건이 벌어진다. 기독교적으로 보면 인류 태초의 죄, 원죄 바로 다음의 두 번째 죄가 가인의 살인죄이다. 두 사건은 하나로 연결되면서 도시를 탄생시킨다. 인류의 가장 무거운 죄 두 가지가 연달아 일어난 끝에 인간이 하나님께 반항하면서 자기 혼자 살겠다고 건설한 것이 도시인 것이다.

원죄 사건부터 보자. 원죄를 기록한 구절에 '도시'라는 단어는 직접 나오지 않는다. 아직 도시도 실제 건설되지 않았다. 그러나 '추방' 사건에서 도시의 탄생을 예견할 수 있다. 아담과 하와는 원죄의 징벌

로 에덴동산에서 추방을 당한다. 창세기 3장 23절을 보자. "여호와 하나님이 에덴 동산에서 그를 내보내어 그의 근원이 된 땅을 갈게 하시니라"라고 했다. 이른바 에덴동산 추방 사건인데, 추방 이후 살 곳에 대해 '그의 근원이 된 땅을 갈게'라고 했다. 3장 17~19절에 나오는 "땅은 너로 말미암아 저주를 받고 너는 네 평생에 수고하여야", "네가 먹을 것은 밭의 채소인즉", "흙으로 돌아갈 때까지 얼굴에 땀을 흘려야 먹을 것을 먹으리니 네가 그것에서 취함을 입었음이라" 등도 같은 맥락이다.

여기까지만 보면 도시의 탄생과는 연관이 없어 보인다. 3장의 마지막 24절이 관건이다. "이같이 하나님이 그 사람을 쫓아내시고 에덴 동산 동쪽에 그룹들과 두루 도는 불 칼을 두어 생명 나무의 길을 지키게 하시니라"라고 했다. 아담이 원죄를 지은 상태에서 생명 나무를 먹게 되면 큰일이라 생각하시고 이를 지키기 위해 철저하게 방범하셨음을 나타낸다. 아담이 돌아갈 가능성을 봉쇄한 것이다. 돌아갈 곳이 없어진 인간은 하나님의 뜻에 따라 광야에서 유목 가치를 좇아 살아야 했다. 문제는 인간이 죄를 안은 상태였다는 데 있다. 하나님의 지시를 따르지 못했다. 스스로 자신을 지킬 곳을 건설한 것이 도시였다.

'에덴동산 동쪽'이라는 말도 같은 의미이다. 성경에서 동쪽은 상반되는 두 가지 의미가 있다. 하나는 떠남, 유리, 방황, 영원에 대한 헛된 추구 등의 부정적 의미이다. 또 하나는 하나님의 부르심에 복종할 때에 취하는 길이라는 긍정적 의미이다. 실낙원에서 추방된 아담이 거주한 '에덴의 동쪽'은 전자에 해당된다. 본향인 에덴을 떠나니 채울 수 없는 불안과 두려움이 일어난다. 인간은 그 자리를 욕망과 자

기 우상으로 채운다. 광야에서 땅만 갈며 유목 가치를 지키며 살 수 없음을 말한다. 이럴 때 인간이 하는 짓은 결국 자신만의 가치로 왕국을 건설하는 것이다. 욕망과 자기 우상을 지키고 키우기 위해서이다. 그래야만 불안이 사라지고 두려움에서 벗어날 수 있다고 잘못 믿기 때문이다. 이것이 결국 도시가 되는 것이다. 추방 사건은 도시 탄생에 대한 불길한 예언을 담고 있다.

이상의 내용을 하나님의 관점에서 보면 이른바 '저주'가 된다. 창세기 3장 14~24절은 하나님이 아담과 하와를 에덴에서 추방하면서 이들을 야단치신 구절이다. 대단한 진노이다. 기독교에서는 보통 이 구절에 대해 '저주'라는 말을 쓴다. 창세기에도 3장 14절과 17절에 직접 '저주'라는 말이 나온다. 저주는 하나님이 내리시기도 하고 인간끼리 주고받기도 한다. 단순한 야단을 넘어섰다. '사랑의 하나님'의 입에서 나온 말이라고 믿고 싶지 않을 정도이다. 두꺼운 성경책을 한 장만 넘기면 곧바로 '저주'라는 단어가 나온다. 그래서 성경 학자들은 성경은 '저주'로 시작되었다고들 말한다. 물론 하나님의 성격이 잔인하다는 뜻이 아니다. '저주'의 본질은 인간의 '죄'이다. 성경은 시작하자마자 인간의 죄가 등장한다는 뜻이다.

창세기의 이 부분만 그런 것이 아니다. 하나님의 '저주'는 '분노'와 '징벌'과 세트를 이루어 성경 전체에 걸쳐 끊임없이 반복된다. 구약성서가 특히 심하다. 그런데 '분노-저주-징벌'의 3종 세트가 가장 많이 집중되는 대상이 바로 도시이다. 성경에는 수백 개의 도시가 나온다. 그 각종 고유명사들은 '분노-저주-징벌'과 관련된 살벌한 단어들이 가장 많이 등장하는 대상이다. "맹렬히 노하는 날에 하늘을 진동시키며 땅을 흔들어"라는 종류의 말들이 성경에 수도 없이 등장한다.

이것을 어떻게 해석해야 할까. 혹자는 여호와가 전쟁신이어서 그렇다고 한다. 혹자는 현실 기독교가 세계사 속에서 저지른 죄악과 연관시켜 기독교가 원래 폭력적인 종교라서 그렇다고 한다. 모두 기독교의 근본적인 문제점과 한계를 지적하는 증거로 이용한다. 하지만 이런 비판적 시각들은 성경 전체를 파악하지 못하고 '분노-저주-징벌'이 등장하는 구절만 봤기 때문에 나오는 것들이다. 기독교는 포괄적이고 복합적인 종교이다. 성경에는 수많은 상반되는 내용들이 충돌한다. 교리와 가치의 층위에 따라 가려서 해석해야 한다.

도시를 향한 하나님의 '분노-저주-징벌'도 마찬가지이다. 이것보다 더 높은 층위의 교리가 있다. 바로 '죄'이다. 인간이 저지른 원죄가 그만큼 크고 심각하다는 것을 상징적으로 표현한 수사학이다. 도시도 마찬가지이다. 하나님이 가장 심하게 노한 대상이기 때문인데, 이는 그만큼 도시가 기독교적으로 볼 때 죄와 불순종과 불경으로 가득 찬 곳이라는 뜻이다. 어떤 면에서는 매우 쉬운 이야기이다. 인간 자체가 죄 덩어리인데, 그런 인간들이 수만, 수십만, 수백만 모인 곳이 도시이다. 무슨 복잡한 설명이 더 필요한가. 인간에게 '용서-긍휼-구원'만 베풀기에 도시는 위험한 곳이다. 이것을 베풀기 전에 인간들이 도시의 위험성을 깨닫고 정신을 차려야 구원의 길이 열린다는 계시이다. 이 사실을 깨닫지 못하고 도시의 가치에 휩쓸려 살다 보면 구원의 기준에 이르지 못할 것이라는 경고의 계시이다. 따라서 도시를 향한 하나님의 '분노-저주-징벌'은 단순히 하나님이 화를 잘 내는 존재라서 그런 것이 아니다. 그 끝은 '용서-긍휼-구원', 즉 사랑을 향한다. 사랑을 더 실천하시기 위해서 인간을 각성시키고 옳은 길로 인도하시는 가르침이다.

어쨌든 도시는 죄의 필연성을 가지며 그 위에서 탄생했다. 필연성은 원죄 이후 분노하신 하나님의 '저주'에 압축되어 있다. 도시는 하나님의 저주를 받아 두려움에 몰린 인간이 하나님으로부터 완전히 유리되는 죄를 범한 뒤 스스로를 보호하기 위해 건설한 것이다. 하나님은 이런 죄의 집합체에 대해서 전쟁을 선포하신다. 선전포고이기 때문에 이렇게 험하고 무서운 말들이 난무한다.

하지만 이는 성스러운 전쟁 곧 성전(聖戰)이요, 영적 전쟁이다. 공의의 전쟁이다. 성경 역사 전체가 인간의 끝없는 죄와 하나님의 포기하시지 않는 구원 사이의 숨 막히는 공방전이자 영적 전쟁임을 계시하고 선포하신 것이다. 어떤 면에서는 이후 성경에서 광야와 도시가 자주 등장할 것을 예견한 것이기도 하다. 그것도 인간의 죄가 응축되어 쌓인 공간, 인간이 죄를 저지르는 활동 공간으로 말이다.

가인의 에녹 건설(1) – 죄의 오묘한 심리적 증폭 과정

이미 지금까지 에녹의 기독교적 배경에 대해서 이야기했다. 이제부터는 에녹이 건설된 과정을 직접 살펴보자. 하나님의 저주는 가인의 에녹 건설로 현실화된다. '성경 최초의 도시 에녹'과 '인류 최초의 도시 건축가 가인'이라는 타이틀은 결코 자랑스러운 것이 아니다. 죄가 예고한 필연적 사건의 주인공이 되었을 뿐이다. 가인의 의지로만 벌어진 일이 아닐 수도 있다. 거대한 죄의 힘이 흘러내려 왔고 가인은 단지 그 자리에 있다가 대리인이 된 것일 수도 있다. 그만큼 하나님의 저주에서 에녹의 건설로 이어지는 창세기의 3~4장 부분은 단어 하나하나에 여러 가지 기독교적 의미와 교리들이 함축되어 있다.

창세기 4장 1~24절은 가인 부분이다. 한 번 나뉘는데, 앞부분

1~15절은 가인이 아벨을 죽이게 된 과정과 살인 이후 도망 나온 내용이고, 뒷부분 16~24절은 도망 나와서 에녹을 건설하고 자손을 낳아 대를 형성한 내용이다. '가인의 왕국'이라는 별명으로 부를 수 있다. 길지 않은 24절의 말씀 속에 인류 문명 탄생의 본질과 의미가 압축적으로 담겨 있다. 이 과정에서 도시 문명과 가부장적 전제국가가 탄생한다. 평이한 문체와 짧은 길이로 사실만을 기록한 것처럼 보이지만 속뜻은 매우 깊어서 단어 하나하나, 문장 구절마다 기독교에서 보는 도시의 속성과 의미를 담고 있다. 아무렇지 않게 일반 문장처럼 기록한 단어 하나하나에 엄청난 기독교 교리와 사상이 담겨 있는 것이 성경의 독특함과 위대함인데, 창세기 4장의 가인 부분이 특히 그러하다. 에녹 건설은 단순한 일회성 사건이 아니다. 인간의 죄가 점점 심해지는 오묘한 심리적 증폭 과정이며 이것이 군집으로 모여 자기 우상화로 나타난 결정판이다. 이것을 다 모으면 도시의 출발점이 된다.

　도시 속성에 대한 암시는 앞에 나왔던 2~6절에 이미 등장한다. 앞에서는 이 부분을 유목 가치와 관련해서 인용했는데 여기에서는 도시 속성을 암시하는 구절이 된다. 2절의 "가인은 농사하는 자였더라", 3절의 "가인은 땅의 소산으로 제물을 삼아 여호와께 드렸고", 5절의 "가인과 그의 제물은 받지 아니하신지라 가인이 몹시 분하여 안색이 변하니"가 핵심 내용이다. 이 짧은 몇 마디 속에 이미 다음과 같은 일곱 가지 내용이 들어 있다.

　첫째, 아담이 에덴동산에서 추방당하면서 들었던 '저주'의 내용인 3장 17절과 23절의 "평생 땅을 가는 수고"를 가인이 물려받은 것이다. 둘째, 탐욕의 원죄가 대물림되면서 농업 문명의 정착 가치로 커

졌으며 가인이 이를 대표한다. 셋째, 이 정착 가치가 앞으로 가인이 건설할 도시 문명의 근간이 됨을 예고한다. 넷째, 여호와께서 정착 가치의 산물인 가인의 제물을 받지 않으셨다. 이는 도시가 하나님의 창조 리스트에 없었던 것과 같은 맥락이다. 다섯째, 이에 가인이 시기하고 분노한다. 정착 가치가 인간을 경쟁과 우월의 욕구로 몰아 시기와 분노를 일으킨다는 뜻이다. 더 많이 거두고, 더 많이 쌓으려다 보니 초래된 당연한 결과이다. 여섯째, 결국 '먹을 만큼만'이라는 유목 가치를 거스른다. 일곱째, 가인의 분노는 '자기 절대화'라는 또 다른 큰 죄를 의미한다. 내가 마련한 제물이 하나님의 관점에서 옳은 것인지 생각하지 않고, 내가 마련한 것이기 때문에 무조건 좋고 옳은 것이라 단정 지은 것이다. 성경에서 매우 심각하게 경고하는 '주어가 나'인 상황이다. 하나님이 당연히 기쁘게 받아주실 것이라 단정 짓고, 그렇게 되지 않자 분노한 것이다.

7절은 중요한 분기점이다. "네가 선을 행하면 어찌 낯을 들지 못하겠느냐 선을 행하지 아니하면 죄가 문에 엎드려 있느니라 죄가 너를 원하나 너는 죄를 다스릴지니라"라고 했다. "죄가 문에 엎드려 있느니라"가 핵심이다. 문에 엎드린 죄는 앞에서 가인이 저지른 '자기 절대화'를 의미한다. 하나님은 이 죄가 인간을 휘감고 지배해서 자기 우상화로 커질 것이며, 이후 인류 역사를 죄의 역사로 물들일 것을 예견하시고 이를 다스릴 것을 명하신다. 이때 "문에 엎드려"는 아직 실낱같은 희망이 있음을 뜻한다. 아직 문지방을 넘지 않았기 때문이다. 그 희망은 죄를 깨닫고 회개해서 용서를 받아 에덴동산으로 귀가하는 것이다. 지금까지 진행된 필름을 거꾸로 되돌리는 것이다.

8절과 9절은 인류가 죄에 굴복한 가슴 아픈 현실 역사를 기록한다.

"… 가인이 그의 아우 아벨을 쳐죽이니라 여호와께서 가인에게 이르시되 네 아우 아벨이 어디 있느냐 그가 이르되 내가 알지 못하나이다 내가 내 아우를 지키는 자니이까"라고 했다. 결국 문에 엎드린 죄를 다스리지 못하고 죄에 사로잡혀 걷잡을 수 없는 더 큰 죄를 연달아 저지르게 된다. 죄는 결국 문지방을 넘고 말았다. 8절은 유명한 가인의 아벨 살인 사건이다. 여기서 끝나지 않는다. 9절은 거짓말과 도리어 여호와께 화를 내는 또 다른 두 가지 큰 죄를 말한다. '살인-거짓말-여호와께 화냄'의 세 가지 죄는 가인이 하나님에게서 유리되는 과정을 보여준다. 모두 '자기 절대화'의 죄가 낳은 산물이기도 하다. 세상을 나 중심으로 재편했기 때문에 지배 욕구가 생기고 이는 갈등과 폭력을 낳으며 끝내 살인으로 귀결된다. 이미 4장 9절까지만으로도 인간 세상을 지배하는 죄의 구도를 압축적으로 풀어냈다.

　10~12절에서는 가인의 죄를 징벌하시고 이것으로부터 가인이 또 다른 죄를 짓게 될 것을 예언하신다. "이르시되 네가 무엇을 하였느냐 네 아우의 핏소리가 땅에서부터 내게 호소하느니라 땅이 그 입을 벌려 네 손에서부터 네 아우의 피를 받았은즉 네가 땅에서 저주를 받으리니 네가 밭을 갈아도 땅이 다시는 그 효력을 네게 주지 아니할 것이요 너는 땅에서 피하며 유리하는 자가 되리라." 우선 '피-땅-저주'의 세 단어로 죗값을 내리신다. '죄로 물든 광야' 개념이다. "밭을 갈아도 땅이 다시는 그 효력을 네게 주지 아니할 것"이라 했다. 여기서 끝이 아니다. 바로 뒤이어 '유리'라는 단어가 나온다. 아직 하나님과 유리된 것이 아니다. 그 전에 먼저 '땅에서 유리'된다고 했다. 이는 도시의 탄생을 예견한 것이다. 저주로 물든 땅에서조차 살지 못하게 되자 그 피난처로 도시를 지어 자기 살 길을 강구할 것을 예견하

신 것이다.

13~15절은 또 다른 중요한 분기점이다. "… 내 죄벌이 지기가 너무 무거우니이다… 내가 주의 낯을 뵈옵지 못하리니 내가 땅에서 피하며 유리하는 자가 될지라 무릇 나를 만나는 자마다 나를 죽이겠나이다 여호와께서 그에게 이르시되 그렇지 아니하다 가인을 죽이는 자는 벌을 칠 배나 받으리라 하시고 가인에게 표를 주사 그를 만나는 모든 사람에게서 죽임을 면하게 하시니라."

이 세 구절 속에는 인간의 죄와 관련된 소중한 기독교적 시각이 담겨 있다. 우선 인간이 죄를 지으면 양심의 가책을 느껴 두려움에 떨게 된다. 문제는 그 다음이다. 죄와 두려움 때문에 오히려 하나님에게서 '유리'되는 것이다. 가인은 여호와가 말한 '땅에서 유리'를 반복해서 말하며 '주의 낯을 뵈옵지 못하리니 유리하는 죄가 될지라'고 했다. 두려움이 창피함, 자책, 자기 방어 등을 낳으며 하나님을 피해 버리는 것이다.

이는 원죄를 지은 아담이 숨어 버린 데에서 이미 나타났던 현상이다. 하지만 아담보다 더 심해졌다. 창세기 3장 8절에서는 "여호와 하나님의 낯을 피하여 동산 나무 사이에 숨은지라", 10절에서는 "내가… 두려워하며 숨었나이다"라고 했다. 아담과 가인 모두 하나님의 낯을 피하는 점에서 같다. 죄를 지으면 하나님을 떳떳이 마주할 수 없게 되는 것이 죄의 속성이기 때문이다. 하지만 가인에게 오면 죄는 더 커진다. 아담은 숨었다가 바로 추방을 당했지만, 가인은 숨은 뒤 하나님으로부터 유리했다. 하나님이 추방하기 전에 스스로 유리한 것이다. 아담이 당한 '추방'은 그의 장남 가인에 와서 '유리'로 심화되었다.

다음으로 인간의 죄에 대한 하나님의 대응이다. 두 단계이다. 첫째, 인간끼리 서로 복수하며 복수가 복수를 낳는 악순환을 차단하신다. 가인에게 복수를 하면 하나님이 칠 배로 갚을 것이라 했고 표를 주어 인간에게 복수를 당하지 않게 하셨다. 가인의 살인죄 자체를 용서하신 것은 아니지만, 인간끼리 피의 복수를 주고받는 악순환은 죄만 키울 것임을 경고하신 것이다. 둘째, 가인의 죄에 대해서는 회개를 통해 믿음을 회복할 기회를 주셨다. 바로 이 표의 효능을 믿고 하나님의 품 안에 머물면 되는 것이다. 그러면 하나님은 용서와 긍휼을 내리시고 구원해 주실 것이다.

가인의 에녹 건설(2) = 네 번의 유리+정착 가치의 심화+자기 절대화

16절부터는 가인이 돌아오지 못할 강을 건넌다. 안타깝게도 '에녹 건설'은 이 부분에 속한다. 16~17절은 드디어 성경 최초, 인류 최초의 도시 에녹의 탄생을 기록한다. "가인이 여호와 앞을 떠나서 에덴 동쪽 놋 땅에 거주하더니 아내와 동침하매 그가 임신하여 에녹을 낳은지라 가인이 성을 쌓고 그의 아들의 이름으로 성을 이름하여 에녹이라 하니라."

이 짧은 두 절 역시 많은 해석이 가능하다. 우선 문투와 길이를 보자. 성경 최초, 인류 최초의 도시가 탄생하는 순간을 기록한 것치고는 너무 덤덤하며 길이도 짧다. 압축적, 사실적 리포트에 가깝다. 하지만 단어 하나하나는 그렇지 않다. 인류 문명과 도시국가의 본질을 꿰뚫는 혜안으로 가득 차 있다. 하나하나씩 보자.

가장 먼저 나오는 말이 '여호와의 앞을 떠나서'이다. 앞에 나온 두 번의 '유리'가 고착화되었다. 또한 바로 앞 15절에서 여호와가 용서

와 회개의 단서로 주신 표를 가인이 믿지 못했다는 뜻이기도 하다. 하나님이 주신 구원의 기회를 뿌리친 불신앙과 불순종의 절정인 것이다. 긍휼과 구원의 증거로 주신 표를 믿지 못하고 스스로 유리되는 길을 택했다. 하늘 무서운 줄 모르고 자기 자신만을 믿으며 오히려 떳떳하게 구는 죄인된 우리의 모습이다. 다음으로 '에덴 동쪽 놋 땅'이 나온다. 영화 제목으로도 유명한 '에덴의 동쪽'이 '본향으로부터의 영원한 떠남'이라는 의미가 있다는 것은 앞에서 살펴보았다.

이제 본향 에덴은 영영 돌아가지 못할 곳이 되었다. 아담이 깊이 속죄하고 회개했더라면 에덴의 문이 다시 열릴 수도 있었을 것이다. 하지만 아담의 원죄는 가인으로 이어져 하나님으로부터의 유리는 깊어만 갔다. 에덴에서의 추방이 첫 번째 유리요, 가인에 와서 살인죄를 끼고 세 번의 유리가 연달아 일어났다. '하나님의 경고성 예언-가인의 확언-가인의 실천'의 세 번이다. 인간이 죄를 지으면서 하나님에게서 떨어져 나오는 과정이기도 하다. 하나님의 걱정 가득한 경고가 있지만, 인간은 이를 듣지 못하고 마음속으로 하나님을 미워하며 죄를 모의한다. 그리고 실천한다. 이제 너무 많이 와 버렸다. 에녹 건설은 네 번의 유리의 결과로 나타난 것이다.

그래서일까. 단순하게 성읍 하나 짓는 것으로 끝나지 않는다. 인류 문명의 여러 본성이 따라붙는다. 에녹 건설을 앞뒤로 포위하고 있는 문장이 의미심장하다. "성을 쌓고" 앞에 먼저 나오는 것이 "아내와 동침해서 장남 에녹을 낳은" 사건이다. 뒤에는 "아들의 이름으로 성을 이름하여"라고 했다. 이것은 무슨 뜻일까. 장남의 이름은 종족 보존과 가문 형성을 말한다. 생명을 후손에게 전수해서 종족 보존을 통해 영원한 삶을 되찾고자 하는 갈망이다. 가문은 이런 갈망에 여러

겹 사회적 안전망을 쳐서 공고히 한 것이다. 이것이 성읍의 이름과 같다는 것은 종족 번성과 가문 형성이 도시의 건설과 짝을 이루어 함께 일어났다는 뜻이다. 둘을 합하면 생명과 물리적 방어막이라는 두 방향으로 영원을 추구한 것이 된다.

현실 세계에서는 너무나 당연한 인간의 존재 조건이요, 인류 문명의 기본 조건이다. 그런데 기독교에서는 이것을 죄의 산물로 본다. 왜 그럴까. 우선 정착 가치의 심화를 뜻한다. 더 많은 곡식을 거두어 쌓기 위해서는 혼자나 소수의 힘으로는 부족하다. 하나님이 원하시는 나그네의 삶으로는 안 된다. 한곳에 엉덩이 깔고 앉아 핏줄을 낳아 가문을 이루어 힘을 합쳐 창고를 가득 채워야 한다. 도시는 이런 일련의 정착 가치를 대표하며 상징한다. 다음으로 자기 절대화의 심화를 뜻하는 것이기도 하다. 사람, 그것도 내 핏줄의 숫자와 견고한 방어막을 절대화한 것이다. 내가 중심이 되어 자식도 낳고, 도시도 쌓아 세상을 지배하고 이끌겠다는 뜻이다. 결국 하나님께 맞서는 '나만의 왕국'이라는 비극으로 치닫는다.

정착 가치와 자기 절대화라는 두 가지 죄가 하나로 합해진 결과가 도시라는 뜻이다. 네 번의 유리 끝에 나온 결과이다. 따라서 '네 번의 유리-정착 가치의 심화-자기 절대화'의 세 가지 죄가 모인 것이 된다. 이미 그 앞에 다른 종류의 많은 죄가 있었다. 모두 모으기가 벅찰 정도이다. 기독교적으로 대표성이 높은 교리 개념어 중심으로 요약하면 이 세 가지 죄가 모인 것이 도시이다. 지금까지의 짧은 문장 속에 참 많은 내용이 쌓였다. 죄를 지었고, 땅의 저주가 있었고, 유리했다. 그 결과 공포에 사로잡혀 스스로 에녹 성을 쌓았다. 이것이 인간 문명, 도시 문명, 도시국가의 시작인 것이다. 인간 문명과 도시는 인

간이 허무와 죽음의 공포에 사로잡혀 스스로를 구원하기 위해 시작한 것이다.

18절부터는 에녹이 가문을 이루며 도시 문명을 꾸려 가는 내용이다. 도시 문명의 여러 가지 세속적, 부정적 속성이 나온다. 18절에서는 가인 이후 '에녹-이랏-므후야엘-므드사엘-라멕'을 거치면서 아담 이후 7대손의 족보가 나온다. 인류 문명이 도시 속에서 가문 족보를 중심으로 형성되어 갔음을 말한다. 19절은 더 기가 막힌다. "라멕이 두 아내를 맞이하였으니"라고 했다. 가부장제 아래에서의 일부다처제를 말한다. 남자가 권력을 쥐게 되었기 때문에 가능해진 것이다. 도시를 쌓고 살아오면서 남성 중심의 가부장제가 정착했음을 기록한다.

성경에서 가부장제는 도시 문명의 부정적 속성 가운데 하나이다. 남성의 폭력성과 합해져서 여성을 성적으로 범하는 음행의 죄로 이어지기 때문이다. 창세기 4장 19절의 '두 아내'는 6장 1~2절의 "… 그들에게서 딸들이 나니 하나님의 아들들이 사람의 딸들의 아름다움을 보고 자기들이 좋아하는 모든 여자를 아내로 삼는지라"로 이어진다. 노아의 방주가 시작되는 부분이다. 하나님께서 대홍수를 일으켜 인간을 포함한 이 땅 위의 모든 생명을 쓸어버리시는 내용인데, 이를 행하기 전에 그 이유를 밝히신 구절이다. 하나님의 아들들조차 여색에 빠져 음행을 저지른 것이다.

이어 6장 4절에서는 이런 음행이 도시국가의 산물임을 은유적으로 말한다. "… 하나님의 아들들이 사람의 딸들에게로 들어와 자식을 낳았으니 그들은 용사라 고대에 명성이 있는 사람들이었더라"라고 했다. 성경에서 '용사, 고대에 명성이 있는 사람들' 등은 하나님에게

맞서 도시국가를 이룬 고대 근동 지방의 장군이나 왕 같은 정치 권력
자를 지칭한다. 이들은 강력한 대형 도시를 발판으로 무력을 휘둘러
물질을 모으고 여성을 취했다.

4장 20~22절은 라멕 이후에 도시 문명이 발전하고 정착해 가는
과정이다. 아다의 아들 야발은 장막에 거주하며 가축을 치는 자의 조
상이 되었고, 야발의 아우 유발은 수금과 퉁소를 잡는 모든 자의 조
상이 되었으며, 씰라의 아들 두발가인은 구리와 쇠로 만든 여러 가지
기구를 만드는 자였다고 했다. 이는 세 가지 문명 형태를 말한다. 첫
번째는 여전히 여호와의 유목 가치를 따른다. 두 번째는 인간의 예술
행위를 상징하고, 세 번째는 도구와 기술을 상징한다.

드디어 마무리 부분이다. 23~24절은 말한다. 기가 막힌 내용으로
끝을 맺는다. "라멕이 아내들에게 이르되 아다와 씰라여 내 목소리
를 들으라… 내 말을 들으라 나의 상처로 말미암아 내가 사람을 죽였
고… 가인을 위하여는 벌이 칠 배일진대 라멕을 위하여는 벌이 칠십
칠 배이리로다 하였더라." 성경 학자들은 이 두 구절을 흔히 라멕이
칼춤을 추며 노래하는 구절이라고 부른다. 여러 의미가 담겨 있다.

우선 자신이 칼로 사람을 죽인 것을 이야기한다. 단순한 개인 살인
일 수도 있고 전쟁을 상징하는 것일 수도 있는데, 결론은 '무력'이다.
다음으로 두 아내를 앞에 두고 했다. 둘을 합하면 도시에서 남성 중
심의 무력이 권력의 중심에 자리 잡았다는 뜻이다. 앞의 가문 족보와
일부다처제와 합하면 도시국가가 가국일체(家國一體)의 가부장적 전
제국가로 귀결되었다는 뜻이다. 도시 권력은 인간의 칼과 무력에 의
존할 수밖에 없는 운명이다. 자기 절대화는 어쩔 수 없이 무력으로
귀결되는 인간 죄의 슬픈 속성을 말한다. 절대적인 자기들이 서로 충

돌하면 무력으로 결판을 낼 수밖에 없기 때문이다.

라멕이 칼춤을 추며 내뱉는 노래 구절은 무력의 끝이 무엇인지 명확히 말해 준다. 살인에 대해 인간끼리 벌하는 복수를 말하는데 그 경중이 가인이 두려워했던 보복의 무려 약 10배에 해당된다. 가인에게 인간이 가하는 복수의 벌은 칠 배인데, 라멕 자신이 행할 복수 혹은 자신에게 행해질 복수는 칠십칠 배가 된다고 한 것이다. 인간끼리 주고받는 복수는 한 번 오가면 약 10배로 뛴다는 뜻이다. 가인의 칠 배 보복의 두려움은 인간의 인식 범위 내에 들어오지만, 라멕의 칠십칠 배는 이 범위를 넘어선다. 인간이 감내하고 다스릴 범위를 넘어선 숫자이다. 왜 죽이는지도 모른 채 내 나라와 가족의 복수라는 이름 아래 무의식적으로 행하는 대량 살상의 핑퐁게임을 말한다. 하나님을 빼버리고 인간끼리 행하는 단죄와 징벌은 분노와 미움이 뒤섞인 복수이며 이는 결국 피의 악순환에 다름 아니다.

칠 배와 칠십칠 배는 신약 성서 마태복음 18장 21~22절에서 오면 예수께서 거꾸로 용서를 말씀하시는 데에 그대로 사용된다. "그 때에 베드로가 나아와 이르되 주여 형제가 내게 죄를 범하면 몇 번이나 용서하여 주리이까 일곱 번까지 하오리이까 예수께서 이르시되 네게 이르노니 일곱 번뿐 아니라 일곱 번을 일흔 번까지라도 할지니라" 라고 했다. 베드로의 '일곱 번'은 가인의 역수이다. 물론 일곱 번의 용서도 초인적인 것이긴 하지만 그럼에도 인간의 머릿속에서 생각할 수 있는 용서이다. 마치 가인에 대한 복수가 그러했던 것처럼 말이다.

예수의 '일곱 번을 일흔 번까지'는 라멕의 역수이다. 인간의 인식을 넘어선 초월적 용서이다. 마찬가지로 라멕의 복수가 그러했던 것

처럼 말이다. 물론 이 숫자는 라틴어 원문 해석에 따라 77번이 될 수도 있고 490번이 될 수도 있으나, 핵심은 '끝까지' 용서하라는 말이다. 인간의 죄로 건설한 도시 속에서 벌어지는 일은 끝까지 서로 복수하는 일이며, 예수는 인간을 여기에서 구원하기 위해 끝까지 용서하러 오셨다는 뜻이다.

용서의 정신은 그 유명한 '오른뺨, 왼뺨'으로 이어진다. 예수는 누가복음 6장 28~30절에서 애타게 말한다. "너희를 저주하는 자를 위하여 축복하며… 너의 이 뺨을 치는 자에게 저 뺨도 돌려대며… 네게 구하는 자에게 주며…"라고 했다.

이상을 다 합하면 도시 문명의 슬픈 운명이 된다. 인간이 세운 국가의 기원을 말하는 것이기도 하다. 라멕의 칼춤은 자랑일 수도 있고 죄책일 수도 있으나 어쨌든 도시국가의 엔딩은 해피 엔딩이 되지 못했다. 당연하다. 죄로 쌓은 것이 에녹이요, 도시이기 때문이다. 인간들이 자신을 절대화해서 무력으로 치고받는 것으로 귀결되었다.

'실낙원-광야-도시' – 에녹의 일곱 가지 죄

이상은 성경 원문에 충실한 에녹 건설이었다. 이 내용을 기독교 교리에서 자주 사용하는 개념어 중심으로 간단히 다시 정리해 보자. 이는 기독교에서 보는 죄의 리스트, 특히 도시에 쌓인 죄의 리스트를 모은 것이기도 하다. 가인의 살인죄는 에덴동산의 원죄 바로 다음에 나오는 인류의 두 번째 죄이다. 도시로 귀결되는 공간 환경도 마찬가지이다. 실낙원에 의해 광야가 탄생한 바로 뒤를 이어 에녹 도시가 탄생한 것이다. 공간 환경을 중심으로 죄의 순서에 따라 '실낙원-광야-도시'의 순서가 탄생했다. 그리고 죄의 종류와 무게 또한 뒤로 갈

수록 크고 무거워진다. 아담과 하와의 죄는 선악과를 먹은 것, 그 원인을 남에게 미루며 핑계 댄 것, 숨어 버린 것 정도이다. 하지만 가인에 오면 죄는 쌓여 훨씬 다양하고 복잡해진다. 정착 가치, 자기 절대화, 시기, 경쟁, 분노, 폭력 등의 종합 세트로 발전한다. 이것을 일곱 가지 죄로 정리할 수 있다.

첫째, 불순종과 불신앙의 죄이다. 아담과 하와는 선악과를 먹지 말라는 하나님의 마지막 명령을 어긴 불순종을 범하며 원죄를 짓고 말았다. 이는 가인이 하나님의 표를 믿지 못하는 불신앙으로 심화되었다. 이후 가인은 두려움에 사로잡히고 도망 다니게 된다. 불신앙의 죄에 따른 각종 불안 증세를 보인 것이다. 죄 지은 자의 자기 찔림, 자신 없음, 자괴감, 스스로를 미워하는 마음, 숨고 떠나 버림 등이다. 가인으로 오면 죄는 더 커져 에덴으로 복귀할 가능성은 영영 사라진다. 평생 하나님의 현전하심을 그리워하며 불안 속에 살지만 결코 하나님을 만나지 못하는 삶이다.

둘째, 하나님으로부터 유리되는 죄이다. 아담은 에덴 낙원에서 유리되었다. 가인은 땅에서, 이어서 하나님에게 유리되었다. 이는 곧 나와 타인, 인간과 세상 사이의 관계를 깨뜨리는 결과로 나타난다. 가인은 세상이 복수할까 봐 믿지 못하고 도망자가 되어 세상과 유리된다. 하나님의 표를 믿지 못하는 불신앙은 결국 세상을 믿지 못하는 불신을 낳게 된다. 가인은 하나님의 보호로 죽임 당하는 복수를 면했지만 이미 영적으로 하나님을 떠난 것이다. 그리하여 사람들에게 죽임을 당할까봐 두려움에 잡혀 산다. 하나님은 가인을 해치는 자에게 칠 배의 벌을 약속하시지만, 가인의 6대손 라멕에 이르면 칠십칠 배의 복수를 마음먹게 되신다.

가인이 거주한 '놋 땅'이라는 단어도 같은 뜻이다. '놋'은 히브리어의 '유리'를 문자적으로 번역한 말이다. 방랑, 추방, 유랑 등과 비슷한 뜻이다. 놋 땅은 성경 이외에 현실 세계에서 실제로 발견되지 않기 때문에 가인의 징벌에 대한 상징적 의미로 붙여졌다는 것이 정설이다. 불신앙과 유리의 죄에 이어 가인이 제 발로 찾아 정착한 곳이 '유리된 땅'인 것이다.

셋째, 나그네의 삶이다. 놋 땅을 계속 이어 보자. 성경학자들은 '놋'의 또 다른 뜻을 '허무'라고 주장한다. 이는 물론 상징적, 해석적 뜻이다. 인간에게 유리와 허무는 결국 같은 뜻이기 때문이다. 하나님과 분리된 인간은 영적으로 허해진다. 애초에 하나님의 영이 가득 차게 창조된 인간이다. 여기에서 하나님의 영이 빠져나간 허무함은 말로는 설명이 안 되는 불안을 낳고, 인간은 이것을 자신의 힘으로 채워 보겠다며 평생 허구를 좇아 영원히 방황한다.

'종교적 노숙' 혹은 '종교적 집 없음' 개념이다. 이 땅에서 인간의 삶은 영원한 안식처를 잃고 방황하고 떠도는 나그네의 삶이다. 본향으로 돌아가고 싶지만 그럴 수 없다. 세속적 해결은 보금자리를 꾸미고, 보금자리들을 모아 성벽을 쌓고 나라를 세워 자신을 보호하는 것이다. 기독교에서는 이것을 일시적 해결일 뿐이라고 본다. 하나님의 품에 들어가 인간의 허한 영을 하나님의 영으로 채우는 것만이 영원한 안식처이다. 하지만 가인은 반대로 갔다. 집을 원하고 안정 욕구가 충족될 곳을 찾아 헤매지만 이런 곳에 도달할 수 없는 것이 가인의 삶이다. 왜냐하면 하나님의 품을 떠난 이 땅에는 그런 곳이 없기 때문이다. 이것이 유명한 포도나무 비유이다. 요한복음 15장 5~7절은 말한다. "나는 포도나무요 너희는 가지라 그가 내 안에, 내가 그

안에 거하면 사람이 열매를 많이 맺나니… 사람이 내 안에 거하지 아
니하면 가지처럼 밖에 버려져 마르나니….” 결국 가인이 찾아낸 땅
은 ‘유리된 땅’으로 사람이 살 수 없는 땅이었다. 하필 그곳에 에녹
도시를 지었지만 이것은 죄의 필연성을 말할 뿐, 안타까운 우연은 아
닌 것이다. 에녹이 본향을 밀어내면서 이 땅에서의 나그네 삶은 고착
되었다.

넷째, 내가 나를 지키겠다는 자기 절대화이다. 도시 탄생의 일차적
조건이자 물리적 조건이다. 다른 사람의 복수를 두려워한 가인이 스
스로를 지키겠다고 친 방어막이 에녹 도시이다. 인간이 스스로를 지
켜야 할 대상은 많다. 비바람, 더위, 추위, 습기, 광선, 이슬 등 나쁜
기후조건이나 야생동물로부터의 보호도 있겠지만 막아야 할 가장 큰
대상은 인간이다. 인간의 욕심, 경쟁심, 복수, 폭력 등으로부터 보호
하는 일이 가장 중요하다. 가인은 하나님의 표가 자신을 죄의 깊은
심연과 불순종 등의 여러 죄로부터 보호해 줄 것을 모른 채 자신만이
자신을 보호할 것이라 믿고 힘든 이생을 살아간다. 자신을 보호하는
것이 자기이므로 자기는 절대화된다.

다섯째, 자기 우상화의 죄이다. 자기 절대화는 결국 자기 우상화
로 귀결된다. 절대화와 우상화의 차이는 영적 힘의 유무이다. 절대화
에는 아직 영적 힘이 개입하지 않는다. 우상화부터 개입한다. 우상은
인간을 영적으로 지배하는 힘을 갖는다. 그래서 우리는 우상을 숭배
하게 된다. 하나님의 자리에 ‘나’를 넣는다. ‘나’는 라멕의 칼춤이 말
해 주듯 ‘나의 힘’, 즉 ‘무력’이다. 완력, 큰 목소리, 거짓 위세, 칼의
힘, 패거리의 힘, 권력, 돈의 힘 등 여러 가지이다. 나는 나의 이런 힘
을 영적으로 믿고 따르며 숭배한다.

　　가인의 자기 우상화는 도시의 자기 우상화로 이식된다. 스스로가 우상인 사람들이 모여서 세운 도시는 그 스스로가 영적 힘(물론 타락한)을 갖추며 또 하나의 우상이 된다. 내가 밀어낸 하나님 자리에 몇만 배 더 강하게 우리를 지배하는 도시 우상이 들어서서 요지부동이 된다. 우리는 도시를 단순물질의 집적으로 알지만, 성경에서 도시를 끼고 일어난 일은 도시도 영적인 힘(물론 타락한)을 갖는다고 끊임없이 말한다. 자기 스스로이건, 도시이건 우상화는 영원과 안식에 대한 목마름과 마음의 허함을 일시적으로 만족시키기 때문에 인간의 마음을 실체 없는 신기루로 인도한다.

　　여섯째, 인간이 창조주로 등극하는 죄이다. 인간은 하나님의 창조 리스트에 없던 도시를 건설함으로써 스스로 창조주의 반열에 등극했다. 그리고 우상을 내세워 또 하나의 타락한 영적 세계를 구축했다. 하나님의 창조 반대편에 또 하나의 창조 세트를 구축한 것이다. 인간의 손으로 세속 왕국을 건설하고 이것으로 인간이 스스로를 구원하겠다고 나선 것이다. 세속에서는 발전과 축복을 약속하는 문명 사건이지만 기독교에서는 반항 사건일 뿐이다. 인간에게서 구원을 구하게 되는 슬픈 절망을 약속할 뿐이다. 하나님을 기다려야 되는데 인간을 기다리는 것으로 변질된 것이다.

　　에녹이라는 이름도 같은 뜻이다. 에녹은 '사용의 개시 및 시작' 혹은 '개벽'이라는 뜻이다. 가인은 새 세계를 연 것이다. 에녹은 세속에서는 도시 문명과 현세 국가의 시작이지만, 기독교에서는 창세기 1장 1절의 하나님의 태초(reshith)에 맞서는 죄일 뿐이다. 에녹은 하나님의 천지창조에 대립되는 인간적 시작이며, 낙원 동산에 반대되는 실낙원의 개벽이며, 에덴에 반대되는 도시의 출현이다.

일곱째, 노동하는 인간이다. 가인은 살인자인 동시에 원초적 지혜를 가진 인간(homo proto sapiens)을 노동하는 인간(homo faber, 공작인)으로 변형시켰다. 이는 에녹의 후예들이 예술과 기술을 창조한 데에서 잘 드러난다. 도시를 쌓는 순간 인간 스스로 창조주가 되었다. 도시의 창조는 여러 창조를 낳았다. 도시를 유지하기 위해 예술과 기술을 창조했다. 누구도 인간의 창조 행위에 의문을 달지 않게 되었다. 예술과 기술은 도시를 번성시키고 인간 능력의 위대함을 드러내며 물질 풍요를 가져다주는 축복받은 행위로 여겨지게 되었다.

세속에서는 노동이 신성한 가치를 갖는다. 성경 역사도 이를 인정한다. 각자가 받은 소명과 사명을 견실절검(堅實節儉)하며 수행하는 범위에서는 기독교적으로도 신성하다. 마태복음 25장 14~30절의 유명한 '달란트의 일화'가 가르치듯, 게으름 피우지 않고 열심히 일하는 것을 신성하게 본다. 하지만 중요한 전제조건이 있다. '하나님께서 각 개인에게 주신 능력'의 범위 내에서이다. 이는 곧 '먹을 만큼 거두는' 유목 가치의 범위 내에서다. 이것이 소명이고 사명인 것이다. 이는 출애굽기 16장 23~29절의 안식일의 의미와도 맞닿아 있다.

그러나 창세기 가인 부분의 마지막 구절은 노동의 위험성을 경고한다. 가인과 에녹이 자손을 낳고 기술과 예술을 창조해서 노동하는 인간이 되었지만, 그 끝은 라맥이 추는 칼춤이 말해 주듯 살인, 즉 무력 경쟁을 예고한다. 성경이 정한 신성한 노동의 기준 범위를 넘어섰기 때문이다. 노동이 유목 가치의 범위를 넘어 정착 가치를 추구하기 때문이다. 탐욕을 벗어나지 못한 노동은 죄라는 뜻이다. 이미 하나님이 아담에게 내리신 저주인 창세기 3장의 '평생 땅을 가는 수고'에서

예견하신 내용이다. 죄로 타락한 인간은 정착 가치를 추구하게 되기 때문에 그의 노동은 '평생 땅을 가는 수고'가 되는 것이다.

인간이 창조한 예술과 기술의 위험성을 경고하는 기독교적 기준은 나훔과 요한계시록에서 반복된다. 나훔 2장 9절에서 "은을 노략하라 금을 노략하라 그 저축한 것이 무한하고 아름다운 기구가 풍부함이니라"라고 했다. 니느웨가 멸망하기 전에 제국의 위용을 자랑할 때의 물질적 풍요를 말하는 구절인데 "아름다운 기구가 풍부"하다고 했다. 칭찬하는 말이 아님을 알 수 있다. 은과 금 다음에 '노략'이라는 단어가 나오기 때문이다. 기구를 만든 목적이 침략 전쟁에서 승리해서 재물을 노략질하려는 것임을 알 수 있다.

요한계시록 18장 22절에서는 좀 더 긴 구절로 섬뜩하게 반복된다. 18장은 바벨론의 멸망을 경고, 또는 기록한 부분이다. 22절에서 "또 거문고 타는 자와 풍류하는 자와 퉁소 부는 자와 나팔 부는 자들의 소리가 결코 다시 네 안에서 들리지 아니하고 어떠한 세공업자든지 결코 다시 네 안에서 보이지 아니하고 또 맷돌 소리가 결코 다시 네 안에서 들리지 아니하고"라고 했다. 멸망당한 상태를 말하는 것이지만 동시에 멸망당한 원인을 말하는 것이기도 하다. 예술과 기술이 자칫 하나님이 정하신 가치 기준을 쉽게 넘어 멸망을 자초하는 죄가 될 수 있음을 경고하는 것이다. 앞에서 인간의 탐욕을 경고하는 말들이 연달아 나온 끝에 이 구절이 나오기 때문이다.

정착 가치를 추구하는 노동이 세속에서는 여전히 신성하다. 더 많은 부를 가져다주고 문명의 발전을 이끌기 때문이다. 하지만 경쟁과 고통과 부작용이 수반된다. 부작용의 끝은 살인과 복수의 악순환이다. 기독교에서는 부작용을 본다. 부작용을 죄로 단정한다. 그래서

기독교적으로 허용되는 대안으로 제시한 것이 앞의 신성한 노동이다. 하지만 도시에서는 신성한 노동이 지켜질 수 없다. 현실적으로도 지켜질 수 없으려니와 기독교적으로는 더더욱 지켜질 수 없다. 신성하여야만 하는 노동하는 인간이 도시 속에서는 영원히 불행한 존재로 남는다.

<div align="center">

7장

도시와 거민의 분리 문제
- 도시는 독립적 인격체이다

</div>

에녹 이후, 성경 속 도시의 다양한 모습

이상과 같이 성경 최초의 도시인 에녹은 인간 죄의 산물이었다. 에녹 이후 성경에는 수없이 많은 도시가 등장한다. 이름으로 기준해도 수 백 개의 도시 이름이 등장한다. 이것들 가운데 상당수는 우리가 아는 일반적 차원의 도시를 넘어서 기독교 교리를 상징적으로 대표한다. 가히 도시 열전이라고 할 수 있을 정도로 도시는 광야와 함께 성경 역사의 중심 배경 공간이다. 도시 이름의 종류와 숫자만 보면 광야보다 많을 것이다. 그 내용도 에녹에 함축된 죄의 개념을 포함해서 다양하다. 성경은 도시에 대해서 그 숫자만큼 다양한 사건을 기록하고 있다. 모든 도시는 도시가 겪었던 탄생과 멸망, 번성과 전쟁 등 각종 흥망성쇠의 사연들과 함께 기록되어 있다. 이런 사연들은 두 가지 의미를 갖는다. 하나는 그대로 고대 이스라엘과 아라비아 반도 일대의 역사이다. 또 하나는 기독교적 상징, 즉 하나님이 우리에게 가르쳐 주시는 말씀을 유형화한 상징 알레고리이자 수사학이다. 이 가운데 전자의 내용을 먼저 살펴보자.

성경에는 도시라는 단어도 자주 나오지만 성읍이라는 단어가 더 많이 사용된다. 성경에서 도시와 성읍은 같은 말로 보면 된다. 여기에서는 도시라는 단어를 쓰도록 하겠다. 도시는 일정한 지역이나 왕국, 국가의 중심지가 되는 군집 주거지, 혹은 성벽으로 둘러싸인 항구적인 주거지를 말한다. 방어를 위해 성벽으로 둘러싸인 것이 일반적 형태로 이를 성읍이라 불렀다. 지역 특성상 성벽이 없는 도시들도 있었는데 이를 고을, 마을, 부락 등으로 불렀다. 성경 곳곳에 성문에 대한 언급이 빈번하게 등장하는 것으로 보아 성읍이 성벽을 두르고 있었음을 알 수 있다. 이는 또한 대부분의 도시가 성읍이었음을 말해 준다.

성경에는 특별한 목적으로 건설한 도시가 등장하는데 '국고성'과 '병거성'이 대표적이다. 둘 모두 적의 침략에 대비할 목적으로 국경선 인근에 세우는, 말 그대로 '나라 창고 성채'이다. 비축하는 물품이 달랐는데 국고성은 군량미와 무기 등을, 병거성은 병마와 병거 등을 비축했다. 출애굽기 1장 11절의 "감독들을 그들 위에 세우고 그들에게 무거운 짐을 지워 괴롭게 하여 그들에게 바로를 위하여 국고성 비돔과 라암셋을 건축하게 하니라"와 열왕기상 9장 19절의 "자기에게 있는 모든 국고성과 병거성들과 마병의 성들을 건축하고 솔로몬이 또…"에서 알 수 있다.

성문은 도시의 관문이었으나 이외에도 여러 가지 중요한 통치 기능을 했다. 전쟁이 많던 시기여서 성벽과 성문 같은 도시의 방어 기능이 특히 중요해서 그런지 성경에는 이런 방어 시설의 구조, 시공방법, 길이, 높이, 성채 자체의 크기 등 물리적 측면에 대해서 언급하고 있다. 열왕기상에 많이 나와 있는 편인데, 이 내용은 이 책의 범위

를 벗어나므로 지면 관계상 생략하겠다.

성경 초기에는 도시마다 왕이 다스리는 도시국가 형태였다. 에녹도 여기에 해당된다고 볼 수 있으며, 칼춤을 추었던 아담의 7대손 라멕이 이곳의 왕이었다. 도시학에서 도시는 주요 기능이나 중심 시설에 따라 수도, 왕궁도시, 군영도시, 성채, 상업도시, 교역도시, 종교도시, 수도원도시, 대학도시, 주거도시, 산업도시 등 다양하게 분류되지만 성경의 도시들은 이런 식의 세분화된 분류는 불가능하다. 성경에 도시 종류를 언급한 부분은 민수기 13장 19절의 "그들이… 사는 성읍이 진영인지 산성인지와"가 대표적이다. 진영은 군영도시나 마병의 성이고, 산성은 언덕 위 성채를 말한다.

전쟁이 많던 시기였기 때문에 성경 시대의 도시는 대부분 성채나 마병의 성이었으며, 생산과 소비의 상업도시나 도시와 국가 사이의 물물교환과 거래를 위한 교역도시 등을 겸하기도 했다. 초기 도시국가 체제에서는 각 도시가 수도였으며 왕국 성립 이후에는 수도가 하나로 제한되었다. 왕국 시대의 수도는 왕궁도시인 경우가 대부분이었다. 앗수르 같은 대제국은 수도를 여러 번 옮기면서 대도시라 불릴 만한 도시들을 여럿 남겼고 각 수도는 중심부에 '신전-왕궁-바벨탑'으로 이루어지는 대규모 복합 단지를 갖추고 있었다.

성경 시대 때 도시들 사이의 구도 역시 지금처럼 중심 도시와 부속 도시로 나뉘었다. 앞에 나온 성읍이 중심 도시이고 여기에 고을이 부속되었다. 고을은 성읍의 인접한 농경 지역에 위치했고 성읍의 보호를 받거나 성읍에 소속되었다. 대적이 쳐들어오면 성 안으로 모두 피신하여 대적을 상대로 방어하며 무찔렀다. 여호수아 13장 23절이 이런 구도를 보여준다. "… 르우벤 자손의 기업으로 그 가족대로 받은

성읍들과 주변 마을들이니라"라고 했다.

　중요한 중심 도시는 '어머니 도시'라 불렸으며 이것이 이스라엘 왕국 내(內)일 경우 '여호와의 기업'이라고도 불렸다. 이 두 단어가 나오는 대표적인 곳은 사무엘하 20장 19절로 세바와 요압이 합심해서 성읍을 공격하는 장면이다. 이에 그 성읍에서 한 지혜로운 여인이 나와 요압 장군과 주고받는 말로 "나는 이스라엘의 화평하고 충성된 자 중 하나이거늘 당신이 이스라엘 가운데 어머니 같은 성을 멸하고자 하시는도다 어찌하여 당신이 여호와의 기업을 삼키고자 하시나이까 하니"라고 했다.

　어머니 도시는 물론 도시 구조로 보면 성읍이었을 것이며, 이것에 의존하는 소도시 또는 고을은 '딸'로 불리기도 했다. 민수기 21장 25절이 대표적인 구절로, "이스라엘이 이같이 그 모든 성읍을 빼앗고 그 아모리인의 모든 성읍 헤스본과 그 모든 촌락에 거주하였으니"라고 했다. '딸'이란 단어가 안 나오는데 여기에서 '모든 성읍'으로 번역된 단어가 원문에는 '딸들'이라고 되어 있다. '딸들'이라고 했을 경우 자녀라는 의미로 오해할 소지가 있어서 이것이 지칭하는, 부속 소도시를 뜻하는 '모든 성읍'이라고 번역한 것으로 보인다. '딸들'이라는 말은 그 뒤에 한 번 더 나온다. 21장 29절로 "… 그의 아들들을 도망하게 하였고 그의 딸들을 아모리인의 왕 시혼의 포로가 되게 하였도다"라고 했다. 여기에서 아들과 딸을 자녀로 볼 수도 있지만, 다른 한편 아들은 장군과 병사, 딸은 성읍이나 고을로 볼 수도 있다.

　도시는 다수의 주민이 모여 살기 때문에 성경 무대의 척박한 자연환경 속에서 상대적으로 양호한 지역을 끼고 발전했다. 비옥한 토지 주변이나 강 같은 수원지를 끼고 있는 곳이 유리했다. 민수기 13장

19~20절은 "그들이 사는 땅이 좋은지 나쁜지와 사는 성읍이 진영인지 산성인지와 토지가 비옥한지 메마른지 나무가 있는지 없는지를 탐지하라…"라고 했다. 또한 방어를 위해서 언덕을 선호했다. 이 때문에 성읍은 보통 산울로 둘러싸인 곳이나 구릉지를 포함했다. 여기에 물의 공급마저 용이하면 성경 무대에서는 요새지에 속했다. 이런 요새지를 택해서 성벽을 튼튼히 쌓아 방어 기능을 최대한 높였다. 돌담, 문, 탑 등 대적들을 방어하기 위한 시설을 갖추고 있었다. 이 때문에 주요 도시를 서로 차지하려는 전쟁이 잦았다. 성경도 이런 성읍 전쟁을 여럿 기록하고 있다.

비옥한 토지를 끼고 형성되는 도시는 대체로 정착 가치의 산물이었다. 주변 농지를 거느리면서 보호하는 역할을 했다. 이는 바꿔 말하면 농지에서 생산되는 농업 생산물을 축적하려는 목적이라 할 수 있다. 창세기 4장 2절의 "가인은 농사하는 자였더라"와 그 이후 이런 가인이 자신의 욕심을 채우기 위해 지은 도시인 에녹에 이미 그 성격이 예언되고 있다.

유목 생활로 시작했던 이스라엘 백성들은 도시를 세우지 못했다. 이들에게 높은 언덕 위에 위용을 드러내며 버티고 있는 성채 도시는 두려움과 부러움과 시기의 대상이었다. 이들 중 몇몇 성읍(예를 들어 길르앗, 세페르, 여리고 등)의 높이는 정탐꾼으로 하여금 전쟁을 포기하고 싶은 마음이 들게 할 정도로 높았다. 신명기 1장 28절은 "… 그 성읍들은 크고 성곽은 하늘에 닿았으며…"라고 했다. 이는 곧 '먹을 만큼 거두는' 유목 가치가 물질을 축적한 정착 가치에 굴복한다는 뜻이다. 즉 인간이 물욕에 사로잡혀 죄를 짓는 과정을 상징한다. 이에 유목신 여호와는 유목 가치를 기치로 내걸고 이를 믿고 전파한다는

조건 아래 여리고 성과 가나안 땅을 농업신에게서 빼앗아 이스라엘 백성에게 주는 일대 사건을 감행한다. 이런 전쟁은 대체로 구약 성서의 모세오경과 역사서 전반부의 주요 내용을 차지한다. 이 과정에서 전쟁과 별도로 '도시'가 상징하는 기독교적 의미가 형성된다. 이제 그 내용으로 넘어가자.

도시와 거민의 이중주(1) – 도시와 거민을 분리하지 말라

이상의 내용은 성경에 기록된 것이긴 하지만 일반 지리학이나 도시학에서 말하는 청동기 시대의 고대 도시들의 특징과 거의 비슷하다. 각 도시의 성격 또한 현세 속 도시들과 크게 다르지 않다. 일상적 생활 무대이기도 하고 전쟁으로 뺏고 빼앗기는 대상이기도 하다. 도시끼리 경쟁하고 시기와 부러움의 대상이 된다. 성경에서 말하는 도시 내용에는 이것만 있는 것은 아니다. 현세에는 없는 성경만의 도시 내용도 있다. 성경은 도시에 대한 깊고 풍부한 기독교적 의미를 기록하고 있다.

내용과 구도 모두 다층적이다. 이런 도시들의 성경적 의미는 대체로 에녹이 대표하는 '죄로 탄생한 인간 중심의 공간'이 주를 이룬다. 그러나 도시의 개수와 종류가 많아지고 도시가 다양하게 분화하면서 도시를 바라보는 성경의 시각 역시 다양해진다. 죄로 물들어 멸망을 당하기도 하지만 선지자들과 예수가 인간을 죄에서 구원하기 위해 말씀을 전도한 공간이기도 하다. 여호와는 도시에 대해서 다양하고 복잡한 시각을 가지고 있다. 구도적으로 복합적이지만 상반되는 시각을 말하기도 한다.

도시는 성경에서 광야와 함께 양대 공간 배경을 이룬다. 도시가 갖

는 기독교적 의미의 많은 부분은 광야와 같다. 동시에 많은 부분은 도시만의 독특한 내용이기도 하다. 인류 역사를 통틀어, 지금 우리의 현실 또한 도시에서 수많은 일이 일어나고 있듯이, 성경 역사에서도 도시에서 수많은 일이 일어났다. 그 속에 하나님의 뜻과 성경 정신이 여러 갈래로 선포되고 드러난다. 성경에서 도시가 갖는 의미는 여러 단계로 분류할 수 있다. 이것을 해석하는 시각과 내용 또한 그만큼 다양할 수 있다. 여기에서는 두 가지를 제시하고자 한다. 하나는 도시와 거민 사이의 관계 문제이다. 또 하나는 여호와가 도시를 대하는 태도, 즉 도시가 갖는 기독교적 운명의 종류들이다.

도시 자체와 거민 사이의 관계부터 살펴보자. 이를 위해서는 '도시 자체'라는 개념을 이해해야 한다. 일반 도시학에서는 사실 둘을 구별하지 않는다. 이는 우리가 도시에 대해서 아는 상식과 같다. 도시민이 없는 도시는 생각할 수 없기 때문이다. 도시는 너무나 당연한 현실이라 굳이 도시민과 구별할 이유를 찾기 힘들다. 도시를 건설하고 유지하면서 도시의 특징을 이루고 역사를 쌓아 가는 것은 도시민이다. 일반 도시학에서는 둘을 사실상 같다고 보고 해석과 연구를 진행한다.

그런데 성경은 좀 다르다. 도시 자체를 따로 떼어서 그것만으로 하나의 기독교 교리를 정리할 수 있다. 성경은 도시 자체에 독립적인 기독교 교리를 부가한다. '도시 자체'가 기독교적 의미를 부가해야 하는 독립적 존재라는 뜻이다. 그 내용은 한마디로 '죄의 거대함-타락한 영성-자기 신격화'로 요약할 수 있다. 도시의 죄는 인간 개개인의 죄와는 비교가 되지 않을 정도로 거대하며 스스로 영적인 힘을 발휘하면서 자기 신격화를 한다. 이 모든 것은 하나님을 향한 반항으로

집중된다. 따라서 도시와 거민 사이의 관계라는 주제는 엄밀히 말하면 '도시의 기독교적 의미'와 '거민의 기독교적 의미' 사이의 관계를 뜻한다. 두 가지 경우가 가능하다. 도시 자체의 의미와 거민의 의미를 같은 것으로 보는 시각과 다르게 보는 시각의 두 가지이다.

이 두 시각은 일정 부분 상반된다. 그렇다고 둘 가운데 하나를 선택할 문제는 아니다. 성경이나 현실 모두 두 시각이 공존한다고 보는 것이 정확할 것이다. 그러나 두 시각을 군이 구별하는 이유는 이를 통해 '죄'의 기독교적 의미를 세분화해서 볼 수 있기 때문이다. 죄의 주체와 종류, 죄를 일으키는 요인 등에 '도시 공간'이라는 요소를 추가해서 생각의 확장을 얻자는 것이다. 인간이 살아가는 가장 거대한 현실인 도시 공간이 죄와 어떤 연관이 있는지를 생각해 보자는 것이다. 이런 내용들을 모를 때보다 기독교에서 말하는 '죄'의 개념과 성격에 대한 이해도가 높아질 수 있기 때문이다.

둘을 같은 것으로 보는 시각부터 살펴보자. 이는 다분히 상식적이고 일반적인 시각이다. 사람들이 조금씩 모여들면서 자연스러운 군집을 이루어 도시가 탄생했듯이 도시 자체와 거민은 같다고 볼 수 있다. 이 시각은 도시가 갖는 기독교적 의미를 군이 따로 떼어 보지 않겠다는 것이다. 도시는 선지자와 예수와 제자들이 거민들에게 하나님의 뜻을 선포하고 구원의 복음을 전하는 생활공간일 뿐, 기독교적으로 특별한 의미가 있다고 보지 않는다. 이럴 경우 도시를 대하는 태도는 두 가지이다.

첫째, 도시를 기독교 신앙의 대상에서 제외한다. 인간에게만 집중해도 기독교 교리는 성립된다. 도시는 기독교적으로 인간의 구원에 영향을 끼치지 않는다고 본다. 둘째, 도시의 운명을 인간 거민을 향

한 '심판 vs 구원'이라는 기독교 교리의 큰 틀 안에 포함시킨다. 예를 들어, 성경에는 하나님이 도시를 치시는 사건이 많이 등장하는데 이것에 대해 특별한 기독교적 의미를 부여하지 않는다. 이들 도시 속에 사는 인간들이 너무 타락했기 때문에 인간을 치시면서 도시도 함께 치신다고 본다. 반대로 다수의 도시 거민이 구원을 받으면 도시도 구원을 받는 것으로 본다.

이 시각은 도시에 거주하는 현대 기독교인이 신앙생활을 하는 방식이기도 하다. 기독교인 가운데 자기가 사는 도시의 죄에 대해서 고민하고 이것을 자신의 기독교 정신과 연관시켜 가면서 신앙생활을 하는 경우는 거의 없을 것이다. 도시 현실을 당연한 것으로 받아들이고 그 속에서 개인의 신앙심을 유일한 척도로 삼아 기독교인으로서 살아간다. 이는 현대 도시민들만 그런 것이 아니다. 이미 초대 교회 때의 로마나 유럽의 여러 도시에 살던 거민들도 대체로 이와 같았을 것이다. 그렇다고 이런 도시 거민들이 도시의 죄로부터 영향을 안 받는 것은 절대 아닐 것이다. 다만 그것을 의식하지 못하는 것이다. 의식하지 못해도 기독교의 신앙 개념은 성립될 수 있다. 인간들은 어차피 도시에 모여 사는 것이고, 중요한 것은 인간의 죄와 신앙심이지 도시 자체는 아니라는 시각이다.

'도시 자체'와 거민의 이중주(2) - 도시와 거민을 분리하라

하지만 성경에는 이런 시각만 있는 것이 아니다. 도시를 거민과 떼어서 그 자체가 기독교 교리를 갖는 독립적인 존재 혹은 상징체로 보는 시각도 있다. 도시 자체와 도시민의 구별을 말해 주는 부분이다. 여기서 핵심은 둘의 분리 이전에 도시 자체가 기독교적으로 독립적인

교리와 의미를 갖는다는 점이다. 이런 가정이 성립되면 거민과의 분리는 자연스럽게 성립될 수 있다.

출발점은 이번에도 에녹이다. 기본 시각은 '죄'이다. 가인의 여러 죄가 쌓여서 성경 최초의 도시 에녹이 탄생했다. 도시의 죄성은 이후 여러 도시가 태어나면서 지속적으로 강화된다. 결국 도시 자체의 독립적 교리와 의미는 죄로 귀결된다. 이런 도시가 거민과 분리된다는 것은 여호와께서 둘의 운명을 다르게 보신다는 전제가 깔려 있다. 도시는 죄가 쌓여 독립적인 죄의 영성을 형성하고 스스로가 하나님에게 맞서는 우상으로 군림한다. 하나님은 예외가 있긴 하지만 대체로 도시를 가망이 없는 것으로 포기하신다.

그러나 그 속에 사는 거민에 대해서는 다르다. 인간에 대해서는 가망성을 거두시지 않는다. 늘 회개와 구원의 가능성을 열어 놓고 기다리신다. 왜냐하면 인간은 하나님의 피조물이어서 근원적인 사랑이 있기 때문이다. 아담을 향한 사랑의 기억이 있는 것이다. 이런 점에서 광야와 같다. 도시의 죄가 무거울지언정, 그리고 도시의 그 죄가 결국 인간의 죄가 쌓인 것일지언정 인간 자체에 대해서는 광야에서와 마찬가지로 구원의 가능성을 열어 놓는 것이다.

둘을 분리해서 보는 시각은 바꿔 말하면 여호와의 입장에서 볼 때 인간보다는 도시가 더 요주 대상이라는 뜻이다. 즉 면밀하게 관찰해서 그 의미를 신중하게 정의해야 할 대상이라는 뜻이다. 그리고 그렇게 주의해서 봤더니 역시 도시 자체가 회개할 가망성이 없다고 보셨다는 뜻이다. 왜 그럴까? 크게 보면 이유는 간단하다. 이미 앞에서 여러 번 이야기가 나왔다. 도시는 하나님이 창조한 피조물이 아니며, 도시의 죄가 용서받을 범위를 벗어났기 때문이다.

　　하나님의 창조 리스트에 도시는 없었다. 도시는 인간이 하나님께 반항하며 스스로를 지키겠다고 자의적으로 지은 물리적 공간이다. 단순히 죄 때문은 아님을 알 수 있다. 스스로가 하나의 영이 되어 하나님께 반항을 하는 것인데 이는 기독교에서는 용서받을 수 없는 죄, 즉 회개의 가능성이 없는 죄에 해당된다. 그렇기 때문에 도시에 대해서는 가망성이 없다고 판정하시는 것이다. 그런데 그 속의 인간에 대해서는 구원의 가능성을 열어 놓으시고 명령을 내리며 기다리신다. 이 과정에서 나타난 기독교의 도시 교리가 도시 자체와 거민을 분리해서 보는 시각이다.

　　이런 분리 시각에서 성경의 독특한 도시관이 나타난다. 도시를 인격적 특성을 갖는 것으로 묘사한 점이다. 도시는 인간과 똑같이 행동하며 감정을 드러낸다. 그 근거는 성경 여러 곳에서 찾을 수 있다. 도시를 인격체로 묘사한 부분들이다. 도시는 인간처럼 부르짖을 수 있는데, 사무엘상 4장 13절에서는 "그 사람이 성읍에 들어오며 알리매 온 성읍이 부르짖는지라"라고 했고, 5장 12절에서는 "죽지 아니한 사람들은 독한 종기로 치심을 당해 성읍의 부르짖음이 하늘에 사무쳤더라"라고 했다. 도시는 또한 동요할 수 있는데, 룻기 1장 19절에서는 "온 성읍이 그들로 말미암아 떠들며"라고 했고, 마태복음 21장 10절에서는 "온 성이 소동하여 이르되"라고 했다. 그런데 여기까지는 도시 거민이 부르짖고 떠드는 것으로 볼 수도 있다.

　　성경의 이런 구절들은 양면적이다. 첫째는 도시와 거민을 분리하지 않고 같은 것으로 보는 근거일 수 있다. 성읍이라는 단어가 사실상 '거민'들을 의미할 수 있는데, 이를 위해 도시에 인간의 가치관과 인격을 부여하는 것이다. 쉽게 이야기해서 사무엘상 4장 13절의 "온

성읍이 부르짖는지라"라는 것은 성읍에 사는 모든 거민이 부르짖은 것으로 볼 수 있다. 특히 5장 12절에서 거민들이 독한 종기가 나서 성읍이 부르짖었다고 했는데 이는 거민들이 종기 때문에 괴로워 소리 지르는 것으로 볼 수 있다. '국민성'이라는 집단적 인격 특성을 통해 국가와 국민이 동의어가 되듯이, '도시성'이라는 개념을 통해 도시와 거민도 동의어가 될 수 있다. 성경에서 인간 자체를 죄인으로 보기 때문에 그런 인간과 동의어인 도시와 성읍도 결국 죄의 공간이 될 수밖에 없다.

도시의 의인화 – 도시는 독립적 인격체이다

이와 반대의 해석도 가능하다. 도시에 대해 인간의 일상적 특성을 붙인 구절이 좋은 예이다. 이사야서의 여러 곳에 이런 표현이 등장한다. 1장 26절에서는 "네가 의의 성읍이라, 신실한 고을이라 불리리라"라며 도시에 의로움과 신실함이라는 인격을 부여했다. 기독교인의 이상적 자세를 일컫는 '거룩함'이라는 말도 도시에 똑같이 적용된다. 48장 2절에서는 "그들은 거룩한 성 출신이라고 스스로 부르며"라고 했다. 52장 1절에서는 "거룩한 성 예루살렘이여"라고 했다. 느헤미야 11장 1절에서도 "거룩한 성 예루살렘"이라 했다. 스가랴 8장 3절에서는 "예루살렘은 진리의 성읍이라 일컫겠고"라며 같은 인격을 '진리'라는 말로 달리 표현했다. 의로움, 신실함, 거룩함 등의 인격을 부여한 부분이 특히 그렇다. 이는 주로 예루살렘에 붙여진 인격 특징들인데 여호와와 시오니즘을 대표하는 상징성을 갖는다. 실제 성경 역사에서 예루살렘은 이런 이상적 인격을 가진 거민이 매우 부족한 안타까운 도시로 나오기 때문이다. 따라서 이런 구절들은 도시

를 독립적 인격체로 봤음을 말해 주는 것으로 해석할 수 있다.

이런 해석을 뒷받침해 주는 구절들이 더 있다. 에스겔 26장 15~18절을 보자. 여호와가 '두로'에게 말씀하시는 내용이다. "네가 엎드러지는 소리에… 바다의 모든 왕이… 너로 말미암아… 유명한 성읍이여… 어찌 그리 멸망하였는고 네가 무너지는 그날에… 네 결국을 보고"라고 했다. 두로가 무슨 뜻인지 모르고 보면 마치 사람끼리 대화를 주고받는 것 같은 말투이다. 하지만 두로는 '바위'란 뜻을 지닌 도시이자 도시국가이다. 이런 도시에게 '너'라는 2인칭 대명사를 사용해서 인간에게 말하듯 대화하고 있다. 그 내용 또한 사람의 인격을 지칭하는 단어들로 설명하고 있다.

에스겔 28장과 이사야 14장 등 분노한 여호와가 도시를 치는 내용에서는 대체로 이런 구도가 반복된다. 에스겔 28장 22절에서는 "시돈아 내가 너를 대적하나니"라고 했다. 시돈의 뜻을 모른다면 이번에도 사람 이름처럼 보이겠지만 실은 도시 이름이다. 도시에 2인칭을 붙여 대화 상대로 삼고 있다. 이런 의인화 기법은 23절의 "내가 그에게 전염병을 보내며 그의 거리에 피가 흐르게 하리니…"에서 분명해진다. '전염병'까지는 사람에게 보낸 것인지 도시에게 보낸 것인지 구별하기 힘들다. 그러나 '거리'는 도시에만 있기 때문에 여기에서 3인칭 '그'는 도시를 의인화한 것이 된다.

이사야 14장에서도 멸망당하는 도시들에 대해 일관되게 '너'라는 2인칭을 유지하며 대화 상대로 설정한다. 31절에서는 "성문이여 슬피 울지어다 성읍이여 부르짖을지어다…"라며 도시를 의인화하고 있다. 성문에게 슬피 울라는 말은 도시의 의인화를 분명하게 보여준다. 성읍은 도시민 전체와 동의어일 수 있으나 성문은 그렇지 않은

데, 이런 성문에 대해 사람의 행동을 썼기 때문이다.

　도시를 거민과 분리된 독립적 인격체로 보려는 시각은 계속 견지된다. 에스겔에서는 22장 2~5절에서 "이 피흘린 성읍", "피를 흘려 벌 받을 때가 이르게 하며 우상을 만들어 스스로 더럽히는 성아", "네가 만든 우상으로 말미암아", "네 날이 가까웠고", "너 이름이 더럽고 어지러움이 많은 자여"라고 했다. '너'라는 말은 앞과 같이 반복되는 것이며, 여기에 더해 '피를 흘려', '네가 만든 우상', '자(者)' 등의 표현이 새로 나왔다. 모두 의인화를 나타내는 말들이다.

　인칭 대명사도 중요한 기준이다. 앞의 2인칭과 3인칭 이외에, 스바나 2장 15절에서는 1인칭도 등장한다. 니느웨가 교만해져 징벌을 당해 멸망할 것을 예언하는 소선지서의 한 구절이다. "… 마음속에 이르기를 오직 나만 있고 나 외에는 다른 이가 없다 하더니 어찌 이와 같이 황폐하여…"라고 했다. 뒤이은 3장 1~2절에서는 3인칭이 등장한다. "… 그 성읍이 화 있을진저 그가 명령을 듣지 아니하며…"라고 했다.

　이외에도 앞의 사무엘하 20장 19절, 민수기 21장 25, 29절 등에서 도시를 중요도와 종속 관계에 따라 '어머니-딸'로 구별한 것도 의인화의 좋은 예이다. 에스겔 16장 48절은 이 내용을 반복하면서 강화한다. "… 네 아우 소돔 곧 그와 그의 딸들은 너와 네 딸들의 행위 같이 행하지 아니하였느니라"라고 했다. '그의 딸들은'이라는 말은 소돔을 중심 도시로 삼은 부속 도시를 뜻하는 것으로 볼 수 있다. 여기에 더해 소돔을 지칭하는 말에 '아우'까지 등장했다. 이쯤 되면 도시를 가족에 비유하는 것이 된다.

　하나님이 도시를 거민과 분리한 뒤 도시에 가하는 처리 방향은 여

러 가지인데, 가장 큰 부분을 차지하는 것은 멸망시키는 것이다. 이 대목에서 도시를 독립적 인격체로 보는 시각은 더욱 확고해진다. 도시 차체가 심판의 대상이 된다는 것은 스스로 죄를 짓는 인격체라는 전제가 있어야 된다. 하나님은 돌처럼 생명이 없는 단순한 물리적 물체나 나무처럼 생명이 있어도 영성이 없는 대상에게는 심판을 내리지 않으시기 때문이다. 그런데 성경에서는 여러 곳에서 하나님이 도시 자체를 치신다. 이것은 도시를 단순한 물리적 구조물로 보시지 않는다는 뜻이다. 물리적 구조물로만 보신다면 그 속의 인간만 갈아치우면 된다. 불신앙의 죄인은 멸하시고 신실한 기독교인만 남기면 도시 전체가 치유될 수 있다.

하지만 하나님은 이렇게 하지 않고 도시 자체를 멸망시키신다. 도시의 죄를 단순히 그 속의 인간이 짓는 것으로 보시지 않는다는 뜻이다. 도시 자체가 죄의 영으로 움직이는 살아있는 생명체라는 뜻이다. 그렇기 때문에 그 속의 인간은 늘 죄에 물들 가능성에 노출된다. 가인의 죄로 탄생한 도시는 이후 죄를 지속적으로 쌓아 가고 죄를 앞세워 하나님에게 맞서는 불순종과 불신앙의 죄를 짓는다. 일부 성경 학자들은 도시의 이런 죄의 본질과 주체를 인간이 아닌 도시 자체로 해석한다. 도시가 스스로의 영을 갖춘 독립적 인격체라고 보는 것이다. 도시를 의인화한 것이다. 하나님에게 맞서는 도시의 타락한 악한 영을 '우상'이라고 정의한다.

도시 건축가의 이름과 도시 자체의 이름이 같은 예들도 성경에 나타나는 도시의 의인화를 뒷받침하는 좋은 증거이다. 두 도시가 대표적이다. 하나는 앞에 나왔던 성경 최초의 도시 에녹이다. 이름이 같다는 것은 도시에 인격을 부여했다는 뜻이다. 이는 에녹의 건설 과정

에 축적된 여러 가지 기독교 교리 내용에서도 확인된다. 가인이라는 인간이 지은 죄가 고스란히 도시에 전이되고 축적되어 에녹은 그 자체로 하나의 살아있는 생명체처럼 타락한 영적 힘을 갖추게 된다.

다른 하나는 니므롯(Nimrud, 세속 이름은 님루드)이다. 창세기 10장 8~9절에서는 니므롯을 사람 이름으로만 기록한다. "세상에 첫 용사"이자 "여호와 앞에 용감한 사냥꾼"이라 했다. 이어 10장 10~12절에서는 니므롯을 앗수르 제국 건설자로 기록한다. "그의 나라는 시날 땅의 바벨과 에렉과 악갓과 갈레에서 시작되었으며 그가 그 땅에서 앗수르로 나아가…"라고 했다. 이 과정에서 니므롯은 여러 도시를 건설했다. 10장 11~12절에서 "니느웨와 르호보딜과 갈라와 및 니느웨와 갈라 사이의 레센을 건설하였으니 이는 큰 성읍이라"라고 했다.

여호와와 맞섰던 앗수르 제국의 주축은 대도시였음을 알 수 있다. 이런 도시들은 일반 도시사에서도 아시리아 제국을 이끌었던 주요 도시들이었다. 실제로 아시리아 제국은 도시의 제국이었다. 인류사에서 가장 먼저 대도시를 건설해서 그것을 기반으로 제국을 이루었다. 성경에는 니므롯이 건설한 도시 이름이 더 이상 나오지 않는다. 그런데 일반 도시사에서 아시리아 제국의 도시 가운데에는 성경에는 나오지 않는 이름들이 있다. 아시리아 제국은 다섯 번의 천도를 했는데 님루드, 니네베(니느웨), 코르사바드 등이 대표적인 대도시 수도들이었다. 이 가운데 하나가 바로 니므롯 자신의 이름과 같은 것이다.

8장

성경 속 도시의 운명
– '심판 vs 구원'의 네 가지 주제

도시는 심판과 멸망의 대상 – "불을 보내어 궁궐들을 사르리라"

도시와 거민 사이의 관계 및 도시 자체를 바라보는 성경의 여러 가지 시각에 대해서 살펴보았다. 그렇다면 여호와 하나님이 도시를 대하고 처리하시는 방향, 즉 성경 속 도시의 운명은 어떨까. 이런 시각들만큼 성경 속 도시의 운명도 여러 갈래로 나뉜다. 놀랍게도 전지전능하신 하나님조차 도시에 대해서 일관된 태도를 견지하지 못하신다. 성경에 나오는 여러 곳의 도시 관련 부분을 보면 하나님께서 도시의 기독교적 의미를 어떻게 결정할지 고민하셨음을 알 수 있다.

　성경에서 도시와 관련된 부분들을 읽다 보면 도시를 바라보는 하나님의 매우 복잡한 심정을 느낄 수 있다. 벌하는 것이 능사는 아니지만, 벌하지 않을 수도 없는 상황들이 너무 많은 것이다. 인간들과 함께 회개하기를 바라시지만, 이와 반대로 도시 자체를 타락한 천사 루시퍼처럼 독립적 힘과 영향력을 가진 하나의 영적 존재로 인식하고 계시다는 것 또한 느낄 수 있다. 이 과정에서 도시의 운명은 여러 갈래로 다양하게 나타난다. 도시의 종류도 다양하다. 성경 속 도시

주제는 십여 가지 정도로 많은 편인데, 여기에서는 네 가지로 정리해서 살펴보자. 기준은 '심판 vs 구원'이며 대상은 도시와 거민이다. 이에 따라 네 가지 논의 주제로 요약할 수 있다.

첫째, 도시 자체를 심판과 멸망의 대상으로 보는 시각이다. 도시와 거민의 관계, 즉 둘의 분리 문제를 개입시키기 이전에 도시 자체에 대한 심판이라는 주제이다. 이는 도시를 죄의 산물로 보는 시각에 심판이라는 기준을 적용한 경우이다. 하나님은 도시 자체에 회개가 없다고 판단하실 때 도시를 치신다. 도시의 죄가 거민들 개개인의 모든 회개를 훨씬 능가해서 도시 자체가 개선될 가망이 없다고 판단하시는 경우이다. 물론 이때의 개선은 세속 차원의 도시 개선사업이나 정화운동 같은 것이 아니다. 기독교적 의미의 회개이다. 세속적인 차원에서 도시는 나름대로의 도덕과 미덕을 갖지만, 성경에서는 다르게 본다. 성경에는 도시의 반역이 너무 거대해서 용서의 범위를 넘어선 것으로 보는 시각이 하나의 흐름을 이룬다. 이럴 경우 멸망의 대상이 된다.

성경은 도시에 대한 하나님의 심판을 여러 곳에서 언급한다. 시편 127편 1절에서는 "… 여호와께서 성을 지키지 아니하시면 파수꾼의 깨어 있음이 헛되도다"라고 했는데 이는 도시의 운명이 전적으로 하나님의 손에 달려 있음을 포괄적으로 선포하신 구절이다. 인간 공동체로서의 도시는 하나님의 축복을 받을 수도 있고 저주를 받을 수도 있으며, 하나님과의 관계에 따라 세워지기도 하고 멸망하기도 하는 것이다.

이사야 14장, 에스겔 28장, 아모스 1장 등 세 장은 저주받아 멸망당할 도시의 운명을 적나라하게 기록하고 있다. 모두 선지서들이다.

이사야와 에스겔은 대선지서이고, 아모스는 소선지서이다. 선지자들의 경고 가운데 도시가 중요한 부분을 차지하고 있음을 알 수 있다. 세 장은 두 가지 공통 구도로 이루어진다. 하나는 멸망당하는 도시의 죄목을 밝히는 것이다. 다른 하나는 이에 대한 징죄와 징벌로 일어나는 구체적인 멸망의 모습이다.

죄목에 대해서 먼저 살펴보자. 이사야 14장에서는 "압제", "강포", "악인의 몽둥이", "통치자의 규", "세계를 황무하게 하며", "네 백성을 죽였으므로" 등의 죄목을 열거했다. 대체적으로 무력, 침략 전쟁, 살인 등 폭력에 의한 통치를 말한다. 이미 에녹에서 라멕이 칼춤을 추며 예언했던 내용이다. 세속 도시의 통치 원리는 칼에 의한 무력인 것이다. 하나님은 이 과정에서 자신의 백성들이 고통받는 것에 분노하시며 그 징벌로 도시를 치신다.

에스겔 28장에서는 "두로 왕에게 이르기를… 네 마음이 교만하여 말하기를 나는 신이라 내가 하나님의 자리 곧 바다 가운데에 앉아 있다 하도다", "금과 은을 곳간에 저축하였으며", "네 지혜와 총명으로", "네 마음이 하나님의 마음 같은 체하였으니" 등의 죄목을 열거했다. 대체적으로 자신의 지혜와 부를 믿고 스스로가 하나님이라고 내세우는 죄이다. 자기 절대화, 자기 우상화, 자기 신격화 등의 죄이다. 기독교에서 가장 큰 죄이다.

아모스 1장에서는 다메섹, 가사, 두로, 에돔, 랍바 등의 다섯 도시를 치시는데 매 경우 그 이유에 대해 "서너 가지 죄로 말미암아"라는 구절을 반복한다. 구체적인 내용은 밝히지 않는데 그 이유는 몇 가지로 추정해 볼 수 있다. 도시의 죄는 대부분 비슷하다는 뜻으로 보인다. 그 내용은 앞의 두 장에서 나온 죄목을 합한 것 정도로 생각할 수

있다. 이사야와 에스겔의 대선지자를 거치면서 도시의 죄목이 정리되었으므로 소선지자 아모스에 오면 일일이 열거하지 않아도 될 정도가 되었다는 뜻이다. 혹은 이 다섯 도시를 모두 궁궐을 불살라 벌하신 것으로 보아 이들의 죄목은 칼에 의존하는 세속 권력의 강포한 폭력성임을 알 수 있다.

다음으로 도시가 멸망하는 모습에 대해서 살펴보자. 이사야 14장에서는 "구더기가 네 아래에 깔림이여 지렁이가 너를 덮었도다", "하늘에서 떨어졌으며… 땅에 찍혔는고", "스올 곧 구덩이 맨 밑에 떨어짐", "칼에 찔려 돌구덩이에 떨어진 주검들에 둘러싸였으니 밟힌 시체와 같도다", "멸망의 빗자루로 청소하리라", "뱀의 뿌리에서는 독사가 나겠고", "네 뿌리를 기근으로 죽일 것이요" 등의 표현을 썼다. 징벌은 크게 네 종류이다. 첫째, 성경이나 일상에서 징그럽고 악한 것으로 치부되는 동물이 등장한다. 둘째, 무력에 의해 죽음으로 내몰린다. 셋째, 구덩이 맨 밑으로 추락한다. 넷째, 기근이 든다.

에스겔 28장에서는 "네 지혜의 아름다운 것을 치며", "너를 구덩이에 빠뜨려서… 바다 가운데에서 죽게 할지라", "너를 치는 자들 앞에서 사람일 뿐이요 신이 아니라", "불타는 돌들 사이에서 멸하였도다", "내가 너를 땅에 던져", "불을 내어 너를 사르게 하고", "전염병을 보내며 그의 거리에 피가 흐르게 하리니" 등이다. 여기에서는 자기 신격화를 벌하는 "너를 치는 자들 앞에서 사람일 뿐이요 신이 아니라"가 핵심이다. 이것의 구체적인 방법으로 구덩이나 땅으로 추락하고 불로 죽임을 당하거나 재앙을 당한다.

아모스 1장에서는 다섯 도시를 멸망시키는 방법에 대해서 공통적으로 "불을 보내어 궁궐들을 사르리라"를 반복한다. 다섯 번이나 반

복되기 때문에 수사학적 느낌마저 든다. 마지막 랍바 성에 대해서는 "왕은 그 지도자들과 함께 사로잡혀 가리라"라고 했다. 앞에서 언급한 에스겔의 징벌 내용과 연관성이 있다. 세속 권력의 자기 신격화에 대해 불로 쳐서 징벌하신 것이 공통점이다.

도시가 멸망할 때(1) – "네게 남은 자는 살육을 당하리라"

둘째, 멸망하는 도시 속에 사는 거민들도 똑같이 멸망하는 경우이다. 도시가 멸망할 때 거민의 운명은 두 갈래이다. 함께 멸망하거나 구원받거나 둘 가운데 하나이다. 전자인 함께 멸망하는 경우에 대해 먼저 살펴보자. 앞에서 하나님은 도시의 멸망과는 별도로 인간에게만은 구원의 길을 열어 놓으신다고 했는데 예외도 있다. 인간이 도시의 일부가 되었을 때이다. 가장 중요한 기준은 '죄'이다. 도시와 거민이 '죄'로 긴밀히 연결되어 하나가 된 경우이다.

둘이 함께 멸망당하는 원인, 즉 '죄'의 근원과 '죄'가 작동하는 방향에 대해서 두 가지 설명이 가능하다. 하나는 그 원인을 인간의 죄로 본다. 도시의 죄는 결국 그 속에 사는 거민들의 죄를 합한 것과 같다고 본다. 거민들의 죄가 너무 커지면 인간과 함께 도시도 심판을 받는다. 선지자들은 도시에 쌓이는 죄의 무거움과 이에 대한 인간의 책임을 끊임없이 경고하지만, 인간은 눈앞의 탐욕과 쾌락을 못 이기고 계속 죄를 지어 도시까지 끌어들이며 심판대에 오른다.

다른 하나는 거꾸로 도시의 죄가 인간을 삼켜 버리는 경우이다. 도시가 하나의 인격체라는 시각에서 보면 이해가 가능하다. 성경에서는 도시의 죄가 거민의 죄의 단순 합보다 크며 그 자체가 독립적으로 영적 작용을 한다고 본다. 인간은 스스로를 도시의 정죄 속에 포함시

키는 우를 계속 범한다. 인간의 죄로 태어난 도시가 거꾸로 인간에게 그 죄를 내뿜어 죄 속에 인간을 완전히 삼켜 버릴 때, 하나님조차 둘을 분리하는 것이 불가능하다고 판단하시고 둘을 함께 치신다.

여기에서 성경만의 독특한 도시관이 나타난다. 인간은 도시에 산다는 것만으로 개인의 신앙심으로 극복할 수 없는 거대한 죄에 종속된다. 아무리 열심히 믿어도 도시에는 구원의 가망이 없다는 것이다. 극단적이고 비현실적인 주장으로 들릴 수 있다. 하지만 현대 기독교의 세속화와 타락에 대한 설명이 될 수도 있다. 개인적으로나 교회집단으로나 도시의 타락한 악령이 너무 거대하기 때문에 도시에 거하면 그 힘에 굴복되기 쉽다. 개인과 교회 모두 열심히 믿어도 신앙심이 성숙하지 않으면 끊임없이 죄를 짓게 된다.

어쨌든 성경에는 이런 상황을 경고하는 구절들이 있다. 이사야가 대표적이어서 여러 곳에 등장한다. 13장 19~22절은 "… 바벨론이 하나님께 멸망당한 소돔과 고모라 같이 되리니 그 곳에 거주할 자가 없겠고 거처할 사람이 대대에 없을 것이며 아라비아 사람도 거기에 장막을 치지 아니하며…"라고 했고, 14장 20~22절은 "… 악을 행하는 자들의 후손은 영원히 이름이 불려지지 아니하리로다… 이름과 남은 자와 아들과 후손을 바벨론에서 끊으리라"라고 했다. 모두 도시를 칠 때 거민도 함께 사라질 것을 예언한 것으로 해석할 수 있다. 이사야 14장 30절의 "… 네게 남은 자는 살륙을 당하리라"라는 보다 직설적인 구절은 이를 뒷받침한다.

예레미야 50장도 도시와 거민의 동반 멸망을 여러 곳에 기록한다. 12~13절은 "너희의 어머니가 큰 수치를 당하리라… 그가 나라들 가운데의 마지막과 광야와 마른 땅과 거친 계곡이 될 것이며 여호와의

진노로 말미암아 주민이 없어 완전히 황무지가 될 것이라…"라고 했다. 34~35절은 "… 바벨론 주민은 불안하게 하리라… 칼이 갈대아인의 위에와 바벨론 주민의 위에와 그 고관들과 지혜로운 자의 위에 떨어지리라"라며 같은 경고를 한다.

물론 모든 도시가 이런 운명은 아닐 것이다. 특수한 경우일 때에 한하는데, 이번에도 기준은 '죄'이다. 두 가지 조건이다. 도시의 죄가 너무 무거우며, 거민이 여기에 명백히 참여했을 때이다. '명백히 참여'의 기독교적 기준은 생각보다 엄격하다. 도시는 시작부터 이미 권력, 무력, 불신, 인간의 지혜와 솜씨 등에 기반하고 이것들을 숭배하며 탄생했다. 현대로 오면 더욱 심해진다. 도시에 살아가면서 무의식적으로 행하는 직업 활동과 일상생활 가운데 엄밀한 기독교적 기준에 의하면 '죄'로 분류될 것들이 의외로 많을 수 있다.

도시의 가치에 대한 기독교적 기준은 생각보다 엄격할 수 있다. 인간들은 자신이 지은 명백한 죄 때문만이 아니라 도시가 선험적으로 발휘하는 악한 힘에 참여했다는 이유만으로 하나님의 저주를 받는다. 도시에 만연해 있는 사회적 죄에 휩쓸리는 것 자체가 기독교적으로는 '죄'일 수 있는 것이다. 도시는 당연한 현실이라며 신앙 대상에서 제외하는 것만이 능사는 아닐 수 있다. 도시, 그것도 기술과 자본이 지배하는 현대 도시에서 신앙생활을 하는 것의 근본적인 의미에 대해서 심각하게 고민할 필요가 있다.

하나님은 도시의 죄 자체에 대해서 크게 걱정하신다. 그리고 선지자들의 입을 빌려 경고의 계시를 전하신다. 기독교인들은 이것을 알아야 한다. 현대는 어떤가. 구약 시대와 비교해서 현대 도시들의 죄는 훨씬 무겁다고 할 수밖에 없을 것이다. 도시는 놔두고 자신만 구

원받기를 원하기보다는 도시 자체의 죄에 대해서 고민하고 도시 자체의 구원을 기도해야 한다. 도시 속에서 복음을 전하는 것을 넘어 도시 자체에도 복음을 전해야 한다.

이것은 구약 성서에 많이 나오는 죄의 연관성(연좌제)이나 집단책임 등과는 다른 문제이다. 성경은 도시에 산다는 것만으로 개별적인 신앙을 넘어서는 무척 큰 죄의 한복판에 놓일 수 있음을 경고한다. 한 앗수르인이 비록 완벽하게 선하고 정직하고 덕스러울지라도 그는 여전히 피로 돌아가는 도시의 기계장치에 붙들려 있다. 자기가 사는 도시의 사회적인 죄에 필연적으로 연루되며 그의 개인적인 신앙은 이런 죄를 어느 것도 멈추거나 덮지 못한다.

도시가 멸망할 때(2) – "내 백성아 거기서 나와"

셋째, 도시는 멸망하되 거민은 구원받는 경우이다. 성경에서 가장 많이 나타나는 경우이며 기독교인의 일상 신앙생활에서도 가장 상식적이고 현실적인 경우이다. 하지만 이 경우가 갖는 기독교적 의미에 대해서는 깊이 생각해 보아야 한다. 이 역시 도시 자체가 갖는 죄의 무거움을 말하는 것이기 때문이다.

구원부터 보자. 하나님은 도시를 심판하시는 가운데에도 긍휼을 유지하시면서 인간에게 마지막 출구를 남겨 놓으신다. 도시와 거민 모두에게 심판을 선포하셨지만 인간에게만은 피할 길 하나를 열어 놓고 기다리신다. 그 두꺼운 성경 책의 처음부터 끝까지 인간을 포기하지 않으시고 인내하시며 기다리신다. 회개와 믿음을 보기를 간절히 원하며 기다리신다. 사랑하는 피조물인 인간을 구원하는 기쁜 일을 행하고자 기다리신다.

인간을 도시와 다르게 대하시는 하나님의 이런 양면 전술을 어떻게 해석해야 할까. 안타깝게도 하나님조차도 도시 자체에 대해서 아무 조처도 취할 수 없다는 사실과 맞닿아 있다. 성경에서 하나님이 도시 전체 혹은 도시 자체를 회개시키거나 구원하는 경우는 니느웨 한 도시 말고는 찾아보기 힘들다. 나머지 도시들에 대해서는 아무것도 할 것이 없음을 보여주신다. 은유적이고 상징적이건, 분명하고 절대적이건 말이다. 그래서 도시의 불경이 심할 경우 치시며, 그 대신 그 속의 인간 개개인에게 구원의 통로를 여신 것이다.

하나님은 도시에 대해 아무런 규를 내리지 않으신다. "간음하지 말라"고는 하셨지만, "도시에 살지 말라"고 하지는 않으셨다. '도시 대 인간'의 관계를 '인간 대 인간'의 관계와 다르게 보셨다는 뜻이다. 도시의 죄를 '인간 대 인간'과 같은 방식으로는 해결하지 못한다는 뜻이다. '인간 대 인간'의 인격적인 관계는 살아있는 한 늘 일어나고 기독교적으로도 중요하다. 하나님의 명령에 순종할 준비가 되어 있으면 이런 관계는 긍정적인 힘을 발휘한다. "네 이웃을 네 자신 같이 사랑"하며 복음을 전하면 하나님을 믿지 않는 사람을 변화시킬 수 있다.

도시에 대해서는 이런 관계가 성립되지 않는다는 시각이 성경의 한 축을 이룬다. 도시 자체도 의인화해서 인격체로 정의했지만 이는 대부분 하나님이 도시의 죄를 경고하며 도시를 칠 때에 한정된다. 도시는 인간의 힘을 완전히 압도하는 타락한 악령이다. 도시 자체는 인간이 기독교적으로 개선시킬 수 없는 독립적인 영이다. 하나님은 도시에 대해 규를 주시지 않고 처단했기 때문에 사실 기독교적으로 보면 도시 자체에 대해서는 기독교인들이 할 수 있는 것이 없다. 우리

는 도시 전체를 뭔가 다른 것으로 만들 책임이 없다. 도시에 사는 것이 피할 수 없는 운명이라면 그 속에서 개개인이 신앙심을 통해 구원받는 길밖에는 다른 길이 없다.

성경에서 이런 내용을 말해 주는 부분은 여럿이다. 도시를 치시는 내용 가운에 일정 부분에는 구원 계획이 함께 등장한다. 앞에서 도시 멸망을 대표했던 에스겔 28장도 마찬가지이다. 23~24절에 "… 사방에서 오는 칼에 상한 자가 그 가운데에 엎드러질 것인즉 무리가 나를 여호와인 줄을 알겠고 이스라엘 족속에게는 그 사방에서 그들을 멸시하는 자 중에 찌르는 가시와 아프게 하는 가시가 다시는 없으리니 내가 주 여호와인 줄을 그들이 알리라"라고 했다. 신앙심을 통해 여호와의 영광을 드러내면 도시를 멸망시키는 와중에도 보호해 주시겠다는 내용이다.

바벨론과 관련된 구절들에서도 도시의 멸망과 거민의 구원을 구별해서 행하신다. 특히 구원의 구체적인 방법으로 '탈출'을 명하신다. 이런 내용 역시 성경의 여러 곳에 등장하는데 바벨론과 관련된 내용은 이사야, 예레미야, 요한계시록 등에 많이 나온다. 요한계시록 18장 2~4절은 "힘찬 음성으로 외쳐 이르되 무너졌도다 무너졌도다 큰 성 바벨론이여… 하늘로부터 다른 음성이 나서 이르되 내 백성아, 거기서 나와…"라고 외친다. 탈출이 구원인 이유는 인간 혼자서 그때를 알고 탈출하는 것이 아니고 하나님이 가르쳐 줘야 가능하기 때문이다.

물론 도시가 멸망할 때에 하나님이 내리시는 이런 구원에는 조건이 있다. 요한계시록 18장 4절 뒷부분은 그 내용을 정해 준다. "그의 죄에 참여하지 말고 그가 받을 재앙들을 받지 말라"라고 했다. 매우

간단하다. 도시의 죄를 짓지 말라는 것이다. 하지만 도시의 죄가 무엇인지 낱낱이 살펴보면 그 내용은 실로 어마어마하다. 뒤이어 18장 5~23절에 그 내용이 자세히 나온다. "불의, 자기를 영화롭게 함, 사치, 여왕으로 앉음, 음행, 각종 화려한 상품으로 치부함, 금은과 보석과 진주로 꾸밈" 등을 나열했다. 이 중 한 가지 죄라도 짓지 않고 사는 사람이 있을까. 18장의 마지막 24절은 이것을 지키는 것이 쉽지 않음을 경고하며 끝낸다. "선지자들과 성도들과 및 땅 위에서 죽임을 당한 모든 자의 피가 그 성 중에서 발견되었느니라 하더라."

창세기 19장 – 소돔의 멸망과 롯의 구원

도시가 멸망당하고 거민이 선별적으로 구원받는 대표적인 도시가 유명한 '소돔'이다. 소돔은 고모라와 함께 타락의 죄로 인해 멸망당한 도시의 대명사로 일반인들에게도 친숙한 이름이다. 그런데 흔히 도시 전체가 망하면서 거민들도 모두 죽은 것으로 생각하기 쉽다. 그러나 이것은 성경의 내용과 다르다. 이런 악명 높은 소돔이 망하는 와중에서도 선별적으로 구원받은 사람이 있었다. 바로 '롯'이다. 일반인들은 '소돔'만 기억하지만 성경은 '소돔과 롯'을 함께 기억하라 한다. 그 내용을 살펴보자.

소돔은 창세기 13~14장, 18~19장 등에 다른 내용들과 섞여 기록되어 있다. 소돔이라는 이름이 처음 등장하는 구절은 창세기 13장 10~13절이다. 10절에 가장 먼저 "… 온 땅에 물이 넉넉하니 여호와께서 소돔과 고모라를 멸하시기 전이었으므로 여호와의 동산 같고 애굽 땅과 같았더라"라고 했다. 소돔과 고모라가 처음에는 타락하지 않았을 뿐 아니라 자연환경도 살기 좋았음을 알 수 있다.

그러나 곧이어 13절에서 "소돔 사람은 여호와 앞에 악하며 큰 죄
인이었더라"라고 했다. 죄목을 구체적으로 나열하지 않고 죄의 도시
임을 단정한다. 이후 내용에서 죄의 내용과 멸망당하는 내용이 차례
대로 나온다. 14장은 그돌라오멜과

전쟁을 벌인 내용이다. 여기에서 소돔이 패해서 점령을 당하는데
아브라함의 도움으로 적을 몰아냈다. 소돔 왕은 아브라함에게 감사
를 표하는 자리부터 "사람은 내게 보내고 물품은 네가 가지라"(창세
기 14:21)며 욕심을 보였다.

18장은 유명한 "의인 오십 명" 이야기가 나오는 구절이다. 20~21
절에서는 "여호와께서 또 이르시되 소돔과 고모라에 대한 부르짖음
이 크고 그 죄악이 심히 무거우니 내가 이제 내려가서… 보고 알려
하노라"라며 심판이 임박했음을 전한다. 이에 24절에서 아브라함이
여호와께 묻는다. "그 성 중에 의인 오십 명이 있을지라도 주께서 그
곳을 멸하시고 그 오십 의인을 위하여 용서하지 아니하시리이까."
이 숫자는 28절에서 사십오 명으로, 29절에서 사십 명으로, 30절에
서 삼십 명으로, 31절에서 이십 명으로 계속 줄어들다가 마지막 32
절에서 열 명까지 줄어든다.

여호와의 대답도 아브라함의 안타까움과 같은 시각을 보인다. 18
장 26절에서 여호와는 "의인 오십 명을 찾으면 그들을 위하여 온 지
역을 용서하리라"라고 대답하신다. 같은 대답이 의인의 숫자가 열
명으로 줄어들 때까지 유지된다. 32절에서 "내가 십 명으로 말미암
아 멸하지 아니하리라" 하셨다. 18장은 네 가지를 말해 준다. 첫째,
소돔의 죄목은 '불의'이다. 둘째, 소돔의 죄의 크기는 거민의 죄와 연
합한 것이다. 셋째, 소돔의 운명이 처음부터 멸망이라는 한 가지로

정해진 것은 아니다. 하나님께서는 구원 계획도 가지고 계셨다. 넷째, 결국 구원의 기준, 즉 의인 열 명이 없어서 멸망당하게 된다.

이 부분은 창세기 5~9장의 노아의 방주에 오면 정반대가 된다. 노아라는 한 명의 의인이 있어 이 땅 전체가 구원받은 것이다. 하나님께서 '의인'을 얼마나 좋아하시고 절실히 기다리시는지를 말해 주는 성경 정신의 최고봉 가운데 한 부분이다. 5~9장은 하나님께서 인간의 죄를 물로 심판하시는 부분인데, 노아가 하나님이 말씀하신 대로 방주를 만들어 이 땅의 모든 생물이 구원받았다.

이런 내용을 말해 주는 구절을 차례대로 살펴보자. 6장 8~9절에서 "노아는 여호와께 은혜를 입었더라… 노아는 의인이요 당대에 완전한 자라 그는 하나님과 동행하였으며"라고 하셨다. 홍수로 지면의 모든 생물이 죽음을 당한 가운데 구원받은 이유가 '의인'이 있었기 때문임을 밝히셨다. '의인'의 구체적 내용은 두 가지이다. '하나님과 동행', 즉 절대 순종의 신앙심과 '하나님께 은혜를 입음'이다.

이어 하나님께서 물로 치시는 내용이 나오고 마지막으로 의인 노아 덕분에 이 땅 전체가 구원받은 내용이 비교적 길게 나온다. 8장 20~21절에서는 "노아가 여호와께 제단을 쌓고… 여호와께서 그 향기를 받으시고 그 중심에 이르시되 내가 다시는 사람으로 말미암아 땅을 저주하지 아니하리니… 모든 생물을 다시 멸하지 아니하리니"라고 하셨다. 9장 1절에서는 "하나님이 노아와 그 아들들에게 복을 주시며", 9장 9~17절에서는 "… 내가 너희와 언약을 세우리니 다시는 모든 생물을 홍수로 멸하지 아니할 것이라 땅을 멸할 홍수가 다시 있지 아니하리라… 내가 나와 너희와 및 너희와 함께 하는 모든 생물 사이에 대대로 영원히 세우는 언약의 증거는 이것이니라 내가 내 무

지개를 구름 속에 두었나니 이것이 나와 세상 사이의 언약의 증거니라…"라고 하셨다.

노아가 의인이었기 때문에 진심으로 하나님께 회개와 감사와 순종의 제사를 올릴 수 있었고, 의인의 진정성을 보시고 하나님께서 이를 받아들이셔 온 땅을 구원해 주신 것이다. 의인 열 명이 없어 멸망당하는 소돔과 대비되는 구도이다. 그러나 둘은 같은 말이다. 이쪽에서 보면 '멸망'이요, 저쪽에서 보면 '구원'일 뿐, 결국 하나님의 같은 말씀을 전하고 있다.

창세기 19장은 드디어 소돔의 멸망 부분이다. 소돔과 관련된 핵심 부분이므로 좀 더 정리할 필요가 있다. 크게 세 가지 내용이 섞여 있다. 첫째, 1~11절로 소돔이 저지른 죄악, 즉 멸망당하는 원인이다. 크게 보면 하나님의 사자인 천사들이 소돔에서 능욕을 당하는 내용이다. 구체적으로는 낯선 자에 대한 의혹과 거부감이 바탕에 깔려 있으며 9절에서는 이 낯선 자들이 자신들의 법관이 될까봐 두려워하는 내용이 나온다. 8절에서는 롯이 자기의 처녀 두 딸을 대신 내어 주겠다는 말을 하는 것으로 보아 소돔 거민들이 천사를 성적으로 범하려 했음을 알 수 있다.

이런 내용들은 그대로 소돔의 죄이자 멸망의 원인에 해당된다. 크게 두 가지이다. 하나는 하나님에 대한 거부와 반항이다. 소돔 거민들이 폭력적 소동을 일으킨 것은 하나님의 임재하심이 불편했기 때문이다. 자기 우상화에 사로잡혀 닫힌 세계에 살면서 하나님을 위한 장소를 마련하지 못한 것이다. 하나님은 두 천사를 통해 소돔의 멸망 계획을 알리고 천사를 받아들여 멸망을 피할 여러 번의 기회를 주셨지만 그들은 끝내 알아차리지 못했다. 다른 하나는 음행이다. 천사를

단순한 여성으로 본 것이다. 우리가 일반적으로 아는 소돔의 죄도 이 것이며 성경 여러 곳에서 소돔의 멸망에 대해서 말할 때에 가장 많이 거론하는 죄목도 음행, 즉 성적 타락이다. 해석 여하에 따라 동성애 라고 말하는 성경 학자들도 있다.

이상만으로도 멸망당하기에 충분하다. 하지만 다소 부족해 보이기 도 한다. 소돔과 고모라는 타락한 인간 죄의 대명사이기 때문에 죄목 이 어마어마할 것 같은데, 창세기에서 기록된 내용은 다른 도시들과 크게 다르지 않다. 구절도 짧고, 죄목의 개수도 적고, 내용도 일목요 연하지 않다. 소돔과 고모라의 죄는 성경의 다른 부분에 언급된 내용 으로 더 자세히 알 수 있다. 그 내용은 매우 많은데 대표적인 것만 요 약해 보자.

베드로후서 2장 6~14절이 가장 자세하게 기록하고 있다. "음란한 행실, 불법한 행실이 의인의 의로운 심령을 상하게 함, 불의, 육체의 더러운 정욕, 당돌하고 자긍하며 떨지 않고 영광 있는 자들을 비방 함, 천사들도 주 앞에서 그들을 거슬러 비방하는 고발을 하지 않음, 이성 없는 짐승 같음, 불의의 값으로 불의를 당하며 낮에 즐기고 노 는 것을 기쁘게 여김, 함께 연회할 때에 그들의 속임수로 즐기고 놀 며 음심이 가득한 눈을 가지고 범죄하기를 그치지 아니함, 굳세지 못 한 영혼들을 유혹함, 탐욕에 연관된 마음을 가진 자들" 등이다. 이쯤 되면 고개가 끄덕여진다. 실로 어마어마한 죄가 쌓였음을 말해 준다.

이런 죄들은 직설적이며 세속에서도 역시 죄이다. 성경의 다른 부 분에서는 소돔의 죄를 좀 더 기독교적으로 해석해서 제시한다. 모세 는 소돔의 죄목을 신명기 29장 22~29절에서는 배교에, 32장 31~47 절에서는 이교 및 배교에 각각 비유하면서 극심한 멸망을 초래할 수

있다는 것을 이스라엘 백성들에게 경고한다. 같은 시각이 선지자들과 예수에게까지 이어지며 반복된다. 소돔의 죄가 가히 무거움을 알 수 있다. 배교의 불신앙은 기독교의 죄 가운데 가장 무거운 죄이다. 또한 선지자들과 예수는 기독교 신앙을 상징하는 인물들이다. 소돔의 죄는 기독교에서 가장 중요한 두 가지를 하나로 합해서 성경 여러 곳에서 반복적으로 언급될 정도로 그 무게를 측량하기 어려운 것이다.

선지자들은 이번에도 이사야, 예레미야, 에스겔, 아모스 등이다. 이사야 1장 19~22절과 3장 8~9절, 예레미야 23장 13~15절, 에스겔 16장 44~48절, 아모스 4장 8~11절 등에서 이스라엘 백성이 저지르는 배교의 죄를 되풀이해서 소돔의 죄에 비교해서 말한다. 예수도 마찬가지이다. 마태복음 10장 14~15절과 11장 22~23절, 누가복음 10장 12~16절과 17장 29~35절 등 신약 성서 복음서 여러 곳에서 자신과 제자들의 가르침을 받았던 여러 성읍 가운데 복음에 대적하였던 자들에게 마지막 심판의 날에 소돔과 고모라의 운명처럼 될 것을 경고하신다.

둘째, 19장 12~23절로 롯이 구원을 받는 내용이다. 앞쪽 1~11절에서 천사를 지키는 의로운 행동이 구원받는 이유임을 말해 준다. 천사를 보호했다는 것은 기독교 신앙에서는 하나님의 말씀을 알아차리고 순종했다는 뜻으로 해석할 수 있다. 롯은 이방인이었음에도 불구하고 소돔 거민들과 반대로 처음부터 천사를 알아봤다. 이에 자신의 두 딸을 바치려는 결심까지 하면서 천사를 적극적으로 보호해 준다. 12~23절에서 롯은 급기야 천사가 전하는 하나님의 명령에 순종해서 소돔을 탈출한다. 도시와 거민들이 함께 멸망을 당하는 순간에 아내와 두 딸을 이끌고 홀로 구원을 받는다.

　19장 12~23절을 보면 표면적으로는 롯이 충성심만으로 구원을
받은 것으로 읽히나, 기독교 신앙에서는 그 이상이 있다. 바로 하나
님의 도우심과 인도하심이다. 물론 둘은 같은 말이다. 충성심이 있
는 자에게만 하나님의 도우심과 인도하심이 임하기 때문이며, 거꾸
로 도우심과 인도하심이 있어야 충성심의 기독교적 의미가 빛나기
때문이다. 14절에서 "여호와께서 이 성을 멸하실 터이니 너희는 일
어나 이 곳에서 떠나라"라고 했다. 롯이 혼자서 탈출해야 살아남는
다는 것을 안 것이 아니라는 뜻이다. 여호와께서 말해 줘서 안 것이
다. 구원의 방식에 대해서도 16절에서 "… 롯이 지체하매 그 사람들
이 롯의 손과 그 아내의 손과 두 딸의 손을 잡아 인도하여 성 밖에 두
니…"라고 했다. 롯이 스스로의 힘으로 탈출한 것이 아니다. 하나님
의 손길이 구원해 주신 것이다. 두 사위는 롯의 말을 믿지 않고 소돔
에 남아서 멸망당한다.

　셋째, 24~28절로 소돔이 멸망당하는 내용이다. "… 유황과 불을
소돔과 고모라에 비같이 내리사 그 성들과 온 들과 성에 거주하는 모
든 백성과 땅에 난 것을 다 엎어 멸하셨더라… 연기가 옹기 가마의
연기같이 치솟음을 보았더라"라고 했다. 유명한 '유황불'이라는 말
이 나온다. 유황불은 지옥, 불신과 죄에 대한 심판, 고통 등 징벌을
상징한다. 신명기 29장 23절은 "그 온 땅이 유황이 되며 소금이 되며
또 불에 타서 심지도 못하며 결실함도 없으며 거기에는 아무 풀도 나
지 아니함이 옛적에 여호와께서 진노와 격분으로 멸하신 소돔과 고
모라와 아드마와 스보임의 무너짐과 같음을 보고 물을 것이요"라며
소돔의 멸망을 언급하면서 '유황'이라는 단어를 반복했다.

도시 전체가 구원 받다 – 요나와 니느웨

넷째, 도시 전체가 구원받는 경우이다. 성경에서는 도시 자체가 기도의 대상이 된다. 도시도 하나님의 용서를 받아 구원의 대상이 되기도한다. 하지만 이런 경우는 드문 것이 사실이다. 니느웨가 대표적인예이자 유일한 예일 것이다. 광야와 비교해 보면 이해하기 쉽다. 성경에는 하나님께서 광야를 구원해서 다시 생명이 돌게 하시는 경우들이 여러 번 기록되어 있다. 도시는 이런 경우가 드물다. 다시 생명을 돌게 한다는 개념 자체가 성립되지 않는다. 광야는 하나님이 창조했으며 인간이 망치기 이전의 원형 상태가 있기 때문에 되돌린다는개념이 성립될 수 있다. 반면 도시는 처음부터 인간의 죄로 탄생한공간이기 때문에 되돌릴 수 없다. 아주 드물게 구원을 받을 뿐이다.

　니느웨에 대한 내용도 기록한 책에 따라 상반된다. 요나는 구원받는 것으로 기록한 데 반해 나훔과 스바냐는 멸망을 예언했다. 요나부터 살펴보자. 요나는 여호와로부터 "저 큰 성읍 니느웨로 가서 그것을 향하여 외치라 그 악독이 내 앞에 상달되었음이니라"(요나 1:2)라는 명령을 받는다. 하지만 여호와의 명령을 피해 달아났다가 고래 배속에까지 들어가는 고생을 한다. 여호와의 도움으로 살아나온 요나는 명령을 따라 니느웨로 가서 여호와의 경고를 설교한다. 요나 3장 3~4절은 "… 니느웨는 사흘 동안 걸을 만큼 하나님 앞에 큰 성읍이더라 요나가 그 성읍에 들어가서 하루 동안 다니며 외쳐 이르되 사십일이 지나면 니느웨가 무너지리라 하였더니"라고 했다.

　이어 3장 5~9절에서는 모든 니느웨 사람이 하나님을 믿고 명령을따라 행한 일들을 기록한다. "하나님을 믿고 금식을 선포하고 높고낮은 자를 막론하고 굵은 베 옷을 입은지라… 왕이 보좌에서 일어나

왕복을 벗고 굵은 베 옷을 입고 재 위에 앉으니라 왕과 그의 대신들
이 조서를 내려 니느웨에 선포하여 이르되… 힘써 하나님께 부르짖
을 것이며 각기 악한 길과 손으로 행한 강포에서 떠날 것이라 하나님
이 뜻을 돌이키시고 그 진노를 그치사 우리가 멸망하지 않게 하시리
라…."

이 구절은 도시가 구원받는 조건에 대해서 기록한 것이다. 다섯 가
지이다. 첫째, 금식과 베옷은 육신의 탐욕과 물욕을 절제하는 것으
로 이는 유목 가치를 좇는 것에 해당된다. 둘째, 높고 낮은 자를 막
론했다는 것은 도시 전체가 회개했다는 것이다. 셋째, 왕마저 베옷
을 입었다는 것은 세속 권력의 자기 우상화를 포기했다는 것이다. 넷
째, 악한 길과 강포를 떠나는 것은 음행, 분노, 폭력, 시기 등 종합적
인 죄를 짓지 않는다는 뜻이다. 다섯째, 하나님께 부르짖으며 하나님
이 멸망하지 않게 하시리라는 것은 하나님을 믿는 깊은 신앙심을 뜻
한다.

니느웨는 이 조건들을 잘 지켜서 구원을 받는다. 3장 10절에서는
"하나님이 그들이 행한 것 곧 그 악한 길에서 돌이켜 떠난 것을 보시
고 하나님이 뜻을 돌이키사 그들에게 내리리라고 말씀하신 재앙을
내리지 아니하시니라"라고 했다. 구원은 차고 넘친다. 4장 11절에서
"… 니느웨에는 좌우를 분변하지 못하는 자가 십이만여 명이요… 내
가 어찌 아끼지 아니하겠느냐"라고 했다. 비록 좌우를 분변하지 못
하지만 하나님 앞에서는 그것이 문제 되지 않는다. 오로지 회개와 믿
음의 순종만이 구원의 조건이자 기준이다. 너무 똑똑해서 죄를 지으
면 오히려 그것이 도시와 함께 멸망하는 길이라는 뜻이다.

다음으로 니느웨의 멸망을 기록한 나훔을 보자. 1장 1절부터 "니

느웨에 대한 경고"임을 밝히며 시작한다. 1장은 대체적으로 하나님이 자신에게 대적한 자들에게 진노를 품고 보복하시어 멸망시키는 내용들을 기록하고 있다. 1절 이외에는 아직 니느웨라는 이름이 등장하지 않는데, 멸망의 대상에 대해서는 두 가지 해석이 가능하다. 시작을 니느웨로 했기 때문에 1장의 살벌한 내용이 니느웨의 멸망을 기록한 것일 수 있다. 아니면 좀 더 일반적인 징벌의 내용을 기록한 것으로 볼 수도 있다.

2장 8절부터는 의심의 여지없이 니느웨가 멸망하는 내용이다. 8절의 "니느웨는 예로부터 물이 모인 못 같더니 이제 모두 도망하니 서라 서라 하나 돌아보는 자가 없도다"로 시작해서, 10절의 "니느웨가 공허하였고 황폐하였도다"와 11절의 "이제 사자의 굴이 어디냐"를 거쳐 13절의 "만군의 여호와의 말씀에 내가 네 대적이 되어 네 병거들을 불살라 연기가 되게 하고… 네 파견자의 목소리가 다시는 들리지 아니하리라 하셨느니라"로 끝맺고 있다.

그 중간에 니느웨의 세속적 위상을 기록한 말들이 나오는데, 호전적인 제국의 수도여서 그런지 전쟁의 용사들을 '사자'에 비유한 내용이 많다. 11~12절에서 "… 전에는 수사자 암사자가 그 새끼 사자와 함께 거기서 다니되 그것들을 두렵게 할 자가 없었으며 수사자가 그 새끼를 위하여 먹이를 충분히 찢고 그의 암사자들을 위하여 움켜 사냥한 것으로 그 굴을 채웠고 찢은 것으로 그 구멍을 채웠었도다"라고 했다. 사자의 사냥 행위를 승리자의 잔인한 살육에 비유한 것이다. 9절에서는 "은을 노략하라 금을 노략하라 그 저축한 것이 무한하고 아름다운 기구가 풍부함이니라"라고 했는데 전쟁에서 약탈하여 이룬 제국의 물질적 풍요를 경고한 것이다.

'호전적인 성향-재물 약탈과 축적'의 두 죄를 합하면 니느웨가 멸망당한 이유가 된다. 니느웨는 하나님께 맞섰던 모든 도시 제국이 그러했던 것처럼 인간의 무력과 폭력에 의존해서 돌아가며, 그 목적은 주변을 침략해서 재물을 약탈하고 축적하는 것이었음을 알 수 있다. 에녹의 죄가 라멕을 거쳐 거대 제국으로 무한증폭된 것에 불과하다. 이것으로 하나님께 대적해 보지만, "주민이 낙담하여 그 무릎이 서로 부딪히며 모든 허리가 아프게 되며 모든 낯이 빛을 잃도다"(나훔 2:10)와 "네 젊은 사자들을 칼로 멸할 것이며 내가 또 네 노략한 것을 땅에서 끊으리니"(나훔 2:13)라는 멸망으로 귀결된다. 더 이상 말이 필요 없는 엄중하고 태산 같은 징벌이다. 전쟁 도시로서 그 전쟁들 때문에, 자신들의 운명을 전쟁과 동일시했기 때문에 망한 것이다.

스바냐 2장 13~15절도 니느웨가 멸망할 것이라고 기록하고 있다. "여호와가… 앗수르를 멸하며 니느웨를 황폐하게 하여 사막 같이 메마르게 하리니… 백향목으로 지은 것이 벗겨졌음이라… 오직 나만 있고 나 외에는 다른 이가 없다 하더니 어찌 이와 같이 황폐하여 들짐승이 엎드릴 곳이 되었는고…"라고 했다. 멸망당한 이유는 나훔과 대체로 비슷하다. 백향목 기둥은 물질 풍요를, "나만 있고"는 무력에 의존한 자기 우상화를, "나 외에는 다른 이가 없다"는 모든 것을 건 전쟁을 각각 상징한다. 셋을 합하면 자신의 무력을 신봉해서 전쟁을 일으켜 재물을 착취하고 축적한 것이 된다.

멸망당한 상태에 대해서는 차이가 있다. 나훔에서는 무력 대결에서 패하며 그로 인해 거민과 용사들이 고생을 하고 재물도 잃게 된다고 기록했다. 반면 스바냐에서는 14~15절에서 "각종 짐승이 그 가운데에 떼로 누울 것이며… 황폐하여 들짐승이 엎드릴 곳이 되었는

고 지나가는 자마다 비웃으며 손을 흔들리로다"라고 했다. 도시가
폐허가 된 상태와 여호와께 대적했다가 비웃음거리가 된 것을 기록
하고 있다.

구원과 멸망의 이중주 – 니느웨의 두 가지 교훈

성경에서는 이처럼 한쪽은 니느웨가 구원을 받았다 하고 다른 쪽은
멸망당했다고 한다. 상반되는 내용을 기록하고 있는 것인데, 일단 둘
가운데 어느 것이 정확한지 살펴보자. 세속적 해석과 기독교적 해석
두 가지가 가능하다. 세속 역사를 기준으로 하면 멸망한 것이 맞다.
메소포타미아 문명의 역사를 보면 바빌로니아 제국이 발흥하면서 앗
수르 제국을 무너뜨리는데 니느웨는 이때 침략을 받아 멸망했다. 나
훔이 니느웨와 앗수르 제국이 멸망할 것이라고 예언한 것이 정확하
다. 도시가 폐허로 남을 것이라는 예언도 적중했다.

　기독교 교리를 중심으로 해석해도 멸망한 것이 더 상식적일 수 있
다. 무엇보다 앗수르 제국은 전쟁을 많이 치른, 대표적인 호전적인
문명이었다. 니느웨는 하나님께 맞섰던 앗수르 제국과 동의어로 여
겨질 정도로 전쟁을 즐기던 도시였다. 전쟁 수행 본부 역할을 하던
대도시였다. 이는 '가인-에녹-라멕'으로 이어지며 탄생한 도시국가
의 본질적 죄인 무력과 폭력이 더욱 심화된 것이다. 가인의 도시 에
녹이 무력으로 스스로를 보호하기 위한 것이었다면, 니므롯의 도시
니느웨에 오면 전쟁을 통해 이웃 나라와 이방인을 침략해서 살육하
고 정복하고 지배하고 약탈하는 중심 본부가 되면서 죄가 더욱 악화
된다. 니느웨를 세운 '니므롯'이란 이름 역시 창세기 10장 8~9절에
서는 "세상에 첫 용사"이자 "여호와 앞에서 용감한 사냥꾼"이라고만

기록했지만 원래는 '반역'이란 뜻이다. 하나님이 많은 능력을 주었음에도 자신의 무력을 믿고 스스로를 우상화해서 하나님께 대적했던 반역자이다. 이 정도면 성경에서는 멸망당하는 것이 보통의 결론이다.

여기까지만 이야기하고 끝내기에는 아쉬움이 있다. 성경은 니느웨의 운명에 대해 왜 굳이 세 곳에서 서로 다른 말씀을 전하는 것일까. 단순히 어느 쪽이 맞는지를 따지는 것보다 더 중요한 것이 있다는 뜻이다. 니느웨에 담긴 기독교적 의미와 교훈이다. 하나님은 이것을 보라 하신다. 니느웨에는 구원과 멸망의 두 가지 교훈이 이중주로 얽혀있다. 일반적으로 니느웨를 구원받은 도시로만 아는 것과 차이가 있다. 성경이 니느웨에 대해서 말하는 내용은 요나, 나훔, 스바냐 셋 모두를 합해서 함께 보아야 한다. 그리고 그 내용은 구원과 멸망의 조건에 대해서 함께 말하는 것이다. 사실 구원과 멸망은 동전의 양면처럼 같은 이야기이다. 대립식 반대가 아니라 양면식 반대라는 뜻이다.

기독교적으로 보면 구원을 받은 것과 멸망당하는 것은 같은 말일 수 있다. 모두 도시의 타락한 세속적 힘이 하나님의 성령 앞에 굴복한 것이기 때문이다. 도시가 멸망당한 것은 설명이 필요 없는 명백한 굴복을 뜻한다. 구원도 마찬가지이다. 그냥 구원되는 것이 아니다. 조건을 만족시켜야 되는데 그 조건이 도시의 타락한 힘이 하나님의 말씀 앞에 굴복하는 것이기 때문이다. 도시의 물리적 골격과 거민의 목숨은 유지되지만 도시 전체가 회개해야 구원을 받는다. 이전의 세속 도시는 수명이 다했음을 상징적으로 의미한다.

이는 인간의 구원 구도와 같다. 고린도후서 5장 17절의 유명한 "이전 것은 지나갔으니 보라 새 것이 되었도다"라는 교리를 도시에 적용한 것이다. 도시 자체를 구원한 것은 세속 차원에서의 도시 개혁도

아니요. 개별적인 믿음도 아닌, 전 거민의 회개이다. 각 개인들 가운데에는 비록 죄를 짓지 않은 사람이 있을지라도 모두 함께 죄인임을 자처하고 도시 전체가 회개할 때에 구원이 가능하다. 이럴 때 도시의 세속적 힘은 무력화된다. 도시의 타락한 천사는 권좌에서 밀려나 더 이상 사람들을 자신의 죄 뒤로 끌고 다니지 못하게 된다.

멸망만이 능사는 아닐 것이다. 하나님은 죄에 대해 저주와 멸망만 퍼부으시는 분이 아니다. 멸망을 즐기시는 분도 아니다. 앞에 소개한 성경 속 멸망 기록 구절들만 봐서는 안 된다. 그 구절들의 앞뒤 전체, 신약 성서와 성경 전체까지 함께 보아야 한다. 성경 속 징벌과 멸망에는 일정한 패턴이 있다. 멸망은 최후의 선택일 뿐이며, 하나님이 항상 먼저 구원을 향한 길을 열어 놓고 기다리신다는 점이다. 하나님이 내리시는 저주와 경고는 회개를 촉구하는 '사랑의 매'이며 하나님의 분노는 그 가능성이 없을 때 내뱉으시는 안타까움이다. 그렇기 때문에 '공의(公義)'의 저주와 분노인 것이다. 사전적 의미 그대로 '선악을 공평하게 제재하는 하나님의 적극적인 품성'이다. 하나님은 회개를 기다리시고 또 기다리시다 그 가능성이 정말로 없다고 판단하실 때 징벌과 멸망을 감행하신다. 성경에서 멸망과 구원은 늘 함께 다닌다.

니느웨의 실제 역사를 기준으로 해도 이런 양면적 해석이 성립될 수 있다. 니느웨의 역사를 망한 순간에만 초점을 맞추지 말고 전 기간을 보면 구원과 멸망의 상반된 두 가지 모두가 맞을 수도 있다. 앗수르 제국은 전쟁이 많았으므로 니느웨가 한 번 침략으로 망한 것이 아니기 때문이다. 요나는 니느웨가 처음 침략을 받았을 때 이겨낸 것에 대해 이스라엘의 여호와를 대입해서 그 덕으로 구원받은 것이라

고 기록하였을 수 있다. 반면 나훔과 스바냐는 니느웨가 마지막에 망한 것을 보고 멸망당한 것이라고 기록하였을 수 있다.

소돔과 니느웨 - 구원과 멸망의 역설적 양면성

성경에서는 구원이 곧 멸망이요, 멸망이 곧 구원이다. 구원받을 줄알고 긴장이 풀려 죄를 지으면 그 운명은 한순간에 멸망으로 바뀐다. 멸망을 경고 받은 뒤에 하나님의 뜻에 순종해서 회개하면 마지막 순간에 구원받는다. 구원과 멸망의 절묘한 이중주이다. 상반되는 내용이 합작한 절묘한 양면성이다. 성경과 기독교 특유의 역설, 그래서 역설적 양면성이다.

성경의 대표적 두 도시인 소돔과 니느웨의 운명을 비교해 보면 구원과 멸망 사이의 이런 역설적 이중주를 잘 이해할 수 있다. 앞에 나왔듯이 소돔은 처음에 롯이 보고 좋아할 만큼 환경이 좋았으나 죄를 지어 멸망을 당했다. 창세기 13장 10절에 "여호와의 동산 같고 애굽 땅과 같았더라"라고 했다가 곧이어 13절에서 "소돔 사람은 여호와 앞에 악하며 큰 죄인이었더라"라며 반대로 뒤집어졌다. 니느웨는 이와 정반대이다. 처음에는 멸망당할 운명이었으나 도시 전체가 회개하고 여호와를 믿음으로써 구원받게 되었다. 구원의 조건인 의인의 비율, 즉 양적인 측면도 좋은 비교 대상이다. 앞에서 보았듯이 소돔은 처음에 "의인 오십 명을 찾으면 온 지역을 용서하리라"에서 시작해서 그 기준이 계속해서 줄어들어 '열 명'까지 내려갔지만, 의인 열명이 없어서 멸망당했다.

이 기준을 니느웨에 적용하면 '전 거민이 의인'이 된다. 소돔보다훨씬 강화된 것이다. 구원 조건 역시 다른데, 이 속에 다시 한 번 역

설적 양면성이 숨어 있다. 구원 조건을 느슨하게 내건 소돔은 이를 지키지 못해 멸망을 당했다. 반면 불가능할 정도로 힘든 조건을 내건 니느웨는 이를 지켜 구원받았다. 소돔에서는 쉽다고 방심하면 실패한다는 교훈을, 니느웨에서는 아무리 어렵더라도 목숨을 다해 지키면 성공한다는 교훈을 각각 전하시는 것이다. 조건과 결과가 서로 반대편으로 교차하는 구도이다. 역설적 양면성이다. '생즉사 사즉생(生卽死 死卽生)'의 인간사에 다름 아닌 것이다.

물론 도시는 탄생부터 죄 자체가 너무 크기 때문에 구원 가능성이 인간보다 적은 것이 사실이다. 그렇다면 도시가 구원받는 기준은 무엇일까. 이미 요나, 나훔, 스바냐에 충분히 기록되어 있다. 요나는 니느웨가 구원을 받았다고 기록한 책답게 구원의 조건 다섯 가지를 구체적으로 밝혔다. 나훔과 스바냐에서는 멸망당한 이유, 즉 니느웨가 지은 죄를 거꾸로 생각하면 된다. 나훔에서는 '호전적인 성향-재물 약탈과 축적'을, 스바냐에서는 '물질 풍요-무력에 의존한 자기 우상화-전쟁'을 각각 죄의 내용으로 들었다. 따라서 이것을 안 하면 된다.

어려운 조건이다. 현실적으로도 그러하며 기독교적으로도 그러하다. 어느 도시가 이런 조건을 모두 만족시킬 것인가. 이런 조건들을 합하면 '도시 전체의 회개'가 된다. 이는 결국 모든 도시 거민이 기독교인, 그것도 하나님의 명령에 순종하는 철저한 기독교인이어야 가능한 이야기이다. 구원의 조건이 양과 질 모두에서 무척 엄격하다는 것을 알 수 있다. 이것이 아마도 성경에서 도시 자체가 구원받는 경우가 드문 이유일 것이다. 그리고 니느웨의 운명에 대해서 성경의 두 권이 멸망했다고 기록한 이유일 것이다. 그만큼 지키기 어려운 조건

이며 니느웨도 실제로는 이것을 지키지 못했을 것이라는 뜻이다. 실제 역사에서도 니느웨는 멸망했다. 이렇게 보았을 때 요나가 기록한 니느웨의 구원은 도시가 구원받기 위한 조건을 비유적, 상징적으로 제시한 말씀에 가까울 수 있다. 실제 구원을 받았다기보다는 이렇게 하면 구원을 받게 된다는 가정법에 가깝다는 뜻이다.

이상이 성경에 기록된 도시 전체의 구원 내용이었다. 다소 낯선 개념일 수 있다. 나라나 민족이나 사회를 긍휼히 여겨 구원을 내려 달라는 기도는 들어 보았어도 도시를 구원해 달라는 기도는 드문 편이다. 사실 도시의 구원이라는 개념은 도시의 멸망이라는 개념을 먼저 정립하면 이해가 쉽다. 현대에는 이해가 안 되는 현상이지만 전쟁이 잦던 고대에는 도시가 멸망하는 일이 종종 있었다. 한 나라가 다른 나라를 침략해서 주요 도시를 점령하면 보복을 막기 위해서 도시 전체를 파괴하는 경우가 자주 있었다. 성경 시대에도 이런 일이 잦았는데 이스라엘 백성들은 이것을 자신들이 믿는 여호와 하나님이 하시는 일이라고 믿었던 것이다. 이 과정에서 멸망을 피한 도시들이 나왔을 것이고 이것 역시 자신들의 신앙과 연관시켜 하나님께서 믿음에 대한 선물로 행하신 일이라고 여겼다.

이는 인간의 논리에 의한 세속적 해석이다. 성경에는 이것 이상이 있다. 이렇게만 보기에는 성경에 기록된 도시의 멸망과 구원은 매우 보편적인 기준에 따라 결정된다. 이스라엘 중심의 제한된 민족주의를 넘어선 인류 보편적인 기준이 있다는 이야기다. 이스라엘 백성들이 세운 도시일지라도 타락한 죄가 크면 예외 없이 치셨기 때문이다. 이사야 10장 11절을 보자. "내가 사마리아와 그의 우상들에게 행함 같이 예루살렘과 그의 우상들에게 행하지 못하겠느냐 하는도다"라

고 했다. 하나님께서는 '네 편 내 편'이 중요한 것이 아니라 옳은 신앙심을 가지고 거룩하게 사는지 여부가 중요한 것이다. 이 기준에 맞지 않았기 때문에 예루살렘도 예외 없이 멸망시키셨다.

물론 성경에 나오는 모든 도시가 '멸망 vs 구원'의 양자택일 대상은 아니었다. 가장 많은 경우의 수는 둘 가운데 어느 것도 아닌 채 그냥 남는 것이다. 성경 학자들은 이것을 보통 '심판의 유예'라고 말한다. 이렇게 보면 도시의 구원은 성경에서는 확실히 특별한 사건이다. 실제로도 멸망당한 도시는 상당수 되는 데 반해, 구원받은 도시는 니느웨가 아마도 유일할 것이다.

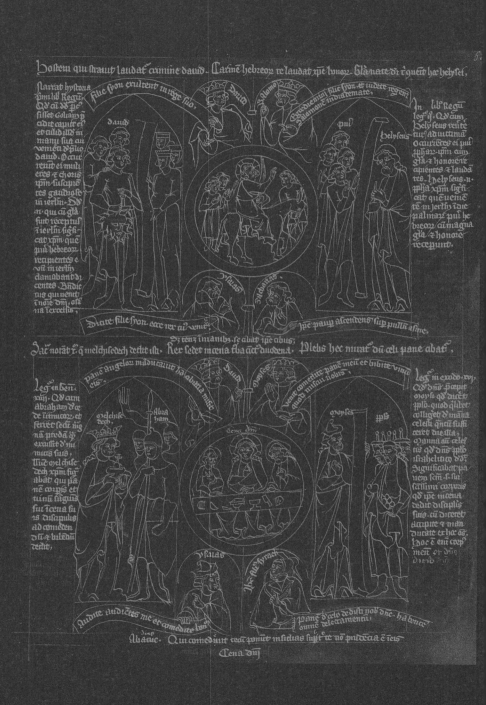

2부
기독교 미술 속
광야와 도시

9장
가인의 광야
– 심리적 절망과 갈색의 광야

'회화적 광야'의 다양성 = 화가 이름×성경 사건

성경에서 광야는 도시와 함께 대표적인 배경 공간을 이룬다. 기독교 미술도 마찬가지이다. 기독교 미술은 성경 내용을 기초로 그린 것이기 때문에 성경과 마찬가지로 광야와 도시가 대표적인 배경 공간이다. 실내 장면을 제외한다면 광야와 도시는 기독교 미술에서 배경 공간의 양대 축을 이룬다. 일부는 도시 배경 없이 광야만 그렸으며 또 일부는 광야와 도시 배경을 함께 갖는다. 광야 없이 도시만 배경으로 갖는 경우는 많지 않다. 이런 경우는 대부분 도시 속 장면을 그린 것이다. 이런 배경 아래 기독교 미술에 나타난 광야와 도시에 관해 살펴보자.

광야부터 살펴보자. 기독교 미술의 광야가 성경의 광야와 다른 가장 큰 차이점은 성경만큼 다양하지 못하다는 것이다. 그 이유는 세 가지 정도로 요약할 수 있다. 이는 기독교 미술에서 '광야'를 어떤 요소로 보느냐의 문제와 맞닿아 있다.

첫째, 미술의 표현 대상으로 보는 시각이다. 미술이라는 인간의 매

개를 통해 그리는 것이기 때문에 추상적 교리를 글로 정리한 성경과 같을 수 없다. 더욱이 기독교 미술의 초점은 보통 광야 배경보다는 사건에 맞춰진다. 화가들이 광야에 대해 특별한 성경적 의미를 부여해서 그렸다는 기록은 찾기 쉽지 않다. 광야가 특별한 의미를 갖는 몇몇 그림을 제외하면 대부분 화가의 화풍의 범위 내에서 이해될 수 있다.

둘째, 성경 교리를 담는 것으로 보는 시각이다. 이럴 경우에도 기독교 미술의 광야는 성경보다 제한적이다. 성경에서 광야는 기독교적 사건이 일어나는 배경 공간이면서 동시에 그 사건이 말하는 교리를 포괄한다. 하지만 미술은 이 가운데 일부만 선별해서 그리기 때문에 성경보다 다양성이 떨어진다. 기독교 미술 속 성경 사건은 일정수의 대표적인 것들만 반복되기 때문이다.

셋째, 실제 자연 풍경으로 보는 시각이다. 전 세계를 여행하면서 풍경을 전문으로 그리는 화가가 아닌 이상, 자연 풍경을 그림으로 옮길 때 그 종류에 한계가 나타나는 것은 어쩔 수 없는 현상이다. 지구 전체로 보면 자연 풍경이 다양하지만 기독교 미술의 전성기는 중세와 르네상스였기 때문에 이런 여행이 불가능했다. 더욱이 성경의 배경은 아라비아 반도였던 데 반해 이들 기독교 화가들은 유럽인들이었기 때문에 성경의 배경을 직접 본 사람은 거의 없었다. 이런 상황에서 기독교 화가들이 그리는 자연 배경은 넷 가운데 하나였다. 아라비아 반도의 지질학적 특성을 기초로 사실에 가깝게 그린다, 이렇게 한 번 형성된 배경 장면을 이어받아 사용한다, 완전 상상으로 그린다, 유럽의 자연 풍경 특히 화가들의 고향 풍경을 대신 사용한다 등이다. 네 가지 경우 모두 풍경 장면은 역시 제한적일 수밖에 없었다.

　이런 이유들이 복합적으로 작용하여 기독교 미술의 광야 장면은 성경에서 정의하는 다양한 광야의 의미를 담아내는 것과는 거리가 있었다. 이런 현상은 기독교 미술에서 도시 장면이 다양하게 나타나는 것과 대비된다. 미술에서 배경 풍경을 구성하는 두 가지 요소는 광야와 도시인데, 기독교 미술에서는 상대적으로 도시가 더 다양하게 나타나는 것이다.

　그러나 반대의 해석도 가능하다. 미술적 차이를 고려해서 보면 기독교 미술의 광야는 성경의 광야보다 훨씬 더 다양할 수 있다. 화가마다 그리고자 하는 성경 사건의 내용에 맞춰 자신만의 예술적 시각과 방식으로 광야의 특징을 해석하고 표현했기 때문이다. 기독교 미술의 광야는 화가와 성경 사건의 종류(=주로 그림 제목)의 조합에 따라 무궁무진하게 다양해질 수 있다. 아래에 나오는 작품들을 예를 들면, '레온 보나의 가인의 광야'나 '얀 반 스코렐의 심판의 광야' 같은 식이며 이 각각에 대해 광야의 특징을 나타내는 수사를 추가로 붙일 수 있다. 이럴 경우 광야의 특징을 결정하는 기준은 세 갈래가 된다. '가인의 광야'에서 한 번, 화가 '보나'의 화풍에서 한 번, 그리고 보나의 풍경 화풍 가운데 특정 작품 하나에서 한 번 등이다. 이렇게 세 가지를 조합할 경우 여기에서 나오는 경우의 수는 무척 많아진다.

　기독교 미술의 광야는 결국 교리적 광야와 회화적 광야 사이의 대응 문제가 된다. 성경의 광야가 기독교 정신과 하나님의 말씀을 담고 있는 '교리적 광야'라면, 기독교 미술의 광야는 이것을 받아들여 화가들이 붓을 들고 예술적으로 각색한 '회화적 광야'이다. 둘 사이의 일치도는 그리 높지 않은 편이다. 일치도를 기준으로 보면 회화적 광야는 교리적 광야만큼 다양하지 못하다. 반면 해석의 가능성을 기준

으로 하면 다양성은 크게 늘어날 수 있다. 회화적 광야는 일차적으로 성경 내용을 바탕으로 삼으면서 그 위에 미술사의 다양한 회화적 기록을 대응시키고 이것들과 조합되면서 해석 내용을 다양하게 증폭시킬 수 있다.

회화적 광야의 출발점, 즉 회화적 광야가 바탕으로 삼아야 할 교리적 광야의 최전선은 성경의 두 가지 광야이다. 성경의 교리적 광야를 받은 것이기 때문에 그 바탕에는 성경의 두 가지 광야인 '죄의 땅'과 '하나님의 뜻이 이루어지는 곳'의 개념이 자리한다. 이것을 출발점으로 삼아 다양하게 분화한다. 이 두 가지 개념을 적절히 적용하면 기독교 미술을 이해하는 폭과 깊이를 크게 확장할 수 있으며 해석의 내용도 풍부해질 수 있다. 광야의 모습 또한 '척박한 광야'와 '밝은 광야' 두 가지로 구분할 수 있다. 둘의 중간 상태에 해당되는 모습도 일정 수 있지만 해석의 목적을 위해서 둘 중 한쪽으로 분류해도 큰 무리는 없어 보인다.

광야의 두 가지 의미와 두 가지 모습 사이에 특별한 대응 규칙은 없는 편이다. 그러나 둘의 대응에서 나오는 네 가지 경우의 수에 대해서 개략적인 흐름은 짚을 수 있다. 가장 상식적인 대응은 광야를 죄의 땅으로 정의할 때에는 척박하고 거친 모습으로 그리는 것이다. 이때에는 사건의 종류 역시 원죄와 실낙원, 가인의 아벨 살인, 소돔의 타락, 노아와 대홍수, 예수 십자가 처형, 순교와 박해, 최후의 심판과 지옥, 마른 뼈 등과 같은 죄의 사건이면 상식적으로 척박한 광야와 대응이 잘 된다.

'가인과 아벨'의 세 가지 구도와 레온 보나의 〈아벨의 죽음〉

가인 사건을 보자. 이 사건을 주제로 한 그림은 많은데 여기에서는 레온 보나(Léon Joseph Floretin Bonnat, 1836~1922)의 〈아벨의 죽음(The Death of Abel)〉(1861)을 소개하고자 한다(도 9-1). 그 전에 먼저 이 주제에 대해 개론적인 내용을 살펴보자.

이 주제는 창세기 4장 1~8절의 유명한 '가인의 아벨 살인 사건'이다. 성경의 두 번째 죄이자 최초의 살인 사건이다. 가인은 흔히 동생 아벨을 죽인 사건으로만 기억하기 쉽지만, 앞에서 보았듯이 성경의 가인 부분인 창세기 4장은 24절까지 이어지면서 기독교적 상징성이 큰 죄의 사건들이 연달아 일어난다. 가인이 에녹 도시를 건설한 사건 및 그 6대손 라멕이 도시국가를 탄생시키는 일련의 사건이다. 가인 사건에 담긴 기독교적 의미는 폭력과 도시 건설이라는 두 가지 죄이며 여기에서 전쟁, 우상숭배, 자기 우상화, 음행 등의 죄가 파생된다. 이것들을 합하면 불신앙과 기독교적 죄의 종합 세트에 거의 근접해진다.

이처럼 가인 사건은 인간의 수많은 죄를 대표할 정도로 기독교적 상징성이 큰 사건이다. 문학, 미술, 연극 등 여러 예술 분야에서 많이 다루었다. 미술에서도 많이 다루어진 주제이다. 제목에는 가인과 아벨의 두 이름이 함께 등장하는 것이 보통이다. 이 주제의 그림은 세 종류로 나뉜다.

첫째, 가인과 아벨이 각기 다른 제물로 하나님께 제사를 드리는 장면이다. 조반니 안토니오 디 프란체스코 솔리아니(Giovanni Antonio di Francesco Sogliani, 1492~1544)의 〈가인의 제물(The Sacrifice of Cain)〉(1533년경)이 좋은 예이다(도 9-2). 둘째, 가인이 큰 몽둥이로 아벨을

죽이는 장면이다. 티치아노(Tiziano, 1488년경~1576년)의 〈가인이 아벨을 죽이다(Cain and Abel)〉(1542~1544)가 좋은 예이다(도 9-3). 셋째, 아벨의 사체가 중심이 된 그림이다. 정작 가해 당사자인 가인은 등장하지 않고 그에게 죽임을 당한 아벨의 시체가 주인공이 되는 구도이다. 보나의 그림을 비롯하여 이 그림의 선례가 되었던 윌리엄 블레이크(William Blake, 1757~1827)의 〈아담과 이브가 아벨의 시체를 발견하다(Adam and Eve Discovering the Body of Abel)〉(1826년경) 등이 좋은 예이다(도 9-4).

세 종류는 각기 전하는 바가 있다. 첫 번째는 인류 죄의 근원이 정착 가치(축적 가치=농업 가치)에 있음을 말한다. 농부였던 가인이 자신의 제사가 거절당하자 목자였던 아벨을 죽인 사건이다. 두 번째는 가인의 죄를 직접적으로 보여준다. 살인하는 장면을 그렸기 때문이다. 세 번째는 살인 사건 이후의 고통을 그렸다. 가인의 죄를 좀 더 은유적으로 표현한다. 세 종류의 대표작에 나타난 배경 풍경을 보자. 셋 모두 거친 광야이다. 〈가인의 제물〉에서는 녹색이 사라진 광야에 말라죽은 나무가 서 있다. 〈가인이 아벨을 죽이다〉 역시 이와 비슷하다. 광야는 흑갈색뿐이며 왼쪽 끝에 말라죽은 나무가 사선 방향으로 불안하게 서 있다. 〈아담과 이브가 아벨의 시체를 발견하다〉에서는 관을 드러내며 땅이 깊게 파인 광야가 배경을 이룬다.

셋은 순서를 이룬다. 비옥한 농토는 현실 세계에서는 누구나 갖고 싶은 좋은 것이지만 성경에서는 반대로 가르친다. 정착 가치를 상징할 뿐이며 살인죄의 출발점이 된다는 것이다. 그 결과 실제 살인 사건이 일어났고 고통과 절망의 침묵이 온 세상을 덮었다. 두 사건의 배경은 죄의 땅, 거친 광야가 되었다. '가인의 광야'라고 부를 수 있

9-1 레온 보나(Léon Joseph Floretin Bonnat), 〈아벨의 죽음(The Death of Abel)〉(1861)

9-2 조반니 안토니오 디 프란체스코 솔리아니(Giovanni Antonio di Francesco Sogliani), 〈가인의 제물(The Sacrifice of Cain)〉(1533년경)

9-3 티치아노(Tiziano), ⟨가인이 아벨을 죽이다(Cain and Abel)⟩(1542~1544)

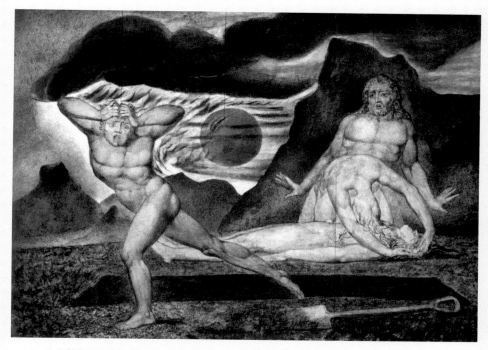

9-4 윌리엄 블레이크(William Blake), 〈아담과 이브가 아벨의 시체를 발견하다(Adam and Eve Discovering the Body of Abel)〉(1826년경)

다. 죄의 무게가 큰 만큼 가인의 광야는 거칠게 그려진다. 살인죄와 어울리는 것은 척박한 광야이지 아름다운 꽃동산이나 푸른 초장은 아니기 때문이다.

　가인의 광야를 잘 표현한 작품으로 레온 보나의 〈아벨의 죽음〉을 들 수 있다. 보나는 19세기 프랑스 아카데미즘의 중심인물이었다. 관습적 예술 행정을 개혁하려 시도했고 일정 부분 성공도 거두었으나 화풍은 전통에서 크게 벗어나지 않았다. 1858~1860년 사이에 로마에 체류하면서 미켈란젤로와 카라바조의 그림을 연구해서 영향을 받았다. 구스타프 카유보트(Gustave Caillebotte)의 스승으로도 유명하며 양식 사조로는 사실주의에 속하나 고전주의의 특징도 함께 보여준다. 동시대의 또 다른 대표 양식인 낭만주의로부터 일정한 영향도 함께 받았다. 섬세한 디테일을 바탕으로 동시대 주요 인물을 그린 초상화 및 종교화와 역사화 등의 주요 작품을 남겼다.

　보나의 그림을 보자. 살인 사건 이후의 고통을 그린 그림이다. 이 그림에는 정작 살인을 자행한 가인은 등장하지 않는다. 그림 내용을 모르고 보면 왼쪽에 무릎을 구부린 남자를 가인으로 생각하기 쉽지만 그는 아담이다. 아벨의 사체가 중심이 되어 죄의 고통을 표현한 이런 구성의 그림은 몇 편 되는데, 살인 당사자인 가인을 넣기도 하고 빼기도 한다. 여기에서는 뺀 것이다. 가인이 빠진 대신 의외의 인물이 등장한다. 가인의 부모인 아담과 하와이다. 중앙에 죽어서 누워 있는 인물이 아벨이며, 왼쪽 인물이 그의 아버지 아담이고, 아벨의 머리를 무릎에 누인 여인은 어머니 하와이다. 아담과 하와를 그린 주제는 천지창조, 에덴동산, 실낙원 등이 대표적인데 여기에 하나를 더하면 의외로 가인의 살인 사건이 될 수 있다. 장남 가인이 저지른 인

류 최초의 살인 사건이라는 명예롭지 못한 죄 때문에 아벨을 차출한 느낌이다. 혹은 부모로서 져야 할 책임감 같은 것일 수도 있다.

이 그림에서는 아벨의 부모가 자식의 사체를 두고 고통스러워하는 장면이 화면 전체를 채운다. 죽은 아벨은 말이 없고 아담과 하와는 온몸으로 깊은 절망감을 표현하고 있다. 절망감은 두 가지이다. 하나는 자식을 잃은 부모의 사적인 절망감이다. 이것은 상식적이어서 더 이상의 언급이 필요 없으려니와 이 책의 주제도 아니다. 다른 하나는 성경적이며 기독교적인 절망감이다. 아담과 하와가 성경에서 갖는 상징성에 대응해서 인류 전체의 죄에 대한 자책이다.

무엇을 자책하는 것일까. 창세기 3장과 4장을 함께 그리고 전체를 읽어야 알 수 있다. 3장과 함께 읽으면 가인의 살인죄가 부모의 원죄 때문에 연쇄되어 일어난 것임을 알 수 있다. 그로 인해 아들을 잃었고 이후 인류의 역사는 죄로 점철될 것임을 직감했을 것이다. 당장 가인부터 도망가서 보이지 않는다. 4장 전체를 읽으면 그런 가인이 에녹을 건설하고 라멕까지 대가 이어져 하나님에게 대항하는 도시국가를 건설하는 단계까지 이르는 것을 알 수 있다. 이들은 이후에 벌어질 일련의 죄의 사건을 직감하고 하나님 앞에서 괴로워하고 있다.

성경에는 정작 아담이 자신의 장남이 저지른 살인 사건에 대해 어떻게 반응했는지 나와 있지 않은데, 화가들은 상상력을 발휘해서 부모의 괴로움으로 표현하고 있다. 자책이 느껴진다. 가인을 빼고 아담을 넣은 것은 아담이 아들의 살인 사건이 자신의 원죄에서 비롯되었다고 자책하고 있음을 나타낸다.

보나의 '가인의 광야' – 심리적 접근과 황갈색, 암갈색의 흙

초상화가답게 섬세한 디테일 처리가 돋보인다. 이런 능력은 인간의 내면을 표현하는 심리적 접근에 유리하다. 제목에 가해자인 '가인'의 이름을 넣지 않고 피해자인 '아벨'만 넣은 데에서도 그림의 목적이 죄의 결과로서 인간이 받는 고통에 있음을 알 수 있다. 행위로서의 죄를 직접 고발하기보다는 죄를 저지른 다음의 심리적 고통을 그린 것이다. 이런 심리적 접근은 19세기에 유행하던 낭만주의의 영향으로 보인다. 19세기 서양 미술의 대표적인 경향 가운데 하나인 낭만주의에서 상징주의에 이르는 흐름으로 '내면적 주관 세계'를 그린 것이다.

이 그림이 같은 주제를 그린 블레이크의 작품을 중요한 선례로 삼은 사실도 낭만주의와의 연관성을 말해 준다. 블레이크는 19세기 낭만주의의 서막을 연 대표적 화가이기 때문이다. 차이도 있다. 블레이크가 신화를 중심으로 환상 세계를 주로 그린 데 반해, 보나는 내면 세계에 대한 심리적 접근을 시도했다. 이 그림은 블레이크가 문을 연 낭만주의를 이어받아 19세기 중반에 그 방향을 심리적 접근으로 전환시킨 작품 가운데 하나이다. 성경 최초의 살인 사건을 심리 주제로 택했다. 이것은 그만큼 이 주제가 절망감이 큰 사건임을 말해 준다. 폭력과 살인은 하나님이 가장 경계하는 인간의 죄라는 성경적 상징성에 더해, 현실 세계에서도 인간의 내면적 절망감을 대표할 수 있는 큰 죄인 것이다.

그래서일까. 가인이 몽둥이를 들고 살인의 폭력을 행사하는 다른 선례들보다 더 절실하게 죄의 무게를 느낄 수 있다. 낙원에서 하나님의 사랑 아래 평화롭게 살고 있어야 할 아담이 벌거벗은 몸으로 자식

의 사체를 앞에 두고 머리를 수그린 채 자책하고 있다. 이런 모습은 오히려 인간이 저지르는 '죄'가 어떤 것인지를 한 번 더 생각하게 해 준다. 이런 점에서 이 그림은 심리적이다. 내적 심리를 낭만주의 시 각으로 표현한 점에서 회화적이다.

그렇다면 광야의 모습은 어떨까. 이런 성경적, 회화적 의미에 대 응되기에 부족함이 없는 상징성을 보여준다. '가인의 광야'에 걸맞은 척박한 광야의 모습을 예술적으로 잘 표현했다. 그림 전체적으로 사 실주의의 묘사력, 고전주의의 안정감, 낭만주의의 그로테스크 미학 등을 잘 구사했으며 셋을 적절히 섞어서 죄로 인해 고통에 빠진 인간 의 비통함을 절실하게 그려냈다. 여기에서 광야의 역할을 빼놓을 수 없다. 배경은 거친 돌바닥뿐이다. 명암 톤을 섬세하게 조절한 여러 종류의 갈색이 화면을 가득 채우고 있다.

이름을 붙일 수 있는 것은 황갈색과 암갈색뿐이다. 그림이 보여주 는 갈색의 섬세한 차이는 언어의 종류를 훨씬 뛰어넘는다. 암청색의 먼 산도 같은 분위기이며 하늘은 인간의 죄에 슬퍼하시는 하나님의 눈물로 적셔졌다. 일부 금빛 섞인 갈색도 언뜻 눈에 띄지만 결론은 같다. 아담의 절망은 예수의 피에타(pieta)와 함께 성경의 대표적인 애도(mourning) 주제이다. 색채는 여기에 잘 맞게 구사되었다. 광야 는 원죄에 이어 성경에서 가장 큰 죄라고 할 수 있는 살인 사건의 기 독교적 의미를 생생하게 전달하는 데 일등 역할을 하고 있다. 섬세하 게 가지 친 다양한 갈색의 광야가 아니었다면 이 그림은 아무 의미가 없었을 것이다.

이 그림에서 광야가 갖는 힘의 상당 부분은 사실적 모습에서 나온 다. 먼지라도 날릴 것 같은 척박한 모습을 사실적으로 표현했다. 이

런 사실성은 풍경화 개념을 도입한 결과이기도 하다. 17세기 바로크
와 18~19세기 낭만주의는 풍경화가 가장 융성한 양식 사조였다. 풍
경화의 역사에서 두 사조는 하나로 이어지는데 그 마지막 절정이 보
나가 활동하던 시기였다. 보나가 이 광야를 그릴 때에도 풍경화의 시
각이 반영될 수밖에 없었을 것이다. 광야의 사실적 모습은 풍경에 대
한 보나의 접근 방식과 연관이 깊다.

　보나는 로마에 체류하던 기간에 고전 작품만 연구한 것이 아니었
다. 로마 주변의 평원인 캄파냐(Campagna)로 사생(寫生)을 나가서 실
제 풍경과 주민들의 생활을 직접 본 대로 그리는 훈련을 했다. 이런
전통은 16세기까지 올라간다. 16세기에 로마에서 활동하던 화가들
은 풍경의 사실성을 높이기 위해 로마 근교로 나가서 풍경을 관찰하
고 그리는 훈련을 했다. 이런 훈련 전통은 보나가 로마에 체류하던
때에 더 강화되었고 보나 역시 여기에 합류했던 것이다. 이는 자연주
의와 픽처레스크 미학을 풍경에 도입할 가능성을 모색한 예술적 시
도였으며 당시 유럽 예술을 주도하던 사실주의와 낭만주의를 하나로
통합하려는 시도이기도 했다. 보나는 여기에 고전주의마저 합해 내
려는 시도를 했고 이것이 종합적으로 드러난 것이 로마에서 파리로
돌아온 직후 그린 이 그림이었다.

'땅→엉겅퀴 → 흙 → 흙 → 흙' – 아담의 실낙원에서 가인의 광야로

보나의 광야는 무엇을 외치고 있는가. 이 그림의 주인공은 두 겹이
다. 하나는 물론 가인과 아벨로, 근거리의 직접적 주인공이다. 다른
하나는 아담과 하와로, 원거리의 상징적 주인공이다. 가인을 넣지 않
고 아담과 하와를 주요 인물로 등장시킨 점에서 이 그림은 원죄에 대

해 이야기하고 있음을 알 수 있다. 아담과 하와의 운명이 슬프게 마무리되어 가는 부분인 창세기 3장 18~19절에서 여호와 하나님은 말씀하신다. "땅이 네게 가시덤불과 엉겅퀴를 낼 것이라… 네가 흙으로 돌아갈 때까지… 너는 흙이니 흙으로 돌아갈 것이니라"라고 외치신다. 가인의 광야를 예견하신 것이다. 아니 아담의 광야, 실낙원이다.

두 광야는 결국 같다. 아담의 실낙원이 온 땅에 퍼져 인간이 살아가는 이 땅 현실을 가인의 광야로 만들었다. 가인의 부모 아담과 하와가 지은 원죄에 내려진 징벌의 내용이다. '땅 → 엉겅퀴 → 흙 → 흙 → 흙'의 순서로 외치고 있다. 땅에서 물과 풀과 빛을 거두셨다. 그 자리를 엉겅퀴가 뒤덮을 것이라 하셨다. 온통 흙이다. 황갈색의 흙이고 암갈색의 흙이다. 땅은 거친 흙, 즉 척박한 광야가 되어 버렸다. 생명을 담보해 주는 '땅'이 중성적 의미의 '흙'이 되었고, 끝내 생명을 거두어 간 '척박한 광야'가 되었다. 성경의 첫 번째 광야이다. 이후 성경을 가득 채울 죄의 역사를 예고한다.

이보다 더 극적으로 인간의 죄를 고발하기는 어려울 것이다. 더욱이 성경적으로 말이다. 무기를 들고 직접 살인을 행하는 장면은 세속적으로 벌어지는 죄와 똑같다. 성경에 담긴 죄의 의미를 몰라도 충분히 이해할 수 있다. 하지만 척박한 광야를 통해 고발하는 인간의 죄는 그 광야 속에 담긴 성경적 의미의 죄를 모두 동원하는 것이다. 그 내용을 알고 본다면 보나가 그려낸 이 광야는 차마 눈길을 두기 힘든 무게로 영혼을 짓누른다. 어떤 극적 처리보다도 강력한 전달 효과를 갖는다. 이 그림은 인간의 죄를 아주 높은 교리의 차원에서 기독교적으로 고발하는 그림이다.

등장인물들의 몸에서도 같은 분위기가 연속된다. 몸 처리도 광야 풍경만큼 섬세하다. 아담의 몸과 아벨의 몸이 대비된다. 아담의 몸은 보나가 로마 체류 때 보고 연구했던 미켈란젤로의 몸과 닮았다. 시스틴 채플(Sistine Chapel)에서 봤던 근육질 남성의 몸이다. 아벨의 몸은 창백하고 부서질 것 같다. 단순히 사체라서 그런 것은 아닐 것이다. 죄 앞에 무력할 수밖에 없는 인간의 몸, 죄에 사로잡혀 죽음에 이를 수밖에 없는 인간의 존재를 상징한다. 이런 기독교적 상징성을 라파엘로의 몸으로 표현했다. 대리석으로 섬세하게 조각해 놓은 것 같다. 16세기 이탈리아 고전주의의 두 거장의 몸을 뛰어난 묘사력으로 옮겼다. 섬세한 몸 처리는 인간의 죄를 표현한다. 나신을 광야와 비슷한 색으로 처리해서 인간의 죄가 광야를 황무지로 만들었음을 말한다. 나신은 고전 조각을 보는 것 같은 우아한 인체미를 자랑하지만 기쁘거나 아름다워 보이지 않는다. 죄에 물들어 괴로워하는 고통이 느껴질 뿐이다. 조각 같은 몸은 광야처럼 척박할 뿐이다.

이처럼 이 그림에서 광야는 화면 전체를 주도하며 인류 최초의 살인이라는 무거운 죄를 웅변하고 있다. 그 웅변은 처연한 예술성으로 처리되어서 폐부를 깊이 파고든다. 그 한가운데에 광야가 있다. 에덴동산은 간데없고 아담의 아들 가인 때부터 이미 이 땅은 인간의 죄로 물들어 척박한 광야가 되어 버렸다.

가인은 어디 갔는가. 이미 아담이 먼저 숨은 적이 있었다. 원죄를 지은 다음에 일어난 자책감과 창피함과 두려움 때문이었다. 창세기 3장 9~10절을 보자. "여호와 하나님이 아담을 부르시며 그에게 이르시되 네가 어디 있느냐 이르되 내가 동산에서 하나님의 소리를 듣고 내가 벗었으므로 두려워하여 숨었나이다"라고 했다. 아담의 부재는

가인의 부재로 이어진다. 창세기 4장 13~14절을 보자. "가인이 여호와께 아뢰되 내 죄벌이 지기가 너무 무거우니이다… 내가 주의 낯을 뵈옵지 못하리니 내가 땅에서 피하며 유리하는 자가 될지라"라고 했다. 이어 16절에서 "가인이 여호와 앞을 떠나서"라고 했다.

　가인의 부재를 아담의 부재와 절망, 그리고 배경 광야와 함께 해석하면 이 그림에서 성경 말씀을 읽어 낼 수 있다. 이 그림에 나타난 가인의 부재는 가인이 하나님으로부터 유리된 자임을 말하는 미술적 장치이다. 인간은 하나님으로부터 유리된 순간, 정체를 알 수 없고 끝도 알 수 없는 불안의 고질병에 빠진다. 이 불안은 그대로 아담의 절망으로 이식된다. 이때부터 인류는 마음 기대어 안주할 곳을 잃고 나그네 여행에 들어선다. 이생에서 우리 인간들의 삶이란, 결국 나그넷길일 수밖에 없는 이유이다. 가인은 없지만 아담의 절망은 가인의 죄까지 은유적으로 함의한다.

　광야가 가세한다. 갈색 광야는 이것을 색과 화풍으로 상징화한 것이다. 이를테면 황갈색 광야는 유리(遊離)의 불안을, 암갈색 광야는 나그네 여행의 방황을 상징하는 것으로 해석하는 식이다. 푸른 낙원에서 뛰어놀고 있어야 할 아담은 풀풀 먼지 날리는 황갈색 광야에서 아들의 사체를 앞에 두고 머리를 푹 수그린 채 괴로워하고 있다. 에덴 낙원을 갈망한다고 하기에는 너무 멀리 왔다. 이미 나그네 여행은 피할 수 없는 죄의 운명이 되어 버렸다. 인류의 나그네 여행은 하나님의 가슴에 들어가야만, 거꾸로 인류의 가슴에 하나님의 현전하심이 일어나야만 끝난다. 목표는 하나님이며 하나님만이 해답이다. 가인과 아담의 가슴에서 끝나지 않는 고통과 불안은 하나님의 부재에서 온 것이다. 이것을 해결하는 길은 '하나님을 만나서 대면하는 것'

밖에 없다. 하나님께 회개하고 하나님과 화해하고 소통하는 것밖에 없다.

하지만 이 그림의 광야가 말해 주듯, 가인은 끝내 하나님의 구원의 손길을 뿌리치고 자신 스스로의 속으로 도망쳐 숨었다. 가인의 부재는 인공으로 쌓은 죄의 공간인 에녹 도시의 존재를 의미한다. 부재와 현존을 교차적으로 대응시키는 미술적 장치이다. 가인은 에녹 성을 쌓으러 가서 이 그림에 없다고 해석할 수 있다. 가인은 어디 갔는가. 에녹 성을 쌓으러 갔다. 비록 에녹을 직접 그리지는 않았지만, 이 그림의 주제인 창세기 4장을 해석할 수 있다면 이런 교차적 대응이 가능해진다.

가인의 후손부터 인간의 죄는 쌓여만 간다. 가인의 나그네 여행은 이스라엘 백성으로 확장되어 이들 역시 광야를 떠돌며 방황한다. 세상에 이렇게 죄의 종류가 많구나 싶은 죄의 역사를 기록한 긴 성경의 역사가 시작된다. 이는 다시 전 인류로 확장된다. 성경 속 죄가 나의 모습과 조금도 다르지 않음을 깨닫게 된다. 인간 마음 저 바닥에는 본향인 에덴동산을 그리워하는 갈망이 자리한다. 이것이 영원히 이루어질 수 없음을 알기 때문에 나그네와 같이 떠돌이 삶을 살며 불안에서 헤어나지 못한다.

10장
노아의 광야
- 심판과 구원의 이중주

노아의 방주 - 다섯 가지 미술 주제

보나는 19세기 인물이기 때문에 세속 시간을 기준으로 하면 기독교 미술이 융성했던 중세나 르네상스 이후에 속한다. 그러나 성경 시간을 기준으로 하면 가인의 광야는 첫 번째 광야이다. 이후 성경의 역사는 가인의 '죄의 광야'가 반복되는 과정이다. 그림도 마찬가지이다. 가인 이후의 성경 사건을 그린 중세와 르네상스의 대표적인 기독교 미술에서 광야는 모습을 달리했을 뿐 기본 의미는 '가인의 광야'를 반복, 유지했다.

대표적인 예를 보자. 가인의 죄 다음의 큰 사건은 아마 노아의 방주(Noah's Ark)일 것이다. 여기에는 두 가지 사건이 함께 들어 있다. '대홍수의 심판'과 '방주의 구원'이다. 성경의 상당히 앞부분부터 '심판과 구원'의 기독교적 쌍 개념이 등장하는 것이다. 두 사건이 섞여 있어서인지 노아의 방주 이야기는 창세기 6~9장에 걸쳐 비교적 길게 기록되어 있다. 크게 세 부분으로 구성된다. 앞부분은 인간의 죄에 대한 하나님의 분노와 심판 의지이다. 중간 부분은 대홍수의 징벌

과 노아의 구원이다. 뒷부분은 구원 이후의 장면으로 이 땅 위에 다시 생명이 번성하는 내용이다. 세 부분은 순차적으로 나오지 않고 조금씩 섞여 나온다.

이 주제 역시 기독교 미술에서 많이 그려진 편이다. 크게 다섯 가지 내용으로 분류할 수 있다. 성경의 내용이 길고 세 부분으로 구성되는 데에 따라 그림 내용도 편차가 있는 편이다. 첫째, 방주를 빼거나 존재감 없이 처리하고 대홍수와 심판만 그린 그림이다. 얀 반 스코렐(Jan van Scorel, 1495~1562)의 〈대홍수(The Flood)〉(1515)와 이반 아이바조프스키(Ivan Konstantinovich Aivazovsky, 1817~1900)의 〈대홍수(The Flood)〉(1900) 등이 대표적인 예이다(도 10-1, 10-2). 스코렐의 그림에서는 방주의 존재감을 없앴고 아이바조프스키의 그림에서는 방주를 아예 뺐다. 이 내용 및 스코렐의 작품에 대해서는 아래에서 자세히 살펴볼 것이다.

둘째, 반대로 대홍수의 장면 없이 방주만 그린 그림이다. 생 사뱅 쉬르 가르탕프 수도원 교회(Monastery Church of St. Savin-sur-Gartempe)의 〈노아의 방주(Noah's Ark)〉(11~12세기)가 대표적인 예이다(도 10-3). 이 그림은 이 교회 볼트 천장에 그린 창세기와 출애굽기 내용의 프레스코의 하나이다. 노아의 방주만 그린 이런 경향은 방주가 갖는 구원의 의미가 크기 때문에 다른 내용을 생략하고 배의 모습에 집중한 것으로 보인다. 노아의 방주를 물 위에 떠 있는 배의 모습으로 그렸는데 이는 창세기 7장 17~18절의 "… 물이 많아져 방주가 땅에서 떠올랐고 물이 더 많아져 땅에 넘치매 방주가 물 위에 떠 다녔으며"라는 구절에 따른 것이다.

이 그림에서 눈여겨 볼 또 다른 점은 배 위에 건물 모습의 구조물

을 얹고 있는 것이다. 이 장면은 노아의 방주 구조를 구체적으로 지시한 창세기 6장 15~16절을 따른 것이다. "네가 만들 방주는 이러하니 그 길이는 삼백 규빗, 너비는 오십 규빗, 높이는 삼십 규빗이라 거기에 창을 내되 위에서부터 한 규빗에 내고 그 문은 옆으로 내고 상 중 하 삼층으로 할지니라"라고 했다. 수치는 지키지 않았으나 삼층으로 하라는 지시는 지켰다.

셋째, 대홍수와 방주를 함께 그린 그림이다. 미켈란젤로 부오나로티(Michelangelo Buonarroti, 1475~1564)의 〈대홍수(Flood)〉(1508~1509)와 귀스타브 도레(Paul Gustave Louis Christophe Doré, 1832~1883)의 〈아라랏 산에 걸린 노아의 방주(Noah's Ark on the Mount Ararat)〉(19세기 중반)가 대표적인 예이다(도 10-4, 10-5). 미켈란젤로의 이 그림은 스코렐의 그림과 제목이 같은 데에서도 알 수 있듯이 노아의 방주를 그린 여러 다른 그림에 하나의 모범이 되었다. 미켈란젤로라는 이름이 갖는 무게도 한몫했다. 이 내용은 대홍수가 난 장면을 전하는 창세기 7장 18~19절의 "물이 더 많아져 땅에 넘치매 방주가 물 위에 떠 다녔으며 물이 땅에 더욱 넘치매 천하의 높은 산이 다 잠겼더니"라는 구절에 따른 것이다. 화면 전반에 물에 빠져서 허우적거리는 사람과 높은 곳의 기슭을 기어오르는 사람을 배치했다. 화면 왼쪽 상단에는 중간 크기의 방주가 물에 잠겨 있다. 방주에는 집 모양의 구조물을 실었다.

도레의 작품은 판화 일러스트이다. 방주가 아라랏 산에 걸려 있으며 그림 아래에서는 동물과 인간이 대홍수에 쓸려 나가고 있다. 중간 부분에는 사체가 어지럽게 널려 있다. 이 내용은 창세기 8장 3~5절의 내용에 따른 것이다. "물이 땅에서 물러가고 점점 물러가서 백

10-1 얀 반 스코렐(Jan van Scorel), 〈대홍수(The Flood)〉(1515)

10-2 이반 아이바조프스키(Ivan Konstantinovich Aivazovsky), 〈대홍수(The Flood)〉(1900)

10-3 생 사뱅 쉬르 가르탕프 수도원 교회(Monastery Church of St. Savin-sur-Gartempe) 내 〈노아의 방주(Noah's Ark)〉(11~12세기)

오십 일 후에 줄어들고 일곱째 달 곧 그 달 열이렛날에 방주가 아라
랏 산에 머물렀으며 물이 점점 줄어들어 열째 달 곧 그 달 초하룻날
에 산들의 봉우리가 보였더라"라는 대목이다. 성서 고고학에서는 이
부분을 하나님이 더 이상 방주가 필요 없다고 말씀하시자 방주가 아
라랏 산에 버려진 것으로 해석한다. 일부 성서 고고학자들은 아직도
이 산 어딘가에 방주가 남아 있을 것이라고 믿기도 한다. 혹은 방주
의 잔해가 발견되었다는 주장도 있다. 이미 서기 1세기부터 이런 주
장이 꾸준히 제기되어 발굴을 시도한 적도 여러 번 있었다.

넷째, 대홍수 이전에 방주로 동물들이 들어가거나 이후에 방주에
서 나오는 그림이다. 얀 브뤼헐(Jan Brueghel, 1568~1625)의 〈노아의
방주로 들어가는 동물들(The Embarkment of the Animals into the Ark)〉
(1613)이 대표적인 예이다(도 10-6). 이 내용은 창세기 6장 18절~7장
3절의 "… 너는 네 아들들과 네 아내와 네 며느리들과 함께 그 방주
로 들어가고 혈육 있는 모든 생물을 너는 각기 암수 한 쌍씩 방주로
이끌어들여 너와 함께 생명을 보존하게 하되 새가 그 종류대로, 가축
이 그 종류대로, 땅에 기는 모든 것이 그 종류대로 각기 둘씩 네게로
나아오리니 그 생명을 보존하게 하라…"라는 내용에 따른 것이다.
이 주제는 하나님이 인간을 포함한 지상의 생명체를 전멸하지 않고
구원의 가능성을 열어 두었음을 말해 준다.

다섯째, 대홍수가 모두 끝난 뒤 노아가 제사를 지내는 그림이다.
이 주제는 야코포 바사노[Jacopo Bassano, 1517(1518)~1592]의 〈노아
의 제물(The Sacrifice of Noah)〉(1574)이 대표적인 예이다(도 10-7). 이
내용은 창세기 8장 20~21절의 "노아가 여호와께 제단을 쌓고 모든
정결한 짐승과 모든 정결한 새 중에서 제물을 취하여 번제로 제단에

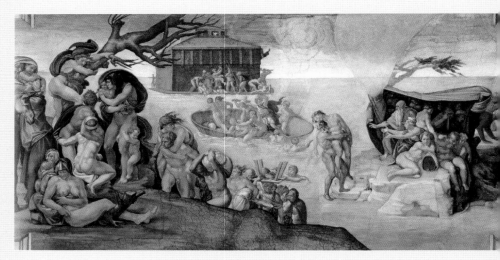

10-4 미켈란젤로 부오나로티(Michelangelo Buonarroti), 〈대홍수(Flood)〉(1508~1509)

10-5 귀스타브 도레(Paul Gustave Louis Christophe Doré), 〈아라랏 산에 걸린 노아의 방주(Noah's Ark on the Mount Ararat)〉(19세기 중반)

10-6 얀 브뤼헐(Jan Brueghel), 〈노아의 방주로 들어가는 동물들(The Embarkment of the Animals into the Ark)〉(1613)

10-7 야코포 바사노(Jacopo Bassano), 〈노아의 제물(The Sacrifice of Noah)〉(1574)

드렸더니 여호와께서 그 향기를 받으시고 그 중심에 이르시되 내가 다시는 사람으로 말미암아 땅을 저주하지 아니하리니…"에 따른 것이다. 이 주제는 하나님이 앞에서 제시한 구원의 가능성을 마지막으로 확인하며 언약을 맺는 내용이다.

이 다섯 가지 내용을 앞에서 분류했던 성경의 세 부분과 비교해 보자. 성경의 첫 번째 부분인 인간의 죄에 대한 하나님의 분노와 심판 의지를 그린 그림은 찾기 힘든 편이다. 그 대신 그림들은 두 번째 부분인 대홍수의 심판과 노아의 구원에 집중한다. 그림의 다섯 가지 내용 가운데 네 가지가 이 부분에 집중되어 있다. 한 가지 주제를 무려 네 종류로 세분해서 그린 것이다.

이렇게 보았을 때 노아의 방주 사건이 전하는 핵심 내용은 '심판과 구원'의 쌍 개념이라고 할 수 있다. 기독교 미술에서 광야 장면이 잘 드러나는 것도 이 주제를 그린 작품들에서다. '노아의 광야'라고 할 수 있는 화풍의 특징을 관찰할 수 있다. 이번에도 일관되게 척박한 모습이다. 아이바조프스키의 광야에서는 거친 물살이 바위산을 때린다. 미켈란젤로의 광야는 좁은 바위산이며 여기에 살려고 버둥대는 사람들이 가득 매달려 있다. 죽은 나무도 어김없이 등장한다. 도레의 광야는 기괴한 그림을 좋아했던 그의 성향에 맞게 섬뜩한 모습의 검은 들판이 화면을 가득 채우고 있다. 단순히 판화라서 검다는 말로는 설명이 부족하다. 브뤼헐의 광야와 바사노의 광야는 비슷한 분위기이다. 노아의 가족과 여러 동물이 어지럽게 함께하는데 땅은 모두 녹색이 사라진 거친 광야이다.

노아의 광야는 이처럼 화가마다 다르게 그렸지만 척박한 광야라는 공통점을 보여준다. 척박한 모습은 무엇을 말하고 있을까. 단순히 죄

의 땅만 뜻하는 것일까. 교리적으로 보면 심판의 광야와 구원의 광야 두 가지 의미를 담고 있다. 죄의 땅과 함께 하나님의 뜻이 이루어지는 곳이라는 의미도 말하고 있다. 세속에서는 심판과 구원이 반대되는 이항대립 요소이다. 그러나 하나님의 섭리에서는 반대이다. 둘은 상반되는 개념이 아니다. 이중주로 작동해서 하나님의 계획을 완성한다. 노아의 방주를 그린 그림을 해석하는 시각도 여기에 맞춰져야 한다.

얀 반 스코렐의 〈대홍수〉 – 풍경과 인체로 그린 심판의 광야

노아의 방주와 관련된 여러 미술 작품을 살펴보았다. 스코렐의 〈대홍수〉를 예로 삼아 노아의 방주 사건이 갖는 기독교적 의미를 해석해 보자. 이 한 장의 그림에서 다양한 내용들을 해석할 수 있다. 미술사의 내용과 성경의 내용 양쪽 모두 그렇다. 두 내용은 하나로 합해져 기독교 미술의 전형을 보여준다. 요약하면 '풍경과 인체로 그린 심판의 광야'이다. '풍경과 인체'는 미술사의 내용이고 '심판의 광야'는 성경의 내용이다. 스코렐의 이력부터 간단히 살펴보자.

얀 반 스코렐(Jan van Scorel, 1495~1562)은 16세기 네덜란드 르네상스를 대표하는 화가 가운데 한 명이다. 화풍에만 집중할 경우 매너리즘으로 분류하기도 한다. 북부 네덜란드 화가 가운데 이탈리아에 머물면서 이탈리아 고전주의를 북부 네덜란드에 전파한 최초의 인물 가운데 한 명으로 꼽힌다. 1519년부터 1522년 1월 사이에 베네치아를 비롯한 이탈리아 여러 곳을 여행했다. 이 기간 동안 베네치아의 조르조네에서 영향을 받았다. 이때에는 이스라엘과 예루살렘에 순례 여행도 다녀왔다. 1522~1524년 사이에 로마에 체류하며 교황 아드

리아누스 6세를 후원자로 삼아 작품 활동을 했으며 교황이 조기 사망하자 귀향해서 조국에서 활동했다. 화풍은 이탈리아에서 배운 고전주의의 안정감과 네덜란드의 강렬한 색채를 혼합한 특징을 보인다.

이 그림은 스코렐의 화풍을 잘 보여줄 뿐 아니라 노아의 방주 사건을 죄의 심판으로 해석한 그림을 대표한다. 스코렐의 화풍은 보통 매너리즘으로 분류된다. 네덜란드 매너리즘은 강한 색채와 극적인 명암 대비를 대표적인 특징으로 갖는다. 이 그림 역시 심판이라는 주제에 비해서는 밝은 원색을 많이 사용했다. 이런 특징은 뿌리를 따지면 네덜란드의 전통을 물려받은 것이었다. 또한 작은 인간들의 군상이 화면을 가득 채우는데 이런 구성 역시 네덜란드의 전통이다. 반면 수많은 인간이 화면을 가득 채우는 데도 불구하고 안정적 구도를 유지하는데 이는 이탈리아 고전주의, 특히 베네치아의 조르조네에서 영향을 받은 것이다. 자칫 혼란스러워지기 쉬운 구도에서 안정성을 유지하는데 이는 고전주의의 이상적 구축성을 반영한 결과이다.

이런 화풍은 죄의 심판에 집중한다. 제목에 '심판'이란 단어가 들어가지 않았지만, 그림 내용에서는 방주를 가리고 심판에 집중했다. 여기에서 광야는 심판의 의미를 표현하는 핵심 소재이다. 이 그림은 '심판의 광야'를 대표하는 작품이다. 이는 대홍수 사건을 기록한 창세기 7장 21~23절 가운데 심판을 언급한 내용에 따른 것이다. "땅 위에 움직이는 생물이 다 죽었으니 곧 새와 가축과 들짐승과 땅에 기는 모든 것과 모든 사람이라 육지에 있어 그 코에 생명의 기운의 숨이 있는 것은 다 죽었더라…"라는 말씀을 주제로 삼았다.

이 구절은 심판이 일어날 수밖에 없는 원인으로서 인간 죄의 무거움을 말해 준다. 죄를 지은 것은 인간이지 '새와 가축과 들짐승'은 아

널 것이다. 그런데 인간의 죄 때문에 '땅 위의 모든 생명'이 인간과 함께 심판의 징벌을 받았다. '땅' 전체가 저주받아 '척박한 광야'가 되어 버린 것이다. '심판의 광야'이다. 심판을 불러일으킨 죄의 본질은 '부패'이다. 하나님이 심판에 대한 이유를 밝히시면서 인간의 죄에 분노하시는 대목에서 이미 여러 번 나온 단어이다. 6장 11~13절에서는 "온 땅이 하나님 앞에 부패하여 포악함이 땅에 가득한지라… 땅이 부패하였으니 이는 땅에서 모든 혈육 있는 자의 행위가 부패함이었더라… 모든 혈육 있는 자의 포악함이 땅에 가득하므로…"라며 '온 땅-땅-땅'에 대해 '부패-포악함-부패-부패-포악함'을 연달아 외치셨다.

광야와 인체는 화풍을 통해 죄의 심판을 표현하는 핵심 소재이자 매개이다. 광야의 풍경 처리는 사실성과 예술성을 혼합한 것이다. 스코렐은 풍경을 사실적으로 묘사하는 네덜란드의 회화 전통을 이어받아 이 그림의 광야에 잘 적용했다. 이런 전통은 14~15세기의 후기 고딕과 초기 르네상스에 해당된다. 화가는 '에이크-로히어르-보슈'로 이어지는 흐름이 대표한다. 스코렐은 이런 전통을 16세기로 이어받은 대표적인 화가였다. 이 그림을 그린 1515년은 그런 특징이 형성되기 시작하는 출발점을 이룬다.

사실성에 집중하려는 그의 노력은 이 그림 이후에 더욱 강화되었다. 1519~1522년 사이에 이스라엘로 순례 여행을 다녀온 것이 좋은 예이다. 이 여행에서 이스라엘 지역의 풍경을 눈에 보이는 대로 그리는 훈련을 했다. 이는 사실적 풍경 자체에 대한 관심이기도 하려니와 길게 보면 앞으로 그리게 될 종교화의 배경에 대한 좋은 훈련이기도 했다. 실제로 순례 여행을 다녀온 뒤 그린 그림들에서 배경 풍경의

사실성이 더 높아지는 것을 볼 수 있다.

〈예수의 예루살렘 입성(Entry of Christ into Jerusalem)〉(1526~1527)
이 좋은 예이다(도 10-8). 예수가 제자들을 시켜서 구해 오게 한 나귀
를 타고 감람산에서 예루살렘으로 향하는 내용으로, 마태복음 21장
2~9절 등 사복음서의 기록에 따른 것이다. 감람나무가 우뚝 선 감
람산을 근경으로 잡아서 화면 왼쪽 절반을 가득 채웠고, 오른쪽에는
예루살렘을 원경으로 그렸다. 감람산과 예루살렘의 모습, 두 지역 사
이의 땅의 모습과 거리 차이, 예루살렘 뒤편의 산세의 흐름과 하늘
풍경 등 모든 배경 요소를 이 지역의 지질학적 특징에 충실하게 사
실적으로 그렸다. 이런 특징은 종교화는 물론 신화 그림과 역사화 등
그의 거의 모든 작품에 동일하게 반복된다.

〈대홍수〉에서는 이런 사실성에 예술성을 더했다. 예술성은 두 방
향이다. 하나는 원색의 색감과 명암 대비를 강조하는 색채 처리이다.
중간색을 자제하고 '청-녹-적-황'의 기본 원색을 사용했다. 청색은
하늘, 녹색은 풍경, 적색은 의상, 황색은 인체에 각각 대표적으로 배
정했다. 여기에 빛을 쪼인 것 같은 포인트를 준 뒤 배경을 어둡게 처
리해서 명암 대비를 강조했다.

다른 하나는 인체이다. 스코렐은 이탈리아 유학에서 네 갈래의 영
향을 받았다. 첫째, 베네치아의 조르조네로 이는 스코렐의 안정적 고
전주의 구도로 나타났다. 둘째, 교황청의 벨베데레(Belvedere, 전망용
옥외 발코니)에 보관, 전시되어 있던 고대 조각품이다. 이는 르네상스
에 들어 교황청이 주도하여 발굴한 것 가운데 대표작들을 모아 놓은
것이다. 셋째, 미켈란젤로의 작품에 나타난 근육질 몸매이다. 미켈란
젤로의 회화와 조각 모두에서 관찰되는데, 미켈란젤로 역시 이런 인

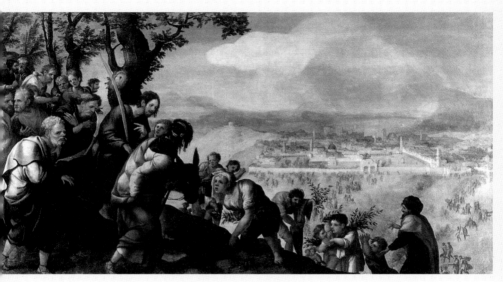

10-8 얀 반 스코렐(Jan van Scorel), 〈예수의 예루살렘 입성(Entry of Christ into Jerusalem)〉 (1526~1527)

체 처리를 고대 조각품에서 많이 보고 따라한 것이다. 넷째, 라파엘로가 그린 인체로, 미켈란젤로보다 훨씬 부드럽고 매끈한 몸매를 자랑한다.

이 가운데 스코렐의 인체 표현에 영향을 끼친 것은 둘째, 셋째, 넷째의 세 가지이다. 둘째와 셋째는 같은 것으로 볼 수 있기 때문에, 종류로는 결국 '고대 조각-미켈란젤로'와 '라파엘로'의 두 가지이다. 스코렐은 이런 두 갈래의 영향을 적절히 섞어서 자신만의 인체로 구사해 냈다. 〈대홍수〉를 가득 채우고 있는 인체를 보면 크기가 작아서 언뜻 엄밀한 구별이 힘들어 보이지만 자세히 보면 미켈란젤로의 몸과 라파엘로의 몸이 적절히 섞여 있음을 알 수 있다.

가까이에 위치하면서 크게 그려진 몸은 대체적으로 미켈란젤로의 부풀어진 근육질로 그렸다. 몸동작과 인체 비율은 고대 조각품, 이를테면 라오콘 같은 것을 연상시킨다. 반면 멀리서 물에 빠져 허우적대는 몸은 라파엘로의 부드럽고 유연한 몸으로 그렸다. 이런 대비는 섬세한 표현에 능한 화가다운 본능에 따른 것일 수 있다. 가까이 있어서 상대적으로 크고 자세하게 그릴 수 있는 몸은 세밀하게 그리는 능력을 자랑하기 쉽고 눈에도 잘 띄는 미켈란젤로의 근육질 몸매로 처리했다. 반면 멀리 있어서 세밀하게 그리기 불가능한 작은 몸은 마치 크로키나 카툰을 보듯 라파엘로의 매끈한 윤곽만으로 처리했다. 이는 우연이 아니어서, 라파엘로는 실제로 카툰을 즐겨 그렸다.

스코렐의 〈대홍수〉에서 광야와 인체는 함께 작동한다. 둘이 하나로 합해지면서 배경 공간은 살아 움직이는 것 같다. 배경 풍경은 척박한 광야가 중심을 이룬다. 인체에 밝은 원색을 주로 사용한 것에 반해 광야는 빛이 사라진 암흑천지로 처리했다. 먹구름이 화면의 오

른쪽 상단 절반 가까이를 가득 채우고 있다. 이런 죄의 땅 이곳저곳에 수많은 인간 무리가 물에 빠져 허우적댄다. 인체가 광야와 하나가 된 것인데, 이는 곧 배경 공간과 등장인물이 하나로 합해졌음을 의미한다. 공간과 인물 사이의 밀착-일체 정도는 서양미술사에서 중요한 주제이다. 상대적으로 이탈리아보다 네덜란드의 화가들이 이 주제에 더 관심을 보였다. 이탈리아 르네상스는 고대의 이상미를 부활시키는 것이 주요 관심사였기 때문에 풍경과 인체 모두 이상적인 상태로 그린 뒤 둘을 단순히 겹쳐 놓는 경향을 보였다. 반면 네덜란드 회화는 중세부터 풍경의 사실성에 치중했기 때문에 인물과 배경을 일체 시키려는 시도를 꾸준히 했다. 사실성을 높이기 위해서는 화면 속 인물이 실제 자연 풍경에 들어가 있는 것처럼 그려야 하기 때문이다. 이럴 경우 인체의 처리는 상대적으로 약해지게 된다.

그런데 스코렐은 양쪽 전통을 모두 흡수해서 하나로 합하는 데에 성공했다. 이탈리아 전통에서 이상적 인체미를 받아들여 네덜란드의 사실성 전통 속에 박아 넣는 데 성공함으로써 배경 공간과 등장인물 사이의 일치를 표현했다. 이는 회화사에서 중요한 발전이다. 이것을 가능하게 해준 것이 '노아의 광야'라는 성경 주제이자 기독교 교리였다.

노아의 부재 – 죄의 심판을 고발하는 미술적 장치

풍경과 인체를 중심으로 한 화풍 이외에 구성도 중요하다. 가장 눈에 띄는 것은 주인공 노아와 그의 방주가 눈에 잘 보이지 않는다는 것이다. 성경 내용에는 사람들이 대홍수에 빠져 죽는 사건과 노아의 방주가 물에 떠 있는 사건이 함께 나온다. 그런데 이 그림에서는 노아의 방주를 아주 작게 그렸다. 자세히 확대해서 보지 않고 언뜻 보면 없

다고 할 수도 있다. 주인공 자리에서 방주를 뺀 것이다. 이런 사실은 도레의 작품과 비교해 보면 더 분명해진다. 도레의 작품에서는 그림의 하단 절반에 스코렐의 그림과 동일하게 심판의 장면이 나오지만, 상단 절반에 노아의 방주가 웅장한 모습으로 버티고 서 있다. 그림의 주인공은 거대한 방주이다.

노아는 어디 갔는가. 주인공 노아는 정작 없다. 제목에도 없고, 그림에도 없다. 대홍수의 심판을 받는 인간 군상만 있다. 물론 방주에 타고 있을 것이다. 그 방주는 사실상 없는 것처럼 거의 안 보이게 처리했다. 방주를 지웠다는 것은 노아의 부재를 의미한다. 노아의 부재는 인간의 죄를 고발하는 미술적 장치이다. 노아와 방주의 부재는 의아함과 호기심을 유발하고, 이는 죄에 관해 집중시키는 작용을 한다. 일종의 역설 작용이다. 부재가 더 강력한 메시지를 전달하는 구도이다. 이런 내용을 알기 위해서는 성경에서 노아가 갖는 상징성을 이해하는 것이 좋다.

노아는 믿음이 신실했고 이로 인해 하나님께 선택받아 멸망의 심판 가운데에서 구원받은 인물이다. 순종심 강한 믿음을 상징하는 인물이다. 창세기 6장 8~9절은 노아를 "여호와께 은혜를 입은 자", "의인", "당대에 완전한 자"라고 소개한다. 또한 노아가 방주를 제작한 기간은 성경에 정확히 나오지 않았지만 창세기 5장 32절의 '오백 세'와 7장 6절의 '육백 세'라는 두 숫자를 근거로 보통 100년으로 잡는다. 950세 인생 가운데 100년이라는 긴 시간을 하나님의 말씀 하나만 믿고 바보스럽게 그대로 따른 것이다. 노아의 기독교적 상징성은 인간의 죄와 대비해야 그 의미가 확실해진다. 여기에는 두 가지 방법이 있을 수 있다. 하나는 상징성을 직설적, 직접적으로 표현

하는 것이다. 다른 하나는 노아를 부재시키는 은유적, 역설적 방법이다. 스코렐은 후자를 택했다. 여기에는 그럴 만한 이유가 있을 것이다. 아마도 전자의 방법이 어려웠기 때문일 것이다. 혹은 후자의 방법이 효과가 더 컸기 때문일 것이다. 성경의 내용을 아는 사람이라면 더 그렇다.

왜 그럴까. 노아의 방주 사건은 성경 전체를 통틀어서 '죄 vs 신앙심' 혹은 '심판 vs 구원'의 대비가 가장 강한 대목이다. 노아는 혼자서 선택되어 구원받았을 뿐 아니라 대홍수 뒤에는 신실한 제사로 하나님을 감동시켜 더 이상 물로 치는 일이 없게 하겠다는 언약까지 이끌어 낸 인물이다. 반면 대홍수의 심판은 최후의 심판 다음 가는 큰 심판이다. 대비가 매우 강하다는 뜻이다. 이럴 경우 노아의 선한 모습과 심판의 흉측한 장면을 함께 그리는 것이 부담스러웠을 수 있다.

미켈란젤로의 〈대홍수〉를 보면 잘 알 수 있다. 이런 거장도 둘을 대비시키는 데에 실패했다. 그림 자체는 많은 후배 화가에게 영향을 줬지만 노아의 방주라는 극적인 사건을 전달하기에는 너무 밋밋해 보인다. 성경 내용을 그대로 옮긴 내러티브 기능 이외에 종교적 메시지를 느끼기 어렵다. 죄의 심각성이라는 기준으로 보면 스코렐의 〈대홍수〉가 더 강렬하다. 그 비밀이 노아의 부재에 있다는 것을 스코렐은 알았던 것이다. 이런 이유로 노아의 방주 사건을 그린 그림들은 분위기가 부정적인 경우가 대부분이다. 노아에 집중하면 축복받은 분위기를 표현해야 하지만, 노아의 존재가 인간의 죄와 대비되어 정의되기 때문에 이 주제를 그린 그림들은 대부분 죄의 어두운 분위기에 집중한다.

부재의 역설은 이런 해석을 통해 노아 부분의 성경 말씀, 즉 노아

를 통해 하나님이 인류에게 전하고 싶은 종교적 가르침을 강조하는 미술적 장치가 된다. 역설의 해석은 노아의 방주 사건 전체로 확산된다. 이 사건은 그 앞에 먼저 나오는 죄의 이야기와 함께 보아야 한다. 창세기 6장 3~7절은 노아의 방주 사건의 시작이 인간의 죄 때문임을 밝히고 있다. 하나님은 인간의 타락한 모습에 실망하고 분노해서 "… 나의 영이 영원히 사람과 함께 하지 아니하리니… 땅 위에 사람 지으셨음을 한탄하사 마음에 근심하시고 이르시되 내가 창조한 사람을 내가 지면에서 쓸어버리되…"라고 했다. 바로 뒤이어 6장 8절부터 노아 이야기가 나온다. "그러나 노아는 여호와께 은혜를 입었더라… 노아는 의인이요 당대에 완전한 자라 그는 하나님과 동행하였으며"라고 했다. 이후 노아가 하나님의 명을 받아 방주를 제작해서 '아들들과 아내와 며느리들과' 함께 구원받는 이른바 노아의 방주 사건이 창세기 8장까지 이어진다.

그 중간에 하나님께서 인간의 죄를 물로 심판하시는 이야기가 나오는데 이것이 이 그림의 주제인 대홍수 사건이다. '죄와 심판'의 필연 구도에서 최고봉에 속하는 지점이다. 성경에는 하나님이 인간을 심판하시는 구절이 여러 군데 나온다. 문장의 강렬함만 보면 이 지점보다 더 심한 말들이 나오는 곳이 여럿이다. 하지만 심판 대상을 보면 대부분 한 도시이거나 잘해야 한 나라이다. 이에 반해 노아의 대홍수에서는 인류 전체를 쓸어버리고 계신다.

창세기 6장 11~12절은 죄의 부패함에 대해 "그 때에 온 땅이 하나님 앞에 부패하여 포악함이 땅에 가득한지라 하나님이 보신즉 땅이 부패하였으니 이는 땅에서 모든 혈육 있는 자의 행위가 부패함이었더라"라며 6장 5~7절의 시작 부분을 반복했다. 13절에서 "하나님

은 그 끝 날이 내 앞에 이르렀으니 내가 그들을 땅과 함께 멸하리라"라며 심판 의지를 한 번 더 확인하신 뒤, 17절에서 "내가 홍수를 땅에 일으켜 무릇 생명의 기운이 있는 모든 육체를 천하에서 멸절하리니 땅에 있는 것들이 다 죽으리라"라고 하셨다. 시작 부분에서 '쓸어버리되'라는 말이 이곳에서는 '죽으리라'가 되었다. 7장 4절에서는 "내가 사십 주야를 땅에 비를 내려 내가 지은 모든 생물을 지면에서 쓸어버리리라"라며 물로 심판하실 것을 구체적으로 밝히셨으며, 이어 7장 11~12절에서는 "… 하늘의 창문들이 열려 사십 주야를 비가 땅에 쏟아졌더라"라며 이를 실제로 시행하셨다.

이처럼 노아의 홍수 사건 전반부를 보면 하나님께서 이를 통해 인간의 죄를 경고하고자 하셨음을 알 수 있다. 이것이 스코렐이 그림에 감히 노아의 모습을 그려 넣을 엄두가 나지 않은 이유일 수 있다. 죄는 너무 막중했다. 오직 척박하고 거친 광야, 검은 구름이 뒤덮인 광야로만 전달할 수 있었을 것이다. 그 광야를 대홍수가 뒤덮고 사람들이 빠져 죽는 장면으로만 전달할 수 있었을 것이다.

가인의 부재에서 노아의 부재로 - 죄는 증폭되고

노아의 부재는 가인의 부재와 통한다. 제목과 그림 모두에 '부재'라는 공통점이 있다. 이 그림은 '죄'를 성경적 공통 주제로 삼아 앞의 '아벨의 죽음'과 연작 개념으로 해석할 수 있다. 가인의 죄가 쌓여 노아 시대에 들어와서 인류 전체의 죄로 이어지는 것이다. 대물림 된 죄가 점점 커져만 간다. 미술적 주제에서는 광야가 그 중심에 있다. '가인의 광야'가 더욱 척박해져 '심판의 광야'로 이어지는 것이다.

차이도 있다. 고통의 종류가 다르다. 가인의 광야에서는 가해자 가

인이 부재하고 아담과 하와가 괴로워하는 모습에서 개선에 대한 일말의 여지가 있었다. 이것은 자책이다. 가인의 광야는 낭만주의 화풍에 의해 인간의 격정적 심리 상태의 한 종류로 극화될 여지가 있었다. 그러나 그 이후 인간은 회개와 신앙의 회복은커녕 그 반대로 죄를 쌓아만 갔고 드디어 심판을 맞게 되었다. 심판의 광야에서는 이런 여지가 사라지고 없다. '땅에 기는 모든 것은 죽었다.' 대홍수의 고통에는 '가혹한' 징벌만이 있을 뿐이다. 스코렐의 광야에서는 매너리즘 기법마저도 인간의 죄를 고발하는 예술적 장치로 사용되고 있다.

성경은 인간 죄의 역사라고 정의했을 때 노아의 사건은 빠질 수 없는 중요한 한 축을 이룬다. 하와의 원죄, 가인의 살인 사건, 예수의 십자가 처형 등과 함께 인간 죄의 최고봉을 이룬다. 이런 공통 구도에서 노아의 사건만이 갖는 한 가지 특이한 점이 있다. 다른 예들과 달리 죄의 내용이 구체적이지 않다는 점이다. 특정 인물이 저지른 구체적인 사건이 아니고, 인간의 죄 전체에 대해 집합적으로 심판한 성격이 강하다. 아담과 가인과 달리 특정 개인의 이름이 사라졌다. 이 그림에서 벌 받는 인간을 특정 인물이 아닌 군상으로 그린 것은 이 때문으로 볼 수 있다. 창세기 6장 5절의 '사람의 죄악'이나 6~9장 전반에 걸쳐 여러 번 등장하는 '모든'이라는 단어가 그 근거이다. 불특정 다수로 일반화되었다.

물론 창세기 6장 앞부분에서 죄목을 밝히기는 하신다. 2~3절에서는 "하나님의 아들들이 사람의 딸들의 아름다움을 보고 자기들이 좋아하는 모든 여자를 아내로 삼는지라… 이는 그들이 육신이 됨이라…"라며 육신의 음행을 드셨다. 11~13절에서는 "부패함"과 "포악함"이라며 물욕, 폭력, 완악함(불신앙)을 죄로 드셨다. 이 정도면

보기에 따라 구체적일 수도 있다. 중요한 것은 음행, 물욕, 폭력, 불신앙을 모으면 곧 하나님이 가장 싫어하시는 인간 죄의 네 종류가 된다는 점이다. 이런 점에서 죄에 대해 집합적이라고 할 수도 있다. 창세기가 시작된 지 얼마 안 된 시기에 인간의 죄가 얼마나 다양해지고 심해졌는지에 대해 집합적으로 말하고 있다.

대홍수의 주제는 앞쪽에 나오는 죄의 내용과 함께 보아야 진정한 의미를 알 수 있다. '노아의 부재'는 죄의 무게를 고발하는 미술적 장치이다. 여기에 두 가지 장치가 더 있다. '방주'와 '소돔'이다. 자세히 보면 그림 가운데의 홍수 위에 작은 배가 한 척 떠 있다. 이 사건의 주인공인 노아의 방주이다. 그러나 앞쪽에서 심판받는 군상에 가려 존재감을 드러내지 못한다. 주인공마저 눈에 보일 듯 말 듯 작게 그릴 수밖에 없었던 이유, 그것은 죄의 무게였다.

뒤의 도시 장면도 마찬가지이다. 죄의 공간, 도시가 등장한다. 도시는 사실성을 기준으로 하면 중세 유럽의 평범한 성채인데, 교리를 기준으로 하면 인간의 죄를 대표하는 도시, 소돔으로 볼 수 있다. 물론 소돔은 창세기의 순서로 보면 노아 편 뒤에 등장한다. 하지만 노아 이전에 이미 가인의 에녹과 라멕의 도시국가가 탄생했다. 성경에 담긴 도시의 죄성을 상징한다면 이 도시는 소돔이 맞다. 왼쪽 멀리 소돔으로 보이는 도시 윤곽이 바위산 위에 어두운 실루엣으로 잡혀 있다. 생명이 죽은 폐허 분위기이다. 숨죽인 채 폐허의 실루엣만 드리우고 있다.

방주와 소돔을 함께 보면 노아의 부재는 그 의미가 확실해진다. 노아는 없음으로써 있는 것보다 더 큰 목소리로 하나님의 말씀, 죄에 대한 하나님의 한탄을 전한다. 광야를 통해서이다. '노아의 부재-방

주-소돔'의 세 장치를 담는 것이 광야이다. '광야에서 외치는 자, 세례 요한'보다 훨씬 이전에 노아는 부재함으로 광야에서 하나님의 한탄을 전한다. 광야의 뒤편은 물에 잠겨 있다. 광야와 도시가 합해진 배경 공간은 온통 죄로 점철된 모습이다. 죄를 상징하는 전형적인 장면이다. 사건의 주인공인 노아, 인류의 희망인 방주마저도 존재감을 지울 수밖에 없었던 이유, 타락한 인간 도시의 대명사 소돔마저도 조연 배경으로 밀어낼 수밖에 없었던 이유, 그것은 죄의 무게이다. 소돔으로도 감당이 안 되는 죄의 무게에 대해 스코렐이 짤 수 있었던 구도와 장치는 '노아의 부재'였다.

심판 뒤의 구원 – '제2의 창조'와 '제2의 아담'

아직 해석할 내용이 더 남아 있다. 대홍수와 노아의 방주는 성경에서 가장 극적인 부분 가운데 하나이다. 노아의 광야는 해석의 확장성이 매우 큰 주제이다. 앞뒤로 시공간의 끈을 늘려 다른 사건들과 연관되면서 여러 기독교 교리를 종합적으로 엮어 준다. 그 내용을 요약하면, 하나님께서 전하고자 하시는 말씀은 징벌과 멸망이 아니라는 점이다. 이번에도 그 끝은 사랑과 구원이다. 사람들은 노아가 방주에서 살아남아 다시 자손을 번창시킨 것까지만 안다. 그 앞에 이것을 가능하게 해준 하나님의 말씀이 있다. 놀랄 만한 말씀이다. 하나님은 다시는 멸하지 아니할 것임을 세 번 반복해서 말씀하셨다.

　창세기 8장 21절에서 "다시는 사람으로 말미암아 땅을 저주하지 아니하리니… 모든 생물을 다시 멸하지 아니하리니"라고 하셨다. 9장 11절에서 "다시는 모든 생물을 홍수로 멸하지 아니할 것이라 땅을 멸할 홍수가 다시 있지 아니하리라"라고 하셨다. 9장 15절에서

"다시는 물이 모든 육체를 멸하는 홍수가 되지 아니할지라"라고 하셨다. 용서를 넘는 언약이다. 최후의 심판을 하나님 스스로 선지자가 되어 언약하신 것이다. 심판을 하시되 선별적인 것이 될 것이며 구원이 함께할 것이라는 언약이다. 인류 전체를 멸하지 않으시겠다는 언약이다.

그 바탕에는 물론 인간을 향한 사랑이 있다. 사랑은 두 갈래이다. 하나는 자신의 창조물인 인류 전체를 향한 무조건적인 사랑이다. 이는 일반론적인 전제이다. 다른 하나는 하나님께서 대홍수 사건과 관련된 구체적인 조건인 노아의 신앙심을 보시고 베푸신 은혜이다. 창세기 가운데 노아를 언급한 두 곳을 하나로 이어서 봐야 한다. 한 곳은 6장의 8~9, 18, 22절 세 곳과 7장 1절이다. 이를 이어 붙이면 다음과 같다. "노아는 여호와께 은혜를 입었더라. 노아는 의인이요 당대에 완전한 자라 그는 하나님과 동행하였으며. 너와는 내가 내 언약을 세우리니. 노아가 그와 같이 하여 하나님이 자기에게 명하신 대로 다 준행하였더라. 이 세대에서 네가 내 앞에 의로움을 내가 보았음이니라."

다른 한 곳은 창세기 8장 15절~9장 17절이다. 하나님께서 노아의 정성스러운 회개의 제사를 받으시고 다시 생명을 번성하게 하시는 대목이다. 다시는 이 땅과 인간을 물로 치지 않으시겠다고 세 번이나 다짐하신 대목도 들어 있다. 핵심을 요약하면 다음과 같다. "노아가 여호와께 제단을 쌓고 모든 정결한 짐승과 모든 정결한 새 중에서 제물을 취하여 번제로 제단에 드렸더니 여호와께서 그 향기를 받으시고 그 중심에 이르시되 내가 다시는 사람으로 말미암아 땅을 저주하지 아니하리니… 모든 생물을 다시 멸하지 아니하리니 땅이 있을 동

안에는 심음과 거둠과 추위와 더위와 여름과 겨울과 낮과 밤이 쉬지
아니하리라."

이 대목이 전하는 기독교 교리는 세 가지이다. 첫째, '한 명의 의
인' 개념이다. 노아 한 명이 인류 전체, 나아가 지구의 생명 전체를
살렸다고 할 수 있다. 이는 '열 명의 의인이 없어서' 소돔이 멸망을
당한 것과 대비되는 대목이다. 노아에 대해서는 "네가 내 앞에 의로
움을 보았음이니라"라고 하셨다. 의로움이 있고 없음의 차이가 멸망
과 구원을 가른다. 이 개념이 말하는 최종 교리는 결국 신앙심의 본
질에 관한 문제이다. 노아가 방주를 만들기 시작했을 때 주변 사람들
은 모두 노아를 미쳤다고 비웃었지만, 노아는 단 한 번의 의심도 없
이 오로지 하나님의 말씀만을 그대로 따랐다. 그리하여 '온유의 신앙
심', 즉 절대복종의 상징이 되었다. 이것이 기독교 신앙의 본질이다.

둘째, 새로운 시작, 즉 '제2의 창조'이다. 노아 덕분에 대홍수는 끝
이 아니라 새로운 시작이 되었다. 또 하나의 창조이자 재창조이다.
노아는 제2의 창조에 대한 단서이며 그런 점에서 '제2의 아담'이다.
대홍수의 궁극적 목적은 죄로 물든 이 땅을 물로 깨끗이 씻어 내고
가장 깨끗한 단 한 명의 의인, 노아를 '제2의 아담'으로 삼아 다시 시
작하시겠다는 것이다. 사실 이는 창조주 하나님의 영광에 비하면 많
이 부족한 것이다. 죄로 물든 이 땅에 과연 다시 시작할 만한 한 줌의
가치라도 남아 있는 것일까. 하지만 하나님은 노아를 씨앗 삼아 다시
시작하셨다. 그 사이에 얼마나 참고 또 참으셨을까. 이 대목에서 인
류와 생명을 향한 하나님의 사랑과 애착이 얼마나 큰지 알 수 있다.
이렇게 해서라도 이 땅의 생명을 이어 가시겠다는 것이다.

셋째, 여기에서 기독교 신앙의 중요한 요소 하나가 등장한다. '물'

이다. 기독교에서 물의 의미는 여러 가지인데 가장 중요한 것은 '세례'이다. 세례는 곧 '부활' 혹은 '새것'이며 예수와 동의어이다. 따라서 이 대목은 메시아가 올 것을 예언한 것으로 해석할 수 있다. 앞으로 물을 사용하실 방향에 대해서 '홍수로 멸하지 아니하신다'고 하셨다. 물을 인간을 치는 데 사용하지 않고 세례를 통해 인간을 구원하는 데 쓰시겠다는 언약이다. 대홍수로 인간을 치실 때부터 하나님은 이미 수천 년 뒤의 구원 계획을 가지고 계셨던 것이다.

천지창조는 '제2의 창조'로 이어지고

해석의 확장은 계속된다. 제2의 창조와 물을 합하면 천지창조와 좋은 비교가 된다. 창세기의 대홍수 편은 천지창조 편과 놀랄 정도로 공통점이 많다. 동시에 차이점도 있다. 공통점을 먼저 보자. '창조'의 의미를 공유한다. 대홍수 사건이 또 하나의 창조라는 주장을 뒷받침하는 증거이다. 구체적으로 네 가지이다.

첫째, 창조에 수반되는 은혜로서 번성과 충만을 약속하신 점이다. 대홍수가 휩쓸고 지나간 뒤 충만을 약속하고 축복하는 구절이 세 번 반복된다. 창세기 8장 15~17절에서는 비가 그치고 땅이 마른 뒤 "하나님이 노아에게 말씀하여 이르시되… 너와 함께 한 모든 혈육 있는 생물 곧 새와 가축과 땅에 기는 모든 것을 다 이끌어내라 이것들이 땅에서 생육하고 땅에서 번성하리라"라고 했다. 9장 1절에서 "생육하고 번성하여 땅에 충만하라"라고 했으며, 9장 7절에서 "너희는 생육하고 번성하며 땅에 가득하여 그 중에서 번성하라"라고 마지막으로 한 번 더 반복했다.

천지창조 편에도 놀랄 만큼 비슷한 구절이 나온다. 창세기 1장 20

절에서 "물들은 생물을 번성하게 하라"라고 했으며, 1장 22절에서 "생육하고 번성하여 여러 바닷물에 충만하라 새들도 땅에 번성하라"라고 했다. 마지막으로 1장 28절에서 "생육하고 번성하여 땅에 충만하라"라고 했다. '땅', '생물', '생육', '번성', '충만' 등의 단어가 공통적으로 나온다. 이 내용을 세 번 반복하는 것까지 똑같다.

둘째, '물'이다. 두 곳 모두에서 하나님은 창조를 완성하는 핵심 매개로 물을 사용하셨다. 대홍수 편에서는 물이 제2의 창조의 전제 조건인 죄의 대청소를 단행하는 매개이다. 새로운 시작을 가능하게 해준 전제 조건이며 창조의 원동력이다. 천지창조에서는 '물들은 생물을 번성하게'라는 구절에서 알 수 있듯이 물이 창조를 완성하기 위한 필수 요소였다. 온갖 동물에게는 한 번 창조된 생명이 번성하고 충만하기 위한 물질 조건이다. 인간에게는 단순한 물질을 넘어서 '생명수'라는 영적 조건으로까지 승화된다.

셋째, '세 번'이라는 반복 횟수가 동일하다. 대홍수 편에서는 다시는 멸하지 않겠다는 약속과 번성과 충만의 약속이 세 번 반복되었다. 천지창조 편에서는 번성과 충만의 약속이 세 번 반복되었다. 성경에서 '3'이라는 숫자는 하나님과 밀접한 관계를 갖는다. 삼위일체가 가장 대표적이며 삼중의 축복과 세 번의 반복도 여기에 속한다. 세 번의 반복은 창세기의 천지창조 편과 대홍수 편 이외에도 이사야 6장 3절의 "거룩하다 거룩하다 거룩하다", 예레미야 7장 4절의 "여호와의 성전이라, 여호와의 성전이라, 여호와의 성전이라", 에스겔 21장 27절의 "내가 엎드러뜨리고 엎드러뜨리고 엎드러뜨리려니와" 등 여러 곳에 나온다. 모두 중요한 내용을 반복하는 것이다. 보통 한 구절 안에 같은 말이 연달아 나오는 구도이나, 천지창조와 대홍수는 같은 내

용을 다른 구절에 걸쳐 반복한다.

넷째, 인간에게 자연을 다스리게 하셨다. 대홍수 편에서는 창세기 9장 2～3절에서 "땅의 모든 짐승과 공중의 모든 새와 땅에 기는 모든 것과 바다의 모든 물고기가 너희를 두려워하며 너희를 무서워하리니 이것들은 너희의 손에 붙였음이니라 모든 산 동물은 너희의 먹을 것이 될지라 채소 같이 내가 이것을 다 너희에게 주노라"라고 말씀하셨다. 천지창조 편에서는 창세기 1장 28～29절에서 "… 땅을 정복하라, 바다의 물고기와 하늘의 새와 땅에 움직이는 모든 생물을 다스리라… 온 지면의 씨 맺는 모든 채소와 씨 가진 열매 맺는 모든 나무를 너희에게 주노니 너희의 먹을 거리가 되리라"라고 말씀하셨다.

이번에도 같은 단어를 공유한다. 같은 약속이 반복된다. 이 약속은 교리적으로 뜻하는 내용이 많다. 우선 인간에게 번성하고 충만하라고 하신 말씀을 지키는 구체적인 약속 내용이다. 현실로 환산하면 일용할 양식을 주시는 것이다. 가치로 환산하면 유목 가치를 말씀하고 계신다. 하나님께서 먹고 살 것을 마련해 주셨으니 더 거두고, 더 갖고, 더 축적하려는 정착 가치의 욕심을 버리라는 계시이다. '먹을 만큼'에 대한 노아식 표현이다.

'죄' 이후의 새로운 창조 – '긍휼-용서-은혜-부활'의 계획

차이점도 있다. 두 창조가 완전히 같을 수 없는 것은 당연한 이치이다. 차이의 핵심에 '죄의 유무'가 있다. 천지창조는 원죄가 발생하기 전이기 때문에 창조 행위가 상대적으로 단순했다. 일사천리로 단행하시면 되었다. 하지만 대홍수는 인간의 큰 죄를 깨끗하게 하고 다시 시작하시는 재창조이기 때문에 내용과 과정도 그만큼 복잡했다.

그 대신 교리는 다양하게 파생되었다. 징벌과 구원의 이중주와 '금
홀-용서-은혜-부활' 등이 파생되었다. 두 창조 사이의 차이는 구체
적으로 세 가지이다.

첫째, '계율'이다. 천지창조 편에서는 인간에게 자연을 조건 없이
주신 편에 가까운데, 대홍수 편에서는 계율이 많이 붙는다. 천지창조
에서 자연을 주시는 구절이 처음 등장하는 곳은 1장 26~30절로, "…
우리가 사람을 만들고 그들로 바다의 물고기와 하늘의 새와 가축과
온 땅과 땅에 기는 모든 것을 다스리게 하자… 생육하고 번성하여 땅
에 충만하라, 땅을 정복하라, 바다의 물고기와 하늘의 새와 땅에 움
직이는 모든 생물을 다스리라… 내가 온 지면의 씨 맺는 모든 채소와
씨 가진 열매 맺는 모든 나무를 너희에게 주노니 너희의 먹을 거리가
되리라…"라고 하셨다.

아직 계율은 나오지 않는다. 계율은 그 이후 에덴동산을 창조하신
뒤 아담에게 주신 한 가지만 등장한다. 선악과를 먹지 말라는 계율이
었다. 그러나 그 앞에 무조건 주시겠다는 언약을 한 번 더 반복하신
뒤에야 비로소 계율을 주셨다. 2장 16절에서 "동산 각종 나무의 열매
는 네가 임의로 먹되"라고 하신 뒤 17절에서 "선악을 알게 하는 나무
의 열매는 먹지 말라"라고 하신 것이다. 여기에서 '임의로'라는 말이
앞의 1장 26~30절에서 밝히신 계획의 언약을 반복해서 지키신 것에
해당된다.

반면 대홍수 편에서는 창세기 9장 2~3절에서 자연을 정복하라
고 허락하신 뒤에 바로 4절부터 계율이 나온다. "고기를 그 생명 되
는 피째 먹지 말 것이니라"라고 조건을 다셨다. 9장 5~6절을 보면
이 조건은 단지 인간이 육식을 취하는 데 국한되지 않음을 알 수 있

다. "내가 반드시 너희의 피 곧 너희의 생명의 피를 찾으리니 짐승이면 그 짐승에게서, 사람이나 사람의 형제면 그에게서 그의 생명을 찾으리라 다른 사람의 피를 흘리면 그 사람의 피도 흘릴 것이니 이는 하나님이 자기 형상대로 사람을 지으셨음이니라"라며 피째 먹지 말라고 하신 이유를 밝히신다. 폭력과 살인을 금하시는 것이다. 육식을 취할 때 지켜야 할 계율을 폭력 금지와 살인 금지로 연관 지어 발전시키신 것이다. 이는 아담에게 모든 것을 무조건적으로 주었다가 가인의 살인죄로 귀결된 전력 때문인 것으로 볼 수 있다.

둘째, '형상'의 의미이다. 천지창조 편에서 형상은 최초의 창조와 관련해서 인간의 존엄성을 정의하고 인간이 영으로 지어졌음을 밝히는 개념어이다. 인간이 하나님과 영으로 소통할 수 있는 존재라는 뜻이다. 창세기 1장 26~27절에서 "하나님이 이르시되 우리의 형상을 따라 우리의 모양대로 우리가 사람을 만들고… 하나님의 형상대로 사람을 창조하시되"라고 하셨다. 반면 대홍수 편인 창세기 9장 6절에서는 "다른 사람의 피를 흘리면 그 사람의 피도 흘릴 것이니 이는 하나님이 자기 형상대로 사람을 지으셨음이니라"라고 하셨다. '형상'이라는 개념어를 '사람에게서 피를 봐서는 안 되는', 즉 폭력과 살인을 행해서는 안 되는 이유를 말씀하시는 데에 사용하고 계신 것이다. 그 사이에 인간의 죄가 얼마나 커졌는지 알 수 있게 하는 차이점이다.

셋째, '물'이다. 물은 공통점과 차이점을 동시에 갖는데, 차이점은 천지창조 편의 물이 근원적이고 직접적인 반면 대홍수 편의 물은 복합적이고 은유적이라는 점이다. 천지창조에서는 물이 생명을 낳는 근원임을 직접적으로 밝히신다. 창세기 1장 20~22절은 "… 물들은

생물을 번성하게 하라… 물에서 번성하여 움직이는 모든 생물을 그 종류대로,… 여러 바닷물에 충만하라"라고 말씀하신다.

대홍수 편에 오면 물의 의미는 복합적으로 확장된다. 대홍수 편에는 물이 나오는 대목이 매우 많다. 창세기 6장 17절에서 8장 14절까지 여러 곳에서 '물'이라는 단어가 계속 반복된다. 그 의미는 네 가지로 정리할 수 있다.

가장 먼저 징벌로서의 홍수를 선포하신다. 하나님은 인간을 멸하는 징벌의 구체적 방법을 홍수라고 밝히신다. 저주와 분노의 채찍이다. 다음으로 실제로 물을 사용해서 이 땅을 청소하심으로써 징벌의 계획을 실행하신다. 물이 점차 차오르는 대목이 여러 군데 나오는 것이 대표적이다. 그 다음으로 물을 마르게 하시는데 이것은 노아를 통해 구원을 실행하시겠다는 의지를 의미한다. 바로 뒤이어 8장 15절부터 나오는 생육과 번성을 약속하시는 부분이 그 증거이다. 여기에서 노아가 살아 나온다. 징벌이 징벌로 끝나지 않고 구원으로 이어지는 지점이다. 마지막으로 다시는 물로 치지 않으시겠다는 언약을 하신다. 그 대신 다시 생육과 번성을 약속하시는 구절이 이 부분의 앞뒤에 반복된다. 이 구절들에 '물'이라는 단어가 직접 등장하지는 않으나 생명이 생육하고 번성하기 위해서 물이 첫 번째 필수 요소라는 것은 두말할 필요가 없다.

이 셋을 모으면 징벌과 구원의 이중주가 된다. 대홍수 편에서 '물'은 우여곡절 끝에 구원을 약속하시는 매개가 된다. 물의 네 단계 다음에 대홍수 편을 마무리하는 곳에 나오는 '무지개'가 그 증거이다. 창세기 9장 12~17절에는 '언약'이 다섯 번, '무지개'가 세 번 나온다. "… 언약의 증거는 이것이니라 내가 내 무지개를 구름 속에 두었

나니 이것이 나와 세상 사이의 언약의 증거니라… 무지개가 구름 속에 나타나면… 내 언약을 기억하리니… 무지개가 구름 사이에 있으리니… 영원한 언약을 기억하리라… 언약의 증거가 이것이라 하셨더라"라고 했다.

성경에서 무지개는 하나님의 영광, 언약, 평화, 인간을 향한 하나님의 진실과 은혜 등 여러 가지 의미를 갖는다. 모두 성스러운 내용이다. 그 가운데 언약을 상징하는 무지개는 비가 온 뒤에 물방울이 빛을 반사함으로써 나타나는 것이기 때문에 결국 물에서 파생된 자연현상이 된다. 앞의 네 가지에 이은 다섯 번째 물의 의미이다.

징벌과 구원의 이중주가 뜻하는 바는 '제2의 창조'이다. 천지창조에 이은 창조의 또 다른 의미이다. '물'은 또 한 번 창조의 의미를 갖는다. 은유적인 의미이다. 그만큼 확장성이 크다. 한 번 죄로 물들었던 땅을 대청소한 다음, 다시 시작하는 창조이다. '긍휼-용서-은혜-부활'과 통한다. 제2의 창조는 인간의 죄에 대해 잘잘못을 가림으로써 회개하고 복종의 신앙심을 가진 자를 용서하시겠다는 언약이다. 이것이 '긍휼-용서-은혜-부활'의 의미이다. 그렇기 때문에 메시아의 도래와 최후의 심판까지도 계획하신 것이다.

11장

최후의 심판과 심판의 광야

– "해가 검어지고" vs "다시는 사망이 없고"

디르크 보우쓰의 〈저주받은 자의 추락〉과 심판의 광야

노아의 대홍수에 이은 심판의 결정판은 최후의 심판이다. 노아의 대
홍수를 그린 그림 가운데 스코렐의 작품처럼 심판에 집중할 경우 이
미 심판의 광야에서 허우적대는 군상이 화면을 가득 채우고 있다. 이
런 구도는 '최후의 심판' 주제에서 더 처절해진 상태로 반복된다. 대
홍수의 심판은 최후의 심판과 맞닿아 이어진다.

　'최후의 심판' 역시 기독교 미술에서 자주 그리는 주제이다. 내용
이 극적이어서 그림 장면에 상상력을 발휘하기 좋다. 대중적 호기
심이 커서 일반인들도 관심이 많은 주제이다. 미켈란젤로의 유명한
작품을 비롯해서 프라 안젤리코, 조토, 얀 반 에이크, 슈테판 로흐
너 등 여러 주요 화가가 이 주제의 작품을 남겼다. 프라 안젤리코(Fra
Angelico, 1387~1455), 얀 반 에이크(Jan van Eyck, 1395년경~1441년),
슈테판 로흐너(Stephan Lochner, 1400~1451) 세 화가 모두 〈최후의 심
판(The Last Judgement)〉이라는 같은 제목의 그림을 남겼다(도 11-1,
11-2, 11-3). 그 내용은 하늘과 땅의 이분 구도가 대부분이다. 이는 다

분히 요한계시록에 충실한 내용으로, '하나님 우편의 심판자'가 땅의 인간을 심판하는 장면이다. 하늘과 땅은 당연히 대비된다. 영광에 찬 하늘은 밝고 찬란한 모습으로 그렸고, 심판 받는 지옥은 어둡고 고통스러운 모습으로 그렸다.

심판받는 장면에 집중한 예도 있는데, 디르크 보우쓰(Dirk Bouts, 1415년경~1475년)의 〈저주받은 자의 추락(Fall of the Damned)〉(1470년경)이 대표적인 예이다(도 11-4). '하늘 vs 땅'의 이분법 구도에서 땅의 장면만 따온 것으로 볼 수 있다. 이런 점에서 저주, 추방, 대홍수, 지옥 등 심판과 관련된 여러 주제와 맞닿아 있다. 그림의 장면은 당연히 섬뜩하고 처절하다. 척박한 광야가 활약하기 좋은 장면이다.

보우쓰는 네덜란드의 화가 집안이다. 이 그림을 그린 아버지 디르크 보우쓰 1세가 가장 유명하고 두 아들 역시 화가였다. 아버지 보우쓰는 15세기 네덜란드 회화를 대표하는데 이 시기 네덜란드 회화는 르네상스보다는 보통 후기 고딕으로 분류한다. 보우쓰는 네덜란드 르네상스 회화가 성립되는 데 중요한 기초를 닦은 인물이다. 네덜란드 르네상스는 이탈리아 르네상스와 자국의 중세 전통 등 두 갈래에서 영향을 받았는데, 보우쓰는 이 가운데 후자를 이어받았다. 네덜란드 중세 미술을 대표하는 두 거장인 로히어르 판 데르 베이덴과 얀 반 에이크의 장점을 하나로 합해서 자신만의 독특한 화풍을 이루었다.

로히어르에게서는 인체 묘사에서 영향을 받았다. 이탈리아 고전주의의 조각적 인체에서 탈피하여 로히어르의 가늘고 긴 변형된 형태를 따랐다. 이를 통해 비애의 드라마나 인간적인 감정의 세계 등을 표현했다. 에이크에게서는 사실주의 화풍을 이어받았다. 냉철한 관찰력을 바탕으로 풍경 묘사에 뛰어났던 에이크의 장점을 취했다. 이

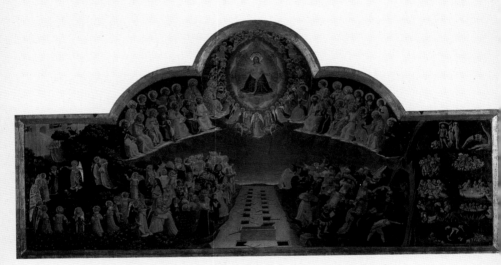

11-1 프라 안젤리코(Fra Angelico), 〈최후의 심판(The Last Judgement)〉(1431년경)

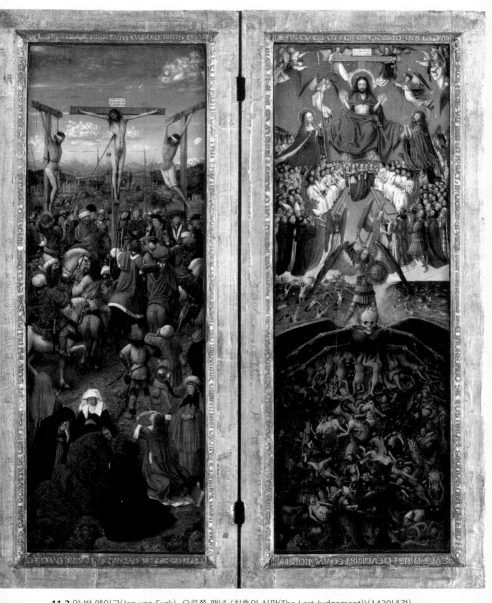

11-2 얀 반 에이크(Jan van Eyck), 오른쪽 패널 〈최후의 심판(The Last Judgement)〉(1430년경)

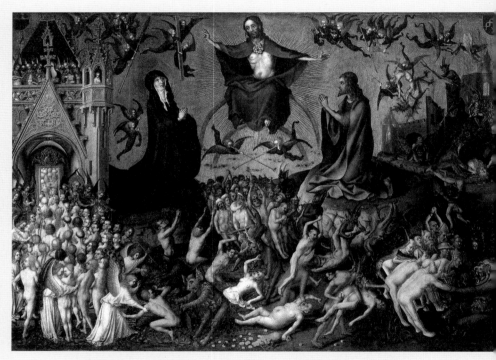

11-3 슈테판 로흐너(Stephan Lochner), 〈최후의 심판(The Last Judgement)〉(1435~1440)

둘을 합해서 보우쓰는 흔히 '얀 반 에이크의 눈으로 로히어르 판 데르 베이던의 형태를 그린 것'으로 평가된다. 네덜란드 고딕 회화의 두 축을 하나로 합해 낸 것이다.

보우쓰는 이런 선례의 영향 위에 자신만의 화풍을 완성했다. 빛과 색의 구사에 특히 뛰어났다. 인체와 자연을 치밀하게 분석한 뒤 풍부한 색감으로 표현했다. 인체는 로히어르의 가늘고 긴 형태를 이어받긴 했지만 각이 진 원시적 느낌을 더했다. 이는 르네상스를 거치면서 이탈리아 고전주의의 조각적 인체에서 어느 정도 영향을 받은 것으로 볼 수 있다. 그러나 얼굴 표정을 생생하고 섬세하게 표현하는 능력에서는 선례의 영향을 뛰어넘어 그만의 경지를 이뤘다. 이 점에서는 시대를 앞선 것으로 볼 수 있다. 풍경 역시 에이크의 정밀한 사실주의를 이어받되 자신만의 화풍을 이뤘다. 풍경 장면을 면 단위로 단순화시킨 뒤 다채로운 색과 풍부한 명암 차이로 표현하는 것이 보우쓰만의 풍경 화법이었다. 이처럼 보우쓰는 냉철한 사실주의, 빛과 색채 구사, 감성적 표현, 정리된 질서, 단순화된 추상성 등의 다양한 특징을 갖는 자신만의 화풍을 완성했다.

〈저주받은 자의 추락〉은 그의 대표작인 루뱅(Leuven) 시청사의 세 폭 제단화 가운데 한 장이다. 〈최후의 심판〉을 주제로 세 장의 그림을 그렸는데, 가운데 패널은 분실된 상태이며 왼쪽 윙은 〈축복받은 자의 천국 상승(Ascent of the Blessed into Paradise)〉이다. 오른쪽 윙이 〈저주받은 자의 추락〉인데 〈지옥〉이라고도 불린다. 이 그림은 그의 작품 가운데 다소 특이한 경우에 속한다. 주제가 주제인 만큼 그의 장기인 밝은 빛의 풍경을 살리지 못했다. 그 대신 인체와 광야 모습에 자신의 화풍을 잘 구사했다.

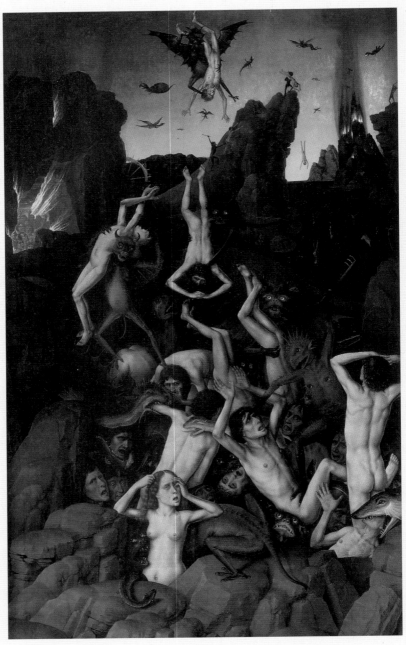

11-4 디르크 보우쓰(Dirk Bouts), 〈저주받은 자의 추락(Fall of the Damned)〉(1470년경)

인체와 광야로 나누어 보는 것이 좋다. 인체는 로히어르에 가까운 것이 사실이지만 탄력성이 좀 더 있어 보인다. 볼륨감은 크지 않은 대신 '각진 매끄러움'이라는 묘한 양면성이 느껴진다. 지옥을 그린 것치고는 몸짓이 격렬하게 요동치지 않는 대신 얼굴 표정을 생생하게 표현했다. 공포에 사로잡혀 소리 지르고 나만 살겠다고 서로 싸우는 격렬한 표정을 잘 잡아냈다. 로히어르의 내적 감성 표현을 받아들인 것인데 로히어르보다 표정이 더 생생해졌다. 이런 섬세한 표현력은 에이크의 사실주의를 반영한 것으로 볼 수 있다. 에이크는 관찰력을 풍경에 녹아 냈는데 보우쓰는 인체로까지 확장한 것이다.

광야는 보우쓰만의 풍경 처리 솜씨를 잘 보여준다. 그는 풍경 묘사에 뛰어난 소질을 보였는데 이런 면에서 15세기 네덜란드 회화에 가장 크게 기여했다. 이 그림은 심판이라는 주제에 맞춰 아름다운 풍경이 아닌 어두운 지옥을 그렸지만, 여전히 보우쓰의 풍경 솜씨가 돋보인다. 아라비아 반도의 지형을 사실적으로 그린 뒤 네덜란드 특유의 회화적 예술성을 섞었다. 사실성, 예술성, 종교성 등이 적절히 어울렸다. 보나의 광야처럼 갈색 하나만 가지고 섬세한 명암 조절을 통해 광야를 지옥답게 표현했다. 빛을 사용해서 광야의 성경적 의미를 잘 표현했으며 이를 통해 심판이라는 주제를 풍경화풍으로 해석해 냈다. 그래서인지 그림 속에서 벌어지는 사건 장면이 끔찍한 것에 비해 배경은 기괴한 풍경의 느낌이 들기도 한다.

보우쓰의 심판의 광야는 요한계시록에 충실하다. 앞쪽은 풀 한 포기 없는 흙바닥에 사람을 삼키는 지옥 나락의 구멍을 뚫었다. 사탄과 사람이 뒤엉켜 심연의 나락으로 빨려 들어가고 있다. 괴상한 동물로 묘사한 사탄이 인간을 해치거나 잡아먹고 있으며 땅마저 살아

있는 괴물처럼 인간을 삼키고 있다. 이 장면은 요한계시록 20장 8절의 "곡과 마곡을 미혹하고 모아 싸움을 붙이리니"라는 구절을 연상시킨다. 지진이 일어나 땅이 갈라진 모습보다는 입을 벌려 인간을 삼키는 쪽에 가까워 보인다. 그렇게 보면 20장 13~14절의 "… 사망과 음부도 그 가운데에서 죽은 자들을 내주매… 사망과 음부도 불못에 던져지니…"라는 구절도 연상시킨다. 인간을 잡아먹는 땅은 시편 94장 13절의 "악인을 위하여 구덩이를 팔 때까지"에서 보듯 '구덩이'로 볼 수도 있다. 인간의 죄로 인해 광야로 척박해진 땅이, 죄가 쌓여 이제 인간을 잡아먹는 단계로까지 악화된 것이다. '땅 → 흙 → 광야 → 구덩이'로의 악화이다. 자세히 보면 땅이 삼키는 것은 인간만이 아니다. 요한계시록 20장 10절의 "마귀가 불과 유황 못에 던져지니"라는 구절을 옮긴 듯 땅은 사탄도 삼키고 있다.

뒤쪽에는 흙바닥과 같은 지질의 바위산이 여러 개 솟아 있다. 탑처럼 수직으로 솟았다. 나무와 풀 한 포기 없는 바위산이거나 흙산이기 때문에 이 자체가 주는 두려움의 효과가 크다. 그런 두려움에 걸맞게 바위산 역시 사람이 죽어 나가는 공간이기는 마찬가지이다. 오른쪽 위에 볼록하게 솟은 봉우리에서 불타는 장면은 소돔을 상징한다고 볼 수 있다. 죄를 대표하는 도시가 멸망당하는 장면을 넣어 죄와 심판의 주제를 강화했다.

앞 장에 나왔던 스코렐의 〈대홍수〉와 비교해 보자. 대홍수와 최후의 심판은 '심판'을 공통 매개로 삼아 유사점이 많다. 그림 장면을 먼저 보면, 두 그림 모두 죄의 엄중함을 직접적으로 고발하고 경고하는 내용이라 그런지 광야의 모습과 괴로워하는 인간의 모습 등이 비슷하다. 광야는 단순한 '척박'이라는 말로는 표현이 안 될 정도로 가혹

하고 처절해 보인다. 〈대홍수〉의 광야는 보기에 따라 홍수 난 장면을
사실적으로 그리는 데 집중했다고 할 수도 있겠지만, 〈최후의 심판〉
의 광야에 오면 가히 지옥을 연상시킨다.

　거꾸로 〈최후의 심판〉의 광야를 먼저 보고 〈대홍수〉의 광야를 보
면 오히려 사실성은 약해지고 성경적 의미가 부각된다. 광야는 순수
하게 인간의 죄를 묻고 있다. 하나님의 저주와 징벌만 있을 뿐이다.
성경은 그 자체가 인간의 죄의 역사라고 할 만큼 시작부터 끝까지 죄
가 반복되는데 두 그림이 그린 이 두 사건은 그런 인간의 죄를 상징
적으로 대표한다. 그림의 분위기는 죄의 무게에 합당하게 무겁다. 인
간의 죄와 망가진 이 땅, 그리고 그 위에서 죗값으로 고통 받는 인간
등을 비슷한 미술 언어로 말하고 있다.

　교리적으로도 노아의 대홍수는 최후의 심판과 맞닿아 있다. 성경
에서 대홍수는 가장 앞쪽에 나오고 최후의 심판은 가장 뒤쪽에 나오
지만 이런 거리 차이를 뛰어넘어 하나로 연결된다. 대홍수는 하나님
의 용서와 은혜라는 해피 엔딩으로 끝나는데, 그 속에는 이미 최후의
심판을 암시하는 내용이 나온다. 최후의 심판은 보통 성서의 마지막
권인 요한계시록에 집중적으로 나오는데 노아의 방주 부분에도 비슷
한 개념이 먼저 등장하는 것이다. 창세기 6장 13절의 '끝 날'과 '멸함'
이라는 단어이다. 이 단어는 요한계시록 1장 3절의 '때가 가까움이
라'와 연결된다. 그래서일까, 요한계시록 6장 12절의 "해가 검은 털
로 짠 상복 같이 검어지고"라는 구절은 두 그림을 가득 덮고 있는 어
두운 분위기를 말해 준다.

요한계시록과 최후의 심판

이처럼 죄와 심판은 성경의 주요 교리 가운데 하나이다. 교리를 기준으로 '심판'을 살펴보자. 성경에는 가장 마지막 권인 요한계시록에 나오는 최후의 심판만 있는 것은 아니다. '심판'은 구약과 신약 모두에 걸쳐 끊임없이 나오는 단어이다. 기독교문서선교회의 『성경 이미지 사전』이라는 책에서 '심판'이라는 항목을 찾아보면, 모두 17가지의 심판 이미지를 분류했다. 화평케 하는 자, 불의한 재판관, 육체적인 병과 죽음, 정치적인 패망, 자연적인 재앙, 완전한 심판자로서의 하나님, 인내하시는 재판관으로서의 하나님, 하나님의 심판의 임함과 떠남, 엄청난 폭로로서의 심판, 분리로서의 심판, 심판의 충격적인 요소들, 하나님의 전쟁과 진노의 장으로서의 심판 등등이다.

심판의 절정은 최후의 심판일 수 있다. 인간적 호기심에서 보면 더 그렇다. 실제 인간의 역사 속에서 최후의 심판에 기댄 이른바 '종말론'이나 '휴거' 같은 현혹도 끊임없이 있어 왔다. 성서에 심판과 관련해서 '최후'라는 단어가 직접 나오지는 않는다. 그러나 성경의 수많은 곳에서 '최후'라는 의미의 말들을 반복한다. 역사의 종말에 하나님과 그 우편의 그리스도께서 산 자와 죽은 자를 심판하여 각자가 받을 만한 대로 천국에서의 영생과 지옥에서의 영원한 불로 나누어 보내실 일을 밝히고 있다. 그 날은 정해져 있지 않지만 예수의 재림과 함께 일어나며 죽었던 모든 자가 일으킴을 받아 살아있는 자들과 함께 심판을 받는다.

성서에서 최후의 심판은 크게 두 갈래로 나눌 수 있다. 하나는 요한계시록 이전에 심판을 암시하는 부분이다. 신약 성서에 많은 편이다. 요한복음 3장 20~21절은 예수가 그의 사역을 통해 하나님 아버

지의 심판을 대행하심을 말한다. "악을 행하는 자마다 빛을 미워하여… 진리를 따르는 자는 빛으로 오나니 이는 그 행위가 하나님 안에서 행한 것임을 나타내려 함이라"라고 했다. 5장 29절에서 다시 반복된다. "선한 일을 행한 자는 생명의 부활로, 악한 일을 행한 자는 심판의 부활로 나오리라"라고 했다. 로마서 2장 16절도 비슷하게 말한다. "하나님이 예수 그리스도로 말미암아 사람들의 은밀한 것을 심판하시는 그 날이라"라고 했다.

마태복음에서는 25장 31절 이후부터 최후의 심판에 대해 자세하게 말한다. 25장 31절에서 예수의 재림에 대한 예언으로 시작한다. "인자가 자기 영광으로 모든 천사와 함께 올 때에 자기 영광의 보좌에 앉으리니"라고 했다. 이어 25장 33~34절에서 구원의 복을 받는 사람과 벌을 받는 사람을 나눈다. "양은 그 오른편에 염소는 왼편에 두리라 그 때에 임금이 그 오른편에 있는 자들에게 이르시되 내 아버지께 복 받을 자들이여 나아와 창세로부터 너희를 위하여 예비된 나라를 상속받으라"라고 했다. 이후 40절까지 이들이 예수를 믿으며 행했던 좋은 일들을 열거한다. 41절에서는 "또 왼편에 있는 자들에게 이르시되 저주를 받은 자들아 나를 떠나 마귀와 그 사자들을 위하여 예비된 영원한 불에 들어가라"라고 했다. 42~45절은 앞 35~40절과 대비해서 이들이 예수를 핍박하며 행한 악한 일들을 열거한다. 마지막 46절은 "그들은 영벌에, 의인들은 영생에 들어가리라"라는 선언으로 끝을 맺는다.

또 하나는 요한계시록이다. 최후의 심판을 대표하는 책답게 1장부터 이를 예언하는 내용으로 시작한다. 1장 7절에서 "볼지어다 그가 구름을 타고 오시리라 각 사람의 눈이 그를 보겠고…"라고 하면서

심판이 예수의 재림으로 시작됨을 예언한다. 4장에는 하늘나라의 모습이, 5장에는 그 안에 계신 예수의 모습이 각각 나온다.

드디어 6장부터 심판 장면이 등장한다. 6장 10절에 '심판'이란 단어가 등장하면서 시작된다. "큰 소리로 불러 이르되 거룩하고 참되신 대주재여 땅에 거하는 자들을 심판하여 우리 피를 갚아 주지 아니하시기를 어느 때까지 하시려 하나이까 하니"라고 했다. 6장 12절부터 마지막 17절까지는 이 땅에서 벌어진 심판의 징조를 말한다. "큰 지진이 나며", "해가 검어지고 달은 온통 피 같이 되며", "하늘의 별들이 땅에 떨어지며", "하늘은 떠나가고 각 산과 섬이 제 자리에서 옮겨지매", "땅의 임금들과 왕족들과 장군들과 부자들과 강한 자들과 모든 종과 자유인이 굴과 산들의 바위 틈에 숨어", "그들의 진노의 큰 날이 이르렀으니 누가 능히 서리요" 등이 대표적인 구절들이다.

7~19장은 이 땅에서 일어날 심판의 징조, 구원 대상, 구원 조건 등에 대해서 말한다. 드디어 심판의 절정 20장이다. 7절부터 마지막 15절까지가 절정을 이룬다. "사탄이 그 옥에서 놓여 나와서 땅의 사방 백성 곧 곡과 마곡을 미혹하고 모아 싸움을 붙이리니… 그들이 지면에 널리 퍼져 성도들의 진과 사랑하시는 성을 두르매 하늘에서 불이 내려와 그들을 태워버리고… 마귀가 불과 유황 못에 던져지니 거기는 그 짐승과 거짓 선지자도 있어 세세토록 밤낮 괴로움을 받으리라… 죽은 자들이… 그 보좌 앞에 서 있는데 책들이 펴 있고 또 다른 책이 펴졌으니 곧 생명책이라 죽은 자들이… 책들에 기록된 대로 심판을 받으니… 각 사람이 자기의 행위대로 심판을 받고 사망과 음부도 불못에 던져지니… 누구든지 생명책에 기록되지 못한 자는 불못에 던져지더라."

실낙원과 대홍수 – 추방에서 대청소로 점증되는 심판

기독교 미술 작품을 기준으로 '심판'에 대해서 살펴보자. 미술에서 '심판'을 그린 대표적인 세 주제는 '실낙원-대홍수-최후의 심판'이다. 이 세 주제에는 대응되는 교리가 있다. 실낙원에는 첫 번째 창조가, 대홍수에는 두 번째 창조가, 최후의 심판에는 신약 정신이 각각 대응된다. 이런 대응 교리를 통해 심판의 의미가 드러난다. 하나씩 살펴보자.

첫째, 실낙원의 심판 개념을 이해하기 위해서는 첫 번째 창조의 의미를 알아야 한다. 첫 번째 창조란 물론 천지창조이다. 그 의미는 다음의 여러 단계를 거친다. 말씀으로 무에서 유를 창조하셨다. 가장 먼저 천지(우주와 만물)를 창조하셨고, 그 다음으로 생명과 사람과 낙원 순서로 뒤를 이었다. 낙원에서는 "먹기에 좋은 나무가 나게 하시니"(창세기 2:9)라고 했다. 이는 유목 가치만으로 살아갈 수 있게 해주셨다는 뜻이다. 인공 구조물인 도시는 아직 없다.

인간이 욕심을 부리면서 원죄로 낙원을 타락시켜 실낙원으로 만들어 버렸다. 실낙원은 아담이 선악과를 따먹어 지성을 갖추고 쾌락에 중독되면서 시작되었으며 노아까지 이어졌다. 아담의 뒤를 이어 가인이 농업 가치를 좇았으며 급기야 인공 도시를 지어 자신을 주인으로 섬기는 죄를 저질렀다. 이것이 대를 물려 집단화되면서 아담의 7대손 라멕에 이르러 도시국가가 탄생했다. 하나님께 맞서는 거대한 또 하나의 타락한 세계가 탄생한 것이다. 이후 도시를 바탕으로 음행, 폭력, 우상숭배, 불신앙 등 인간의 죄는 깊어만 갔다.

첫 번째 창조(하나님의 천지창조)는 죄가 없는 완전무결한 창조였는데 이것을 첫 번째 죄(인간의 원죄)가 망쳐 실낙원이 되었다. 여기에

첫 번째 심판이 내려졌다. 낙원으로부터의 '추방'이다. 아직 자비는 없어 보인다. 하나님의 탄식과 실망만 있다. 구원을 말씀하기에는 분노가 너무 크다. 언약 대신 저주를 말씀하신다. 추방에 따라붙는 저주이다. '저주의 하나님'이 데뷔하는 대목이기도 하다. 앞으로 전개될 인류의 고단한 운명을 결정하신다.

기독교 미술에서 원죄와 추방을 그린 작품은 많은 편이다. 원죄는 미술 작품에서 보통 '타락(The Fall)'이라는 제목으로 그렸으며 대표적인 예로 랭부르 형제(Limbourg Brothers, 주요 활동 기간: 1385~1416)의 〈인류의 타락(The Fall of Man)〉(1411~1416)과 라몬 데 무르(Ramon de Mur, 미상~1435년 이후)의 〈타락(The Fall)〉(1412)을 들 수 있다(도 11-5, 11-6). 두 그림 모두 광야의 처리가 상징적이다. 〈인류의 타락〉에서 에덴동산은 푸른 초장인 반면 아담과 하와가 쫓겨날 바깥세상은 거친 광야이다. 〈타락〉은 에덴동산의 안쪽만 온통 검게 그렸다. 선악과로 추정되는 나무를 뱀이 감아 오르고 있다. 실낙원이 에덴동산 밖에 있는 것이 아니고, 에덴동산 안팎이 통째로 망가진 모습으로 처리되었다.

'추방'을 그린 가장 유명한 그림은 아마도 이탈리아 르네상스의 문을 연 마사초[Masaccio, 1401~1428(1429)]의 〈에덴동산에서 추방되는 아담과 이브(The Expulsion of Adam and Eve)〉(1425년경)일 것이다(도 11-7). 이 그림에서 마사초는 광야를 입체감을 줄이고 간결한 평활면으로 처리한 대신 후회와 괴로움으로 가득 찬 하와의 얼굴 표정을 생생하게 표현했다. 앞의 라몬 데 무르의 그림에 나타난 천진난만한 표정과 비교하면 잘 알 수 있다.

추방을 그린 또 다른 대표작으로 일 카발리에레 다르피노[Il

Cavaliere d'Arpino, 본명은 주세페 케자리(Giuseppe Cesari), 1568?~1640)의 〈낙원 추방(The Expulsion from Paradise)〉(17세기 초)을 들 수 있다(도 11-8). 바로크 작품답게 '추방'이라는 무거운 주제를 오페라 보듯 극화했다. 앞의 라몬 데 무르의 작품도 'Fall'을 추방으로 해석해서 '에덴동산에서 추방되는 아담과 하와'를 그린 것으로 보기도 한다.

둘째, 대홍수의 심판이다. 실낙원의 심판은 대홍수의 심판으로 이어진다. 심판은 점증된다. 추방이 대청소로 커졌다. 심판에 집중하면 구체적인 공통점도 있다. 징벌과 관련해서 두 가지가 대표적이다. 하나는, 실낙원 편의 추방과 저주 부분에 나오는 '땅을 가는 수고'이다. 창세기 3장 19절에서 "얼굴에 땀을 흘려야 먹을 것을 먹으리니"라고 했다. 대홍수 편에도 같은 말이 반복된다. 8장 22절에서 "땅이 있을 동안에는 심음과 거둠과… 쉬지 아니하리라"라고 했다. 비록 노아를 통해 인간을 구원해 주셨지만 실낙원에서 내리신 '땅 가는 수고'는 계속된다. 노아에게 내려진 용서가 에덴동산으로의 복귀가 아니었음을 알 수 있다.

다른 하나는, '짧아진 인간의 수명'이다. 대홍수 편인 창세기 6장 3절의 "그들이 육신이 됨이라 그러나 그들의 날은 백이십 년이 되리라"와 7장 6절의 "홍수가 땅에 있을 때에 노아가 육백 세라"를 비교해 보자. 원래 인간의 수명이 9백여 살이었는데 죄로 말미암아 120살로 줄어들었다고 말하고 있다. 죗값을 치른 것이다. 이는 하나님께서 아담과 하와의 원죄를 단죄하시는 부분에 비슷한 내용으로 먼저 나왔다. 창세기 3장 22절은 "여호와 하나님이 이르시되 보라 이 사람이 선악을 아는 일에 우리 중 하나 같이 되었으니 그가 그의 손을 들어 생명 나무 열매도 따먹고 영생할까 하노라 하시고"라고 했다. 원

11-5 랭부르 형제(Limbourg Brothers), 〈인류의 타락(The Fall of Man)〉(1411~1416)

11-6 라몬 데 무르(Ramon de Mur), 〈타락(The Fall)〉(1412)

11-7 마사초(Masaccio), 〈에덴동산에서 추방되는 아담과 이브(The Expulsion of Adam and Eve)〉 (1425년경)

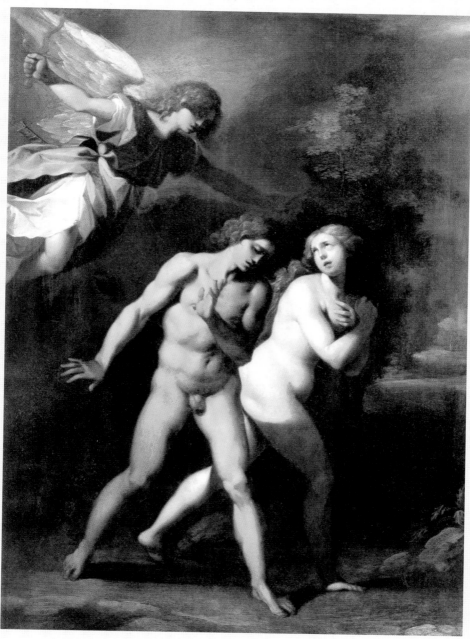

11-8 일 카발리에레 다르피노[Il Cavaliere d' Arpino, 본명은 주세페 케자리(Giuseppe Cesari)], 〈낙원 추방(The Expulsion from Paradise)〉(17세기 초)

죄로 인해 생명이 단축되는 벌을 받은 것을 밝히는 대목이다. 하나님은 그 대신 성스러운 선물인 구원을 주셨다. 그렇다고 인간은 구원만 생각해서는 안 된다. 죗값을 함께 생각해야 한다.

실낙원과 대홍수 사이에는 중요한 차이점이 하나 있다. 실낙원에는 없던 구원이 대홍수에는 함께한다는 점이다. 구원 없이 추방의 심판만 있었던 실낙원과 다른 점이다. 이것이 대홍수에 담긴 심판의 참다운 의미이다. 이런 구원 계획이 바로 대홍수를 '두 번째 창조'라고 부를 수 있는 근거이다. 대홍수의 심판에는 구원이라는 두 번째 창조의 의미가 포함되어 있는 것이다. 하나님께서 구원을 통해 인류 사회를 다시 시작할 은혜를 주셨기 때문에 '두 번째 창조'라는 거룩한 이름을 붙일 수 있다. 말 그대로 '다시 시작'이다. 인간의 죄로 물든 실낙원을 대홍수로 쓸어버리시되 가장 정결한 인간과 생명체만 뽑아 이를 씨앗 삼아 "생육하고 번성하여 땅에 충만하게"(창세기 9:1) 해주셨다. 가장 마음에 드는 인간인 노아 가족만을 선정해서 살려 두고 나머지는 대홍수로 쓸어버리셨다. 가능한 한 깨끗한 상태에서 두 번째 창조를 하시기 위해서이리라. 향후 다시 전개될 인간의 죄를 가능한 한 최소화하기 위해서이리라.

대홍수가 끝난 뒤 노아의 방주에서 노아를 비롯해서 그의 식구 및 각종 생명체가 쏟아져 나오는 주제를 그린 기독교 미술 작품 역시 여럿이다. 베네치아에 있는 산마르코 교회(Chiesa di San Marco)의 아트리움 볼트 천장에는 〈노아와 대홍수(Noah and the Flood)〉(13세기)의 주제를 연작으로 그린 비잔틴 모자이크 작품이 있다. 이 가운데 〈방주를 떠남(Leaving the Ark)〉이라는 그림이 이 내용을 잘 표현하고 있다(도 11-9). 그림의 상단 절반은 노아가 뒤쪽으로 식구들을 일렬로

거느린 채 방주에서 동물들을 차례로 꺼내는 장면이다. 하단 절반은 이렇게 나온 동물들이 낙원에서 뛰노는 모습이다. 하단부만 보면 천지창조와 구별하기 힘들 정도로 노아의 방주가 갖는 두 번째 창조의 의미를 잘 표현했다.

두 번째 창조는 노아라는 '당대의 완전한' 인간 종자에서 시작한다. 무(無)에서 시작한 첫 번째 창조에 비해서 창조의 순도가 떨어진다. 구원을 보장하는 매개인 노아의 방주 자체가 인공 구조물, 즉 건물 형식으로 지어졌다. 이것은 노아의 자의가 아니라 하나님의 지시에 따른 것이다. 하나님도 인공 구조물의 존재를 인정하시고 계신다. 인공 구조물 하나 없이 하나님이 주신 '먹기에 좋은 나무'만으로 이루어진 에덴동산에 비해 창조의 순도가 떨어질 수밖에 없다. 인공 구조물이 중심이 된 도시 생활은 어차피 원죄와 타락의 배경이 될 수밖에 없기 때문이다.

그래서일까. 창세기의 노아 이야기는 완전한 해피 엔딩은 아니다. 노아가 인생 말년에 포도주에 취해 옷을 벗고 잠드는 실수를 하기 때문이다. 창세기 9장 20~27절의 내용이다. 당대의 의인 노아도 어쩔 수 없이 실수를 한 것이다. 이 대목은 흔히 완전한 인간은 없다거나 인간의 죄의 뿌리는 깊고 깊어서 실수하지 않을 수 없다는 증거로 해석된다. 이 내용을 대표하는 기독교 미술 작품으로 『베드포드 시과경(Bedford Book of Hours)』(1423)에 수록된 〈방주를 떠남(Exodus from Noah's Ark)〉이라는 같은 제목의 그림을 들 수 있다(도 11-10). 시과경(時課經)이란 중세 수도원에서 쓰던 성무일도(聖務日禱) 기도서를 말한다. 성무일도 기도서란 중세 가톨릭에서 성직자·수도자가 매일 정해진 시간에 하루에 여덟 번 기도할 때 암송되었던 기도서이다.

11-9 산마르코 교회(Chiesa di San Marco) 내 〈방주를 떠남(Leaving the Ark)〉(13세기)

11-10 『베드포드 시과경(Bedford Book of Hours)』(1423)에 수록된 〈방주를 떠남(Exodus from Noah's Ark)〉

이 그림의 상단에는 대홍수가 끝난 뒤 방주에서 동물들이 나오는 장면을 그렸다. 동물들이 번성하는 낙원은 독립적 영역으로 표시되었다. 그 주변의 광야는 대홍수로 청소된 상태를 보여준다. 군데군데 도시의 모습도 등장한다. 그림의 하단에는 포도주에 취해 옷을 벗고 잠든 노아의 일화를 그렸다. 두 번째 창조의 양면적 의미를 잘 표현했다. 첫 번째 창조에 버금가는 또 하나의 창조 장면과 함께 인공 구조물과 도시가 곳곳에 보인다. 천지창조 때의 에덴동산에 근접했으나 순도로 보았을 때 두 번째 창조는 결코 첫 번째 창조와 같을 수 없다는 원천적 한계도 함께 말하고 있다. 원천적 한계는 원죄로 인한 것이며 이 그림에서는 대청소를 당한 광야 곳곳에 박혀 있는 도시의 잔재가 이것을 대표한다. 혹은 방주가 건물처럼 생겼다는 사실 자체가 이것을 대표하는 것일 수도 있다. 에덴동산에는 인공 구조물이 없었기 때문이다.

그렇더라도 하나님은 포기하지 않으신다. 이렇게 해서라도 인류 사회를 유지하고 싶어 하신다. 인간끼리 '네 이웃을 내 몸 같이 사랑하며' 살아가는 모습을 보고 싶어 하신다. 당신의 창조물인 인간을 향한 무한 사랑이 있기 때문이다. 실낙원에 내려졌던 '땅 가는 수고'의 의미도 대홍수 편에 오면 정반대로 바뀐다. 앞에서처럼 이 말이 반복되는 것만 보면 징벌이 계속되는 것이 된다. 그러나 대홍수 편에 와서 구원의 계획과 함께 보면 용서와 구원의 징표로 바뀐다. 하나님께서 징벌만을 고집하시는 것으로 해석해서는 안 된다. 하나님은 징벌을 거두지 않는 대신 그것을 보람 있는 현실사로 승화시키신다.

구체적으로 어떤 것들이 있을까. 일상생활과 관련해서 성경이 가르치는 소중한 가치들이다. '일용할 양식', '본분', '노동의 신성함'

등이다. 인간에게 일용할 양식을 계속 주시겠다는 뜻으로 해석할 수 있다. 무조건 주시는 것은 아니다. 자신의 본분을 지키면서 땀 흘려 일할 때에 한해서이다. 수고의 징벌이 건강한 일상의 조건으로 승화하는 것이다. 인간이 일상을 살아가면서 하나님 앞에서 지켜야 하는 직업의 본분이자 땅이 더 이상 저주받지 않기 위해 인간이 해야 할 중요한 의무 가운데 하나이다. '땀 흘려 일하는 노동의 소중한 가치'라는 기독교의 직업윤리이다.

십자가 처형과 신약 정신 – '최후의 구원' vs '최후의 심판'

셋째, 신약 정신은 대홍수의 심판을 받아 최후의 심판에서 마무리하는 의미를 갖는다. 그 한가운데에 '예수'가 있다. 대홍수에서 밝히신 심판과 구원의 이중주는 예수를 통해 대폭 강화되어 반복된다. 구원의 방향을 먼저 주신다. '보혈의 대속'으로 정하셨다. 이것을 실천하는 가장 처절하면서 위대하고, 무서우면서도 성스러운 방법인 '십자가 처형'이 구체적인 방법이다. 십자가와 보혈의 대속은 동의어이다. 둘을 합하면 신약 정신의 핵심이 된다. 신약은 말 그대로 '새로운 약속'이다. 예수를 통해 인류에게 구원의 계획을 명확하게 약속하신 것이다.

십자가 처형을 통해 구원 의지를 더 이상 말이 필요 없을 정도로 강력하게 결론 내리셨다. 가히 '최후의 구원'이라 부를 만하다. '최후의 심판'보다 먼저 '최후의 구원'을 계획하고 단행하신 것이다. '최후의 구원'은 이미 대홍수 편에서 암시된다. 예수의 보혈을 통한 구원 계획을 암시하는 구절이다. 창세기 9장 6절의 "다른 사람의 피를 흘리면 그 사람의 피도 흘릴 것이니 이는 하나님이 자기 형상대로 사람

을 지으셨음이니라"라는 부분이다. 예언이나 계시라고 하기에는 부족할 수 있으나 암시로 보는 데에는 무리가 없어 보인다. 물론 이 말은 더 이상 피를 보지 말라는, 즉 폭력을 사용하지 말라는 계율이다. 그러나 '피'와 '하나님의 형상'을 함께 보면 예수의 보혈이 되는 것 또한 사실이다. 이 부분을 8장 21절 말씀인 "이는 사람의 마음이 계획하는 바가 어려서부터 악함이라 내가 전에 행한 것 같이 모든 생물을 다시 멸하지 아니하리니"와 함께 보면 예수를 통한 하나님의 구원 계획은 더욱 명확해진다.

'어려서부터 악함'이라는 말도 중요하다. 인류 전체로 보편화해서 보면 죄의 원인은 인간이다. 그러나 각 개인, 특히 갓 태어난 아기를 보면 본인의 의지와 상관없이 죄를 물려받았다. 이것을 본인의 죄라 할 수 있을까. 하나님도 이 점을 가슴 아파하신다. 이른바 중세 때 있었던 '보편논쟁'이다. 그 답은 명확하다. '구원'의 길을 열어 주신 것이다. 그것도 예수의 육신을 갈갈이 찢는 가장 참혹한 방법을 통해서 말이다.

예수는 마지막으로 요한계시록에서 최후의 심판을 주재하시는 심판자가 되신다. '최후의 구원'이 피를 동반한 처절한 것이었기에 '최후의 심판'도 처절하다. 요한계시록을 가득 채우고 있는 섬뜩한 징벌이 이것을 말해 준다. '저주의 하나님'의 진면목이 마지막에 와서 절정에 이른다. 하지만 이것이 끝이 아니다. 십자가 처형에 담긴 '최후의 구원'이 요한계시록의 끝부분을 장식하면서 성경의 위대한 역사는 마무리된다. 구원이 마지막을 장식하는 해피 엔딩으로 끝나는 것이다.

이런 배경 아래 기독교 미술에서 '심판-구원'과 관련해서 예수를

그린 그림들은 두 가지 주제로 나눌 수 있다. 하나는 보혈을 뿌리는 십자가 처형이고, 다른 하나는 최후의 심판을 주관하시는 심판자이다. 양으로 보면 십자가 처형이 훨씬 많다. 기독교 회화가 완전히 성립된 중세 이후부터 시대를 초월해서 다수가 그려졌다. 심판자 예수도 앞의 그림 11-2와 11-3에서 보듯 일정 수가 그려졌다. 두 주제 모두 앞에서 여러 예가 나왔으므로 더 이상 반복하지 않겠다.

단, 한 가지 덧붙이고 싶은 특이한 점은 심판자 주제가 비잔틴 미술에서 교회 실내 벽에 많이 그려졌다는 점이다. 하늘나라에 앉아 계시는 구도이기 때문에 하늘을 상징하는 둥근 천장의 가운데에 그렸다. 비잔틴 건축의 대표 유형이 둥근 천장을 가운데에 갖는 중앙 집중형이라는 점과 연관이 있어 보인다. 이런 예는 많은 편인데, 이탈리아 시칠리아 섬의 팔레르모(Palermo, Sicilia)에 있는 마르토라나 교회(Martorana Church)가 좋은 예이다. 이 교회의 돔 천장 중앙에는 〈심판자(Pantokrator) 예수〉(1143년경) 그림이 그려져 있다(도 11-11). 옥좌에 앉아서 주위에 천사와 성인들을 거느린, 제목 그대로 심판자 예수의 모습이다.

심판과 구원의 이중주는 반복되고

결국 심판의 궁극적 목적은 징벌이 아니라 '구원'임을 알 수 있다. 요한계시록도 마찬가지이다. 이 책에 나오는 '유황불', '불못' 같은 자극적인 말이나 이 책에 따라붙는 '예수 재림', '최후'라는 단어 등으로 인해 흔히 요한계시록 하면 지구 종말론을 연상한다. 처절한 심판이 기다리고 있을 것이라고 상상한다. 요한계시록을 무서운 책이라고 하는 사람까지 있다. 세속 역사에서도 요한계시록은 각종 미심쩍

11-11 마르토라나 교회(Martorana Church) 내 〈심판자(Pantokrator) 예수〉(1143년경)

은 예언 소동과 결부된 적이 많았다.

하지만 이는 오해의 산물이다. 요한계시록이 전하는 궁극적인 말씀은 심판보다는 구원이다. 요한계시록이 작성된 시기가 유대 민족이 유난히 힘든 때여서 강한 문구로 점철되었다는 역사적 설명 정도는 가능할 것이다. 물론 심판과 구원을 짝으로 전한다는 것이 가장 정확할 것이다. 요한계시록에 나오는 대비되는 두 구절이 상징적이다. "해가 검어지고" vs "다시는 사망이 없고"이다. 앞 구절은 심판을, 뒤 구절은 구원을 각각 상징한다. 심판과 구원의 이중주는 성경을 관통하는 구도이다. 이때 둘 가운데 하나님의 참뜻은 단연 '구원'이다. 가인과 대홍수에서 보았듯이 심판의 목적은 징벌이 아니라 구원이다. 최후의 심판도 마찬가지이다. 그래야 하나님의 최고 덕목인 '사랑'과 맞는다. '사랑의 하나님'이 하시는 일은 구원이지 징벌이 아니다. 하나님의 사랑은 항상 구원을 향한다.

하지만 모든 인간을 구원하시는 것은 아니다. 기준은 일관된다. 죄인은 벌을 받고, 의인은 구원을 받는다는 것이다. 물론 하나님이 바라시는 것은 구원이다. 징벌과 구원 가운데 당연히 구원이 우위에 서는 개념이다. 최종 목적은 구원이며, 징벌은 가능한 한 더 많은 인간을 구원하기 위한 수단에 가깝다. 하나님은 죄악을 단호하게 벌하시는 심판자이지만, 그 심판은 비인격적이거나 냉혹하지 않다. 무조건적이거나 최종적이지도 않다. 구원의 길도 함께 제시하시며 인간들이 징벌의 길이 아닌 구원의 길로 가기를 간절히 바라신다. 인간 쪽에서는 심판을 구원과 함께 생각해야 하며 모든 판단 기준은 기독교적 진리, 즉 공의와 신앙심이다. 성경에서 대표적인 세 곳을 보자. 시편 94편, 신명기 32장 39~43절, 요한계시록 21~22장 등이다.

시편 94편은 1~2절의 "… 복수하시는 하나님이여 빛을 비추어 주소서 세계를 심판하시는 주여 일어나사 교만한 자들에게 마땅한 벌을 주소서"로 시작한다. '복수-심판-벌'을 '빛'과 대비했다. '복수-심판-벌'은 징벌이요, '빛'은 구원이다. 이어 94편의 마지막 23절까지 다음과 같은 세 세트의 말들이 이어진다. 첫째, 심판의 징벌을 받을 죄의 내용과 대상들이다. '악인-오만-죄악을 행하는 자들-자만-주의 백성을 짓밟음-주의 소유를 곤고하게 함-살해-여호와가 보지 못하며 야곱의 하나님이 알아차리지 못하리라-어리석은 자들-무지한 자들-사람의 생각이 허무함' 등이 구체적인 구절이다. 둘째, 징벌의 방법 혹은 내용이다. '징벌-악인을 위하여 구덩이를 팜-행악자들을 침' 등이 구체적인 구절이다. 셋째, 구원의 내용이다. '복-환난의 날을 피하게-평안-자기 백성을 버리지 아니하심-심판이 의로 돌아감-여호와께서 내게 도움이 되심-주의 인자하심이 나를 붙드심-주의 위안이 내 영혼을 즐겁게 하심' 등이 구체적인 구절이다.

신명기 32장 39~43절에서는 "나 외에는 신이 없도다 나는 죽이기도 하며 살리기도 하며… 내 손이 정의를 붙들고 내 대적들에게 복수하며… 주의 백성과 즐거워하라 주께서… 그 대적들에게 복수하시고 자기 땅과 자기 백성을 위하여 속죄하시리로다"라고 했다. '죽임 vs 살림', '정의 vs 복수', '복수 vs 속죄' 등의 쌍 개념이 등장한다. 모두 심판과 구원의 이중주를 의미한다.

마지막으로 요한계시록 21~22장이다. 이전까지가 거친 심판이 휩쓸고 지나간 다음의 내용이라면, 21~22장은 천상의 예루살렘에 대한 내용이다. 최후의 심판이 끝난 뒤 하나님이 보좌에 앉아 계시는 천상의 예루살렘이 나타나는 장면과 그 구체적인 모습에 대해

서 말한다. 이곳은 말할 필요도 없이 구원을 받아 하나님의 백성이 된 자들이 하나님과 함께하는 곳이다. 21장 4~7절은 구원의 내용이다. "… 다시는 사망이 없고 애통하는 것이나 곡하는 것이나 아픈 것이 다시 있지 아니하리니… 내가 만물을 새롭게 하노라… 내가 생명수 샘물을 목마른 자에게 값없이 주리니 이기는 자는 이것들을 상속으로 받으리라…"라고 했다. 8절에서 벌 받는 내용에 대해서 반복한 뒤 9절부터 22장 7절까지는 새 예루살렘의 구체적인 모습을 말한다. 22장 8~21절은 이상의 계시 예언이 기독교 신앙과 하나로 연결되어 있음을 밝히면서 성경은 끝을 맺는다.

다시 보우쓰의 그림을 보자. '벌'은 그 섬뜩한 이미지 때문에 사람들의 관심을 끈다. 무서운 것을 겁내면서도 호기심을 갖는 것이 인간의 본성이다. 기독교 화가들이 이 주제를 그리는 목적일 수 있다. 실제로 '벌'을 그린 그림들은 공포스러운 장면으로 가득 차는 것이 보통이다. 이 그림도 그 가운데 하나이다. 그러나 이 그림 역시 심판에 관한 성서 내용과 마찬가지로 지옥에 떨어지는 심판의 징벌이 최종 목적은 아니다. 구원을 암시하는 장치를 넣었다. 오른쪽 상단의 배경에서 밝은 노란색으로 빛나는 부분이다. 상반된 해석이 가능하다. 지옥의 유황불로 볼 수도 있지만, 시편 94편의 "복수하시는 하나님이여 빛을 비추어 주소서"의 구절을 옮긴 것으로 볼 수도 있다. 결코 앞쪽의 징벌이 하나님의 최종 목적이 아니고, 빛으로 구원하심이 마지막 목적이라는 말씀을 전한다. 앞쪽의 처참한 지옥 징벌과 반대로 저 너머 밝은 빛 아래에서는 구원이 일어나고 있음을 암시한다.

최후의 심판을 그린 다른 그림들, 특히 하늘이 함께 나오는 그림들에서는 구원 장면을 확실하게 표현했다. 프라 안젤리코의 〈최후의

심판〉(도 11-1)과 에이크의 〈최후의 심판〉(도 11-2)이 좋은 예이다. 두 그림 모두 하늘나라에 구원받은 사람들을 포진시켰다. 하늘나라의 한가운데에 예수가 천사들의 호위를 받으며 심판자의 자격으로 앉아 있다. 그 주위에 구원받은 사람들의 무리가 있다. 하늘나라의 구원은 그 아래쪽 땅에서 벌어지는 심판과 대비된다. 프라 안젤리코의 그림에서는 하늘나라의 사람들이 모두 광륜(光輪, halo: 기독교 미술에서 성스러운 인물의 머리나 몸 주위에 그리는 원)을 두르고 있다. 하나님은 당신께서 창조하신 모든 인간이 광륜을 두르고 하늘나라에 앉아 있는 이런 사람들처럼 되기를 간절히 원하신다. 하나님은 오늘도 '집 나간 탕아'가 돌아와서 하늘의 품에 안기기만을 간절히 바라신다. 이것만이 인간이 구원받는 유일한 길이기 때문이다.

12장
마리아의 광야
- 스푸마토로 그린 암굴

성모마리아의 다양한 가톨릭 미술 주제

마리아는 범기독교에서 뜨거운 이슈이다. 가톨릭과 개신교를 구획하는 핵심 교리 가운데 하나이다. 마리아의 존재와 기독교적 의미를 정의하는 문제는 가톨릭과 개신교를 가르는 중요한 분기점 가운데 하나이다. 개신교에서는 '동정녀(the Virgin)' 이상의 의미를 부여하기를 꺼려한다. 물론 이 말 속에 이미 많은 의미가 포함되어 있다. 단순한 '숫처녀'라는 뜻만은 아니다. 하나님에게 선택받아 예수를 잉태하고 낳을 자격이 있는 '성처녀'라는 뜻이 있다.

　가톨릭에서는 이보다 한 발 더 나아간다. '성모'라는 말을 붙이는 것 자체가 가톨릭에서만 하는 일이다. 물론 가톨릭에서도 성모마리아를 정의하는 의견이 완전히 통일되지는 않은 편이다. 죄가 하나도 없는 완전무결한 인간, 신과 인간의 중간 상태, 예수에게 다가가기 위해서 통과해야 하는 가교 정도가 통용되는 의미일 것이다. 현실 가톨릭에서는 성모마리아 조각상 앞에서 기도를 드리는 것이 통례로 되어 있다.

　그렇다면 가톨릭에서는 성모마리아를 완전히 신으로 보는 것일까. 순수 가톨릭 교리에서는 마리아를 완전히 신격화하는 것을 부담스러 위한다. 그런데 가톨릭 미술은 다르다. 가톨릭 미술에서 성모마리아 를 그린 주제는 무척 많은데 그 가운데 마리아를 신으로 정의한 예들 이 있다. 이른바 '승천(Assumption)'과 '대관식(Coronation)'의 두 주제 이다. 하늘나라에 올라서 승리의 왕관을 썼다는 뜻이다. 두 주제는 보통 예수에게 해당되는 것인데 이것을 마리아에게까지 적용한 것이 다. 이것만 보면 마리아를 예수와 같은 반열로 정의했다고 볼 수 있다.

　프란체스코 보티첼리(Francesco Botticelli, 1445년경~1510년)의 〈성모 승천(Assumption of the Virgin)〉(1474년경)과 앙게랑 콰르통(Enguerrand Quarton, 1410년경~1466년)의 〈성모마리아의 대관식(Coronation of the Virgin)〉(1454년)이 대표적인 예이다(도 12-1, 12-2). 두 그림은 다소 차이가 있다. 〈성모 승천〉에서는 마리아가 없다. 승천했기 때문에 이 땅의 현실에서는 보이지 않는다. 마리아의 모습을 볼 수가 없는 것이 다. 앞에서 보았던 '가인의 부재'나 '노아의 부재'처럼 '부재'를 통해 그림 내용을 강조한다. 배경 풍경도 평범해 보인다. 성인(세례 요한?) 의 기도만이 이 사건의 성스러움을 말한다.

　〈성모마리아의 대관식〉은 좀 다르다. '최후의 심판' 구도에서 심판 자 예수의 자리에 앉아 있다. 완전한 신격화이다. 화면 하단에 그려 진 땅에서는 심판의 징벌이 단행된다. 마리아는 화면의 대부분을 차 지하며 하늘의 심판자로 그려졌다. 모습도 크려니와 양옆에서 예수 가 보좌하면서 삼위일체를 형성한다. 그 주위로 성인들을 비롯하여 구원받은 사람들이 포진한다. 앞장 11-1, 11-2, 11-3의 〈최후의 심 판〉 그림에서 예수 자리에 마리아를 넣은 것과 같은 구도이다.

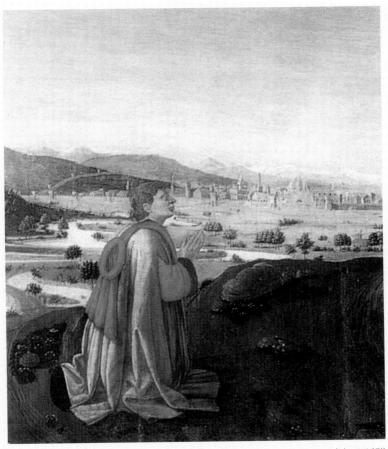

12-1 프란체스코 보티첼리(Francesco Botticelli), 〈성모 승천(Assumption of the Virgin)〉(1474년경)

12-2 앙게랑 콰르통(Enguerrand Quarton), 〈성모마리아의 대관식(Coronation of the Virgin)〉
(1454)

 성모마리아는 가톨릭 미술에서 성스럽고 인기 있는 주제이다. 예수 다음으로 많이 그린 주제일 것이다. 관련 주제도 많은데, 크게 다섯 가지로 나눌 수 있다. 첫째, 성모마리아 개인의 행적에 관한 주제로 수태고지와 성모마리아의 방문 등이 대표적이다. 둘째, 아기 예수와 관련된 주제로 예수 탄생, 동방박사의 경배, 이집트 탈출, 성 가족 등이 대표적이다. 셋째, 성인 예수와 관련된 주제로 피에타가 대표적이다. 죽은 예수 옆에 비통에 잠긴 마리아가 함께한다. 넷째, 앞과 같은 신격화 주제로 승천과 대관식 등이 대표적이다. 다섯째, 성모마리아의 일생을 그린 주제이다. 이 그림은 여러 면으로 이루어지는 제단화 형식이 많다.

 성모마리아를 그린 그림들은 분량이 많고 주제도 다양한 만큼 배경 광야도 다양하게 나타난다. '성모마리아의 광야'라고 부를 만한 큰 흐름을 형성한다. 이 가운데 가장 극적이고 그림 해석에 큰 영향을 끼치는 예로 '암굴' 주제를 들 수 있다. 레오나르도 다빈치(Leonardo da Vinci, 1452~1519)의 〈암굴의 성모(The Virgin of the Rocks)〉(1483~1486, 루브르 소장/1491~1508, 런던 내셔널 갤러리 소장)라는 같은 제목의 두 그림이 대표적인 예이다(도 12-3, 12-4). 서양미술사의 대표적인 거장도 광야의 유혹을 피해 갈 수 없었다. 물론 크게 보면 성모마리아의 주제를 피해 갈 수 없었던 것이지만, 이 그림에서 묘사한 광야가 매우 극적이기 때문에 광야에 국한해서 광야의 유혹을 피해 갈 수 없었다고 말할 만하다. 그는 자신의 천재적 소질을 광야를 그리는 데에 나누어 줬다.

 이 두 그림은 다빈치의 일생이 파란만장했던 것처럼 여러 면에서 신비의 베일에 싸여 있다. 우선 제목과 그림 내용이 같을 뿐 아니라,

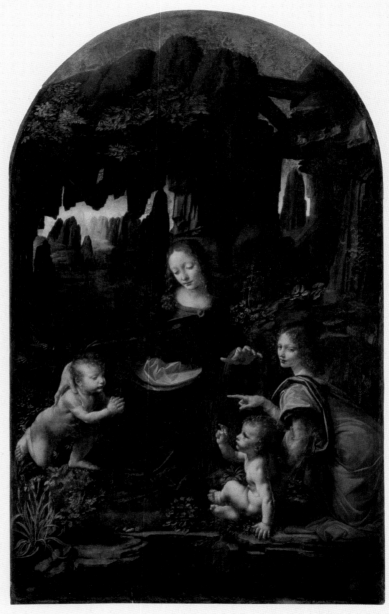

12-3 레오나르도 다빈치(Leonardo da Vinci), 〈암굴의 성모(The Virgin of the Rocks)〉(1483~1486, 루브르 소장)

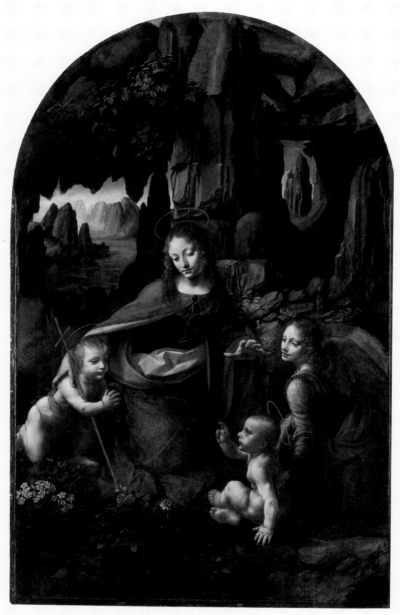

12-4 레오나르도 다빈치(Leonardo da Vinci), 〈암굴의 성모(The Virgin of the Rocks)〉(1491~1508, 런던 내셔널 갤러리 소장)

장면도 언뜻 보면 구별하기 힘들 정도로 같아 보인다. 왜 같은 그림을 두 장이나 그렸는지에 대한 의문부터 아직 풀리지 않고 있다. 이외에도 두 작품 모두 제작 연도도 불확실하며 심지어 정말로 다빈치가 그린 것인지의 여부에 대해서도 꾸준히 의문이 제기되고 있다. 하지만 이 책에서는 두 점 모두 다빈치의 작품이라는 전제 아래, 그가 광야를 그리는 데에 자신의 천재성을 아낌없이 발휘했다는 점을 중요하게 살펴보고자 한다.

레오나르도 다빈치의 〈암굴의 성모〉 – 스푸마토와 광야의 '변환'

주제는 아기 예수가 성모마리아와 함께 이집트로 피신하는 중간에 세례 요한을 만나는 장면이다. 가운데의 성모마리아를 중심으로 왼쪽의 어린이가 세례 요한이고, 오른쪽에 아기 예수와 천사 가브리엘이 있다. 아기 예수는 손을 들어 세례 요한을 축복하고 있다. 두 그림은 언뜻 보면 구별이 쉽지 않을 정도로 전체 구도는 같지만 세부 처리에서 차이가 난다. 루브르 소장본에만 있는 내용은 가브리엘이 손가락으로 세례 요한을 가리키는 모습인데 이는 요한과 아기 예수를 연결하는 의미를 갖는다. 내셔널 갤러리 소장본에만 있는 내용은 세례 요한이 들고 있는 십자가와 아기 예수 머리 뒤의 후광이다.

'광야'라는 주제를 중심으로 그림의 해석은 다음 단계로 나아가며 풍부해진다. 배경 공간이 동굴이라는 점이 특이하다. 실제로 이집트로 피신하는 길에 동굴에 들렀을 수도 있다. 그러나 다분히 상징적 의미를 갖는 설정일 가능성이 더 크다. 세례 요한이 어린아이로 나오는 점, 그가 예수의 이집트 피신에 동행했거나 중간에 잠시 만난 점, 두 어린아이가 마치 어른처럼 행동하는 점 등이 모두 사실이 아닌 기

독교적 상상력에서 나오는 내용들이다. 배경 공간인 동굴이 갖는 광야의 의미는 이런 내용들과 연결되면서 그림에서 중요한 역할을 한다. 다빈치는 이를 위해 세 가지 장치를 넣었다.

첫째, 스푸마토(sfumato)라는 순수한 화풍 기법 및 이 기법으로 그린 동굴 바위의 모습이다. '암굴'이라는 제목에서 알 수 있듯이 기암괴석이 드러난 동굴 속을 배경으로 삼았다. 멀리 희미하게 빛나는 입구가 보인다. 이 장면은 일단 사실성에 기반한 것일 수 있다. 그러나 하늘의 모습을 보면 동굴 속이 아니라 동굴 입구에 더 가까워 보인다. 바닥은 광야처럼, 기암괴석은 바위산처럼 보인다. 광야를 상징적으로 표현한 것이거나 광야에서 동굴을 바라본 모습으로 볼 수 있다. 이렇게 되면 이 배경은 '척박한 광야'를 그린 것이 된다. 동굴을 광야의 한 종류로 그린 것이다. '동굴 광야'라 할 수 있다.

척박한 상태를 그리는 데에 스푸마토 기법이 동원되었다. 스푸마토는 윤곽선 같은 밑그림 없이 바로 물감을 칠해서 형태를 그리는 기법이다. 다빈치가 처음 발명한 것은 아니었고 그전부터 플랑드르와 베네치아 등지에서 사용하던 기법이다. 다빈치도 이 기법을 즐겨 사용해서 그 효과를 가장 잘 살린 화가로 꼽힌다. 스푸마토 기법으로 그리면 선의 윤곽이 없기 때문에 형태와 배경 사이의 경계가 희미해진다. 아득하고 꿈과 같은 분위기를 연출하기에 좋은 기법이다. 미세한 안개가 낀 것 같은 그윽한 분위기를 만들어 낸다. 직설적 모사보다 시적이고 환상적인 분위기를 낼 때 사용한다. 그렇다고 형태의 경계가 뭉개져 버리면 안 된다. 윤곽선 없이 경계를 만들어 내려면 미세한 붓질이 필수적이다. 천재적 소질이 없으면 구사하기 힘든 기법이다. 그의 대표작 〈모나리자〉의 오묘한 미소도 이 기법으로 그려진

것이다.

　이 그림의 동굴 바위도 마찬가지이다. 이 기법을 구사해서 동굴 광야의 척박한 상태를 예술적으로 강조했다. 바위와 등장인물의 윤곽은 촉촉한 공기에 싸인 채 명확하게 드러나지 않는다. 그윽한 어둠 속에서 잔잔히 모습을 드러낸다. 윤곽만 그런 것이 아니다. 배경 바위도 단순히 어두컴컴한 것을 넘어서 묘한 기운이 느껴진다. 동굴 속이라 어두워서 그런 것으로만 돌리기에는 의도적이라 할 수 있다. 무슨 의도일까. 척박한 동굴 광야에 신비로움을 주기 위해서이다. 척박함을 신비로움으로 바꾸는 것은 예술적 '변환'인 동시에 기독교적 '변환'이기도 하다.

　동굴 광야의 배경에서는 척박함과 신비로움의 상반된 상태를 동시에 읽을 수 있다. 이는 네 명의 등장인물에 의해 광야의 죄가 극복되어 광야가 하나님의 말씀을 전하는 장소가 되었음을 의미한다. 일차적으로는 네 명의 등장인물 자체가 갖는 기독교적 상징성에 의해서이다. 나아가 이들을 그린 구도도 이를 강조한다. 서로 대화하는 것 같은 동작이지만 공간을 지배하는 분위기는 '침묵'이다. 성스러운 침묵이다. 말이 필요 없이 성령으로 주고받는 대화이다. 동굴 속은 수다스러운 대화 대신 온기와 친밀감으로 가득 차 있다. 이런 해석을 거쳐 동굴 광야의 신비로움은 성스러움이 된다. 스푸마토 기법은 이런 '변환'을 예술적으로 극화했다.

　동굴 광야와 등장인물은 언뜻 대비되어 보인다. 마리아의 복장과 발가벗고 있는 아기들은 거친 바위로 뒤덮인 동굴 분위기와 맞지 않는다. 세 명은 모두 이른바 '아녀자'라는 연약한 존재로 거친 바위와 대비된다. 가브리엘도 연약한 존재는 아니지만 동굴 광야와는 어울

리지 않는다. 그러나 네 명의 등장인물은 불안해 보이지 않는다. 성스러운 침묵의 힘으로 거친 배경을 신비로움으로 '변환'시킨다.

이 그림은 이 땅에 점철된 죄가 속죄될 수 있는 가능성을 말한다. 이는 하나님의 말씀이다. 여기에서 광야의 활약이 드러난다. 등장인물만으로는 이런 반전을 표현하기가 힘들다. 광야이기 때문에 가능하다. 척박한 광야가 핵심을 이룬다. 동굴의 모습은 사실성보다는 명확한 상징성을 갖는다. 보일 듯 말 듯 그린 잔잔한 연못도 이를 돕는다. 세례 요한이 상징하는 '물'의 힘을 받는 장치이다. 그 옆의 화초는 죄의 땅 광야가 용서받아 생명을 품을 가능성이 있음을 말한다. 광야가 성경에서 갖는 두 가지 의미를 알아야 이 그림이 전달하고자 하는 내용을 확실히 알 수 있다. 다빈치는 일반 미술사에서 그의 대표적 화풍으로 일컬어지는 스푸마토 기법을 이용해서 '광야'라는 성경 주제를 극적으로 표현했다. 스푸마토는 광야가 갖는 성경적 의미를 화풍으로 극화할 수 있는 기법이다. 다빈치는 이를 잘 활용했고 기독교 교리를 예술적 상징성으로 풀어냈다. 스푸마토와 광야가 만나 긍정적 효과를 낳았다.

'광야'로 완성되는 하나님의 말씀

둘째, 세례 요한과 아기 예수의 관계이다. 두 인물은 성경에서 밀접한 관계를 갖는다. 이 때문에 기독교 미술에서는 예수와 세례 요한이 함께 등장하는 장면이 많다. 특히 '아기 예수-성모마리아-세례 요한'의 3인 구도는 애용되는 주제이다. 한마디로 세례 요한과 아기 예수는 탄생 과정부터 성령으로 엮여 있는 관계이며, 이런 성스러운 관계는 탄생 이후에도 이어졌다. 가장 중요한 것이 '세례'이다. 세례 요

한은 예수에게 세례의식을 해준 인물이다. 기독교 미술에는 두 인물
의 관계를 예수의 세례 장면으로 제시한 작품이 많다. 피에트로 페루
지노(Pietro Perugino, 1450년~1523년경)의 〈그리스도의 세례(Baptism
of Christ)〉(1482)도 대표적인 예 가운데 하나이다(도 12-5). 탄생 과정
의 유사성도 놀랍다. 무엇보다 두 인물 모두 탄생 과정에 하나님의
전사(傳使) 가브리엘이 전하는 수태고지가 있었다.

 '광야'는 두 인물의 밀접한 관계를 이어주는 중요한 매개이다. 세
례 요한과 예수 모두 광야를 중요한 신앙의 배경으로 삼았다. 세례
요한은 흔히 '광야에 외치는 자'라는 별명으로 유명할 만큼 평생을
광야에서 보냈다. 당시 매우 부패했던 제사장들의 기독교 문화에 분
노하여 예루살렘을 뛰쳐나와 광야에서 사역했다. 그는 예수께 세례
식을 시행하기 전부터 예수가 오실 길을 예비했다. 주로 요단강 부근
광야에서 회개의 세례를 전파했다. 그가 백성들에게 전한 메시지는
이때에 메시아를 영접할 영적인 준비를 하라는 것이었다.

 마태복음 3장 1~12절은 세례 요한의 광야 활동을 전한다. "… 세
례 요한이 이르러 유대 광야에서 전파하여 말하되 회개하라 천국이
가까이 왔느니라… 광야에 외치는 자의 소리가 있어 이르되 너희는
주의 길을 준비하라… 이 요한은 낙타털 옷을 입고 허리에 가죽 띠를
띠고 음식은 메뚜기와 석청이었더라… 요한이 많은 바리새인들과 사
두개인들이 세례 베푸는 데로 오는 것을 보고 이르되 독사의 자식들
아… 나는 너희로 회개하게 하기 위하여 물로 세례를 베풀거니와…"
라고 했다. 마가복음 1장 1~8절도 비슷한 내용을 전한다.

 예수 또한 광야를 주요 활동 무대로 삼았다. 광야에서 사탄의 시험
을 이겨 냈으며 겟세마네(Gethsemane) 동산을 수시로 찾아 기도를 올

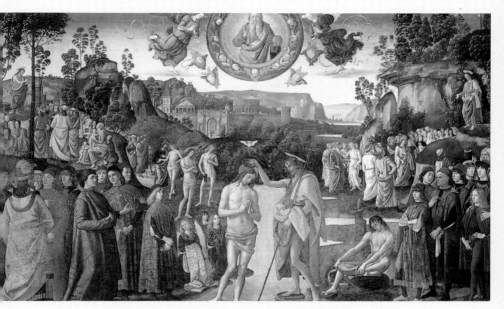

12-5 피에트로 페루지노(Pietro Perugino), 〈그리스도의 세례(Baptism of Christ)〉(1482)

리며 하나님과 대화했다. 무엇보다 성경에서 중요한 사건 가운데 하나인 예수 세례식 자체가 화려한 성전이나 거대한 궁전이나 번잡한 도시 공간이 아닌 광야를 배경으로 삼았다. 페루지노의 작품은 이 성스러운 사건에 맞게 광야를 밝고 건강하게 그리고 있다.

이 그림의 암굴 배경과 관련해서 중요한 내용은 사탄의 시험 부분이다. 광야에서 마귀에게 40일 동안 시험을 받으신 사건이다. 예수의 광야 활동 가운데 가장 유명한 사건이기도 하다. 이 사건은 세례 요한과 예수의 밀접한 관계를 영적으로 뒷받침하는 중요한 내용이다. 이를 바탕으로 광야를 하나님의 말씀이 완성되는 곳으로 승화시켜 준다. 이것이 광야를 매개로 이 그림이 전하는 하나님의 말씀을 해석한 내용이다.

어떻게 그럴 수 있을까. 예수가 광야에서의 시험을 이겨낸 데에는 세례 요한과의 관계가 중요한 역할을 했다. 마태복음과 마가복음 모두 예수가 세례를 받은 내용에 바로 뒤이어 광야로 나갔다고 기록한다. 마태복음은 4장 1~11절, 마가복음은 1장 12~13절의 내용이다. 세례를 받은 힘으로 마귀의 시험을 이겨 내신 것이 아닐까 추측해 볼 수 있다. 성령을 매개로 하나님과 소통했을 때 생기는 영적인 힘을 상징하는 내용으로, 기독교 교리의 핵심을 이룬다. 하나님께서 이것을 보여주신 공간이 바로 광야였다.

마가복음의 1장 12절 "성령이 곧 예수를 광야로 몰아내신지라"라는 구절이 특히 중요하다. 광야와 관련해서 '성령'과 '몰아냄'이라는 단어를 사용했다. 광야가 단순히 사람이 살기 힘든 척박한 땅이 아니라, 성령이 영적인 의도를 가지고 메시아 예수를 몰아낸 곳이라는 뜻이다. 영적인 의도는 성령의 힘으로 믿음을 붙들어 마귀의 유혹을 이

겨 내는 것이며, 이로써 하나님의 영광을 드러내는 것이다. 이 부분은 성경에서 광야가 하나님의 말씀을 전하는 공간임을 말해 주는 대표적인 구도이다. '광야'라는 공간 배경과 '40일'이라는 숫자가 모세의 광야와 동일한 것도 같은 맥락으로 볼 수 있다.

그래서일까. 다빈치의 〈암굴의 성모〉를 구성하는 내용 가운데 중요한 부분이 예수와 세례 요한을 연결하는 장치이다. 루브르 소장본에서는 천사 가브리엘이 손짓으로 두 인물을 연결한다. 이는 성경적 근거가 있다. 가브리엘은 하나님의 전령이며 수호천사 9품과 대천사 8품 가운데 대천사에 속한다. 구약과 신약 곳곳에서 하나님의 중요한 계시를 전한다. 이 가운데 신약에서는 누가복음 1장 11~17절에서 세례 요한의 탄생을 예언하며 엘리야의 심령과 능력으로 주의 길을 예비할 것이라 했다. 26~38절에서는 예수의 탄생을 계시하였다. 두 인물의 탄생이 가브리엘이라는 같은 천사에 의해 앞뒤로 예언되고 있는 것이다. 이 그림에서 두 인물을 모두 아기 예수로 그린 것은 이 때문으로 보인다.

내셔널 갤러리 소장본에서는 세례 요한의 십자가와 예수 머리 뒤의 후광이 세트로 연결된다. 십자가는 메시아의 탄생을 예언하며 준비했던 세례 요한의 행적을 상징한다. 이 때문에 기독교 미술에서 세례 요한은 대부분 십자가를 들고 나온다. 후광은 아기 예수가 메시아임을 상징한다.

대표적인 매너리즘 화가인 페데리고 바로치〔Federigo Barocci, 1528(1535)~1612〕의 〈성 요셉과 아기 세례 요한과 함께한 아기 예수와 성모마리아(Madonna and Child with St. Joseph and the Infant Baptist)〉(1598~1605)는 화풍, 분위기, 구도, 등장인물, 주제 등 여러 면에서

그림 전체가 다빈치의 〈암굴의 성모〉와 매우 흡사하다(도 12-6). 여기서도 세례 요한은 십자가를 든 어린아이로 나온다. 아기 예수의 머리 뒤에 후광은 없지만 이번에는 세례 요한이 손을 들어 아기 예수를 가리킴으로써 그가 메시아임을 알려 준다.

셋째, 처녀와 동굴이 함께 나오는 구성은 겟세마네 동산과 연관을 갖는다. 겟세마네 동산 또한 '동굴'과 '처녀'의 의미를 갖기 때문이다. 겟세마네는 '감람기름을 짜는 틀'이라는 뜻이다. 감람산의 일부로서 감람기름을 짜는 틀이 있었기 때문에 이런 이름이 붙여졌다. 기름이 상하지 않기 위해 서늘한 기온이 필요해서 동굴 속에 두고 감람유를 생산했다. 전통적으로 '처녀의 묘(Tomb of the Virgin)'로 일컬어지는 동굴과 겟세마네가 같은 것으로 전해 내려온다. 둘을 합하면 겟세마네는 '처녀의 동굴'이 된다.

이렇게 보면 레오나르도 다빈치의 이 그림은 겟세마네 동산을 그린 것과 같아진다. 그림을 가득 채우는 기암괴석의 바위도 이런 해석을 돕는다. 처녀의 동굴에는 전통적으로 '고통의 바위'로 알려진 바위가 있었다고 전해 내려오기 때문이다. 그런데 겟세마네는 '예수의 광야'를 대표하는 장소이다. 이 그림이 전하는 메시지는 결국 예수가 겟세마네 동산에서 했던 일이 된다. 이 그림에 등장하는 아기 예수가 전하는 메시지도 마찬가지이다. 아기 예수는 시공간을 뛰어넘어 처녀의 동굴과 겟세마네를 오가며 하나님의 말씀을 전하고 있다. 광야가 그 중간에서 둘을 연결해 준다. 광야는 더 이상 지상의 자연 지형이 아니다. 시공간을 초월하는 배경 공간이다.

이상이 광야를 둘러싼 다빈치의 세 가지 장치였다. 셋은 종합적으로 작동한다. 〈암굴의 성모〉의 등장인물 및 이들이 취하고 있는 주요

12-6 페데리고 바로치(Federigo Barocci), 〈성 요셉과 아기 세례 요한과 함께한 아기 예수와 성모마리아(Madonna and Child with St. Joseph and the Infant Baptist)〉(1598~1605)

동작들은 모두 동굴, 즉 '광야'와 연관이 있다. 이는 배경 공간을 동굴로 잡은 중요한 이유이기도 하다. 동굴이라는 배경 공간이 단순한 자연환경이 아니라 성경적으로 중요한 의미를 갖는 광야라는 기독교적 장치라는 뜻이다. 이 그림이 전하고자 하는 기독교적 메시지에서 동굴과 광야는 단순히 배경만 제공하는 것이 아니라 독립적인 의미 작용을 하고 있다.

르브룅과 달리의 광야 – 십자가 처형에 동굴 광야를 반복하다

이처럼 다빈치가 동굴 광야를 선택한 데에는 상당한 이유가 있었다. 개인적인 선택이 아니었다. 이미 중세의 오랜 시간에 걸쳐 광야는 기독교 미술을 대표하는 배경 공간으로 수없이 많은 작품에 등장했다. 이런 장면이 너무 많아서 당연하게 여기기 쉽지만 좀 더 일반화해서 종교화의 상식으로 보면 반대일 수 있다. 종교화는 보통 신비롭고 화려하게 각색하는데, 기독교 미술은 배경 공간을 유독 황량하고 척박한 광야로 그렸다. 십수 가지의 성경 속 사건을 그린 수천 장의 기독교 미술에서 광야는 '척박'을 택한 쪽이 더 많다. 압도적으로 많다고 할 수는 없지만, 상당하다고 할 수는 있다. 그만큼 광야가 갖는 성경적 의미가 크다는 뜻이다. 다빈치는 이런 광야의 종류를 한 번 더 나누어서 '동굴'을 선택한 것으로 볼 수 있다. 성모마리아, 아기 예수, 세례 요한 모두 기독교 교리의 핵심을 이루는 인물들인데 이들을 통해 하나님의 말씀을 전하는 그림의 배경을 동굴 광야로 택한 것이다. 이는 하나님께서 이미 광야를 당신의 말씀을 전하는 배경 공간으로 설정했기 때문으로 볼 수 있다.

　또 다른 예로 예수를 그린 대표적인 사건이자 성경 사건의 최절정

이라 할 수 있는 예수 십자가 처형이라는 주제를 보자. 예수가 십자가에 못 박힌 골고다 언덕은 예루살렘 다메섹 성문에서 동북쪽으로 230미터 떨어진 곳인데, 이 사건을 그린 그림들은 배경 환경을 정도의 차이만 있을 뿐 대부분 생명이 없는 척박한 광야로 묘사했다. 시종일관 골고다와 예루살렘 인근의 지질학 교과서를 보는 것 같이 동일한 광야가 수백 년에 걸쳐 반복되었다. 이런 장면이 너무 많고 서로 비슷해서 대표작을 뽑기가 힘들 정도이다.

알프스 북쪽 후기 고딕을 대표하는 네덜란드 거장들의 이름을 빌려 보자. 얀 반 에이크와 로히어르 판 데르 베이던이 운영했던 공방은 공교롭게 비슷한 그림을 남겼다. 얀 반 에이크 공방(Workshop of Jan van Eyck)의 〈십자가에 못 박힌 그리스도와 성모 및 복음 전도자 성 요한(Christ on the Cross with the Virgin and St. John the Evangelist)〉 (1435)과 로히어르 판 데르 베이던 공방(Workshop of Rogier van der Weyden)의 〈아베그 세 폭 제단화(Abegg Triptych)〉(1445)이다(도 12-7, 12-8).

로히어르가 에이크의 영향을 받았기 때문에 유사성은 일면 당연해 보인다. 여러 가지 점이 닮았는데 광야의 모습도 빠질 수 없다. 모두 풀 한 포기 없고 마른 뼈가 뒹구는 흙바닥으로 그렸다. 로히어르 공방의 이 그림은 앞에 나왔던 스승 로히어르의 〈십자가 강하〉(도 1-4)와도 닮았다. 셋 모두 예수 십자가 처형 사건의 배경으로 거친 광야를 선택했다. 이런 구도는 기독교 미술에 너무 많아서 일일이 열거하는 것이 무의미할 정도이다.

지질학적 특징을 거친 광야로 표현한 것만으로는 진부하게 느껴질 정도이다. 예술적 변별성이 상실되었다고 할 만하다. 그래서 그런

12-7 얀 반 에이크 공방(Workshop of Jan van Eyck), 〈십자가에 못 박힌 그리스도와 성모 및 복음 전도자 성 요한(Christ on the Cross with the Virgin and St. John the Evangelist)〉(1435)

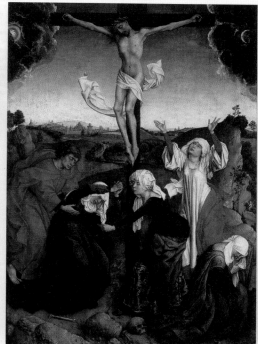

12-8 로히어르 판 데르 베이던 공방(Workshop of Rogier van der Weyden), 〈아베그 세 폭 제단화 (Abegg Triptych)〉(1445)

지 바로크부터 예수 십자가 처형 사건을 그린 그림들에서 더 극적인 처리가 나타나기 시작한다. 샤를 르브룅(Charles Le Brun, 1619~1690) 의 〈십자가 처형(The Crucifixion)〉(1637)이 좋은 예이다(도 12-9). 보기에 따라서는 다빈치의 동굴 광야와 비슷해 보인다. 광야를 극단적으로 어둡게 처리했으며 바로크의 극적 화풍과 기독교 교리를 합해 내는 소재로 활용했다.

르브룅은 루이 14세 왕실 및 프랑스 왕립 미술 아카데미의 수석 화가로 베르사유 궁전의 실내장식을 총 지휘한 프랑스 바로크의 대표 화가이다. 이런 직책은 그의 화풍을 결정했다. 루이 14세의 프랑스 바로크는 이른바 '국가 고전주의'를 지향했는데 르브룅도 이를 좇은 것이다. 역사화를 많이 그렸으며 화풍은 극적 효과를 추구했던 이탈리아 바로크 화가들과 달리 고전적 안정감을 택했다.

종교화에 속하는 이 그림도 이런 특징을 보여준다. 18살 청소년 르브룅의 첫 번째 대표작인데 이미 프랑스 바로크의 방향을 잘 이해하고 표현하고 있다. 고전적 안정감은 예수의 몸에 잘 나타난다. 고통을 받는 것은 알겠지만 그것에 비하면 예수의 몸은 너무 아름답고 조화롭다. 평온하다 못해 신비하기까지 하다. 그리스 고전주의 인체미를 부활시켜 복원한 느낌이다. 이를 통해 십자가 처형이 갖는 성스러움을 강조했다. 스포트라이트를 받듯이 공간 깊이를 생략하고 십자가가 전면을 장악했다.

그는 동시대의 유행 경향인 극적 효과를 완전히 피해 갈 수는 없었지만, 르네상스 고전주의와는 분명히 다른 바로크의 대비 구도를 잘 구사했다. 여기에서 광야를 활용했다. 예수 몸의 고전적 아름다움만으로는 부족했던지 광야를 극단적으로 어둡고 황량하게 그려서 인체

12-9 샤를 르브룅(Charles Le Brun), 〈십자가 처형(The Crucifixion)〉(1637)

미와 강하게 대비시켰다. 예수의 몸만 하이라이트로 밝게 처리했으며 그 주위로 역시 밝게 빛을 받은 천사가 날고 있다. 이를 통해 십자가 처형의 성스러움을 극화했다. 광야는 창의력을 발휘하는 중요한 통로가 되었다. 광야가 기독교와 회화 모두에서 중요한 의미를 갖는 것을 잘 이해했고 이를 자신의 고전 미학을 시도하는 데 적절하게 사용했다.

기독교 미술이 광야에 대해 갖는 이런 인식은 현대까지도 이어진다. 현대 초현실주의를 대표하는 대가 살바도르 달리(Salvador Dali, 1904~1989)는 다작 작가답게 이 주제를 피해 가지 않았다. 르브룅의 주제를 이어받아 그만의 감각으로 재해석했다. 〈예수 십자가 처형(Corpus Hypercubus)〉(1954)이라는 같은 제목의 그림이다(도 12-10). 전체적인 모습과 구도 등 여러 면에서 많이 닮았다. 모방이라고 봐도 좋을 정도인데, 달리는 자신만의 해석을 더해서 표절 시비는 피해 갔다.

제목을 보자. 'coupus'는 라틴어로 육체라는 뜻이며 'hypercubus'는 초정육면체라는 뜻이다. 정확한 제목은 〈초정육면체의 육체〉가 되어야 하는데 달리는 이 말을 십자가에 매달린 예수의 육체를 상징하는 것으로 그렸기 때문에 보통 〈Crucifixion(예수 십자가 처형)〉이라는 영어 제목으로 부른다. 초정육면체란 우리가 사는 3차원의 정육면체를 초월한 4차원의 정육면체라는 뜻이다. 이는 예수의 십자가 처형이 현실을 초월한 사건이라는 뜻이다. 그만큼 거대한 신비로움을 강조한다.

그런데 배경은 광야이다. 르브룅의 광야를 거의 그대로 받은 것으로 볼 수 있을 정도로 어둡고 척박하다. 차이도 있다. 체스보드의 체크무늬로 분할했다. 이는 여러 가지로 해석할 수 있다. 현대화된 바

12-10 살바도르 달리(Salvador Dali), 〈예수 십자가 처형(Corpus Hypercubus)〉(1954)

둑판 도시를 상징하는 것으로 볼 수 있다. 이럴 경우 '죄의 공간인 도시'를 현대적으로 각색해서 넣은 것이 된다. 혹은 단순히 달리가 좋아하던 배경 장면을 반복한 것일 수도 있다. 좀 더 성경 배경에 충실하면, 농업이 발달했던 가나안 땅의 지리적 환경에 충실하게 평야로 그린 것으로 볼 수도 있다. 그러나 광야의 모습은 농사지을 상태가 아니다. 어두움에 갇힌 척박한 광야일 뿐이다. 그리고 십자가에 매달려 빛나는 예수의 몸과 대비된다. 이런 대비는 르브룅이 사용했던 것처럼 십자가 처형의 성스러움을 강조하는 미술적 장치이다.

13장
'죄의 도시', 매너리즘으로 그리다

죄로 물든 도시 모습에 잘 어울리는 매너리즘 화풍

기독교 미술의 여러 가지 광야 모습에 대해서 살펴보았다. 도시는 좀 다르다. 주로 '죄의 모습' 하나에 집중되는 편이다. 물론 이상 도시를 그린 경우는 밝은 모습일 수 있다. 그러나 그 수가 많지 않다. 더욱이 현실 도시를 그린 것은 대부분 죄의 모습이다. 잘해야 사건 배경으로서 사실적 모습 정도를 유지한다. 이상 도시라는 주제를 제외하면 도시를 구원의 장소로 그린 기독교 미술 작품을 찾기는 쉽지 않다. 성경에서 도시는 하나님이 창조하시지 않고 인간의 욕심으로 탄생한 것으로 보기 때문이다. 하나님이 당신의 창조물인 광야에 애정을 갖는 것과 중요한 차이이다.

도시는 성경에서 다양한 주제로 제시된다. 기독교 미술도 마찬가지이다. 도시를 다양한 모습으로 그린다. 도시 주제 역시 광야와 마찬가지로 성경의 개념과 비슷한 것도 있고 다른 것도 있다. 다양성으로만 따지면 기독교 미술의 도시 모습은 광야보다 더 다양하다고 할 수 있다. 그 이유는 크게 셋으로 정리할 수 있다. 첫째, 실제 도시 자

체가 광야보다 다양하다. 인간 현실 사회에서 지역과 시대에 따라 변천했기 때문이다. 도시를 구성하는 건물까지 더하면 다양성은 더 늘어난다. 둘째, 성경에서 도시 주제 자체가 다양하기 때문이다. 도시는 인간이 만든 인위적 공간이자 죄의 공간이고, 성경은 인간의 죄에 대해 하나님이 대응하시는 역사를 모은 책이다. 둘을 합하면 성경에 나타나는 도시 관련 주제는 다양해진다. 셋째, 화가들의 예술적 상상력이 작용하기 좋은 대상이기 때문이다. 기독교 미술의 전성기인 중세와 르네상스 때에는 아직 자연 풍경화가 완전히 정립되지 않았다. 이에 반해 도시는 이미 중세 미술부터 주요한 관심 대상이었다. 화가들이 관심을 가질수록 표현 내용은 다양해진다.

　기독교 미술에 나타난 도시를 해석하는 시각은 크게 셋으로 요약할 수 있다. 첫째, 성경의 내용에 맞추는 시각으로 인물과 사건 중심으로 보는 것이다. 대체적으로 광야와 비슷하다. 광야와 함께 합해져 배경 공간을 이루는 경우가 대부분이다. 소돔과 고모라, 노아, 모세, 성모마리아, 예수, 최후의 심판 등이 대표적이며 성경 시대 이후의 현실 기독교 역사에서는 주요 성인들이 주인공으로 등장한다. 둘째, 전형성, 즉 전형적 모습을 기준으로 삼는 시각이다. 기독교 미술에서 도시를 그린 대부분의 장면에는 세 가지 공통점이 나타난다. 죄의 모습, 원경, 장경주의이다. 셋째, 좀 더 자유롭게 도시의 다양한 주제를 분류하고 표현하는 경향이다. 도시 모습의 사실성 문제, 바벨탑, 중세 도시, 고전 도시, 혼성 도시 등이 대표적인 주제이다.

　여기에서는 둘째 시각인 전형성 가운데 '죄의 모습'에 대해서 살펴보자. 이것은 성경에서 보는 도시의 의미를 대표하는 경향, 즉 성경적 의미에 충실한 경향일 것이다. 기독교 미술에 나타난 도시 모습이

대부분 어둡고 삭막한 데 대한 설명이기도 하다. 양식 사조에서는 매너리즘의 기독교 미술이 이런 장면의 도시를 많이 남겼다. 매너리즘이라는 사조의 기본 특징이 이런 분위기와 잘 맞기 때문이다.

매너리즘은 1520년에 시작되어 16세기를 대표했던 유럽의 예술 사조 가운데 하나이다. 끝난 시점은 1600년으로 잡는 것이 보통이나 명확히 한 시점으로 단정하기 어렵다는 주장도 제법 된다. 회화와 건축 등 시각예술에서 가장 번성했다. 지역을 기준으로 하면 크게 이탈리아와 알프스 북쪽으로 나눌 수 있다. 이탈리아 내에서는 피렌체에서 시작해서 전성기를 누렸으며 로마와 베네치아 등에서도 일정한 유행을 보였다. 알프스 북쪽에서는 프랑스의 퐁텐블로 스쿨 (Fontainebleau School)과 네덜란드가 대표적이다. 건축은 프랑스, 네덜란드, 독일 등에서 일정 기간 유행했다.

매너리즘 회화의 특징은 지역과 화가에 따라 다양하게 나타나는데 한마디로 요약하면 반고전주의라 할 수 있다. 고전주의의 특징인 안정적 구도와 조화로운 인체 등 정결한 형식주의에 반대하는 예술운동이다. 회화에서는 고전주의에 대해 명확하게 반대했다기보다는 한계에 달한 르네상스 고전주의의 다음 단계를 모색하는 과정으로 발생한 측면도 크다. 이 과정에서 고전주의의 특징을 붕괴시키려는 시도가 나타난 것은 부정할 수 없다.

구체적인 특징은 다음과 같다. 안정적 구도보다 형태와 색을 우선시한다. 형태 처리에서는 명확한 윤곽과 균형 잡힌 비례 등의 고전적 이상주의를 의도적으로 거부한다. 비정형주의까지 가지 않지만 이상적인 외적 형식을 구축하는 대신 불안한 내적 감성을 표현한다. 미세한 전율이나 진동 같은 느낌을 더해 윤곽을 미세하게 흐트러트린다.

색의 구사에서는 어둡고 침울하거나 반대로 방정맞고 화려한 원색 등 극단적인 분위기를 추구한다. 예술 우선주의를 표방하며 비현실적인 환상 세계를 추구하긴 하지만 우아한 심미주의보다는 그로테스크한 주관주의나 병적인 탐미주의로 귀결된다.

매너리즘은 지금 봐도 과격한 반항성이 느껴지는데 르네상스 고전주의가 전성기를 누리던 당시에는 매우 파격적이었다. 이런 파격의 배경은 두 가지이다. 하나는 불안한 시대 상황을 반영한 것이다. 종교개혁을 전후해서 나타난 유럽 사회의 분열이 대표적이다. 종교개혁은 유럽 사회의 신구교 사이에 크고 작은 수많은 종교전쟁을 야기했다. 유럽의 정신세계는 파탄 상태에 빠졌다. 매너리즘은 이런 정신 상태를 예술적으로 표현한 것이다. 다른 하나는 순수한 예술적 동기로, 르네상스 고전주의가 전성기에 달하자 그 후배 세대가 다음 단계의 예술 사조를 모색하는 과정에서 나타난 순수 탐미주의로 볼 수도 있다. 거시적 차원에서 다음 단계의 새로운 양식을 탄생시키기에는 너무 이른 시기였기 때문에, 이들이 할 수 있었던 일은 선배 세대가 완성시킨 형식을 변형하고 흐트러트리는 것이었다.

후원자를 기준으로 하면 르네상스 고전주의는 교황청이 주도하는 가톨릭 미술이었고, 매너리즘은 이것을 극복하려는 시도였다. 이 때문에 매너리즘의 특징은 보통 '세속성'이라 정의된다. 그럼에도 기독교 미술은 매너리즘에서도 여전히 가장 중요한 미술 장르 가운데 하나였다. 세속성이라는 매너리즘의 새로운 예술 개념은 기독교 미술에도 새로운 경향을 탄생시켰다. 주관적 환상주의가 종교적인 감수성에도 변화를 가져오는 기여를 한 것이다.

이런 매너리즘 화풍은 그 자체로 '죄의 도시' 개념과 잘 맞았다. 파

탄 난 정신 상태를 그린 어두운 그로테스크풍이나 병적인 탐미주의 등은 성경에서 보는 도시의 죄성을 표현하기에 적합한 미술 주제 혹은 표현 경향이었다. '죄로 물든 도시'를 표현하기 위해 특별히 애쓰지 않고 매너리즘의 기본 화풍에만 충실하게 그려도 도시는 자연스럽게 죄로 물든 모습으로 나타날 것이었다.

그래서인지 매너리즘 작품에는 '죄의 도시' 모습을 보여주는 예들이 많다. 매너리즘의 최고봉으로 평가되는 파르미자니노(Parmigianino, 1503~1540)의 작품 〈성모마리아와 아기 예수와 성인들(Madonna and Child with Saints)〉(1530년~1533년경)을 보자(도 13-1). 그의 관심사는 주로 인체였고 광야나 도시 같은 배경 풍경에는 상대적으로 관심이 적었다. 이 그림을 봐도 등장인물이 화면 전체를 가득 채운 반면 배경 풍경은 차지하는 비중이 적다. 그런 가운데 배경에 근경과 원경의 두 가지 도시 요소를 넣었다. 오른쪽 근경에 반으로 잘린 로마 개선문과 트라야누스의 승전 기둥을, 왼쪽 원경에 보일락 말락 한 도시 윤곽을 각각 넣었다.

등장인물의 몸과 도시 요소는 매너리즘 화풍을 잘 보여준다. 같은 분위기이다. 등장인물의 몸이 낯설고 그로테스크한 것처럼 도시 배경도 같은 모습이다. 기분 나쁜 적막이 흐르고 이 세상에는 등장인물들만 사는 것 같다. 도시 요소는 사람이 살지 않는다는 것을 말해 주기 위해 존재하는 것 같다. 앞 장에 나왔던 레오나르도 다빈치의 〈암굴의 성모〉와 같은 주제인데 격세지감을 느낀다. 30~40년의 시차인데 이렇게 다르게 그렸다. 파르미자니노의 그림에서는 주인공 아기 예수를 두드러지게 하기 위해 가장 '기분 나쁜 색'이라는 역설을 택했다. 다른 인물들의 몸은 살구색인데 아기 예수의 몸만 푸르스름한

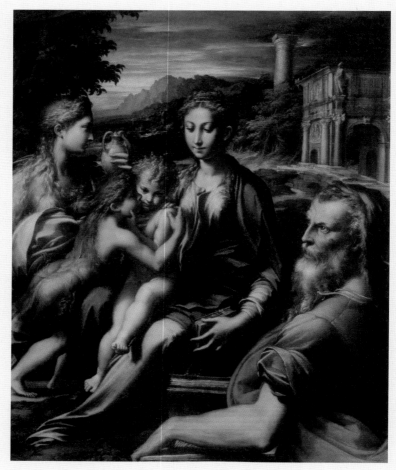

13-1 파르미자니노(Parmigianino), 〈성모마리아와 아기 예수와 성인들(Madonna and Child with Saints)〉(1530년~1533년경)

회색이다. 얼굴 표정도 등장인물들 가운데 가장 사악해 보인다.

매너리즘의 대표 화풍이다. 도시 요소에도 동일하게 적용할 수 있다. 인물과 같은 느낌으로 그리면 자연스럽게 드러나는 모습이다. 도시 요소는 자연스럽게 부자연스러운 모습을 드러냈다. 그 부자연스러움은 죄를 말한다. 곧 자연스럽게 죄의 도시를 표현했다.

매너리즘의 또 다른 대표 화가인 세바스티아노 델 피옴보(Sebastiano del Piombo, 1485년경~1547년)의 〈피에타(Pieta)〉(1516)도 마찬가지이다(도 13-2). 이 그림에서 두드러지는 매너리즘 화풍은 죽은 예수의 몸 색깔이다. 자연에서 찾아보기 힘든 죽음의 색이다. 파르미자니노처럼 회색은 피했고 살구색을 유지했지만, 너무 어두우며 낯설고 부자연스러울 뿐이다. 단순히 흑인이라고 하기에는 예술적 의도가 강하게 느껴진다. 배경 원경에 부스러기 윤곽을 드러내는 도시도 똑같이 낯설고 부자연스럽다. 멸망 당한 소돔으로 봐도 무방하다. 낯섦과 부자연스러움은 죽음을 말한다. 생명의 축복은 자연스러움이다. 이것을 박탈했다. 죽음은 인간 죄에 대한 가장 무거운 심판의 징벌이다. 예수의 죽음과 도시의 죽음은 그런 인간의 죄의 절정이다. 욕망으로 찬란하게 빛났던 도시는 모든 생명이 죽임을 당한 모습으로 심판의 징벌만 말하고 있을 뿐이다.

니콜로 델 아바테의 〈물에서 구출되는 모세〉 - 도시로 표현한 척박한 죽음

매너리즘 화가 가운데 죄의 도시를 그리는 등 배경 풍경에 관심을 쏟은 대표적인 화가로 니콜로 델 아바테(Niccolò dell' Abbate, 1509~1571)를 들 수 있다. 이탈리아 모데나(Modena) 출신으로 파르미자니노의 영향 위에 자신만의 매너리즘 기법을 완성한 뒤, 프랑

13-2 세바스티아노 델 피옴보(Sebastiano del Piombo), 〈피에타(Pieta)〉(1516)

스 국왕 앙리 2세에게 초청을 받아서 퐁텐블로 궁전 장식 공사에 참여했다. 이후 그곳에 남아 프랑스 매너리즘을 대표하는 퐁텐블로 스쿨을 이끌었다. 퐁텐블로에서는 자신과 비슷한 이력의 또 다른 주요 매너리즘 화가인 프란체스코 프리마티치오(Francesco Primaticcio, 1504~1570)와 협력 관계를 유지했다.

아바테는 고전 신화를 많이 그렸으나 기독교 미술도 그의 주요 장르 가운데 하나였다. 그는 일찍부터 풍경 그림에 관심을 보였다. 일부 정보에는 그의 풍경 처리가 목가적인 모습의 '픽처레스크' 미학을 보인다고 되어 있으나 이는 주의를 요한다. 그의 작품들은 전체적으로 매너리즘 특유의 어둡고 비현실적인 분위기가 주도하는데 풍경도 이런 분위기에 맞췄다. 그의 그림에서 풍경이 차지하는 비중이 큰 것은 사실이나, 풍경 자체를 자세하게 그리기보다는 비현실적인 저편 세계를 구성하는 배경 요소에 가깝다. 〈페르세포네 강탈(Rape of Proserpine)〉(1570)이란 작품이 좋은 예이다(도 13-3). 환상적이라고 말할 수는 있겠으나 이상적이거나 밝은 모습은 아니다. 푸른 초원이 중간에 드러나 보이나 건강한 푸른색은 아니며 이내 어두운 갈색과 대비되면서 그로테스크한 분위기에 빠져든다.

원색의 범위를 벗어났다고 할 수는 없겠지만 맑은 순수 원색보다는 이물질이 끼어 혼탁해진 원색이다. 아슬아슬하게 원색의 경계에 걸쳐 있는 느낌이다. 일부 그림의 풍경은 베네치아풍의 목가적 원경을 보이는 것이 사실이나, 실제 색채는 여전히 비현실적인 불안감을 나타낸다. 풍경 구도 자체는 낭만적 목가풍이라 하겠으나, 실제 장면은 불안정한 전율 같은 것이 색을 흔들어 놓아 기력이 쇠진한 모습이다. 음영 대비 역시 베네치아 방식의 풍경 처리에 가깝지만, 다소 탁

13-3 니콜로 델 아바테(Niccolò dell' Abbate), 〈페르세포네 강탈(Rape of Proserpine)〉(1570)

한 중간색이 지배함으로써 목가적 낭만성은 많이 죽었고 부정적 환상 세계에 대해 말하는 느낌이다.

아바테의 기독교 미술 작품 가운데 인상 깊은 도시의 모습을 보여주는 좋은 예로 〈물에서 구출되는 모세(Moses Saved from the Water)〉(1555년경)를 들 수 있다(도 13-4). 이 주제는 성경적 의미가 큰 중요한 사건이다. 이스라엘 백성을 애굽 땅에서 구출한 모세가 아기 때에 죽임을 당할 위기에서 구원되는 사건이기 때문이다. 이 내용은 모세의 탄생을 전하는 출애굽기 2장 1~10절에 나온다. "… 아들을 낳으니 그가 잘 생긴 것을 보고 석 달 동안 그를 숨겼으나 더 숨길 수 없게 되매… 갈대 상자를 가져다가 역청과 나무 진을 칠하고 아기를 거기 담아 나일 강 가 갈대 사이에 두고… 바로의 딸이… 갈대 사이의 상자를 보고… 그 아기를 보니 아기가 우는지라… 그 아기가 자라매 바로의 딸에게로 데려가니 그가 그의 아들이 되니라 그가 그의 이름을 모세라 하여…"라고 했다.

성경적 의미가 큰 사건이기 때문에 기독교 미술에서 많이 그린 주제이다. 라파엘로 산치오(Raffaello Sanzio, 1483~1520), 니콜라 푸생(Nicolas Poussin, 1594~1665), 유스타쉬 르 쉬외르(Eustache Le Sueur, 1617~1655), 에티엔 알레그랭(Etienne Allegrain, 1644~1736) 등의 주요 화가들이 대표적이다. 영어 제목은 조금씩 다르지만 모두 같은 내용이다. 라파엘로는 아바테의 그림과 동일한 제목인 〈물에서 구출되는 모세(Moses Saved from the Water)〉(1514~1519)라는 작품을 남겼다(도 13-5). 푸생은 이 주제의 그림을 1647년, 1651년, 1654년에 각각 한 장씩 총 세 장이나 남겼다(도 13-6).

성스러운 사건이어서 그런지 이 주제를 그린 그림들은 대체로 밝

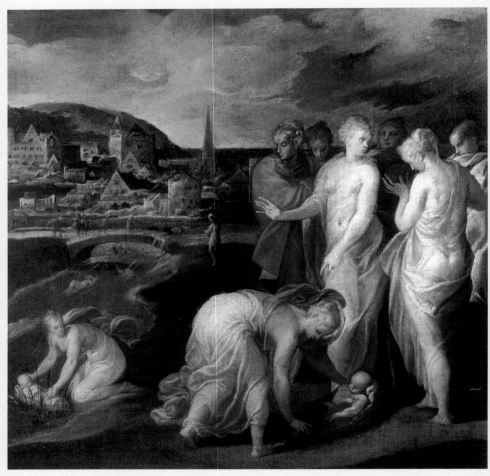

13-4 니콜로 델 아바테(Niccolò dell' Abbate), 〈물에서 구출되는 모세(Moses Saved from the Water)〉(1555년경)

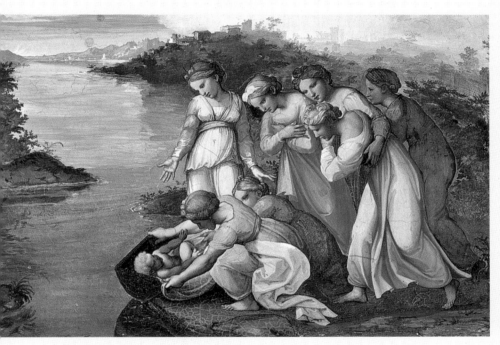

13-5 라파엘로 산치오(Raffaello Sanzio), 〈물에서 구출되는 모세(Moses Saved from the Water)〉 (1514~1519)

13-6 니콜라 푸생(Nicolas Poussin), 〈물에서 구출되는 모세(Moses Saved from the Water)〉(1651)

은 분위기와 사실성을 유지한다. 광야는 여전히 거칠지만 나일 강가의 모습에 충실한 특징을 보인다. 도시 배경도 마찬가지이다. 근경과 원경의 차이는 있지만 대체로 사실적이다. 17세기 이후의 작품들에서는 고전 도시가 등장하는 점이 특이한데, 그럴수록 사실성을 확보하는 데에는 도움이 된다. 르네상스 이후의 화가들에게 고전 건물은 중요한 습작 대상이었기 때문이다. 도시 모델이 성경 시대에서 자신들의 시대로 변한 점은 사실성과 어긋날 수 있으나 고전 도시라는 범위 내에서는 높은 사실성을 보여준다.

그런데 아바테의 작품은 다르다. 아바테는 활동 시기를 기준으로 하면 앞에 나열한 화가들 가운데 라파엘로와 푸생의 중간에 끼어 있다. 라파엘로에서 푸생으로 이어지는 사실적 화풍의 중간에 있다는 뜻이다. 그런데 사실적 화풍에서 벗어나 매너리즘의 특징을 강하게 나타낸다. 풍경, 도시, 등장인물 모두에서 그렇다. 등장인물과 성경 사건 사이의 관계 및 '사건 주제-배경 공간-등장인물'의 일체감 등 모든 면에서 그렇다. 라파엘로에서 푸생으로 이어지는 고전주의 및 이것이 다시 르 쉬외르와 알레그랭의 낭만주의로 넘어가는 긴 역사를 관통하는 사실적 화풍을 거부한다. 매너리즘의 파격성인데 그 속에 '죄의 도시'를 표현하는 극적인 예술성이 담겨 있다.

풍경부터 보자. 땅은 앞쪽 절반이 흙바닥이고 뒤쪽 절반은 초원이지만 이런 구별은 무의미해 보인다. 흙바닥의 갈색과 초원의 녹색이 별 차이 없이 유사한 탁한 색으로 처리되었다. 하늘도 마찬가지이다. 왼쪽 절반은 햇살이 들고 오른쪽 절반은 먹구름이지만 이번에도 구별이 무의미하다. 탁한 혼합 색이 두 부분을 하나로 이어 준다. 햇살은 힘을 잃고 죽은 느낌이다. 햇살도 죽을 수 있다는 것을 알려준다.

풍경 전체를 병든 불안감이 지배한다.

　도시의 모습은 풍경 화풍보다 훨씬 암울한 쪽으로 치우친다. 색과 형태 모두 그렇다. 회색이 주도적이다. 명암 대비를 약화시킨 대신 중간 톤의 회색이 도시 전체를 뒤덮고 있다. 노란색이 점점이 섞여 있긴 한데 원래 노란색이 상징하는 밝은 생명의 기운을 느낄 수 없다. 상단 하늘에서 먹구름과 뒤섞여 나타난 죽은 햇살에서 빌려 온 색이다. 좀 심하게 말하면 인분을 뒤집어 쓴 것 같기도 하다. 노란색이 탁해지면 기분 나빠질 수 있는데 바로 그 색이다.

　형태 역시 폐허의 모습이 가장 많다. 폐허의 미학에는 세 가지가 있다. 사실성(기록성), 낭만성, 환상성(비현실성)이다. 아바테의 폐허는 단연 환상성이다. 환상성이 늘 긍정적이란 보장은 없다. 나타내고자 하는 분위기에 따라 다시 여러 종류로 나눌 수 있는데 이 그림에서는 파괴된 도시의 전형을 통해 부정적 기운을 뿜어낸다. 도시는 흐물흐물거리며 을씨년스럽게 녹아든다. 단편으로 조각이 나면서 풍경 배경에 종속된다. 풍경의 병든 불안감은 도시에 와서 척박한 죽음으로 악화된다.

붕괴된 고전 조화 – 상상으로 그린 죄의 도시

광야와 도시를 합한 배경이 사건과 등장인물을 압도한다. 등장인물이 성경 사건을 서술하는 내러티브 기능은 크게 약화되었다. 그림이 전하는 메시지는 배경의 분위기가 담당한다. 그림의 주제인 아기 모세가 물에서 구출된 성경 사건은 중요해 보이지 않는다. 배경이 전하는 병든 불안감과 척박한 죽음이 그림이 말하고자 하는 핵심이다. 중세와 르네상스 때 기독교 미술이 갖고 있던 등장인물과 성경 사건 중

심의 내러티브 기능을 벗어났다. 서술성이나 사실성보다는 배경의 분위기가 많은 내용을 말해 준다. 등장인물이 그림 전면에 배치되었지만 화면을 주도하지 못한다. 그림의 주인은 배경 풍경이다. 등장인물은 풍경 속에 점점이 박혀 있는 형국이다. 지나가는 행려 쪽에 가깝다.

전통적인 기독교 미술에서 탄탄하게 얽혀 있던 등장인물과 성경 사건 사이의 높은 일체감도 깨졌다. 등장인물의 인체 윤곽을 그린 붓터치는 부드럽고 밝은 색을 썼지만 그림 주제인 성경 사건과 어긋나는 느낌이다. 어딘가 어색하고 어울리지 못한다. 의상부터 고대 그리스나 로마의 것이다. 인체 형태는 고대 조각 작품의 몸을 빌렸다. 신화 속 주인공들의 몸이다. '사건 주제-배경 공간-등장인물'의 세 요소는 서로 불일치하며 따로 논다. 이질 요소 셋을 억지로 끌어다 병렬시켰다. 이런 불일치 자체가 매너리즘이 구현하고 싶었던 구도였다. 여인들의 몸매와 피부색과 몸동작은 강물에 버려진 아기 모세를 죽음에서 구하는 급박함과 거리가 멀다. 고대 조각품의 몸매를 2000년이 지나서 붓과 물감으로 복사할 수 있다는 화가의 그림 솜씨를 자랑하는 것 같다.

하지만 그 몸은 더 이상 고대 헬레니즘 문명에서 건강한 정신과 일체 되던 이상적인 몸이 아니다. 배경 풍경의 병든 불안감과 도시의 척박한 죽음의 분위기에 동화된 그로테스크한 주관주의나 병적인 탐미주의일 뿐이다. '사건 주제-배경 공간-등장인물' 사이의 완벽한 조화와 일체감을 지향하던 고전 이상은 완전히 붕괴되었다. 따로 노는 세 요소가 보여주는 공통점은 역설적이게도 고전 조화의 붕괴라는 파괴적 불안감이다.

고전 조화의 붕괴는 도시 처리에도 적용된다. 사실성이 붕괴된 현상이다. 도시는 상상으로 만든 장면으로 보인다. 두 가지 소재를 섞은 것으로 보인다. 성경에 나오는 도시와 자신이 살던 시대의 도시 모습이다. 성경에 나오는 도시부터 보자. 화면 전체의 구성을 보면 강에서 모세를 구하는데 그 지점이 도시 입구이다. 성경 내용에 충실하게 해석하면, 이 도시는 모세 시절 애굽의 도시이고 강은 나일강일 것이다. 모세오경에는 이 도시를 추측할 만한 내용이 여러 번 나온다.

출애굽기 1장 11장에 국고성 비돔과 라암셋(고셋, 람세스)이 나온다. 두 도시는 애굽으로 이주한 야곱 일행이 정착한 곳에 지은 도시이다. 그 시작은 요셉까지 거슬러 올라간다. 창세기 47장 11절은 "요셉이 바로의 명령대로 그의 아버지와 그의 형들에게 거주할 곳을 주되 애굽의 좋은 땅 라암셋을 그들에게 주어 소유로 삼게 하고"라고 했다. 이들은 정착한 뒤 바로의 명령으로 성을 지었는데 출애굽기 1장 11절은 "그들에게 바로를 위하여 국고성 비돔과 라암셋을 건축하게 하니라"라고 했다. '라암셋'이라는 이름은 이 명령을 내린 바로가 람세스 2세여서 그의 이름을 딴 것이다. 마지막으로 라암셋은 출애굽의 출발지가 된 곳이었다. 민수기 33장 2~3절은 "모세가 여호와의 명령대로 그 노정을 따라 그들이 행진한 것을 기록하였으니… 이러하니라 그들이 첫째 달 열다섯째 날에 라암셋을 떠났으니…"라고 했다.

이상을 종합하면 아바테가 특정 도시를 모델로 삼지 않았다면 이 도시는 라암셋으로 볼 수 있다. 하지만 이 시기 도시 모습에 대한 사실적 기록은 남아 있지 않기 때문에 이럴 경우 아바테는 상상으로 그릴 수밖에 없게 된다. 도시의 실제 모습도 특정 도시로 보기 어려워

보인다. 그보다는 상상으로 그린 라암셋 모습에 자신이 살던 시대의
도시 모습을 합한 것으로 추측할 수 있다.

예를 들어, 삼각형 구조물이 유난히 많은데 이것은 애굽의 피라미
드를 축소한 것이다. 성경 시대 때 애굽 도시에는 피라미드가 있었을
것이라는 추측에 기초한다. 반면 오른쪽에 높게 솟은 첨탑은 유럽 중
세도시에서 흔히 볼 수 있는 구조물로 아바테가 살던 도시 모습을 반
영한다. 언뜻 보면 애굽의 오벨리스크를 닮기도 했는데 오벨리스크
는 애굽 도시의 요소이지만 유럽 도시 여러 곳에도 있었다. 이렇게
보면 자신이 살던 시대의 유럽 도시 모습을 돕는 요소가 된다. 나머
지 육면체 건물들은 유럽 르네상스 도시에서 흔히 볼 수 있는 모습이
다. 이 가운데 삼각형 건물이 도시 전체에 가장 많이 퍼져 있는 것으
로 보아 이 도시는 라암셋을 가정한 것으로 볼 수 있다.

폐허 이미지 – 외적 형태로 도시의 '죄'를 말하다

라암셋은 양면적 의미가 있다. 세속적으로 보면 모세나 이스라엘 백
성에게는 이국땅에서의 삶의 터전이었다. 이런 점에서는 긍정적 의
미이다. 처음부터 자기 조상이 터를 내린 고향 땅이 이상적인 터전이
겠지만, 현실에서는 많은 종족이 이동을 거쳐 남의 땅에 들어가 터전
을 잡기도 한다. 그 후에 대를 이어 민족을 이루면 그곳은 곧 자신들
의 성읍과 나라가 되는 것이다.

그러나 성경적으로 보면 부정적 의미의 범위에서 벗어나지 못한
다. 무엇보다 바로의 폭정에 시달리는 힘든 곳이었으며 도시에 드리
워진 '죄'의 의미에서 크게 벗어나지 않는다. '에녹-소돔-바벨론' 등
과 같이 타락과 징벌의 대명사까지는 아니더라도 애굽의 바로 왕이

이스라엘 백성을 노예 삼아 지었으며 지속적으로 이스라엘 백성을 탄압한 공간이기 때문에 죄의 범위에서 벗어나지 않는다.

　배경 도시의 의미를 이처럼 '죄'로 정의하면 황량한 모습과 잘 맞아떨어진다. 여기에 사용한 도시 이미지는 '폐허'이다. 건물 하나하나는 온전한 형태를 가진 것으로 볼 수 있지만 윤곽을 또렷하게 잡지 않고 흐물흐물하게 처리했다. 창이 특히 그러한데, 창은 건물 속에 사람이 사는지 여부를 드러내는 데 중요한 역할을 한다. 깨진 유리창은 사람이 떠난 흉가를 대표하는 이미지이다. 이 그림에서는 창틀이 없이 검은 구멍만으로 창을 표현했으며 윤곽을 희미하게 그려서 건물이 황폐해져 가는 과정에 있는 것으로 보이게 했다. 부분적으로 파괴된 건물을 섞어서 폐허 이미지를 직설적으로 표현했다.

　색 처리와 땅바닥도 이런 분위기를 돕는다. 회색을 주요 색으로 사용해서 생명이 죽은 분위기를 강하게 드러냈다. 여기에 탁한 황색을 섞었는데 이 색은 거친 광야를 연상시켜서 폐허 이미지를 강화했다. 땅바닥은 사람이 사는 도시라고 보기 힘들 정도로 울퉁불퉁하다. 사람이 걸어 다니거나 말과 마차가 다닐 수 없을 것 같다. 도시의 도로라기보다는 거친 광야에 가깝다. 건물들은 도로와 함께 도시의 구조물로 지어진 것이 아니고 울퉁불퉁한 광야 지형에 박아 놓은 것 같다.

　도시와 광야를 그린 아바테의 풍경은 매너리즘의 화풍 분류에 따라 해석될 수도 있다. 매너리즘은 크게 두 가지 경향으로 나눌 수 있다. 하나는 외적 형태의 감각성에 치중하는 것이고, 다른 하나는 내적 감성에 치중하는 것이다. 두 경향은 완전히 갈린 것은 아니고 일정 부분 서로 영향을 주고받으며 섞여 나타났다. 분류는 주도적인 경향에 따른 것이다. 아바테의 화풍은 전자를 주 경향으로 삼아 후자를

부분적으로 보강한 것으로 볼 수 있다. 복잡한 내면에 치중하기보다는 외관의 환상적, 장식적 처리에 집중했다. 풍경과 도시는 뻣뻣하고 인체는 차갑다. 등장인물의 얼굴 표정은 거의 표현이 안 된 대신 차가운 몸을 강조했다. 어둡고 기괴한 장면을 연출하기는 하지만 궁극적 목적은 형태미임을 알 수 있다. 색도 마찬가지이다. 색에서 내면적 상징성이나 주관적 감성 같은 것을 지운 것을 알 수 있다. 색의 어색한 부조화 자체가 환상적, 장식적 효과를 노린 것이다.

이런 경향은 성경 내용에 대한 내러티브 기능을 갖는다. 이 그림에서는 특히 도시가 성경의 메시지를 말한다. 전염병이라도 돈 것처럼 황폐화된 도시 모습인데 의외로 정서적 충격 같은 것은 약하다. 외적 형태를 강조해서 무대 세트 같은 느낌이다. 내가 저 도시에 들어갈 수도 있을 것 같다는 식의 내적 감성을 억눌렀다. 인위적으로 제작한 느낌이 강해서 감성적 동화를 느낄 수 없다. 누구도 실제 저 도시에 들어가지 않을 것임을 안다.

그 대신 무엇인가를 말하고 싶어 하는 내러티브 욕구가 전달된다. 무엇을 말하고자 하는 것일까. 성경에서 말하는 도시의 '죄'이다. 이 그림의 도시 모습은 파괴된 황량함이 큰 것에 비해서 내적 슬픔 같은 정신적 주관주의로 넘어가지 않았다. 외적 형식주의 내에서 기괴함을 표현했다. 미술 세계에서만 존재하는 허구적 거리감을 느낄 수 있다. 기괴함은 인간의 죄를 말한다. 도시가 이것을 이끈다.

화면 앞쪽의 등장인물들이 펼치는 '모세의 구출'이라는 사건 주제와 비교하면 도시의 죄성은 더욱 분명해진다. 모세의 성경적 의미는 순종과 유대주의이다. 애굽은 이것에 반대되면서 불순종과 이방신을 상징한다. 이 그림에서 도시는 애굽을 대표한다. 그런 도시가 죄의

모습으로 그려졌다. 성경에서 정의하는 '도시의 죄'와 하나님의 성스러운 사건을 대비시켰다. 앞에서 성스러운 사건을 이끄는 등장인물들은 비록 헬레니즘이라는 이방 양식이긴 하지만 고전적 몸으로 표현되었다.

14장

'죄의 도시', 폐허로 상징화하다

마르텐 반 헤엠스케르크의 로마 유적 기록 작업

성경이 도시를 죄의 공간으로 정의하는 내용을 폐허 이미지로 사용한 최고의 화가는 아마도 마르텐 반 헤엠스케르크(Maarten van Heemskerck, 1498~1574)일 것이다. 16세기 네덜란드 미술을 대표하는 화가로 풍경화의 성립 과정에서 중요한 역할을 했다. 도시와 광야는 그 핵심에 있었다. 기독교 미술과 신화 그림 모두에서 도시와 광야를 합한 배경 풍경 처리에서 뛰어난 발전을 이루었다. 이 가운데 도시 처리에서 독보적인 행적을 남겼다.

이런 그의 중요성은 이탈리아 여행에서 나왔다. 그를 이탈리아로 이끈 것은 1527~1530년 사이에 그를 가르쳤던 스승 스코렐이었다. 스코렐은 이탈리아를 다녀온 1세대 네덜란드 화가였다. 그는 네덜란드 화가에게 이탈리아의 경험이 중요하다고 생각하여 제자 헤엠스케르크에게 권했다. 헤엠스케르크는 미술 주제의 보고인 이탈리아로 떠났다. 1532~1537년 사이에 이탈리아에 머물면서 바사리 등과 교

류했고 라파엘로와 미켈란젤로의 작품을 연구하며 영향을 받았다.

이 정도의 행보는 이 시기에 이탈리아로 유학을 온 알프스 북쪽 화가들의 표준 코스였다. 헤엠스케르크는 여기에 더해 그만의 전문성을 키웠다. 두 가지였다. 하나는 캄파냐(Campagna)라는 로마 주변의 전원 풍경을 그린 것이었고, 또 하나는 로마의 도시 풍경을 그린 것이었다. 전자는 광야이고, 후자는 도시이다. 둘을 합하면 서양미술의 배경 공간을 이루는 두 요소가 된다. 헤엠스케르크는 이 두 요소 모두에 정통한 화가였다. 그는 배경 공간에 대해 관심이 많았으며 그 주제와 기법에서 당시로서는 첨단을 달린 화가였다. 로마에 체류하였을 때부터 풍경 그림 실력을 인정받아 소(小) 안토니오 다 상갈로(Antonio da Sangallo the Younger) 등과 함께 카를 5세를 위한 개선문 장식 작업에 참여하는 등 작품 활동을 했다.

이 가운데 폐허 이미지는 로마의 도시 풍경에서 나왔다. 도시 전경부터 시작해서 시내에 넘쳐나던 고대 로마의 고전 건축물, 건물 폐허, 조각품 등이 대표적이었다. 그는 작품을 많이 그렸기 때문에 이런 여러 요소 대부분을 자신의 여러 작품에 잘 활용했다. 건물 폐허 역시 여러 작품에서 배경 요소로 애용되었다. 그의 폐허 그림은 단순한 배경을 넘어서 당시 로마의 기록이라는 의미도 크다. 그 숫자도 많으려니와 당시의 로마 중심부 일대의 모습을 가장 잘 보여주는 거의 유일한 기록이다.

그는 이런 기록을 모아《로마 스케치북(Roman sketchbook)》(1533~1535)이라는 제목의 그림책으로 출간했다. 이 책에는 로마 광장(Forum Romanum), 제국 광장(Imperial Forums), 성 베드로 대성당(St. Peter's Cathedral, Belfast), 황궁 단지(Palatine Hill), 콘스탄티누스의 아치 등 제정기 로

마의 중심부를 사실적으로 기록한 스케치가 대거 수록되었다. 그 가운데 〈네르바 광장(Forum of Nerva)〉은 제국 광장 가운데 한 부분으로 네르바 황제가 닦은 광장의 모습을 보여준다(도 14-1).

로마 유적을 발굴하고 그림으로 기록하기 시작한 것은 이미 15세기부터였다. 헤엠스케르크 이전에도 많은 화가와 건축가가 로마 유적을 그려서 기록으로 남겼다. 그러나 개수와 종류 모두에서 아직 대부분 단편적이었다. 이것을 대폭 확장한 것이 헤엠스케르크였다. 그의 로마 기록은 개수와 종류 모두에서 단연 압도적인 숫자를 기록한다. 그는 '최초의 본격적인 그리고 전문적인 로마 기록 화가'라고 할 만하다.

헤엠스케르크는 도시 풍경만 잘 활용하고 구사한 것이 아니었다. 풍경에서도 뛰어났다. 그의 풍경 처리는 당시로서 두 가지 점에서 새로웠다. 하나는 파노라마 풍경(panoramic landscape)이다. 하늘에 올라가서 조망하듯 파노라마식 거대 화면으로 풍경을 처리하는 기법이다. 그가 처음은 아니었다. 다뉴브 스쿨에서도 동일한 시도를 하고 있었다. 풍경 처리에 관심을 기울이는 전통이 있던 알프스 북쪽 나라들에서 15세기 후반부에 새로 등장한 풍경 기법이었다. 헤엠스케르크 역시 여기에 동참해서 풍경에서 새로운 경향을 이끈 화가 가운데 한 명이었다.

다른 하나는 사실성과 상상력의 결합이다. 사실성은 직접 눈으로 본 것을 그리는 접근 태도에서 나왔다. 캄파냐라는 실제 초원이나 로마의 도시 풍경과 유적 등이 대상이었다. 직접 본 장면을 그리는 이런 시도는 당시 로마에서 불기 시작한 새로운 풍경 접근 방식이었다. 여기에 에이크부터 내려오는 네덜란드 회화의 사실주의 전통도 물려

14-1 마르텐 반 헤엠스케르크(Maarten van Heemskerck), 〈네르바 광장(Forum of Nerva)〉, 《로마 스케치북(Roman sketchbook)》(1533~1535)에 수록

받아 더했다. 상상력은 이렇게 취한 사실적 소재에 일정한 예술적 처리를 가한다는 뜻이다. 형태 처리와 색채 등의 기본적인 회화 기법을 이용해서 사실적 소재의 기본 특징을 강화하거나 약화하거나 대비시키는 등 조형적 각색을 가했다.

〈이집트로의 피신(Rest on the Flight into Egypt)〉(1530년경)은 그의 풍경 처리를 보여주는 좋은 예이다(도 14-2). 완만한 구릉지로 이루어진 광야와 그 사이에 박혀 있는 관목은 캄파냐의 모습을 사실적으로 그린 것이다. 그 사이에 박혀 있는 폐허나 원경을 이루는 로마의 모습도 매우 사실적이다. 그러나 대기 원근법을 연상시키듯 이런 장면을 아스라하고 환상적인 분위기로 흐린 것은 그만의 예술적 상상력을 더한 결과이다. 배경 풍경을 푸른색으로 처리한 뒤 성모마리아의 주홍색 의상과 대비시킨 것도 같은 맥락이다.

광야와 도시 모두를 잘 구사한 헤엠스케르크의 화풍은 '종합화'의 일환으로 볼 수 있다. 헤엠스케르크는 미술사에서 다소 묘한 인물이다. 로히어르나 미켈란젤로 같은 대가급은 아니다. 그러나 유럽 미술이 16세기에서 17세기로 변천하고 발전해 가는 과정에서 그의 이름은 빠질 수 없다. 세상을 뒤흔드는 대작이나 걸작을 남기지는 않았으나 그의 그림은 확실한 독창성을 보여준다. 그 비밀은 '종합화'에 있다. 헤엠스케르크는 종합화에 능했던 대표적인 화가였다. 그만의 독창성은 종합화에 기인한 부분이 크다. 크게 네 방향으로 나눌 수 있다.

첫째, 지역을 기준으로 하면 알프스 북쪽의 네덜란드와 이탈리아의 전통을 하나로 합해 냈다. 둘째, 장르를 기준으로 하면 순수 풍경화, 신화 그림, 기독교 미술 모두에서 중요한 발전을 이룬 것으로 평가할 수 있다. 셋째, 소재를 기준으로 하면 풍경, 건물, 도시, 폐허 유

14-2 마르텐 반 헤엠스케르크(Maarten van Heemskerck), 〈이집트로의 피신(Rest on the Flight into Egypt)〉(1530년경)

적, 인물 등 주요 요소에서 독창적인 개척이 있었다. 이런 것들을 뛰어나게 잘 그린 것은 아니었으나, 이전까지 판에 박힌 듯이 예술가들 사이에서 대물림 되던 한계를 벗어나 새로운 대상을 발굴하고 개척했다. 넷째, 화풍에서는 로마주의, 매너리즘, 플랑드르 사실주의 등을 종합했다. 유럽 미술의 중요한 전통 갈래와 동시대의 유행 경향을 합했음을 알 수 있다.

마르텐 반 헤엠스케르크의 〈성 히에로니무스가 있는 풍경〉 - 로마 폐허의 종합 모음

헤엠스케르크는 폐허를 활용하는 데에 자신만의 경지를 개척한 인물이었다. 폐허를 이용해서 도시의 죄라는 기독교 주제를 표현하는 데에 특히 뛰어났다. 폐허는 개별 건물에서 도시에 이르기까지 다양한 스케일로 활용되었다. 폐허를 접한 예술가들은 많았으나 이것을 본격적으로 그림의 배경 요소로 활용한 것은 헤엠스케르크가 거의 처음이라고 할 수 있다. 여기서 본격적이라는 말은 구체적이고 사실적이며 종합적이라는 뜻이다.

앞에서 봤던 매너리즘 작품들에서 폐허가 등장하지만 구체적인 도시나 건물은 아니었다. 상상력에 의존해서 '파괴된 모습의 보편적 상태'를 그린 것에 가까웠다. 파괴된 모습에 대해 누구나 상상할 수 있는 '보편적 폐허'였지 '구체적 폐허'는 아니었다. 혹은 '폐허 이미지' 였지 '사실적 폐허'는 아니었다.

헤엠스케르크보다 먼저 구체적 폐허 유적을 봤던 선배 화가들도 마찬가지였다. 15세기부터 시작된 로마 유적 발굴 작업은 예술가들에게 큰 영향을 끼쳤는데 그 방향은 어느 정도 한정되어 있었다. 크

게 세 가지 경향이었다. 첫째, 단순 기록, 즉 실측 성격의 있는 그대로의 기록이다. 둘째, 완성 상태를 가정한 뒤 창작 소재로 활용하는 경향이다. 셋째, 부분 요소나 세부 요소를 창작 소재로 활용하는 경향이다. 회화에서는 네로의 황금 궁전이나 대저택에서 나온 벽화 장식을 모방하는 경향이 대표적이었고, 건축에서는 기둥이나 아치 등을 차용하는 경향이 대표적이었다.

헤엠스케르크는 폐허 구사에서 선배 화가들의 이런 모든 한계를 뛰어넘었다. 그의 그림 곳곳에는 폐허가 도시와 건축 요소로 등장해서 주인공 역할을 하며 작품성을 결정한다. 〈성 히에로니무스가 있는 풍경(Landscape with St. Jerome)〉(1547)도 대표적인 예 가운데 하나이다(도 14-3). 이 작품 역시 그가 로마에 체류하며 접하고 경험했던 것들을 기초로 삼아 남긴 작품이었다. 이 그림에서는 세 가지 구성 요소가 중요하다.

첫째, 지금까지 말한 고전 유적과 폐허이다. 파노라마 풍경 속에 여러 종류의 건물 잔재가 흩뿌리듯 배치되어 있고 그 뒤를 도시 원경이 받쳐 주는 구도이다. 언뜻 보면 아바테의 폐허처럼 구체적인 이름을 붙이기 어려워 보이나 자세히 보면 하나하나가 모두 유명한 건물이다. 로마 폐허의 종합 모음이다. 로마 유적에 대해 누구보다 정통했음을 보여주는 대목이다.

건물 폐허를 보면, 화면의 왼쪽 끝에서 조각난 개선문으로 시작한다. 그 옆에 직각 방향으로 조각난 개선문이 하나 더 있다. 제국 시대 때 제국 여러 곳에 수없이 지어지던 표준 모습이다. 둘 모두 이름을 특정하기는 어려워 보이나 다른 건물들과 함께 생각하면 로마 광장의 경계선에 있던 콘스탄티누스의 아치, 셉티미우스 세베루스의 아

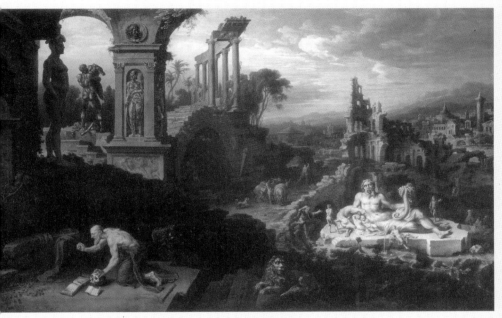

14-3 마르텐 반 헤엠스케르크(Maarten van Heemskerck), 〈성 히에로니무스가 있는 풍경(Landscape with St. Jerome)〉(1547)

치, 티투스의 아치 가운데 두 개일 것으로 추측된다. 앞쪽 개선문 모퉁이에는 여신상주(女神像柱, Caryatid)가 서 있다. 그리스 여신상주의 아름다운 모습과 달리 아마 모티브로 각색한 모습이다.

뒤쪽 개선문은 벽기둥 가운데에 벽감을 파고 그 속에 장식 처리한 조각상을 배치했다. 이는 헤엠스케르크가 로마 유학 시절 보았던 라파엘로의 〈아테네 학당(School of Athens)〉(1509~1511)에 나온 장면을 차용한 것이다(도 14-4). 라파엘로의 그림에서는 고전주의의 위엄을 드러내기 위해 개선문 구조물, 벽감, 조각상 모두 돌의 물성을 살려 크기를 키운 뒤 튼실한 덩어리감을 줬다. 생명력이 넘쳐나는 느낌이다. 반면 헤엠스케르크의 이 그림에서는 폐허에 맞게 생명력이 빠져나간 모습이다. 덩어리감은 졸아들어 노쇠하고 메마른 모습으로 바뀌었다.

뒤쪽 개선문의 아치 아래에는 〈헤라클레스와 안타이오스(Hercules and Antaeus)〉 조각상을 그려 놓았다. 그리스 신화에서 역사(力士)를 대표하는 두 인물이 싸우는 모습을 조각한 조각상을 그린 것이다. 그리스 미술에서는 주로 도자기 표면에 그린 장식 문양에서 많이 관찰된다. 로마에서는 조각상이 발굴되어 바티칸의 벨베데레에 전시하고 있었다. 역사끼리 싸우는 장면이라 대중적 호기심이 많아서 르네상스 이후 많은 화가와 조각가가 이 주제를 작품으로 남겼다. 헤엠스케르크는 벨베데레에 전시되어 있던 조각상을 보고 그림 속에 그려 넣은 것이다.

뒤쪽 개선문 오른쪽에는 바로 이어서 신전 폐허가 나온다. 궁륭 천장(vault)이 지하실 형식의 기초를 이루고 그 위에 기둥 몇 개와 보만 남은 앙상한 신전이 서 있다. 로마 광장에 세워진 첫 번째 신전인 새

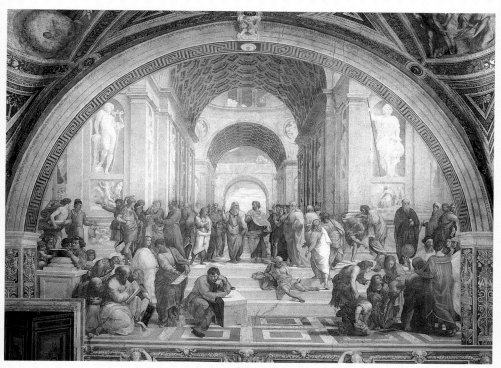

14-4 라파엘로 산치오(Raffaello Sanzio), 〈아테네 학당(School of Athens)〉(1509~1511)

턴 신전(Temple of Saturn)의 폐허이다. 상징성이 크기 때문에 서양미술사에서 로마 폐허를 그린 여러 작품에 등장한다. 헤엠스케르크는 아마도 그 시작을 한 것으로 볼 수 있다.

　원경을 이루는 배경 도시는 로마의 폐허 모습이다. 로마의 중심부를 이루는 여러 가지 대표 건물을 골고루 갖추었다. 새턴 신전 오른쪽에 3층 아치 구조물로 이루어진 계단 형 폐허가 나오는데 이것은 콜로세움이다. 새턴 신전과 콜로세움 중간에 계단식 둥근 천장을 얹은 온전한 모습의 건물은 판테온이다. 콜로세움 오른쪽에 맞붙어 있는 여러 겹의 아치 폐허는 황궁 단지인 팔라틴 언덕(Palatine Hill)이다. 그 뒤에는 여러 채의 신전과 트라야누스의 승전 기둥이 들어선 트라야누스의 광장이다. 그 너머의 계단식 원형 건물은 하드리아누스의 원형무덤이다.

파노라마 풍경의 큰 그릇에 담은 폐허

둘째, 등장인물이다. 이 그림의 주인공은 제목에서도 밝혔듯이 성 제롬(St. Jerome, 라틴어로 히에로니무스(Hieronymus), 324년경~420년)이다. 그에게는 여러 가지 별명이 있다. '참회의 성인', '광야의 성인', '고행의 성인' 등이다. 그의 생애에서 '참회-광야-고행'은 하나로 통한다. 자신의 죄를 회개(참회)하기 위해 광야에서 고행을 자처한 인물이다.

　성 제롬은 로마 가톨릭의 사제, 성서학자, 라틴 교부, 교회 박사 등 여러 방향으로 활동했던 초대 교회의 주요 성인이다. 그는 장수하며 많은 업적을 남겼는데 크게 성서 번역과 주해 등의 저술, 학문과 수도원 창설을 들 수 있다. 이 가운데 수도원 창설은 광야의 고행 생활

끝에 나온 것이었다. 그는 374년경에 세속적인 소양에 더 관심이 있는 자신을 발견하고 스스로를 꾸짖으며 회개하기 위해 고행 수도 생활에 들어갔다. 375~380년경 사이에 시리아 광야에서 은둔 수도 생활(atonement: 속죄의 의미로 광야에서 고행 수도 생활을 하는 것)을 한 뒤 콘스탄티노플을 거쳐 로마로 돌아왔다. 교황 다마소 1세(Damasus I, 305~384)의 해서(解書) 비서로 채용되어 382~385년경에 고행 수도 생활에 대한 강론을 했다. 이후 로마를 떠나 다시 고행 생활을 겸하며 안티오키아, 이집트, 팔레스타인을 다닌 끝에 386년에 베들레헴에 정착해서 남자 수도원을 세우고 거기서 여생을 공부하며 지냈다.

미술의 관점에서 보면 이 가운데 광야와의 연관성이 중요하다. 성 제롬은 성경 시대 이후의 현실 기독교 역사에서 광야를 상징하는 인물이어서 이름 앞에 '광야'를 넣어 주로 '광야의 성 제롬(St. Jerome in the Wilderness)'이라고 불린다. 이 주제를 그린 화가들은 후기 중세에서 르네상스에 걸쳐 최소 십수 명은 된다. 대부분 기독교 미술을 대표하는 쟁쟁한 화가들이다. 치마 다 코넬리아노[Cima da Conegliano, 1459년경~1517(1518)년], 피에로 델라 프란체스카(Piero della Francesca, 1416?~1492), 베노초 고촐리(Benezzo Gozzoli, 1421년경~1497년), 로렌초 로토(Lorenzo Lotto, 1480년~1556년경), 요아힘 파티니르(Joachim Patinir, 1480년경~1524년), 비토레 카르파치오[Vittore Carpaccio, 1465~1525(1526)], 마티아스 그뤼네발트[Matthias Graünewald, 1470(1474년경)~1528] 등이 대표적이다.

표준 제목은 헤엠스케르크의 그림과 같은 〈성 히에로니무스가 있는 풍경〉이지만 성 제롬의 일생에 에피소드가 많기 때문에 다른 제목들도 많다. 치마 다 코넬리아노의 〈성 제롬과 툴루즈의 성 루이와

함께 있는 성모마리아와 아기 예수(Madonna and Child and St. Jerome and St. Louis of Toulouse)〉(1487~1488)는 등장인물을 여러 명 등장시키는 방식으로 이 주제를 응용했는데, 성 제롬을 대표하는 상징 요소인 배경 광야는 전형적인 모습으로 처리했다(도 14-5). 성 제롬의 주제를 여러 장 그린 화가들도 있는데 파티니르도 그중 한 명으로 〈성 히에로니무스가 있는 풍경(Landscape with St. Jerome)〉이라는 같은 제목의 그림을 1519년경과 1520년경에 남겼다(도 14-6). 대중적으로는 바티칸 박물관에 소장된 레오나르도 다빈치의 그림이 유명하다. 성 제롬은 기독교 미술에서 가장 인기 있는 성인이며 그의 광야 생활은 성경 시대 이후의 기독교 사건을 그린 그림에서 상당히 인기 있는 주제이다.

셋째, 풍경 배경이다. 앞에 말한 파노라마 풍경을 잘 보여준다. 광활한 풍경이 펼쳐지고 그 속에 도시와 건물과 등장인물을 담고 있다. 낮은 언덕이 근경을 이루며 시작해서 원경으로 펼쳐 나간다. 시선 높이를 올려서 넓은 시야를 확보했다. 원경은 여러 산이 물결치듯 겹쳐진 모습이다. 그 위를 구름 낀 하늘이 덮고 있으며 아래에는 로마 전경을 그렸다. 이 풍경은 나중에 옌 요스트 반 코시아우〔Jean Joost van Cossiau=얀 유스트 판 코시아우(Jan Joest van Cossiau)〕가 다시 그린 것으로 추정된다. 그러나 원래 그림은 헤엠스케르크가 그린 것이다. 원래 그림과 다시 그린 그림 사이의 차이가 얼마나 큰지는 확실하지 않으나 회화적 의미에 변동이 있을 정도는 아니라고 볼 수 있다.

헤엠스케르크의 풍경 배경은 그의 종합화 능력을 잘 보여준다. 그는 그림의 구성 요소들을 조합하는 능력에서도 뛰어났는데 풍경의 개념도 이를 돕는 쪽으로 잡았다. 그의 풍경 개념은 그림의 구성 요

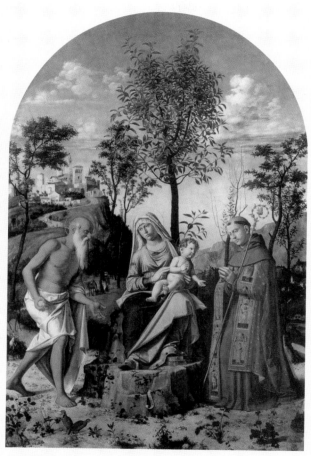

14-5 치마 다 코넬리아노(Cima da Conegliano), 〈성 제롬과 툴루즈의 성 루이와 함께 있는 성모마리아와 아기 예수(Madonna and Child and St. Jerome and St. Louis of Toulouse)〉(1487~1488)

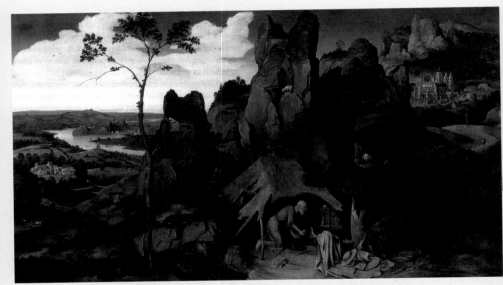

14-6 요아힘 파티니르(Joachim Patinir), 〈성 히에로니무스가 있는 풍경(Landscape with St. Jerome)〉(1520년경)

소들을 담는 '그릇'이었다. '파노라마'의 뜻과 통하는 개념이다. 파노라마는 '전경(全景)' 혹은 '특정 주제와 사건 등을 한눈에 보여주는 묘사 풍경'이라는 뜻이다. 스케일이 크기 때문에 여러 요소를 담기에 좋은 구도이다. 파노라마에는 또한 '연속 그림'이라는 뜻도 담겨 있다. '전경'과 '한눈'이라는 뜻을 합하면 '큰 스케일 속에 여러 요소를 넣어 하나의 장면으로 보여준다'는 뜻이 된다. 이때 여러 요소는 등장인물, 광야, 도시-건축 등 세 요소가 핵심이 된다. 여기에서 헤엠스케르크는 도시-건축을 폐허로 잡은 것이다.

그의 작품 속 도시 장면은 건물 한두 채로만 구성되는 경우도 있었지만 여러 채를 넣거나 도시 전경을 그린 경우도 많았다. 이럴 경우 여러 복잡한 요소를 배열하는 것도 중요한 문제였다. 풍경 요소의 개수와 종류가 많았기 때문에 이것들을 어떻게 배열하느냐에 따라 그림의 배경 효과가 달라진다. 헤엠스케르크의 그림들은 이런 면에서 잘 구성된 편이었다. 건축물들의 위치와 순서에서 사실성과 상상력을 적절히 섞어서 예술적 효과를 내는 능력이 뛰어났다. 근경에 시각적 자극이 강한 폐허를 크게 넣어서 초점을 잡고, 원경에 로마의 대표 건물들을 섞어서 배경을 형성했다.

건물들의 순서는 대체로 사실성을 따랐으나 순서와 거리를 임의로 조절하기도 했다. 이에 따라 건물의 높낮이, 크기, 기하학적 형태, 윤곽의 뚜렷함과 흐릿함 등 여러 가지 조형 처리가 다양해지고 적절히 어울리면서 그림에 안정적 리듬감을 만들어 냈다. 그에게 상상력이란 무조건 비현실적인 것을 그린다는 뜻이 아니었다. 사실적 요소에 적절한 예술적 각색을 가한다는 뜻이었다.

풍경 개념을 이렇게 잡은 것은 그의 그림에서 도시 요소와 건물 폐

허가 살아날 수 있었던 숨은 이유이기도 하다. 도시와 건물 모습 자체를 잘 그리기도 하였지만 이것을 감싸는 그릇이 이것들을 살렸기 때문이기도 하다. 풍경과 도시-건물은 서로 잘 어울렸다. 파노라마로 그려진 커다란 풍경 그릇 속에 고대 도시와 건물을 넣었다. 둘이 잘 어울려서 이전하고는 완전히 다른 새로운 화풍을 만들어 냈다.

도시와 건물은 풍경이 제시하는 배경 분위기의 도움을 받아 고대 유적과 폐허의 신비로운 느낌이 배가되었다. 반대로 막연한 자연 경치로 남기 쉬운 풍경은 도시와 건물의 도움을 받아 회화적 의미를 확정했다. 로마 유적이 들어옴으로써 고대 신화와 기독교의 배경이라는 회화적 성격을 띨 수 있게 된 것이다. 이때 풍경 가운데 상당수는 광야로 그려졌다. 캄파냐라는 자연환경 자체가 광야 지형이 섞여 있기 때문이기도 했다. 풍경을 광야로 치환하면 기독교 미술의 두 가지 배경 요소인 광야와 도시가 된다. 이상을 종합하면 광야와 도시를 종합한 새로운 배경 공간을 제시한 것이 된다.

폐허가 된 로마 – 세 가지 미술 장치로 죄의 도시를 그리다

성 제롬의 특이한 이력 때문에 그를 그린 그림에는 광야 장면이 반드시 함께한다. 광야를 어떻게 처리하느냐가 가장 중요한 관건이 된다. 그런데 헤엠스케르크의 이 그림은 조금 다르다. 한 가지가 더 있는데, '도시'이다. 광야도 중요하게 다루었지만 도시에 더 정성을 기울였다. 폐허 이미지로 표현된 도시를 통해 많은 이야기를 하고 있다. 이 그림에서 도시에 대한 헤엠스케르크의 시각은 양면적이라 할 수 있다.

긍정적 시각을 먼저 보면, 당시 첨단 정보였던 로마의 풍경을 기록

한다는 의미가 컸다. 이는 미술이나 고고학 등 세속 차원에서 긍정적
가치이다. 이런 시각은 로마라는 도시를 바라보는 데에서도 동일하
게 나타난다. 로마는 긍정성과 부정성의 양면성을 갖는데 이 가운데
긍정적 내용을 말하고 있다. 세속적 차원에서 넓은 영토를 정복하고,
찬란한 제국 문명을 일구었으며, 서구 사회에 많은 문화유산을 남겨
주었다. 로마는 서구 문명의 심장이자 '세계의 배꼽'이었다. 이 그림
은 이런 영광을 말하고 있다. 세월이 흘러 지금은 비록 폐허로 남았
지만 과거의 영광스러운 꿈에 실체를 부여한다. 이를 위해 로마의 건
축적 상황에 관한 자신의 해박한 정보를 활용한다. 막 발굴된 고전
유적과 당시 진행 중이던 새로운 건축 활동 모두를 소재로 활용했다.

그리고 로마의 영광을 말하는 중요한 장치를 하나 더 넣었다. 콜로
세움 앞의 흰색 거대 조각상이다. 로마의 티베르 강(Tiber River) 인근
에서 발굴되어 벨베데레에 전시되어 있던 것을 보고 이 그림에 그려
넣었다. 이는 헤엠스케르크가 상상력을 발휘해서 그린 것으로 단순
복사는 아니었다. 자세히 보면 비스듬히 기댄 거인상의 왼쪽 아래에
쌍둥이 어린아이와 동물 한 마리가 있다. 쌍둥이는 로마 건국의 아버
지인 로물루스(Romulus)와 레무스(Remus)이며, 동물은 이들에게 젖
을 먹여 키웠던 암 늑대인 루파 로마나(the Lupa Romana＝the Roman
she-wolf)이다.

부정적 시각도 가능하다. 기독교 미술에서 보면 이 도시의 장면은
성경에서 도시를 보는 시각인 죄를 상징한다. 이를 위해 세 가지 미
술 장치를 넣었다. 첫째, 폐허의 모습이다. 배경을 이루는 로마는 사
실성도 높긴 하지만 폐허의 성격을 강조한 측면이 더 강하다. 헤엠스
케르크가 그린 모습은 제국 시대의 로마 도심이다. 로마 광장과 황

궁 단지를 중심으로 콜로세움과 개선문과 승전 기둥 등을 배치한 점
이 그렇다. 헤엠스케르크 시대는 유적이 막 발굴되던 때였고 그 이후
에 복원 작업이 진행되었기 때문에, 지금의 모습을 그 당시의 모습과
비교하는 것은 무리이다. 당시에는 지금보다 더 폐허 같았을 것이다.
하지만 이런 사실을 감안하더라도 이 그림의 분위기는 너무 폐허답
다. 사실성을 추구하기보다는 상상력을 동원해서 폐허 이미지로 제
시한 쪽에 가깝다.

둘째, 성 제롬이다. 성 제롬은 화면 왼쪽 아래에 웅크리고 있고 그
주위를 덤불로 구성된 작은 광야가 에워싼다. 성 제롬을 그린 그림들
이 보통 광활한 광야를 배경으로 삼은 것과 중요한 차이다. 성 제롬
에 따라붙는 요소 가운데 죄를 상징하는 해골과 그가 길들여 데리고
다녔다는 사자는 이번에도 등장했다. 그러나 그가 생활했던 동굴은
빠졌다. 성 제롬과 광야를 화면을 구성하는 여러 요소 가운데 하나로
축소해서 한쪽 구석에 넣은 것이다. 성 제롬은 보통 기독교 미술에서
사막의 동굴 속에 기거하는 모습으로 그린다. 제목에 그의 이름이 들
어간 그림들은 그가 주인공으로 그려진다. 크기, 위치, 회화적 처리
등 모든 면에서 그렇다. 하지만 이 그림에서는 반대이다. 크기와 위
치 등에서 주인공이 아닌 것처럼 덜 중요하게 대접받고 있다.

셋째, 성 제롬과 로마 도시의 관계이다. 성 제롬을 작은 요소로 그
린 이유는 뒤쪽에 넓은 도시 전경을 깔 공간을 확보하기 위해서이다.
성 제롬을 크게 그리면 도시 전경이 들어갈 공간이 안 나오기 때문이
다. 한편 성 제롬은 그림의 제목에 들어가기 때문에 한 부분으로 축
소되었어도 감상자는 그의 존재를 찾아 확인하게 된다. 성 제롬의 부
분과 도시 전경이 이 그림의 중요한 두 주인공이다. 둘 사이의 관계

는 통합과 대비의 양면적이다. 하지만 어느 경우이건 도시가 죄를 말하고 있다는 것은 동일하다. 둘의 관계가 통합이라면 도시의 죄성은 크기 면에서 배가된다. 대비라면 죄의 크기는 줄어들지만 상징성에서 더욱 부각된다.

일단 도시는 죄의 공간 한 가지로 고정된다. 반면 광야는 죄와 성스러움의 양면성을 갖는다. 광야를 죄로 보면 도시의 죄와 합해져 통합이 일어난다. 배경 공간 전체가 인간의 죄를 고발하는 것이 된다. 이때 죄의 의미는 화면의 전면을 뒤덮고 있는 도시에 집중된다. 성경에서 말하는 도시의 죄성을 표현한 것이 된다.

반면 광야를 성스러움으로 보면 도시와 대비된다. 성 제롬은 비록 좁아진 광야이긴 하지만 여전히 그 광야 속에서 자신의 잘못을 회개하면서 속죄의 고행을 하고 있다. 이는 하나님이 인간의 회개를 보고 구원의 은혜를 베풀 수 있는 가능성을 말한다. 성 제롬이 전하는 기독교적 메시지는 비록 그림의 한 부분으로 작아지기는 했으나 그대로이다. 그 뒤로 찬란했던 세속 문명의 도시가 폐허의 모습으로 전경을 이룬다. 둘은 분명히 대비를 이룬다. 구원의 가능성은 성 제롬과 광야에 한한다. 이는 곧 도시의 죄성이 부각되는 구도이다. 도시의 죄를 부각시키면서 광야에서 제롬을 통해 용서의 은혜가 일어날 수 있음을 말한다. 도시는 '죄 vs 회개'와 '징벌 vs 은혜'의 이분법 구도에서 죄와 징벌을 합한 쪽을 대표한다.

폐허로 고발한 도시의 죄 – "주민이 없어 완전히 황무지가 될 것이다"
이처럼 헤엠스케르크는 세 가지 장치를 넣어 도시에 담긴 '죄'의 의미를 말하고 있다. 고행과 회개를 상징하는 성 제롬과 성경적 의미

의 죄를 상징하는 로마라는 상징성이 큰 두 주제를 대비시키는 방식을 통해서이다. 이 도시는 로마이다. 로마는 기독교를 박해한 대표적인 세속 도시이다. 로마 황제들은 스스로를 신이라 칭하며 기독교도들에게 이것을 받아들이라고 강요했다. 인간은 신이 될 수 없다며 거부한 기독교도들을 십자가에 매달거나 목을 베어 죽이며 잔인하게 박해했다. 로마는 자기 우상화라는 기독교의 가장 큰 죄를 저지르고, 이에 따르지 않는 자들에게 폭력, 살인으로 강압한 대표적인 죄의 공간이다.

이처럼 로마는 스스로 신격화하며 하나님에 맞섰던 자기 우상화, 이방 신, 불순종 등의 대명사이다. 시간과 공간에서 구약의 성경 무대와 차이가 있어서 등장하지 않을 뿐이다. 죄의 크고 무거움을 기준으로 보면 성경에 나오는 죄의 도시를 다 합해 놓았다고도 할 수 있다. 구약 시대에 존재했더라면 에녹이나 소돔이나 바벨론을 능가하는 죄의 대명사로 등장했을 법하다. 이런 로마를 폐허로 활용한 점이 새롭고 독특하다. 로마를 폐허에 대응시키고, 그 폐허를 다시 죄에 대응시킴으로써 죄의 의미를 두 번 반복하는 효과를 노렸다.

개선문의 벽감에 나타난 라파엘로 그림과의 차이도 같은 이야기를 하고 있다. 개선문은 로마 황제와 장군이 승전을 기념하는 가두 행진 때 기념으로 세운 축제용 기념비이다. 이런 점에서 로마 문명의 세속성을 대표한다. 개선문을 어떻게 처리하느냐에 따라 고전주의와 로마 문명을 바라보는 기본 시각이 드러난다. 라파엘로의 개선문은 생명력이 넘치는 통통한 덩어리감과 고전주의의 균형 잡힌 권위 등을 통해 로마라는 도시의 양면성 가운데 세속적 영광을 찬양하고 있다. 그림 제목이 〈아테네 학당〉이라는 점도 마찬가지이다. 헬레니즘의

뿌리인 아테네의 정신세계를 로마의 개선문에 대응시키고 있다. 로마 문명이 그리스 헬레니즘을 이어받은 적자(赤子)라는 선언이다.

헤엠스케르크는 이것을 말라빠져 뒤틀린 폐허로 죽여 놓았다. 라파엘로의 개선문에서 희고 탱탱한 젊은이의 피부 같던 벽면이 주름진 노인의 피부로 늙어 버렸다. 밝은 미색이던 색채가 검붉어진 것도 같은 맥락이다. 지붕 쪽에 듬성듬성 심어 놓은 잡초는 머리가 빠진 노인의 모습을 보는 것 같다. 순수 화풍으로 보면 이는 매너리즘 화가였던 헤엠스케르크가 선언하는 고전주의의 종언일 수 있다. 기독교 미술이기 때문에 성경적 해석의 관점에서 보면 로마라는 도시가 갖는 양면성 가운데 '죄'를 고발하고 있다.

그림의 원경에는 개별 건물이 아닌 로마의 도시 전경이 파노라마로 펼쳐지고 있다. 이번에도 폐허의 모습이다. 세속적으로나 기독교적으로 모두 부정적 시각을 말하고 있다. 세속적 기준으로도 고대 고전 문명의 덧없음을 말한다. 로마는 서양 문명에서 '영원한 도시(eternal city)'라는 영광스러운 호칭을 받지만, 이 장면만 보면 그런 영광조차 세월의 흐름 앞에서 덧없음을 말하는 것으로 해석할 수 있다. 로마를 가득 채웠던 건물들은 영원히 존재할 것 같았고 영원한 가치를 갖는다고 추앙되었지만, 문명의 흐름 앞에 폐허의 추억이 되어 버렸다. 늘 주변을 무력으로 정복했던 로마도 시간이 흐르자 거꾸로 게르만족의 침략을 받아 무력으로 멸망했다. 어차피 인간의 손으로 만든 것이기 때문에 유한한 운명을 벗어날 수 없는 것이다. 앞에 나왔던 성경 속 멸망한 도시의 표본이라 할 만하다. 이 그림은 이런 역사적 주장을 매너리즘 화풍으로 그린 폐허로 말하고 있다.

기독교적 기준으로 확장하면 '덧없음'은 '죄'로 상승한다. 앞의 개

선문을 해석한 시각을 동일하게 적용할 수 있다. 도시의 죄를 경고한 성경의 여러 내용에 해당되는 것으로까지 확장할 수 있다. 앞의 7~8장에 나온 내용 가운데 대표적인 것들만 골라서 적용해 보자. 로마라는 도시의 문명사적 의미와 이 그림에 제시된 로마의 폐허 모습 모두에 그대로 적용된다.

　도시와 거민의 분리를 기준으로 보면, 폐허 이미지를 강조한 것은 분리를 명령한 것으로 볼 수 있다. 도시와 거민의 관계에는 도시에 남아서 복음을 전하며 분리되지 말라는 계시와 "내 백성아 거기에서 나와"라며 분리를 명령한 계시의 상반된 두 가지가 있는데, 폐허는 후자에 해당된다고 볼 수 있다. 멸망을 앞두고 하나님의 백성들에게 탈출을 명한 계시이다. 폐허는 하나님의 백성이 모두 떠난 뒤 징벌을 받아 도시가 파괴된 모습이다. 하나님은 로마에서 탄압받던 기독교도들에게 "내 백성아 거기에서 나와"라고 외치신다.

　로마에 이 구절이 적용된다면 이 구절의 배경을 이루는 그 전의 여러 말씀도 모두 적용된다. 성경에 지속적으로 나오는, 도시의 죄에 대한 여러 가지 경고와 저주의 말씀이다. 이런 부분은 매우 많은데, 예를 들면 이사야 14장 31절의 "성문이여 슬피 울지어다 성읍이여 부르짖을지어다"라거나 에스겔 22장 3절의 "자기 가운데에 피를 흘려 벌 받을 때가 이르게 하며 우상을 만들어 스스로 더럽히는 성아"라는 등의 구절들이다.

　로마가 지속적으로 이민족, 특히 게르만족의 침입을 받아 멸망한 현실 역사의 과정 역시 성경에 기록된 도시의 멸망 모습과 크게 다르지 않다. 이사야 14장, 에스겔 28장, 아모스 1장에서 공통적으로 반복되는 도시의 징벌 내용을 한마디로 요약하면 "불을 보내 궁궐들을

사르리라"이다.

로마가 300여 년 가까이 지속적으로 침입을 받고 파괴된 뒤의 상태 또한 마찬가지다. 2세기 전성기 때 인구 100만을 자랑하던 로마는 중세를 거치면서 인구가 2만 5천 명으로 줄어들었다. 사실상 사라진 것과 같은 수준이다. 이 그림 속 로마의 모습도 이런 상태를 보여준다. 주민이 다 떠나고 파괴된 도시만 남았다. 돌로 쌓은 인공 구조물은 의미를 상실했고 잡초가 덮이기 시작했다. 시간이 더 지나면 이것마저 사라지고 황무지와 같아질 것이다. 이런 멸망 과정 역시 성경 구절과 매우 흡사하다. 예레미야 50장 12~13절에서 "… 그가 나라들 가운데의 마지막과 광야와 마른 땅과 거친 계곡이 될 것이며… 주민이 없어 완전히 황무지가 될 것이라…"라고 했다. 한때 세계 최고의 대도시였으나 이제 누구의 도시도, 누구의 땅도 아닌 모습이다. 세속 죄에 의존해서 성장한 도시의 말로를 보여주고 있다. 하나님께 대적한 도시의 운명을 말하고 있다. 인간의 죄에 관해 말하고 있다.

줄리오 클로비오의 〈십자가의 예수와 마리아 막달레나〉 – 공간외포를 채운 폐허

매너리즘 이외의 기독교 미술에서도 폐허 이미지를 공유하면서 이를 통해 성경에서 말하는 도시의 죄성을 표현한 화가들이 많다. 도시에 담긴 성경적 의미가 기본적으로 '죄'라는 사실을 알고 있었기 때문이며 이것이 폐허의 이미지와 잘 맞는다는 것도 알고 있었기 때문으로 보인다. 15세기부터 등장한 로마 유적도 중요한 역할을 했다. 천년 이상 세월이 흐른 뒤 발굴되었기 때문에 유적들은 당연히 폐허 상태였다. 이는 폐허의 미학이 유행하는 데 중요한 배경으로 작용했다.

앞 장에서 분류한 폐허의 세 가지 미학인 사실성(기록성), 낭만성, 환상성(비현실성) 가운데 환상성을 시도하는 화가들이 지속적으로 등장했다. 기독교 미술에서 폐허 이미지를 이용하여 도시의 죄를 고발하는 경향이 최신 유행으로 나타났다. 매너리즘 화가들이 다수였으며 그렇지 않은 경우라도 이런 최신 유행에서 일정 부분 영향을 받았다.

줄리오 클로비오(Giulio Clovio, 1498~1578)도 좋은 예이다. 일반 회화에서도 주요 작품을 남겼으나 미술의 특이 장르라 할 수 있는 채식사(彩飾師, illuminator: 사본이나 책 등에 색을 입히는 화가)와 세밀화 화가(miniaturist)에서 16세기를 대표하는 독보적인 존재였다. 세부적인 모사에 뛰어나서 바사리는 그를 '소형 작품의 미켈란젤로(Michelangelo of small works)'라고 불렀다. 그의 그림들은 대부분 20~40cm의 아주 작은 크기였다. 그는 작은 그림 안에 생생한 색과 섬세한 묘사로 장식 요소를 그리는 데 뛰어났다. 거장들의 대형 작품들을 극소 크기로 각색하고 재해석하는 작업을 했다.

클로비오는 매너리즘이 풍미했던 시기를 살았지만, 전성기 르네상스의 정통 고전주의를 고수한 화가였다. 다만 미켈란젤로, 라파엘로, 줄리오 로마노 등의 매너리즘 화풍에서 영향을 받았다. 부분적으로 매너리즘 화풍이 섞여 나타나는데 특히 기독교 미술에 등장한 도시 장면이 그렇다. 크게 보면 아바테와 헤엠스케르크가 보여준 폐허 이미지의 범위에 든다고 할 수 있다. 이것을 이용해서 도시에 담긴 죄의 의미, 나아가 인간의 죄를 기독교적으로 고발하는 작품을 남겼다.

이런 내용을 보여주는 대표적인 작품으로 〈십자가의 예수와 마리아 막달레나(Crucifixion with Mary Magdalen)〉(1553년경)를 들 수 있다(도 14-7). 이 그림은 피렌체 우피치 미술관(Galleria degli Uffizi) 소장본

이다. 클로비오가 1551~1553년에 피렌체에 체류했을 때 메디치의 코시모 1세(Cosimo I de'Medici)를 위해 양피지 문서 위에 그린 작품이다. 바사리는 이 그림에 대해 "코시모 군주를 위해 줄리오가 십자가에 못 박힌 그리스도 주제를 택해서 그렸다. 막달레나를 십자가 밑동에 배치했다. 매우 뛰어난 작품…"이라고 기록하였다.

화풍은 세 가지가 혼합되었다. 첫째, 예수의 육체 윤곽에 나타난 미켈란젤로의 특징이다. 특징은 양면적이다. 하나는 비현실적인 몸이다. 미세하지만 자세히 보면 드러난다. 근육질 몸집 때문에 육체 형태는 약간 부은 것처럼 보이며 팔의 두께와 길이 등 일부 비례도 고전주의의 표준에서 벗어난 것 같다. 이는 미묘하긴 하지만 매너리즘의 특징에 해당된다. 다른 하나는 견실한 고전 조각상의 몸매를 드러낸다는 점이다. 고전 예술의 이상적 몸을 조각풍으로 표현한 것이다. 이는 정통 고전주의의 특징에 해당된다. 이런 양면성 때문에 클로비오가 그린 예수의 몸은 매너리즘으로 볼 수도 있고, 고전주의로 볼 수도 있다.

둘째, 플랑드르 회화의 전통에서 영향을 받은 것으로 주로 풍경 처리에 집중되었다. 사실성 높은 풍경화풍과 강렬한 원색이 대표적이다. 둘을 합해 풍경의 분위기를 회화적 사실성으로 잡았다. 부드럽고 섬세한 붓 터치를 통해 광야와 먼 산과 하늘을 사실적으로 모사했다. 하늘을 가득 뒤덮고 있는 강한 푸른색은 클로비오가 즐겨 사용하던 색 가운데 하나이다. 이외에도 적색, 황색, 주황색, 녹색 등 전체적으로 밝고 투명한 원색을 즐겨 사용했다. 실제로 클로비오는 개인적으로 플랑드르 회화를 무척 좋아했다. 이미 초창기 경력 때부터 플랑드르 양식에 심취해 있었다. 이 그림을 그리러 피렌체로 오기 직전에는

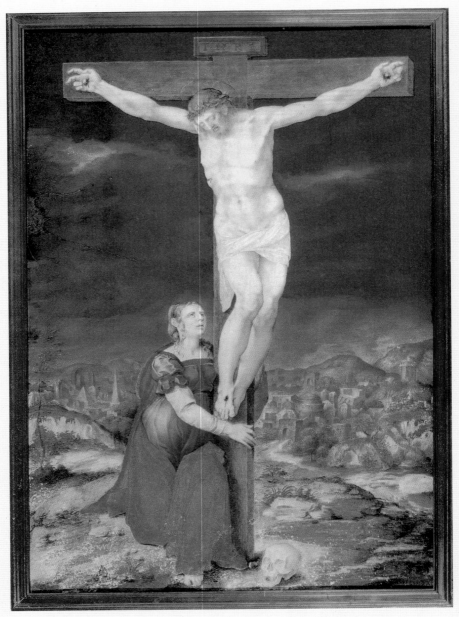

14-7 줄리오 클로비오(Giulio Clovio), 〈십자가의 예수와 마리아 막달레나(Crucifixion with Mary Magdalen)〉(1553년경)

로마에서 브뤼헐을 만나서 그로부터 영향을 받았다.

셋째, 클로비오만의 화풍이다. 미술사에서는 그의 가장 큰 발명 가운데 하나로 보통 그림과 액자 사이의 '여백 처리'를 든다. 이는 주로 삽화에 나타나는데 액자에 비해 그림을 현저하게 작게 잡아서 둘 사이에 여백을 만든 뒤 그 속을 여러 요소로 가득 채우는 기법이다. 이런 기법은 물론 클로비오가 처음 발명한 것은 아니고 '공간외포(空間畏怖, horror vacui)'라는 정식 기법이다. 여백을 빈틈없이 메우는 이유에 대해 보통 허무나 빈 공간을 싫어하고 두려워하는 인간 심리를 말한다. 건물 벽면에 장식을 그리기 시작하던 원시시대나 고대부터 나타난 현상이다. 이런 점에서 장식이나 문신 등의 기원으로 거론되기도 한다.

클로비오는 여백을 가만히 두지 않고 가득 채우면서 공간외포의 모범을 보였다. 〈성모마리아 방문(The Visitation)〉(16세기 중반경)은 좋은 예이다(도 14-8). 그림과 액자 사이의 여백을 기괴하고 화려한 각종 장식으로 가득 채워 넣었다. 관능적인 비너스, 기괴한 마스크, 물결치는 리본, 작은 고전 신전, 트로피, 여신상주, 동방의 기사, 모자 쓴 정체불명의 인체, 스핑크스, 각종 보석과 꽃 등이다. '공포'가 느껴지는 이유는 단순히 여백이 넓어서가 아니라 이 장식이 압도하는 느낌을 주기 때문일 수도 있다. 혹은 기독교 미술 그림에 헬레니즘의 이방 요소를 채워서일 수도 있다.

이에 반해 〈십자가의 예수와 마리아 막달레나〉에서는 여백을 상당히 살렸다. 완전히 비우지는 않았지만 그림의 분위기는 채움보다 비움 쪽에 가깝다. 여백은 그림의 생명을 이룬다. 그 한가운데에 십자가가 홀로 외롭게 서 있다. 보통 십자가 처형을 그린 그림들이 사건

14-8 줄리오 클로비오(Giulio Clovio), 〈성모마리아 방문(The Visitation)〉(16세기 중반경)

전체를 복잡한 구도로 그리는 것과 다른 중요한 차이이다. 자세히 보면 여백을 채운 것은 십자가뿐이 아니다. 여백의 중간을 폐허 도시가 채우고 있다. 짙푸른 하늘이 채 끝나기도 전에 그 푸른색이 옅어지면서 산으로 내려앉고, 산 바로 아래에 폐허 도시가 펼쳐진다.

한눈에도 짙푸른 여백이 두드러지는 그림이다. 하늘의 당연한 색이다. 하지만 비현실적이다. 강렬하다. 힘들어 보인다. 푸른색이 뭉쳐 다닌다. 버티려고 억지로 에너지를 모은 것 같다. 입을 움직여 무엇인가를 말하는 것 같다. 무엇을 말하는가. '외(畏, 두려움)'를 외친다. 짙푸른 색은 공간외포의 '외'를 대표할 만하다. 무엇을 두려워하는가. 예수를 십자가에 매단 죄를 두려워한다. 하늘을 거역한 이 큰 죄는 수많은 인간의 죄를 합한 것이다. 인간들은 멸망당해 간곳없다. 수많은 인간의 죄가 모여 폐허 도시를 이루었고 급기야 예수를 십자가에 처형했다고 고발하고 있다.

이상의 세 가지 화풍이 혼합되면서 십자가 처형을 통해 인간의 무거운 죄를 고발하고 있다. 광야와 도시가 이루는 배경 풍경은 십자가의 성경적 의미를 배가하여 강조한다. 광야는 지금까지 본 '척박함'의 범위에 들 수 있다. 군데군데 녹색이 들어갔지만 생명에는 무척 인색해 보인다. 초원은 숫제 마모되어 흔적만 남아 있을 뿐이다. 흙먼지 날리는 사막과 돌만 차 있다.

도시도 마찬가지이다. 폐허의 전형적인 모습이다. 도시는 예루살렘을 그린 것인데, 예루살렘이 갖는 여러 가지 성경적 의미 가운데 단연 '죄'를 부각시키고 있다. 폐허 미학 가운데 환상성을 적용해서 부정성을 고발한다. 도시를 구성하는 건물 윤곽을 흐물흐물하게 허물어서 불쌍하고 애처로운 모습을 자아냈다. 이런 도시 모습은 마모

된 카펫 같은 광야와 잘 어울린다. 도시와 광야가 '죄'를 매개로 하나로 합해지는 모습이다.

클로비오의 도시는 아바테의 도시와 헤엠스케르크의 도시를 합한 것으로 이해할 수 있는데 아바테에 좀 더 가까운 모습이다. 구성 요소부터 그렇다. 왼쪽에는 삼각형 구조물들이 많은데 이것은 애굽의 피라미드, 즉 이스라엘 백성을 탄압한 이방 도시를 상징한다. 이 부분은 아바테의 도시와 비슷하다. 오른쪽은 예루살렘을 그린 것이다. 화풍도 마찬가지이다. 건물 윤곽은 아바테보다 또렷하게 그렸지만, 푸르스름한 안개가 낀 것 같은 분위기라서 결과적으로 아바테의 도시와 비슷하게 흐물흐물한 모습이 되었다. 전체적으로 폐허가 갖는 부정적 이미지가 주도하며 이를 통해 도시가 갖는 죄의 의미를 말하고 있다.

하지만 온전한 건물로 구성되고 사실성이 높은 점에서 헤엠스케르크의 도시도 연상시킨다. 오른쪽 도시의 중앙에 있는 원형 건물이 중요하다. 기독교 미술의 배경 도시에 자주 등장하는 단골손님이다. 이 그림에서도 도시를 구성하는 수많은 건물 가운데 가장 크고 명확하게 그렸다. 세 가지로 추측할 수 있다. 오마르 모스크(Omar Mosque), 솔로몬의 신전, 판테온이다. 앞의 두 건물은 사실상 같은 것이다. 판테온은 로마에 있는 고대 로마제국의 대표적인 건물인데 배경 도시를 예루살렘으로 설정한 그림에 가끔 등장하기도 한다. 도시는 예루살렘으로 잡되 그 속을 채우는 건물은 유럽의 형태로 그리는 것이다. 이 원형 건물이 만약 판테온이라면 헤엠스케르크와의 연관성은 더 높아진다.

'그릇' 속에 구성 요소를 담는 구도도 헤엠스케르크와 비슷하다.

헤엠스케르크는 파노라마를 '그릇으로서의 풍경'으로 해석한 뒤 그 속에 등장인물, 광야, 폐허 등을 담았다. 클로비오는 공간외포의 여백을 십자가에 매달린 예수, 광야, 폐허 등으로 채웠다. 구성 요소가 '인물-광야-폐허'의 세트인 점도 같다. 세 요소 사이에 기독교적으로 확실한 관계가 있으며 이것을 통해 궁극적으로 인간의 죄를 고발한다는 점도 같다. 이상을 모으면 기독교 미술에서 인간의 죄를 고발하는 기법의 한 가지 유형이 될 수 있다.

<div align="center">

15장

예수의 광야와 예루살렘
- 겟세마네 동산에서의 고뇌

</div>

마가복음과 기독교 미술이 전하는 겟세마네 사건

기독교 미술에서 광야와 도시를 합한 배경 공간을 대표하는 단일 주제는 아마도 '겟세마네 동산의 고뇌'일 것이다. '겟세마네 동산'은 예루살렘 동쪽에 실제 있는 나지막한 언덕이다. 지리적으로는 예루살렘에서 여리고로 가는 도로 위쪽인 감람산의 서쪽 기슭에 있는 동산으로 기드론 시내(혹은 골짜기) 건너편에 해당된다.

　겟세마네는 성경에서 성스러운 의미를 갖는 장소이다. 예수께서 종종 제자들을 데리고 자주 찾으셨던 곳으로, 이곳으로 오셔서 말씀을 전하셨고 홀로 기도하시면서 하나님과 대화하셨다. 공생애 마지막 순간까지 늘 찾고 기도하신 거룩한 처소이다. 예수는 체포되던 날 밤에도 제자들과 함께 겟세마네에 있었다. 체포되기 직전, 앞날을 미리 알았던 예수는 홀로 절실하게 기도를 올리셨다. 예수가 기도를 올릴 때 주변을 지켜야 할 제자들은 잠들어 있었다. 군중이 들이닥치자 배신자 유다가 스승인 예수에게 입맞춤을 했는데 그것은 누가 예수인지 군중에게 알려 주는 신호였다.

이 내용은 신약 성서의 사복음서 모두에 기록되어 있다. 마태복음 26장 36~46절, 마가복음 14장 32~42절, 누가복음 22장 39~46절, 요한복음 18장 1절 등이다. 마태복음과 마가복음이 자세히 기록했는데, 특히 마가복음이 가장 자세하다. 마가복음 14장 32~42절은 말한다. "그들이 겟세마네라 하는 곳에 이르매 예수께서 제자들에게 이르시되 내가 기도할 동안에 너희는 여기 앉아 있으라 하시고 베드로와 야고보와 요한을 데리고 가실새… 말씀하시되 내 마음이 심히 고민하여 죽게 되었으니 너희는 여기 머물러 깨어 있으라 하시고 조금 나아가사 땅에 엎드리어… 아빠 아버지여 아버지께는 모든 것이 가능하오니 이 잔을 내게서 옮기시옵소서 그러나 나의 원대로 마시옵고 아버지의 원대로 하옵소서 하시고 돌아오사 제자들이 자는 것을 보시고 베드로에게 말씀하시되 시몬아 자느냐 네가 한 시간도 깨어 있을 수 없더냐… 다시 나아가 동일한 말씀으로 기도하시고 다시 오사 보신즉 그들이 자니 이는 그들의 눈이 심히 피곤함이라… 세 번째 오사 그들에게 이르시되 이제는 자고 쉬라 그만 되었다 때가 왔도다 보라 인자가 죄인의 손에 팔리느니라…."

이 주제는 기독교 미술에서 여러 제목으로 불린다. 〈겟세마네 동산에서의 고뇌(The Agony in the Garden of Gethsemane)〉가 가장 많이 쓰는 제목이며 〈겟세마네 동산의 예수(Christ in the Garden of Gethsemane)〉나 〈올리브 산의 예수(Christ on the Mount of Olives)〉라는 제목도 사용한다. 첫 번째 제목에서는 '고뇌' 대신에 '고통'이나 '기도'라는 말을 쓰기도 한다. 사건의 중심을 예수가 체포당하는 쪽에 둘 경우 〈예수의 체포(The arrest of Jesus)〉나 〈유다의 키스(Judas's Kiss)〉라는 제목을 쓰기도 한다.

이 주제 역시 기독교 화가들에게 인기가 많았다. 가장 먼저 그린 것은 아마도 이탈리아 고딕 회화를 대표하는 양대 산맥이자 라이벌 관계였던 두치오 디 부오닌세냐(Duccio di Buoninsegna, 1255~1319)와 조토 디본도네(Giotto di Bondone, 1266년경~1337년)일 것이다. 이 주제를 먼저 그린 것은 나이가 어린 조토였다. 파도바의 스크로베니 예배당(Scrovegni Chapel, Padova)에 그린 〈유다의 키스〉(1305년경)였다(도 15-1).

3년 뒤 두치오는 시에나 대성당의 유명한 제단화인 〈마에스타(Maesta)〉(1308~1311)에서 이 주제를 그린 작품을 두 장 남겼다. 이 제단화는 두치오의 대표작이자 중세 미술 전체에서도 걸작에 속하는 주요 작품이다. 정면은 성모마리아의 생애를, 후면은 예수의 생애를 각각 그렸다. 후면에 〈예수의 체포〉(1308~1311)와 〈겟세마네 동산에서 고독 속에 기도하는 예수(Jesus prays inn solitude in Gethsemane)〉(1308~1311)라는 두 작품이 겟세마네 동산의 주제를 그린 것이다(도 15-2, 15-3).

르네상스 때에도 이 주제의 인기는 계속 이어졌다. 주로 15세기 이탈리아 르네상스 화가들이 애용했다. 제목도 위의 세 가지를 골고루 사용했다. 마사초의 〈겟세마네 동산의 예수〉(1424~1425)가 스타트를 끊은 것으로 볼 수 있다. 이후 여러 주요 화가가 이 주제를 그렸다. 로렌초 기베르티(Lorenzo Ghiberti, 1378~1455)는 〈겟세마네 동산의 예수〉(1443~1444)를, 줄리아노 아미데이(Giuliano Amidei, 1446~1496)는 〈겟세마네 동산의 예수〉(1444~1464)를 각각 남겼다(도 15-4).

15세기 중반에는 프라 안젤리코(Fra Angelico, 1387~1455)가 이 주제를 대표했다. 그는 베아토 안젤리코(Beato Angelico), 귀도 디 피에

15-1 조토 디본도네(Giotto di Bondone), 〈유다의 키스(Judas's Kiss)〉(1305년경), 파도바의 스크로베니 예배당(Scrovegni Chapel, Padova) 내

15-2 두치오 디 부오닌세냐(Duccio di Buoninsegna), 〈예수의 체포(The Arrest of Jesus)〉 (1308~1311)

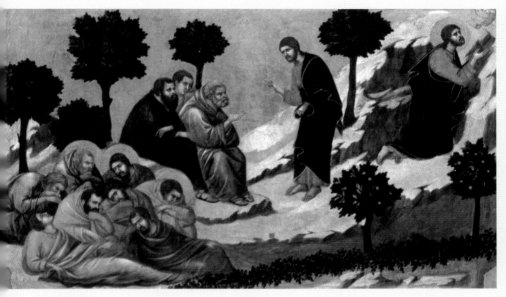

15-3 두치오 디 부오닌세냐(Duccio di Buoninsegna), 〈겟세마네 동산에서 고독 속에 기도하는 예수 (Jesus prays inn solitude in Gethsemane)〉(1308~1311)

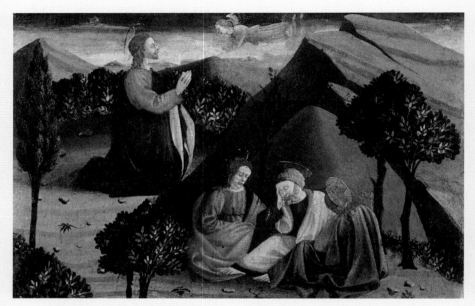

15-4 줄리아노 아미데이(Giuliano Amidei), 〈겟세마네 동산의 예수(Christ in the Garden of Gethsemane)〉(1444~1464)

트로(Guido di Pietro), 조반니 다 피에솔레(Giovanni da Fiesole) 등의 여러 이름을 가진 특이한 화가였다. 그는 이 주제를 가장 많이 그린 화가인데 주로 말년 작품에 몰려 있다. 최소 세 점이 알려져 있다.

〈감람산 겟세마네 동산의 그리스도, 기도하는 마리아와 기도하는 성마르다〉(1437~1446년경 혹은 1450년경)에서는 제자가 아닌 마리아와 성인(성마르다)과 함께 있는 예수를 그렸다(도 15-5). 이 그림은 제작 연도와 제목이 하나로 통일되어 있지 않은데 〈겟세마네 동산에서의 고뇌〉라는 표준 제목을 붙이기도 한다. 그는 이 주제를 〈유다의 키스〉(1450년경)라는 주제로도 그렸다(도 15-6). 이 그림 역시 〈예수의 체포〉라는 제목을 붙이기도 한다. 그는 또한 피렌체의 산마르코 수도원에 실버 체스트〔Silver Chest＝아르마디오 델리 아르젠티(Armadio degli Argenti), 1451~1453〕라는 유명한 연작 패널을 그렸는데 이 가운데 한 장이 〈겟세마네 동산의 기도(Praying in the Garden)〉(1451~1453)이다(도 15-7). 15세기 중반 이후에는 안드레아 만테냐(Andrea Mantegna)와 조반니 벨리니(Giovanni Bellini)가 이 주제를 이어받았다. 이 내용은 아래에서 자세하게 살펴볼 것이다.

이탈리아의 영향은 이미 15세기 중반을 넘기면서 알프스 북쪽에서 나타났다. 독일이 가장 먼저 받아들였다. 한스 플라이덴부르프(Hans Pleydenwurff, 1420년경~1472년)가 〈겟세마네 동산에서의 고뇌〉(1465)를(도 15-8), 스토테르츠의 제단화의 대가(Master of The Stoetteritz Altarpiece)가 〈겟세마네 동산에서의 고뇌〉(1470년경)를, 알브레히트 알트도르퍼(Albrecht Altdorfer, 1480년경~1538년)가 〈겟세마네 동산의 예수〉(1518년경)를 각각 남겼다(도 15-9). 독일 이외의 나라에서는 엘 그레코(El Greco)의 〈겟세마네 동산에서의 고뇌〉(1590년경)가 대표적

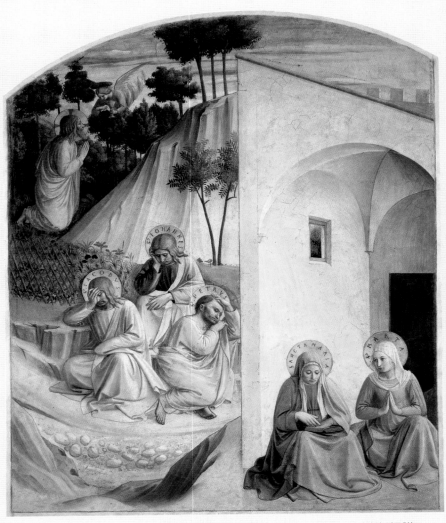

15-5 프라 안젤리코(Fra Angelico), 〈감람산 겟세마네 동산의 그리스도, 기도하는 마리아와 기도하는 성마르다〉(1437~1446년경 혹은 1450년경)

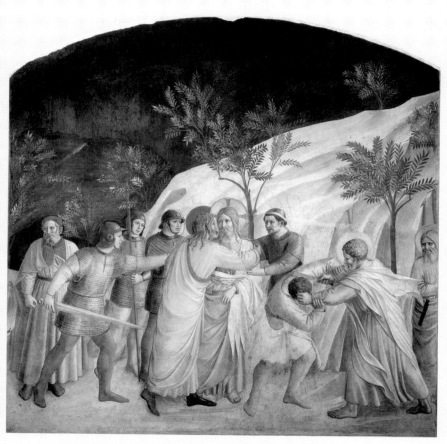

15-6 프라 안젤리코(Fra Angelico), 〈유다의 키스(Judas's Kiss)〉(1450년경)

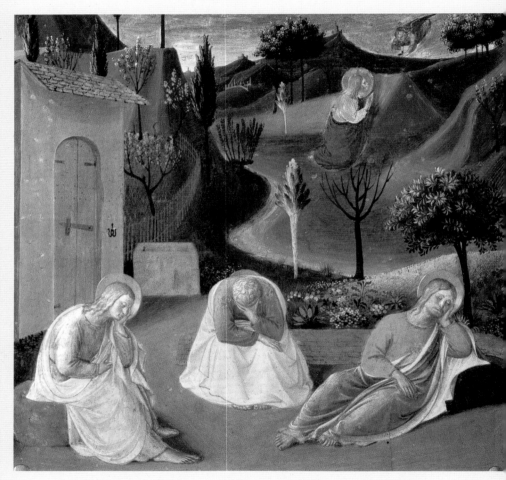

15-7 프라 안젤리코(Fra Angelico), 〈겟세마네 동산의 기도(Praying in the Garden)〉(1451~1453)

15-8 한스 플라이덴부르프(Hans Pleydenwurff), 〈겟세마네 동산에서의 고뇌(The Agony in the Garden of Gethsemane)〉(1465)

15-9 알브레히트 알트도르퍼(Albrecht Altdorfer), 〈겟세마네 동산의 예수(Christ in the Garden of Gethsemane)〉(1518년경)

인 예이다.

이 주제를 그린 그림들의 전체 구성은 화가마다 편차가 큰 편인데 그럼에도 최소한의 공통점은 있다. 예수, 제자, 광야, 도시 등 네 가지가 표준 구성 요소이다. 성경 내용과 제목에 '고뇌'라는 단어가 들어간 데에서 알 수 있듯이 예수는 보통 고뇌하는 모습으로 그려진다. 구체적인 모습은 화가마다 많이 다른데, 등만 보이면서 기도하는 모습부터 슬프면서도 체념적인 표정까지 다양하다. 제자들은 성경 내용에 충실하게 잠든 모습으로 그려서 예수가 혼자서 죽음을 맞는다는 것을 강조한다. 광야는 겟세마네 동산을 사실적으로 그리는 것이 표준형인데, 마치 그곳에서 일어날 비극적인 일을 예고하는 것처럼 험준한 바위산으로 상징화한다. 도시 역시 사실성에 기초해서 예루살렘으로 가정해서 그린다. 그림에 따라서는 배경에서 도시를 빼고 광야만 그리기도 한다.

만테냐와 벨리니 – 서양미술사의 흥미로운 교차점

이 가운데 광야와 도시의 배경 공간을 기준으로 했을 때 의미가 큰 것은 안드레아 만테냐(Andrea Mantegna, 1431~1506)와 조반니 벨리니(Giovanni Bellini, 1430년경~1516년)의 작품들이다. 만테냐는 〈겟세마네 동산에서의 고뇌-올리브 산의 예수〉라는 같은 제목의 그림을 1455~1459년과 1457~1460년에 두 장 남겼다(도 15-10, 15-11). 벨리니 역시 〈겟세마네 동산의 예수〉(1459)를 남겼다(도 15-12). 광야와 도시 모두 사실적으로 그렸을 뿐 아니라 두 요소에 담긴 성경적 의미를 잘 표현했다. 나아가 15세기 이탈리아 르네상스 회화의 전개 발전 과정에서 중요한 기여를 했다.

15-10 안드레아 만테냐(Andrea Mantegna), 〈겟세마네 동산에서의 고뇌-올리브 산의 예수(The Agony in the Garden of Gethsemane-Christ on the Mount of Olives)〉(1455~1459)

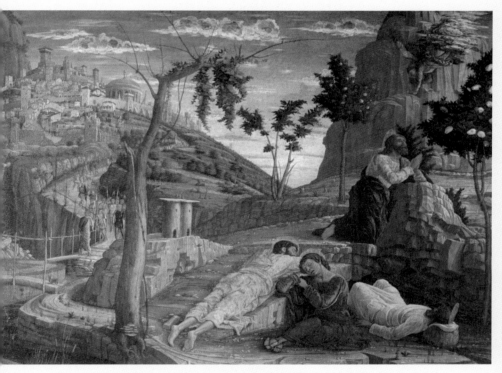

15-11 안드레아 만테냐(Andrea Mantegna), 〈겟세마네 동산에서의 고뇌-올리브 산의 예수(The Agony in the Garden of Gethsemane-Christ on the Mount of Olives)〉(1457~1460)

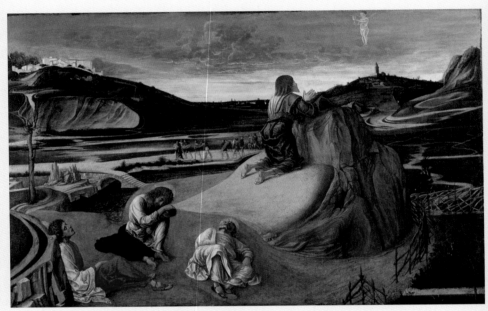

15-12 조반니 벨리니(Giovanni Bellini), 〈겟세마네 동산의 예수(Christ in the Garden of Gethsemane)〉
(1459)

두 화가의 작품은 또한 매우 비슷해서 호기심을 자아낸다. 그림 장면만 비슷한 것이 아니다. 제목도 〈겟세마네 동산에서의 고뇌〉로 같으며 완성 연도도 앞에서 보았듯이 비슷하다. 이런 일치는 우연이 아니다. 또한 이 그림에서만 같은 행적을 보인 것이 아니다. 두 사람은 각자의 화가 인생 전체에 걸쳐 서로 긴밀한 관계를 유지했다. 화풍에서 서로 영향을 주고받았으며 이 그림 이외에도 같은 제목의 그림을 여러 점 남겼다. 예술을 떠나서 개인적으로도 매우 가까웠다. 나이부터 거의 동갑에 가까웠을 뿐 아니라 '처남-매제' 사이(만테냐가 벨리니의 여동생과 결혼)였다. 이런 점 때문에 두 사람이 등장하는 기간은 서양미술사에서 흥미 있는 단락 가운데 하나이다.

〈겟세마네 동산에서의 고뇌〉라는 같은 제목의 그림은 여기에서 교차점을 이루는 핵심 고리이다. 이 주제를 그린 다른 화가들의 그림들은 각기 다양한 구도와 구성을 보이는데 유독 두 화가의 그림만 놀랄 정도로 비슷하다. 언뜻 보면 구별이 힘들 정도이다. 두 화가의 겟세마네 그림은 단순히 미술사나 화가 전기의 에피소드 소재로만 관심을 끄는 것은 아니다. 두 그림의 해석과 비교를 통해 성경이 광야와 도시에 대해서 갖는 기본 시각과 방향을 이해할 수 있다. 나아가 이런 내용들을 기독교 미술로 표현하는 데 뛰어난 모범을 보여준다.

두 화가의 이력부터 간단히 살펴보자. 만테냐가 벨리니에게 끼친 영향이 더 크기 때문에 만테냐부터 살펴보자. 만테냐는 이탈리아 파도바(Padova)에서 태어난 르네상스 화가였다. 평생 공부하는 자세로 새로운 학문과 예술 경향을 갈고닦아 자신의 작품에 녹이고 자신만의 화풍을 창조했다. 학식, 미술 테크닉, 예술적 창의력, 디테일 모사 실력 등 화가에게 필요한 모든 요소를 골고루 갖추어 당대의 존경을

받았다.

만테냐의 미술적 뿌리는 피렌체와 베네치아였다. 두 도시의 르네상스에서 크게 영향을 받았다. 하지만 정작 그는 이 두 도시에 의미 있는 기간 동안 머문 적이 없었다. 그의 활동을 지역과 연대를 묶어서 크게 보면 1460년까지의 파도바, 1460~1488년의 만토바, 1488~1490년경의 로마, 1490년경~1506년의 만토바 등으로 나눌 수 있다. 피렌체와 베네치아는 이 사이에 잠깐씩 드나들었다. 직접 가지 않고 다른 경로로 두 도시의 르네상스 미술을 접하기도 했다.

이미 초창기부터 완성도 높은 작품을 선보였는데, 그의 관심사는 세 가지로 요약할 수 있다. 첫째, 고전 유적과 도시이다. 당시 최신 정보이자 학문이었던 고전주의와 투시도 등을 갈고닦아 자신의 작품에 녹여냈다. 특히 고전 유적에 심취해서 새로 발굴된 고대 조각과 건물 폐허 등에 관심이 많았다. 같은 맥락에서 로마 고전주의를 주요 소재로 삼았던 도나텔로(Donatello, 1386~1466)의 조각에서 영향을 많이 받았다. 이런 고전 선례와 학문 등을 자신의 작품 소재나 배경 장면으로 애용했다. 그의 그림에서는 고전주의 건물과 도시가 중요한 배경 요소로 등장한다.

둘째, 고전적 인체이다. 고전 가운데에서도 특히 인체에 관심이 많았으며 이것을 피렌체 르네상스로 표현하려 했다. 피렌체 화가들의 화풍과 도나텔로의 조각상이 주요 선례였다. 도나텔로는 1443~1453년 사이의 10년 정도 파도바에 살면서 만테냐에게 영향을 끼쳤다. 둘을 합하면 도나텔로의 인체 조각을 피렌체 화풍으로 그린 것이 된다. 고전 조각상에 대한 관심은 계속되어서 로마 활동 기간에는 당시 막 발굴되던 그리스와 로마의 고전 조각상을 접하면서

큰 영향을 받았다. 이 기간에는 피에로 델라 프란체스카를 만나 고전
을 해석하고 이를 바탕으로 자신만의 양식을 창조해 가는 과정에 대
해 배웠다.

　그리스와 로마의 조각은 도나텔로에게도 모델이 되었던 선례 유적
이었다. 그리스와 로마의 고전 조각상을 선례로 삼았다는 것은 서양
미술사에서 가장 근원적 요소에 이르렀다는 의미를 갖는다. 이렇게
탄생한 만테냐의 고전적 인체는 붓과 물감으로 그린 것 같은 부드러
움은 약한 대신 정이나 끌로 돌을 파낸 것 같은 둔탁한 직선과 묵직
한 음영 등을 대표적 특징으로 나타냈다. 한마디로 조각을 보고 그대
로 그린 것에 가까웠다.

　셋째, 풍경에 대한 관심이다. 그는 등장인물을 압도하는 장엄한 풍
경을 즐겨 그렸다. 등장인물들 위로 탑처럼 솟은 바위산이 좋은 예이
다. 이런 배경 풍경 역시 공부의 산물이었다. 그는 지질학적 형식에 대
해서 관심이 많았으며 모든 종류의 돌에 대해서 공부하기를 즐겼다.

　벨리니는 베네치아의 예술가 가문이었다. 아버지 야코포 벨리니
[Jacopo Bellini, 1400년경~1470(1471)년]-형 젠틸레 벨리니(Gentile
Bellini, 1429년경~1507년)-동생 조반니 벨리니(Giovanni Bellini) 등 세
명이 대표적인 화가였다. 이 가운데 조반니가 가장 유명하며 작품의
보존 상태도 가장 양호해서 벨리니 가문을 대표하는 화가로 평가받
는다. 조반니는 나아가 15세기 베네치아 르네상스 혹은 이탈리아 르
네상스 전체를 대표하는 화가 가운데 한 명이기도 하다. 회화사에서
그의 중요성은 크게 세 가지로 요약할 수 있다.

　첫째, 재료이다. 중세의 물감 재료인 에그 템페라(egg tempera)가
점차 사라지고 네덜란드에서 시도되던 유화 물감을 사용하는 변혁

을 주도한 인물 가운데 한 명이었다. 둘째, 종합화 경향, 특히 화풍에서의 종합화이다. 피렌체 르네상스, 베네치아의 예술 전통, 네덜란드의 새로운 시도 등을 합해서 그만의 서정적 화풍을 완성했다. 완숙기에 접어든 이후 및 사후에는 거꾸로 베네치아는 물론이고 이탈리아와 유럽 전체에 영향을 끼쳤다. 셋째, 올라운드 플레이어(all-round player)라 불릴 만큼 장르를 구별하지 않고 대표작을 남겼다. 당시 유행하던 모든 종류의 회화 장르에 능통했다. 이 가운데 내러티브 회화와 종교화를 합한 뒤 네덜란드의 풍경 처리 기법까지 더해서 전달력 높은 기독교 미술 작품을 남겼다.

〈겟세마네 동산에서의 고뇌〉를 주고받은 만테냐와 벨리니

이런 두 화가가 같은 제목의 매우 비슷한 그림을 나란히 남겼다. 가장 먼저 그려진 것으로 추정되는 만테냐의 1455~1459년 그림을 기준으로 구성 내용을 살펴보자(도 15-10). 주요 구성 요소는 예수, 아기 천사 무리, 제자, 군인이 섞인 군중, 광야 풍경, 뒤쪽 언덕 위 도시 등이다. 이 가운데 광야와 도시를 합한 배경에 대해서는 아래에서 살펴볼 것이고, 여기에서는 먼저 등장인물들에 대해서 살펴보자.

주인공 예수는 앞쪽 낮은 언덕 위에서 무릎을 꿇고 하나님께 기도를 올리고 있다. 이 언덕 자체를 겟세마네 동산으로 보아야 할 듯하다. 동산이라기보다는 제단 정도의 크기이지만 이는 예수 한 명을 온전히 담기 위한 상징적 처리로 보인다. 예수가 기도하는 화면의 집중도를 높이기 위해 큰 동산을 제단 개념으로 압축한 것이다. 그 위에서 예수는 프로필 페르뒤(profil perdu)의 자세로 기도를 올리고 있다. 뒷모습을 비스듬하게 그린 모습이다. 정면 얼굴을 대표하는 눈, 코,

입 등이 가려지고 옆모습만 조금 보인다. 미술에 등장하는 사람 얼굴은 보통 정면을 그리는데 사실성이나 다양성을 위해 군중 가운데 일부를 이 자세로 그리기도 한다. 하지만 주인공을 이렇게 그린 것은 이례적인데, 이것은 고뇌하는 기도자를 강조하기 위한 목적으로 보인다.

혹은 이 그림의 주인공을 아기 천사들까지 포함한 것으로 볼 수도 있다. 이 그림이 전하고자 하는 주제는 예수 개인의 육체가 아니고 '예수의 환영' 혹은 '예수의 환상(vision of Jesus)'이기 때문이다. 하나님께서 예수의 기도에 대한 응답으로 아기 천사를 통해 내리는 계시라는 뜻이다. 이럴 경우에는 오히려 예수를 뒷모습으로 그려야 그 계시를 전하는 아기 천사가 정면으로 나오게 된다.

아기 천사는 이런 계시를 전한다. 화면의 왼쪽 상단에는 구름 위에 선 아기 천사 무리가 예수 앞에 나타났다. 다섯 명인데 가운데 천사가 십자가와 잔을 들고 있다. 잔은 예수가 곧 들게 될 고통의 잔을 상징한다. 그 양옆의 천사는 고문 도구와 채찍을 들고 있다. 예수가 잡혀가서 받게 되는 수난을 상징하는 도구, 즉 '수난의 도구(instrument of the passion)'라고 불리는 것들이다. 십자가는 양면적이다. 한편으로는 12장에서 다빈치의 〈암굴의 성모〉에서 보았듯이 메시아의 탄생을 예언하는 상징성을 갖는다. 아기 세례 요한이 들고 있었던 것도 이 장면의 아기 천사와 통한다. 반면 곧 체포되어 처형당할 고통의 운명을 상징하는 것이기도 하다. 이럴 경우 잔과 같이 수난의 도구 가운데 하나가 된다.

아기 천사 및 이들이 들고 있는 수난의 도구는 이 그림의 주제 표현인 예수의 환영(幻影)을 상징한다. 환영은 하나님의 계시가 전달되

는 방편이다. '꿈'이 많으며 이외에도 믿음의 주요 인물들이 모두 다양한 방법으로 환영을 통해 계시를 보거나 듣는다. 기독교 미술에서는 보통 환영을 비현실적이거나 탈물질적인 방식으로 표현한다. 반면 이 그림에서는 환영치고는 고형적으로 처리했다. 또렷한 3차원 실체에 가깝다. 수난의 도구들도 거뜬히 들고 있다.

제자들은 베드로, 야고보, 사도 요한 등 세 명인데 성경에 기록된 대로 예수의 명령을 지키지 못한 채 땅바닥에 너부러져 잠들어 있다. 유다가 군사를 끌고 예수를 잡으러 와도 모른 채 자고 있다. 세 명 가운데 오른쪽 사람은 신체가 짧고 압축적으로 그려져 있다. 만테냐가 선 원근법(기하학적 투시도)에 능통했음을 보여주는 장면이다. 선 원근법이 아니면 정확하게 그리기 어려운 시선 각도를 잡은 것인데 이를 잘 그려냈다. 이 모습뿐 아니라 앞뒤의 광야와 중간의 도시 등 배경 풍경 전체에서도 선 원근법을 정확히 구사했다.

오른쪽 중간에 작게 그린 군중은 예수를 체포하러 오는 로마 군인과 이스라엘 백성이다. 무리는 예루살렘 성문에서 나와 꼬리에 꼬리를 물고 끝없이 이어진다. 앞장선 사람이 예수를 팔아넘긴 제자인 유다이다. 유다는 예수에게 입맞춤을 해서 로마 군인들에게 네 명 가운데 누가 예수인지 알려 주었다.

같은 제목인 벨리니의 〈겟세마네 동산의 예수〉 역시 그의 미술적 역량이 집약된 작품이다(도 15-12). 벨리니 그림의 구성 내용도 대체로 이와 비슷한데, 약간의 차이점도 있다. 공통점은 구성 내용, 인물 처리, 원근법 사용, 색채 구사, 형태 윤곽 등이다. 구성 내용은 등장인물이 예수, 아기 천사, 제자, 군중 등으로 동일하다. 인물 처리는 예수의 자세를 프로필 페르뒤로 그린 점, 세 명의 제자가 너부러져

잠든 점, 예수 앞에 아기 천사가 환영으로 나타난 점, 잔을 들고 있는 점 등이 동일하다. 원근법 사용은 세 제자 가운데 오른쪽 사람을 짧고 압축적으로 그린 점과 도시를 원경으로 배치한 점 등이 동일하다. 색채 구사는 등장인물, 광야, 하늘 등의 색채 배정이 세부적으로는 차이가 있지만, 크게 보면 비슷한 계열로 처리했다. 형태 윤곽은 맑은 날씨에 사진을 찍은 듯 또렷하고 명쾌한 점이 동일하다.

차이점은 전체 구도와 세부 처리로 나누어 볼 수 있다. 전체 구도에서는 구성 요소들의 방향과 배치에서 차이가 두드러진다. 기준은 예수가 기도하는 방향이다. 만테냐는 예수가 왼쪽을 바라보게 배치했는데 벨리니는 반대이다. 이에 따라 예수가 무릎 꿇은 겟세마네 동산, 아기 천사, 제자 등 모든 구성 요소의 배치 방향이 반대가 되었다. 또한 벨리니의 그림에서는 등장인물과 배경 풍경 등이 좀 더 느슨하게 배치되었다. 이를 위해 풍경이 더 넓게 펼쳐져 있다. 알프스 북쪽 르네상스에서 시도하던 파노라마 풍경에는 못 미치나 그 출발점을 이룬 것으로 평가할 수 있는 정도는 되어 보인다.

세부 처리에서도 차이가 있다. 벨리니의 그림에서 제자들이 누워 있는 바닥이 더 깨끗하다. 아기천사가 한 명뿐이며 작고 희미하게 그려져서 환영의 이미지에 더 가깝다. 얇고 투명해서 구름과 빛의 작용에 의해서만 겨우 볼 수 있다. 3차원 존재감이 약해서 정말로 환영처럼 보인다. 잔 이외에 십자가나 고문 도구를 들고 있지 않다. 또한 도시를 작게 그렸다. 군중의 숫자가 적으며 예루살렘 성문까지 이어지지 않고 광야 가운데에 떨어져 존재한다. 예수의 머리가 배경 풍경을 벗어나 공중 하늘에 위치한다. 원근법 구사 혹은 공간과 인물 사이의 관계에서 만테냐의 선 원근법에 더해 빛 원근법을 사용했다.

두 화가 사이의 영향 관계는 서양미술사에서 유명한 이야기이다. 두 화가 모두 여러 선례를 받아들여 종합화하는 경향에서 뛰어났다. 만테냐가 벨리니에게 영향을 끼친 면이 더 크다. 벨리니가 받아들인 선례 리스트의 앞쪽에 만테냐도 들어 있다. 벨리니에게 영향을 끼친 내용을 합해서 보통 '파도바 요소(Paduan element)'라고 부른다. 파도바에서 형성된 만테냐의 화풍, 파도바에 와 있던 도나텔로가 구사했던 피렌체 르네상스, 페라라(Ferrara)에 널리 알려져 있던 네덜란드의 로히어르 작품 등 셋을 합한 것이다.

두 화가 모두 피렌체와 베네치아의 르네상스를 통합하는 시도를 했는데 이를 매개로 삼아 영향 관계가 형성되었다. 피렌체 르네상스는 만테냐가 먼저 받아들였으며 이어 베네치아 르네상스를 받아들이는 과정에서 베네치아 출신의 벨리니와 개인적 친분을 맺게 되면서 벨리니에게 영향을 끼쳤다. 〈겟세마네 동산에서의 고뇌〉에 국한해도 마찬가지이다. 만테냐가 여러 다른 선례에서 영향을 받아 이 그림을 그린 뒤 다시 벨리니가 그 영향을 받았다는 것이 정설이다.

겟세마네 광야와 예루살렘 - 죄와 구원의 이중주

이상은 주로 등장인물을 중심으로 두 그림의 구성 내용, 공통점, 차이점 등을 살펴보았다. 이제 배경 풍경을 살펴보자. 겟세마네 사건이 일어난 배경 공간은 광야와 도시 두 곳이다. 동산 지역은 광야이며 여기에서 멀지 않은 곳에 예루살렘이라는 도시가 배경을 이룬다. 겟세마네 사건에서 광야와 도시가 갖는 의미는 '죄와 구원의 이중주'이다. 광야와 도시가 대응되고 함께 해석되면서 죄와 구원이라는 상반된 의미를 말한다.

광야와 도시의 각각의 의미는 조금 다르다. 겟세마네의 광야에서는 죄의 사건과 구원의 사건이 공존한다. 이것은 성경에서 광야가 갖는 의미와 같다. 반면 배경 도시인 예루살렘은 죄를 상징한다. 물론 예루살렘 자체는 여러 가지 의미를 갖는다. 그러나 겟세마네 사건이 일어났을 때의 예루살렘은 예수를 체포하고 고문한 뒤 십자가에 처형하는 일련의 죄를 짓는 타락한 공간이 된다. 이 일을 자행한 것은 물론 유대 주재 로마 총독이었던 본디오 빌라도(Pontius Pilate)였다. 하지만 빌라도에게 예수를 고발한 것은 이스라엘 백성들이었으며 로마 군인을 안내해서 예수를 체포하도록 도운 것은 예수의 제자 유다였다. 백성들이 예수를 고발한 것은 그에게 물질적, 권력적 기대를 걸었다가 그 기대가 이루어질 수 없게 되자 실망하고 분노했기 때문이다. 이런 일련의 사건들은 성경에서 말하는 전형적인 죄에 해당된다.

광야와 도시의 기본 의미를 이렇게 정의할 경우 이 둘이 합작하는 성경적 의미는 상반되는 두 가지가 된다. 죄와 구원의 이중주이다. 광야의 의미를 죄로 잡으면 이 사건은 인간의 죄를 강하게 고발하는 것이다. 반면 광야의 의미를 구원으로 잡으면 도시의 죄와 대비해서 하나님의 은혜를 전하는 것이 된다. 이런 이중주 구도는 14장에서 살펴본 헤엠스케르크의 그림과 같다. 헤엠스케르크는 이것을 성 제롬이라는 광야의 성인을 통해 표현했고, 여기에서는 겟세마네 사건을 통해 표현하고 있다. 성 제롬과 겟세마네 모두 기독교에서 광야를 대표하는 주제이다. 둘 모두 인간의 죄와 하나님의 뜻이 이루어지는 곳이라는 광야의 두 가지 의미를 동시에 갖는다. 여기에 죄의 공간인 도시를 대비시켜 광야의 두 가지 의미를 말하고 있는 것이다.

　죄의 의미를 먼저 보자. 겟세마네 동산의 사전적인 의미부터 '커다란 정신적 고통을 겪는 장소나 사건'이다. 이런 의미에 어울릴 만한 죄의 사건들이 벌어진다. 이 속에서 일어난 구체적인 사건 가운데 인간의 죄를 상징하는 것은 바로 메시아인 예수를 죽일 목적으로 체포한 것이다. 이방인에 의한 탄압 이전에 제자인 유다가 배신한 점과 이스라엘 백성이 예수를 체포한 점에서 더 그렇다. 이는 교회의 적이 교회 안에 있는 것과 같은 의미가 된다. 믿음 속에 불신앙의 죄가 있는 것이다. 눈앞에 선택의 순간이 닥치면 예수와 세속적 욕심 가운데 욕심으로 마음이 기우는 것이다. 인간의 죄 가운데 가장 넘기 힘든 깊고 깊은 골이다.

　죄의 광야는 척박한 광야에 대응된다. 이 때문에 기독교 미술에서는 보통 겟세마네를 평화롭고 고즈넉한 장소와는 관계가 먼 험준한 바위산의 광야로 묘사한다. 만테냐와 벨리니 역시 광야를 풀기 하나 없는 마른 흙바닥으로 그렸으며 여기에 죽은 고목까지 그려 넣었다. 고목은 순수 풍경으로 봐도 척박한 광야와 잘 어울릴 뿐 아니라 이를 통해 광야에 담긴 죄의 의미를 배가시켜 죄의 상징성을 강화한다. 만테냐 그림에서는 오른쪽 끄트머리에 고목을 배치했다. 그 위의 검은 새는 독수리인데 중의적이다. 이 그림을 주문한 에스테 가문(Este family)의 상징 문양이라 넣은 것인데, 죽은 나무의 분위기와 어울리면서 척박한 광야의 의미를 더해 주는 역할도 한다. 벨리니의 그림에서는 고목을 왼쪽에 넣었다.

　죄의 공간인 도시는 이런 광야와 한 몸이다. 두 화가는 화풍부터 광야와 도시를 구별되지 않게 그렸다. 사실성을 강조했기 때문에 광야와 도시의 어울림은 당연해 보인다. 예루살렘은 광야 속에서 탄생

해서 오랜 기간 바위산 중턱에 서 있었기 때문에 둘을 구별하는 것은
의미가 없어 보인다. 두 화가 모두 화풍 이외에 도시의 죄를 상징하
는 각자의 구도를 하나씩 넣었다. 만테냐의 그림에서는 예수를 체포
하러 오는 군중이 예루살렘 성문에서 나오고 있다. 도시가 죄의 발상
지임을 말하는 구도이다. 벨리니 그림에서는 군중과 예루살렘을 분
리했지만 도시를 아예 안 보일 정도로 아주 작게 그림으로써 도시의
존재 자체를 지워버리려 했다. 앞쪽에서 드려지는 예수의 기도가 도
시의 죄를 아예 소멸시켜 버렸음을 상징하는 구도이다.

　반면 예수가 하나님과 대화하는 장소는 광야의 두 번째 의미인 '하
나님의 뜻이 이루어지는 곳'을 상징한다. 이는 성스러운 광야에 대
응된다. 기도에 응답하신 예수의 환영이 좋은 예이다. 아기 천사가
수난의 도구를 통해 전하는 계시이다. 왜 하필 수난의 도구일까. 이
것이 하나님의 구원 계획을 완성하는 상징성을 갖기 때문이다. 구원
계획은 두 축으로 이루어진다. 한쪽은 인간의 죄이고, 반대쪽은 '회
개-용서-대속'의 하나님의 은혜이다. 예수는 반대되는 두 축이 교차
하는 중심에 있다. 인간의 죄로 인해 고통 속에 육신을 버리게 되지
만 이것이 대속이 되면서 회개와 용서를 통해 하나님의 구원 은혜가
완성되는 것이다. 이 장면은 결국 하나님께서 예수에게 '너를 통해
나의 구원 계획이 완성될 것이고 이것을 위해 네가 육신을 버리는 대
속의 짐을 지게 될 것'임을 계시하시는 것이다.

　잔에 국한해서 봐도 마찬가지이다. 기독교 미술에서 아기 천사가
들고 있는 잔 역시 죄와 구원의 양면적 의미를 갖는다. 수난의 도구
가운데 하나인 고통의 잔은 죄를 상징한다. 반면 예수가 하나님이 보
내신 메시아임을 증명하는 '하나님의 아들의 잔'은 구원을 상징한다.

마태복음 26장 39절은 잔의 양면적 의미를 전한다. "… 내 아버지여 만일 할 만하시거든 이 잔을 내게서 지나가게 하옵소서 그러나 나의 원대로 마시옵고 아버지의 원대로 하옵소서…"라고 했다. 인간적 고통의 차원에서는 피하고 싶은 일이다. 그러나 하나님의 계획 가운데 들어 있다면 온유한 순종을 하겠다고 고백한다. 인간 욕망에 대해 하나님의 뜻이 승리하심을 상징한다. 죄를 극복한 구원을 상징한다. 예수의 이 기도는 성경 전체를 통틀어 순종의 최고봉으로 꼽힌다. 고통스러운 고문과 죽음 앞에서도 순종한 것이다. 목숨을 놓고 예수를 세 번이나 부정한 베드로와 대비된다.

세 제자도 죄와 구원의 이중주를 보여준다. 이번에는 순서가 반대여서 원래는 구원을 상징하는데 이 그림에서는 죄의 모습으로 그려졌다. 제자는 베드로, 사도 야고보, 사도 요한이다. 예수의 12제자 가운데 세 명만 그린 이유는 물론 성경 기록에 따른 것이다. 마가복음 14장 33절에 "베드로와 야고보와 요한을 데리고 가실새…"라고 했기 때문이다. 예수께서 세 제자를 임의로 선택하신 것은 아니다. 겟세마네 사건을 기록한 이 구절은 보통 예수가 세 제자를 특별히 여겼다는 대표적인 예로 거론된다.

예수는 특별한 장소를 가실 때에나 기적과 변형 같은 기적을 행하실 때에는 이 세 제자에게만 동행을 허락했다. 누가복음 8장 51절에서는 예수께서 야이로의 죽은 딸을 살리시는 대목에서 "그 집에 이르러 베드로와 요한과 야고보와 아이의 부모 외에는 함께 들어가기를 허락하지 아니하시니라"라고 했다. 마가복음 9장 2~3절에서는 예수께서 변화산에 오르실 때 "… 베드로와 야고보와 요한을 데리시고 따로 높은 산에 올라가셨더니 그들 앞에서 변형되사 그 옷이 광채

가 나며…"라고 했다.

세 제자만 특별 대우 한 이유에 대해서는 이들이 성경의 핵심 교리인 '믿음-열매-생명'의 의미를 가장 잘 알고 실천함으로써 이를 대표했기 때문이다. 경우에 따라서는 이 세 교리에 세 제자를 일대일로 대응시키기도 한다. 물론 이렇게 분리해서 대응시키는 것이 부정확할 수도 있는데, 이론화를 위한 정리로 이해할 수 있다. 베드로는 열매, 사도 야고보는 믿음, 사도 요한은 생명을 각각 상징한다.

베드로는 '반석' 혹은 '낚시'라는 뜻으로 사도 야고보를 예수의 제자로 이끌었으며 예수가 십자가에 처형당한 뒤에는 로마에 남아 기독교를 조직화하고 초대 교황이 되었다. 이는 열매의 활동이다. 사도 야고보는 최초의 순교자이다. 예수의 부활 이후에 믿음이 깊어져 초대 교회의 기둥 역할을 하다가 순교했다. 사도 요한은 12제자 가운데 막내로 하나님의 말씀과 스승 예수와 영적으로 가장 잘 일치한 정신의 소유자로 알려져 있다. 예수와 영적 가르침인 '생명' 정신을 가장 잘 받아들여 요한복음을 통해 이를 세상에 알렸다. 요한복음은 특히 예수에 대해 '빛'이라는 단어를 가장 많이 사용한 책이며 사랑의 정신을 가장 강조한 책인데, 빛과 사랑을 합하면 다름 아닌 생명이 된다.

그러나 정작 이들이 하는 행위는 반대이다. 예수가 잡혀가게 되었는데도 이를 전혀 알지 못하고 깊은 잠에 빠져 있다. 여기에 유다까지 더하면 제자에게 담긴 죄의 의미는 더욱 확장된다. 이는 물론 제자 개개인을 향한 비난일 수도 있겠으나 성경에서는 인간이 갖는 원천적인 한계 혹은 원죄의 무거움을 상징하는 것이기도 하다. 이를테면 앞에 나왔던 노아의 술 취함과 같은 의미이다. 현실 세계에서 가장 신앙심이 깊은 인물들조차 항상 불신앙과 죄에 노출되어 있고 실

제로 그런 실수와 죄를 저지른다. 이는 아브라함, 모세, 다윗, 솔로몬 등 믿음의 조상이나 성왕으로 추앙받는 인물들도 마찬가지이다. 이들의 복종적 신앙심 옆에는 항상 인간적 실수와 죄가 함께했다.

16장
만테냐의 고전 성화와 벨리니의 서정 풍경화
- 광야와 도시로 전하는 구원의 승리

만테냐(1) - 고전주의로 그린 도시와 인체

두 화가의 그림을 화풍의 관점에서 비교해 보자(도 15-10, 15-12). 배경 공간을 통해 죄와 구원의 이중주라는 주제를 표현하는 화풍에서 공통점과 차이점을 동시에 보여준다. 공통점은 두 가지이다. 하나는 두 화가 모두 이 주제를 최대한 예술적으로 각색했다는 점이다. 죄와 구원이라는 무거운 종교적 주제를 최대한 예술적으로 승화시켰다. 이 주제를 겟세마네가 아닌 대홍수나 심판 등과 같은 다른 성경 사건으로 그린 그림들에서 봤던 처절함이나 극적인 화풍은 없다.

또 하나는 사실성이다. 만테냐와 벨리니의 이런 예술적 각색에는 사실성도 한몫한다. 만테냐의 그림이 특히 그렇다. 그림 내용을 모르고 보면 이렇게 무거운 주제를 말하고 있는지 알기 힘들다. 다소 심각해 보이기는 하나 크게 보면 풍경화로 감상해도 될 것 같다. 적어도 표면적으로 광야는 '척박함 vs 성스러움'의 이분법에서 벗어나서 사실적으로 그려졌다. 단층을 그대로 표현한 광야는 지질학 교과서를 보는 듯하다. 벨리니도 이 영향을 받아서 언뜻 보면 일단 사실성

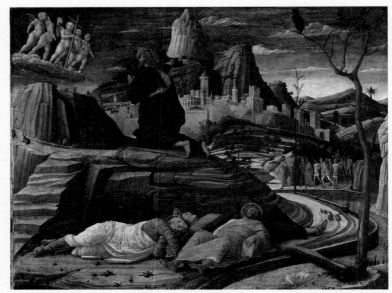

15-10 안드레아 만테냐(Andrea Mantegna), 〈겟세마네 동산에서의 고뇌-올리브 산의 예수(The Agony in the Garden of Gethsemane-Christ on the Mount of Olives)〉(1455~1459)

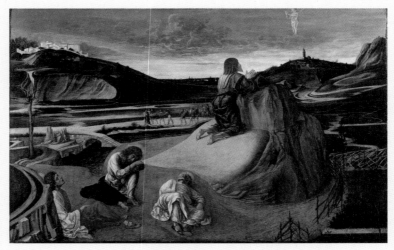

15-12 조반니 벨리니(Giovanni Bellini), 〈겟세마네 동산의 예수(Christ in the Garden of Gethsemane)〉(1459)

이 두드러진다. 전체적인 화풍과 색감도 비슷하다. 만테냐의 단층 지질학을 이어받되 좀 부드럽게 완화시킨 것 같다. 등장인물의 실존적 느낌도 강하다. 실제 겟세마네의 지리적 환경 속에서 예수가 살아있는 것 같다.

그러나 차이점 또한 크다. 붓 터치로 그려내는 형태 윤곽과 색채 구사 등 예술적 처리의 구체적 경향에서 차이가 크다. 이는 두 화가의 예술적 생명을 결정하는 요소일 것이다. 한마디로 요약하면 만테냐의 화풍은 고전주의 특징이 강한 반면, 벨리니는 빛의 시학이라는 서정적 화풍을 구사했다. 만테냐는 전형적인 고전주의자였던 반면, 벨리니의 그림은 전적으로 '빛'의 산물이었다. 이런 차이는 두 사람의 고향 및 활동 지역과 연관이 높다. 파도바에서 태어나서 만토바, 피렌체, 로마 등 르네상스 중앙 양식의 중심지에서 영향을 받은 만테냐는 성장한 후 이 도시들의 중앙 양식을 이끌었다. 모두 고전 형식주의가 대표적 특징인 지역이다. 반면 벨리니는 베네치아인이었다. 피렌체 르네상스와 네덜란드 후기 중세의 영향을 더하기는 했지만 뿌리와 기본 바탕은 베네치아의 부드럽고 감성적이며 자유로운 전통이었다.

만테냐의 고전주의부터 살펴보자. 두 갈래의 고전주의가 중심을 이룬다. 과거의 로마 고전주의를 부활시켜 자신이 이끄는 르네상스 고전주의와 통합시켜 화풍으로 삼았다. 고전주의는 특히 도시와 인체를 그리는 데에 집중했다. 도시와 인체를 고전 작품으로 정의했다. 이런 점에서 그는 이탈리아 르네상스 고전주의의 역사에서 중요한 중간 마디를 형성한다. 도나텔로와 브루넬레스키의 뒤를 이어 고전주의를 물려받았으며 이를 다음 주자에게 넘겨주었다. 〈겟세마네 동

산에서의 고뇌〉에서 도시와 인체에 나타난 고전주의 특징은 크게 세 가지이다.

첫째, 도시를 고전 유적으로 그렸다. 이 시기 예루살렘은 지리적으로는 동방에, 문명에서는 로마 고전주의에 각각 속했다. 합하면 '동방의 고전 도시'쯤 되는데, 이 그림에 나타난 예루살렘은 로마 시대부터 중세를 거쳐 르네상스에 이르는 이탈리아의 주요 건축물과 도시의 모습을 합한 것이다. 중심에 있는 원형 건물은 예루살렘에 있는 오마르 모스크이지만 여기에서는 로마의 콜로세움으로 그렸다. 그 오른쪽에 기마상을 얹은 기둥은 트라야누스의 승전 기둥이고, 왼쪽 끝 상단에 옆으로 길게 뻗은 원형 건물은 하드리아누스의 원형 무덤으로 모두 로마의 대형 공공건물이다. 도시 곳곳에 솟아 있는 첨탑은 이탈리아 중세 도시에서 흔히 볼 수 있는 캄파닐레(campanile, 종탑)이다. 특히 피렌체, 파도바, 페라라, 베네치아 등 만테냐와 연관이 깊은 도시의 중세 모습을 닮았다. 승전 기둥 옆에 있는 두 채의 건물은 15세기에 로마와 피렌체에 등장하기 시작하던 르네상스 팔라초(Palazzo)이다. 전면이 아치 열로 이루어진 건물이다.

이상을 보면 로마 유적이 도시의 중심을 형성하고 그 주위로 중세와 르네상스 팔라초가 포진하는 구성이다. 이런 구성은 만테냐가 얼마나 고전주의를 좋아했는지를 말해 준다. 만테냐는 이 그림에서 고고학자와 같은 태도로 고대 유물과 고전주의를 향한 애착을 보여준다. 르네상스 팔라초 역시 고전주의에 속하는데 이렇게 보면 로마 고전주의와 르네상스 고전주의가 앞뒤에서 역사의 끈을 이끌고 그 중간에 중세가 들어간 것이 된다. 이탈리아의 역사를 고전주의 도시를 중심으로 재편한 역사적 선언 혹은 그만의 역사 교과서인 것이다.

둘째, 인체를 고전 조각처럼 그렸다. 등장인물의 형태는 붓으로 그린 그림보다는 고전 조각을 보는 것 같다. 기도하는 예수는 사람이 아니라 조각품을 가져다 놓은 것 같다. 제자들도 사람이 누워서 자는 것 같지 않고 조각품을 뉘어 놓은 것 같다. 사람의 몸이 사람의 몸 같지 않고 조각품 같다. 당시에는 고전주의가 첨단 미학이었기 때문에 회화에서도 인체를 고전 조각처럼 그리는 것이 화가의 중요한 능력이었다. 만테냐는 이런 면에서 선두를 달리는 화가였고, 이 그림은 다시 이를 대표하는 작품 가운데 하나이다. 색보다는 조각 형태에 집중했다. 이 그림은 고전적 인체 덕분에 풍경화보다는 성화 분위기를 풍길 수 있게 되었다. 그 특징은 두 가지이다.

하나는 굵은 선이 많다는 점이다. 돌을 정이나 끌로 긁고 파내어 조각한 모습을 그대로 그린 쪽에 가깝다. 옷감의 표면 질감이나 의복이 늘어진 정도를 보면 직물보다는 돌의 느낌이 더 강하다. 의복의 주름도 너무 가지런하고 질서 정연하다. 옷매무시를 정성 들여 만진 모습이다. 실제 인물을 보고 그린 것이 아님을 알 수 있다. 처음부터 인체를 머릿속에 상상하고 그린 것도 아니다. 인체 윤곽이나 전체 모습도 마찬가지다. 주변 공간과의 분리감이 크다. 사지를 움직이며 호흡하는 생명체라기보다는 움직이지 않는 덩어리로 느껴진다.

다른 하나는 단단한 체격이다. 르네상스 시기에 조각은 고전 시대 때의 이상적 몸을 부활시키기 위해 신화 영웅들의 몸을 주요 모델로 삼았다. 고대 신화에는 싸움과 전쟁이 잦았기 때문에 헤라클레스나 아킬레스 등에서 알 수 있듯이 영웅들은 대부분 단단한 근육질 몸매의 소유자들이었다. 이것을 르네상스 조각의 모델로 삼은 최초의 인물은 도나텔로였고, 만테냐는 다시 여기에서 영향을 받았다. 근육질

몸매는 미켈란젤로에 이르러 나타나고 도나텔로 작품에서는 아직 근육질 몸매까지 가지는 않았지만, 도나텔로가 고전의 이상적 몸을 최초로 재현하면서 르네상스 고전주의의 문을 연 것은 사실이었다.

만테냐가 이 그림의 모델로 삼은 것은 파도바의 산안토니오 교회 (Sant'Antonio, Padova)에 있는 도나텔로의 제단 조각인 〈죽은 그리스도를 부축하는 천사들(Dead Christ Supported by Angels)〉(1446년 이후)이었다(도 16-1). 만테냐의 몸은 이를테면 도나텔로의 몸에 옷을 입힌 것으로 볼 수 있다. 도나텔로의 조각 작품인 〈겟세마네 동산의 예수 (Christ in Gethsemane)〉(1460년 이후)와도 비교할 수 있다(도 16-2). 주제와 제목부터 만테냐의 그림과 같다. 그런데 이 작품은 피렌체의 산로렌초 설교단(The Pulpit of San Lorenzo, 1460년 이후)의 한 장면이기 때문에 만테냐가 직접 보지는 못했을 것이다. 그러나 〈죽은 그리스도를 부축하는 천사들〉에 등장하는 나신의 예수에 옷을 입힌 모습으로 보기에는 적절한 듯하다. 또한 만테냐의 작품과 비교해 보면 고전적 인체의 유사성을 확인할 수 있다.

도나텔로와 만테냐의 몸을 중세의 몸을 대표하는 조토와 두치오의 몸과 비교해 보자. 앞에서 소개했던 겟세마네 사건의 그림들이다(도 15-1, 15-2, 15-3). 조토의 몸은 볼륨감은 있으나 의복에 주름이 없다. 반면 두치오의 의복은 주름은 좀 더 있지만 몸이 날씬한 윤곽을 보인다. 그나마 그 주름도 만테냐나 도나텔로의 의복에 비하면 많이 부족하다. 이런 특징은 다른 그림에서도 동일하게 확인된다. 조토의 〈십자가 메기(The Carrying of the Cross)〉(1302~1305)의 인체는 이번에도 볼륨감은 있으나 의복에 주름이 거의 없다(도 16-3). 두치오의 〈마에스타(Maesta)〉(1308~1311) 연작을 보면 주름은 있으나 인체 윤곽이

16-1 도나텔로(Donatello), 〈죽은 그리스도를 부축하는 천사들(Dead Christ Supported by Angels)〉 (1446년 이후)

16-2 도나텔로(Donatello), 〈겟세마네 동산의 예수(Christ in Gethsemane)〉(1460년 이후)

15-1 조토 디본도네(Giotto di Bondone), 〈유다의 키스(Judas's Kiss)〉(1305년경), 파도바의 스크로베니 예배당(Scrovegni Chapel, Padova) 내

15-2 두치오 디 부오닌세냐(Duccio di Buoninsegna), 〈예수의 체포(The Arrest of Jesus)〉(1308~1311)

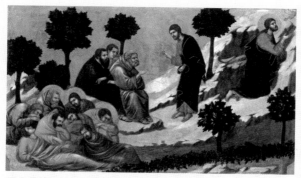

15-3 두치오 디 부오닌세냐(Duccio di Buoninsegna), 〈겟세마네 동산에서 고독 속에 기도하는 예수(Jesus prays inn solitude in Gethsemane)〉(1308~1311)

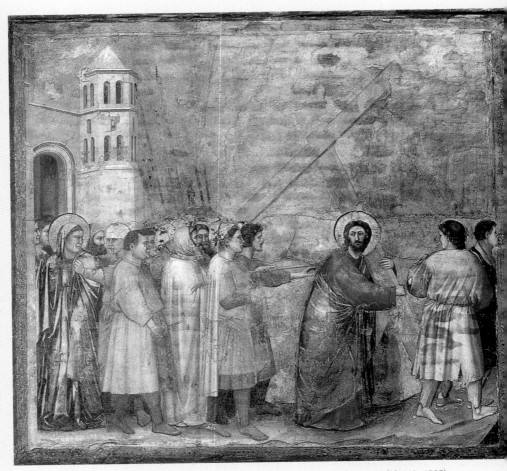

16-3 조토 디본도네(Giotto di Bondone), 〈십자가 메기(The Carrying of the Cross)〉(1302~1305)

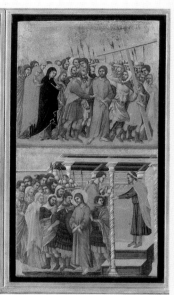

16-4 두치오 디 부오닌세냐(Duccio di Buoninsegna), 〈마에스타(Maesta)〉(1308~1311)

전체적으로 날씬하다(도 16-4). 반면 만테냐와 도나텔로는 인체 윤곽의 볼륨감과 의복의 주름을 모두 강조하고 있는데, 이것을 고전적 인체를 대표하는 특징으로 볼 수 있다.

만테냐의 작품에 나타난 표정도 마찬가지이다. 잠든 제자들의 표정은 적당한 이목구비의 윤곽을 갖춘 반듯한 얼굴이다. 힘도 적당히 느껴진다. 그러나 이런 느낌들은 모두 고형적이다. 돌의 힘이 느껴진다. 살의 온기는 아니다. 돌을 깎아 만든 물질적 힘이지 감정이 오가는 생명의 힘은 아니다. 너무 반듯하고 잘생겼다. 성경 속 제자들의 삶을 반영하지 않는다. 조각가의 예술 이상을 돌로 표현하고 싶어 한다.

셋째, 로마 병사가 입은 의복의 묘사이다. 두 가지 면에서 로마 고전주의를 보여준다. 하나는 토가(toga)라는 로마 시대 의복으로 그린 점이다. 로마 병사가 로마 의복을 입은 것은 당연하다고 할 수 있지만, 반드시 그런 것은 아니다. 중세 때에는 등장인물들의 의복을 주로 화가가 살던 시대의 종류로 그렸다. 이런 전통은 만테냐의 초기 르네상스까지도 이어져서 그의 동년배 화가들은 등장인물들에게 후기 고딕의 의복을 입혔다.

다른 하나는 등장인물들이 입고 있는 의복을 '젖은 듯이 몸에 붙은 옷'으로 묘사한 점이다. 이는 고전 시대 때 로마 조각이 그리스 조각에서 보고 차용했던 것인데 이를 만테냐가 다시 묘사한 것이다. 이번에는 도나텔로 같은 르네상스 조각가를 모델로 삼지 않고 로마 조각에서 직접 보고 그린 것이다. 세부 요소까지 모방한 것인데 이런 섬세한 태도는 당시 파도바 대학에서 추구하던 르네상스 고전주의에서 영향을 받은 것이다. 만테냐는 초창기 때 파도바 대학의 인문주의자들과 교류하면서 학문을 배웠는데, 이들의 학문 경향이 고대 문학의

단어 하나하나에까지 존경심을 표하며 연구하는 것이었다. 고전에 대한 이런 엄밀하면서도 정밀한 태도는 파도바가 피렌체보다 한 수 위였다. 르네상스의 발상지이자 문예부흥을 이끌었다고 평가되는 피렌체에서도 찾기 힘든 것이었다.

이상이 만테냐의 〈겟세마네 동산에서의 고뇌〉에 나타난 고전주의의 세 가지 특징이었다. 주로 조각적 특징인데 여기에는 그럴 만한 이유가 있다. 만테냐 시기까지의 고대 유적은 모두 조각과 돋을새김이었고 회화는 더 후대에 발견되기 시작했다. 이런 시기를 거쳐 만테냐는 르네상스 고전주의의 핵심 인물로 자리 잡았다. 이 그림은 그 과정에서 중요한 역할을 한 작품이다. 이런 특징은 그가 파도바에서 학문을 배울 때(초창기~1460년) 형성된 것으로 파도바 요소의 중요한 부분을 이룬다. 그 핵심에 도나텔로의 영향이 있다. 만테냐는 1443~1453년 사이에 파도바에 와 있던 도나텔로의 고전주의 조각에 나타난 섬세한 조각 선을 무척 좋아했다. 붓으로 열심히 따라 그렸고 그 과정에서 고전 조각에 담긴 가소성의 화풍을 갖추게 되었다. 고전 형태로 이루어지는 조형 세계와 미술 세계를 구축하는 데 성공한 것이다.

만테냐(2) – 자연 모방으로 표현한 예외자의 고독

다음으로 만테냐의 광야를 살펴보자. 광야를 통해서는 '예수의 고뇌'라는 성경 주제를 잘 표현했으며 이를 '고독'이라는 예술적인 주제로 승화시켰다. 이는 세 단계로 나누어 생각할 수 있다.

첫째, 모방 미학을 바탕으로 사실성을 확보했다. 이 그림에서 광야는 직설적 사실성이 높은데 이는 르네상스 고전주의의 모방 미학을

자연 모사에 적용한 것으로 볼 수 있다. 르네상스 고전주의에서는 자연에 대해 고대 미학의 양면적 태도를 모두 부활시켰다. 하나는 그리스의 비례 미학이고, 또 하나는 로마의 자연주의이다. 전자는 자연의 정신적 이상성을 모방한 것이고, 후자는 외관을 사실적으로 모방한 것이다. 만테냐는 이 가운데 후자를 수용했다. 평소에 암석과 지질학에 대해서 공부한 내용을 그림에 적용하는 만테냐의 태도는 여기에서 나온 것이었다. 이것은 인체를 모방하기 위해 해부학을 공부했던 레오나르도 다빈치와 같은 자세였다.

둘째, 내러티브 기능을 확보했다. 자연을 모방하여 광야를 사실적으로 그린 것에 걸맞게 광야에서 벌어지는 사건 역시 성경 내용을 충실하게 설명하는 듯한 분위기로 그렸다. 이는 로마의 자연 모방 개념 속에 들어 있는 실용성과 합리성이 그림 주제를 표현하고 인물 행동을 묘사하는 데에 반영된 결과이다. 정신적 가치를 추구했던 그리스 예술의 이상성과 달리 로마 시대에 오면 실용성과 합리성이 예술을 주도하게 되는데, 만테냐는 이것을 기독교 미술에 적용해서 성경 내용에 충실한 내러티브 기능을 확보한 것이다. 이 그림에서 만테냐는 화가라기보다는 사복음서의 겟세마네 사건을 생생하게 전하는 기자의 태도를 취하고 있다. 냉정한 사실성을 유지한다. 인간의 죄를 극적으로 표현하거나 강조해서 말하기를 꺼린다. 성경에 관한 내러티브 이상의 기독교적 주장을 자제한다.

내러티브 경향은 가깝게는 중세 기독교 미술의 특징이기도 한데 이것 역시 로마의 영향이 중세까지 이어져 나타난 것이었다. 이렇게 보면 만테냐는 내러티브 기능을 매개로 삼아 '고대 로마-중세-르네상스'의 긴 시간을 하나로 잇는 끈을 이어받은 것이었다. 이 과정에

서 이탈리아의 예술적 특징이 확보된다. 중세-르네상스의 기독교 미술을 유럽의 지역에 따라 이탈리아와 알프스 북쪽(네덜란드와 독일)으로 나눌 경우 이탈리아의 대표적 특징 가운데 하나가 내러티브 경향인 것이다.

셋째, 내러티브 기능에 은유적 해석을 더해 '고뇌'라는 성경 주제를 '고독'이라는 보다 세속적인 주제로 표현했다. 끝까지 사실성만 추구한 것은 아니다. 사실적 자연을 모방하는 화풍에 인체에 적용했던 고전 조각 기법을 적용해서 은유적 해석의 근거를 만들었다. 구체적인 방향은 '고독'의 표현이다. 겟세마네 동산의 바위산 지질을 사실적으로 묘사하는 과정에 고전 조각의 표현 기법을 적용했다. 인체의 표현 기법과 동일하다. 굵은 선이 겹쳐지면서 단층을 표현했는데 이번에도 붓으로 그린 그림이라기보다는 정으로 쪼아 만든 조각 작품의 느낌이 강하다. 비정형 요소인 구름마저도 이와 동일한 방향으로 그렸다. 태양의 위치와 방향이 구름에 내리쬐는 빛과 어긋나고 있다. 태양은 구름 아래 지평선 위에 있지만, 구름은 상단에서 내리쬐는 빛을 받아 빛나고 있다. 이런 처리는 구름 형태에 조각적 탄성을 준다. 구름은 작은 물방울이 모인 증기가 아니고 이번에도 돌을 쪼아 만든 조각품 같다.

이런 처리들은 광야를 고독한 분위기로 만든다. 여기에서 은유적 해석의 가능성이 발생한다. 광야 풍경의 고독한 분위기는 '고뇌하는 기도자 예수'의 고독과 일체가 된다. 이는 인간의 죄 사이에 홀로 남은 메시아의 고독이다. 곧 닥칠 수난을 앞둔 대속자의 고독이다. 하나님의 말씀만 좇아온 제자들에게서조차 기대할 것이 없는 절대 예외자의 고독이다. 이 그림에 나타난 여러 겹의 고독 자체가 은유적

해석의 산물이다. 성경 사건을 충실히 전달하는 단순 내러티브가 인간의 죄를 말하는 은유적 해석으로 발전했다. 척박한 광야를 이 사건이 전하는 성경적 내용인 고뇌와 죄의 분위기로 표현했다.

고독은 영적 순결을 상징한다. 예수의 수난을 통해 표현한 것이 답이다. 수난 장면을 직접 그릴 경우 고통은 느껴지지만 고독의 단계는 벗어나게 된다. 포악한 로마 군인과 흥분한 예루살렘 백성들에게 둘러싸여 시끌벅적할 뿐이다. 그런 수난을 앞에 두고 광야에서 혼자 기도하는 이 주제야말로 영적 순결로서의 고독을 대표하는 최고봉이다. 아무도 수난을 가슴 아파하지 않고 수난에서 예수를 구원하려 들지 않을 것이다. 그래서 고독하다. 하나님의 계시를 아는 유일한 예외자, 예수만 아는 고독이다.

성경은 여러 곳에 예외자의 고독을 전한다. '예외자'라는 말을 직접 쓰지는 않지만 성경 전체를 주도하는 믿음과 순종의 삶 자체가 예외자 개념을 바탕에 갖는다. 성경의 거의 모든 책에 빠짐없이 등장한다. 세 단락을 이어야 된다. 첫째, 오로지 하나님 말씀만 등불 삼는 신앙의 삶은 당장의 세속 기준으로 보면 늘 손해를 보는 것 같다. 그래서 세속에서는 예외자가 된다. 둘째, 그럼에도 지치지 말고, 포기하지 말고 오로지 인내로 하나님 말씀을 붙들고 살아야 한다. 셋째, 예외자에게 주어지는 선물은 세속적인 기준과는 비교도 안 될 정도로 숭고하고 성스럽다. 성경은 이것만이 구원의 진리에 이르는 길임을 수없는 구도로 반복하고 또 반복한다.

예레미야 12장 1절은 "… 악한 자의 길이 형통하며 반역한 자가 다 평안함은 무슨 까닭이니이까"라며 세속의 욕망이 주는 달콤한 유혹을 묻는다. 시편 37편 5~11절은 진실한 선물은 예외자의 고독에

서만 온다고 답한다. "네 길을 여호와께 맡기라… 여호와 앞에 잠잠하고 참고 기다리라… 잠시 후에는 악인이 없어지리니 네가 그 곳을 자세히 살필지라도 없으리로다 그러나 온유한 자들은 땅을 차지하며 풍성한 화평으로 즐거워하리로다." 요한복음 8장 31~32절은 예외자의 고독이 주는 최고의 선물은 진리의 자유임을 말한다. "… 너희가 내 말에 거하면 참으로 내 제자가 되고 진리를 알지니 진리가 너희를 자유롭게 하리라."

14세기에 최초로 르네상스 문예부흥의 문을 연 인문학자 프란체스코 페트라르카(Francesco Petrarca, 1304~1374)는 이 그림보다 100여 년 전에 이미 '고독'의 주제를 말한 적이 있다. 그는 겟세마네 사건에 대해 쓰거나 그릴 때에는 광야의 모습이 예수의 고독과 가능한 한 완벽하게 일치되어야 한다고 했다. 르네상스 인본주의에 밝았던 만테냐는 문예학자 페트라르카의 권유를 알고 있었을 가능성이 높다. 겟세마네 동산을 예수가 기도하는 제단으로 줄여 그린 것이 좋은 증거이다. 이렇게 보면 광야는 더 이상 자연 풍경이 아니다. 바탕에 깔려서 등장인물을 돋보이게 하는 장식 요소도 아니고, 등장인물을 위해 존재하는 2차 요소도 아니다. 그 자체가 고독과 영적 순결을 상징하는 성경 요소이자 교리인 것이다.

만테냐(3) - 회화로 구축한 광야와 도시의 장경

이상과 같이 해석되는 만테냐의 광야와 도시는 이번에도 죄와 구원의 이중주를 말한다. 겟세마네 사건에 담긴 성경적 의미와 같다. 이것을 예술적으로 표현한 것이다. 미술과 성경이 놀랄 정도로 일치한다. 광야는 죄와 구원의 양면성을 상징하고, 도시는 죄를 상징한다.

둘의 대비를 통해 광야에 담긴 구원의 메시지를 전한다.

광야의 종착점은 고독이다. 광야의 고독은 앞에 말한 것과 같은 영적 순결을 상징한다. 예외자의 지위에서 오는 순결이다. 하나님의 가르침과 세속 죄가 충돌하는 가운데 하나님의 가르침을 좇을 때 혼자 남게 되는 예외자의 고독이다. 광야는 예외자를 만들어 내고, 고독을 만들어 내며, 이를 통해 하나님의 성스러운 뜻이 전달되는 공간이다. 주인공은 단연 예수이다. 예수는 온유한 신앙적 순종의 절대자이다. 그래서 그는 예외자이고, 그래서 고독하다. 절대 예외자의 고독이다. 그런데 세속 세계에서는 고독이지만 하나님의 세계에서는 순결이다. 영적 순결이다. 고독하게 그려진 광야는 영적 순결을 상징한다. 이는 하나님의 구원 계획에 들어 있다. 고독한 광야는 하나님의 뜻이 이루어지는 성스러운 광야로 승화된다.

그 뒤에서 도시가 대비된다. 도시는 고독하지 않다. 너무 많은 건물이 꽉 채우고 있다. 고층 건물이 숲을 이루는 맨해튼 같은 현대 자본주의 메트로폴리스가 부럽지 않다. 모두 세속 건물들이다. 세속적 즐거움과 쾌락이 가득 차서 넘치는 공간이다. 고독하지 않은 것은 세속적 기준일 뿐이다. 그래서 고독함에도 순결하지 않다. 세속적 고독은 또 다른 쾌락을 낳고 인간을 망가트리며 사망의 음침한 골짜기로 유혹할 뿐이다. 죄가 사슬을 이뤄 인간을 옭아맨다. 하고 싶은 대로 다 하는 세속의 자유는 기독교 진리를 기준으로 하면 가장 고통스러운 노예살이이며, 그 끝은 지옥에서의 사망이다.

도시는 이런 사망의 골짜기를 대표한다. 성경을 기준으로 하면 예수를 팔아 죽인 죄의 도시 예루살렘이다. 모습을 기준으로 하면 세속 물질문명의 최고봉 로마이다. 성경과 세속 양쪽에서 죄를 상징하는

두 도시를 합한 것이다. 도시가 전하는 죄의 장송곡은 두 배로 승압되어 있다. 십자가 처형을 명한 빌라도의 직책 역시 '예루살렘의 로마 총독'이었다. 예루살렘과 로마가 손잡고 죄의 앞뒤를 이루는 안타까운 구도이다. 아니나 다를까. 그 도시의 정문 성문에서 예수를 잡으러 이스라엘 백성과 로마 군인과 유다로 이루어진 죄의 무리가 줄지어 나오고 있다. 도시는 죄의 무리를 뱉어 내며 그 꼬리를 입에 물고 있다.

내러티브는 죄를 전한다. 극화하지 않았고 처절하지도 않다. 하지만 내용의 강도는 최고 수위이다. 이런 죄가 영적 순결을 상징하는 광야의 고독과 대비된다. 무엇을 말하고 있을까. 구원은 예외자의 고독에서 온다고 말하고 있다. 물질로 쌓은 세속 문명에서 오지 않는다고 말하고 있다. 가인이 죄로 지은 도시에서는 개별 구원은 있을지언정 도시 자체는 하나님의 구원 대상이 아님을 말하고 있다. 하나님은 칼춤을 추며 하나님에게 맞서는 도시국가의 탄생을 노래했던 에녹의 죄를 기억하고 계신다.

내러티브를 극화한 기법을 굳이 들라면 장경주의(場景主義, Theatricalism)이다. 서양건축과 미술의 전 역사에 걸쳐 끊임없이 등장하는 기법이다. 예수와 제자들과 죄의 무리는 무대에 올라 한바탕 연극을 펼치는 것 같다. 예수의 고독은 이를테면 그리스 고전 비극의 비애미 같은 것이다. 등과 옆모습의 일부만 보이는 프로필 페르뒤는 고독에 찌든 예수의 표정을 연상시킨다. 사실성을 말하지만 성경 교리로 승화되는 고난도의 연상과 은유는 연극 기법을 지향한 결과이다.

만테냐를 힘이 넘치는 연극 연출가라고 평가하는 것도 같은 이유이다. 등장인물들의 자세는 노련한 배우들의 몸짓처럼 안정되어 있

다. 섬세한 고전적 선은 갈고닦은 배우들의 고전적 세련미를 뿜는다. 장경주의 특징은 이 그림을 풍경화보다는 성화의 전형으로 만든다. 신화나 역사적 전쟁 등을 그린 장엄한 서사시의 분위기까지는 아니라 하더라도 자연 풍경과 인물에 대한 감상적 접근을 경계하고 있다. 성경의 의미를 비애미로 각색해서 무겁게 연출하고 있다.

만테냐의 고전주의와 장경주의는 건축적 특징을 보인다. 건물 모습과 건축 요소를 사용했기 때문이기도 하지만, 그보다는 그림을 구성하는 구도적인 특징에 가깝다. 구성 요소들을 배치하고 조합한 성격이 구축적 혹은 축조적 특징을 보인다는 뜻이다. 이는 조각적 특징이 발전한 것으로 볼 수 있다. 시각예술의 3대 장르 가운데 조각과 건축은 돌을 이용해서 3차원 덩어리를 만드는 특징, 즉 고형적 조형성을 공통점으로 갖는다.

이 그림은 회화로 구축한 세계이다. 건축의 고형적 특징을 바탕으로 삼았다. 영웅적인 느낌이 드는 이유는 웅장하거나 강압적이기 때문이 아니라, 돌의 융통성 없는 물성을 살렸기 때문이다. 등장인물들의 형태는 힘들게 만들어진 느낌이다. 옷은 무겁게 느껴진다. 주름을 한껏 넣었지만 그 주름은 옷의 주름이 아니고 돌의 주름처럼 보인다. 에그 템페라나 유화 같은 액체 재료를 이용해서 붓 끝에서 부드럽게 그려낸 것이 아니라, 거친 손으로 돌을 깎는 힘든 수고 끝에 나온 돌다운 특징이 느껴진다.

광야까지 포함해서 함께 보면 그 수고는 구축의 느낌으로까지 발전한다. 구축성은 땅에 뿌리박으며 땅과 하나가 된 일체감 같은 것이다. 건물이 땅속에 기초를 쌓고 그 위에 돌기둥을 세우듯, 이 그림의 구성 요소들은 마치 바위를 직접 깎아 만든 것 같다. 형태와 색 사이

의 대응도가 높은 점도 이 그림의 구축적 특징 가운데 하나이다. 건물의 벽 위에 물감을 칠하는 것이 아니고 돌이나 벽돌 같은 건축 재료 본연의 색에 의존할 경우 건물의 색감은 물감을 섞어 쓰는 회화보다 표현의 폭이 좁다. 이 그림 역시 그런 느낌을 준다.

벨리니(1) – 빛 원근법으로 그린 서정적 광야

벨리니의 화풍은 만테냐와 비교했을 때 공통점과 차이점을 동시에 보여준다. 벨리니도 동시대 다른 화가들에 비해서는 만테냐의 조각적 화풍을 많이 드러내는 편에 속한다. 의복과 얼굴 등의 주름이 대표적이다. 벨리니 역시 날카로우면서도 힘 있는 조각적 선을 보여준다. 풍경에 비해서 인체 윤곽과 의복 처리 등에서 특히 그렇다.

그러나 만테냐의 그림과 비교해서 자세히 보면 완전히 다른 그림임을 알 수 있다. 벨리니의 화풍은 한 마디로 '빛의 시학'이라고 할 수 있다. 그는 누구보다 빛을 잘 다루었고 잘 표현했다. 그의 그림은 전적으로 빛의 산물인 동시에 서양미술사에서 빛의 역사를 이야기할 때 빠질 수 없는 중간 마디를 형성한다. 그렇다고 빛을 직설적이거나 현란하게 사용한 것은 아니다. 그의 빛은 번쩍이는 섬광도 아니요, 찬란한 성광(聖光)도 아니다. 따뜻하고 부드러운 서정적 빛이다. 그의 빛은 회화적이고 예술적이다.

그림의 전체적인 분위기는 애잔하다. 풍경 처리가 특히 그렇다. 서정적 풍경화를 보는 느낌이다. 색채 구사에서도 부드럽고 빛의 느낌을 선명하게 살렸다. 만테냐와 반대로 형태보다 색이 우선이며, 만테냐에 비해 풍경화의 느낌이 더 강하다. 조각적 선이 드러나긴 하지만 만테냐에 비해서 부드럽고 약하다. 옷의 주름은 더 가볍게 느껴진다.

만테냐가 힘 있는 연출가라면 벨리니는 빛과 색의 시인이다. 만테냐의 그림이 회화로 구축한 건축적 세계라면 벨리니의 그림은 서정시로 쓴 풍경화이다.

빛 원근법이 좋은 예이다. 서양미술사에서 원근법은 보통 대기 원근법과 선 원근법의 둘로 구별하는데, 벨리니는 여기에 빛 원근법이라는 자신만의 독특한 화풍을 창조해서 구사했다. 만테냐가 선 원근법에만 의존했던 것과 중요한 차이이다. 두 원근법은 모두 과학성과 사실성에서 나온 것이다. 우리가 눈으로 풍경을 보는 실제 시각 작용에서 거리감은 두 가지 요소로 나타난다. 물체의 크기와 공간을 채우는 빛의 밝기이다. 선 원근법은 이 가운데 물체의 크기를 이용한 것이고, 빛 원근법은 빛의 밝기를 이용한 것이다.

만테냐가 구사했던 선 원근법은 피렌체 르네상스 미술에서 발명한 것으로, 만테냐는 이를테면 당시 최신 기법을 구사한 것이다. 선 원근법은 기하학적 투시도법이라는 별명으로도 불리며 보통 과학적 원근법으로 정의한다. 빛 원근법은 좀 다르다. 과학성과 사실성에 기초하는 것은 같지만 색과 빛을 이용하기 때문에 더 감성적으로 나타난다. 색과 빛은 모두 미술에서 감성적 효과를 내는 매개이다. 이런 색을 이용해서 빛을 그림으로써 원근법 효과를 내기 때문에 빛 원근법에 나타나는 거리감은 미터를 따지는 식의 수학으로 나타나지 않고 공간의 분위기를 감상하는 미학으로 나타난다. 벨리니를 빛과 색의 시인이라고 부르는 이유이기도 하다.

지역을 기준으로 해도 중요한 차이가 있다. 원근법은 르네상스에서 지역을 가르는 중요한 기준이다. 선 원근법은 피렌체에서 브루넬레스키가 발명한 것으로 르네상스의 갈래 가운데 피렌체를 대표한

다. 벨리니의 빛 원근법은 이와 달리 베네치아와 네덜란드가 배경이
다. 두 지역의 풍경 전통을 하나로 합한 것이다. 두 지역 모두 풍경을
색감의 대상으로 보는 전통을 공유했다. 차이점도 있다. 색감을 구사
하는 방향에서 베네치아는 풍부한 색감을 추구했고, 네덜란드는 사
실적 색감을 추구했다. 베네치아는 풍경을 자유롭고 감상적으로 표
현하는 전통이 강했고, 네덜란드는 풍경을 면밀히 관찰한 뒤 사실적
색감을 구사하는 전통이 강했다. 벨리니는 두 전통을 받아들여 하나
로 합해서 아래와 같은 자신만의 빛 원근법을 창조했다.

색의 계조(階調, gradation)가 핵심이다. '계조'란 말 그대로 색채를
조절하는 정도를 계단처럼 여러 단계로 세밀하게 나눈다는 뜻이다.
이것에 의해 짙은 색과 옅은 색이 나누어지기 때문에 농담법(濃淡法)
이라고도 한다. 사전적 의미로는 색채나 농담이 가장 밝은 부분에서
가장 어두운 부분으로 점차 옮겨지는 농도 이행 단계를 뜻한다. 농담
의 각 단계 사이를 고름새라 하는데 고름새가 잘 갖추어져 있으면 계
조가 풍부하다고 한다. 계조가 풍부하다는 것은 유효 농도 사이의 단
계를 가능한 한 촘촘하게 나눈다는 것, 혹은 계조의 이행 단계가 촘
촘하다는 뜻이다. 이런 기법을 연조(軟調)라고 하며, 반대로 이행 단
계가 넓을 경우 경조(硬調)라 한다. 연조일 경우 두 가지가 유리하다.
하나는 이미지를 정밀하게 모사할 수 있고, 또 하나는 이미지에서 느
껴지는 감성을 풍부하고 다양하게 표현할 수 있다. 벨리니의 화풍이
여기에 해당된다.

계조의 색채를 조절하는 방법은 명암이 가장 일반적이며 수채화에
서는 물의 농도도 중요하다. 명암으로 색채를 조절할 경우 화면 위에
서는 이것 자체가 원근법 효과를 낼 수 있다. 벨리니의 그림을 보면

광야는 앞쪽을 밝은 황색으로 처리했고, 뒤로 갈수록 암갈색을 거쳐 검은색에 가까워진다. 밝은 색은 빛을 많이 반사해서 확산되어 보이며, 어두운 색은 이와 반대로 축소되어 보인다. 따라서 벨리니의 광야처럼 그릴 경우 앞쪽이 넓게 느껴지고 뒤쪽이 좁게 느껴지면서 화면 전체는 전형적인 원근법 효과를 나타내게 된다.

하늘은 반대로 처리했다. 앞쪽은 짙은 푸른색으로 처리했고 뒤로 갈수록 밝아지다가 지평선 부근에서는 땅 색과 어울리는 황갈색으로 처리했다. 먼동이 트는 여명의 색일 수도 있다. 이는 우리가 보는 실제 하늘과 같은 명암 구도로 사실적 원근법에 해당된다. 구름을 비추는 빛도 만테냐는 사실과 반대로 처리했지만, 벨리니는 지평선의 여명 빛이 아래에서 비추는 장면을 사실적으로 그렸다. 그 결과 만테냐의 구름은 돌 조각처럼 느껴지지만, 벨리니의 구름은 부드러운 수증기로 이루어지는 구름 본연의 느낌을 회복했다.

벨리니는 고름새가 촘촘한 연조를 이용해서 원근법을 표현했기 때문에 그의 그림에서는 색과 공간 사이의 일치도가 높다. 원근법은 회화 공간의 중요한 요소이기 때문에 색이 원근법을 만들어 낸다는 것은 색이 공간 형성에 기여한다는 것으로 볼 수 있다. 공간 구도와 색이 동일한 방향으로 작동하기 때문에 그림은 안정감을 준다. 이때 색은 원근법만 만드는 것이 아니고 부드럽고 섬세한 색감을 통해 서정적 시감(詩感)도 함께 준다. 결국 색을 매개로 삼아 공간 구도와 감성적 느낌이 하나로 합해지는 것이다. 이는 선 원근법과 고전 조각의 느낌을 통해 엄격한 규범을 구축한 만테냐의 그림과 구별되는 벨리니만의 특징이다. 벨리니의 화풍이 갖는 예술적 생명력이다.

벨리니(2) – 빛과 색의 시인이 쓴 따뜻한 인본주의

벨리니의 따뜻한 화풍은 베네치아와 네덜란드의 전통을 이어받은 것이다. 벨리니는 자신의 고향 베네치아 미술의 전통을 르네상스로 승화시킨 인물이다. 그 뿌리는 두 갈래이다. 하나는 만테냐의 파도바 요소와 피렌체 르네상스를 합한 이탈리아 중앙 양식 혹은 르네상스 표준 양식이고, 다른 하나는 베네치아와 네덜란드의 전통을 합한 서정적 양식이다. 이 두 갈래는 벨리니의 화풍뿐 아니라 르네상스 미술 전체를 구성하는 양대 축이기도 한데, 벨리니는 이것의 압축판에 해당되는 것이다. 벨리니는 이 두 갈래를 적재적소에 잘 구사했다. 중앙 양식은 주로 등장인물의 인체에 적용해서 고전적 사실성을 높였고, 베네치아와 네덜란드의 서정적 전통은 풍경에 적용해서 부드러운 시학을 창조했다.

벨리니는 베네치아와 네덜란드의 전통이 잘 어울리는 것을 알고 둘을 통합하여 하나의 큰 흐름으로 만들어서 르네상스로 끌어올렸다. 15세기 르네상스 때에는 이탈리아가 유럽 예술의 발상지이자 중심지였는데 역으로 알프스 북쪽의 먼 나라 네덜란드의 전통에서 영향을 받을 수 있었던 것은 당시 베네치아와 페라라에 네덜란드 고딕 화가들의 작품이 많이 들어와 있었기 때문이다. 베네치아는 중세 후기에서 르네상스에 걸쳐 네덜란드와 밀접한 교역 관계를 유지하고 있었고 그 일환으로 예술 교류도 활발했다. 따라서 서로 영향을 주고받았다. 베네치아에서는 네덜란드 고딕 대가들이 그린 작은 크기의 제단화가 상당히 인기가 있었다. 이들 작품은 15세기 이탈리아 르네상스 중앙 양식과 확연히 달랐다.

벨리니 역시 페라라에 머무는 동안 이 그림들을 보는 등 이들 작품

에 대해서 잘 알고 있었을 것이다. 로히어르의 〈죽은 그리스도를 애
도함(Lamentation of Christ)〉(1450년경)은 벨리니가 특히 좋아했던 작
품이었다(도 16-5). 벨리니에게 끼친 로히어르의 영향은 '빛으로 충만
한 사실적인 풍경'이었다. 종교화의 배경으로 풍경을 사용하는 경향
은 네덜란드의 중세 회화에서 자리 잡았다. 에이크와 로히어르가 양
대 산맥이었는데 벨리니는 로히어르를 특히 좋아했다(도 1-4, 11-2).
이 과정에서 세부적인 자연 현상에 대해 꼼꼼하게 파고들었던 네덜
란드 대가들의 화풍을 터득했다.

'빛'이 둘을 잇는 가교였다. 로히어르의 〈죽은 그리스도를 애도함〉
은 무언가 말로 설명하기 힘든 찬란한 빛이 넘쳐 난다. 석양과 예수
의 몸은 성광으로 빛난다. 굳이 성스러움을 강조하지 않았는데 저절
로 성스러운 분위기를 자아낸다. 지평선을 가득 덮은 저 빛은 단순한
석양이 아니다. 하늘이 우는 성광이다. 로히어르가 빛을 얼마나 중요
하게 다루었는가는 그의 공방에서 제자들이 그린 같은 제목의 그림
과 비교하면 잘 알 수 있다. 로히어르 판 데르 베이던 공방의 〈죽은
그리스도를 애도함〉(1465년경)을 보자(도 16-6). 스승 로히어르의 작
품보다 15년 정도 뒤에 제자들이 스승의 작품을 모방해서 그린 것이
다. 주제, 등장인물, 구도 등이 매우 비슷한데 커다란 차이가 하나 있
다. '빛'이다. 제자들의 작품에는 '빛'이 없다. 같은 분위기를 〈아베그
세 폭 제단화〉에서도 확인할 수 있다(도 12-8). 평범하고 현세적인 장
면이다. 로히어르의 찬란한 빛과 비교하면 죽은 것 같은 분위기라고
까지 할 만하다.

그런데 '빛'은 네덜란드뿐 아니라 베네치아 회화 전통에서도 핵심
적인 요소였다. 이런 공통 배경이 있었기 때문에 벨리니의 눈에 네덜

16-5 로히어르 판 데르 베이던(Rogier van der Weyden), 〈죽은 그리스도를 애도함(Lamentation of Christ)〉(1450년경)

1-4 로히어르 판 데르 베이던(Rogier van der Weyden), 〈십자가 강하(The Descent from the Cross)=십자가에서 내려지는 그리스도〉(1450년경)

11-2 얀 반 에이크(Jan van Eyck), 오른쪽 패널 〈최후의 심판(The Last Judgement)〉(1430년경)

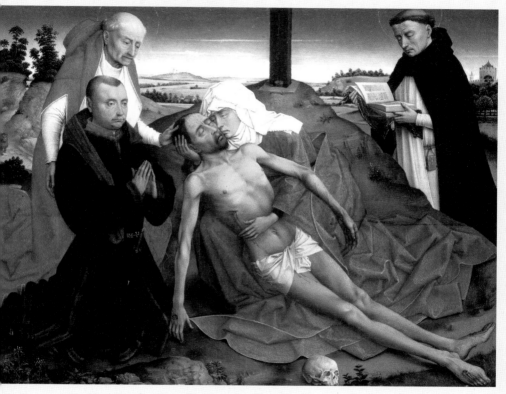

16-6 로히어르 판 데르 베이던 공방(Workshop of Rogier van der Weyden), 〈죽은 그리스도를 애도함(Lamentation of Christ)〉(1465년경)

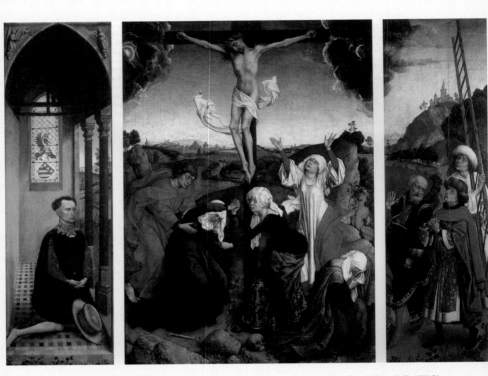

12-8 로히어르 판 데르 베이던 공방(Workshop of Rogier van der Weyden), 〈아베그 세 폭 제단화 (Abegg Triptych)〉(1445)

란드 회화의 빛 전통이 들어왔을 것이다. 벨리니는 네덜란드 기독교 미술의 빛 기법을 받아들인 뒤 이것을 베네치아의 전통으로 풀어내 자신만의 빛 기법을 완성시켰다. 네덜란드의 빛은 두 가지가 특징적이었다. 하나는 엄밀한 사실성이었고, 또 하나는 밝고 신비로운 분위기였다. 반면 베네치아의 빛 전통은 서정적인 특징이 강했다.

벨리니는 둘을 합해서 '사실적이면서도 서정적인 빛'이라는 자신만의 화풍을 창조했다. '사실적이면서도 밝고 신비한 빛'이라는 네덜란드의 빛 전통에서 '사실성'을 공통점으로 가져왔다. '밝고 신비한 빛'을 제하고 '서정성'이라는 베네치아 전통을 더해 자신만의 화풍을 이루어 냈다. 앞에서 봤던 빛 원근법이 대표적인 기법이다. 색을 매개로 삼아 서정성을 표현했기 때문에 '빛과 색의 시인'이라는 별명을 얻었다.

화풍을 기준으로 하면 '대기(atmosphere)'의 분위기가 핵심이었다. 〈겟세마네 동산의 예수〉를 다시 보자. 대기는 맑고 깨끗한데 이는 사실성을 대표한다. 습도도 낮아 보인다. 등장인물과 풍경 등 구성 요소들의 형태 윤곽은 비교적 명쾌하다. 그러나 전체적인 분위기는 차분한 적막감이 지배한다. 형태 윤곽은 깔끔하면서도 부드러운 묘한 양면성을 보인다. 풍경은 은은하면서 은근하다. 이는 서정성을 대표한다. 서정성은 사실성을 포괄하면서 벨리니의 화풍을 대표한다.

벨리니가 빛을 서정적으로 구사한 것은 그의 예술 철학에 따른 것이었다. '따뜻한 인본주의'이다. 벨리니는 자신의 예술 인생에 걸쳐서 이 철학을 지속적으로 추구했다. 심각한 철학적 배경이 있는 개념은 아니다. 매우 쉬운 일상적 개념이다. 그는 새로운 양식의 창출을 과격한 단절이나 독보적 투쟁으로 보지 않고 역사적 연속으로 봤다.

이는 15세기 르네상스의 전반적인 특징으로서 유독 천재들이 많았던 16세기 르네상스와 구별되는 대목이기도 하다. 단 15세기 르네상스 복고주의에서 대부분의 예술가가 고전의 무게와 권위에 기댔지만, 벨리니는 인간을 위한 따뜻한 시선을 중심에 둔 점에서 중요한 차이가 있다.

벨리니는 역사적 연속을 단순한 고대 고전의 부활로 보지 않고 역사적 선례의 종합화로 보았다. 그래야만 인간을 위한 따뜻한 시선의 종류를 충분히 확보할 수 있기 때문이다. 고대 고전도 인간에게 훌륭한 가치를 전하는 모범적 선례임에 틀림없지만 모든 인간에게 그런 것은 아니었다. 고전 규범을 어려워하거나 부담스러워하는 인간도 많았다. 벨리니는 15세기의 의미를 고전주의가 단독으로 득세하는 데에 있다고 보지 않았다. 다양한 역사 선례를 종합화하는 데 유리한 시기라는 점이 15세기의 의미라고 보았다.

그는 예술 이력 전체에 걸쳐 외부 요소와 역사 선례를 적극적으로 차용하면서 종합화의 태도를 꾸준히 유지했다. 베네치아 전통, 네덜란드 중세, 피렌체 르네상스, 파도바 요소, 로마 고전주의 등이 대표적이다. 이런 쟁쟁하면서도 무거운 양식 사조를 하나로 합해 사람들에게 부담 없이 다가설 수 있는 부드러운 화풍을 유지했다. 따뜻한 인본주의였다.

때로는 대비되기도 하는 여러 선례를 하나로 감싸는 포용력이 비법이었는데, 이것은 그의 좋은 성격에서 기인하는 측면도 컸다. 그의 전기를 보면 빠짐없이 등장하는 기록이 '좋은 성격'을 지녔다는 점이었다. 회화처럼 예술가 개인에 대한 의존도가 큰 장르에서는 화가의 성격이 화풍과 밀접한 연관성을 갖기가 쉽다. 기본적으로 사물을

바라보는 시각에서 시작하여 이것을 그리려는 미술적 의도(붓 터치와 색 사용 등) 등 일련의 창작 과정에 이런 벨리니의 좋은 성격이 개입해서 주도한 것이다. 그의 그림은 기본적으로 따뜻한 느낌이 주도하는데 이것은 그가 주변 사람을 대하는 일상 태도와 같은 맥락으로 볼 수 있다. 그는 인간의 감성을 위로하고 감정을 만족시키는 것이 예술의 목적이라고 생각했다.

따뜻한 인본주의는 베네치아 전통을 르네상스의 한 축으로 승격시키려는 벨리니의 노력이 성공했음을 말해 주는 증표로 볼 수 있다. 피렌체에서 시작되어 로마가 주도하기 시작한 15세기 르네상스에서 베네치아가 차지할 자리는 크지 않았다. 피렌체는 시민 인본주의를, 로마는 고전 유적을 각각 자신들이 주도하는 르네상스의 토양으로 삼았다. 모두 15세기의 거대 담론이자 시대적 가치였다. 베네치아는 여기에 대적할 가치가 없었지만, '따뜻한 인본주의'라는 가치를 성립시킴으로써 피렌체와 로마의 양대 축에 제3의 축을 더하는 데 성공했다. 벨리니가 그 선두에 섰다. 벨리니의 화풍 덕에 자리를 찾은 것이다.

벨리니(3) - 여명의 고독을 석양의 고독으로 전치하다

여기에서 벨리니만의 광야가 탄생한다. 서정적 광야이다. 여명을 그렸는데 오히려 분위기는 석양에 가깝다. 굴뚝에서 저녁밥 짓는 연기가 올라오는 시골 풍경을 보는 것 같다. 서정성을 표현하기 위해서일 것이다. 성경 속 겟세마네 사건의 시간대는 먼동이 트는 여명이다. 자신의 운명을 아는 예수가 밤새 하나님께 기도한 뒤 먼동에서 떠오르는 해를 받는 장면이다. 그런데 여명에는 기운차거나 신비한 분위

기가 어울린다. 벨리니의 대표 화풍인 서정성과는 맞지 않는다.

단순히 화풍만의 문제는 아닐 것이다. 겟세마네 사건의 예수가 맞이하는 여명은 현실에서 하루를 시작하며 맞이하는 일상적 먼동과 다르다. 현실 속 여명은 새벽 공기를 맡으며 하루를 힘차게 시작하는 시간이다. 반면 겟세마네의 예수가 맞이하는 여명은 고통스러운 수난을 당하며 십자가에 매달려 죽게 될 마지막 날을 시작하는 시간이다. 그것을 알면서도 예수는 하나님께 모든 것을 맡기며 "당신 뜻대로 하소서"라고 기도를 올린다. 이 여명은 석양만큼, 아니 석양보다 더 애잔하다. 그래서 전형적인 석양 분위기로 그렸다. 저녁밥 짓는 연기가 올라오면 어울릴 분위기이다. 벨리니의 광야이다.

이렇게 그린 광야는 무엇을 말하는가. 더 이상 성경의 광야가 아닌 듯 보인다. 앞으로 다가올 엄청난 사건을 계시하는 성화의 의무를 비껴가고 싶어 하는 것 같다. 그 의미는 여럿이다. 풍경의 광야가 되었다. 석양의 시간과 분위기를 읊는 것 같다. 르네상스를 대표하는 지역 목록에서 베네치아가 중요한 자리를 차지하게 하는 장면이다. 베네치아 르네상스의 풍경화라는 새로운 장르를 탄생시킨 장면이다.

그러나 성경 이야기를 하고 있다. 여전히 하나님의 말씀을 전한다. 어딘가 성화의 느낌이 그대로 남아 있다. 예수의 고독을 가슴 아파하고 겟세마네에 담긴 죄와 구원의 이중주를 전한다. 시간대가 어긋난 분위기를 통해 예수가 맞이하는 겟세마네의 여명이 던지는 기독교 교리를 서정적으로 음유한다. 여명을 석양으로 바꾼 시간의 전치(轉置)는 하나님 말씀을 감성적으로 전하는 벨리니만의 미술 장치이다.

예수는 무척 고독해 보인다. 예수의 등허리는 여전히 앞으로 짊어지게 될 십자가의 무게를 버거워하는 것 같다. 그 고독이 만테냐와

다를 뿐이다. 만테냐의 고독이 외롭고 처절한 것이라면, 벨리니의 고독은 차분하고 감성적이다. 만테냐가 '예외자의 고독'을 말했다면, 벨리니는 '여명의 고독'을 말한다. 만테냐의 고전 성화가 벨리니의 서정 풍경화가 되었다. 벨리니는 겟세마네 동산에서 예수의 고뇌를 서정시로 노래하고 있다.

예수는 여명 속에서 고독하다. 아니, 석양 속에서 고독하다. 미술적으로 말하면 석양 속에서 고독한 것이다. 그 고독은 앞으로 다가올 십자가 사건을 말하고 있다. 단 여명이라는 시간과 석양이라는 분위기를 통해서이다. 석양의 분위기는 서정적 분위기로만 끝나지 않는다. 석양을 선택해서 시간에 전치를 가한 데에는 교리적 상징성을 말하려는 종교적 목적도 있다. 은유적 승화를 통해 성경 시대의 마지막을 상징한다. 아무래도 마지막에는 여명보다 석양이 어울린다. 현세에서 석양이 하루를 마감하는 시간이라면 겟세마네의 고뇌는 성경 시대를 마감하는 시간이다. 둘은 통하고 상징화되며 같아진다. 석양이 예수의 고독으로 표현되었기 때문이다. 석양과 고독이 합해진 석양의 고독은 그래서 성경 시대의 마지막 사건인 십자가 처형을 계시할 수 있다.

여명은 석양으로 완전히 전치되었다. 전치된 석양의 고독은 하나님의 구원 계획과 사랑을 전한다. 석양의 고독에 나타난 회화적 서정성이 종교적 보살핌의 의미를 더하기 때문이다. 벨리니는 십자가 처형이라는 무섭고 엄청난 사건의 계시를 서정적 시학으로 읊고 있다. 석양이라는 애잔한 감성과 대응시킨다. 그 속에는 성경의 의미가 담겨 있다. 저녁밥 지을 때라는 일상적 보살핌을 통해서이다. 예수 개인에게는 고뇌와 고통의 시간이며 따라서 고독의 시간이다. 그러나

그는 대속자로 이 세상에 온 것이다. 인류 전체에게는 오늘의 마감이라는 하나의 시간적 사건이 저녁밥이라는 생명의 양식을 통해 내일을 약속할 수 있는 구원의 언약으로 승화되고 있다. '저녁밥 지을 때'라는 미술 장치는 십자가 사건의 처절함이 보혈과 대속으로 승화되는 종교적 은혜를 말하는 상징 고리이다.

벨리니(4) – 광야와 도시, 구원의 완전한 승리

광야는 예외자의 고독으로 해석될 수 있는 척박함을 억제하고 석양의 따뜻함을 전한다. 예수의 고뇌도 수난보다는 하나님의 구원 계획을 완성하기 위한 대속의 희생을 말한다. 앞으로 벌어질 사건이 폭력과 처형이 아니고 보혈의 사건임을 미리 말한다. 예수가 기도하는 자세와 분위기도 이를 뒷받침한다. 성스러움을 풍기지는 않지만 해가 뉘엿뉘엿 넘어가는 늦은 오후의 인간적 여유가 느껴진다. 아라비아반도의 지질학적 사실성에 기인할 경우 자칫 흙먼지를 풀풀 날리거나 초목이 인색하게 듬성듬성 박힌 황무지가 되기 쉬운데 이것을 예술적으로 승화시켰다. 그 목적은 하나님의 뜻이 이루어지는 곳이라는 메시지를 전하기 위해서이다. 화풍의 말투는 만테냐처럼 강하게 증폭되지 않고 감성적이다.

도시는 어디 갔는가. 왼쪽 언덕 위에 작게 배치했다. 더 이상 죄를 뿜어내기에 역부족이다. 예루살렘인지 로마인지 따지는 것이 무의미해졌다. 석양빛의 은혜를 받아 침묵하는 모습이다. 석양의 은혜가 온 천지를 덮었고 죄의 도시는 그 힘에 떠내려갔다. 예수의 고독을 받아 내면을 들여다보며 침묵하는 중이다. 도시는 작은 대신 여러 개다. 자세히 보면 왼쪽 언덕 위에 도시 하나가 더 있다. 두 언덕 중간 계곡

에도 하나가 더 있다.

이 두 도시에는 기적이 일어났다. 첨탑이 들어섰다. 하늘을 향한 교회의 첨탑이다. 중세 기독교의 이상 도시를 상징한다. 아바테와 클로비오의 폐허 도시에서 이방 국가 애굽을 상징하던 삼각형 구조물이 이곳에서는 하늘을 애원하는 교회의 첨탑이 되는 기적이다. 또 한 번의 전치이다. 광야에서는 시간의 전치가 있었는데, 도시에서는 건물의 전치를 가했다. 같은 말을 한다. 시간의 전치가 하나님의 구원 계획을 말했듯이 건물의 전치는 도시에 점철된 죄의 소멸을 말한다. 도시를 셋으로 작게 나눈 이유도 설명된다. 거대한 위용을 드러내며 스스로를 우상화하고 하나님께 대적하던 죄의 모습이 아니다. 세 개의 작은 도시는 석양빛을 받아 죄를 회개하고 하나님 앞에 섰다.

이런 해석은 죄의 무리를 통해서 확인된다. 죄의 무리는 어디 갔는가. 예수를 잡으러 오는 이스라엘 백성과 로마 군인과 유다로 이루어진 죄의 무리는 광야 가운데를 가로지르며 열심히 걸어오고 있다. 그러나 그 존재가 희미해졌다. 창과 방패만 삐쭉삐쭉 삐져나왔을 뿐, 무슨 옷을 입었는지 누가 누구인지 모를 정도로 작고 희미하게 그려졌다. 단지 여명 때여서 그랬을까. 아니다. 예수의 고독이 죄를 이겼다고 말하는 미술 장치이다. 도시가 세 개나 있지만 죄의 무리를 뱉어 내지 않는다. 꼬리를 물고 있지도 않다. 죄의 무리는 도시와 완전히 끊어져 광야 한복판을 가로지른다. 그 광야는 이미 하나님의 은혜와 사랑의 장소로 전치되어 있다. 그 속에서 죄의 무리가 더 이상 무슨 힘을 발휘할 수 있을까. 그저 성경에 나오기 때문에 차마 빼지 못하고 넣은 것에 가깝다. 만테냐의 그림에서처럼 독자적으로 악의 기운을 뿜어내지 못한다. 죄를 상징하는 도시와 유다와 로마 군인과 예

루살렘 백성들은 모두 소멸되기 직전이다. 십자가의 대속과 보혈이 죄를 완전히 이겼다. 죄는 적게 말하고 구원을 강조한다.

이처럼 벨리니의 서정적 시학은 광야를 하나님의 뜻이 이루어지는 성스러운 공간으로 표현했고, 다시 이것으로 도시의 죄를 이기는 하나님의 계획을 말하고 있다. 석양의 풍경은 단순한 형태 장치를 넘어서 예수의 고독에 담긴 죄와 구원의 이중주라는 성경 교리를 전하고 있다. 단, 서정적 언어로 전한다. 그래서일까. 죄와 구원의 이중주가 깨지면서 구원의 일방적 승리를 노래한다. 이 사건의 뒤를 이어 일어나는 예수의 수난과 구원을 계시하되 구원이 승리한 상태를 애잔한 풍경으로 그려 내고 있다.

부록

참고 문헌
그림 목록
찾아보기

참고 문헌

1-1. 기독교 관련 한글 자료

가스펠서브, 『교회 용어 사전』(생명의 말씀사, 2016).

──────, 『라이프 성경사전』(생명의 말씀사, 2012).

강사문 외, 『구약성서개론』(한국 장로교 출판사, 2000).

라형택, 『로고스 성경사전』(로고스, 2011).

렐란드 라이켄 외, 『성경 이미지 사전』, 홍성희 외 옮김(기독교문서선교회, 2001).

루이스 벌코프, 『기독교 교리 요약』, 박수준 옮김(소망사, 2010).

베르너 큄멜, 『신약정경개론』, 박익수 옮김(대한기독교출판사, 1988).

아가페출판사 편집부, 『아가페 성경사전』(아가페 출판사, 1991).

정병준, 『기독교 역사와 사상』(한국 장로교 출판사, 2011).

존 맥아더, 『맥아더 성경 주석』, 황영철, 전의우, 김진선 옮김(아바서원, 2005).

1-2. 기독교 관련 서양어 자료

(책 제목과 저자 이름을 혼용하여 오름차순으로 나열함)

Bokenkotter, Thomas, *A Concise History of the Catholic Church*(The First

Inage Books, 2005).

The Christian World, a social and cultural history of Christianity, ed. by Geoffrey Barraclough(Thames and Hudson, 1981).

Cox, Harvey Jr., *The Secular City, Secularization and Urbanization in Theological Perspective*(Princeton University Press, 2013).

Ellul, Jacques, *The Gospel in America(=The Meaning of the City)*(William B. Eerdmans Publishing Company, 1970).

The Encyclopedia of Christianity, ed. by Erwin Fahlbusch et al., Vol. 1~3(William B. Eerdmans Publishing Company, 2001).

The Encyclopedia of the Middle Ages, general editor Norman F. Cantor(Penguin Putnam Inc., 1999).

LaSor, William & Hubbard, David & Bush Frederic, *Old Testament Survey: The Message, Form, and Background of the Old Testament*(Wm. B. Eerdmans Publishing Company, 1996).

Longman, Tremper & Dollard, Raymond, *An Introduction to the Old Testament*(Zondervan, 2006).

McBrien, Richard P., *Lives of the Saints*(Harper San Francisco, 2001).

Murray, Peter and Linda, *The Oxford Companion to Christian Art and Architecture*(Oxford University Press, 1998).

New Catholic Encyclopedia, Vol. I~XVI(Publishers Guild, Inc., 1967).

Norman, Edward, *The House of God*(Thames and Hudson, 1990).

The Oxford Companion to Christian Thought, ed. by Adrian Hastings, et al.(Oxford University Press, 2000).

The Oxford Dictionary of the Christian Church, ed. by F. L. Cross and E. A.

Livingstone(Oxford University Press, 1997).

Peterson, R. Dean, *A Concise History of Christianity*(Wadsworth, 2000).

Zuck, Roy B., *A Biblical Theology of the New Testament*(The Moody Bible Institute of Chicago, 1994).

2-1. 서양미술과 기독교 미술 서양어 자료
(책 제목과 저자 이름을 혼용하여 오름차순으로 나열함)

Andrews, Malcolm, *Landscape and Western Art*(Oxford University Press, 1999).

Antal, Frederick, *Classicism & Romanticism*(Harper & Row, 1973).

The Art of Gothic, Architecture, Sculpture, Painting, ed. by Rolf Toman(Könemann, 1998).

The Art of the Italian Renaissance, ed. by Rolf Toman(Könemann, 1995).

Arts of the 19th Century, ed. by François Cachin, Vol. I & II(Harry N. Abrams, 1999).

Beckwith, John, *Early Christian and Byzantine Art*(Penguin Books, 1988).

Benincasa, Carmine, *Sul Manierismo come dentro a uno specchio*(Officina Edizioni, 1979).

Blunt, Anthony, *Art and Architecture in France 1500-1700*(Penguin Books, 1986).

The Book of Bibles, ed. by Andreas Fingernagel(Taschen, 2016).

Cole, Michael W., *Leonardo, Michelangelo, and the Art of the Figure*(Yale University Press, 2014).

Cormack, Robin, *Icons*(The British Museum Press, 2007).

Debray, Régis, *The New Testament through 100 masterpieces of art* (Merrell, 2003).

——————, *The Old Testament through 100 masterpieces of art* (Merrell, 2004)

Eco, Umberto, *Art and Beauty in the Middle Ages* (Yale University Press, 1986).

Eisenman, Stephen F., *Nineteenth Century Art, A Critical History* (Thames and Hudson, 1995).

Eitner, Lorenz, *An Outline of 19th Century European Painting from David Through Cezanne*, Vol. I & II (Harper & Row, 1988).

Freedberg, S. J., *Painting in Italy 1500-1600* (Penguin Books, 1986).

Friedlaender, Walter, *Mannerism and Anti-Mannerism in Italian Painting* (Columbia University Press, 1990).

Gilbert, Creighton, *History of Renaissance Art through Europe* (Harry N. abrams, 1973).

Giorgi, Rosa, *Saints, a year in faith and art* (Abrams, 2006).

Guadalupi, Gianni, *The Holy Bible, Places and stories from the Old and New Testament* (White Star Publishers, 2003).

Hartt, Frederick, *History of Italian Renaissance Art* (Harry N. Abrams, 1987).

Harvey, John, *The Gothic World 1100-1600* (B. T. Batsford Ltd., 1950).

Hauser, Arnold, *Die Entwicklung des Manierismus seit der Krise der Renaissance* (Deutscher Taschenbuch Verlag, 1979).

Hauser, Arnold, *Mannerism* (Harvard University Press, 1986).

Hollister, C. Warren & Bennett, Judith M., *Medieval Europe* (McGraw

Hill, 2002).

Holt, Elizabeth Gilmore, *From the Classicists to the Impressionists, Art and Architecture in the 19th Century*(Yale University Press, 1966).

Icher, Francois, *La Societe Medievale*(Editions de La Martiniere, 2000).

Klassizismus und Romantik, Architektur Skuptur Malerei Zeichnung 1750-1848, herausgegeben von Rolf Toman(Könemann, 2000).

Levry, Michael, *High Renaissance*(Penguin Books, 1977).

Loverance, Rowena, *Christian Art*(The British Museum Press, 2007).

Lowden, John, *Early Christian and Byzantine Art*(Phaidon, 1997).

Lübke, Wilhelm, *Geschichte der Deutschen Renaissance*(Verlag von Ebner & Seubert, 1872).

Manierismus als europäische Stilerscheinung, herausgegeben von Dagobert Frey(W. Kohlhammer Verlag, 1964).

Markham, Violet R., *Romanesque France*(E. P. Dutton Company, 1929).

The Medieval World, ed. by Peter Linehan & Janet L. Nelson(Routledge, 2001).

Meiss, Millard, *Painting in Florence & Siena After the Black Death, The Arts, Religion and Society in the Mid-Fourteenth Century』*. Ion Editions(1973).

Minne-Seve, Viviane & Kergall, Herve, *Romanesque and Gothic France*(Abrams, 2000).

Müntz, Eugene, *Histoire de L'Art pendant Renaissance*, tome I~III(Librairie Hachette, 1889).

Murray, Linda, *The High Renaissance and Mannerism*(Oxford University Press, 1977).

Nineteenth Century French Art, ed. by Henri Loyrette, et. al.(Flammarion, 2006).

Paatz, Walter, *The Arts of the Italian Renaissance*(Prentice-Hall, 1974).

Pächt, Otto, *Venetian Painting in the 15th Century*(Harvey Miller Publishers, 2003).

Paoletti, John T. & Radke, Gary M., *Art in Renaissance Italy*(Laurence King, 1997).

Pauli, Gustav, *Die Kunst des Klassizismus und der Romantik*(Propyläen Verlag, 1925).

Porter, J. R., *Jesus Christ*(Duncan Baird Publishers, 2007).

Prussia, Art and Architecture, ed. by Gert Streidt & Peter Feierabend(Könemann, 1999).

Romanesque, architecture .sculpture .painting, ed. by Rolf Toman(Könemann, 1997).

Rome, Art and Architecture, ed. by Marco Bussagli(Könemann, 1999).

Rosenblum, Robert, & Janson, H. W. Janson, *19th-Century Art*(Prentice-Hall, Inc., 1984).

Saints in Art, ed. by Stefano Zuffi(The J. Paul Getty Museum, 2003).

Semrau, Max, *Die Kunst der Renaissance in Italien und im Norden*(Paul Neff Verlag, 1920).

Sherman, John, *Mannerism*(Penguin Books, 1987).

Snyder, James, *Northern Renaissance Art: painting, sculpture, the graphic arts from 1350 to 1575*(Prentice Hall Inc., 2005).

Venturi, A., *Storia dell'Arte Italiana, Architettura del Quattrocento,*

Parte I～III(Editore Libraio della Real Casa, 1923).

───────, *Storia dell' Arte Italiana, Architettura del Cinquecento*, Parte I～III(Editore Libraio della Real Casa, 1938).

Zeitler, Rudolf, *Die Kunst des 19. Jahrhunderts*(Propyläen Verlag, 1964).

Zuffi, Stefano, *Gospel Figures in Art*(The J. Paul Getty Museum, 2002).

2-2. 주요 서양 화가 작품집 서양어 자료

(화가 이름의 '성'을 기준으로 오름차순으로 나열함. 한 화가의 작품집이 복수 개인 경우 출판 연도순으로 나열함)

Giovanni Bellini by Rona Goffen(Yale University Press, 1989).

Giovanni Bellini by Mariolina Olivari(Scala, 1990).

Botticelli by Barbara Deimling(Taschen, 1994).

Botticelli by Alexandra Grömling & Tilman Lingesleben(Könemann, 1998).

Botticelli by Frank Zollner(Prestel, 2015).

Gustave Caillebotte, The Painter's Eye by Mary Morton & George T. M. Shackelford(The University of Chicago Press, 2016).

Giorgio Giulio Clovio by Maria Giononi-Visani(Alpine Fine Arts Collection, Ltd., 1993).

Donatello by Rolf C. Witz(Könemann, 1998).

Duccio by Andrea Weber(Könemann, 1998).

Fra Angelico by Gabriele Bartz(Könemann, 1998).

Giotto by Anne Mueller von der Haegen(Könemann, 1998).

Heemskerck's Ecce Homo Altarpiece from Warsaw, Drama and Devotion by Anne T. Woollett(The J. Paul Getty Museum, 2012).

Jan van Eyck by Till–Holger Borchert(Taschen, 2008).

Leonardo da Vinci, The Rhythm of the World by Daniel Arasse(Greenwich Editions, 1998).

Leonardo da Vinci, A portrait of the Renaissance man by Roger Whiting(Greenwich Editions, 1998).

Leonardo da Vinci, The Complete Paintings and Drawings. Vol. I & II by Frank Zöllner(Taschen, 2011).

Mantegna by Nike Bätzner(Könemann, 1998).

Andrea Mantegna and the Italian Renaissance by Joseph Manca(Parkstone Press International, 2006).

Michelangelo by Trewin Copplestone(Grange Books, 2002).

Michelangelo, Life and Work by Frank Zöllner & Christof Thoenes(Taschen, 2010).

Michelangelo, Complete Works by Frank Zöllner & Christof Thoenes(Taschen, 2010).

The Drawings of Poussin by Anthony Blunt(Yale University Press, 1979).

Poussin, paintings a catalogue raisonné by Christopher Wright(Chaucer Press, 2007).

Raphael by Stephanie Buck & Peter Hohenstatt(Könemann, 1998).

Raphael by Bette Talvacchia(Pahidon, 2006).

Rogier van der Weyden by Stephan Kemperdick(Könemann, 1999).

그림 목록

1부. 광야와 도시의 성경적 의미

1장. 기독교 미술의 배경 공간-광야와 도시

1-1. 니콜라스 스피어링(Nicolas Spiering), 〈십자가에 못 박힌 그리스도(Christ Nailed to the Cross)〉(1480년경)

1-2. 본 두 폭 제단화의 대가(Master of the Bonn Diptych), 〈십자가 강하(The Descent from the Cross)〉(1485년경)

1-3. 그리벤가(家) 기념비(Memorial for the Grieben family), 〈그리스도에 대한 애도(Lamentation of Christ)〉(16세기 초)

1-4. 로히어르 판 데르 베이던(Rogier van der Weyden), 〈십자가 강하(The Descent from the Cross)=십자가에서 내려지는 그리스도〉(1450년경)

2부. 기독교 미술 속 광야와 도시

9장. 가인의 광야-심리적 절망과 갈색의 광야

9-1. 레온 보나(Léon Joseph Floretin Bonnat), 〈아벨의 죽음(The Death of Abel)〉(1861)

9-2. 조반니 안토니오 디 프란체스코 솔리아니(Giovanni Antonio di Francesco Sogliani), 〈가인의 제물(The Sacrifice of Cain)〉(1533년경)

9-3. 티치아노(Tiziano), 〈가인이 아벨을 죽이다(Cain and Abel)〉(1542~1544)

9-4. 윌리엄 블레이크(William Blake), 〈아담과 이브가 아벨의 시체를 발견하다(Adam and Eve Discovering the Body of Abel)〉(1826년경)

10장. 노아의 광야-심판과 구원의 이중주

10-1. 얀 반 스코렐(Jan van Scorel), 〈대홍수(The Flood)〉(1515)

10-2. 이반 아이바조프스키(Ivan Konstantinovich Aivazovsky), 〈대홍수(The Flood)〉 (1900)

10-3. 생 사뱅 쉬르 가르탕프 수도원 교회(Monastery Church of St. Savin-sur-Gartempe) 내 〈노아의 방주(Noah's Ark)〉(11~12세기), 프랑스

10-4. 미켈란젤로 부오나로티(Michelangelo Buonarroti), 〈대홍수(Flood)〉 (1508~1509)

10-5. 귀스타브 도레(Paul Gustave Louis Christophe Doré), 〈아라랏 산에 걸린 노아의 방주(Noah's Ark on the Mount Ararat)〉(19세기 중반)

10-6. 얀 브뤼헐(Jan Brueghel), 〈노아의 방주로 들어가는 동물들(The Embarkment of the Animals into the Ark)〉(1613)

10-7. 야코포 바사노(Jacopo Bassano), 〈노아의 제물(The Sacrifice of Noah)〉(1574)

10-8. 얀 반 스코렐(Jan van Scorel), 〈예수의 예루살렘 입성(Entry of Christ into Jerusalem)〉(1526~1527)

11장. 최후의 심판과 심판의 광야-"해가 검어지고" vs "다시는 사망이 없고"

11-1. 프라 안젤리코(Fra Angelico), 〈최후의 심판(The Last Judgement)〉(1431년경)

11-2. 얀 반 에이크(Jan van Eyck), 오른쪽 패널 〈최후의 심판(The Last Judgement)〉 (1430년경)

11-3. 슈테판 로흐너(Stephan Lochner), 〈최후의 심판(The Last Judgement)〉 (1435~1440)

11-4. 디르크 보우쓰(Dirk Bouts), 〈저주받은 자의 추락(Fall of the Damned)〉(1470년경)

11-5. 랭부르 형제(Limbourg Brothers), 〈인류의 타락(The Fall of Man)〉 (1411~1416)

11-6. 라몬 데 무르(Ramon de Mur), 〈타락(The Fall)〉(1412)

11-7. 마사초(Masaccio), 〈에덴동산에서 추방되는 아담과 이브(The Expulsion of Adam and Eve)〉(1425년경)

11-8. 일 카발리에레 다르피노[Il Cavaliere d'Arpino, 본명은 주세페 케자리(Giuseppe

Cesari)], 〈낙원 추방(The Expulsion from Paradise)〉(17세기 초)

11-9. 산마르코 교회(Chiesa di San Marco) 내 〈방주를 떠남(Leaving the Ark)〉(13세기)

11-10. 『베드포드 시과경(Bedford Book of Hours)』(1423)에 수록된 〈방주를 떠남 (Exodus from Noah's Ark)〉

11-11. 마르토라나 교회(Martorana Church) 내 〈심판자(Pantokrator) 예수〉(1143년경)

12장. 마리아의 광야-스푸마토로 그린 암굴

12-1. 프란체스코 보티첼리(Francesco Botticelli), 〈성모 승천(Assumption of the Virgin)〉(1474년경)

12-2. 앙게랑 콰르통(Enguerrand Quarton), 〈성모마리아의 대관식(Coronation of the Virgin)〉(1454)

12-3. 레오나르도 다빈치(Leonardo da Vinci), 〈암굴의 성모(The Virgin of the Rocks)〉(1483~1486, 루브르 소장)

12-4. 레오나르도 다빈치(Leonardo da Vinci), 〈암굴의 성모(The Virgin of the Rocks)〉(1491~1508, 런던 내셔널 갤러리 소장)

12-5. 피에트로 페루지노(Pietro Perugino), 〈그리스도의 세례(Baptism of Christ)〉 (1482)

12-6. 페데리고 바로치(Federigo Barocci), 〈성 요셉과 아기 세례 요한과 함께한 아기 예수와 성모마리아(Madonna and Child with St. Joseph and the Infant Baptist)〉 (1598~1605)

12-7. 얀 반 에이크 공방(Workshop of Jan van Eyck), 〈십자가에 못 박힌 그리스도와 성모 및 복음 전도자 성 요한(Christ on the Cross with the Virgin and St. John the Evangelist)〉(1435)

12-8. 로히어르 판 데르 베이던 공방(Workshop of Rogier van der Weyden), 〈아베그 세 폭 제단화(Abegg Triptych)〉(1445)

12-9. 샤를 르브룅(Charles Le Brun), 〈십자가 처형(The Crucifixion)〉(1637)

12-10. 살바도르 달리(Salvador Dali), 〈예수 십자가 처형(Corpus Hypercubus)〉(1954)

13장. '죄의 도시', 매너리즘으로 그리다

13-1. 파르미자니노(Parmigianino), 〈성모마리아와 아기 예수와 성인들(Madonna and Child with Saints)〉(1530년~1533년경)

13-2. 세바스티아노 델 피옴보(Sebastiano del Piombo), 〈피에타(Pieta)〉(1516)

13-3. 니콜로 델 아바테(Niccolò dell'Abbate), 〈페르세포네 강탈(Rape of Proserpine)〉(1570)

13-4. 니콜로 델 아바테(Niccolò dell'Abbate), 〈물에서 구출되는 모세(Moses Saved from the Water)〉(1555년경)

13-5. 라파엘로 산치오(Raffaello Sanzio), 〈물에서 구출되는 모세(Moses Saved from the Water)〉(1514~1519)

13-6. 니콜라 푸생(Nicolas Poussin), 〈물에서 구출되는 모세(Moses Saved from the Water)〉(1651)

14장. '죄의 도시', 폐허로 상징화하다

14-1. 마르텐 반 헤엠스케르크(Maarten van Heemskerck), 〈네르바 광장(Forum of Nerva), 《로마 스케치북(Roman sketchbook)》(1533~1535)에 수록

14-2. 마르텐 반 헤엠스케르크(Maarten van Heemskerck), 〈이집트로의 피신(Rest on the Flight into Egypt)〉(1530년경)

14-3. 마르텐 반 헤엠스케르크(Maarten van Heemskerck), 〈성 히에로니무스가 있는 풍경(Landscape with St. Jerome)〉(1547)

14-4. 라파엘로 산치오(Raffaello Sanzio), 〈아테네 학당(School of Athens)〉(1509~1511)

14-5. 치마 다 코넬리아노(Cima da Conegliano), 〈성 제롬과 툴루즈의 성 루이와 함께 있는 성모마리아와 아기 예수(Madonna and Child and St. Jerome and St. Louis of Toulouse)〉(1487~1488)

14-6. 요아힘 파티니르(Joachim Patinir), 〈성 히에로니무스가 있는 풍경(Landscape with St. Jerome)〉(1520년경)

14-7. 줄리오 클로비오(Giulio Clovio), 〈십자가의 예수와 마리아 막달레나(Crucifixion with Mary Magdalen)〉(1553년경)

14-8. 줄리오 클로비오(Giulio Clovio), 〈성모마리아 방문(The Visitation)〉(16세기 중반경)

15장. 예수의 광야와 예루살렘-겟세마네 동산에서의 고뇌

15-1. 조토 디 본도네(Giotto di Bondone), 〈유다의 키스(Judas's Kiss)〉(1305년경), 파도바의 스크로베니 예배당(Scrovegni Chapel, Padova) 내

15-2. 두치오 디 부오닌세냐(Duccio di Buoninsegna), 〈예수의 체포(The Arrest of

Jesus)〉(1308~1311)

15-3. 두치오 디 부오닌세냐(Duccio di Buoninsegna), 〈겟세마네 동산에서 고독 속에 기도하는 예수(Jesus prays inn solitude in Gethsemane)〉(1308~1311)

15-4. 줄리아노 아미데이(Giuliano Amidei), 〈겟세마네 동산의 예수(Christ in the Garden of Gethsemane)〉(1444~1464)

15-5. 프라 안젤리코(Fra Angelico), 〈감람산 겟세마네 동산의 그리스도, 기도하는 마리아와 기도하는 성마르다〉(1437~1446년경 혹은 1450년경)

15-6. 프라 안젤리코(Fra Angelico), 〈유다의 키스(Judas's Kiss)〉(1450년경)

15-7. 프라 안젤리코(Fra Angelico), 〈겟세마네 동산의 기도(Praying in the Garden)〉(1451~1453)

15-8. 한스 플라이덴부르프(Hans Pleydenwurff), 〈겟세마네 동산에서의 고뇌(The Agony in the Garden of Gethsemane)〉(1465)

15-9. 알브레히트 알트도르퍼(Albrecht Altdorfer), 〈겟세마네 동산의 예수(Christ in the Garden of Gethsemane)〉(1518년경)

15-10. 안드레아 만테냐(Andrea Mantegna), 〈겟세마네 동산에서의 고뇌-올리브 산의 예수(The Agony in the Garden of Gethsemane-Christ on the Mount of Olives)〉(1455~1459)

15-11. 안드레아 만테냐(Andrea Mantegna), 〈겟세마네 동산에서의 고뇌-올리브 산의 예수(The Agony in the Garden of Gethsemane-Christ on the Mount of Olives)〉(1457~1460)

15-12. 조반니 벨리니(Giovanni Bellini), 〈겟세마네 동산의 예수(Christ in the Garden of Gethsemane)〉(1459)

16장. 만테냐의 고전 성화와 벨리니의 서정 풍경화-광야와 도시로 전하는 구원의 승리

16-1. 도나텔로(Donatello), 〈죽은 그리스도를 부축하는 천사들(Dead Christ Supported by Angels)〉(1446년 이후)

16-2. 도나텔로(Donatello), 〈겟세마네 동산의 예수(Christ in Gethsemane)〉(1460년 이후)

16-3. 조토 디본도네(Giotto di Bondone), 〈십자가 메기(The Carrying of the Cross)〉(1302~1305)

16-4. 두치오 디 부오닌세냐(Duccio di Buoninsegna), 〈마에스타(Maesta)〉(1308~1311)

16-5. 로히어르 판 데르 베이던(Rogier van der Weyden), 〈죽은 그리스도를 애도함

〈Lamentation of Christ〉〉(1450년경)

16-6. 로히어르 판 데르 베이던 공방(Workshop of Rogier van der Weyden), 〈죽은 그리스도를 애도함(Lamentation of Christ)〉〈1465년경)

찾아보기

| 그림이 수록된 면수는 고딕으로 표기함. |

번호

3 244
40년 방랑 58
40일 296, 297

한국어

ㄱ

가나안 53, 58~60, 74, 77, 78, 95, 99,
116, 117, 120, 121, 155, 308
가문 44, 112, 137~140, 383
가부장 132, 139, 140
가브리엘 290, 292, 294, 297
가사 168
가시덤불 68, 69, 211
가인 5, 14, 36, 70, 77, 114, 115, 122,
125~127, 131~147, 154, 159, 164,
165, 187, 196, 198~201, **203**, **204**,
206~215, 237~239, 247, 263, 279,
284, 413
〈가인의 제물(The Sacrifice of Cain)〉(1533

년경), 조반니 안토니오 디 프란체스코
솔리아니(Giovanni Antonio di Francesco
Sogliani) 200~201, **203**
〈가인이 아벨을 죽이다(Cain and Abel)〉
(1542~1544), 티치아노(Tiziano)
201, **204**
갈대아 172
감람나무 50, 118, 230
감람산 230, 298, 364, 371, **372**
〈감람산 겟세마네 동산의 그리스도, 기도하
는 마리아와 기도하는 성마르다〉(1437~
1446년경 혹은 1450년경), 프라 안젤
리코(Fra Angelico) 371, **372**
개선문 313, 332, 338, 340, 350, 352, 353
거민 10, 14, 150, 155~161, 163, 166,
167, 170~173, 175~177, 179, 181,
186, 188~191, 354
겟세마네(Gethsemane) 15, 294, 298,
364~377, **369**, **370**, **372**, **374**, **375**,
376, **378**, **379**, **380**, 381, 384~395,
396, 397, 400, **402**, **403**, 407~409,

411, 425, 427~429

〈겟세마네 동산에서 고독 속에 기도하는 예수
(Jesus prays inn solitude in Gethsemane)〉
(1308~1311), 두치오 디 부오닌세냐(Duccio
di Buoninsegna) 366, **369**, **403**

〈겟세마네 동산에서의 고뇌(The Agony in the
Garden of Gethsemane)〉(1465), 한스
플라이덴부르프(Hans Pleydenwurff)
371, **375**

〈겟세마네 동산에서의 고뇌(The Agony in
the Garden of Gethsemane)〉(1470년경),
스토테르츠의 제단화의 대가(Master of
The Stoetteritz Altarpiece) 371

〈겟세마네 동산에서의 고뇌(The Agony in
the Garden of Gethsemane)〉(1590년
경), 엘 그레코(El Greco) 371

〈겟세마네 동산에서의 고뇌-올리브 산의
예수(The Agony in the Garden of
Gethsemane-Christ on the Mount of
Olives)〉(1455~1459), 안드레아 만테
냐(Andrea Mantegna) 377, **378**, **396**,
397, 407

〈겟세마네 동산에서의 고뇌-올리브 산의
예수(The Agony in the Garden of
Gethsemane-Christ on the Mount of
Olives)〉(1457~1460), 안드레아 만테
냐(Andrea Mantegna) 377, **379**

〈겟세마네 동산의 기도(Praying in the Garden)〉
(1451~1453), 프라 안젤리코(Fra Angelico)
371, **374**

〈겟세마네 동산의 예수(Christ in Gethsemane)〉
(1460년 이후), 도나텔로(Donatello)
400, **402**

〈겟세마네 동산의 예수(Christ in the Garden

of Gethsemane)〉(1424~1425), 마사초
(Masaccio) 366

〈겟세마네 동산의 예수(Christ in the Garden
of Gethsemane)〉(1443~1444), 로렌
초 기베르티(Lorenzo Ghiberti) 366

〈겟세마네 동산의 예수(Christ in the
Garden of Gethsemane)〉(1444~1464),
줄리아노 아미데이(Giuliano Amidei)
366, **370**

〈겟세마네 동산의 예수(Christ in the Garden
of Gethsemane)〉(1459), 조반니 벨리니
(Giovanni Bellini) 377, **380**, 386,
396, 425

〈겟세마네 동산의 예수(Christ in the Garden
of Gethsemane)〉(1518년경), 알브레히트
알트도르퍼(Albrecht Altdorfer) 371,
376

계율 23, 246, 247, 276

계조 417

고독 366, **369**, **403**, 407~413, 427~432

고딕 38, 42, 44, 229, 251, 255, 301, 366,
406, 419

고린도전서 57

고린도후서 57, 64, 188

고모라 171, 176, 177, 180~182, 310

고센 120, 121

고셋 326

고을 151~153, 161

고전주의 206, 209, 210, 212, 227, 228,
230, 251, 255, 304, 311, 312, 323, 340,
352, 353, 356, 357, 382, 395~408,
414, 426

골고다 74, 301

골짜기 54, 72~76, 86, 88, 92, 95, 105,

364, 412

공간 4 ~6, 10, 12, 18, 19, 21, 22, 26,
　34 ~38, 44, 45, 48, 50 ~52, 56, 61,
　63, 65, 66, 71, 82, 83, 85, 86, 88, 90,
　95 ~97, 106 ~109, 112, 122, 124, 126,
　127, 131, 142, 150, 155, 157, 160, 161,
　183, 196, 197, 214, 233, 239, 240, 258,
　290 ~292, 296 ~298, 300, 304, 308,
　310, 323, 325, 328, 331, 332, 348,
　350 ~352, 359, 364, 377, 387 ~390,
　395, 399, 412, 416, 418, 432

공간외포(空間畏佈, horror vacui) 355 ~363

공동서신 57, 71

공의 68, 74, 76, 96, 104, 108, 112, 131,
　189, 279

광륜(光輪, halo) 282

광야의 성 제롬(St. Jerome in the Wilderness,
　324년경 ~420년) 342 ~344, **345**, 348,
　350, 351, 389

교역도시 152

교황청 230, 312

구덩이 64, 88, 169, 258, 280

구름 기둥 98, 102

구스타프 카유보트(Gustave Caillebotte)
　206

구원 5, 6, 10, 11, 14, 17, 22, 45, 47, 56,
　71, 76, 80, 83 ~97, 102 ~105, 107,
　110, 111, 116, 122, 125, 130, 131, 136,
　137, 139, 142, 146, 155, 157 ~160,
　166, 167, 171 ~193, 214 ~216, 221,
　226, 227, 234 ~236, 240 ~243, 246,
　248, 249, 261, 262, 264, 265, 270,
　271, 274 ~282, 284, 309, 319, 351,
　388 ~395, 410 ~413, 428 ~432

국가 고전주의 304

국고성 151, 326

군영도시 152

궁창 67

귀도 디 피에트로(Guido di Pietro) 366

귀스타브 도레(Paul Gustave Louis Christophe
　Doré, 1832 ~1883) 217, **223**, 226, 234

그돌라오멜 177

그로테스크 209, 312, 313, 317, 325

그룹 68, 128

그리벤 44

그리스 304, 325, 340, 353, 382, 383, 406,
　408, 413

그리스도 **39**, **41**, 42, **43**, 48, 50, 260, 261,
　294, **295**, 301, **302**, 357, 371, **372**,
　400, **401**, 420, **421**, **422**, **423**

〈그리스도에 대한 애도(Lamentation of Christ)〉
　(16세기 초), 그리벤가(家) 기념비(Memorial
　for the Grieben family) **41**, 50

〈그리스도의 세례(Baptism of Christ)〉(1482),
　피에트로 페루지노(Pietro Perugino) 294,
　295

긍휼 73, 76, 84, 85, 91 ~96, 102 ~105,
　107, 109, 116 ~121, 130, 136, 137,
　173, 192, 245 ~249

기구 140, 148, 185

기독교 풍경화 37, 38

기드론 364

기술 7, 20, 22, 23, 126, 140, 147, 148, 172

기업 88, 152

ㄴ

나일강 53, 326

나훔 148, 183, 184, 186~188, 190, 191

낙원 5, 7, 8, 65~67, 70, 72, 83, 96, 97, 127, 143, 146, 208, 213, 263~265, **269**, 271, 274

〈낙원 추방(The Expulsion from Paradise)〉 (17세기 초), 일 카발리에레 다르피노(Il Cavaliere d'Arpino) 265, **269**

낭만주의 206, 208~210, 238, 323

내러티브 235, 324, 325, 329, 384, 408~410, 413

네덜란드 42, 227~229, 233, 251, 255, 257, 301, 311, 331, 333, 335, 383, 384, 388, 397, 409, 417, 419, 420, 425, 426

네로 338

〈네르바 광장(Forum of Nerva)〉, 마르텐 반 헤엠스케르크(Maarten van Heemskerck) 333, **334**

노동하는 인간 147, 149

노숙 144

노아 14, 36, 139, 178, 179, 199, 215~228, **220**, **223**, **224**, **225**, 233~243, 245, 248, 250, 259, 263, 265, 270, 271, 274, 284, 310, 393

〈노아와 대홍수(Noah and the Flood)〉(13세기) 270

노아의 방주(Noah's Ark) 139, 178, 215~228, **220**, **223**, **224**, 233~236, 239, 240, 259, 270, 271

〈노아의 방주(Noah's Ark)〉(11~12세기), 생 사뱅 쉬르 가르탕프 수도원 교회 (Monastery Church of St. Savin-sur-Gartempe) 내 216, **220**

〈노아의 방주로 들어가는 동물들(The Embarkment of the Animals into the Ark)〉(1613), 얀 브뤼헐(Jan Brueghel) 221, **224**

〈노아의 제물(The Sacrifice of Noah)〉(1574), 야코포 바사노(Jacopo Bassano) 221, **225**

놋 136, 137, 144

농담법(濃淡法) 417

농업 가치 111, 114, 201, 263

농업신 113, 116, 119, 120, 155

누가복음 57, 58, 142, 181, 297, 365, 392

뉘른베르크 44

느헤미야 81, 98, 99, 102, 103, 161

니고데모(Nicodemus) 46

니네베 165

니느웨 148, 163, 165, 174, 183~193

니므롯 165, 187

니콜라 푸생(Nicolas Poussin, 1594~1665) 319, **322**, 323

니콜로 델 아바테(Niccolò dell'Abbate, 1509~1571) 315~324, **318**, **320**

님루드 165

ㄷ

다뉴브 스쿨 333

다마소 1세(Damasus I, 305~384) 343

다메섹 59, 61, 168, 301

다윗 58, 79, 80, 394

달란트 147

대관식(Coronation) 284, **286**, 287

대기 원근법 49, 335, 416

대선지서 57, 58, 71, 81, 85, 168

대속(代贖) 11, 45, 75, 275, 391, 430, 432

대예언자 80

대천사 297

대홍수 139, 199, 215~217, **218**, **219**, 221, **222**, 226~228, 230, 232~248, 250, 251, 258, 259, 263, 265, 270, 274, 275, 279, 395

〈대홍수(Flood)〉(1508~1509), 미켈란젤로 부오나로티(Michelangelo Buonarroti) 217, **222**, 235

〈대홍수(The Flood)〉(1515), 얀 반 스코렐 (Jan van Scorel) 216, **218**, 227, 230, 232, 235, 258, 259

〈대홍수(The Flood)〉(1900), 이반 아이 바조프스키(Ivan Konstantinovich Aivazovsky) 216, **219**

도구 140, 385, 387

도나텔로(Donatello, 1386~1466) 382, 383, 388, 397, 399, 400, **401**, **402**, 406, 407

도미니크 교회 44

도시국가 136, 138~140, 142, 152, 162, 187, 200, 207, 239, 263, 413

독일 38, 42, 44, 311, 371, 409

동방박사의 경배 287

동정녀(the Virgin) 283

동쪽 53, 58, 68, 128, 136, 137, 364

두로 162, 168

두발가인 140

두치오 디 부오닌세냐(Duccio di Buoninsegna, 1255~1319) 42, 366, **368**, **369**, 400, **403**, **405**

들가시 64

디르크 보우쓰(Dirk Bouts, 1415년경~1475년) 250~259, **256**, 281

딸 153, 163

땅 5, 13, 23, 48, 53, 54, 59~64, 66~78, 83, 86, 87, 89, 90, 92~97, 99, 102~105, 110~117, 119~121, 126, 128, 129, 132, 134~139, 143~145, 147, 148, 154, 155, 165, 169, 171, 176, 178, 179, 182, 186, 190, 199, 201, 210~214, 216, 217, 221, 226~230, 233, 236~238, 240~246, 248~251, 257~259, 262, 265, 270, 274, 275, 280, 282, 284, 293, 296, 308, 319, 323, 326, 327, 355, 365, 411, 414, 418

ㄹ

라멕 139~143, 145, 147, 152, 168, 186, 187, 200, 207, 239, 263

라몬 데 무르(Ramon de Mur, 미상~1435년 이후) 264, 265, **467**

라암셋 151, 326, 327

라인스쿨 42

라파엘로 산치오(Raffaello Sanzio, 1483~1520) 212, 232, 319, **321**, 323, 332, 340, **341**, 352, 353, 356

람세스 326

랍바 168, 170

랭부르 형제(Limbourg Brothers, 주요 활동 기간: 1385~1416) 264, **266**

레무스(Remus) 349

레바논 94, 104

레오나르도 다빈치(Leonardo da Vinci, 1452~1519) 287, **288**, **289**, 290~293, 297, 298, 300, 304, 313, 344, 385, 408

레온 보나(Léon Joseph Floretin Bonnat, 1836~1922) 198, 200~212, **202**, 215, 257

레위기 57, 58, 71, 78

로렌초 기베르티(Lorenzo Ghiberti, 1378~1455) 366

로렌초 로토(Lorenzo Lotto, 1480년~1556년경) 343

로마 37, 81, 126, 158, 206, 210, 212, 227, 311, 313, 325, 331~344, **334**, 347~355, 359, 362, 382, 383, 386, 389, 393, 397, 398, 406, 408, 410, 412, 413, 426, 427, 430, 431

로마 광장(Forum Romanum) 332, 338, 340, 349

《로마 스케치북(Roman sketchbook)》(1533~1535) 332, **334**

로마주의 337

로물루스(Romulus) 349

로인클로스(loincloth) 47

로히어르 판 데르 베이던(Rogier van der Weyden, 1400~1464) 42, **43**, 229, 251, 255, 257, 301, 335, 388, 420, **421**, **422**

로히어르 판 데르 베이던 공방(Workshop of Rogier van der Weyden) 301, **303**, 420, **423**, **424**

루뱅(Leuven) 255

루시퍼 166

루이 14세 304

루터교 44

루파 로마나(the Lupa Romana = the Roman she-wolf) 349

룻기 160

□

마가복음 57, 58, 294, 296, 364~377, 392

마귀 75, 258, 261, 262, 296

마르텐 반 헤엠스케르크(Maarten van Heemskerck, 1498~1574) 331~344, **334**, **336**, **339**, 347~351, 353, 356, 362, 363, 389

마르토라나 교회(Martorana Church), 시칠리아 섬의 팔레르모(Palermo, Sicilia) 277, **278**

마른 뼈 46, 74, 75, 199, 301

마리아 14, 36, 283, 284, 287, 292, 355~363, **358**, 371, **372**

마병의 성 151, 152

마사초[Masaccio, 1401~1428(1429)] 264, **268**, 366

〈마에스타(Maesta)〉(1308~1311), 두치오 디 부오닌세냐(Duccio di Buoninsegna) 366, 400, **405**

마을 151, 153

마태복음 46, 57, 58, 141, 147, 160, 181, 230, 261, 294, 296, 365, 392

마티아스 그뤼네발트[Matthias Graünewald, 1470(1474년경)~1528] 343

막달레나 355~363, **358**

만나 98, 101, 102

말씀 6, 19, 20, 23, 24, 36, 37, 47, 52, 58, 72, 73, 80, 85, 89, 99, 102, 103, 118, 119, 127, 132, 141, 150, 155, 162, 178, 179, 181, 184, 185, 188, 192, 198, 211, 213, 221, 228, 234, 235, 239, 240, 242, 243, 245, 247, 248, 263, 264, 276, 279, 281, 293~300, 354, 364, 365, 393,

409, 410, 428

맘마 101

매너리즘 14, 15, 227, 228, 238, 297,
　　309~315, 317, 323, 325, 328, 337,
　　353, 355~357

먹을 만큼 100, 102, 103, 106~110, 117,
　　118, 133, 147, 154, 245

메디치(Medici) 357

메소포타미아 55, 187

메시아 80, 243, 249, 294, 296~298, 385,
　　390, 391, 409

멸망 14, 47, 80, 87~92, 116, 119,
　　120, 123, 148, 150, 155, 162~164,
　　166~193, 234, 240, 242, 258, 315,
　　353~355, 361

〈모나리자〉 291

모데나(Modena) 315

모세 36, 58, 60, 61, 66, 71, 77, 78,
　　98~100, 102, 113, 180, 297, 310,
　　315~327, **320**, **321**, **322**, 329, 394

모세오경 57, 58, 61, 71, 78, 102, 155, 326

무력 140, 141, 145, 147, 168, 169, 172,
　　186~188, 191, 212, 353

무지개 178, 248, 249

무화과 63, 103, 118

물 54, 59, 61, 63, 67, 97, 99, 100, 102,
　　112, 113, 118, 154, 176, 178, 185, 211,
　　216, 217, 221, 232, 233, 235~237,
　　240~244, 247~249, 293, 294,
　　315~324, **320**, **321**, **322**, 417

〈물에서 구출되는 모세(Moses Saved from
　　the Water)〉(1514~1519), 라파엘로
　　산치오(Raffaello Sanzio) 319, **321**

〈물에서 구출되는 모세(Moses Saved from

the Water)〉(1555년경), 니콜로 델 아
바테(Niccolò dell' Abbate) 315~324,
320

〈물에서 구출되는 모세(Moses Saved from
　　the Water)〉(1651), 니콜라 푸생(Nicolas
　　Poussin) **322**

물욕 47, 72, 111, 119, 154, 184, 238, 239

물질 22, 23, 47, 100, 103, 104, 109, 111,
　　114, 118~120, 125, 140, 147, 154,
　　186, 191, 244, 413

미드바르 59

미켈란젤로 부오나로티(Michelangelo
　　Buonarroti, 1475~1564) 206, 212,
　　217, **222**, 226, 230, 232, 235, 250, 332,
　　335, 356, 357, 400

민수기 57, 58, 60, 61, 63, 71, 78, 101,
　　152, 153, 163, 326

ㅂ

바로 99, 120, 121, 151, 319, 326, 327

바로크 210, 265, 304

바리새인 46, 294

바벨론 35, 73, 79~81, 93, 115, 125, 148,
　　171, 172, 175, 327, 352

바벨탑 152, 310

바사리 331, 356, 357

바알 95, 96, 116

바울 64

바울서신 57

반고전주의 311

방주 139, 178, 215~228, **220**, **223**,
　　224, 233~236, 239, 240, 242, 259,
　　270, 271, **272**, **273**, 274

〈방주를 떠남(Exodus from Noah's Ark)〉, 『베드포드 시과경(Bedford Book of Hours)』(1423)에 수록 271, **273**

〈방주를 떠남(Leaving the Ark)〉(13세기), 산마르코 교회(Chiesa di San Marco) 내 270, **272**

배교 180, 181

백합화 104

백향목 88, 94, 186

베네치아 227, 228, 230, 270, 291, 311, 317, 382~384, 388, 397, 398, 417, 419, 420, 425~428

베노초 고촐리(Benezzo Gozzoli, 1421년경 ~1497년) 343

베드로 141, 365, 386, 392, 393

베드로후서 71, 180

『베드포드 시과경(Bedford Book of Hours)』 (1423) 271, **273**

베들레헴 343

베르사유 304

베아토 안젤리코(Beato Angelico) 366

벨베데레(Belvedere) 230, 340, 349

변화산 392

변환 290~293

병거성 151

보금자리 144

보수 229

보혈 275~277, 430, 432

본디오 빌라도(Pontius Pilate) 46, 389

본향 75, 115, 128, 137, 144, 145, 214

부락 151

부활 233, 243, 245~249, 261, 304, 393, 397, 399, 408, 426

분리 7, 14, 36, 49, 90, 123, 144, 150, 155~161, 163, 167, 171, 260, 354, 391, 393

분열왕국 79, 80

불 기둥 98, 102

불못 258, 262, 277

불순종 61, 81, 82, 130, 137, 143, 145, 164, 329, 352

불신 143, 172, 182

브로카토(brocaded cloak) 47

브루넬레스키 397, 416

브엘세바 59, 60

비둠 151, 326

비애미 413, 414

비옥한 초승달(Fertile Crescent) 52~55

비토레 카르파치오〔Vittore Carpaccio, 1465~1525(1526)〕343

빈 들 53, 55

빌라도 46

빛 67, 76, 186, 211, 230, 232, 249, 255, 257, 261, 280, 281, 306, 387, 393, 397, 409, 419~427

빛 원근법 387, 415~418

ㅅ

사도 36, 64, 386, 392, 393

사도 요한 386, 392, 393

사도행전 57

사랑 6, 8, 20, 27, 47, 48, 73, 74, 91~93, 103, 118, 129, 130, 159, 173, 174, 189, 208, 240~242, 262, 274, 279, 393, 429, 431

사마리아 79, 192

사막 52~55, 59, 64, 65, 72, 86~88, 90, 97, 98, 100, 104, 105, 186, 350, 361

사명 117, 147

사무엘 78

사무엘상 57, 61, 79, 160

사무엘하 57, 61, 79, 153, 163

사복음서 57, 58, 71, 110, 230, 365, 408

사사(士師, judge) 78, 79

사사기 57, 68, 79

사실주의 34, 206, 209, 210, 251, 255, 257, 333, 337

사울 79

사탄 23, 85, 257, 258, 262, 294, 296

산로렌초 설교단(The Pulpit of San Lorenzo), 1460년 이후 400

산마르코 교회(Chiesa di San Marco), 베네치아(Venice) 270, **272**

산마르코 수도원(Monastery of St. Mark), 피렌체(Firenze) 371

산성 152, 154

산안토니오 교회(Sant'Antonio), 파도바(Padova) 400

살바도르 달리(Salvador Dali, 1904~1989) 300~308, **307**

삼위일체 244, 284

상업도시 152

상징 36, 45~47, 49, 50, 56, 63, 65~68, 73~75, 96, 107, 108, 110~118, 120, 122, 130, 138, 140, 144, 150, 154, 155, 161, 174, 181, 182, 186, 188, 192, 200, 201, 207~210, 212, 213, 234, 239, 240, 242, 249, 258, 259, 264, 277, 279, 290~293, 296, 297, 306, 308, 324, 329, 342~344, 349~352, 362, 377, 384, 385, 389~393, 410~413, 429~431

새턴 신전(Temple of Saturn), 로마(Rome) 340, 342

생명 18, 45, 50, 63, 65, 67, 83, 96, 97, 101, 105, 111, 119, 137~139, 164, 183, 211, 216, 221, 228, 229, 237, 239, 241, 242, 244, 246~248, 261, 263, 270, 293, 301, 315, 324, 328, 359, 361, 393, 397, 406, 430

생명 나무 68, 110, 111, 113, 128, 265

생명수 244, 281

생 사뱅 쉬르 가르탕프 수도원 교회(Monastery Church of St. Savin-sur-Gartempe), 푸아투샤랑트 주(Poitou-Charentes Region) 216, **220**

샤를 르브룅(Charles Le Brun, 1619~1690) 300~308, **305**

선 원근법 386, 387, 416, 418

선지자 6, 61, 80~82, 85, 88, 102, 155, 157, 168, 170, 172, 176, 180, 181, 241, 262

성 가족 287

성막 78

성모마리아 17, 283~290, **286**, 293, 297, **299**, 300, 310, 313, **314**, 335, 344, **345**, 359, **360**, 366

〈성모마리아 방문(The Visitation)〉(16세기 중반경), 줄리오 클로비오(Giulio Clovio) 359, **360**

〈성모마리아와 아기 예수와 성인들(Madonna and Child with Saints)〉(1530년~1533년경), 파르미자니노(Parmigianino) 313, **314**

〈성모마리아의 대관식(Coronation of the Virgin)〉(1454년), 앙게랑 콰르통

(Enguerrand Quarton) 284, **286**

성모마리아의 방문 287

〈성모 승천(Assumption of the Virgin)〉(1474
년경), 프란체스코 보티첼리(Francesco
Botticelli) 284, **285**

성문 151, 162, 163, 301, 354, 386, 387,
391, 413

성 베드로 대성당(St. Peter's Cathedral),
벨파스트(Belfast) 332

성벽 144, 151, 154

〈성 요셉과 아기 세례 요한과 함께한 아기
예수와 성모마리아(Madonna and Child
with St. Joseph and the Infant Baptist)〉
(1598~1605), 페데리고 바로치(Federigo
Barocci) 297, **299**

성육신 45

성읍 35, 60, 84, 88~90, 137, 138, 151~154,
160~163, 165, 181, 183, 327, 354

〈성 제롬과 툴루즈의 성 루이와 함께 있는
성모마리아와 아기 예수(Madonna and
Child and St. Jerome and St. Louis of
Toulouse)〉(1487~1488), 치마 다 코넬
리아노(Cima da Conegliano) 343, **345**

성처녀 283

〈성 히에로니무스가 있는 풍경(Landscape
with St. Jerome)〉(1520년경), 요아힘
파티니르(Joachim Patinir) 344, **346**

〈성 히에로니무스가 있는 풍경(Landscape
with St. Jerome)〉(1547), 마르텐 반 헤
엠스케르크(Maarten van Heemskerck)
337~342, **339**

세례 243, 293, 294, 296

세례 요한 240, 284, 290, 293, 294,
296~298, 300, 385

세밀화 화가(miniaturist) 356

세바스티아노 델 피옴보(Sebastiano del
Piombo, 1485년경~1547년) 315, **316**

세속성 312, 352

셉티미우스 세베루스의 아치 338

소금 182

소돔 35, 163, 171, 176~182, 190~193,
199, 239, 240, 242, 258, 310, 315, 327,
352

소망 75, 77, 91~97, 109

소명 117, 147

소산 68, 69, 87, 114, 132

소선지서 57, 71, 81, 163, 168

소(小) 안토니오 다 상갈로(Antonio da
Sangallo the Younger) 332

솔로몬 79, 80, 151, 394

솔로몬의 신전 362

수난 385, 409, 410, 428, 430, 432

수난의 도구(instrument of the passion)
385, 386, 391

수사학 130, 150, 170

수태고지 287, 294

수호천사 297

순례 여행 65, 227, 229

순종 100, 107, 174, 178, 179, 181, 184,
190, 329, 392, 410, 412

슈테판 로흐너(Stephan Lochner, 1400~
1451) 250, **254**

스가랴 57, 80, 161

스바냐 163, 183, 186, 188, 190

스크로베니 예배당(Scrovegni Chapel),
파도바(Padova) 366, **367**, **403**

스토테르츠의 제단화의 대가(Master of The
Stoetteritz Altarpiece) 371

스푸마토(sfumato) 283, 290~293

승천(Assumption) 284, **285**, 287

시가서 57

시간 15, 19, 34~36, 50, 77, 108, 215, 234, 271, 300, 352, 353, 355, 365, 408, 427~431

시공간 35, 52, 62, 122, 240, 298

시과경(時課經) 271, **273**

시내 59, 60

시돈 162

시리아 광야 343

시스틴 채플(Sistine Chapel), 바티칸(Vatican City) 212

시에나 대성당(Siena Cathedral), 시에나 (Siena) 366

시오니즘 161

시온 87, 105

시칠리아(Sicilia) 277

시편 57, 77, 101, 167, 258, 279~281, 410

신격화 156, 168~170, 284, 287, 352

신 광야 59~61

신명기 54, 57, 58, 71, 77, 78, 98, 117, 119, 154, 180, 182, 279, 280

실낙원 65~73, 83, 96, 105, 107, 114, 128, 142~149, 199, 206, 210~214, 263~275

실버 체스트(Silver Chest) 371

심미주의 312

심연 257

심판 6, 14, 99, 158, 164, 166~170, 173, 177, 178, 181, 182, 198, 199, 215, 216, 226~243, 249~282, 284, 310, 315, 395

심판의 유예 193

심판자 251, 260, 276, 277, 279, 282, 284

〈심판자(Pantokrator) 예수〉(1143년경), 마르토라나 교회(Martorana Church) 내 277, **278**

십자가 38~51, **39**, **40**, **43**, 74, 199, 238, 275~277, 290, 297, 298, 300~308, **302**, **305**, **307**, 352, 355~363, **358**, 385, 387, 389, 393, 400, **404**, 413, **422**, 428~430, 432

〈십자가 강하(The Descent from the Cross)〉 42

〈십자가 강하(The Descent from the Cross)〉 (1485년경), 본 두 폭 제단화의 대가 (Master of the Bonn Diptych) **40**, 42, 49

〈십자가 강하(The Descent from the Cross) = 십자가에서 내려지는 그리스도〉(1450년 경), 로히어르 판 데르 베이던(Rogier van der Weyden) 42, **43**, 301, **422**

〈십자가 메기(The Carrying of the Cross)〉 (1302~1305), 조토 디본도네(Giotto di Bondone) 400, **404**

〈십자가에 못 박힌 그리스도(Christ Nailed to the Cross)〉(1480년경), 니콜라스 스피어링(Nicolas Spiering) **39**, 48

〈십자가에 못 박힌 그리스도와 성모 및 복음 전도자 성 요한(Christ on the Cross with the Virgin and St. John the Evangelist)〉 (1435), 얀 반 에이크 공방(Workshop of Jan van Eyck) 301, **302**

〈십자가의 예수와 마리아 막달레나(Crucifixion with Mary Magdalen)〉(1553년경), 줄리오 클로비오(Giulio Clovio) 355~363,

358
〈십자가 처형(The Crucifixion)〉(1637),
　샤를 르브룅(Charles Le Brun) 304,
　305
썰라 140

ㅇ

아간 74
아골 73~76, 95
아기 예수 287, 290, 293, 297, 298, 299,
　300, 313, 314, 344, 345
아다 140
아담 36, 67, 68, 70, 97, 110, 111, 113,
　114, 126~129, 132, 135, 137, 139, 143,
　147, 152, 159, 201, 205, 206~214,
　238, 240~243, 246, 247, 263~265,
　268
〈아담과 이브가 아벨의 시체를 발견하다
　(Adam and Eve Discovering the Body
　of Abel)〉(1826년경), 윌리엄 블레이
　크(William Blake) 201, 205
아드리아누스 6세 227
〈아라랏 산에 걸린 노아의 방주(Noah's
　Ark on the Mount Ararat)〉(19세기 중
　반), 귀스타브 도레(Paul Gustave Louis
　Christophe Doré) 217, 223
아라비아 반도 36, 52, 54, 55, 77, 124,
　150, 197, 257, 430
아르마디오 델리 아르젠티(Armadio degli
　Argenti) 371
아리마대의 요셉(Joseph of Arimathea) 46
아모스 57, 80, 167~169, 181, 354
〈아베그 세 폭 제단화(Abegg Triptych)〉
　(1445), 로히어르 판 데르 베이던 공방

(Workshop of Rogier van der Weyden)
　301, 303, 420, 424
아벨 70, 114, 132, 134, 199~208, 202,
　204, 205, 210, 212, 237
〈아벨의 죽음(The Death of Abel)〉(1861),
　레온 보나(Léon Joseph Floretin Bonnat)
　200~207, 202
아시리아 165
아킬레스 399
〈아테네 학당(School of Athens)〉(1509~
　1511), 라파엘로 산치오(Raffaello Sanzio)
　340, 341, 352
아합 80
안드레아 만테냐(Andrea Mantegna, 1431~
　1506) 371, 377~388, 378, 379,
　390, 391, 395~416, 396, 418, 419,
　428~431
안식일 100~102, 147
안식처 66, 144
알레고리 122, 150
알렉산드로스 81
알브레히트 뒤러(Albrecht Dürer, 1471~
　1528) 44
알브레히트 알트도르퍼(Albrecht Altdorfer,
　1480년경~1538년) 371, 376
암갈색 54, 208~211, 213, 418
암굴 283, 287, 288, 289, 290~293,
　296~298, 313, 385
〈암굴의 성모(The Virgin of the Rocks)〉
　(1483~1486, 루브르 소장), 레오나
　르도 다빈치(Leonardo da Vinci) 287,
　288, 290~293, 297, 298, 313, 385
〈암굴의 성모(The Virgin of the Rocks)〉
　(1491~1508, 런던 내셔널 갤러리 소장),

레오나르도 다빈치(Leonardo da Vinci)
287, **289**, 290~293, 297, 298, 313, 385

앗수르 79, 88, 152, 165, 173, 186, 187,
189

앙게랑 콰르통(Enguerrand Quarton, 1410년
경~1466년) 284, **286**

앙리 2세 317

애굽 54, 58, 60, 64, 73, 78, 95, 99, 100,
120, 176, 190, 319, 326, 327, 329, 362,
431

애도(mourning) **41**, 50, 209, 420, **421**,
423

액자 34, 35, 42, 359

야고보 365, 386, 392, 393

야발 140

야이로 392

야코포 바사노[Jacopo Bassano, 1517
(1518)~1592] 221, **225**

야코포 벨리니[Jacopo Bellini, 1400년경
~1470(1471)년] 383

얀 반 스코렐(Jan van Scorel, 1495~1562)
198, 216, 217, **218**, 227~235, **231**,
237, 238, 240, 250, 258, 331

얀 반 에이크(Jan van Eyck, 1395년경
~1441년) 229, 250, 251, **253**, 255,
257, 282, 301, 333, 420, **422**

얀 반 에이크 공방(Workshop of Jan van
Eyck) 301, **302**

얀 브뤼헐(Jan Brueghel, 1568~1625)
221, **224**, 226, 359

양 94, 110, 114, 116, 118, 261

어머니 도시 153

언약 95, 178, 226, 235, 241, 243, 246,
248, 249, 264, 430

엉겅퀴 68, 69, 210~214

에그 템페라(egg tempera) 383, 414

에녹 6, 13, 122, 125, 126, 131~155, 159,
164, 165, 168, 186, 187, 200, 207, 214,
239, 327, 352, 413

에덴 66~68, 77, 87, 97, 105, 110, 113,
127~129, 132, 133, 136, 137, 142,
143, 146, 206, 212~214, 246, 264,
265, **268**, 271, 274

〈에덴동산에서 추방되는 아담과 이브(The
Expulsion of Adam and Eve)〉(1425년
경), 마사초(Masaccio) 264, **268**

에돔 59~61, 89, 168

에스겔 57, 71, 80, 85, 87, 88, 90, 162,
163, 167~170, 175, 181, 244, 354

에스더 81

에스라 81

에스테 가문(Este family) 390

에티엔 알레그랭(Etienne Allegrain,
1644~1736) 319, 323

엘 그레코(El Greco) 371

엘리야 81, 297

엘림 59, 60

여리고 74, 154, 155, 364

여호수아 57, 60, 71, 74, 78, 79, 95, 152

여호와 52, 54, 60, 61, 64, 65, 72, 77,
81~83, 85, 87~90, 93, 94, 96~100,
103~106, 110, 112~120, 128, 130,
132~136, 140, 154~156, 159, 161,
162, 165~167, 171, 175~178,
182, 183, 185~187, 189, 190, 192,
211~213, 221, 226, 234, 236, 241,
244, 265, 280, 326, 411

여호와의 기업 153

역사서 57, 61, 71, 74, 77, 79, 81, 102, 155
역사화 206, 230, 304
열왕기상 57, 61, 80, 151
열왕기하 57, 61, 80
염소 261
영광 27, 48, 72, 75, 76, 85, 105, 175, 180, 242, 249, 251, 261, 297, 349, 352, 353
영생 47, 110, 113, 127, 260, 261, 265
영원한 도시(eternal city) 353
예레미야 57, 63, 64, 69, 71, 72, 80, 171, 175, 181, 244, 355, 410
예레미야애가 65, 80
예루살렘 35, 50, 51, 79, 81, 99, 161, 192, 193, 227, 230, **231**, 280, 281, 294, 301, 361, 362, 364, 377, 386~394, 398, 410, 412, 413, 430, 431
예수 11, 17, 36, 38~51, 58, 71, 74, 75, 81, 82, 106, 110, 125, 141, 142, 155, 157, 181, 199, 209, 230, **231**, 238, 243, 260~262, 275~277, **278**, 282~284, 287, 290, 293, 294, 296~298, 300, 301, 304, 306, **307**, 308, 310, 315, 355~357, **358**, 359, 361, 363~366, **368**, **369**, **370**, 371, **376**, 377, **378**, **379**, **380**, 384~387, 389~393, **396**, 397, 399, 400, **402**, **403**, 407, 409~413, 420, 425, 427~432
〈예수 십자가 처형(Corpus Hypercubus)〉 (1954), 살바도르 달리(Salvador Dali) 306, **307**
〈예수의 예루살렘 입성(Entry of Christ into Jerusalem)〉(1526~1527), 얀 반 스코렐(Jan van Scorel) 230, **231**
〈예수의 체포(The Arrest of Jesus)〉(1308~

1311), 두치오 디 부오닌세냐(Duccio di Buoninsegna) 366, **368**, **403**
예수의 환상(vision of Jesus) 385
예수의 환영 385, 391
예수 탄생 57, 287
예술 5, 18, 20, 22, 23, 26, 35, 140, 147, 148, 200, 206, 210, 312, 357, 381, 384, 406, 408, 419, 425~427
예언서 57, 80
예외자 407~413, 429, 430
옌 요스트 반 코시아우〔Jean Joost van Cossiau =얀 유스트 판 코시아우(Jan Joest van Cossiau)〕344
오마르 모스크(Omar Mosque) 362, 398
오벨리스크 327
온유 242, 392, 411, 412
왕궁도시 152
왕립 미술 아카데미 304
요나 80, 183~189, 191, 192
요단강 53, 294
요셉 120, 121, 297, **299**, 326
요아힘 파티니르(Joachim Patinir, 1480년 경~1524년) 343, **346**
요압 153
요엘 57, 103
요한계시록 56, 57, 122, 148, 175, 251, 257~262, 276, 277, 279, 280
요한복음 46, 57, 58, 144, 260, 265, 393, 411
욥기 57, 64
용서 45, 48, 73, 76, 83, 84, 92, 95, 101, 102, 130, 133, 136, 141, 142, 159, 160, 167, 177, 183, 190, 241, 245~249, 259, 265, 274, 293, 351, 391

우상 17, 76, 126, 129, 145, 146, 159, 163, 164, 192, 354

우상숭배 200, 263

원경 49, 50, 230, 310, 313, 315, 317, 323, 335, 338, 342, 344, 347, 353, 387

원죄 66

윌리엄 블레이크(William Blake, 1757~1827) 201, **205**, 208

유다 364~366, **367**, 371, **373**, 386, 389, 390, 393, **403**, 413, 431

〈유다의 키스(Judas's Kiss)〉(1305년경), 조토 디본도네(Giotto di Bondone) 366, **367**, **403**

〈유다의 키스(Judas's Kiss)〉(1450년경), 프라 안젤리코(Fra Angelico) 371, **373**

유대주의 329

유리(遊離) 6, 105, 128, 131, 134~145, 213

유목 가치 84, 106~121, 127~129, 132, 133, 140, 147, 154, 184, 245, 263

유목신 110, 114, 119, 120, 154

유발 140

유스타쉬 르 쉬외르(Eustache Le Sueur, 1617~1655) 319, 323

유프라테스 강 53

유화 물감 383

유황불 182, 277, 281

율법서 78

은둔 수도 343

은혜 85, 87~91, 93, 97~105, 116~121, 178, 234, 236, 241, 243, 245~249, 259, 270, 351, 389, 391, 430, 431

음행 72~76, 92, 139, 176, 179, 180, 184, 200, 238, 239, 263

의로움 68, 161, 241, 242

의인 177~180, 190, 234, 236, 241, 242, 261, 271, 279

의인 오십 명 177, 190

의인화 161~165, 174

이교 180

이반 아이바조프스키(Ivan Konstantinovich Aivazovsky, 1817~1900) 216, **219**, 226

이방신 329

이사야 57, 64, 71, 77, 80, 85, 86, 93, 97, 104, 115, 161, 162, 167~169, 171, 175, 181, 192, 244, 354

이스라엘 36, 52~61, 68, 73, 74, 76~82, 85, 87~90, 92~94, 98~102, 106, 117, 119, 150, 153~155, 175, 180, 181, 189, 192, 214, 227, 229, 319, 327, 328, 362, 386, 389, 390, 413, 431

이스르엘 92, 105

이적 83, 85, 102, 104

이집트 47, 53, 55, 77, 290, 335, **336**, 343

〈이집트로의 피신(Rest on the Flight into Egypt)〉(1530년경), 마르텐 반 헤엠스케르크(Maarten van Heemskerck) 335, **336**

이집트 탈출 287

이탈리아 15, 42, 212, 227, 228, 230, 233, 251, 255, 264, 277, 304, 311, 315, 331, 332, 335, 366, 371, 377, 381, 383, 384, 397, 398, 409, 419

인격체 150, 161~165, 170, 174

〈인류의 타락(The Fall of Man)〉(1411~1416), 랭부르 형제(Limbourg Brothers) 264, **266**

인본주의 411, 419~427

일부다처제 140
일 카발리에레 다르피노(Il Cavaliere d'
　Arpino, 1568?~1640) 264, **269**

ㅈ

자기 신격화 156, 168~170
자기 우상화 72, 132, 133, 145, 146, 168,
　179, 184, 186, 191, 200, 352
자기 절대화 133, 134, 136~143, 145, 168
자연주의 210, 408
장경주의(場景主義, Theatricalism) 310,
　413, 414
장막 94, 116, 140, 171
재공간화 108, 112, 126
재림 260~262, 277
재앙 169, 175, 184, 260
재판관 260
저주 68, 69, 73, 74, 76, 85, 90, 91, 93,
　95, 126~132, 134, 138, 142, 147, 167,
　172, 178, 189, 226, 229, 240, 241, 248,
　250~259, **256**, 261, 264, 265, 275,
　276, 354
〈저주받은 자의 추락(Fall of the Damned)〉
　(1470년경), 디르크 보우쓰(Dirk Bouts)
　250~259, **256**
전쟁신 130
절제 23, 47, 100, 103, 104, 107, 109, 116,
　119, 184
정물화 35, 42
정착 가치 84, 107, 110~118, 125, 132,
　133, 136~143, 147, 148, 154, 201, 245
제2의 창조 240~245, 249
제국 광장(Imperial Forums) 332, 333

젠틸레 벨리니(Gentile Bellini, 1429년경
　~1507년) 383
조르조네 227, 228, 230
조반니 다 피에솔레(Giovanni da Fiesole)
　371
조반니 벨리니(Giovanni Bellini, 1430년
　경~1516년) 371, 377, **380**, 383, 395,
　396, 415~432
조반니 안토니오 디 프란체스코 솔리아니
　(Giovanni Antonio di Francesco
　Sogliani, 1492~1544) 200, **203**
조토 디 본도네(Giotto di Bondone, 1266
　년경~1337년) 42, 250, 366, **367**,
　400, **403**, **404**
족보 58, 139, 140
종교개혁 17, 44, 81, 312
종교화 206, 229, 230, 300, 304, 384, 420
종합화 335, 344, 384, 388, 426
주세페 케자리(Giuseppe Cesari, 1568?
　~1640) 265, **269**
〈죽은 그리스도를 부축하는 천사들(Dead
　Christ Supported by Angels)〉(1446년
　이후), 도나텔로(Donatello) 400, **401**
〈죽은 그리스도를 애도함(Lamentation of
　Christ)〉(1450년경), 로히어르 판 데
　르 베이던(Rogier van der Weyden)
　420, **421**
〈죽은 그리스도를 애도함(Lamentation of
　Christ)〉(1465년경), 로히어르 판 데
　르 베이던 공방(Workshop of Rogier
　van der Weyden) 420, **423**
죽음 45, 64, 74, 76, 79, 80, 95, 113, 139,
　169, 178, 200~207, **202**, 212, 237,
　260, 315~325, 377, 392

줄리아노 아미데이(Giuliano Amidei,
　1446~1496) 366, **370**
줄리오 로마노 356
줄리오 클로비오(Giulio Clovio, 1498~
　1578) 355~363, **358**, **360**, 431
지옥 182, 199, 251, 255, 257, 259, 260,
　281, 412
진영 152, 154
집 없음 144
쩰레 64, 68, 86

ㅊ

창세기 10, 56~59, 66~70, 77, 78,
　110~114, 120, 122, 124, 126~132,
　135, 139, 146, 147, 154, 165, 176~182,
　187, 190, 200, 207, 211~217, 221,
　228, 234, 236, 238~241, 243~248,
　259, 263, 265, 270, 271, 275, 326
채식사(彩飾師, illuminator) 356
처녀의 동굴 298
처녀의 묘(Tomb of the Virgin) 298
처소 59, 64, 96, 364
척박한 광야 52~55, 62~65, 77, 96, 116,
　199, 206, 209, 211, 212, 226, 229, 232,
　251, 291, 293, 300, 301, 308, 390, 410
천사 166, 179~181, 189, 261, 277, 282,
　290, 297, 306, 384~387, 391, 400,
　401
천상 280
첨탑 48, 327, 398, 431
초정육면체 306
최후의 심판 199, 235, 241, 249, 250, 255,
　258~263, 275~277, 279~282, 284,

310
〈최후의 심판(The Last Judgement)〉(1430
　년경), 얀 반 에이크(Jan van Eyck)
　250, **253**, 282, 284, **422**
〈최후의 심판(The Last Judgement)〉(1431
　년경), 프라 안젤리코(Fra Angelico)
　250, **252**, 281, 284
〈최후의 심판(The Last Judgement)〉(1435~
　1440), 슈테판 로흐너(Stephan Lochner)
　250, **254**, 284
추방 68, 127~129, 132, 135, 137, 144,
　251, 263~275, **268**, **269**
출애굽기 57, 58, 60, 71, 78, 98~103, 109,
　113, 118, 147, 151, 216, 319, 326
치마 다 코넬리아노[Cima da Conegliano,
　1459년경~1517(1518)년] 343, **345**

ㅋ

카라바조 206
카를 5세 332
카툰 232
칼춤 140~142, 145, 147, 152, 168, 413
캄파냐(Campagna) 210, 332, 333, 335,
　348
캄파닐레(campanile) 398
코르사바드 165
코시모 1세(Cosimo I) 357
콘스탄티노플 343
콘스탄티누스의 아치 332, 338
콜로세움 342, 349, 350, 398
쾰른 42
크로키 232

ㅌ

타락(The Fall) 6, 10, 14, 75, 79, 99,
103, 113, 124, 146, 148, 156, 158,
164~166, 171, 174, 176, 180, 188,
189, 192, 199, 236, 240, 263, 264, **266**,
267, 271, 327, 389

〈타락(The Fall)〉(1412), 라몬 데 무르
(Ramon de Mur) 264, **267**

탈공간화 108

탈출 9, 10, 58, 78, 99, 175, 181, 182, 354

탐미주의 312, 313, 325

토가(toga) 406

통일왕국 79

투시도 382, 386

트라야누스의 광장 342

티그리스 강 53

티치아노(Tiziano, 1488년경~1576년)
201, **204**

티투스의 아치 340

ㅍ

파노라마 풍경(panoramic landscape) 333,
338, 342~348, 387

파도바(Padova) 366, **367**, 381, 382, 388,
397, 398, 400, **403**, 407

파도바 요소(Paduan element) 388, 419,
426

파르미자니노(Parmigianino, 1503~1540)
313, **314**, 315

파리 210

판테온 342, 362

팔라틴 언덕(Palatine Hill) 342

팔레르모(Palermo) 277

팔레스타인 53, 54, 59, 77, 81, 343

페데리고 바로치[Federigo Barocci, 1528
(1535)~1612] 297, **299**

페라라(Ferrara) 388, 398, 419

〈페르세포네 강탈(Rape of Proserpine)〉
(1570), 니콜로 델 아바테(Niccolò
dell' Abbate) 317, **318**

폐허 14, 187, 239, 324, 327~332, 335,
337~363, 382, 431

포도 63

폭력 70, 72, 126, 134, 143, 145, 168, 184,
186, 187, 200, 208, 238, 239, 247, 263,
276, 352, 430

폼페이우스 81

퐁텐블로 스쿨(Fontainebleau School), 파리
(Paris) 311

풍경화 35, 37, 38, 210, 310, 331, 335,
395, 399, 414~416, 428, 429

프라 안젤리코(Fra Angelico, 1387~1455)
250, **252**, 281, 282, 366, **372**, **373**,
374

프란체스코 보티첼리(Francesco Botticelli,
1445년경~1510년) 284, **285**

프란체스코 페트라르카(Francesco Petrarca,
1304~1374) 411

프란체스코 프리마티치오(Francesco
Primaticcio, 1504~1570) 317

프로필 페르뒤(profil perdu) 384, 386, 413

플랑드르 291, 337, 357

피 24, 73, 104, 134, 136, 141, 162, 163,
169, 173, 176, 246, 247, 262, 275, 276,
354

피라미드 327, 362

피렌체 311, 356, 357, 371, 382, 384, 388,

397, 398, 400, 407, 416, 419, 426, 427
피에로 델라 프란체스카(Piero della
　Francesca, 1416?~1492) 343, 383
피에타(pieta) 209, 287
〈피에타(Pieta)〉(1516), 세바스티아노 델 피
　옴보(Sebastiano del Piombo) 315, 316
피에트로 페루지노(Pietro Perugino, 1450
　년~1523년경) 294, 295, 296
픽처레스크 210, 317

ㅎ

하갈 60
하늘나라 72, 262, 277, 282, 284
하드리아누스의 원형무덤 342
하박국 118
하와 36, 67, 68, 111, 114, 126, 127, 129,
　143, 206, 207, 210, 211, 238, 264, 265
한 명의 의인 178, 242
한스 플라이덴부르프(Hans Pleydenwurff,
　1420년경~1472년) 371, 375
해골 46, 74, 350
허무 97, 139, 144, 280, 359
험곡 75
헤라클레스 340, 399
〈헤라클레스와 안타이오스(Hercules and
　Antaeus)〉 340
헬레니즘 325, 330, 352, 353, 359
형상 67, 247, 275, 276
형식주의 311, 329, 397
호세아 57, 71~73, 77, 80, 92, 95, 105
호엔촐레른가(家)(Hohenzollern) 44
홍수 178, 237, 239~241, 243, 248, 259,
　265

홍해 54, 78, 99, 102
홍해의 기적 98
황갈색 54, 208~211, 213, 418
황궁 단지(Palatine Hill) 332, 342, 349
황금 궁전 338
황무지 56, 64, 69, 172, 212, 351~355,
　430
회개 82, 84, 91, 95~97, 101, 116, 117,
　125, 133, 136, 137, 159, 160, 166, 167,
　173, 174, 179, 184, 188~191, 214,
　238, 241, 249, 294, 342, 343, 351, 391,
　431
후광 290, 297, 298
후기 고딕 38, 42, 44, 229, 251, 301, 406
히브리서 57, 71
히에로니무스(Hieronymus, 324년경
　~420년) 337~344, 339, 346